세 예술가의 연인

세 예술가의 연인

엘뤼아르·에른스트·달리, 그리고 갈라

도미니크 보나 | 김남주 옮김

한길아트

세 예술가의 **연인**

엘뤼아르·에른스트·달리, 그리고 갈라

지은이 • 도미니크 보나
옮긴이 • 김남주
펴낸이 • 김언호
펴낸곳 • 한길아트

등록 • 1998년 5월 20일 제16-1670호
주소 • 135-120 서울시 강남구 신사동 506번지 강남출판문화센터
전화 • 02-547-4811~5, 02-547-5723~4 팩스 • 02-515-4816
http://www.hangilsa.co.kr
E-mail : hangilsa@hangilsa.co.kr

제1판 제1쇄 2000년 1월 25일

Gala by Dominique Bona

값 12,000원
ISBN 89-88360-22-2-03600

세 예술가의 연인

엘뤼아르 · 에른스트 · 달리, 그리고 갈라

차례

'나는 마르지 않는 샘이다'

옮긴이의 말

 신화에 영합하는 대신 실상을 보여준다는 것, 대상의 삶을 객관적으로 보여준다는 것이 새삼스럽게 어떤 전기의 장점으로 거론될 수는 없을 것이다. 굳이 그레엄 그린을 인용하지 않더라도 대개의 전기와 자서전의 구분이 바로 이 '객관적인 거리'에 있다는 것은 주지의 사실이다.

 하지만 이 작품을 두고 많은 평자들이 그런 미덕을 평가하는 것을 보면 그런 일이 언제나 충족되지는 않는 모양이다. 아울러 어떤 측면에서 바라보는가에 따라 이 객관성에도 차이가 있을 수 있다. 수많은 자료들을 일정한 관점에서 취사·선택해야 하는 것이 전기 작가의 운명이고 보면,『도스토예프스키』에서 E. H. 카가 보여준 학자적인 엄정성을 전기 작가의 으뜸가는 조건으로 꼽는 것도 이상한 일은 아니다. 아울러 대상의 삶을 적절하게 이해하기 위한 필수 조건인 시대의 재구축 역시 전기 작가의 개성이 발휘되는 부분이다.

 현재 프랑스에서 왕성하게 활동하고 있는 전기 작가이자 소설가인 도미니크 보나는 이런 점에서 전기 작가가 갖추어야 할 기본적인 덕목

에 충실하다. 작품을 써나가는 과정에서 거의 필연적으로 부딪치게 되는 미화나 과장의 욕구를 기자 출신답게 땀냄새 물씬 풍기는 증언이나 자료 등의 전거로 적절하게 통제하고 있는 것이다. 아울러 개인의 삶을 둘러싼 시대 상황을 적절하게 언급함으로써 둘 사이의 유기적인 관계를 드러내주는 솜씨는 평전의 모범에 접근하고 있다.

하지만 역자가 보기에 이 작가의 장점은 무엇보다도 글을 재미있게 쓴다는 데 있다. 온갖 물증과 심증을 완벽하게 틀어쥐고 그것을 토대로 상상의 날개(물론 그 날개에는 객관성이라는 묵직한 추가 달려 있다)를 펼쳐 한 인간의 삶을 구체적이고 감각적으로 재구성함으로써 독자로 하여금 한 편의 소설을 읽는 듯한 착각을 불러일으킨다. 저자의 소설가적 역량이 확인되는 셈인데, 반대로 그녀의 소설 작품에서 전기 작가의 치밀함을 엿볼 수 있다는 점은 흥미롭다.

이런 소설적인 효과를 염두에 두기라도 한 것처럼 저자는 자기 작품의 대상으로 특별히 드라마틱한 삶을 살았던 이들을 선택한다. 공쿠르상을 두 번 받은 천재적인 작가로서 평생 정체성 문제를 천착하다가 권총 자살로 삶을 마감한 로맹 가리(그는 전기인 『로맹 가리』로 아카데미 프랑세즈 전기 대상을 받았다), 유럽적 전통에 가장 충실한 비엔나의 지식인으로서 『체스』를 위시한 수많은 소설과 전기와 에세이로 세계 문학사에 큰 획을 그었지만 광기에 휩싸인 유럽의 운명을 비관해 결국 브라질에서 부인과 동반 자살한 슈테판 츠바이크, 시대를 뛰어넘는 자유로운 사고와 분방한 삶을 살았던 18세기 고답파의 거두 에레디아의 딸들(『검은 눈동자』라는 제목으로 나온 이 작품으로 팜 상과 프랑스 시인상을 받았다) 등 그녀가 택한 대상들은 소설보다 더 소설 같은 삶을 살았다.

1894년 타타르의 수도 카잔에서 태어나 1982년 에스파냐의 카다케스에서 숨을 거둔 엘레나 디미트리예브나 디아코노바, 곧 이 작품의

주인공인 갈라 역시 그런 인물이다. '자유'의 시인 폴 엘뤼아르와 초현실주의의 대가 살바도르 달리의 뮤즈이자 연인이자 누이이자 어머니로서, 독특한 작품 세계를 지닌 화가 막스 에른스트의 연인으로서, 초현실주의의 물결과 더불어 모스크바, 알프스, 파리, 카다케스, 뉴욕, 바르셀로나를 넘나들며 20세기의 대부분을 역동적으로 살아냈던 갈라의 삶은 그 자체가 이미 하나의 드라마이다.

하지만 이 작품이 일반적인 전기 작품이나 저자의 다른 작품들과 다른 점은, 실제로 갈라라는 인물이 창조의 주체가 아니었던 만큼 본격적인 전기의 대상으로는 이색적이라는 사실이다. 대체적으로 뮤즈이자 후원자인 여성은 언제나 예술가 뒤에 머물러 있다. 단테 없는 베아트리체, 보들레르 없는 잔, 카프카 없는 밀레나는 우리의 관심 밖이다. 하지만 보나가 주목한 것은 폴 엘뤼아르나 살바도르 달리의 삶이 아닌 바로 이 여자, 수많은 시와 그림 속에서 영원히 살아 있지만 스스로는 단 하나의 작품도 남기지 않은 갈라다. 줄곧 '주변'으로 간주되던 '조연'의 역할을 통해 시대와 사조를 드러내기로 한 것이다.

이 작품은 1913년 겨울 스위스 다보스플라츠 역에서 모피 코트로 몸을 감싼 열아홉 살짜리 처녀가 기차에서 내리는 것으로 시작된다. 당시만 해도 저주받은 병이었던 폐결핵을 앓고 있던 그녀가 역시 폐결핵 환자였던 프랑스의 풋내기 시인 폴 엘뤼아르를 만나 사랑에 빠져 역경 끝에 결혼하게 되는 과정에서, 사생아라는 심증을 갖게 하는 베일에 싸인 갈라의 과거와 조울 성향, 그리고 폴 엘뤼아르의 주변과 그의 성향과 시적 성취가 섬세하게 그려진다. 고노마 준이치(小沼純一)가 일본어판에 붙인 평에서 지적하고 있는 대로 시인 폴 엘뤼아르의 변태적 성취향과 자기 모순을 밝혀낸 것은 이 전기의 또 다른 쾌거라고 할 수 있다.

제1차대전이 끝난 뒤 갈라와 엘뤼아르는 양차 세계대전 사이의 모

든 분야에 지대한 영향을 끼치게 되는 초현실주의와 조우하고 이에 열광한다. 처음에는 앙드레 브르통을 중심으로 한 파리의 초기 초현실주의를, 이어 트리스탄 차라와 프란시스 피카비아, 막스 에른스트를 중심으로 다다이즘과 결합하게 되는 중기의 초현실주의를, 살바도르 달리라는 반항아가 보여주는 도발적인 한 흐름을, 그리고 1930년대를 휩쓴 혁명의 물결 속에서 공산주의와 협력했다가 다시 그로부터 떨어져나오게 되는 과정을 저자는 치밀하게 추적한다. 반항적인 젊은이들이 지적 스노비즘과 정신적 퇴폐를 거쳐 가장 어울리지 않는 공산주의 혁명에 봉사하게 되는 일련의 과정, 그 운동의 반페미니즘적 성향, 제2차대전을 피해 뉴욕으로 건너간 브르통을 중심으로 재건된 후기 초현실주의에 이르기까지 이 전기는 20세기 예술사에 대한 개관인 동시에 초현실주의에 대한 총체적 보고서 역할을 자임한다.

한편 독일의 화가 막스 에른스트와 갈라와 폴 엘뤼아르의 병적인 삼각 관계에 대해 저자는 인간의 근원적인 불합리성과 더불어 알렌디 박사의 동성애 이론을 적용하여 탁월한 분석을 해내고 있다. 초현실주의가 해석적 도구로 선택한 정신분석을 적절하게 차용하고 있는 셈이다. 긴장을 견디다 못한 엘뤼아르가 어느 날 '증발' 함으로써 끝나는 이 관계는 갈라와 엘뤼아르의 관계에 치명적인 상처를 입히게 된다. 방황하는 갈라 앞에 나타난 10살 연하의 개성적인 화가 달리, 이제 반세기 이상 지속될 두 사람의 운명적인 관계가 시작된다. 갈라에게 지나치게 집착하는 달리의 병적 증세에 대한 루메게르의 박사의 진단 또한 읽을 만하다.

제2차대전 동안 이들은 다양한 모습을 보인다. 전쟁과 궁핍을 피해 뉴욕에 온 갈라와 달리가 미국의 자본주의에 편승해 기존의 모든 관계를 단절하고 돈과 명성을 손에 쥐었고, 역시 자유의 여신상 아래로 몸을 피한 앙드레 브르통이 순수한 초현실주의의 재건을 위해 때늦은 노

력을 경주했다면, 파리에 남은 폴 엘뤼아르는 고통과 억압과 궁핍 속에서 레지스탕스 운동에 헌신함으로써 진정한 시인으로 다시 태어나게 된다.

극도로 이기적이고 개인주의적이었던 갈라와 달리의 부정적인 면을 가차없이 짚어내는 저자는 예술에 대한 그들의 엄정한 태도 역시 가감없이 보여준다. 태어날 때부터 그림을 그릴 줄 알았던 달리는 평생 그리는 일을 가장 중요하게 여기며 전통의 토대 위에 독창성을 세웠던 진정한 예술가였고, 예술에 대해 본능적인 감식안을 지니고 있던 갈라는 그것에 모든 것을 집중시킬 줄 알았다. 오늘날 달리의 대중적 명성은 물론 그의 계산된 기행으로 인한 점도 있지만 본질적으로는 그의 예술성에 힘입은 것이라는 데 독자는 동의하게 된다.

엘뤼아르의 죽음이 갑작스럽고도 행복했다면, 갈라와 달리의 노년은 자의식 강한 이기주의자들의 종말이 얼마나 처절할 수 있는지를 보여준다. 갈라는 늙어가면서 어느 정도 달리에게서 자유로워지고자 했지만, 달리는 그런 상황을 받아들이지 못한다. 애증이 교차하는 두 사람의 긴 노년을 저자는 건조하지만 공들여 그려나간다.

『피가로 마가진』의 프랑수아 누리시에가 적절히 지적하고 있는 것처럼 이 전기의 절창은 시작이 아니라 끝(갈라와 엘뤼아르의 사랑의 종말)에, 청춘이 아니라 서글픈 노년(갈라와 달리의 노쇠)에 있다. 어쩌면 저자는 이 책에서 찬란함보다는 남루함을 통해 진정한 인간에 다가설 수 있음을 드러내고 싶었는지도 모른다. 엘뤼아르든, 달리든, 갈라든, 우리 자신이든 간에.

번역의 원본으로는 Dominique Bona, *Gala* (Paris, Flammarion, 1995)를 사용하였다. 크세주 문고로 간행된 이본 뒤플레시스의 『초현실주의』를 비롯하여 초현실주의에 관한 책, 폴 엘뤼아르의 시, 막스

에른스트와 살바도르 달리의 화집, 앙드레 가뇽의 피아노곡 등에서 도움을 받았다. 막스 에른스트의 초기 걸작의 가치와 강박 관념처럼 등장하는 달리의 오브제, 언어에 대한 장 폴랑의 탁월한 지적을 재발견할 수 있었던 시간이었다. "언어란 자신의 품급과 역량을 풍경에게 양도하는 유리창처럼 투명하고 무기력한 공간이 아니라, 고유한 굴절 법칙을 지닌 독특한 공간"(본문 중에서)이라는 그의 말은 이 작품에도 적용된다.

2000년 1월
옮긴이 김남주

1

설원의 처녀

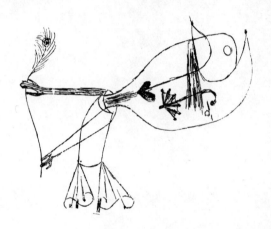

안개에 싸인 러시아의 어린 시절

스위스 다보스플라츠 역, 모피 코트로 몸을 감싼 처녀 하나가 기차에서 내렸다. 1913년 1월 12일. 살을 에는 바람이 플랫폼 위로 불어닥쳤다. 검은 머리채와 잘 어울리는 아스트라한 털모자를 썼지만 나이에 어울리지 않는 모피 코트 때문에 나이 들어 보이는 처녀는 짐꾼을 불러 가방을 맡겼다.

처녀는 샤프롱(사교계에 나가는 젊은 여성을 보살피는 여자—옮긴이) 없이 혼자였다. 보수적이고 고루한 시대에 그런 행동은 그녀를 자유로운 동시에 상당히 특이하고 영악한 여자처럼 보이게 했다. 실제로 그녀는 남자처럼 보호자 없이 기차를 여러 차례 갈아타고 먼길을 온 참이었다.

역을 나서자 자동차가 그녀를 기다리고 있었다. 그리종 주의 아름다운 풍광이 내려다보이는 해발 1천 700여 미터의 산지에 위치한 클라바델 요양소로 그녀를 데려갈 자동차였다. 그 요양소는 탁월한 치료와 호화로운 시설로 국제적 명성을 누리고 있었다. 끔찍하고 치명적인 20세기 질병인 폐결핵을 치료하기 위해 세계 각지에서 환자들이 그곳으로 모여들었다. 처녀는 폐병 환자였다. 지치고 창백한 안색의 그녀는 기침을 했고 열이 있었다. 그런 증상 때문에 의사들은 공기가 맑은 이곳 스위스 산악 지대를 그녀에게 권유했다. 1900년대에 결핵은 도시 인구 100명당 7명의 목숨을 앗아갔다(피에르 기욤, 『절망에서 구원으로 : 19세기와 20세기의 폐병』, 1986, 오비에 출판사). 그녀를 더욱 불안하게 한 것은 이 병이 특히 젊은 여자들에게 치명적이라는 사실이었다. 질 좋은 산소—그것은 당시 그 끔찍한 재앙에 대한 유일한 치료

책이었다——를 마시기 위해 찾아온 클라바델에서 그녀는 최악의 경우를 모면할 수 있기를 바라고 있었다. 어쩌면 완치될 수 있을지도 모른다는 희미한 기대까지도 가져 보았다.

그녀는 기차로 동유럽을 가로질러 1천여 킬로미터를 달려왔다. 추위와 눈은 익숙했다. 그녀는 러시아인이었다. 그녀가 고향을 떠난 것은 이번이 처음이었다. 신체적으로 그녀는 전형적인 슬라브인이었다. 넓은 뺨과 강인한 턱, 시원한 이마, 윤곽이 뚜렷한 입, 파리한 안색을 하고 있었다. 그렇지만 아름답다고는 할 수 없었다. 귀여운 얼굴은 더더욱 아니었다. 얼굴의 윤곽과 태도에 서린 딱딱하고 거친 기운 때문에 우아함과는 거리가 멀었다. 자연스럽게 구불거리는 풍성한 검은 머리와 길고 힘있는 손가락, 볼록한 손톱, 균형잡힌 몸매가 아니었다면 그녀는 못생긴 축에 속했다.

목뼈와 쇄골이 드러날 정도로 여윈 그녀는 상당히 멋진 몸매를 갖고 있었다. 신체 각부분이 조화롭게 어울려 있었다. 다리는 늘씬했고 발목은 가냘팠다. 하지만 사람들 앞에 나설 때의 전체적인 인상은 그리 좋은 편이 아니었다. 얼핏 보기에 그녀는 특별한 데가 없었다.

그녀의 오만한 태도에 사람들은 거리감을 느꼈다. 중간키 정도인 그녀가 어찌나 허리를 꼿꼿하게 세우고 고개를 쳐들고 다녔던지 큰 키로 보일 정도였다. 그녀의 태도는 위압적이었다. 하지만 뭐니뭐니 해도 눈에 띄는 것, 음울함 가운데 그녀를 돋보이게 하는 것은 젊음이나 오만한 태도가 아닌 그 눈빛이었다. 그녀의 검은 눈동자는 열에 뜬 듯하면서도 음울했고 빛나는 동시에 어두웠다. 흑옥(黑玉) 같다는 말이 꼭 어울렸다.

이 처녀는 누구인가? 개성 없고 단조로운 세계인 요양소로 들어왔을 때 그녀를 아는 사람은 아무도 없었다. 하얀 제복을 입은 직원들, 수군거리는 사람들의 말소리, 지독한 기침 소리 한가운데에서 그녀 역

시 이 산 속으로 유배된 환자들 가운데 하나였다.

사무실에서는 즉각 이 입원자의 호적 사항을 기록했다. 그녀의 이름은 엘레나 디미트리예브나 디아코노바. 가족과 살고 있던 모스크바를 떠나온 참이었다. 그리스 정교회 신자——하지만 나중에 누군가 주장하는 것처럼 유태인은 아니었다——인 그녀의 짐 속에는 성모상이 들어 있었다.

독일어를 쓰는 클라바델의 의사와 간호원, 객실 담당자들은 그녀를 '프로일라인' 디아코노바라고 불렀다. 그곳에 머무는 동안 그 처녀는 몇 안 되는 동향인들과 이야기할 때 외에는 러시아어를 쓸 수 없게 된다. 다보스 역의 모든 왕래를 기록하는 지역 신문인『다보스 통신』에 따르면 이 요양소의 입원자들 중 러시아인의 수는 4분의 1 정도였다. 영국인도 4분의 1을 차지했지만 그들은 따로 동아리를 형성하고 있었다. 환자의 대부분은 독일인이나 오스트리아-헝가리인, 혹은 독일어권 스위스인이었다. 따라서 독일어가 가장 빈번하게 쓰였고 학교에서 독일어를 배운 이 처녀는 입원자들이나 직원들과 의사 소통이 가능했다.

프로일라인 디아코노바는 볼가 강 연안에 있는, 타타르 공화국의 수도인 카잔에서 태어났다. 카잔 여인들의 명성은 러시아뿐 아니라 중동 제국에까지 전설로 남아 있다. 카잔 여인의 관능미는 타의 추종을 불허한다고 믿고 있었던 술탄들은 육체적 매력에 이끌려 그들을 차출해 갔다.

그녀는 1894년 8월 26일(율리우스력. 그레고리력으로 하자면 9월 7일)에 태어났다. 별자리는 처녀자리였다. 다보스 역에 내렸을 때 그녀의 나이는 열여덟, 1913년 여름이면 열아홉이 된다.

그녀에 관해 어떤 것이 알려져 있는가? 그녀의 과거에 대해서 알려져 있는 것은 극히 제한된 사실뿐이다. 그녀의 어머니는 안토니나라는

이름으로 불렸는데, 원래 이름은 데울리나였다. 그녀에게는 바딤과 니콜라이라는 오빠 둘과 리디아라는 여덟 살 아래 여동생이 있었다. 장남 바딤은 그녀처럼 흑발에 검은 눈동자였고, 리디아와 니콜라이는 담갈색 머리카락에 아버지로부터 초록빛 도는 푸른색 눈빛을 물려받았다. 아버지 이반 디아코노프는 1905년 엘레나가 열한 살 무렵에 죽었다. 그는 농림부의 관리였다. 그녀는 한번도 아버지에 관해 이야기한 적이 없다.

실제로 그녀가 자신의 아버지로 여긴 것은 어머니의 두번째 남편인 의붓아버지로, 모스크바 출신의 유태계 변호사 디미트리 일리치 곰베르크였다. 러시아의 관습에 따라 자신의 부칭으로 어머니의 처녀적 성을 쓰는 대신 엘레나 디아코노바는 어머니의 두번째 남편의 이름을 붙였다. 그렇게 극히 특이한 방식으로 그녀가 좋아하는 엘레나 디미트리예브나 디아코노바라는 이름이 만들어졌다. 이 이름은 그녀와 그녀의 의붓아버지의 삶에서 중요한 의미를 갖는다. 의붓아버지는 친아버지를 제치고 그녀의 사랑을 얻어 냈던 것이다. 그녀가 자기 이름에 그의 이름을 붙일 정도로.

디미트리 일리치 곰베르크는 아버지 쪽만이 유태인이었으므로 1917년까지 유태인들에게는 금지된 도시였던 모스크바에 살 수 있었다(러시아에서는 1917년 3월 20일 법령에 의해 유태인에게도 자국인들과 동등한 권리가 부여되었다. 1887년 이후 유태인들은 누메루스 클라우수스 곧 차별 조치 때문에 특정 지역, 특히 도시에서는 거주할 수 없었다). 안토니나의 자식들은 그리스 정교회의 착실한 신자였고, 일 년에 한 차례 고해성사를 하고 규칙적으로 종교 의식에 참석했으며 어디를 가든 성모상을 가지고 다니기는 했지만, 집에서는 자유와 정의와 진보의 새 사상을 역설하는 무신론자인 의붓아버지의 뜻을 거스르지 않았다. 디미트리 곰베르크는 자유 사상을 지닌 중산층이었다.

그의 집에서는 서가가 실내 장식이 아니라 가정 생활의 살아 있는 일부였다. 그의 집에는 그와 같은 생각을 가진 친구들과 자유주의자들이 드나들었다. 엘레나가 당시 이미 독립과 해방에 경도되었던 것은 풍습의 변화에 민감한, 지적이고 부유한 그 유태인 의붓아버지의 영향 때문이었을 것이다. 그녀는 '게토'를 결코 좋아할 수 없을 터였다.

　　변호사인 디미트리는 아내의 가족들에게 후하게 돈을 썼다. 이반의 네 자식들 외에도 외딴 시골에서 모스크바로 공부하러 온 처가의 사촌 형제 둘까지도 맡아주었다. 디미트리 일리치 곰베르크는 의붓자식들의 학비와 연극, 스포츠 비용은 물론 의료 비용까지 부담했다. 특히 엘레나를 위해 그 비싼 요양소의 입원비를 지불한 것도 의붓아버지였다. 형제들의 말에 따르면 그는 실제로 엘레나를 편애했다고 한다.

　　디미트리 곰베르크가 그녀의 진짜 아버지가 아니냐는 소문도 있다. 그녀는 합법적인 관계에서 낳은 아이일까 아니면 불륜의 열매일까. 그녀의 출생에는 의혹이 깃들여 있다. 출생에 대한 수수께끼를 풀 길은 없지만 그녀 자신이 첫번째 아버지보다는 두번째 아버지를 더 좋아했고 첫번째 아버지에 대한 이야기는 입에 올리지 않는다는 원칙을 고수했던 것은 사실이다.

　　모스크바에서 디아코노프-곰베르크 일가는 트루프니코프스키 가 14번지에 있는 새로 지어진 건물의 8층과 꼭대기층에 살았다. 그곳의 맑은 공기가 특히 마음에 들었다. 안토니나와 디미트리에게 엘레나의 건강은 어릴 때부터 줄곧 걱정거리였다. 병약한 체질 때문에 그녀에게는 운동이 금지되었지만 공부는 그럴 수가 없었다. 뒤이어 진학한 동생 리디아처럼 그녀 역시 상급 학교에 다녔다. 실제로 여학생들을 위한 사립 중학교인 브루하냔코——일종의 중등교육기관인 그곳의 이름이 그들에게 웃음을 자아냈다. '똥배'라는 뜻인 러시아어 '브류호'와 발음이 비슷했던 것이다——에서 엘레나는 몸은 허약했지만 성적은 탁

월한 학생이었다. 학기말 성적표에는 4점이나 5점만을 받았다. 만점이 5점이었으므로 그것은 탁월한 성적이었다. 그녀는 특히 러시아어를 잘했고 집에서는 쥐스틴이라는 스위스인 하녀와 프랑스어로 이야기했다.

엘레나는 자신이 태어나서 친아버지가 죽을 때까지, 다시 말해서 열 살 때까지 살았던 카잔과 모스크바 외에 러시아의 다른 지역은 가 본적이 없었다. 그녀는 거의 매해 방학을 크림 지방에서 보냈다. 안토니나 데울리나의 집안은 시베리아 출신으로 그곳에 그녀는 금광을 소유하고 있었지만, 엘레나는 토볼리스크에 사는 할머니를 보러 오빠와 여동생과 함께 단 한 차례 그곳에 가 보았을 뿐이었다. 시베리아에는 어머니의 동생인 외삼촌도 살고 있었다. 그녀는 그 삼촌을 본 적이 없었지만 그의 두 아들은 그녀의 집에서 같이 살고 있었다.

엘레나 디아코노바는 모스크바에 가족만을 남겨두고 온 것이 아니었다. 그곳에는 아샤(아나스타샤)라는 이름의 동급생 친구도 있었다. 아나스타샤 츠베타예바(1971년 모스크바에서 『회고록』을 펴냈다)는 역사 교수의 딸로 그녀의 언니 마리나는 그 당시 신예 시인이었다. 독특한 개성을 지닌 마리나 츠베타예바(마리나 츠베타예바의 시집은 그녀가 1941년 죽은 다음 오랜 세월이 흐른 후 갈리마르, 클레망스 이베르, 라주 돔, 세게르, 르 크리 등 여러 출판사에서 프랑스어로 간행되었다)에게 엘레나는 매혹당했다. 그래서 엘레나는 언제나 트루아-제탕가에 있는, 츠베나예프 일가의 멋진 집으로 아샤를 찾아가곤 했다. 그곳의 화려하고 지적인 분위기가 그녀에게는 세련의 극치로 여겨졌다.

가족과 헤어지고 친구들을 잃은, 갑작스럽게 자신의 뿌리로부터 단절당한 이 처녀는 그럼에도 불구하고 향수(鄕愁)를 드러내지 않았다. 그녀는 러시아나 자신의 어린 시절에 대한 이야기를 하고 싶어하지 않았다. 그녀의 이야기에서 모스크바가 화제에 오르는 경우는 거의 없

었다.

그녀는 자신의 과거에 대해 털어놓는 데 인색했다. 그녀의 어머니는 산파 자격증을 갖고 있었지만 일은 하지 않았고, 아이들을 위한 동화를 한 편 남겼다고 한다. 엘레나 자신도 독서를 좋아한 것으로 알려져 있다. 그녀는 모스크바에서 가져온 톨스토이나 도스토예프스키의 소설에 종종 빠져들곤 했다. 고양이를 길들이는 방식으로 미루어 그녀가 특히 고양이를 좋아했다는 것도 짐작할 수 있다. 그녀는 자신의 검은 고양이도 모스크바에 두고 와야 했던 것이다. 질문을 던지는 이들에게 아주 조금씩 내비친 사실들은 그녀의 극히 일부에 지나지 않거나 하찮은 것들뿐이다. 그런 조심성은 그녀가 자신의 과거를 숨기려 했던 것이 아닐까 하는 추측을 낳게 할 정도였다. 출신에 대해 굳이 숨기고 싶은 그 무엇이나 상처를 주는 추억이라도 있었단 말인가? 아니면 과거를 생각함으로써 갑작스러운 이별이 야기한 불가피한 고통을 줄곧 떠올리고 싶지 않았기 때문에 과거와 일정한 거리를 두려 했던 것일까?

다보스에서는 이내 소문이 나돌게 된다. 이 처녀가 여기에 온 것은 결핵을 치료하기 위해서만이 아니라는 것이다. 그녀는 신경성 질환을 앓고 있었다. 그녀는 조울증으로 고통을 받고 있었다. 때로는 걷잡을 수 없을 정도로 흥분했다가 때로는 의기소침해지는 증세를 보이며 예고 없이 갑작스럽게 폭풍우와 정적 간을 왕래했다. 기분, 태도, 의욕에 있어서의 그런 끔찍한 변덕은 육체적인 병약함만큼이나 위험한 것이었다.

자신이 어떤 혼란을 겪고 있는지, 어떤 생각을 하고 있는지 엘레나는 설명하지 않았다. 그녀는 스스로에 대해 털어놓지 않았다. 그녀는 자신의 과거, 자신의 이야기에 대해 줄곧 입을 다물고 있었다. 지난날의 삶에 대한 언급은 어떤 것이든 간에 그녀를 짜증스럽게 했다. 그녀는 현재를 살고 싶어했다.

이름을 밝혀야 할 때면 그녀는 여권에 씌어 있는 엘레나라는 이름을 대지 않았다. 그녀는 스스로를 '갈라'라고 소개했다. 첫번째 음절을 강조하고 두번째 음절에는 여운을 주면서. 그것은 특이한 이름이었다. 어찌나 특이한지 러시아인들이라면 대부분 그 이름을 지어낸 것이거나 잘못 쓴 것으로 여길 정도다. 물론 그 이름을 우크라이나 지방에서 볼 수 있는 '갈리나'라는 이름의 줄임말로 볼 수 있겠지만 그 줄임말은 '갈랴'(Galia)라고 해야 옳다. 'i' 음이 하나 들어감으로 음색이 완전히 달라진다.

갈라라는 이름은 어머니가 그녀를 부를 때 썼던 이름이었다. 아버지는 엘레나라는 이름을 더 좋아했지만 공식 서류상에서가 아니면 그 이름을 고집하려 하지 않았다. 이 괴상한 이름은 요컨대 어쩌면 오직 그녀만을 위한 것인지도 모른다. 이 이름은 다른 이름과 차별화된다. 갈라라는 이름이야말로 갈라답지 않은가. 다른 입원자들과 그녀를 진정으로 구별 짓는 것은 근원이 모호한 그 짤막한 이름, 독특하기 짝이 없는 그 이름 때문이라는 것을 알고 그녀는 흡족해했다.

사나우면서도 조심스럽고, 냉정해 보일 정도로 차분한 갈라는 딱딱하고 긴장된 표정에 부드러움이라고는 찾아볼 수 없는 태도로 고개를 꼿꼿이 세우고 유배의 삶을 시작했다.

산 위의 연락선

독수리 둥지처럼 눈 속에 고립된 채 다보스의 산 위에 자리잡은 이 요양소는 1904년에 세워진 5층으로 된 웅장한 건물로 그 자체로 하나의 세계였다. 보드머 박사의 지휘하에 환자들과 간호사, 요리사, 청소부 등 직원들은 세상과 격리된 채 그곳에서 자급자족하며 살고 있었다. 매일 아침 정해진 시각에 배포되는 우편물과 신문이 외부 소식을 전해주긴 했지만 자기 자신을 향한 삶의 리듬을 한순간 흩어놓을 뿐이

었다.

이 요양소의 으뜸가는 기능은 병원 그것이었다. 하얀 벽, 소독약 냄새, 병원다운 청결함은 엄격한 위생 관리로 병원균과 싸우고 있다는 사실을 환기시켜 주었다. 공동으로 사용하는 방은 전염을 우려해서 자주 환기되었고, 벽과 바닥은 소독액으로 청소되었으며, 행주는 모두 삶아졌고, 먼지를 막고 멸균 상태를 유지할 수 있도록 설계된 그곳의 간소한 실내에서 유일하게 장식적인 물건인 타구(唾具)들은 알코올로 소독되었다.

입지로는 높은 산을, 방향으로는 방패가 되어 주는 숲자락을 택한 이 요양소는 심신을 쉬는 장소인 동시에 일종의 감옥이라고도 말할 수 있었다. 자신들의 문제를 해결할 수 있는 유일한 규율에 따르기 위해 이곳에 온 입원자들은 스스로 이곳에 갇히기를 원한 죄수들이었다. 다른 곳에서 그들은 전염병 환자 같은 신세였다. 수세기 전부터 사회는 전염을 우려해 결핵 환자들을 특별히 지어진 건물에 수용해 왔다. 그들이 지닌 위험한 세균을 멀리 떨어진 곳에 가둬 두고 감시해 왔다. 지난날의 요양소는 나병 환자 수용소와 크게 다를 바 없었다.

시대가 바뀌자 과거에는 죽기 위해 찾아갔던 요양소의 모습과 내용이 개선되었다. 여전히 음산한 양로원 같은 요양소도 있었지만 몇몇 요양소, 특히 스위스의 알프스 산 속에 자리잡은 요양소들은 안락한 대우에 출입이 자유로운 고급 호텔을 방불케 했다. 사회는 결핵 환자들이 치유되기를 바라고 있었다. 그 이후로도 결핵의 위협은 여전히 살아 있어서 갈라가 이 요양소로 들어온 1913년 당시에도 각혈과 기침을 하고 열이 있고 여윈데다가 피로한 기색을 한 사람들은 누구든 여전히 요주의 인물로 간주되었다. 그 어떤 예방 접종도 그 재앙을 막아낼 수 없었고, 그 어떤 약물로도 그 병을 치료할 수 없었다. 결핵에 걸린 이들의 증상을 완화시킬 수 있는 몇 가지 방법밖에 알려진 것이

없었으므로 사람들은 줄곧 이 병을 두려워했고, 전염의 위험이 있는 사람들과의 접촉을 피했다.

갈라는 가족들의 시선 속에서 그런 두려움을 읽었다. 결핵이라는 말은 요즘 암이나 에이즈라는 말과 똑같은 공포를 불러일으키기에 충분했다. 그녀는 증세가 심한 환자들의 고통이 어떤 것인지, 한밤중에 방문 하나를 사이에 두고 병이 깊은 입원자들이 복도를 지나가며 쿨럭거리는 불길한 기침 소리를 들으며 방안을 서성대는 고통이 어떤 것인지 알고 있었다.

의사들은 초기일 뿐이라고, 경미한 증상일 뿐이라고 단언했지만 그녀는 자신이 조만간 죽을 운명이라고 여겼다. 남은 날이 그리 많지 않으며 젊은 나이에 죽을 것이라고 그녀는 믿고 있었다. 그런 인식이 그녀에게 삶에 대한 격정을 불러일으켰다.

그녀가 이 독수리의 둥지까지 오게 된 것은 목숨을 구하기 위해서였다. 그녀가 오랜 여행을 하고 일시적인 유배 생활을 하기로 동의한 것은 맑은 공기와 사려 깊은 시중과 휴식으로 생명을 연장하기 위해서였다. 의사들의 말은 단호했다. 초기 결핵은 치유될 수 있다는 것이었다. 그러기 위해서는 엄격한 위생 규칙을 지켜야 했다. 첫째, 가능한 한 신선한 공기를 가슴 가득 들이마실 것. 둘째, 영양가 높은 음식을 충분히 섭취할 것. 셋째, 몸을 아끼고 자주 쉬며 불행하다는 생각에서 벗어나 우울을 떨쳐 버리는 기분전환 거리를 발견할 것. 결핵 환자들은 평생 동안 이런 규칙을 지켜야 했다.

병원이자 화려한 감옥이라고 할 수 있는 클라바델 요양소는 눈 위에 떠 있는 궁전 같은 인상이 더 강했다. 그곳에 머무는 것은 항해 여행과도 같았다. 노래도 하고 춤도 출 수 있었다. 이곳에서 사람들은 날이 갈수록 조금씩 멀어지는 나머지 세상 일에는 무심한 채 스스로에게만 신경을 썼다.

산 위에 좌초한 이 연락선 위에서 시간은 정지해 있는 듯했고 하루하루는 영원히 끝나지 않을 것 같았다. 병에 대한 생각에서 헤어날 수만 있다면 완벽한 휴가가 될 수도 있을 터였다.

갈라는 등록된 다른 마흔아홉 명의 입원자들과 마찬가지로 치료 수칙을 철저히 지켰다. 아침 여덟 시경 일어나 식당에서 다른 사람들과 함께 아침 식사를 하고 휴식을 취한 다음 산책을 했다. 점심 식사 후에 다시 휴식, 산책, 간식을 먹고 다시 휴식을 취한 다음 저녁 식사를 하고 밤 열 시가 되기 전에 잠자리에 들었다. 그런 생활이 줄곧 계속되었다. 체온을 재는 시간이 언제나 정해져 있었다. 그녀의 체온은 하루에도 여러 차례 측정되어 기록되었다. 기록지 위에는 줄곧 떨어지지 않는 그녀의 위험한 체온이 반나절 단위로 기록되어 있었다. 의사들은 매끼 붉은 고기와 빵, 포도주, 유제품을 먹을 것을 권했다. 지독하게 추운 겨울에도 창문을 열어야 했고 일광욕을 해야 했다. 객실과 거실, 테라스는 모두 남향이었다.

흥분은 금물이었다. 이것은 마지막 권고 사항이었다. 점심 식사 후 환자들이 나란히 놓여 있는 접이식 침대 위에 몸을 눕히고 유리창을 통해 들어오는 태양빛에 일광욕을 하곤 하는 1층 회랑에는 여간호사 하나가 배치되어 떠드는 이들에게 규칙을 환기시켰다. 낮잠은 치료의 중요한 일부분이었지만 강요하기는 어려운 규칙이었다. 참을성 없고 신경이 예민한, 다루기 어려운 몇몇 환자들은 조용히 쉬는 것을 싫어했다. 그들은 체크 무늬 담요 아래서 몸을 움직이며 옆사람에게 말을 걸었다. 그들의 그런 행동은 온실의 평화를 방해했다.

갈라는 그런 말 안 듣는 환자 중의 하나였다. 클라바델에서 그녀는 다른 이들의 조용한 잠을 방해하는, 낮잠을 싫어하는 이들 중 하나였다. 예외를 거의 허락하지 않는 여간호사도 그녀가 책을 읽는 것은 허락해 주었다. 왜냐하면 갈라는 책을 들어야 조용해졌기 때문이다. 그

곳에 온 지 얼마 안 되어 그녀는 도서실을 가장 열심히 드나드는 사람이 되었다. 책을 읽을 때 그녀가 자신을 가두고 있는 요양소와 죽음에 대한 스스로의 공포가 만들어 낸 유령들로부터 자유로워진다는 것을 간호사는 간파했던 것이다. 그녀는 책이 있어야 경쾌하고 자유롭고 편안해졌다.

아직 예민한 나이의 갈라는 실제로 혼자서 스스로의 고통과 맞서고 있었다. 다른 환자들의 주변에는 어머니나 누이가 있거나 적어도 친구들이 찾아와 밝은 목소리로 시련에 처한 이들에게 용기를 북돋워 주곤 했지만, 그녀에게는 우편물뿐이었다. 사람들을 놀라게 한 것은 바로 그 점이었다. 전염의 위험이 있긴 했지만 방문이 허용되어 있었고 그토록 사람을 초췌하게 만드는 병을 앓는 가족을 오랫동안 혼자 버려 두는 경우는 드물었던 것이다.

그녀의 어머니나 의붓아버지가 그곳까지 올 경제적인 여유가 없었던 것일까? 스위스의 여러 요양소 중에서도 가장 비싼 클라바델을 선택했다는 사실로 미루어 그랬을 것 같지는 않다. 의붓아버지의 일 때문에 모스크바를 떠날 수 없었던 것일까? 그렇다면 직업이 없었던 그녀의 어머니는 무엇 때문에 일 년 이상 혼자 지내고 있는 딸을 보러 오지 않은 것일까? 그녀의 부모는 그런 갑작스런 결별로 다루기 어려운 사춘기 소녀의 마음을 구슬리려 했던 것일까? 유익한 이별을 통해 그녀의 신경증(당시에는 단순히 '신경이 예민한 정도'였다)을 치료하려고 그녀를 홀로 내버려 둔 것일까?

대답은 갈라의 비밀로 남아 있다. 그녀는 자신이 왜 가족과 그토록 갑작스럽게 단절되었는지 한번도 설명한 적이 없다. 요양소는 일시적이나마 그녀에게 집이 되어 주었다. 어쨌든 거기에서 그녀는 눈썹 하나 까딱하지 않고 넋두리 따위는 늘어놓지 않은 채 낯선 사람을 대면할 수 있는 강인한 성격을 기를 수 있었다. 여동생의 말에 따르면 지난

일로 미루어 갈라는 여행과 모험을 한다는 생각에 즐거워했으리라는 것이다. 역의 플랫폼에서 갈라를 떠나보내며 눈물을 보인 것은 그녀의 어머니뿐이었다.

하지만 그녀 주위의 그림은 장밋빛이 아니었다. 사람들의 안색은 차라리 잿빛이었고, 눈에는 검은 무리가 져 있었으며, 몸은 삐쩍 말랐고, 무서운 기침을 쿨럭거렸으며, 손수건은 피로 얼룩져 있었다. 요양소의 환자들이 침울한 것은 당연했다. 하지만 그런 상황에도 불구하고 클라바델에는 상당히 낙관적인 분위기가 지배하고 있었다. '별 세 개짜리' 요양소 클라바델은 죽음의 대기실이 아니라 행복한 완쾌를 위한 항구 같은 곳이었다. 밤이면 불안에 사로잡혔고 때때로 악몽을 꾸기도 했지만 요양소의 나날들은 기분좋게 흘러갔다. 사람들은 긴장을 푼 채 웃음을 띠고 있었다. 걸리는 시간은 다르지만 그들 모두는 완쾌될 수 있다는 진단을 받았기 때문이었다.

의학적으로 가망이 없는 이들을 받아들여 그곳에서 죽음을 맞는 일은 피한다는 것이 보드머 박사의 철저한 방침이었다. 많은 돈을 내는 자신의 입원자들이 유난히 고통스럽고 끔찍한 결핵 환자의 임종 장면을 목격하는 일이 없도록 하기 위해 그는 나을 가망이 없는 불행한 이들은 돌려보냈다. 그 규칙은 클라바델 요양소의 위생 수칙이기도 했다. 줄곧 맑고 청명한 분위기를 유지해야 한다는 잔인한 규칙이 그곳을 지배하고 있었다. 클라바델에서 사람들이 가장 신경을 쓰는 것은 살아남아야 한다는 것이었다. 스위스 프랑으로 하루 12프랑(제반 경비 포함)을 지불하고 있는 요양소의 입원자들은 까다롭게 처신해도 무방했다. '마(魔)의 산'(토마스 만의 소설 『마의 산』은 다보스의 한 요양소에서 1914년 전쟁이 발발하기 직전까지 칠 년간을 머물렀던 어떤 청년에 관한 이야기를 담고 있다) 위에서 제공되는 서비스에 비싼 값을 치르고 있던 그들은 치명적이지 않을 정도로 경미하게 아픈, 특

권을 누리는 부유층이었다.

사람들이 헌신적으로 시중을 드는 그곳, 고독하고 답답하긴 하지만 말 그대로 게으름을 피우며 호화로운 생활을 누릴 수 있는 그곳을 갈라는 자신의 고치로 여겼다. 그녀는 처음 얼마 간을 1월의 태양 아래 일광욕을 하며 몽상을 하거나 책을 읽으며 보냈다. 하지만 얼마 지나지 않아 그 생활은 지루해지고 말았다. 그녀의 나이로 보아 다른 입원자들이 늙어 보일 수밖에 없었다.

갈라는 자기 또래의 누군가를 만나 웃고 장난치고 싶었다. 지난날 츠베나예프 가에서 아샤와 마리나와 더불어 즐겁고 신나게 놀았던 것처럼. 얼핏 보기에는 엄숙하기 짝이 없어 보였지만 웃고 장난치는 것이야말로 갈라가 세상에서 제일 좋아하는 것이었다. 리디아와 아샤의 회고에 따르면, 편안한 분위기에서라면 갈라는 쾌활했고 잘 웃었다고 한다. 훗날 아샤는 열다섯 살 때 자신과 갈라가 서로 이야기를 꾸며내 들려 주면서 배꼽을 잡고 깔깔거리며 오후를 보내곤 했다고 증언했다. 클라바델에서 갈라는 수많은 책을 읽었지만 그것이 우정을 대신할 순 없었다.

요양소에 있는 독일인, 러시아인, 오스트리아인, 스위스인, 영국인 입원자들 중에서 젊은 남자는 오직 한 사람뿐이었다. 그는 프랑스인이었다. 그는 '마의 산'에서 유일한 프랑스인이기도 했다. 그는 순진한 모습을 하고 있었고, 신성하기 짝이 없는 낮잠 시간에 그녀처럼 책을 읽어도 좋다는 허락을 받고 있었다.

시인의 이름은 제젠

여윈 몸매에 큰 키, 좁은 어깨를 한 그는 커다란 나비 넥타이를 매고 잔뜩 멋을 부리고 다녔으며 일요일이면 정장을 갖춰 입곤 했다. 윤기 있는 얼굴에 정돈된 이목구비, 모호한 표정, 아이처럼 맑고 부드러운

눈빛을 하고 있었다. 그의 이름은 외젠 그랭델이었다. 좀더 정확하게 말하자면 외젠-에밀-폴 그랭델(폴 엘뤼아르의 본명—옮긴이)이었다. 그는 지난해 12월 열일곱 살이 된 참이었다(그는 1895년 12월 14일생이다).

그는 어머니와 함께 지내고 있었다. 어머니는 그가 얌전히 치료를 잘 받고 있는지 확인하기 위해 그곳에 와 있었다. 그녀가 프랑스로 떠나고 나면 그녀의 남편이 와서 '귀염둥이'의 건강이 회복되어 가는 과정을 지켜볼 터였다. 그들은 그를 제젠 혹은 '귀여운 제젠'이라고 불렀다. 갈라가 가족과 단절된 채 오랜 시간을 고독 속에서 보낸 반면, 외젠 그랭델은 외아들로서 부모의 귀여움과 사랑을 듬뿍 받았다. 그의 아버지와 어머니는 다른 아이를 갖고자 하지 않았다. 제젠은 둘도 없이 소중한 존재로 그들에게 수많은 걱정거리를 안겨 주었다.

실제로 그는 몸이 약했다. 두 살 때 뇌막염으로 죽을 뻔했고, 그때부터 병을 달고 살았다. 보통 감기나 유행성 감기, 구협염에 걸린 것이 한두 번이 아니었다. 조금만 무리를 해도 피로해했다. 안색이 좋았던 적이 없었고, 날씬한 몸매는 지나치게 여위어 있기 일쑤였다.

그가 결핵에 걸렸다는 사실을 알게 된 것은 그로부터 6개월 전 스위스 몽트뢰의 고산 지대에 있는 조용한 휴양지인 글리옹에서였다. 그는 어머니와 함께 그곳에서 8월 한 달을 보냈다. 의사들은 그가 산 속에서 지냄으로써 부족한 적혈구를 공급받을 수 있을 것이라고 부모를 설득했다. 그가 처음으로 각혈을 하기 시작한 곳도 글리옹이었다. 결핵의 전형적인 증상 중의 하나인 다량의 각혈을 보고 사람들이 요양소를 추천했던 것이다.

외젠과 그의 어머니는 처음에는 스캉프에 머물렀는데, 그의 아버지가 스위스의 한구석에 있는 그곳이 교통이 불편하다고 해서 클라바델로 오게 되었다. 그의 상태는 그리 심각하지 않았다. 왼쪽 폐의 손상은

대단찮은 것이었다. 하지만 결핵 판정 이후 그 역시 갈라처럼 줄곧 위협을 느끼며 살았다. 제대로 살아 보기도 전에 죽을지도 모른다는 공포가 그를 짓누르고 있었다.

외젠 그랭델은 파리지앵이었다. 그의 집은 파리 18구역 샤펠 가 모퉁이에 있는 오르드네르 가 3번지였다. 그는 아직 그 아파트에 가 보지도 못했다. 그가 스캉프에 있던 지난해 10월 부모들이 그곳으로 이사를 했기 때문이다. 전에 살던 곳은 파리 10구역 동역(東驛) 뒤에 있는 루이블랑 가 43번지였다. 하지만 그가 어린 시절의 대부분을 보낸 곳은 파리 외곽 지대였다. 그의 고향은 생-드니였고 그후에는 올네-수-부아에서 살았던 것이다.

그의 부모는 올네에 별장을 갖고 있었고 이후 그곳은 그들의 두번째 거처가 되었다. 파리에 한번도 가본 적이 없는 갈라에게 그 주소들은 신비롭고 이국적으로 다가왔다. 실제로 그곳들은 파리 북부의 역과 창고와 격납고 사이에 자리잡은 서민 지구일 뿐이었다. 그랭델 가는 수 세대 전부터 올네에서 자리잡고 살아왔다.

외젠은 자신의 출신을 숨기지 않았다. 자기 부모의 삶에 자부심을 느끼고 있었고, 그들이 가난을 벗어나기 위해 바친 희생을 잊지 않고 있었다. 어머니 쪽 조상(외젠 어머니의 성은 쿠쟁이다)은 페르슈(파리 분지의 서쪽 지역. 습하고 나무가 많은 구릉 지대―옮긴이)의 농부였다. 농부와 기자를 업으로 삼았던 그들은 공장에서 일자리를 구하기 위해 생-드니로 올라왔다. 아버지 쪽, 그러니까 그랭델 가는 원래 페캉의 재봉사 출신으로 그후 르 아브르 근처의 공프르빌-로르셰르 조선소에서 기술자로 일하다가 파리 근교로 와서 제련업으로 자리를 잡았다. 왕들의 묘지가 있는 대성당으로 유명한 생-드니에서 그들은 두 세대 전부터 압연공으로 일했다. 그랭델의 할아버지는 월급날 저녁 강도의 습격을 받아 죽었다. 아버지의 형제들은 하나는 조립공, 또 하나

는 선반공, 나머지 하나는 용접공이었다.

그의 아버지 클레망 그랭델은 경리로 출발했다. 그는 형제들처럼 노동자로 일한 적은 없었다. 스물여덟 살인 1900년에는 사장이 되었고 파리 북쪽 교외의 토지매매 업무를 담당했다. 재산과 토지를 분양하는 일을 했던 그는 도시 계획에 투자했다. 그의 판단은 옳았다.

플렌-생-드니에서부터 오베르빌리에에 이르기까지, 쿠르뇌브에서부터 드랑시에 이르기까지, 부르제에서부터 블랑-메스닐에 이르기까지 제분 공장, 증류소, 제련 공장 근처의 인구는 급속도로 팽창했다. 클레망 그랭델은 토지를 사서 다시 팔았다. 1913년, 그는 거부가 되어 있었다. 푸른 눈에 금발을 한 그는 매력적이라기보다는 호쾌한 사내로서 건강미가 넘쳤다. 그가 어찌나 크고 강인했던지 그의 아들은 농담 삼아 그를 '몽 블랑'이라고 불렀다. 그는 성공한 이들 특유의 자신만만한 태도를 지니고 있었다. 클라바델에서 외젠과 함께 찍은 사진 속의 그는 여느 중산층 사내처럼 펠트 모자에 넥타이를 매고 지팡이를 들고 있다.

그의 어머니 잔-마리 역시 덩치가 크고 강인한 여자였다. 가무잡잡한 피부의 그녀는 침울하고 부드러운 태도의 소유자로 그런 태도를 아들에게 물려주었다. 『레 미제라블』에 나오는 불쌍한 코제트의 어린 시절에 비길 만한 그녀의 어린 시절은 그녀에게 깊은 상처를 남긴 듯했다. 그 시절의 중압감과 서글픔에서 헤어날 수 없었다. 어려서부터 일을 해야 했던 그녀는 가족들과 멀리 떨어져 재봉 공장으로 보내졌다. 아버지에게 버림받고, 어머니마저 서른일곱의 나이에 과로로 죽자 그녀는 자신의 급료로 남동생과 여동생, 그리고 외할머니 로즈-쥘리 엘뤼아르를 부양해야 했다. 잔-마리가 클레망 그랭델을 만난 곳은 생-드니로 그곳에서 그들은 이웃에 살았다. 결혼 후에도 그녀는 집에서 재봉사로 일했고 보조를 고용하기도 했다. 하지만 남편의 사업이 번창

하기 시작하면서부터 그녀는 집안일에만 신경을 썼다. 확고한 사회적 신분 상승 속에서, 평탄하고 말썽 없는 그 집안의 유일한 걱정거리는 그들이 '꼬마'라고 부르는 외아들의 장래뿐이었다.

너무나도 고달팠던 자신들의 과거에 대한 반동으로 외젠의 부모는 그를 지나치게 애지중지했다. 아기 때는 레이스 옷을, 조금 자라서는 세일러복을 입고 사진을 찍은 것은 그 집안에서 외젠이 처음이었다. 애정을 듬뿍 받으며 자란 그는 물질적으로도 부족한 것이 없었다. 특히 책이 그러했다. 그가 끊임없이 요구하는 책들을 아버지나 어머니가 번갈아 사들여서 그에게 보내 주었다. 클라바델에서 우편물을 나눠 주는 시간이면 그가 주문한 시집과 소설책이 담긴 묵직한 꾸러미들이 그에게 전달되곤 했다.

외젠은 공립 초등학교를 다녔다. 그의 부모들은 부자였고 유복하게 살았지만 서민적 관습에서 크게 벗어나지 않았다. 그들은 자기 아들을 일반 초등학교가 아닌 다른 교육 기관에 보내야겠다는 생각 같은 것은 한 적이 없었다. 클레망 그랭델은 확고한 교권반대주의자였다. 그는 아내의 애원에 못 이겨 아들에게 세례를 받게 하긴 했지만 교리 교육 같은 것은 받게 하지 않았다. 갈라와 달리 외젠은 종교 교육을 받은 적이 없었고, 따라서 기독교 의식을 경험한 적이 없었다.

공립 초등학교를 나온 그는 일반 중학교에 진학했다. 그는 온순하고 평균적인 학생으로 갈라에 비하자면 크게 뒤떨어지는 편이었다. 그는 프랑스어에서도, 다른 과목에서도 상 같은 것은 받지 못했다. 영어 시험에서 2등을 한 것이 고작이었다. 겨우 중학교 졸업장을 받기는 했지만 중산층 자식들이 으레 가는 고등학교에는 진학하지 않았다. 외젠이 대학입학자격시험에 합격하는 일 같은 것은 일어나지 않는다.

그가 처한 사회 환경 속에서 열여섯 살이라면 직업 훈련을 받아야 할 나이였다. 가족들은 외젠이 사회 생활을 시작할 때가 되었다고 여

겼다. 직업을 선택해야 했다면 그는 아마도 망설였을 것이다. 하지만 그의 아버지는 아들의 미래에 대해 이미 생각해 둔 바가 있었다. 클레망 그랭델은 아들이 병이 나아 클라바델에서 나오는 대로 자신의 회사에서 일하게 할 생각이었다. 외젠은 토지매매 업무를 다루고 자신처럼 분양업자가 될 터였다. 외젠은 반항하지 못하고 아버지의 권위에 따랐다. 오르드네르 가에 있는 건물 1층은 사무실이었고, 2층은 살림집이었다. 집에서 일터로 일터에서 집으로, 그의 운명은 모험과는 거리가 먼, 잘 닦여진 탄탄대로로 펼쳐져 있었다.

외젠은 9월부터 일을 배우기로 되어 있었다. 8월 말 공교롭게도 그는 병이 나고 말았다. 클라바델에 머물게 됨으로써 그는 자신을 기다리고 있는 일을 유예할 수 있었다. 각혈이 적당한 때 찾아와 그의 휴가를 연장할 수 있게 해주었다. 그는 그 시간을 이용해 열정적으로 독서에 빠져들었다.

지루한 낮잠 시간이면 이따금 갈라는 시를 끄적이는 그의 모습을 볼 수 있었다. 외젠은 시인이었다. 그는 시인의 재능을 타고난 사람이었다. 부모에게서 물려받지 않은 그 재능을 그는 그럭저럭 가족에게 납득시킬 수 있었다. 그는 떠오르는 대로 열심히 시를 썼다. 동급생들이나 자신을 몹시 사랑하고 온갖 변덕을 받아 주는 어머니한테도 자신이 쓴 시들을 읽어 준 적이 있었다. 하지만 주위에서는 당연히 시 쓰는 일을 직업으로 여기지 않았다. 시를 써서 생활비를 벌 수는 없었다. 그런 천분은 일요일의 소일거리에 그쳐야 했다.

외젠은 마리나 츠베타예바 이후 갈라가 두번째로 만난 시인이었다. 그녀에게 시란 아름다움 이상으로 감탄을 불러일으키는 멋진 재능이었다. 그녀는 마리나에게 매혹당했고 마리나를 닮고 싶었다.

온실의 유리창 아래서 처음 만났을 때, 두 젊은이는 너무나도 다른 성장 배경을 지니고 있었다. 갈라는 외젠보다 훨씬 성숙해 있었다. 그

녀는 이미 독립적이었지만, 외젠은 부모의 보호하에 있는 아이에 지나지 않았다.

외젠은 열일곱 살이었지만 그의 부모는 단 한순간도 그를 내버려두지 않은 채 여덟 살이나 열 살짜리 아이처럼 대했다. 갈라가 혼자 여러 나라 국경을 지나 여행한 것과는 달리 그는 아직도 어머니와 함께 잠자리에 들었다. 영국에 잠시 머문 것 외에 그는 가족과 떨어진 적이 없었다. 외젠이 아는 세상은 파리 외곽 지대뿐이었다.

그들이 받은 교육 역시 완전히 달랐다. 자유로운 사고를 지닌 중산층이었던 갈라의 의붓아버지는 디아코노프 가의 아이들에게 진보적인 사상뿐 아니라 교양에 대한 취미까지도 익히게 했다. 그의 친구들은 변호사이거나 교수, 문필가 등으로 역사와 문학에 대해 논하는 대학 졸업자들이었다. 반면 그랭델 가에서는 지적인 분위기를 찾아볼 수 없었다. 그랭델의 사회적인 야망은 경제적으로 중산층이 되는 것뿐이었다. 디미트리 곰베르크가 갈라의 큰오빠인 바딤의 글재주와 인문적인 야망을 부추겼다면, 클레망 그랭델은 아들을 그런 길에서 돌려 놓으려 애썼다. 부드럽지만 단호하게. 그의 말에 따르자면 문학이란 아무짝에도 쓸모가 없었다.

요양소에서 나가게 되면 갈라는 모스크바로 돌아가 공부를 마치고 언젠가는 여자 대학에 진학하겠다는 소망을 갖고 있었다. 반면 외젠은 중학교 졸업장과 앞으로의 직업에서 얻을 상업적인 성공으로 만족해야 했다. 갈라가 속한 세계가 그녀의 지평을 열어 주고 그녀를 가능한 한 빨리 성숙시키고자 했다면, 외젠은 폐쇄적이고 편협한 세계, 특히 낯선 이들을 경계하는 가족의 울타리 안에 갇혀 있었다. "내 아들, 내 아내, 나 이외에는 모두 파리떼!"(장-샤를 가토의 훌륭한 전기 『견자(見者)의 친구, 폴 엘뤼아르』, 1988, 라퐁 출판사)라는 아버지 그랭델의 좌우명이 그의 정신 상태를 잘 말해 준다.

외젠은 여자를 거의 몰랐지만 겉모습처럼 순진하기만 한 것은 아니었던 모양이다. 영국 사우샘프턴에서 만난 여자들은 사촌 여동생들뿐이었지만 외젠은 영국 소녀들의 매력에 눈을 떴다. 그의 눈에 갈라는 이미 여인이었다. 검은 눈동자와 러시아식 억양은 그녀를 이국적인 존재로 보이게 했고 그를 매혹했다. 하지만 두 사람을 감시하던 그랭델 부인에게, 어딘지도 모를 곳에서 온, 성인력(聖人曆)에 없는 이름을 지닌, 혼자 먼길을 온 그 '계집애'가 불러일으키는 것은 오직 '위험하다!'는 생각뿐이었다.

피에로와 그의 고양이

어느 날 낮잠 시간에 갈라는 보랏빛 색연필로 그 낯선 청년의 옆얼굴을 스케치했다. 선 몇 개로 삼각형 형태를 만들고 눈을 그려 넣은 것이었다. "열일곱 살짜리 시인, 어느 청년의 초상"이라고 그녀는 프랑스어로 적어 넣었다. 그런 다음 그녀는 지나치게 단순한 그 스케치를 비웃기라도 하듯 현학적인 느낌이 드는 한마디를 종이 아래에 덧붙였다. '삼각파!'라는 그 말은 그녀가 생각해 낸 것으로 저절로 머릿속에 떠오른 것이었다. 그녀는 간호사의 눈을 피해 그 그림을 손에서 손을 거쳐 긴 의자에 앉아 조용히 책을 읽고 있는 청년에게 전달했다. 그는 종이 끝을 잡고 내용을 훑어본 다음 다분히 겉멋이 깃들인 어투로 이렇게 적었다.

"어떤 청년 말입니까? 얼른 대답하시죠!"

그 쪽지는 은밀하게 반대 방향으로 이동하기 시작했다. 두 젊은이 사이에 앉은 입원자들이 배달부 노릇을 해주었다. 갈라는 엉뚱하게도 대답 대신 초대의 글을 적었다.

"오늘 저녁 저와 함께 먹읍시다."

그녀는 프랑스어를 상당히 유창하게 말했고 존대어의 사용도 능숙

한 듯했지만 어법상의 실수를 저질렀다. '먹는 것' 과 '식사하는 것' 의 차이를 몰랐던 것이다. 모스크바의 스위스인 가정부 쥐스틴이 상을 차려 놓고 그녀를 부를 때 "와서 먹어요"라고 했던 것일까?

어쨌든 그 전갈의 어조는 대답을 바란다기보다는 명령에 가까웠다. 그리고 영리한 청년은 그것을 충분히 알아차렸다. 그는 쪽지의 마지막 줄에 여왕을 대하는 기사처럼 공손하게 이렇게 적었다.

"저는 당신의 부하이옵니다."

두 사람 사이에는 처음의 어색함이 가셨다. 산 속의 요양이 야기하는 우울함과 단조로움에 대한 최상의 치료책인 감미로운 희롱질이 시작되었다. 낮잠 시간에 손에서 손으로 전달되기도 하고, 서로의 방문 아래로 밀어 넣어지기도 하는 쪽지들에는 약속 시간이나 달콤한 사랑의 말이 씌어 있었다.

스쳐 가는 말에 이어 곧 진짜 대화가 시작되었다. 외젠과 갈라는 떨어질 수 없는 사이가 되었다. 그들은 4인 식탁에서 함께 식사를 했다. 그랭델 부인 역시 그들과 함께 점심과 저녁을 먹었다. 조금이라도 시간이 나거나 의사의 허락이 떨어지면 그들은 함께 산책을 하곤 했지만, 눈 때문에 걷기가 어려웠으므로 멀리 갈 수는 없었다. 기껏해야 근처에서 바람을 쐬는 것이 고작이었다. 그들의 자유는 극히 제한되어 있었다. 모험이라고 할 수 있는 유일한 것은 자동차를 타고 다보스로 가서 서점을 뒤지거나 초콜릿을 사먹는 것뿐이었다.

금세기 초 혼성 요양소의 수는 얼마 되지 않았다. 클라바델에서는 남녀 환자를 가리지 않고 받아들이기는 했지만 풍기가 문란해지지 않도록 직원들이 환자들을 철저하게 감시했다. 사랑의 희롱질이 남의 눈에 띄어서는 안 되었다. 방안으로까지 이어져서는 안 된다는 것은 말할 필요도 없었다.

갈라와 외젠은 서로의 눈을 응시했고, 손을 맞잡았으며, 사랑의 편

지를 교환했다. 이따금 이유 없이 웃음을 터뜨리기도 했다. 그들은 다른 입원자들의 우스운 몸짓이나 버릇을 흉내내기를 즐겼다. 그들은 둘다 마음이 잘 맞았고, 서로를 발견했다는 사실에 행복한 나머지 편지끝에 '히히히!'라는 구절을 덧붙이곤 했다. 그것은 그들의 유쾌한 기분과 낙관주의를 드러내는 암호였다. 사랑에 빠져 있었으므로 그들은 자신들이 환자라는 사실을 잊었다.

자신들을 둘러싸고 있는 나이든 이들의 침울함에 맞서 삶의 기쁨에 취한 그들은 또한 책을 교환함으로써 서로의 존재를 발견했다. 그들은 프랑스어로 된 시집과 소설책을 서로 바꿔 보았다. 함께 도서실에 가서 둘 다 읽지 않은 책들을 빌려 오기도 했다. 또한 외젠은 부모가 부쳐 준 책들을 갈라에게 빌려 주었다. 두 젊은이는 독서에 대한 허기와 문학을 통해 세상으로부터 벗어나고 싶다는 열망을 공유하고 있었다. 갈라가 제일 좋아하는 작가는 도스토예프스키였고, 외젠이 제일 좋아하는 작가는 빅토르 위고였다. 그들은 함께 다른 작가들을 좋아하게 되었다. 두 사람의 독서 경향이 비슷해졌고, 둘 다 보들레르를 좋아한다는 사실을 알게 되었으며, 산문과 시 속으로 함께 여행을 떠났다.

얼마 지나지 않아 외젠은 몰래 그 러시아 처녀에게 그녀를 알기 전에 써 놓은 시들을 읽어 주었고, 이어 그녀를 위해 쓴 시들을 들려 주기에 이르렀다. 그는 삶이 자신에게 불러일으키는 모든 것, 감정과 고통, 행복, 멋진 전나무, 빛살, 스쳐 가는 미소 같은 것들을 시로 쓰곤 했다. 유리창 아래 서로의 환자용 침대를 붙여 놓고 그 위에 누워 외젠은 종종 갈라에게 바치는 시를 쓰곤 했고, 그 동안 갈라는 몽상에 빠지곤 했다. 갈라야말로 외젠이 처음으로 만난 진정한 청중이었다. 아직 영혼의 누이를 만난 적이 없었던 외젠은 갈라에게서 참을성 있고 열정 어린 청중의 모습을 발견했다. 그녀에게 시는 애무와도 같았다. 그녀는 시를 듣는 것을 따분해하는 법이 없었다. 프랑스어를 명료하게 말

하지 못했고, 문법이나 구문, 어휘의 뉘앙스에서 혼란을 일으키기는 했지만 그녀는 운율에 민감했고, 시를 듣는 것을 무척 좋아했다. 그녀는 그 사실을 그에게 말했고, '당신은 위대한 시인이 될 거예요'라는 글로 확신을 주기도 했다. 그녀는 외젠을 믿고 있었고, 스스로도 모르게 그의 미래를 주재하고 있었다.

자신과 같은 열정을 지닌 갈라에게 외젠 그랭델은 중요한 사실을 털어놓았다.

한순간 나는 날개를 갖고 싶다
뒷걸음질치는 내 생각들을 모두 시로 적고 싶다
스쳐 가는 리듬을 잡고, 고정시키고 싶다
하지만 지쳐서 후렴만을 불러댈 뿐
죽음 앞에서.
(이 시와 앞으로 인용되는 시들은 폴 엘뤼아르의 『초기 시편』에서 발췌한 것들이다. 뤼시앙 셰레르가 편집하고 서문과 주석을 붙인 플레이아드판 『전집』제1권에 실려 있다)

그는 그녀에게 부모의 계획과 대치되는 자신의 천직에 대해서, '꿈을 새기다가 배고파 죽는 시인들'을 숭배하는 자신의 속내를 털어놓았다. 그런 낭만적인 표현은 그의 아버지를 격분케 했으리라. 그런 고백을 털어놓은 다음 그는 자신이 쓴 모든 시들을 갈라에게 헌정했다. 러시아 처녀는 그의 시의 탄생을 지켜보았을 뿐 아니라, 시적 영감을 불러일으킴과 동시에 비평가의 역할을 담당함으로써 그의 창작 과정에 참여했다. 갈라는 그의 시에 대한 자신의 생각을 밝혔고, 자신의 느낌을 분석했으며, 마음에 드는 점이나 이해할 수 없는 점, 가장 감동적인 이미지들을 지적했다. 어떤 시가 마음에 들지 않을 때는 그것 역시

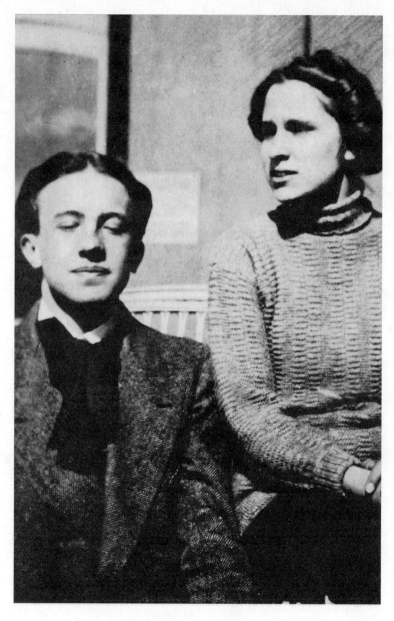

첫사랑은 싹트고 병은 회복되고.
1913년 클라바델 요양소에서 폴 엘뤼아르와 갈라.

숨기지 않았지만, 글을 쓸 줄 아는, 그 중에서도 시를 쓸 줄 아는 재능을 지닌 이에 대한 열광에 가까운 깊은 찬탄의 감정을 비평 정신으로 손상시킨 적은 없었다. 그녀에게 있어서 시를 쓰는 재능보다 멋진 것은 없었다.

외젠은 그녀의 검은 두 눈에 얼마나 매혹되었던지 그것을 "황량한 빛"이나 "오래된 황금의 광채"라고 표현하게 된다. 그것은 그가 앞으로 줄곧 그리게 될 그림의 첫 이미지이며 몇 번의 붓질이라고 할 수 있었다.

연애 상대인 갈라를 두고 그는 밤이면 꿈을 꾸었다. 그녀는 그가 가장 좋아하는 성적 환상의 주인공이 되었고, 잠에서 깨어난 그는 다음과 같은 짤막한 시를 통해 그 사실을 그녀에게 분명히 고백했다.

그녀는 정말이지 신비로운 여자
매일 밤 다가오네
꿈의 지루함을 조금쯤 덜어 주네.

외젠은 꿈에서 본 갈라의 나체를 묘사한다. 그녀의 젖가슴과 배, 머리채를. 그의 욕망 속에서 그 처녀는 이미 한 사람의 여인이었다.

그녀의 육체는 노오란 시(詩)
태연하고, 찬란하고, 오만하네
온몸으로 경멸을 보내네.

시인은 갈라와 사랑의 행위를 하고 싶어하지만 그녀는 몸을 허락하지 않는다. 순결을 그렇게 쉽게 내어 줄 수는 없지 않은가. 서글픈 음유 시인 외젠은 15세기 비운의 시인 프랑수아 비용을 연상시키는 어

조로 탄식한다.

> 내가 줄곧 금식기를 벗어나지 못하는 것은
> 사랑을 얻을 수 없기 때문

그는 갈라에게서 "탑이야, 조심해"라는 노래 가사처럼 '조심해야 할 탑'의 이미지를 본다. 그녀는 도달할 수 없는, 가질 수 없는 오만한 존재다. 그녀가 그에게 불러일으킨 것은 부드러움이 아니었다. 실제로 갈라의 개성에서는 그 어떤 부드러움도 찾아볼 수 없다. 오히려 강인한 느낌, 상처를 입힐 수 없는 존재라는 느낌이 강하다.

그는 소유하지 못한 채 사랑해야 하는, 자신의 표현에 의하면 '위세 없는 연인'의 입장에 놓이게 된다. 사랑의 희롱질은 계속되었다. 갈라가 접근이나 애무는 허락했던 것일까, 아니면 그것도 그의 상상일 뿐이었을까? 현실에서든 꿈에서든 그녀는 몸을 완전히는 허락하지 않았다. "내 눈에 입맞춰 주오, 내 젖가슴에 입맞춰 주오" 하고 시인은 시를 통해 여인으로 하여금 스스로의 욕망을 털어놓게 만든다.

> 입맞춰 주오, 내 잘록한 허리에
> 놀라운 윤곽을 그리고 있는
> 내 감미로운 온몸에
> 하지만 내 성기와 입술만은 건드리지 말기를

열기는 더해 가지만 처녀는 열일곱 살 청년의 말을 들어 주지 않는다. 그녀가 그에게 행사하는 매력이 어찌나 심오했던지 그녀의 찬란함과 의도적인 거리 두기 앞에서 그는 스스로를 헐벗고 보잘것없는 존재로 여기게 되었다. 그의 초기 시에서 갈라는 '불투명하고', '탁하고',

'강하고', '사람을 경멸하고', '태연하고', '호담한' 존재로 묘사되지만, 동시에 삶에 색채를 부여하는 존재이기도 하다. 그녀는 다양한 조명 아래, 별빛이나 희미한 달빛의 황금빛 후광에 둘러싸인 채 그 앞에 나타난다. 위엄 있고 위압적이고 강인한 모습으로 나타난다. 망령들이 사라지고 그녀가 다시 놀이와 독서와 산책 친구로 돌아오는 것은 낮뿐이었다. 간호사와 그랭델 부인, 다른 입원자들의 시선에서 벗어날 때면 그들은 잠깐씩 남몰래 애무를 나누기도 했다.

참회의 화요일(가톨릭에서 근신과 절제의 사순절이 시작되기에 앞서 실시하는 사흘간의 사육제 중 마지막 날—옮긴이) 행사로 요양소에서는 가장 무도회를 열었다. 잔치를 통해 환자들의 기분을 풀어 주고, 우울을 쫓아 버리는 것이다. 권태를 이겨 낼 필요가 있었다.

그 준비에는 여러 날이 걸렸다. 사람들은 저마다 의상을 만들고, 자신이 변장하고 싶은 인물을 생각해 냈다. 외젠과 갈라는 한 가지 계획을 세웠다. 저녁 식사 시간에 맞추어 입원자들이 술탄이나 카르멘, 이집트의 여왕으로 변장하고 하나씩 모습을 나타냈을 때, 행사를 위해 종이꽃으로 장식되고 댄스용 소도구들로 들어찬 커다란 홀 안으로 두 사람은 함께 화려하게 입장했다. 피에로로 변장한 채.

똑같은 복장, 똑같은 화장으로 진짜 피에로 같아진, 아울러 구별할 수 없을 정도로 서로 똑같아진 그들은, 하얀 얼굴에 슬픈 표정을 짓고 발끝으로 걸어다니며 달빛 아래서 만돌린을 연주하는 이탈리아 연극 속의 피에로의 모습 그대로였다. 얼굴에는 백분을 칠하고, 눈가에는 미묵(眉墨)을 바르고, 굵고 검은 선으로 가운데가 뾰족하게 눈썹을 그리고, 머리 위에는 머리카락이 보이지 않도록 둥근 헝겊 모자를 썼다. 그들은 둘 다 피에로의 순진 무구하고 나긋한 동작을 완벽하게 재현해 내는 데 성공했다. 하지만 가장 놀랍고 매력적이었던 것은 두 사람이 남녀 한 쌍이 아니라는 사실이었다. 갈라는 '피에로의 짝' 이 아니라

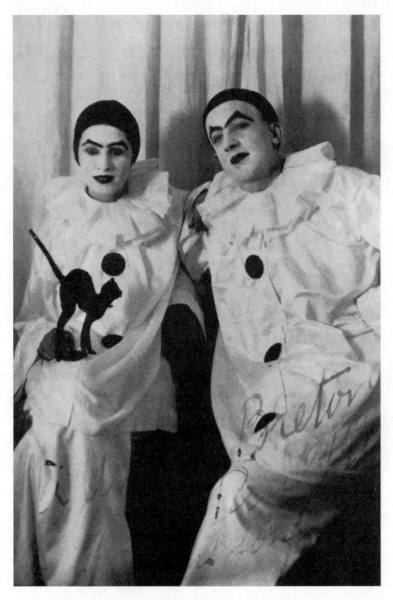

클라바델의 가면 무도회. 폴 엘뤼아르가 나중에 앙드레 브르통에게 준 사진.
피에로로 분장한 갈라와 폴.
왼쪽 판지로 된 검은 고양이를 쥐고 있는 사람이 갈라.

명실상부한 피에로였다. 누가 여자고 누가 남자인지 구별할 수가 없었다. 그들은 똑같은 두 명의 피에로가 되고 싶어했다. 누가 진짜 피에로인가? 누가 그의 그림자이자 분신인가? 쌍둥이 형제의 출현과도 흡사한 그 장면은 놀라움을 불러일으켰다.

두 피에로는 서로 손을 잡고 있었다. 그들은 두 개의 하얀 그림자처럼 말없이 보조를 맞추어 걸었다. 그들을 구별해 주는 것은 단 한 가지뿐이었다. 갈라의 오른손에는 판지를 오려 만든 검은 고양이가 쥐어져 있었다. 그녀가 제일 좋아하는 동물인 고양이는 신비로운 힘과 연관이 있었다. 오래된 전설에 따르면 고양이는 어둠의 동물, 투시력을 지닌 신비로운 짐승이었다.

시인은 그 축제와 그날 저녁의 변장이 불러일으킨 감흥을 당연히 언어로 형상화하게 된다. 외젠이 갈라에게, 아니 갈라가 외젠에게 두번째 걸음을 내딛은 셈이었다. 그후 두 사람의 피에로는 서로 말을 놓게 된다. "내 삶은 지상에 속하지만 아름답다"고 피에로 시인은 쓰고 있다.

내 이상(理想)은 더 이상 하늘에 있지 않네
그래서 나는 후렴을 던지네
네 눈 속의 별들을 향해!

미지의 여왕

잔-마리 그랭델은 사랑스러운 눈으로 갈라를 바라보지 않았다. 갈라의 독특한 개성을 이루는 온갖 특징들이 그녀에게는 반감을 불러일으켰다. 갈라가 러시아인이라는 사실은 그녀를 꿈꾸게 하기는커녕 경계심을 불러일으켰다. 그녀가 가 본 외국은 스위스뿐이었는데 그곳이 춥고 파리에서 멀다고 줄곧 불평을 해댔다. 편협하고 겁 많은 그녀의 지리적 개념에서 러시아는 야만의 땅이었고, 그곳의 주민들은 서(西)

고트족과 마찬가지로 무시무시한 풍습을 지닌, 잠재적인 침입자들이었다. 사람들과 태연히 맞서는 갈라의 거친 태도는 절도 있고 사려 깊은 그 부인을 놀라게 했고, 그 처녀가 근본적으로 이상한 족속이라는 그녀의 느낌을 확인시켜 주었다. 그녀의 생각이 완전히 잘못된 것은 아니었다. 그도 그럴 것이 갈라의 태도 속에는 언제나 좀 불안정하고 상스러운 무엇인가가 깃들여 있었기 때문이다.

자칭 '성직자 사냥꾼'인 불가지론자 사내와 결혼한 가톨릭 신자 잔-마리는 갈라가 하늘의 보호를 청하며 긋는 성호를 상스럽게 여겼고, 갈라의 방에 있는 그리스 정교회의 성모상들을 위험한 우상 숭배의 증거로 보았다. 그녀에게 그리스 정교회 교도는 그들의 요란스러운 울긋불긋한 종교 의식과 더불어 이단의 종파처럼 여겨졌고, 정교분리주의에 공감하는 골수 사회주의자로서 자기 집 안에 십자가나 성화를 들여놓지 못하게 하는 그녀의 남편에게는 모든 종교가 맹목이거나 기껏해야 여자들의 일에 지나지 않았다. 그는 잔-마리가 미사에 참석하는 것은 허락했지만 그의 우상은 오직 사회주의자 장 조레스뿐이었다. 그는 아들에게 장 조레스를 존경해야 한다고 가르쳤다. 지나친 신앙심과 특이한 태도를 지닌 갈라는 그들의 세계와는 전혀 어울리지 않았다.

게다가 갈라 옆에는 잔-마리를 안심시키고 그녀를 변호해 줄 부모도 여자 친구도 없었다. 그러한 고립 상태는 그녀에게 불리하게 작용했다. 갈라가 가족으로부터 버림받았다는, 가족 간에 불화가 있다는 추측을 낳았다. 외젠을 한번도 버려 둔 적이 없는 그랭델 부인이 어떻게 딸을 만나러 오지 않는 어머니를 이해할 수 있었겠는가? 갈라는 그런 일에 대해 입을 열지 않았고, 자신의 과거에 대해 조심스럽게 비밀을 지키고 있었으므로, 잔-마리는 갈라에게 뭔가 숨기는 것까지는 아니라도 털어놓고 싶어하지 않는 것이 있다는 것만큼은 짐작하고 있었다. 요컨대 그녀는 의혹을 품고 있었고 갈라 몰래 그녀에게 별명을 붙

였다. 아들 앞에서 그녀는 갈라를 언제나 '러시아 여자'라고 불렀다.

갈라는 풍자화에서 흔히 강조되곤 하는 러시아 여자의 성격적인 특징을 지니고 있었다. 그녀는 베일에 싸인 수수께끼 같은 존재로 예측이 불가능했고 변화 무쌍했다. 그녀의 기분은 장밋빛에서 순식간에 회색이나 심지어는 검은색으로 바뀌었다. 또한 신경발작으로 우울해하거나 괴로워하곤 했는데, 그런 증세가 며칠을 갈 수도 있었고 단 몇 분만에 가라앉기도 했다. 그녀는 그랭델 부인이 자기 아들의 여자 친구로 흡족해할 만큼 고전적이고 합리적이며 단순한 처녀가 아니었다. 그녀의 성격은 복잡했고, 지나치게 독서를 좋아했다. 때로는 눈을 상하게 할 수 있는 독서에 외젠이 지나치게 빠져든다고 그랭델 부인은 생각했다. 그런 독서를 젊은 여자가 즐긴다는 것은 끔찍한 일이었다. 그랭델 부인은 바느질과 뜨개질을 했다. 갈라처럼 책을 읽는 데 시간을 낭비하지 않았다.

실제로 외젠에게 갈라는 틀림없는 러시아인이었다. 「8행시로 된 러시아 발라드」속에서 외젠은 장난삼아 그녀를 러시아 남자로 묘사하고 있다. 시의 내용으로 미루어 그가 갈라의 결점, 특히 까탈스러운 성격을 의식하고 있었음을 알 수 있다. '러시아인'은 일반적인 표현이었다. 그는 이후에도 '러시아 여자'란 악의 어린 표현은 쓰지 않는다.

그 러시아인은 신경 과민증 환자라네
끊임없이 살펴보고 파고든다네
심리적인 문제를
그 러시아인은 신경 과민증 환자라네
마술적인 힘을 자기 것으로 만든다네
[……]
그는 때때로 수수께끼 같고,

기괴하고, 저주의 말을 내뱉는다네

　　악마 같은 태도로……

　　그는 갈라에게서 우수와 비밀에 싸여 있고, 엉뚱하고 초자연적인 것에 이끌리는 러시아적 감수성을 발견했다. 다시 말해서 갈라는 그에게 위험하고 베일에 싸인 존재로 느껴졌다. 그는 그런 점에 매혹당했다. 공간적으로 제한된 클라바델에서 그 때문에 그는 미묘한 상황에 놓이게 된다. 외젠은 처음으로 어머니의 의견을 무시했고, 충고를 묵살했던 것이다. 그녀의 말에 복종하지 않은 채, '러시아 여자' 곁에 머물며 그녀에게 편지를 쓰고 마주보고 앉아 밀담을 나누었다.

　　그랭델 부인은 자신 만만한 태도를 지닌 갈라라는 처녀가 아들을 독점하지 않을까 두려워했다. 그녀는 갈라가 아들 주위를 돌면서 이미 붙여 놓은 불꽃을 온갖 교태를 동원해 노련하게 유지시키고 있는 것으로 추측했다. 그녀는 불안했다. 갈라는 클라바델에서 자기 또래의 남자 친구, 예컨대 훌륭한 배우자를 구하고 싶어하는 것은 아닐까? 실제로 외젠은 아버지의 부동산 사업 덕택에 이미 그런 조건을 구비하고 있지 않은가. 적어도 그것은 밑지는 '거래'가 아니었다. 신중한 그녀는 자기 아들이 지나친 수작이나 도를 넘은 사랑의 희롱질에 빠지지 않도록 감시를 게을리하지 않았다.

　　아들이 자신의 말을 듣지 않는다는 것, 줄곧 '러시아 여자'의 특별한 영향력하에 놓여 있다는 것을 감지한 그녀는 엄한 태도로 비판하고 투덜대고 분개했다. 그녀는 질투를 하고 있었다. 결국 그 비극의 마지막 단계로 그녀는 토라지고 말았다.

　　아들의 마음속에 이제 자신 아닌 다른 여자가 자리를 잡았던 것이다. 외젠은 자기 삶의 중심이 아니었던가. 외젠이 태어난 후 그녀는 그에게 시간과 사랑을 바쳤다. 소유욕이 강한 그녀는 아들이 갈라의 영

기(靈氣)에 이끌려 돌연 자신에게서 벗어나려 하고 있으며, 자신의 품을 떠나고 있다는 것을 분명히 느낄 수 있었다.

두 여자 사이에 낀 외젠은 괴로웠다. 후에 시로 쓰게 되는 것처럼 '나이든 여자'와 '젊은 여자'가 그를 두고 다투고 있었다. "젊은 여자는 내 뺨을 때리고, 나이든 여자는 내 볼기를 때리네."(『초기 시편』속의 「미치광이가 말하기를」, 플레이아드판 『전집』 제1권)

　　단언하건대 그래도 나는 그들을 몹시 사랑한다네
　　하지만 난 줄곧 약간의 갈증을 느낀다네,
　　넘치는 사랑, 그 눈물과 그 품을 요구하고 싶은 갈증을.

한쪽은 어머니였고, 또 한쪽에 대해 그는 마침내 '약혼녀'라는 말을 찾아 내기에 이른다. 진지하고 책임 있는 잔-마리 그랭델이 결코 인정할 수 없는 그 한마디를 찾아 낸 것이다.

　　저이가 내 어머니라오, 선생, 약혼녀도 함께 있다오
　　〔……〕
　　내게 두 사람은 같은 존재일 뿐……

다른 여자에게 아들을 빼앗기고 클라바델에서 불필요한 존재가 된 그랭델 부인은 파리로 돌아가기로 결심했다. 1913년 6월, 잔-마리는 요양소를 떠나고 더 이상 그곳에 오지 않는다. 그녀가 낯선 여자에게 자리를 내어 준 것은 어머니로서의 찢어지는 고통 때문이었다. 이제 어떤 일이 일어날 것인가.

갈라는 자신의 시인을 포기하지 않는다. 그랭델 부인이 떠남으로써 두 사람에게 좀더 많은 자유가 주어지자 그녀와 외젠의 사이는 더욱

깊어졌다.

클라바델에서의 이 사건 이후에 씌어진 시들과 그들의 편지에 따르면, 그들 사이에는 자질구레한 사건들이 더 있었던 모양이다. 외젠이 그곳을 방문한 다른 처녀들에게 눈길을 주기도 했고, 갈라가 다른 남자들에게 유혹의 몸짓을 보내기도 했다. 하지만 그런 일들의 자취 (1984년 갈리마르 출판사에서 나온, 피에르 드레퓌스가 편집하고 주석을 붙인 『갈라에게 보낸 편지』에 실려 있는 갈라의 편지들은 그런 유혹적인 언동들과 클라바델에서 두 사람이 점점 더 대담하게 빠져든 애무를 암시하고 있다)는 사라져버렸고 다른 이들은 잊혀졌다. 그들의 애무는 점점 더 대담해졌고, 후에 서로 나눈 편지에 따르면 두 '약혼자들'은 '외설적인 행위'도 하게 되지만 금지된 선을 넘지는 않았다. 클라바델에서 두 젊은이는 결코 사랑의 행위를 하지 않는다(『갈라에게 보낸 편지』에 인용된 바에 따르면, 폴 엘뤼아르는 딸 세실에게 자신과 갈라는 결혼할 때까지 순결을 지켰노라고 말했다고 한다).

폴의 어머니는 과소평가했지만 시는 그들 사이에서 가장 중요한 요소로 그들의 관계를 강화시키고, 그들의 공감을 자극하고, 순결한 갈라가 그에게 아직 허락하지 않은 그 무엇을 대신해 주었으리라. 그들 사이에서 시는 진정한 사랑의 행위가 되기에 이른다. 외젠 그랭델에게 클라바델에서의 체류는 특별한 여자를 만난 것에 그치지 않고 시인으로 태어나게 되었다는 특별한 의미가 있다. 갈라에 대한 사랑이 시를 통해 이루어졌고, 시에 대한 사랑이 갈라를 통해 이루어지기라도 한 것처럼, 그에게 이 두 가지 사건은 분리될 수가 없었다. 후에 외젠이 파리로 보낸 그의 초기 시들을 정서한 사람은 바로 갈라였다.

열여덟번째 생일인 1913년 12월, 다시 말해서 '러시아 여자'를 만난 지 일 년도 안 되어 외젠 그랭델은 우편으로 자신의 첫 시집을 받았다. 110쪽의 소책자에 그는 단순하게 '초기 시편'이라는 제목을 붙였

다. 자비로 출판된 그 시집은 자비 출판을 전문으로 하는 누벨 에디시옹 프랑세즈 데이마르 출판사에서 간행되었다. 첫장에서 그는 이렇게 쓰고 있다.

커다란 숲을 지나, 초원을 지나
황금빛 젖가슴을 지닌 자신의 미녀를 생각하는
[……]
시인에게 은총이 와닿는다네.

외젠이라는 이름보다는 아버지의 형제 중의 하나인 폴(조립공)이라는 이름이 더 좋았던 그는 그 시집을 '폴-외젠 그랭델'이라는 이름으로 출간했다. 그때부터 클라바델에서 갈라는 그를 폴이라고 부르기 시작했다.

같은 달, 문학지 『라 르뷔 데 죄브르 누벨』에 「성녀들」이라는 14행시를 발표하면서 그는 '폴 엘뤼아르 그랭델'이라는 이름을 썼다. 외젠은 사라지고 그랭델은 남았다. 앞으로 그의 성이 되는 엘뤼아르라는 이름이 등장했다. 그것은 서른일곱의 나이로 가난하게 죽은 잔-마리의 어머니인 외할머니 마리-외제니-펠리시의 처녀 때 성이었다. 그 어머니 쪽 성은 훗날 아버지 쪽 성을 완전히 지워 버린다.

갈라는 줄곧 자신의 이름을 정하지 못하는 한 시인의 지난한 탄생과정을 지켜보았다. 그녀는 주의 깊게 시인의 여러 이름들을 들어 주었다. 호적상으로는 외젠-폴 그랭델, 「성녀들」을 게재할 때는 폴 엘뤼아르 그랭델이었던 그는 아직 꼭 맞는 이름을 찾아 내지 못하고 있었다. 그의 정체성은 결정되지 않은 상태였다. 1914년 1월 『르 푀』지에는 존재의 어려움과 자기 자신이 되는 일의 어려움에 대한 「미치광이가 말하기를」("저이가 내 어머니라오, 선생, 약혼녀도 함께 있다

오……젊은 여자는 내 뺨을 때리고, 나이든 여자는 내 볼기를 때리네……")이라는 시가 실렸다. 소란스러운 집안 문제와 자신의 내적 성향을 드러내는 것임에도 불구하고 그는 출판을 꺼리지 않았다. 몇 주일 후 외브르 누벨 출판사에서 역시 자비로 그의 두번째 시집 『잉여 인간들의 대화』가 간행되었는데, 그는 망설임 끝에 그 시집에도 「미치광이가 말하기를」의 경우처럼 폴-외젠 그랭델이라는 이름을 쓰고 있다. 폴과 외젠을 붙여 쓴 점을 주목할 만하다. 폴 엘뤼아르 그랭델이라는 이름을 쓸 때는 폴과 엘뤼아르를 붙이지 않고 있다.

시인에게 잉여 인간이란 자신과 갈라였다. 그것은 경쾌하게 연결되는 14편의 산문시로 갈라 곁에서 쓴 것이었다. 요양소에서 그들은 모든 시간을 몽상과 사랑과 시에 바칠 수 있었다. 그 시의 어조는 유쾌하고 열정에 차 있다.

"나는 도처에 입맞추리, 당신의 중심에, 위에, 아래에, 감동에 겨워 당신이 전율할 때, 나는 마시지 않은 내 품 속의 잔을 비우리, 기분 좋게"라고 시인은 쓰고 있다. 한편 미지의 여인은 그녀 특유의 건조한 어조(프랑스어 표현으로는 한결 부드러워져 있다)로 무례하게 이렇게 대답하고 있다.

"괜찮은걸. 그렇지만 즉각 당신을 떼내 버릴 거야!"

한편 갈라는 그 시집의 서문을 썼다. 열네 줄에 불과한 그 글로써 그녀는 소박하면서도 단도직입적으로 저자와 자신이 친한 사이라는 것을 드러내고 자신의 경탄에 대해 말하고 있다. 흥미진진하고 특이한 이 서문은 갈라의 이미지에 꼭 들어맞는 만큼 전문을 인용할 만하다. 그 서문은 특이하기 짝이 없다.

이 작은 시집을 독자들에게 소개하는 사람이 여자라는 사실──게다가 무명의 여자라는 사실──에 놀랄 필요는 없으리라.

나는 시인을, 시인은 나를 한동안 알고 지냈다.

그의 작품은 내가 보기엔 상당한 걸작이다. 이 작품은 안정된 영혼의 독특한 발현이라는 표현에 적당하다.

이 시집 속에서는 모든 것을 발견할 수 있다——곧 모든 것을 추구할 수 있다.

이 작품의 운율은 진귀한 사실을 표현하기에 적합하다.

오랫동안 계속되는 이런 멋진 예술적 감흥을 느낄 수 있도록 해준 저자에게 감사한다.

(플레이아드판『전집』제2권)

이 깜찍하고 순진무구한 글에 갈라는 'Reine de Paleùglnn'이라는 신비에 싸인 이름으로 서명한다. 'Reine'란 고유명사인가, 아니면 여왕이란 뜻의 보통명사인가? 'Paleùglnn'에 대해서는 여러 가지 설명이 있을 수 있다. 전문가들 사이에도 여러 가지 해석이 있다. 어떤 사람은 그것이 폴-외젠 그랭델의 철자를 임의로 바꿔 놓은 것이라고 하고, 또 어떤 이들은 "A PEG un rien d'Ellen", 곧 '폴-외젠 그랭델에게 부족한 엘렌'이(엘렌이란 갈라의 이름인 엘레나의 영어식 이름이다)라는 철자를 임의로 바꾸어 만든 것이라고도 한다. 어쨌든 그것은 누구도 해독해 낼 수 없는, 사랑하는 이들 간의 암호였다. 폴과 갈라는 각자의 이름을 남들이 알 수 없는 방법으로 정했다.

'Paleùglnn'의 여왕은 외국에서 온 이국적인 존재에 지나지 않을 수도 있다. 자음이 상스럽게 겹쳐진 'Paleùglnn'이라는 이름은 파리의 그랭델 부인에게 켈트족의 전설을 연상시키며 그녀를 경악시켰다. 거인, 두려움을 모르는 기사, 엘프(스칸디나비아 신화에 나오는 바람, 불, 땅의 요정─옮긴이), 요정, 진(아라비아 신화에 나오는 마귀나 귀신─옮긴이) 들이 사는 땅을……. 그곳은 지상에는 없고 꿈 속에서만

존재하는 왕국이었다.

폴은 31쪽의 작은 이 시집을 '그녀……'에게 헌정했다. 헌사에는
말줄임표가 들어가 있다. 이미 일어난 일, 앞으로 일어날 모든 일에 대
한 표지로서.

2

세이렌의 마력을 지닌 아내

머나먼 조국

1914년 4월, 폴과 갈라는 완쾌되었다는 진단을 받고 요양소를 떠나 각자의 집으로 돌아갔다. 그랭델 부인이 아들을 데리러 와서 여행에 필요한 자질구레한 일을 처리하고 짐을 싸는 동안 갈라는 혼자 모스크바로 떠났다. 두 젊은이는 서로를 약혼자로 여기고, 다시 만나기로 약속하긴 했지만, 함께 숨쉬고, 읽고, 쓰고, 꿈꾸고, 영원한 사랑을 다짐하며 다정하게 일 년을 함께 지낸 다음 찾아온 이별이 고통스러웠다.

그들의 낙관적인 태도는 두 사람 사이의 거리와 상황에 대한 도전이었다. 그들의 재회는 가까운 미래에 이루어질 수 있는 것이 아니었다. 그것은 우선 파리와 모스크바 간의 엄청난 거리 때문이었다. 편지 외에는 장래를 약속한 두 사람이 연락할 수 있는 수단이 아무것도 없었다. 그 다음에는 의논도 하지 않고 멀리서 해치운 약혼에 대해 양쪽 집안에서 적대적이고 짜증스러운 반응만을 보였기 때문이었고, 마지막으로는 그들이 고치에서 빠져 나와 돌아간 유럽이 사랑의 꿈과는 정반대의 양상을 보이고 있었기 때문이었다.

스위스 체류는 세상의 소식이 메아리로만 들려오는, 감미롭고 평화로운 긴 휴식이었다. 1914년, 현실로 돌아온 두 사람은 충격을 받게 된다. 프랑스의 정치 분위기는 험악했다. 열렬한 평화주의자들은, 1870년의 수치를 설욕하고 잃어버린 알자스 로렌 땅을 되찾자는 뜨거운 애국심에 불타는 민족주의자들과 대치한 채 위협당하고 있었다. 사생활까지 파고든 과격한 언론 캠페인의 결과, 두메르그 내각의 재무장관이자 급진당 당원인 조제프 카요는 사임하지 않을 수 없었다. 3월 16일, 그의 부인이 쏜 세 방의 총에 맞아 캠페인의 총지휘자인 『피가

로』지의 편집장 가스통 칼메트가 죽었다.

뫼즈 지방의 전직 국회의원이자 재무장관과 외무장관을 지낸 레이몽 포엥카레가 국회의장이었다. 그는 군비 확충에 동조했다. 5월 좌파가 선거에서 승리하자 정치적 입장이 같았던 그랭델 가는 크게 기뻐했다. 좌파의 승리는 참모본부에서 요구하는 삼 년간의 군복무에 반대하는 캠페인에 힘입은 것이었다. 클레망뿐 아니라 그의 형제들까지 그랭델 가 사람들은 평화주의자이자 전통적인 사회주의자들이었다. 금세기 초 쥘 게드, 나아가 장 조레스가 열렬하게 설파한 바에 따르면 평화만이 사회의 진보를 가져올 수 있다고 하지 않았던가.

독일 황제 빌헬름 2세는 선동적인 정책을 밀고 나갔다. 그는 육상과 해상으로 식민지 확장에 뛰어들어 폰 티르피츠 제독의 작품인 강력한 해군력과 육군을 동원해 프랑스와 영국에 맞섰다.

요양소에서 나와 성인으로서 첫발을 내딛은 외젠이 아버지의 일을 배우면서 부모에게 러시아 여자 친구의 장점을 이해시키려 애쓰는 동안, 그를 둘러싼 세계는 대격동을 향해 치닫고 있었다. 그러나 그것을 분명하게 예측한 사람은 거의 없었다.

6월 28일, 프란츠 요제프의 조카로 오스트리아-헝가리의 왕위 상속자인 프란츠 페르디난트 대공이 사라예보에서 한 세르비아 학생에게 살해되었다. 전쟁에 반대하고 이성에 호소하는 힘있는 목소리에도 불구하고 1890년대부터 시작된 동맹은 악순환에 접어들고 유럽 제국들은 하나씩 전쟁에 휘말리게 된다. 파리 날씨가 어찌나 더웠던지 폴의 정양(靜養)을 위해 그랭델 가가 몽모랑시에 별장을 세내 그곳에 가서 지내던 1914년 여름, 파란 하늘과 여름의 태양 아래에서 격변이 일어나게 된다. 7월 31일 평화를 위한 마지막 호소에 뛰어든 장 조레스가 살해되었다. 그가 꿈꾸었던 국경을 초월한 노동자들의 화해, 특히 독일 노동자들과의 화해는 이루어지지 않았다.

7월 28일, 오스트리아-헝가리는 세르비아에 대해 선전포고를 했다. 삼국 동맹의 합의에 따라 독일은 이탈리아와 더불어 합스부르크 제국과 같은 편이었다. 한편 러시아는 세르비아의 가까운 동맹국으로 프랑스, 영국과 더불어 삼국 연합의 일원이었다. 8월 1일, 독일은 러시아에 대해 전쟁을 선포했다.

프랑스도 개입하지 않을 수 없었다. 알력이 번져 나갔고, 선전포고가 연속된 끝에 유럽의 거의 모든 나라, 이어 전세계가 전쟁에 연루되었다. 멀리 떨어져 있긴 했지만 외젠 그랭델과 갈라 디아코노바의 조국은 같은 편이었다. 프랑스가 외교적으로 러시아의 적대국이 되었다면 그들은 어떻게 되었을까?

한편 갈라의 조국에서는 차르 니콜라이 2세가 라스푸틴(시베리아 농부 출신의 러시아 수도사로 신의 영감을 설교하면서 각지를 방랑, 궁중에까지 들어감—옮긴이)과 함께 나라를 다스리고 있었다. 시베리아 출신의 그 무지크(러시아의 농민—옮긴이)는 토볼스크(갈라의 외할머니가 살았던 곳) 근처의 시골 마을 출신으로 황실에 기도의 힘과 마술적인 힘을 제공했다. 어떤 이들은 라스푸틴을 무식하고 음란하고 방탕하고 욕심 많은, 한마디로 사악한 농군에 지나지 않는다고 평한 반면, 어떤 이들은 그가 최면술과 투시력은 물론 보통 사람들에게는 모호한 것들을 명확히 보아낼 줄 아는 정치적인 직관을 가진 인물로 평했다. 그레고리 라스푸틴은 니콜라이 2세로 하여금 전쟁에 대해 조심스러운 태도를 취하게 한, 유일하지는 않더라도 몇 안 되는 조언자 중의 하나였다.

8월 28일, 오스트리아가 전쟁을 시작하자 그는 테러(어떤 농사꾼 아낙네가 그를 '적그리스도'라고 여기고 단도로 찔렀다)를 당해 시베리아에서 발이 묶인 채 차르에게 전보를 보냈다. 그 전보에서 그는 황제에게 전쟁에 뛰어들지 말라고 애원했다. 그의 말에 따르면, "전쟁은

러시아와 황제들에게 종말을 가져오고, 러시아 남자들이 마지막 한 사람까지 전멸하는 대량 학살"(앙리 트루야, 『마지막 차르 니콜라이 2세』)이 될 터였다.

라스푸틴의 견해는 받아들여지지 않았다. 프랑스가 참전했다는 소식은 커다란 흥분을 불러일으켰다. 모스크바나 상트 페테르부르크의 거리에서는 물론 두마(제정 러시아의 제국 의회—옮긴이)에서도 돌격의 함성이 울려퍼졌고, 군중은 황제 찬가인 '신이 차르를 보호하시기를!'을 소리 높여 불렀다. 극좌파 국회의원인 케렌스키까지 조국이 참전하는 날에는 "거리의 데모대도, 파업 인파도, 바리케이드도 자취를 감추었다"고 말하고 있다. 나아가 전쟁은 정치적인 입장이 다른 이들에게서도 단합을 이끌어 냈다. 프랑스 의회에서 사회당원들은 군대가 요구하는 예산을 만장일치로 통과시켰다. 사흘 전에 암살당한 장 조레스가 할 수 있는 일은 무덤으로 들어가는 것뿐이었다. 러시아의 멘셰비키는 일시적으로 제정과 협력하는 한이 있더라도 러시아인은 조국의 영토를 지켜야 한다고 주장했다. 다만 볼셰비키만이 스위스에 망명 중인 레닌의 입을 통해 차르주의가 승리하는 것보다는 러시아가 패배하는 것이 낫다는 견해를 발표했을 뿐이었다. 러시아에서나 프랑스에서나 군인들이 독일을 무찌르기 위해 출정을 준비했고, 특별한 몇몇 사람을 빼고는 모두들 전쟁이 일사천리로 진행될 것이라고 확신했다.

갈라와 폴에게 그것은 서로 만나기 위해 넘어야 할 또 하나의 장애물이었다. 포성이 울리기 시작하자, 클레망 그랭델과 잔-마리 그랭델은 그들의 약혼에 대해서라면 아예 귀를 기울이려 하지 않았다. 그들의 외아들은 12월이면 징집 연령인 열아홉 살이 될 터였다. 조국애에 불타는 이들의 서정적인 표현대로 '총에 꽃을 꽂고' 출정하는 아들을 바라보는 것은 부모로선 마음 편한 일이 아니었다.

한편 갈라는 외출도 영화도 거부한 채 입에는 체온계를 물고 손에는

펜대를 쥐고 고집스럽게 자기 방에 틀어박혀 있었다. 열이 그녀를 괴롭혔다. 그녀는 거의 매일같이 프랑스에 있는 약혼자에게 편지를 썼다. 갈라의 두 오빠들은 그녀를 비웃었고 디미트리 곰베르크는 화를 냈다. 가족 모두가 갈라의 열정을 어이없는 것으로 여겼다. 스무 살 첫사랑에 미래를 걸 수는 없는 법 아닌가. 어머니는 그렇게 빨리 자신의 곁을 떠나려는 맏딸을 서글픈 시선으로 말없이 바라보았다. 어렸지만 눈앞에서 벌어지는 일에 민감했던 리디아는 사람들이 자신의 뜻을 거스를 때면 공격적이고 퉁명스러워졌던 갈라의 표정과 긴장된 얼굴을 기억하고 있다. 전쟁뿐 아니라 그 무엇도 어떻게든 폴을 다시 만나야 한다는 갈라의 목표를 꺾지 못했다.

빌헬름 2세는 벨기에로 밀고 들어가 프랑스를 향해 대규모 돌격에 착수했다. 국경의 전투에는 이주일이 채 걸리지 않았다. 9월 초부터 독일군들은 파리를 위협하고 있었다. 동맹을 준수한 차르 니콜라이 2세는 적군을 교란하기 위해 강력한 2개 군단을 프로이센 동부로 파견했다. 그곳의 전투는 특히 치열했지만(2만 명이 죽었고, 9만 명이 포로가 되었다), 그 덕택에 프랑스군은 9월 13일 마른 강에서 승리해 파리를 구할 수 있었다.

파리에서 폴은 징집을 기다리고 있었다. 그러잖아도 몸이 허약하고 폐가 손상된데다, 징병 심의회에 출두했을 때 심한 비인두염(鼻咽頭炎)을 앓고 있었던 그는 보충역에 배속되었다. 15등급에 속한 그는 12월에 입대해야 했다. 그는 사무실에서 아버지를 돕고, 몽마르트르 출신의 다감한 무정부주의자(그의 책을 만든 제본공으로 이후 친구가 된 쥘 아리스티드 고농)와 여러 시간 토론을 하기도 하고, 영화 「셰리 비비」를 보러 가기도 하면서 지냈다. 물론 갈라에게 계속 편지를 쓰고 있었다. 그러면서 세월이 흘렀다.

처음에는 콧노래를 부르며 금방 끝날 줄 알았던 전쟁이 길어지고 집

집마다 전사자가 생겨났다. 8월 초, 클레망 그랭델과 함께 일하던 그의 조카가 네 살짜리 딸을 남기고 전사했다. 전선에서 모스크바로 돌아오는 수송 열차에는 수백 명의 부상병들이 실려 있었다. 적십자 업무가 폭증하자 갈라의 어머니는 병원 본부로 나가 일을 도왔다. 그녀는 그곳에서 서글프기 짝이 없는 이야기들과 불안한 소문을 듣고 왔지만, 검열 때문에 갈라는 그런 내용을 편지에 담을 수가 없었다. 예비병들은 총도 제대로 지급받지 못한 채 싸움터로 보내졌고, 보급 부족으로 포병대는 보병대를 제대로 지원해 주지 못했다. 전장에서 차르의 군대는 빌헬름 2세의 군대에 비해 약하기 짝이 없었다.

앙베르가 함락되고 플랑드르에서 전투가 벌어지는 가운데 프랑스 전선은 이세르 강에서부터 스위스 국경에 이르는 7백 킬로미터로 늘어났다. 프랑스 공화국의 군대는 고전 중이었다. 용사들은 처음으로 참호 속에서 크리스마스를 보낼 각오를 해야 했다. 세르비아군은 오스트리아군을 격퇴하고 베오그라드를 탈취했다. 러시아 전선은 9월 폴란드 근처 우크라이나의 리보프 전투 이후 교착 상태에 빠져 있었다. 양측의 인명 피해는 이미 상당했다.

이미 군인이 되어 있었던 외젠 그랭델은 업무를 배울 시간이 없었다. 그는 프랑스 역사상 가장 좋지 않은 시기에 성인 세계로 첫발을 디딘 셈이었다. 그리고 오직 그를 다시 만날 생각만을 하고 있는 러시아 처녀는 러시아 역사상 가장 고통스러운 시기를 겪고 있었다. 폴과 갈라 사이에는 포화와 피로 얼룩진 유럽 대륙이 놓여 있었다. 시체가 즐비한 싸움터가 그들을 갈라놓고 있었다.

전면전

세계대전은 곧 가족 싸움이었다. 왜냐하면 두 사람의 나라를 고통 속으로 몰고 간 전쟁이 그들의 집안에도 영향을 미쳤기 때문이었다.

두 젊은이는 부모에 맞서 매순간 소모전을 계속해야 했다. 폴과 갈라 둘 다 어른들의 권위에 맞섰다. 용기와 끈기, 변함없는 절개가 그들의 무기였다. 그들은 싸우고 저항하고 권위 앞에 복종하기를 거부했다. 러시아에서 프랑스에서 사람들이 진짜 전투를 벌이고 있는 동안 그들은 자신들의 진영을 선택한 셈이었다.

1915년에 이어 그 다음해 초까지를 폴은 군사 병원의 여기저기를 전전하며 병상에서 보냈다. 그의 몸은 피로와 조악한 식사와 추위를 견뎌 내지 못했다. 1915년 1월부터 두 달간을 그는 기관지염으로 장티의 병원에 입원해 있었다. 그런 다음 짧은 의병 휴가가 주어졌다. 다시 군대로 복귀하자마자 보병 21연대 23중대에 우편병으로 배속된 그는 군복으로 갈아입을 새도 없이, 뇌빈혈과 만성 맹장염으로 이번에는 브로카 병원에 입원했다. 그는 여러 달 동안을 편두통과 복통, 발열, 피로로 고통받게 된다. 결핵을 앓았던 사람에게서 나타난 그런 증세들은 의사들을 갈팡질팡하게 했고 불안하게 만들었다. 브로카에서 두 달을 보내고, 두번째 의병 휴가를 집에서 보낸 다음 21연대에 복귀한 그는 또다시 상태가 악화되어 8월 내내 중대의 의무실에서 나오지 못했다. 그후에도 상태가 나아지지 않자 그는 코생 병원으로 이송되어 12월 14일, 스무번째 생일이 지난 다음에야 그곳에서 나올 수 있었다.

장티에서 브로카를 거쳐 코생에 이르기까지 한 해의 절반 이상을 병원에서 보낸 외젠 그랭델은 전쟁의 실상을 전혀 보지 못했다. 자신의 둥지로부터 그리 멀리 떨어져 있었던 것도 아니었다. 그의 어머니와 그녀의 동서들은 그 점을 다행스럽게 여겼다. 그들은 병원으로 그를 찾아와 옆에서 뜨개질을 했고, 그 동안 그는 책을 읽거나 그리운 사람에게 편지를 썼다. 갈라라는 이름만 들어도 잔-마리 그랭델의 이마에는 수심이 드리워졌지만, 모자간의 관계가 몹시 돈독했고 둘 다 흉금을 터놓을 시간적 여유가 있었으므로 외젠은 갈라에 대해 자세한 이야

기를 들려 주면서 자신의 사랑인 러시아 처녀를 변호했다. 천성적으로 너그러운 그랭델 부인은 그 낯선 처녀에게 마음을 열기 시작해 그녀를 '러시아 처녀'라고 부르게 되었다. 적대감이 스러졌다.

그의 아버지는 이제 그곳에 없었으므로 언제나 어리기만 한 자기 아들을 가르치고 타이를 수가 없었다. 마흔네 살이었던 그 역시 징집되었다. 1915년 3월 그는 옥세르에 있는 보병 37연대에 배속되었다. 받아쓰기 시험에 합격한 그는 보랑 쉬르-우아즈의 군용 빵 제조국에 배치되었다. 그는 그곳에서 자신의 사업을 일시적으로 문 닫게 한 전쟁이 길어지는 것을 보고 분통을 터뜨렸다. 그곳에서 그는 아내와 아들에게 애정과 염려, 충고로 가득 찬 편지를 보내 왔다.

폴 역시 아직 성인이 되지 않은 아이로서 아버지에게 순진하기 짝이 없는 편지를 보냈다. 편지 속에서 그는 거의 노골적인 표현으로 줄곧 갈라를 환기시켰다. "지금으로서는 앞날 전체가 서글프고, 즐거움조차 눈물일 뿐입니다"(「젊은 시절의 편지」)라고 그는 1915년 10월 17일 아버지에게 털어놓고 있다. 그는 클레망 그랭델을 '사랑하는 아버지'라고 부르고 있다.

사랑하는 아버지, 저는 지루한 나날을 보내고 있습니다. 하지만 아버지와 어머니, 그리고 아버지가 잘 알고 계시는 그 누군가를 한시도 잊은 적이 없습니다. 그녀 역시 지루하게 지내고 있을 겁니다. 왜냐하면 우리 두 사람은 사랑하고 있고 좋은 때가 오기를 기다리고 있으니까요.

그런 종잡을 수 없는 구절에 담긴 속뜻은 명백했다. 차마 이름은 말할 수 없지만 그 처녀를 외젠은 잊고 싶지 않았던 것이다. "요즘 저는 아주 규칙적으로 러시아에서 온 편지를 받고 있습니다"라고 그는 며

칠 뒤의 편지에서 쓰고 있다. 겉으로는 순하고 착하지만 고집이 센 그는 편지 말미마다 중요한 말—자신은 여전히 그녀를 사랑하고 있다는 사실—을 빠뜨리지 않았고 한마디 한마디를 갈라와 연관시켰다. 그는 부모를 서서히 설득해 그들이 침입자로 여기고 있는 그 여자에 대해 마음을 열도록 했다. 그후로도 그의 전략은 변하지 않는다. 갈라에 대한 이야기, 자신이 그녀를 사랑하고 있으며 그녀가 자신의 약혼녀라는 것, 그녀를 프랑스로 데려오는 것이야말로 자신의 소원이라는 말을 되풀이했던 것이다.

온갖 노력 끝에 어머니를 자기 편으로 만들고, 그녀로 하여금 갈라를 라이벌이나 적이 아닌 아들이 사랑하는 마음의 벗으로 여기게 하는 데 성공한 외젠은 자신의 약혼녀가 파리로 오는 것을 허락해 달라고 아버지를 설득하려 애썼다. 하지만 클레망은 그런 아들의 의도를 단호히 거부하고 그 뜻을 굽히려 들지 않았다. 부자간에 언성이 높아졌다. 클레망 그랭델은 가장으로서 줄곧 명령을 내리고 싶어했다. 어떤 상황에서도 그는 자신의 의견을 말할 권리가 있었고, 자신의 권위를 포기하려 들지 않았다. 그에 따르면 모든 것이 잘못되어 가고 있었다. 외젠은 병이 났고, 전쟁은 지루하게 계속되고, 사업은 기울어 가고 있었다. 약혼에 관한 말을 꺼낼 때가 아니었다. 게다가 외젠은 미성년자였다. 자신이 상관에게 복종하듯이 아들은 자신의 말에 복종해야 했다. "어째서 우리가 지금 그 러시아 처녀애 문제를 얘기해야 하는지 모르겠구나. 우리가 할 수 있는 게 아무것도 없는데 말이다"라고, 집 안의 다른 걱정거리가 더 우선이라고 그는 흥분한 어조로 쓰고 있다.

갈라를 파리에 오게 하다니? 클레망이 보기에는 말도 안 되는 계획이었다. 그는 낯선 여자를 떠맡고 싶지 않았다. 일단 파리에 오면 그녀는 자신의 책임이 될 것이 분명했고, 어쩌면 비용까지 부담해야 할지도 몰랐다. "현재의 정신적·육체적·경제적 부담에 또 다른 부담을

지기에 전쟁이 시작된 이후 당신은 너무 지쳤소. 지금으로서는 불가능하오"라고 그는 아내에게 보내는 편지에 쓰고 있다.

다른 한편 그는 약혼이 결혼의 전단계라는 사실을 너무나도 잘 알고 있었다. 바로 그것이야말로 그가 아들의 청을 받아 줄 수 없는 가장 큰 이유였다. 그가 보기에 아들은 정식 약혼을 하기에는 너무 어렸다. 갈라를 멀고 먼 자기 집까지 오게 한다는 것은 그녀를 영구적으로 받아들이는 것을 의미했다. 언젠가 외젠은 그녀와 결혼을 하게 될 터였다.

클레망 그랭델은 그 결혼에 찬성하지 않았다. 1916년에도 그는 자신의 견해를 편지에 분명히 밝히고 있다. 그 싸움은 계속되었고 아버지와 아들은 무기를 내려 놓으려 하지 않았다. "그애가 우리 집에 머무는 것을 난 허락할 수 없다"고 클레망 그랭델은 자신의 '사랑하는 아들'에게 선언하고 있다.

1915년 프랑스에서 전선은 어느 정도 교착 상태를 보이고 있었다. 조프르 원수가 샹파뉴, 아르투아, 아르곤에 이어 보주 산맥에서 치열한 반격을 시도했지만 소용없었다는 소문이 돌기 시작했다. 외젠은 병원에서 어머니에게 평화에 대한 자신의 신념과 의무감에 대해 들려 주었다. 전쟁이 두렵긴 하지만——"전쟁은 나를 아연실색하게 만들어요"라고 그는 어머니에게 털어놓고 있다——조국을 지키기 위해 나가 싸울 준비가 되어 있다는 것, 노인과 여자와 아이들과 함께 후방에 죽치고 앉아 있는 게 유감스럽다는 것이었다. 처음으로 그는 어머니에게 갈라에 대한 사랑 이외의 다른 욕망을 표출했다. 그는 사내로서 나가 싸우고 싶었다. 어머니와 약혼녀의 절망에도 아랑곳없이 그는 나약한 자신을 불만스러워하고 있었다. 1915년과 1916년 그의 어머니와 약혼녀는 그가 아파서 다행이라는 데 처음으로 의견을 같이했다. 기관지염과 맹장염 때문에 적어도 그는 싸움터에 나가지 않을 수 있었다.

동부 전선에서 러시아는 대패를 거듭했다. 러시아군은 폴란드의 갈

리시아를 적에게 내주었다. 오스트리아-독일 연합군은 폴란드와 리투아니아를 정복했고 불가리아의 도움으로 세르비아를 차지했다. 니콜라이 2세는 이미 대패해 3백만 이상의 사상자를 냈다. 병사들의 모습은 보기에도 딱했다. 장비도 제대로 갖추지 못했을 뿐 아니라 제대로 입지도 먹지도 못한 채 때로는 기관총으로 무장한 독일군에 맞서 총검 돌격을 하기도 했다.

수송 체계는 어지러웠고 그 때문에 군대에 무기와 군수품이 제대로 공급되지 않았다. 거의 모든 군사 설비가 파괴되었다. 군수 산업이 없는 러시아는 연합군에게 군수품을 주문했지만, 연합군의 생산량은 이미 자체 조달도 부족한 형편이었다.

갈라와 그녀의 가족은 모스크바에 머물러 있었다. 주위에서는 불평이 터져 나왔다. 특히 민중 가운데 불만의 소리가 높았는데, 그들 가운데서 혁명론자들은 가증스러운 전쟁 책임자들, 곧 장군들과 대공들, 그리고 차르를 비판했다. 자유주의 성향의 중산층 모임에서는 프랑스를 돕는 데 지나친 열성을 보이는, 전쟁을 과감하게 중단하는 대신 호전적인 정책을 고집하는 니콜라이 2세를 암암리에 비판하기도 했다. 사람들은 그의 통치력 부재와 상반되는 견해로 해악만 끼치는 조언자들의 영향에서 벗어나지 못하는 것에 대해 비난했다. 한편에는 대공들이, 다른 한편에는 라스푸틴과 황후 알렉산드라가 대치하고 있었다. "러시아가 전쟁에 참전한 것은 신의 뜻을 거스르는 것이었다. 러시아 땅에서 하늘로 전달된 온갖 한탄에 대해 그리스도께서는 분개하고 계시다. 단언하건대 무시무시한 신의 복수가 있으리라"고 라스푸틴은 주장했다.

모스크바에서는 아직 물자가 부족하지는 않았지만, 1천 3백만 명의 남자들이 동원되는 바람에 나라 전체의 농업 생산량이 격감해 생필품이 모자라기 시작했다. 필요한 물건들은 집 안에 비축해 놓고 아껴서

야 했다. 모스크바에서 그리 멀지 않은 시골에 영지를 갖고 있는 숙모 하나가 디아코노프 가의 식료품을 대주었다. 그런 불편 외에 그들의 생활은 크게 달라진 것이 없었다. 원하기만 한다면 갈라는 극장에도 갈 수 있었고, 러시아 발레 공연을 관람할 수도 있었다. 하지만 그녀는 그러고 싶어하지 않았다. 시간이 가면 갈수록 그녀는 프랑스 시인을 잊을 수가 없었다. 그녀의 건강은 우울한 기분과 매일같이 가족들과 맞서 벌이는 싸움의 영향을 받았다. 그녀는 다시 병이 나고 말았다. 피로와 발열, 편두통이 시작되었다.

결핵에서 벗어난 두 젊은이는 그 불합리한 전쟁의 이쪽과 저쪽에서 죽음을 불사했다. 프랑스에서도, 러시아에서도 그들의 병은 의사가 치료할 수 있는 것이 아니었다. 그 병은 틀림없이 사랑의 병이었다. 오빠들, 어머니와 의붓아버지가 단합해 갈라의 계획에 반대했다. 그러나 자신의 열정을 포기하지 않고 가족 전체가 한꺼번에 해대는 질책과 반대에 맞서 한치도 물러서지 않은 집요한 고집과 용감한 인내 덕택에 갈라는 마침내 자신의 뜻을 관철시킬 수 있었다. 이 연약한 처녀에게 사랑은 믿을 수 없는 힘을 주었다.

"난 당신을 위해서라면 무슨 일이든 할 수 있어. 언제나 무슨 일이든 할 수 있어"라고, 그녀는 마침내 프랑스로 가도 좋다는 허락을 얻어 낸 1916년 11월 폴에게 쓰고 있다. "난 당신 없이는 살 수 없어. 당신은 내게 없으면 안 되는 존재, 반드시 필요한 존재야."

갈라의 믿음은 산을 옮겨 놓았다. 자신과 폴은 이미 실질적인 부부, 헤어질 수 없는 부부라고 여겼던 만큼 그녀는 약혼자에게 보내는 편지 말미에 미리, "당신의 영원한 아내가"라고 쓰곤 했다.

당신 생명은 내 생명

첫사랑에 목숨을 거는 처녀들이 엉뚱하고 몽상적인 행동을 하는 것

은 흔한 일이라고 생각할 수도 있으리라. 하지만 갈라에게 그 꿈은 하나의 도전이었다. 자신의 가족에 대한, 전쟁 중인 세계에 대한, 스스로의 병약함에 대한 도전이었다. 그녀는 수없이 포기하고도 남을 만한 적대적이고 절망적인 현실에 맞서 꿈을 관철시키기에 이른다. 갈라는 평범한 처녀가 아니었다. 그녀의 의지와 고집과 용기는 특별하다고 해야 마땅했다. 자신의 꿈이 얼마나 위험하고 무모한 것이든 간에 그녀는 그것을 실현하기를 원했다. 그녀의 집에서는 줄곧 그녀에게 이렇게 말하지 않았던가. 프랑스에서 그녀를 기다리고 있는 청년은 아마도 그녀가 클라바델에서 알았던 그 인물과는 다른 사람일 거라고, 그의 종교와 언어와 관습이 그들을 대립시키고, 그들 사이에 넘을 수 없는 골을 만들 거라고, 또 나이 때문에 아직 그는 거의 아이 같을 거라고…… 하지만 그 어떤 말도 갈라를 설득할 수 없었다. 열정이 온갖 의혹을 휩쓸어 버렸다.

그녀는 장애물을 하나하나 무너뜨렸다. 제일 먼저 넘은 것이 가족이라는 장애였다. 프랑스어를 익혀 소르본 대학교에 등록하겠다는 조건으로 그녀는 파리로 가도 좋다는 허락을 얻어 냈다. 전쟁 전, 자신의 여자 친구인 마리나 츠베타예바는 엄하기 짝이 없는 그녀의 아버지로부터 혼자 파리에 가도 좋다는 허락을 얻어 내지 않았던가? 마리나는 갈라가 언제나 따르고 싶었던 본보기였다.

디미트리 곰베르크는 폭군적인 아버지가 되기에는 너무나도 열렬한 자유 사상의 옹호자였다. 한편 안토니나는 기가 고운 여자로, 맏딸을 떠나보내야 한다는 슬픔에도 불구하고 그애의 완강한 고집에 밀려 이내 자신의 뜻을 꺾었다. 갈라는 고집도 셌지만 집요하기도 했다. 어떤 계획이 머릿속에 떠오르면 마치 강박관념처럼 그녀는 거기에 자신의 모든 에너지를 쏟아부었다. 그녀는 폴과 그랭델 부인이 자신을 잊지 않게 하기 위해, 기다리고 있다가 자신을 맞을 수 있도록 하기 위해 줄

곧 그들에게 편지를 썼다.

폴에게 보내는 그녀의 편지는 감미로운 동시에 힘이 넘쳤다. 그녀는 약혼자에게 자신이 그를 열렬히 사랑하고 있는 만큼 반드시 다시 만나야 한다는 약속을 줄곧 되풀이했을 뿐 아니라, 멀리 떨어져 있는 그가 클라바델에서 그들 사이에 싹텄던, 이제는 또 다른 삶처럼 아득해져 버린 감정을 사그라들게 내버려 둘까 봐 그에게 확신을 주려 애썼다. 외젠이 그 사실을 잊을 듯하면 갈라는 자신들의 사랑이 예외적이라는 사실을 그에게 환기시켰다.

그녀는 그를 '나의 귀여운 폴 외젠', '내 귀여운 아이', '내 사랑하는 아기'라고 불렀다. 그들 사이에는 일종의 모자(母子) 관계가 형성되었다. 갈라는 약혼녀이자 엄마였다. 그녀의 약혼자는 그녀가 돌봐주고 염려해 주어야 할 아기였다. 그녀는 그를 보호하고 이끌어 주고 싶어했다. 그녀는 그를 '도로고이 모이'('내 사랑하는 이', '내 사랑'), '사랑스러운 내 도로고이', '내 사랑스러운 어린 영혼', '두첸카 마이아', '내 도로고이 말치크'(내 사랑스러운 아이), '내 사랑스러운 도로고이 아기'(내 사랑하는 아기) 등 러시아어를 섞어 감미롭게 불렀다. 그녀는 그에게 본능적으로 어머니처럼 다정하고 보호적인 어조를 취했다. "영원히 나를 위한 오직 하나뿐인 내 아이……"

약혼녀는 어머니만큼이나 소유욕이 강하고 전폭적이었다. 러시아 여자애의 영향이 자신의 영역을 잠식해 감에 따라 폴의 어머니가 질투에 사로잡힌 것은 이해할 수 있는 일이었다. 갈라는 무서운 여자였다. 그녀는 거미 같은 인내심을 지니고 있었다. 그녀는 자신의 거미줄로 폴을 얽어맸고, 얼마 안 되어 노련한 솜씨로 그랭델 부인의 항복을 받아 냈다. 그녀는 이내 그랭델 부인을 파악했다. "당신 어머니는 정말이지 당신을 사랑하고 있어"라고 그녀는 폴에게 말하고 있다. 폴 주위에는 모성애와 애정이, 애정과 모성애가 뒤섞여 있었다. 두 여자는 폴

이 불행해져서는 안 된다는 데 당연히 뜻을 같이했다.

영리한 갈라가 먼저 공세를 취했다. 폴을 그의 어머니에게 맞서게 만드는 대신 어머니의 사랑을 얻어 내기로 그녀는 결심했다. 그녀는 최대한 예의를 차렸다. "친애하는 부인, 부인을 잘 알지도 못하면서 회의에 사로잡히곤 하는 저를 가라앉혀 주고 진정시켜 달라고 부탁드리다니 제가 너무 철이 없는지도 모르겠군요!"라고 그녀는 쓰고 있다. 그랭델 부인과 정면으로 부딪치는 것을 피하고 그녀의 선의에 호소하면서, 자신의 국적이 폴의 부모에게 어떻게 비치는지를 잘 알고 있었던 그녀는 '러시아 소녀, 갈라'라고 애교스럽게 편지 끝에 쓰고 있다.

이 편지에서 갈라는 여전히 그를 폴 외젠이라고 부르고 있다. 폴이란 시인의 비밀스러운 이름, 사랑의 비밀이었다.

프랑스 전선에서 전쟁은 더욱 격해졌다. 동원되는 남자들의 수는 점점 더 늘어갔고, 후방의 여자들은 집 안에서 남자들이 비워 놓은 역할을 배워야 했다. 폴은 병은 나았지만 무릎을 삐어 관절액이 유출되는 바람에 걸으려면 목발을 짚어야 했다. 그는 무료 진료소 안을 이리저리 돌아다녔다. 하지만 1916년 겨울, 지난날 위중한 환자였던 그가 군사 병원의 간호사 노릇을 하게 되다니 그 무슨 운명의 장난인가! 2월 독일의 참모총장 폰 팔켄하인 장군은 베르됭 공격을 감행했다. 이 전투는 12월까지 치열하게 계속되어 양측에 치명적인 손해를 입히게 된다. 밀려드는 희생자들에 비해 의료진이 턱없이 부족했다. 폴은 최소한의 교육도 받지 않았지만 부상자들을 씻기고 붕대를 감는 일을 도왔다. 봄까지 파리 10구역에서, 그 이후는 로스니-쉬르-센에서 그는 지옥을 목격하게 되지만, 그것은 스스로의 몸에 생생한 흔적을 남기고 돌아온 부상병들을 통해서일 뿐이었다. 그는 자신이 누리고 있는 특권이 부끄러웠다. 위험을 무릅쓰고, 두려움을 무릅쓰고 그는 고통받는 이들과 운명을 같이하고 싶었다.

6월 폴은 전선에서 10킬로미터 떨어져 있는 육군후송병원의 설립에 참여하기 위해 솜 지방의 아르지쿠르로 파견되었다. 7월 1일 그곳 전선에서 조프르 장군은 영국의 헤이그 장군과 함께 유례 없이 광범위하고 강력한 불영 연합 공격을 시작했다. 그 전투는 넉 달간 계속되어 또다시 수많은 사상자를 냈다. 부상자들은 일단 아르지쿠르로 실려 왔다가 전문 의료소나 근처에 서둘러 만든 임시 묘지로 다시 이송되었다. "부상병을 실은 차들이 끝없이 도착합니다"라고 폴은 어머니에게 쓰고 있다. 어머니를 너무 놀라지 않게 하려고 죽어 가는 이들을 보고 느낀 공포와 연민은 드러내지 않은 채. 고통 속에서 미쳐 버리는 이들도 있었다.

그에게는 편지지철과 펜, 잉크, 걸상이 주어졌다. 시인에게는 전사자의 가족에게 그 소식을 알리는 음산한 임무가 주어졌다. 클라바델을 떠난 후 처음으로, 젊은 나이에 죽은 이들과 팔다리가 잘려 나간 이들을 보고 충격을 받은 그는 다시 시를 쓰기 시작했고 『의무』라는 시집을 냈다. 상관의 방에서 등사해서 만든, 초라한 베이지색 종이 표지로 된 이 시집에는 스무 편의 시가 실려 있다.

조용한 마을에서 살고 있네
멀고 거친 길이 시작되는 곳
피와 눈물의 장소로 통하는 곳
우리는 순수하게 남아 있는데……

1916년 2월 클레망 그랭델은 아들에게 마지막 충고를 했다.
"결혼 얘기는 전쟁이 끝난 후에 하자. 지금으로서는 불가능하다. 인내심을 갖자, 내 사랑스런 아들아."
그것은 커져 가는 갈라의 영향을 모르고 하는 말이었다. 3월 폴은

어머니에게 자신은 절망에 빠져서 갈라를 생각할 수가 없노라고, "그 정도로 그것이 (자신을) 힘들게 한다"고 쓰고 있다.

다음달 초 처녀는 결단을 내렸다. 아직 날짜를 밝히지는 않았지만 자신이 파리에 가게 된다고 알려 왔다. 클레망 그랭델의 의지와는 반대로 사태는 속속 진행되었다. 폴은 제일 먼저 실제적인 배려를 했다. 그는 즉각 어머니에게 편지를 써서 몇 가지 부탁을 했다. 그녀를 위해 임대료가 3, 4프랑 정도 되는 방을 구해 달라는 것이었다. "되도록 생-미셸 가에서 여자들만 사는 집을 찾으세요. 분명 그런 집이 있을 겁니다. 안내서를 참조하세요. 외국인들이 많은 그런 곳이 외국인에게 때로는 더 안전할 테니까……"

4월에 아버지가 크게 화를 냈음에도 불구하고 그는 첫 영성체를 했다. 갈라가 한 점 올린 셈이었다. 그녀는 영세만을 받은 폴에게 교리 교육을 받고, 기독교인에게 으뜸가는 의식인 고해와 영성체를 해야 한다고 설득했다. 그럼으로써 그들은 성당에서 혼배 성사를 올릴 수 있을 터였다.

모스크바에서 그녀는 짐을 쌌다. 그랭델 부인이 오르드네르 가 근처에서 여성 전용 하숙방을 알아보는 동안 그녀는 어렵기 짝이 없는 여행을 준비했다. 스위스인 가정부 쥐스틴이 같이 가기로 했다. 그녀를 돌봐주기 위해서가 아니라, 적대감이 점점 커져 가자 자기 나라로 돌아가기로 했던 것이다. 1916년 러시아에서 독일을 가로질러 파리에 오는 것은 물론 불가능했다. 혼란에 휘말린 강변의 여러 나라를 경유하는 것도 불가능했고, 독일 진영인 터키를 가로지를 수도 없었다. 갈라가 택할 수 있는 길은 하나뿐이었다(독일의 잠수함이 발틱 해를 정찰하고 있었으므로 그 길 또한 위험하기는 마찬가지였다). 헬싱키(러시아에 속해 있는 핀란드는 아직 전쟁에 휘말리지 않고 있었다)를 거쳐 스톡홀름(스웨덴은 중립국이었다)으로, 그곳에서 런던으로, 런던

에서 기차를 타고 사우샘프턴으로, 거기서 디에프행 배를 탄 다음 다시 파리행 기차를 갈아타야 했다. 그야말로 원정이 아니겠는가! 그 여행은 시간이 많이 걸리고 위험했다. 중립국의 깃발 아래서도 독일군이 설치해 놓은 지뢰를 밟고 산산조각이 날 수도 있었고, 도중에 오도가도 못할 위험에 처할 수도 있었으며, 목적지에 무사히 도착하지 못할 수도 있었다. 하지만 갈라는 그 무엇도 두려워하지 않았다. 그녀는 마침내 파리에 도착하게 된다.

믿어지지 않는 소식을 전달받은 바로 그때, 간호병이자 필경병인 외젠 그랭델은 찌는 듯한 여름 날씨와 쏟아지는 빗속에서 치열한 솜 전투의 여파를 감당해야 했다.

"이틀 전부터 3천여 명의 부상병이 이 병원에 들어왔다가 나갔어요. 저는 수많은 카드를 써야 했어요. 그 불쌍한 병사들, 부상당한 군인들은 온통 진흙과 피로 뒤범벅되어 있어요. 부상자가 상당수에 이르는 독일놈들은 우리 병사들보다 더 가련한 꼴을 하고 있어요"라고 그는 어머니에게 쓰고 있다. 불행한 일을 당한 가족에게 쓰는 편지가 하루에 150통에 달하는 날도 있었다. 그는 병사들의 고통을 목격했다. 밤이면 무덤 파는 일에도 동원되었다.

"진정한 영웅인 이런 병사들을 보면 이곳에서 편안히 지내는 게 수치스러워요."

그는 후방에 머물러 있는 자신을 책망했다. 양심의 고통이 그를 괴롭혔다. 갈라와 재회하고 싶다는 소망은 여전했지만 전장에 나가 싸움으로써 자신이 비겁자가 아니라는 것을 증명하고 싶었다. 그는 전투부대에 전속되는 데 필요한 수속을 밟기 시작했다. 그를 고무시킨 것은 애국심이 아니었다. 그러기에 그는 너무나도 속속들이 평화주의자였다. 그를 밀어붙인 것은 바로 연대감과 정의감이었다. 그는 특권층이 되고 싶지 않았다.

갈라가 작은 가방 하나를 들고 천신만고 끝에 무사히 파리에 도착했을 때, 플랫폼에는 그랭델 부인이 마중나와 있었다. 외젠은 아르지쿠르에 있었다. 그래서 그녀는 얼마 지나지 않아 오르드네르 가 3번지에 있는 그랭델 가의 아파트에서 살게 되었다. 아들의 행복을 최우선으로 여기는 장래의 시어머니가 갈라에게 외젠의 방을 내주었던 것이다.

매력적인 왕자의 궁궐은 서민가에 자리잡고 있었다. 널찍한 공간에서 지내는 데 익숙한 갈라에게 다소 비좁게 느껴지는 그 수수한 집은 탁 트인 하늘이 보이던 모스크바의 8층 아파트에 비해 무척 어두웠다. 안락하지도 않았다. 난방은 난로가 전부였고, 욕실이 없었으므로 주방의 개수대에서 세수를 해야 했다. 한편 건물은 컴컴한 복도와 좁은 계단, 음식 냄새와 쓰레기 냄새 때문에 시인에게 이미 "두더쥐"나 "맑은 공기를 필요로 하는, 해초 찌꺼기가 달라붙은 미적지근한 웅덩" 같은 그다지 매력적이지 못한 느낌을 불러일으킨 바 있다. 아들과 아내와 러시아 처녀애가 합심하여 자신의 충고를 거역했다는 것을 알게 된 클레망 그랭델이 어떤 반응을 보였는지는 알 수 없다. 몇 주일간을 사이좋게 지낸 어머니와 약혼녀는 함께 역으로 외젠을 맞으러 갔다. 그는 일주일 휴가를 얻어 냈는데, 고통받는 이들을 지켜보아야 하는 생활에서 그것은 커다란 행복이었다.

이 첫번째 휴가 때 갈라는 폴의 여자가 되었을까? 아니면 결혼식 날이 되어서야 비로소 자신을 완전히 그에게 내주었을까? 그랭델 부인은 약혼한 두 젊은이에게 단 둘이 있을 틈을 주었을까? 이 년여의 공백 끝에 그들이 서로를 다시 발견하고 알 수 있는 시간을 주었을까?

폴이 떠나자, 두 여자의 생활은 자리가 잡혔다. 갈라는 부르제로 가서 프랑스어와 그림 강좌에 등록했다. 그녀는 기차를 타고 그곳에 갔다. 저녁이면 그랭델 부인은 그녀에게 받아쓰기를 시켰다. 갈라의 프랑스어 문법과 철자법은 나아졌지만 러시아식 억양은 여전했다. 갈라

의 프랑스어는 거침없고 독특했다. 거기에는 온갖 오류가 들어 있었지만 여전히 음악적이고 표현이 풍부했다. 그 외의 시간에 그녀는 폴이나 자기 가족들에게 편지를 쓰거나(갈라가 가족들에게 보낸 편지들은 소실되었다. 갈라의 여동생 리디아는 1923년 러시아를 떠나 페르시아로 갈 때 그 편지들을 가져왔으나, 국경에서 모든 서류들을 압수당했다), 바느질이나 뜨개질을 하거나 집안일을 조금씩 도왔다. 싸우러 가겠다는 약혼자의 계획에 불안해진 그녀는 그에게 매일같이, 때로는 하루에도 몇 통씩 편지를 썼다. 그런 의무감을 포기해 달라고, 자신들의 사랑을 생각해 보라고 그에게 애원했다.

난 당신 없이는 살 수 없어. 앞으로도 그러리라는 것을 난 너무나도 잘 알고 있어. 그렇기 때문에 난 당신한테 당신의 생명을 소중히 하라고 애원하는 거야. 내 생명이 곧 당신 생명이야(1916년 11월 25일).

붕대 감는 일에 열중해 줘. 당신은 부드럽고 착하고 능력 있는 사람이야. 고약한 참호 속보다 그곳에서 일하는 편이 불행한 이들에게 더 큰 도움이 될 거야(같은 날의 두번째 편지).

만약 당신이 스스로의 생명을 위태롭게 한다면 그건 내 생명을 위태롭게 하는 것과도 같아. 왜냐하면 나는 당신 없이 사는 것보다는 죽는 게 나으니까. 과장이 아니라 사실을 말하는 거야(11월 26일).

이 편지에는 그 이상의 내용도 들어 있다.

전장으로, 참호 속으로 가지 않고, 보조 근무에 배정되도록 최선

을 다해 봐. 분명히 말하지만 한 해만 더 지나면 이 전쟁은 끝날 거야. 온 힘을 동원해 이 악몽에서 살아남아야 해. 당신은 결코 지난날을 후회하지 않을 거야. 약속할 수 있어. 왜냐하면 우리는 찬란하고 멋진 삶을 살 테니까.

그 이상의 내용도 있다.

몸조심해. 더할 수 없이 귀중하고 더할 수 없이 값진 당신의 생명을 소중히 여겨 줘. 당신 생명은 내겐 전부야. 그건 나 자신이야. 당신이 없으면 나도 없어.

상트 페테르부르크에서 라스푸틴이 암살되기 이틀 전인 12월 14일 폴은 스물한번째 생일을 맞았다. 마침내 성년이 되었다. 그가 갈라와 결혼하겠다고 결심한 이후 초조하게 기다려 온 날이었다. 생일 파티에서 그는 성인으로서의 자신의 의지를 처음으로 명확하게 밝혔다. 우선 그는 부모의 뜻에 상관없이 곧 결혼하겠노라고 말했다. 그들에게 자기 뜻을 따라줄 것을 요구했다. "어머니의 동의가 제게 더없이 소중하다는 사실을 말해 두고 싶어요. 하지만 우리 두 사람의 문제에 관해서라면 그 무엇도 제 뜻을 꺾을 수 없습니다" 하고 그는 12월 20일 어머니에게 쓰고 있다. 그의 어조는 명령조다. 폴은 특별한 의식이나 잔치 없이 가까운 이들만 참석한 가운데 시청에서, 그리고 성당에서 결혼식을 올리기를 '원한다'고 밝혔다. 그런 다음 그런 결정을 정당화하는 주장을 펴고 있다.

난 갈라가 내 성을 갖기를, 다시 말해서 내 아내가 되기를 바랍니다. 너무 늦기 전에, 커다란 문제들 때문에 불가능해지기 전에 말입

니다. 그렇게 되면 우리의 결혼을 전쟁이 끝난 후로 연기해야 할지도 모르니까요.

그는 죽음을 생각하고 있었던 것이 아니라 갈라가 임신할 수도 있다는 것을 암시하고 있었다. 하지만 그것은 부모를 겁주기 위한 말에 지나지 않았으리라.

갈라가 오래 전부터 꿈꿔 오던 일을 마침내 자신의 부모에게 받아들이도록 하는 데는 성공했지만, 당시 그는 보병대로 전속되어 출전 명령을 기다리고 있었다. 갈라는 가장 행복한 소식(그녀가 곧 그의 아내가 되리라는 것과 다음달인 2월 20일부터 사흘간의 특별 휴가를 받았다는 것)과 더불어 최악의 소식을 들었다. 폴이 진짜 군인으로서 참호 속에서 싸워야 한다는 것이었다.

그가 어머니에게 쓴 편지에 따르면, 당시 그의 병은 "비겁"이었다. 그러니까 폴은 하느님과 사람들 앞에서 두 사람이 하나가 되고 싶다는 그녀의 욕구를 채워 주는 한편, 전쟁에 뛰어들지 말라는 그녀의 지시를 어긴 셈이었다. 그는 사랑 속에 안주해 이기적이 되는 것을 거부했다. 그것이 그녀의 뜻이었음에도 불구하고. "제발 부탁이야…… 보다 힘들긴 해도 노예의 삶, 예속의 삶이 아닌 삶을 살도록 해줘"라고 그는 신병 교육을 받고 있던 무이의 병영에서 그녀에게 쓰고 있다.

갈라는 애원하고 화를 내고 러시아로 돌아가 종군 간호사가 되겠다고 협박했지만 소용없었다. 너무나도 부드럽고 온순해서 아이처럼 쉽게 이끌 수 있으리라고 믿었던 약혼자가 처음으로 그녀에게 반항한 것이다. 그녀의 '도로고이 말치크,' 그녀의 '도로고이 아이'는 그녀의 말을 따르는 동시에 그녀에게 반항했다. 사랑의 여왕으로서의 위력에 의문의 여지가 있었다. 그런데 갈라에게는 매 순간 누군가에게 숭배받고 있고 가장 고매한 존재라는 느낌이 필요했다. 그것은 갈라의 지속

적인 성향이었다. 따라서 사랑에 있어서 아주 사소한 결핍감도 그녀에게는 존재 전체를 문제삼게 만들었다. "난 오직 당신만을 사랑해. 내겐 힘도, 지성도, 의지도, 아무것도 없어. 사랑뿐이야. 이건 끔찍해. 당신을 잃는다면 나 자신을 잃는 것이고, 그러니까 나는 이미 갈라가 아니라, 이 세상에 흔하고 흔한 가련한 여자 중의 하나가 되어 버리는 거야" 하고 절망에 찬 어조로 그녀는 그에게 쓰고 있다. 폴의 사랑 없이 갈라는 존재하지 않았다.

내게는 아무것도 없다는 것, 당신이 내 모든 것이라는 사실을 명심해. 날 사랑한다면, 제발 몸조심해. 당신이 없으면 나는 텅 빈 봉투 같은 존재야. 당신의 두 어깨에 내 생명이 실려 있는 거야.

다면경

외젠 그랭델의 부모를 불안하고 짜증스럽게 만든 그 처녀, 지독한 어려움에도 불구하고 자신이 원하는 것을 관철하고 세상 사람들을 무릎꿇게 한 그 처녀는 누구인가? 사랑의 편지들이 파기되던 날 아슬아슬하게 화를 면한, 1916년에 씌어진 15통의 편지를 통해 그녀의 전체적인 이미지까지는 아니더라도 다면적인 개성의 윤곽을 더듬어 볼 수 있다(1946년 폴 엘뤼아르는 "우리가 죽은 후 우리 삶의 은밀한 흔적을 드러내지 않기 위해" 갈라가 그에게 보낸 모든 편지들을 파기하게 된다. 하지만 갈라는 죽을 때까지 그가 보낸 편지들을 갖고 있었고, 그것은 1984년 그들의 딸에 의해 출판된다. 『갈라에게 보낸 편지』에는 폴이 갈라에게 보낸 272통의 편지와 함께 1916년 11월과 12월에 갈라가 폴에게 보낸 15통의 편지가 실려 있다. 이 장 이후에 인용된 편지 내용들은 모두 갈라가 보낸 편지들 중 화를 면한 것들에서 발췌되었다).

우선 눈에 띄는 첫번째 면모는 갈라가 열정적인 여자였다는 사실이다. 그 어떤 것도 그녀에게 사랑을 포기하게 할 수 없었고, 그 어떤 것도 그녀를 한눈 팔게 할 수 없었다. 사소하기 짝이 없는 일상에서도 그녀는 사랑만을 생각했다. 마치 자신을 흥분시키고 자신에게서 온갖 에너지를 앗아가는 감정 이외의 것은 전혀 가치가 없다는 듯이. 갈라에게 힘을 준 것은 바로 열정이었다. 열정은 그녀에게 삶의 의미를 부여했다. 그녀 자신이 여러 차례 말하고 있는 것처럼, 그런 열정이 없는 삶은 존재할 가치가 없었다.

"내겐 아무것도, 정말 아무것도 없어. 오직 사랑뿐이야."

그녀의 본질적인 특성 중의 하나는 집요함이었다. 어떤 생각을 품으면 갈라는 그 생각을 줄곧 키워 나갔고, 결코 중간에서 떨쳐 버리는 법이 없었다. 사람들이 그녀의 뜻에 반기를 들면 들수록 갈라는 그것에 집착했다. 갈라는 굼뜨고 우유부단하고 갈등하는 형이 아니었다. 재빨리 결정하고, 그 결정에 따라 행동하고, 그런 다음에는 결코 그 결정을 번복하지 않는 소녀였다. 어떤 길을 선택했다면 그녀는 다른 길을 버리고 오직 그 길에만 열중했다. 그녀에게서는 흔들리지 않는 의지가 느껴졌다. 바람에 흔들리는 낙엽과는 거리가 멀었다. 그녀 안에는 독자적으로 자신의 삶을 끌어 가는 '철(鐵)의 여인'이 자리잡고 있었다. 부드럽기 짝이 없는 말투 이면에서 권위와 놀라운 의지를 엿볼 수 있었다.

하지만 이렇게만 본다면 지나치게 안이한 분석이 될 것이다. 1916년에 씌어진 초기 편지들을 살펴보면 갈라가 단순한 여자가 아니라는 사실을 알게 된다. 그녀의 성격은 모순으로 가득 차 있다. 열정으로부터 절대적인 사랑의 선언에 이르는 철의 여인의 면모와는 전혀 다른 면이 그녀에게는 있었다.

갈라는 경박한 것을 좋아했다. 전쟁 중이었고 큰돈을 갖고 있지 않

앞음에도 불구하고 갈라는 파리에 도착하자마자 상점가로 달려갔다. 프랑스 영토 내에서 가장 치열한 전장으로부터 불과 몇 킬로미터밖에 떨어져 있지 않은 아르지쿠르에서 전투 부대에 배속되기를 기다리고 있는 약혼자에게 그녀는 몹시 좋아하는 향수인 블랑 드 코티를 사느라고 가진 돈을 모두 써버렸노라고 쓰고 있다.

"정말 이상하지, 난 그 향수가 정말 좋아."

그런 자신을 용서받기 위해 갈라는 폴이 돌아올 때까지는 그 향수를 사용하지 않겠노라고 다짐한다. "당신이 돌아올 때까지 이 향수를 뿌리지 않겠다고 약속할게. 당신은 그 향수가 폭발적 위력을 갖고 있다는 사실을 알게 될 거야."

경박하고 낭비벽이 있었던 그녀는 벨 오테로나 리안 드 푸지 같은 고급 창녀들에게나 어울림직한 몸치장을 했다. 갈라는 매니큐어를 칠했고 향수를 뿌렸다. 특히 옷을 차려입기를 좋아해서 잡다한 장신구를 사는 데 가진 돈을 모두 써 버렸다. 그녀는 바느질을 할 줄 알았고, 그랭델 부인은 한때 재봉사였으므로 폴을 위해 환상적인 옷을 만들기도 했다. 어느 날 편지에 그녀는 옷감 견본을 핀으로 꽂아 동봉하고, 그 여백에 자신이 만들고 있는 멋진 의상을 그려 넣었다. 검은 드레스, 분홍 블라우스, 초록색 안감에 가장자리에 털을 두른 황금색의 '러시아식' 조끼 같은 것들이었다. 그런 옷이 병원이나 참호 속에서 보내는 폴의 일상과 얼마나 동떨어져 있는지 그녀는 알기나 했을까?

갈라가 병사에게 휴식을 안겨 주는 데 재능을 발휘한 것은 사실이었다. 속속들이 여성적이었던 갈라는 자신을 아름답게 꾸밀 특권, 경박한 물건에 돈을 쓰는 특권을 당연한 것으로 여겼다. 그런 물건들은 폴은 예외였을 수도 있지만 대부분의 사람들, 특히 폴의 부모에게는 불필요한 것이었다. "믿어 줘, 그 모든 건 당신을 기쁘게 하기 위해서야!"라고 말하며 향수와 옷을 사는 데 많은 돈을 낭비하긴 했지만, 갈

라는 남자를 유혹할 줄 아는 여자였다. 그녀의 멋부림은 자신이 사랑하는 남자를 정복하겠다는 고상한 목적을 위한 무기일 뿐이었다. 그녀에게 그 정복은 결코 끝나지 않는 것으로 삶의 매 순간마다 치러야 할 과업으로 남아 있었다. "내가 다른 뜻이 있어서 멋을 부리는 거라고는 생각하지 말아 줘. 내 말을 믿어 줘. 오직 당신을 위해서 그러는 것뿐이야." 갈라는 비판적인 시선으로 자신의 외모를 냉정하게 살펴보면서 일시적인 승리에 만족하지 않은 채 사랑을 오랜 노력의 소산으로 여기는 그런 여자들 중의 하나였다.

갈라에게 있어서 멋부리기는 내면적이고 뿌리 깊은 것이었다. 그 누구도 그녀에게 멋부리기를 가르쳐준 것 같진 않다. 가장의 재정적인 성공에도 불구하고 여전히 검소한 생활을 하고 있던 그랭델 집안에 낯선 사치를 그녀는 본능적으로 불러들였다. 그녀는 자신의 몸을 가꾸었고, 두 손은 말끔하게 손질했다. 폴에게 그의 어머니가 털어놓은 바에 따르면 그녀는 갈라를 그림 동화 속에 나오는 '완두콩 공주'라고 불렀다. 그녀는 자신의 몸을 가꾸고 책을 읽고 바느질을 하고 폴에게 편지를 쓰는 일 이외에 그 어떤 집안일도 하지 않았던 것이다. 집안일 따위로 귀중한 손을 망가뜨릴 수는 없었다. 비나 걸레는 '유용한' 장보기만큼이나 그녀에게 익숙하지 않았다. 반면 '경박한 물건들'을 파는 상점들은 언제든 쏘다닐 차비가 되어 있었다.

그러나 갈라는 그랭델 가의 하녀 제르멘이 며칠 동안 집을 비우면 오만한 태도를 벗고 소매를 걷어붙이고 먼지를 털고 설거지를 하기도 했다. 그녀는 지저분한 것을 몹시 싫어했기 때문이다. 정돈되고 깨끗한 것을 병적으로 좋아했던 그녀는 자기 자신이나 주위의 물건 중 어느 것 하나 말끔하지 않은 것을 참아 내지 못했다. 그녀는 여성적인 가운데 엄격하고 절제된 면을 갖고 있었다. 가장자리에 털을 두른 러시아식 조끼 같은 독특하고 참신한 의상을 좋아했다. 또한 마무리에 세

심하게 신경을 썼고 전체적인 실루엣에서든 부분적인 장식에서든 조금의 흐트러짐도 용납하지 않았다. 주변이 지저분하고 어질러진 경우 자신도 사로잡히곤 하는 집안일의 강박관념에 대해 그녀는 자신은 '그런 것'을 하기 위해 태어난 사람이 아님을 강조했다. 경멸조로 '그런 것'이라고 부른 가정부의 일을 갈라는 할 수는 있었지만 좋아하지는 않았다. "난 집안일이 싫어. 그건 전혀 생산적이지 않고, 힘없는 여자들의 기운만 빼앗아가거든. 매일 매 순간 같은 일을 반복해야 하지만 남자들의 일처럼 그 대가로 책을 살 수도 없잖아"하고 갈라는 폴에게 보내는 편지에서 쓰고 있다. 폴은 그 내용을 기억해 둔다.

향수나 예쁜 옷과 함께 갈라는 책에 약했다. 그것은 강력하고 본능적인 또 다른 열정이었다. 몸치장을 좋아하는 동시에 열정적이며, 결단성 있는 동시에 경박한 그 처녀의 세번째 특징이었다. 책이 없는 생활은 단 한순간도 생각할 수 없노라고 그녀는 친구들에게 말하곤 했다.

폴이 전쟁터에 나가 있는 동안, 그녀는 폴의 서가를 살펴보고, 그녀 자신만큼이나 열정적이고 자극적인 자신의 독서 내용을 편지로 그에게 충실히 알려 주었다. 갈라는 유식한 체하는 속물이 아니었다. 그녀의 자발성과 유머 감각이 그녀가 속물로 떨어지는 것을 막아 주었다.

갈라는 문학적 지식을 과시했고, 자신의 교양에 대해 상당한 자부심을 갖고 있었으며, 종종 단정적인 어조를 사용하곤 했다. 폴에 대한 열등감 같은 것은 전혀 없이 그녀는 자신이 느끼는 바를 분명히 말했고 폴은 대개 그녀의 견해를 반박하지 않았다. "장 모레아스? 좀 진부하고 지루해." "에밀 베레랑? 특별할 게 없어. 분명 더 나은 작가가 있을 거야." "위그 르벨? 지나치게 피상적이고 작위적이야." "앙드레 살몽? 재능을 타고 났다기보다는 지적이라고 할까." 대개 그녀의 비평은 애매하지 않았고 신랄했다. 그것 또한 갈라의 일면이었다. 탐욕스럽게 책을 읽어 대고 달콤한 작품보다는 '좋은 작가'를 좋아하는 이 교양

있는 처녀는 예리한 비평 정신의 소유자였다.

독자적이 된다는 것이 어렵기 짝이 없는 예술의 영역에서 갈라는 부화뇌동하는 인물이 아니었다. 그녀는 유행의 반영이나 약혼자의 생각에 결코 동조하지 않는 자신의 견해를 갖고 있었고 그것을 고집했다. 예측 불가능하고 종종 대담하며 이따금 엉뚱하기도 한 그녀는 언제나 개성적인 존재였다. 11월 20일자의 편지에서 그녀는 도스트(Dost, 편한 것을 좋아했던 갈라는 약자를 썼다. 도스트란 물론 그녀가 좋아하는 도스토예프스키를 말한다)와 『몽파르나스의 뷔뷔』를 쓴 샤를-루이 필립을 비교 분석하고 있다. 그런 비교는 상당히 대담한 것이었다.

샤를-루이 필립에 대해 그녀는 이렇게 쓰고 있다. "그는 도스트보다 덜 난삽하고, 더 명료하고 더 단순해." 실제로 갈라의 비평이 거칠고 부당하고 단선적이라고 여겨질 수도 있지만, 적어도 거기에는 뻔뻔스러울 정도로 솔직하다는 장점이 있다. 폴은 그런 편지를 받고 여러 차례 즐거움을 느꼈으리라. 갈라는 폭력적이기까지 한 격정으로 자신의 견해를 털어놓았다.

도스토예프스키의 열렬한 팬이었던 그녀는 그해 1916년에 귀스타브 칸—"난 그의 작품에 상당히 끌리고 있어"—과 샤를-루이 필립, 알베르 플뢰리에게 심취했다. 그녀는 폴의 서가에서 언젠가 그가 들려준 적이 있었던 기욤 아폴리네르의 시집도 발견했다. 그들은 아폴리네르를 거장으로 여겼다. 그가 아직 무명의 시인이었음에도 불구하고, "난 그의 작품이 정말 좋아. 점점 더 좋아지는걸"이라고 그녀는 쓰고 있다. 그해 그녀에게 있어서 도스토예프스키에게 견줄 만한 사람은 그 사람뿐이었다. 그 역시 전방에서 싸우고 있었다. 그녀의 약혼자처럼 시인이자 군인이었다.

그후 그녀는 그랭델 부인에게 부엌일을 맡긴 채 폴이 끊임없이 보내오는 목록에 따라 책을 구입하는 일을 맡았다. 그녀는 소설책이나 시

집을 신중하게 선택해 먼저 읽어 본 다음 그에게 발송했다. 폴과 갈라는 여전히 클라바델에서만큼이나 책 읽는 것을 좋아했다. 하지만 그런 행복감에도 불구하고 갈라는 어느 날 오후 블랑 드 코티를 사는 데 책 살 돈을 전부 써 버리기도 했다. 그녀의 여러 가지 성향들은 종종 서로 충돌했다. 그녀는 그 점에 대해 어떤 후회도, 유감도, 나아가 일말의 죄책감도 느끼지 않았다. 왜냐하면 "그 모두가 당신을 기쁘게 하기 위해서"였던 만큼 폴이 자신을 용서하리라고 생각했기 때문이다.

"난 독특한 매력을 갖고, 많은 책을 읽을 거야."

이것이 결혼 전 갈라의 계획이었다. 요컨대 대단한 사치가 아닐 수 없다. 직업에서든 가정에서든 자질구레한 일에는 무관심한 채 그녀는 자신의 몸을, 자신의 두뇌를, 자신의 사랑을 가꾸는 일에만 전념했다.

갈라의 네번째 특징으로는 그녀가 대단한 몽상가였다는 점을 들 수 있다. 그런 여러 가지 면들은 모두 한 사람의 속성이긴 하지만 그 실제의 모습을 변형시켜 보여 주기도 한다. 현재든 미래든 사랑의 배경으로 그녀가 꿈꾼 것은 많은 재산이 아니었다. 일상을 찬란하게 하고, 삶에 마법을 거는 일, 요컨대 삶을 아름답게 하고, 삶을 축제로 만드는 일은 속된 부(富)의 정복을 넘어서는 것이었다. 그녀는 말 그대로 삶이 줄곧 갈라(gala ; 축제)의 모습을 띠기를 바랐다. 이탈리아어에서 나온 이 프랑스어는 그녀에게 꼭 어울리는 말이었다. 이 단어는 그녀의 사치스러운 취향, 환희를 향한 욕망에 꼭 들어맞았다. '갈라' 라는 단어는 예외적이고 사치스러운 것을 표상하고 있었다. 그것은 호화로움와 광채를 향한 그녀의 간절한 욕망에 부합했다.

그녀가 그런 축제, 아니 단순한 축제 이상을 의미하는 그런 '갈라' 를 꿈꾼 것은 자기 혼자만을 위해서가 아니었다. 두 사람을 위한 것이 아닌 축제는 상상할 수조차 없었다. 미래에 대한 자신의 망상 속으로 그녀는 한 사람의 동반자를 데리고 들어갔다. 게다가 그녀에게는 그가

필요했다. 우선은 그를 통해 날개를 얻을 수 있기 때문이었고, 그 다음에는 시인인 그가 삶을 창조하는 데 자신보다 더 유리한 위치에 있기 때문이었다.

개인적으로 갈라의 적은 일상의 흐름이었다. 그녀는 그것을 끔찍하게 여기며 '하찮은 것'이라고 불렀다. 오르드네르 가의 그랭델 집안 아파트의 실내 장식이든 집안일이든 장 모레아스의 작품이든 간에 그녀는 모든 하찮은 것을 증오했다. 갈라는 그것을 역시 비꼬는 어조로 프티-부르주아(다시 말해서 프티-부르주아 스타일)라는 줄임말로 부르기도 했다. 결혼도 하기 전에 갈라가 골동품 상점에서 처음 사들인 것은 지나치게 음울하고 지나치게 딱딱한 실내 분위기를 다소나마 풀어 줄 자목 소파였다. 그녀는 폴의 방에 그것을 놓았다. 그런 다음 그 외의 모든 것에 눈을 감고 멋진 미래에만 생각을 집중한 채 그에게 편지를 썼다.

우린 정말 완벽한 삶을 살게 될 거야. 적은 돈으로도 멋진 분위기를 만들 수 있어. 우린 둘 다 물건들을 멋들어지고 독특하게 배치할 줄 아니까 말야!

그랭델 집안은 프티-부르주아였다. 원래 노동자 계급을 의미하는 그 단어는 그들에게는 참신하게 느껴졌지만 그들의 사회적 계급을 명확히 규정하고 있다. 그 단어는 그들의 생활 양식, 역사, 취향, 옷 입는 방식, 주거 양식과 그들이 주거지로 선택한 지역까지를 요약해서 드러내고 있다. 오르드네르 가에는 그들과 비슷한 이들, 곧 자신들의 직업과 집안과 환경에 자부심을 갖고 있는 사람들이 살고 있었다. '수수하다'는 형용사는 갈라에게 전혀 어울리지 않았다. 사랑한다고, 그가 없다면 "갈라가 더 이상 갈라가 아니"라고 폴에게 말할 정도로 사랑에

대해 스스로를 낮추었던 그녀는 두 사람의 미래를 예상할 때면 즉각 담대함을 되찾았다. 둘이라면 보다 강해질 수 있다는 전망으로 자유로 워진 그녀는 웅대한 것을 좋아하는 자신의 본모습을 드러냈다. 그녀는 귀한 것, 멋진 것에 매혹되는 형이었다.

갈라는 폴에게 보내는 편지에, 자신들의 삶은 프티-부르주아의 인 습적인 삶과는 다른 것이 되리라고 되풀이해 적고 있다. 그들의 삶에 는 예술과 유머와 환상적인 색채가 곁들여질 터였다. "후후훗!" 미래 를 생각하며 갈라는 행복에 겨워 종종 웃음을 터뜨리곤 했다. 그런 삶 이 이미 실현되기라도 한 것처럼 생생하게 떠올릴 수 있었고, 눈부신 색채로 그려 낼 수 있었다. '멋지다'라는 형용사는 그녀가 특히 좋아 하는 단어로 미래를 꿈꿀 때면 그녀는 즉각 그 말을 동원했다. 전쟁과 이별에도 불구하고, 오르드네르 가에서의 불편하고 단조로운 생활에 도 불구하고, 갈라는 즐거운 미래를 꿈꾸는 데서 그치지 않았다. 그녀 는 그런 미래를 믿었고, 사랑의 믿음을 동원해 그런 확신을 의기소침 해 있는 약혼자에게 전달하려 애썼다. 폴의 낙관주의는 전쟁으로 심각 한 타격을 입고 있었다.

"약속할 수 있어. 우리의 삶은 영광스럽고 멋진 것이 될 거야."
갈라는 폴에게 거듭해서 쓰고 있다.

신, 섹스 그리고 사랑

갈라로 하여금, 마치 눈앞에 보고 있는 듯이 자신들 앞에 행복이 놓 여 있노라고 주저없이 주장할 수 있게 한 것은 무엇일까? 전쟁터로 떠 난 약혼자에게 향수를 불러일으키는, 단순하고 순진한 1916년의 편지 들을 통해 그런 갈라의 비밀에 접근할 수 있다. 희미하긴 하지만 향수 (香水)처럼 그녀에게서 풍겨 나오는 그 힘의 비밀에.

현실적인 동시에 몽상적이고, 경박한 동시에 성실하며, 편지를 통해

보여지는 인물과 똑같지도 다르지도 않으며, 심해(深海)와도 같은 개성의 소유자라는 사실만을 짐작하게 할 뿐인 이 복합적인 인물, 전형성을 탈피한 갈라에게는 무엇보다도 신에 대한 믿음이 있었다.

"난 마음속 깊은 곳에서 진심으로 신을 믿고 있어."

그녀는 12월 22일자 편지에서 이렇게 쓰고 있다. 갈라의 믿음은 줄곧 그녀 곁을 떠나지 않고, 그녀를 인도하고, 그녀를 보호해 주었다. 갈라는 모든 것을 주재하는 전능한 존재와 자신의 감정을 분리해 생각해 본 적이 없었다. 그녀를 폴에게 인도한 것도, 그들을 다시 만나게 해준 것도 신이었다. 신은 그녀에게 멋진 운명을 준비해 놓고 있을 터였다.

갈라가 프랑스에 도착했을 때, 그 신은 그리스 정교회의 신이었다. 그러나 갈라는 종파주의자는 아니었다. "난 신이 모든 종교에 편재해 있다고 믿어." 선구적인 교회통일주의자였던 그녀에게는 다른 교파, 예컨대 가톨릭의 신이라고 해서 다를 바 없었다. "야만적인 인디언이나 흑인종의 신"까지도 상상할 수 있었다. 그녀는 광신적 믿음 같은 것을 갖고 있지 않았다. 그저 인간과 우주를 다스리는 유일신을 믿고 있을 뿐이었다. "나의 신은 언제나 모든 이들의 유일신 한 분뿐이야." 갈라는 그런 절대적인 의지에 자신을 맡겼고, 의혹과 나약함에 점령당할 때면 신에게 호소했다. 그럴 때마다 신은 그녀에게 가장 확실한 도움이 되어 주었다. 그녀는 러시아에서 가져온 성모상들 속에서 용기와 확신을 얻었다. 멋부리기 좋아하고, 연애 소설을 즐겨 읽는 지적인 처녀는 아울러 영적인 힘을 믿고 있었다.

"우리의 공동 생활의 시작은 내게 무척 중요한 순간이야. 신께서 우리의 사랑을 축복해 주시기를"이라고 그녀는 12월 22일 폴에게 쓰고 있다. 그녀는 혼배 성사 이전에 그에게 몸을 주기를 거부했다. "교회를 통해 신의 축복을 받기 전에는 그런 일을 해선 안 돼."

클레망 그랭델로 하여금 "성체 위에, 신부들 위에 똥을 갈겨 버리겠다"는 분노에 찬 절규를 내지르게 하면서 폴에게 교리 공부와 첫 영성체를 받도록 한 그녀는 스스로 가톨릭으로 개종함으로써 그를 향한 큰 걸음을 떼어 놓았다. 교파를 바꿈으로써 그녀가 죄책감을 느꼈던 것 같지는 않다. "신앙인으로 남아 있는 한 가톨릭 신자가 되든 그리스 정교회 신자가 되든 중요하지 않다"고 그녀는 말하고 있다. 그러므로 갈라는 폴의 가족에 대해서든, 자신의 양심에 대해서든 기죽지 않았다. 그녀는 약혼자에게 자신의 신앙을 강권했고 반드시 신 앞에서 결혼하기 위해 교파를 바꾸었다. "난 마음속 깊이 진심으로 신을 믿고 있어. 내가 교회에서 결혼하고 싶은 건 그 때문이야(그것이 유일한 이유야)." 갈라의 믿음은 인습적인 신앙이 아니었다. 그것은 살아 있는 신앙으로 그녀의 근본을 이루고 있었다.

전쟁이 한창이었던 그 즈음 갈라는 기쁠 때든, 고통스러울 때든 기도했다. 나중에 평화로운 행복을 되찾았을 때에도 기도한다. 1916년의 편지들 속에 나오는 사랑의 선언은 마치 기도처럼 여겨진다. "한마디만 해. 내가 나을 거야"라고 갈라는 폴에게 쓰고 있다. "당신을 찬양하고 당신에게 입맞추며"라는 말로 그녀는 편지를 맺고 있다.

갈라의 힘이 하늘에서 오는 것만은 아니었다. 그녀의 사랑 또한 그녀에게 힘을 주었다. 천상의 권능에 대해 쏟는 것과 똑같은 확신, 똑같은 열정을 그녀는 폴에게도 쏟았다. 그녀가 그에 대해 지닌 감정은 신비로운 동시에 감각적인 것이었다. "과거 우리의 애무가 잘못된 것이었다는 생각은 하지 마. 당신과 함께라면 난 뭐든지 할 수 있어. 당신을 사랑하기 때문에 당신과 함께라면 모든 게 순수하고 아름답고 정당하다고 확신해."

갈라는 결코 육체를 부정한 것으로 여기지 않았다. 순결을 지키고 있기는 했지만 그녀는 이미 사랑의 유희를 경험했다. "당신의 입술에,

온몸에 입맞춤을 보내며"라든가 "당신 몸 여기저기에 입맞춤을 보내며"라고 그녀는 줄곧 쓰고 있다. 그녀는 스스로 '창녀적인 기질'이라고 부른 그런 성향을 지니고 있노라고 고백했다. 또한 사랑의 행위를 좋아한다고 말했다. 하지만 그런 재능을 아무하고나 어울려 발휘한 적은 없노라고 변호하고 있다. "난 어떤 남자와도 성관계를 가진 적이 없어. 그들이 나긋나긋하게 굴 때면 난 그들을 비웃어 주고 경멸해." 그녀의 말에 따르면 기회가 없지는 않았지만 약혼자를 위해 고집스럽게 스스로를 지켰다는 것이다. "당신을 알기 전엔 그 누구와도 당신하고처럼 지낸 적이 없어."

반대로 폴은 그 부분에서 죄책감을 드러냈다. 그는 갈라와의 관계가 정당한 것이고, 그녀가 자신에게 안정감을 준다는 것을 어머니에게 이해시키려 애썼다. 폴은 자신의 '일탈'에 대해 털어놓고 있다. "갈라는 내 과거를 전부 알고 있고, 나와 함께 그것에 맞서 싸워 줄 거예요"라고 쓰고 있다.

그는 어떤 잘못을 저지른 것일까? 당시 불건전하고 위험하다고 여겨지던 자위 행위를 말하는 것일까? 다른 여자들, 곧 창녀들과의 은밀한 관계였을까(1982년 발랑 출판사에서 『폴 엘뤼아르』를 출간한 뤽 드콩에 따르면, 시인 중의 시인 엘뤼아르는 초등학교 학생 때 '어떤 뚱뚱한 여자와 어울린 경험'이 있다고 절친한 친구들에게 털어놓았다고 한다), 동성애적 성향이었을까? 그가 어떤 '일탈'을 두려워했던 것인지는 알 수 없다(이것은 엘뤼아르의 삶에서 밝혀지지 않은 비밀 중의 하나다. 그는 어렸을 때 성적으로 잘못을 저질렀노라고 어머니와 약혼녀에게 고백하고 있다. 하지만 그것이 무엇인지는 알 수 없다. 11월 26일 갈라는 이렇게 쓰고 있다. "당신이 지난날 한 짓에 대해 다시는 생각하지 않겠다고 약속해. 당신은 아무 짓도, 아무 짓도 하지 않았어. 알았지. 정말이야. 내 말을 믿어").

그가 막연한 불안감과 더불어 자신의 걱정거리를 털어놓은 1916년, 젊은 처녀였던 갈라는 더할 수 없이 자유롭고 느긋한 반응을 보이고 있다. "당신이 '그것'을 지독히도 나쁜 것이라고 생각한다면, 날 용서해 줘……"라고 그녀는 쓰고 있다. '그것'이란 물론 섹스를 의미한다. 폴이 어떤 행위들을 가리켜 '외설적'이라고 말하고 있는 반면, 그녀는 자신의 애무를 변호하고 있다. 그런 애무들이야말로 "나의 가장 신성하고 숭고한 것"이라고 말하면서.

사랑은 완전한 헌신일 뿐이었다. 육체적인 사랑을 단절당한 연인에게 보내는 편지 속에서 갈라는 영혼과 육체를 분리하지 않았다. 그녀는 '영혼'이라는 단어의 모음을 세 차례 혹은 일곱 차례까지 겹쳐 썼다. 정신적인 동시에 육체적인 것이었던 사랑은 그녀에게 맡겨진 성스러운 직무였다. 갈라는 그것에 헌신하기로 결심하고 거기에 최선의 열정을 쏟았다. 유일신주의자였던 것처럼 일부일처제주의자이기도 했던 그녀는 한 남자의 아내가 되는 데 종교적인 열정을 보여 주었다. 절대적인 헌신을 각오한 그녀는 그럼으로써 자율을 잃는 것을 감수했다. "내 '여어어엉혼' 전체, 내 몸 전체, 내 정신 전체는 영원히 완전히 당신 거야."

갈라는 사랑을 할 때 강했고, 또한 사랑받고 있다는 사실을 의식할 때 강했다. 그녀는 그 두 가지가 모두 충족되어야만 편안할 수 있었다. 사랑을 빼앗긴 그녀는 힘을 잃었다. 그녀 자신의 표현대로 갈라는 그가 없이는 괴로워하고 어찌할 바를 모르는 하찮은 존재일 뿐이었다. 그녀는 폴에게 직접 그런 감정을 설명하고 있다. "당신이 떠나면 나는 비정상적이고 기운 없는 늙은 여자가 되어 버려. 피곤하고 절망적인 불안감에 싸여 용기를 완전히 잃어버려."

사랑은 그녀의 힘인 동시에 최대의 약점이기도 했다. 사랑하는 이와의 관계에서 갈라는 그 어떤 행동의 자유도 추구하지 않았다. 오히려

그녀가 원했던 것, 그녀가 열렬히 바랐던 것은 서로의 영향권 내에서 사는 것이었다. "당신과 함께라면 나는 나 자신에 대해, 내 생각이나 행동에 대해서까지 자신감과 힘을 느껴. 당신에게서 떨어져 나오면 난 고통 받는 존재가 되어 버려. 나는 명료한 '여어어어어어엉혼'을 잃어 버리고, 내가 있는 곳은 어둡고 혼란스런 구덩이로 바뀌는 거야."

폴과 떨어져 있으면 그녀는 자신의 정체성을 잃어버렸다. 폴이 없으면 갈라는 더 이상 갈라가 아니었다.

파리로 이주한 갈라에게는 친구가 없었다. 더욱 놀라운 것은 그녀가 친구를 사귀고 싶어하지 않았다는 사실이다. "난 친구를 사귀고 싶지 않아"라고 그녀는 폴에게 쓰고 있다. 폴의 부모 외에 그녀는 아무도 아는 사람이 없었다. 하지만 그 나이 또래의 대부분의 처녀들과 달리 갈라는 고독을 두려워하지 않았다. 그녀는 자기 몽상의 감미로운 고치라고 할 수 있는 고독을 즐기기까지 했다. "러시아인이든 프랑스인이든 간에 난 친구를 사귀지 않을 거야. 난 친구를 갖고 싶지 않아"라고 그녀는 단언하고 있다.

다행히 그들 사이에는 처음부터 어떤 균형이 자리잡고 있었다. 폴은 갈라의 힘 속에서 자기 자신에 대한 확신을 얻기 위해 그녀를 필요로 했다. 갈라는 관심과 애정과 한결같은 찬탄으로 그를 격려하고 자극했다. 갈라 곁에서 그는 실수로 인한 중압감에서 벗어날 수 있었던 것 같다. 그녀에게는 섹스를 죄의식으로부터 해방시키고, 순수한 싱그러움으로 보이게 할 줄 아는 힘이 있었다.

서로에 대해 의존적인 동시에 독립적인 두 젊은이는 자신들의 결합이 곧 자신들의 재능을 만들어 내리라는 것을 처음부터 알고 있었다. 역경에도 불구하고 그들이 줄곧 떨어지지 않을 수 있었던 것은 그 때문이었다. "우리의 사랑을 간직해 줘, 우리의 삶을 위태롭게 하지 마"라고 12월 29일 갈라는 쓰고 있다.

오직 한 가지 이상(理想)만을 갖고 있던 그녀로서는 병사들의 고통을 함께 나누고 싶어하는 폴의 욕구도, 그의 희생 정신도 이해할 수 없었다.

약혼자의 목숨을 구한다는 고매한 이기주의로 무장한 그녀는 무엇보다도 자신에게 유일하게 중요한 대의를 방어하기 위해 애썼다. 폴을 자기 옆에 붙들어 두고 그로 하여금 위험을 무릅쓰지 못하게 했다. 사랑이 너무나도 귀중했던 만큼 갈라는 자신이 살아 있는 것은 사랑 때문이라고 여겼다. 그가 없으면 그녀는 그를 만나기 전의 고통스러운 진부함과 익명성 속으로 떨어져 내릴 터였다. 1916년 그녀는 더 이상 자신의 이름이 아니라 두 사람의 이름으로 그에게 이렇게 애원하고 있다. "우리를 위해서 부디 몸조심해 줘."

진초록 드레스

1917년 2월 21일 스물두 살의 갈라 디아코노바는 스물한 살의 외젠-에밀-폴 그랭델과 파리 18구역 쥘-조프랭 광장에 있는 시청에서 결혼식을 올렸다. 혼배 성사는 같은 날 생-드니-드-라-샤펠 성당에서 있었다. 외젠 그랭델이 태어나 세례를 받은 생-드니에 있는 성당이 아니라 파리의 라 샤펠 가에 있는, 오르드네르 가에서 가장 가까운 성당에서였다. 메로빙거 왕조 때에 지어진, 성녀 주느비에브에게 헌정된 이 오래된 성당은 특히 잔 다르크가 기도한 곳으로 유명하다. 프랑스의 역사가 듬뿍 배어 있는 소박한 곳에서 폴의 부모와 네 명의 증인들로 이루어진 얼마 안 되는 사람들을 앞에 두고 사제는 미사 의식 없이 그들을 축복했다. 폴은 가까운 이들만이 참석하는 간소한 결혼식을 원했다. 그토록 기다려 온 결혼식 날에 애도의 빛이라도 깃든 것처럼 신부는 흰 드레스 대신 깃과 손목에 하얀 레이스가 달린 검은빛이 도는 진초록 드레스를 입고 있었다. 실제로 사흘 후 젊은 신랑은 살아 돌

아오기를 기대하기 어려운 최전선으로 떠나게 되어 있었다.

폴의 증인은 그보다 나이가 많고 출판계에서 그의 대부격인 리옹-생-폴 가의 제본공인 무정부주의자 아리스티드-쥘 고농과 사촌 뤼시엔 데쿨뢰르, 두 사람이었다. 그녀의 남편은 클레망 그랭델의 직원이었는데 1914년 8월 전사했다.

갈라측 증인으로 러시아에서는 아무도 오지 않았다. 폴의 부모와 정비공인 숙부 앙리 그랭델(뤼시엔의 아버지), 그리고 또 다른 숙부인 제화공(클레망 누이의 남편)의 딸인 클레망스 가니가 그녀의 증인이 되어 주었다. 이런 이들이 신부측 증인이었다는 사실은 신부가 얼마나 고립되어 있는지를 잘 말해 주고 있다. 고농을 제외한 모든 이들이 혈연적인 유대로 밀착되어 있는 그랭델 가 사람들 앞에 선 갈라는 고아처럼 보였다.

젊은 처녀의 나들이옷을 연상시키는 드레스는 그녀를 낭만적으로 보이게 하기보다는 비장하게 보이게 했고, 옷감의 어두운 광채 때문에 검은 눈에 가무잡잡한 그녀의 얼굴은 돋보이지 않았다. 물론 전시였던 당시 하얀색은 적당한 색이 아니었다. 초록색은 행운과 희망의 색이자 봄의 색, 행복의 색이기도 했다. 결혼식 날 갈라 주위의 모든 것은 상징적이었다. 초록색 차림은 그녀를 독특하고 신비스럽게 보이게 했다. 젊은 처녀들은 대개 파스텔 색조의 분홍이나 푸른 옷을 입었고, 남자를 유혹하는 여자들은 빨강색 옷을 입었다. 갈라는 뱀이나 고양이나 마술사의 눈빛과 같은 색, 매력과 주술과 땅거미를 상징하는 초록색을 보란듯이 입고 있었다.

젊은 신랑 신부는 부모 집에 살고 있었으므로 호텔로 가서 첫날밤을 보냈다. "우리는 민박집에 틀어박힐 생각입니다. 우리도 방해받지 않고 두 분도 방해하지 않기 위해서 말입니다."

오르드네르 가로 돌아온 그들은 폴의 방에서 지내게 된다. 그랭델

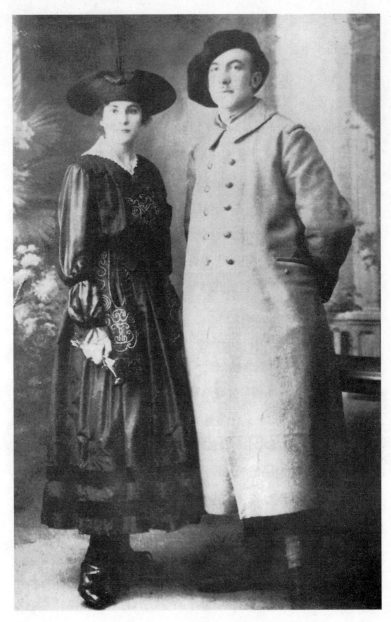

1917년 2월 21일 파리에서 결혼한 이들은 누구일까?
외젠 그랭델과 엘레나 디미트리예브나 디아코노바인가,
폴 엘뤼아르와 갈라인가?

부인은 아들의 요청에 따라 그 방에 "육중하고 견고하고 소박한 시골풍의 높고 푹신한 침대"를 들여놓았다. "우리는 그 침대에서 살고, 그곳에서 죽을 것"이라고 그는 덧붙이고 있다.

외젠은 군인이었으므로 아내의 부양은 완전히 그의 부모 책임이었다. 그랭델 부부는 젊은 부부에게 매월 75프랑을 주었고, 갈라의 어머니가 딸에게 50프랑의 돈을 보내 주었다. 1995년의 화폐 가치로 환산하면 약 2천 5백 프랑의 용돈을 받은 셈이다. 그 돈은 책과 선물을 사는 데, 그리고 여행 비용으로 순식간에 바닥이 났다. 폴은 사흘간의 휴가밖에는 얻지 못했고, 2월 23일 부대로 복귀했다. 페넬로페처럼 기다리는 운명에 만족할 수 없었던 갈라는 그를 찾아가겠다고 약속했다. 어둑한 아파트에서 책을 읽고 뜨개질을 하기 위해 유럽 대륙을 가로질러 온 것은 아니었다.

결혼식을 한 지 보름도 안 되어 러시아에서는 역사에서 2월 혁명이라고 부르는 사건이 터졌다. 그런 이름이 붙은 것은 그리스 정교회력과 그레고리력의 시차 때문이다. 3월 초 20만 명의 노동자들이 페트로그라드에서 파업을 일으켰다. 3월 12일 주둔 군대가 폭동을 일으켰고 소비에트 노동자평의회가 처음으로 열렸다. 제국 의회는 차르의 권력을 이양받아 날이 갈수록 악화되어 가는 사태를 수습할 실행 위원회를 설립했다. 러시아군은 완전히 혼란에 빠졌다. 남자들이 빠져 나간 나라의 경제는 붕괴 직전이었다. 도처에서 비참한 상황을 볼 수 있었다. 특히 도시에서는 생필품이 부족했다.

3월 15일 가족들의 안부를 걱정하지 않을 수 없게 하는 소식이 갈라에게 들려왔다. 니콜라이 2세의 실각 소식이었다. 임시 정부의 수반이 된 리보프 공은 독일과의 평화 협상에 찬성하는, 점점 더 강해지고 있는 페트로그라드의 소비에트 노동자평의회에 반대해 전쟁을 계속해 나가기로 결정했다. 2만에 달하는 러시아 볼셰비키 당원들을 지지하

기 위해 레닌이 망명지에서 돌아왔다. 한편 5월에 육군 총사령관이 된 케렌스키는 전진을 계속하는 오스트리아 독일군에 패전을 거듭했다. 갈라는 자신의 조국을 휩쓸고 있는 소용돌이와 계속되는 패배를 멀리서 지켜보았다. 그녀에게 들려오는 소식들은 비관적이었다. 러시아의 미래는 불안하기 짝이 없었다.

그녀는 그런 사건의 영향을 개인적으로밖에 느낄 수 없었다. 가족들 앞에 놓인 운명을 생각할 때 느껴지는 고통, 자신의 뿌리로부터 더더욱 단절되고, 멀리 떨어진 조국에서 벌어지는 결정적인 사건들과의 거리감이 그러했다. 그런 사건들은 상황에 밀려 점점 더 그녀와는 관계가 없어져 갔다.

날이 가면 갈수록 갈라는 자신의 조국으로부터 멀어져 갔다. 폭풍우를 방불케 하는 과정과 여러 차례의 중단을 동반한 2월 혁명보다는 보병 22연대에 배속된 폴이 가 있는 프랑스와 독일 간 전선의 추이에 그녀는 더 관심이 있었다. 그곳 참호 속에서 두 달을 보낸 폴은 다시 병이 나고 말았다. 허약한 그의 몸은 군대의 스파르타식 생활을 버텨 내지 못했다. "가장 튼튼한 병사들조차도 쓰러집니다. 우리는 50킬로미터를 진군했는데 보급을 받지 못해 사흘 동안 빵도 포도주도 먹지 못했습니다"라고 그는 부모에게 쓰고 있다.

3월 20일 그는 초기 늑막염 증세로 아미앵 병원으로 이송되었다. 그는 갈라가 곁에 있어 주기를 원했다. 갈라는 그곳으로 달려가 마르크 도르 호텔에 방을 잡고 지난날 클라바델에서처럼 곁에서 그를 돌봐주었다. 시를 쓰는 그를 지켜보거나 자신에게 시를 읽어 주는 그의 음성에 귀를 기울이며 한가롭고 긴 오후를 보냈다. 폴은 다시 시를 쓰기 시작했다. 20일간의 의병 휴가 덕택에 그들은 짧은 신혼 여행을 떠날 수 있었다. 아르마냐크 지방, 제르의 렉투르에서 젊은 부부는 전쟁을 잊은 채, 막 짜낸 신선한 우유를 마시며 부활절을 축하했다. "우리는 이

곳에서 너무나도 고요하고 너무나도 철없이 지내고 있습니다"라고 폴
은 부모에게 쓰고 있다.

4월 24일 연대로 복귀한 그는 또다시 후송되었다. 이번에는 기관지
염으로 파리-플라주 병원에 입원했는데 그곳에서 그는 전나무와 바
다를 다시 볼 수 있었다. 그가 없는 생활에 지독히 지루해하던 갈라는
오르드네르 가를 떠난다는 것에 몹시 기뻐하며 그의 곁으로 달려가 열
흘을 보냈다. 6월 그랭델 병사는 보충역으로 재배치되었다. 갈라는 크
게 만족했다. 그는 직접 싸우는 대신 행정직에 배치되었다. 그는 처음
에는 이제르 지방의 부르고앵으로, 이어 7월에는 리옹의 몽뤽 요새로
전속되었다. 그는 밀가루 출납국에 배치되었다. 갈라는 그의 곁으로
와서 지냈다. 리베르테 거리에서 무아레 부인이라는 사람 집에 방을
하나 세낸 그녀는 매일 남편과 저녁 식사를 함께 했다. 러시아에서 벌
어지고 있는 여러 가지 사건보다도, 세계대전의 정치적인 타결보다도
갈라가 더 관심을 갖고 있는 것은 폴의 건강이었다. 거기에 자신의 행
복이 달려 있었다. 전투나 혁명이 아무리 심각해도 그녀는 전혀 관심
이 없었다. 자신의 사랑을 무겁게 짓누르는 위협 이외의 그 무엇도 그
녀를 동요시킬 수 없었다.

파리의 폴의 부모는 젊은 부부가 철이 없고 지나치게 돈을 낭비하고
있다는 것을 알았다. 잠을 호텔에서 자고 식사를 식당에서 해결하는
두 사람의 생활에는 엄청난 돈이 들었다. 폴이 군대에 소속되어 직업
을 갖지 못하는 한 갈라는 집에 머물러 있어야 한다는 것을 그들은 폴
에게 줄곧 환기시켰다. 그들은 두 사람 다 분별이 없다고 푸념했다. 4
월 '슈멩 데 담'에 대한 니벨 장군의 공격이 실패하자 프랑스에는 심
각한 위기가 닥쳤다. 총사령관이 된 페탱 장군은 군대를 재편한 후 베
르된을, 이어 엘레트 강을 새로 공격했다. 러시아에서는 정치적 혼란
이 이어지고 있다는 소식이 들려왔다. 임시 정부들이 거듭되는 가운데

무정부 상태가 될 조짐이 엿보였다. 1917년 여름에 이어 초가을까지 폴은 시를 썼고, 갈라는 사랑을 위해 살았다.

그 시들에는 『의무와 불안』(폴은 이 시집을 '내 작은 책'이라고 불렀다)이라는 제목이 붙여졌다. 친구 고농이 그 시집을 200부 만들어 주었다. 자신의 으뜸가는 역할에 충실한 갈라는 그 시집이 배태되고 태어나는 과정을 지켜보았다. 시집의 저자는 '폴 엘뤼아르'로 되어 있다. 그는 거기에 이렇게 쓰고 있다.

의무와 불안이
가혹한 내 삶에 공존한다네.
(정말 어려운 일이라네
그 사실을 당신에게 털어놓는 것은.)

진정한 평화주의자로서 끔찍한 전쟁에 몸담게 된 폴 엘뤼아르는 고통스러운 분열을 경험했다. 그는 최전선에서 싸우고 싶었고 다른 병사들과 공포와 고통을 함께하고 싶었다. 하지만 그는 그런 희생이 필요하다는 것을 스스로에게 납득시킬 수가 없었다. 폴에게 있어서 전쟁은 불합리하고 사악한 것이었다. 전쟁의 경험에서 그가 얻은 것은 쓰라린 아픔뿐이었다. 가장 소박한 행복을 누리고 싶다는 욕구가 영웅적 행위에 대한 소명 의식을 능가했다. 무익하기 짝이 없는 고통을 강요하고, 그렇게 많은 생명을 죽음으로 몰고 간 세상이 그는 원망스러웠다. 자신을 돌봐주는 갈라 옆에서 그녀를 위해 죽는 것보다 더 위대한 대의는 없다는 확신을 갖고 반항을 버린 폴은 '고요한 희망'을 꿈꾸었다.

9월 14일 러시아에서 케렌스키가 공화국을 선포했을 때 갈라는 프랑스의 장래에 더 신경을 쓰고 있었다. 그녀는 임신 중이었고, 이듬해 봄에 출산을 하게 될 터였다. 폴의 부모가 불안해하는 것은 당연했다.

그들은 조만간 아이 둘이 아니라 셋을 책임져야 했다. 미래의 아빠는 「목적지에서」라는 시에서 이렇게 쓰고 있다.

삶이 완전히 정복되면, 사람들은 각자의 집으로 갈 수 있으리.
보리는 잘 익었고, 들판은 드넓다네.
영원한 행복을 확신하는 이에게 근심은 더 이상 없으리.
내 들판은 드넓고 난 거기서 망각을 마시네……
내 눈이 젖고 태양이 춤을 추네.

종전

1917년 가을, 갈라는 파리로 돌아와 폴의 부모, 그리고 친할머니와 함께 시인이 돌아오기를 고대하며 얌전하고 차분한 생활을 해야 했다. 그녀는 4층에 있는 독립된 방을 썼다. 그랭델 일가는 젊은 부부의 사생활을 보장해 주기 위해 그 방을 내주었다. 침대 하나, 탁자 하나, 붉은색 소파 하나 그리고 서가뿐이었다. 실내 장식은 소박했지만 갈라는 거기에서 자신이 언젠가 갖게 될 멋진 분위기를, 돈이 생기면 사들일 귀한 물건들과 그림들과 가구들을 꿈꾸었다. 그녀는 군에 지원하지 않았거나 입대를 거부당한 그 구역 학생들에게 러시아어를 가르침으로써 벌써 약간의 돈벌이를 하고 있었다.

9월에 폴은 보름간 휴가를 얻어 그녀 곁으로 와서 지냈다. 하지만 그는 다시 리옹으로 떠났고, 그녀는 더욱 절망한 채 여러 달 동안을 홀로 지냈다. 그녀는 서로 떨어져 있는 것을 힘들어했다. 임신도 사랑하는 남자의 부재를 보상해 주지 못했다. 갈라는 당시 이미 두 사람의 삶 속에만 충만한 행복을 느낄 수 있었다. 미래의 삶은 그들을 저버리지 않을 터였다.

그해 봄, 미군이 프랑스에 상륙했음에도 불구하고 점점 늘어 가는

탈영과 반항과 더불어 전체적으로 지친 가운데 전쟁은 줄곧 계속되었다. 11월, 클레망소가 국회의장이 되었다. 어떠한 희생을 치르더라도 독일로부터 완전한 항복을 받아 내겠다고 결심한 그는 실효 없는 평화에 동조하는 무리들을 기소했다. 조제프 카요는 얼마 지나지 않아 고등 법원으로 소환된다(1918년 1월에 체포된 그는 1920년 유죄 판결을 받았다).

러시아에서는 10월 혁명으로 볼셰비키가 권력을 장악했다. 11월 중반이 되자 갈라로서는 처음 듣는 이름들인 리코프, 밀리우틴, 트로츠키, 루나차르스키 등과 함께 레닌이 주도하는 인민위원회는 토지 사유제를 폐지하고, 평화를 위한 첫번째 법규를 채용했다. 1918년 3월, 독일과 오스트리아-헝가리, 터키, 러시아 사이에 브레스트-리토프스크 조약이 체결된다. 그 조약에 의해 러시아는 여러 곳의 영토를 포기하고 전쟁에서 손을 떼게 된다. 그 중에는 폴란드와 발트 제국, 핀란드, 우크라이나, 그루지아도 포함되어 있다. 40개 사단, 곧 70만 명에 이르는 오스트리아-독일군은 동부 전선에서 철수하여 프랑스 전선에 증원군을 보냈다. 3월이 되자마자 연합군은 후퇴를 시작해 영토를 내주었고 적은 수도를 위협하면서 진군을 계속했다. 폴은 리옹에서 '야만인들의 무시무시한 기습'을 속수무책으로 지켜보고 있었다.

1917년 말부터 독일군은 파리를 폭격하기 시작했다. 공습을 알리는 사이렌이 울릴 때마다 사람들은 서둘러 지하실로 피신했다. 그랭델 가에서는 할머니를 보다 평화로운 센-에-우아즈의 브레-에-뤼에 있는 폴의 사촌들 집으로 보내야 했다. 폴은 갈라 역시 파리를 떠나 리옹의 자신에게로 와서 폭격이나 대포 소리가 들리지 않는 곳에서 조용히 출산을 기다리는 것이 좋겠다고 편지를 보내 왔다. 그는 필요한 예산을 세심하게 계산했지만 부모의 단호한 반대에 부딪쳤다.

1918년 초, 폴의 부모는 곧 어머니가 될 젊은 신부를 시골로 보냈

다. 노르망디와 피카르디와 일-드-프랑스의 경계에 있는, 푸른 초원에 젖소가 풀을 뜯는 브레-에-뤼는 어린 시절 폴이 거의 매번 방학을 보낸 곳이었다. 이곳은 갈라에게 파리에서 부족했던 휴식과 양질의 우유와 버터, 고기를 제공해 주긴 했지만 위험할 정도로 전선에서 가까웠다.

피카르디 지방의 아미앵과 콩피에뉴에 대한 독일의 반격에 힘입어 3월 초가 되자마자 적군은 전진을 시작해 몽디디에와 아르지쿠르(폴이 간호병으로 일했던 곳)를 다시 수중에 넣었다. 적군은 그곳을 관통하는 강의 이름을 딴 예쁜 이름의 그 작은 항구를 위협하고 있었다. 망트 북쪽에 있는 그 강은 바로 파리로 통하는 길이기도 했다. 포슈 장군이 연합군의 지휘권을 갖고 있었다. 하지만 5월까지도 연합군은 도처에서 후퇴를 거듭했다. 나라 전체에 패전의 기운이 드리워져 있었다.

1918년 5월 10일, 그런 서글픈 봄날 세실은 이 세상에 태어났다. 갈라의 방에는 여인 4대, 아기와 갈라(그녀는 곧 스물네 살이 된다), 잔-마리 그랭델(마흔세 살), 마리-외제니 그랭델(일흔일곱 살)이 모였다. 아이 아버지가 집안의 그 누구도 가진 적이 없는 부드럽고 다정한 이름을 직접 지어 주었다. 나중에 세실은 만난 적이 없는 외할머니 이름인 안토닌이라고도 불리게 된다. 아기는 집에서 별다른 문제 없이 무사히 태어났다. 갈라가 아들을 더 원했다는 사실만 제외하면 말이다. 그녀는 아이를 피에르라고 부를 생각이었다. 휴가를 얻은 폴은 자기 방식대로 어린 딸의 탄생을 축하했다. 모든 것을 말해 주는 단순한 시로써.

귀여운 아기,
내 무릎 위에서 온 세상처럼 무겁구나.
들어 보렴,

널 사랑한단다.

악성 기관지염(소문과는 달리 폴 엘뤼아르는 전쟁터에서 가스에 중독된 적은 없었다. 1917년 5월 10일 군대에서 나온 그는, 1917년 6월, 10월, 12월과 1918년 2월에 세균성 기관지염 혹은 악성 기관지염으로 여러 차례에 걸쳐 보충역에 배속되었다)으로 현역에 부적합하다는 징병검사위원회의 새로운 판정을 받은 폴-외젠 그랭델은 세실이 태어나자 집에서 가까운 근무지로 전역을 요청했다. 폴은 브레-에-뤼에서 20킬로미터 떨어져 있는 망트-가시쿠르로 파견되어, 군대 매점에서 쌀과 빵과 소금을 취급하는 업무를 계속했다.

자유 시간이 많았던 폴은 갈라와 의논해 아기를 브레-에-뤼에 있는 할머니에게 맡기기로 결정했다. 그곳에 사는 숙모 중의 하나가 아기를 돌봐줄 수 있었다. 그럼으로써 젊은 엄마는 파리에 올 수 있었다. 세실이 젖을 떼자마자(그애는 겨우 몇 주 동안 젖을 먹었을 뿐이다) 갈라는 폴에게로 달려가 자신의 사랑을 돌보았다.

기저귀를 갈고 아기를 어르고 젖을 먹이는 어머니로서의 행위는 갈라의 몫이 아니었다. 그녀에게는 그보다 더 좋아하는, 독서와 사랑이라는 다른 관심사가 있었다. 그녀는 아기를 브레-에-뤼의 다른 여자들에게 맡기고 알렉상드르 블로크의 시에 빠져들었고, 폴이 휴가를 나오면 여러 시간에 걸쳐 그에 관한 이야기를 들려 주었다. 남편이 곁에 있을 때든, 그를 기다릴 때든 그녀는 오직 그를 위해서만 살았다. 아기는 그녀의 열정에 조그마한 틈도 낼 수 없었고, 첫사랑이자 유일한 사랑의 격렬하고 독점적이고 이기적인 감정에 아무런 변화도 일으킬 수 없었다.

전쟁이 끝난 후에도 아기는 시골의 숙모 집에서 여러 달을 머물게 된다. 공기 맑은 그곳은 대도시를 강타한 식량 제한 같은 것에서 비껴

있었다. 갈라는 이따금 아기를 찾아갔다. 한편 파국으로 치닫는 독일의 내부 상황을 이용해 연합군은 7월에 적의 진군을 막아 내는 데 성공했다. 이어 가을부터는 바다에서 뫼즈 강에 이르는 지역에 12개 군단을 공격에 투입해 전선을 돌파했다. 11월 초에는 라인 강에서 빌헬름 2세의 군대를 퇴각시켰다.

후방으로 배치된 폴의 안전은 더 이상 걱정할 필요가 없었지만, 갈라는 부부로서 한껏 사랑의 열정을 누리는 것을 방해하는 전쟁이 끝나기를 초조하게 기다렸다. 11월 11일, 마침내 르통드에서 휴전이 조인되긴 했지만 그녀는 좀더 기다려야 했다. 지치고 신경이 날카로워진 남자들이 대규모로 복귀할 경우 일어날 수 있는 사회적 혼란이나 소동을 피하기 위해 제대가 점진적으로 이루어졌기 때문이다. 폴은 불행한 이들의 절망과 피폐를 세상에 널리 알렸다. 1918년 7월, 푸른 종이를 반으로 접어 11권의 『평화를 위한 시』을 펴냄으로써 그는 한때나마 그들과 운명을 함께하게 된다. 첫머리에서 그는 "눈부신 세상, 어리둥절한 세상"이라고 쓰고 있다. 더 이상 살육장과 무덤이 되지 않으려 하는 세상의 싱그러움과 행복과 사랑을 노래하고 있다.

찬란하다, 가볍게 젖혀진 가슴
성스러운 나의 아내, 당신은 그 시절보다 내게 훨씬 어울리네.
그와 그와 그와 그, 그리고 그와 더불어 내가 총을, 물통을, 그러니까 우리의 삶을 메고 있던 그 시절보다!

폴은 갈라를 되찾은 행복감과 젊은 아내의 사랑과 육체, 그녀가 선물한 귀여운 아기를 노래하고 있다.

내 얼굴은 오랫동안 쓸모가 없었지.

하지만 이제
내 얼굴은 사랑받기 위한 것,
행복해지기 위한 것.

폴은 『의무와 불안』과 마찬가지로 이 시집을 엘뤼아르라는 이름으로 출판했고, 친구 고농의 충고대로 몇몇 문인, 특히 아폴리네르와 앙드레 스피르, 장 폴랑에게 보냈다. 갈라는 편지 봉투에 주소를 쓰고 발송하는 일을 도왔다. 답장을 보내 온 이들은 거의 없었지만 『레 카이에 이데알리스트 프랑세』지와 『레 트루아 로즈』지 두 잡지에 각각 그의 시 한두 편씩이 실렸다. 제대한 폴은 이제 시인으로서의 미래를 꿈꿀 수 있게 되었다.

『평화를 위한 시』가 출간된 그해 여름 7월 16일에서 17일에 이르는 밤, 러시아에서는 황제 일가(차르와 그의 아내, 그리고 그들의 네 자녀)가 에카테린부르크에서 학살되었다. 정치에 관심이 없고, 자신의 운명과 직접적인 관련이 없는 것에는 무관심한 갈라에게도 그 야만적인 행위는 깊은 충격을 주었다. 그녀의 가족 모두가 러시아를 포기하지 못한 채 모스크바에 머물면서 새로운 정치 체체로부터 벗어날 생각을 하지 못하고 있는 동안, 그녀는 수많은 범죄를 저지른 혁명과 혁명주의자들을 극도로 미워했다. 갈라는 모르고 있었지만, 남편으로부터 버림받고 어린 두 딸과 함께 비참하기 짝이 없는 생활(그곳에서 그녀는 말 그대로 굶주리고 있었다)을 하고 있던 자신의 친구 마리나 츠베타예바처럼 갈라도 선(善)을 약속하고서는 악(惡)을 가져온 이상주의에 치우친 구호들을 증오하기 시작했다. "백조는 어디 있는가? 백조는 떠나 버렸다. 그럼 까마귀는? 까마귀들은 남아 있다"고 마리나는 남몰래 쓰고 있다.

전쟁과 더불어 고통과 희생의 상흔이 각인된 한 시기는 끝났다. 폴

은 청춘의 오 년간을 잃어버렸다. 그는 자기 주위에서 부상당한 사람들, 팔다리를 잃었거나 공포 때문에 머리가 돌아버린 이들을 보았다. 그들이 고통스러워하고 죽어가는 것을 보았다. 1918년, 그는 잃어버린 세월과 빼앗긴 청춘을 보상받기 위해 인생을 두 배로 향유하고 싶어하는 젊은이인 동시에 여러 가지 사건들을 겪으며 상처입은, 과거처럼 어른들의 권위에 주눅들지 않는 성숙한 젊은이가 되어 있었다.

자신의 의무를 다하고 몸으로 대가를 치른 폴은 그토록 많은 피를 뿌리고 그토록 많은 생명을 희생시킨 전쟁 책임자들을 가슴 깊은 곳에서 증오했다. 그들은 또한 수많은 작품들을 중도에서 꺾어 버린 이들이기도 했다. 왜냐하면 시인들 역시 전쟁터에서 죽어 갔기 때문이다. 그 중에는 그 또래의 젊은이인 샤를 페기, 에른스트 프시카리, 루이 페르고도 포함되어 있었다. 프랑스에는 시인이 동나 버렸다. 다니엘 알레비의 표현에 따르면 열 명에 한 명 꼴로 죽었다. 공식 자료에 의하면 소설가와 시인을 합해 450명의 작가들이 조국을 위해 전사했다. 살아남은 작가들은 기적의 힘을 입은 이들이었다. 폴과 갈라에게 가장 끔찍한 소식은 그들 둘 다 좋아했던 『알코올』(Alcools)의 시인이 죽었다는 사실이었다. 기욤 아폴리네르는 평화 조약이 조인되기 전날 밤 파리에서 세상을 떠났다. 자원 입대해 원했던 대로 보병대의 포병으로 전속되었던 그는 포탄 조각을 머리에 맞고 1916년 3월 개두 수술을 받았다.

딸의 첫번째 생일인 1919년 5월 10일이 되어서야 이루어지게 되는 귀가 명령을 기다리면서 폴 엘뤼아르(이제 그는 이 이름으로 불리게 된다)가 원한 것은 자유와 일상의 소박한 행복, 그리고 갈라의 사랑뿐이었다. 혁명에 의해, 전쟁에 의해 과거의 세계와 단절당한 갈라 같은 여자의 소원은 그와 더불어 현재의 순간을 열정적으로 누리는 것, 재난을 모면한 매 순간을 향유하는 것뿐이었다.

"전쟁은 끝났네. '생명'을 지키기 위해 싸웠던 우리는 이제 행복을 위해 싸울 테지"라고 엘뤼아르는 1918년 11월 9일 고농에게 쓰고 있다. 결혼을 약속하자마자 갈라는 그에게 이렇게 선언했었다.

"난 너무나도 당신을 사랑해. 확실한 사실은 그것뿐이야."

20대 초반이었던 그녀와 폴 둘 다에게 마침내 자유롭고 원숙한 진짜 인생이 시작되고 있었다.

3

동반자

시에 빠져들다

그들에게 보다 넓은 지평으로 통하는 문을 열어 준 사람은 장 폴랑이었다. 폴보다 열 살 연상으로 짙은 눈빛에 뚜렷한 검은 콧수염을 가진, 동양어학교에서 마다가스카르어를 가르치는 그 젊은 교수는 철학자 프레데리크 폴랑(프랑스 과학심리학파의 창시자)의 아들로, 초기 작품들로 이미 상당한 명성을 얻은 작가였다. 폴랑은 1913년 마다가스카르의 대중시 모음집 『엥-트니 메리나』를 출판함으로써 일반에 알려졌다. 그는 그 시집에 직접 주석을 달면서 언어의 비밀을 밝혀 내려 애쓰고 있다. "언어란 자신의 품급과 역량을 풍경에게 양도하는 유리창처럼 투명하고 무기력한 공간이 아니라, 고유한 굴절 법칙을 지닌 독특한 공간"이라고 그는 쓰고 있다. 그는 자신의 지식을 동원해 시인의 도구인 언어의 비밀을 밝혀 내려 애썼다. 1914년 초 보병대에 동원되어 생-마르 숲에서 부상당하고 폴처럼 1919년 제대한 그는 자신의 경험에서 영감을 얻은 소설 『성실한 병사』를 전쟁 중에 출간했다. 그 작품에서 그는 선의로 가득 찬 청렴한 한 청년이 잔인성과 불의와 공포를 체험하는 과정을 그리고 있다.

무엇이 되었든 간에 자신의 시를 밝게 비쳐 줄 수 있는 빛을 기다리고 있던 엘뤼아르는 폴랑의 언어학적 연구에 관심이 끌리는 동시에 자신이 경험한 것을 다루는 그 소설의 극히 사적인 어조에도 감명을 받았다. 하지만 풋내기 시인이었던 그를 가장 감동시킨 것은 문단에서 이미 확고한 지위를 확립한 폴랑이라는 인물 그 자체였다. 그에게 『평화를 위한 시』를 보낸 엘뤼아르는 답장을 받았다. 폴랑은 그의 작품에 감탄을 보냈고, 독서에 대해 몇 가지 충고(폴 발레리, 크누트 함순)를

했으며, 그 당시 새로운 잡지를 막 발간한 젊은이들에게 그를 소개했다. 폴의 시가 그들의 마음에 든다면 잡지에 글을 기고할 수 있을 터였다. 폴랑은 열렬히 엘뤼아르를 추천했고 엘뤼아르에게 그들을 만나 보라고 권했다. 그의 편지에는 폴과 갈라가 기다리던 새로운 삶이 담겨 있었다.

전쟁이 끝나자마자 동원 해제가 완전히 이루어지기도 전에 소설가와 시인들은 오 년간의 군생활 때문에 단절까지는 아니라도 늦춰졌던 활동을 본격적으로 재개했다. 잡지들이 우후죽순격으로 생겨났다. 폴은 갈라와 함께 그것들을 허겁지겁 읽어 댔다. 그들은 잡지에 게재된, 아직 출판되지 않은 시들을 함께 소리 높여 읽었고, 이미 유명해진 이름들과 나란히 실려 있는 새로운 천재들의 출현을 열정적으로 지켜보았다. 『노르 쉬드』지에서부터 당시 재발간된 유명한 『누벨 르뷔 프랑세즈』지, 『시크』지에 이르기까지 전쟁 직후 출판은 현기증이 날 정도로 활성화되었다. 폴이 아직은 조심스럽게 시를 쓰곤 했던 부부 침실 안에서 갈라는 자신을 흥분시키는 신비롭고 엄청난 힘을 가진 시들을 지칠 줄 모르고 눈으로 입으로 읽어 댔다.

재회와 되찾은 평화의 도취가 가라앉고 난 후의 오르드네르 가의 생활은 상대적으로 지루했다. 그날이 그날이었고, 경이로운 일 같은 것은 결코 일어나지 않을 듯했다. 아침이면 폴은 사무실로 내려가 아버지와 함께 일했다. 서류를 작성했고, 관공서와 고객, 시청과 주고받는 우편물을 점검했다. 그는 주로 도관과 도로를 갖추어야 하는 건축용 부지의 구획 정비 업무를 맡았다. 클레망 그랭델의 사업은 다시 어마어마하게 커졌고, 일가는 막대한 돈을 벌었다. 클레망 그랭델은 운전수를 고용했고, 잔-마리 그랭델은 요리사를 고용했다. 폴은 갈라를 식당이나 공연장, 극장에 데리고 다녔고 바닷가로 휴가를 떠날 계획을 세웠다.

폴은 사업에 애착 같은 것은 전혀 없었고, 사무실 업무에 종종 지루함과 권태를 느끼기는 했지만, 새로 분할된 토지에 붙일 거리 이름을 지으면서 위안을 얻었다. 영혼도, 역사도 없는 그런 구역에 그는 자신이 좋아하는 시인들의 이름을 붙였다. 보들레르 가, 오베르빌리에의 자리 가, 아폴리네르 가, 생-드니의 네르발 가 등이었다(이 거리들은 지금도 남아 있다). 시가 그를 구해 주었다. 자신이 관리하는 회계 장부에다 시를 끄적거릴 때도 있었다.

사무실이 있는 그 건물 5층에서 갈라는 몹시도 심심했다. 그가 함께 있지 않았기 때문이다. 갈라는 자신에게 주어진 모든 일들을 지독히 싫어했다. 그녀는 장보기, 집안일, 요리를 폴의 어머니와 요리사에게 맡겼다. 그렇다고 아이와 산책을 하고 놀아 주고 잠들 때까지 참을성 있게 노래를 불러 주거나 얼러 주는 일을 좋아하는 것도 아니었다.

일상의 세계는 그녀를 권태롭게 했다. 주부에게 일반적으로 주어지는 온갖 잡다한 일은 그녀에게 두통만을 안겨 주었다. 집에 있을 때 그녀가 즐겨하는 일은 몽상이나 독서, 가구의 재배치, 옷 입어 보기, 레이스나 리본이나 대담한 재단으로 옷 변형시키기, 낮잠 자기, 사랑 나누기 같은 것들이었다. 그녀는 하루 종일 폴이 돌아오기를 기다렸다. 그가 없는 생활은 죽도록 지루했다. 이런 그녀의 말은 과장이 아니었다.

2층에서 그랭델 부인은 온갖 집안일을 돌보았다. 아내이자 어머니이자 시어머니이자 할머니로서 문제 제기 같은 것은 하지 않은 채 묵묵히 여자가 해야 할 여러 가지 일들을 받아들였다. 그녀는 강하고 인내심 있고 검소하고 어머니답고 엄격하고 부드러웠다. 무엇보다도 그랭델 부인은 자신의 가정; 자신의 작은 세계에 대해 경외감과 자부심을 느끼고 있었고, 그 때문에 그 밖의 것에 눈 돌리지 않을 수 있었다. 포근한 가정에 대해 불평하기에는 그녀는 너무 지독한 가난과 슬픔을

경험했다. 그녀는 아무리 시시하고 일상적인 집안일도 힘들게 여기지 않았다.

그러나 3층 위에 있는 그녀의 며느리는 정반대였다. 변덕스럽고 참을성 없고 낭비벽이 심하고 모성애라고는 찾아볼 수 없었다. 역시 이상적인 주부가 될 소지가 있었던 그녀의 영역은 정돈되어 있기는 했지만, 양친 집 안의 실내와는 확연히 달랐다. 그도 그럴 것이 갈라의 방 안에서는 가구들이 진득하게 놓여 있지 않고 줄곧 자리가 바뀌었던 것이다. 나이든 그랭델 부인이 생활을 위해 안정감을 택한 반면, 젊은 그랭델 부인은 자신을 정해진 틀에 맞추지 않고 끊임없이 새로움을 필요로 했다. 대부분의 여자들에게 만병 통치약이 되어 주는 애정으로 감싸인 조용하고 안락한 생활만으로는 만족할 수 없는 것이 분명했다. 정확히 뭔지는 모르지만 그녀는 뭔가 다른 것을 찾고 있었다.

그녀 자신이 종종 말하는 것처럼 갈라는 뒤를 돌아보지 않았다. 그녀는 과거에 대해서는 관심이 없었다. 그녀는 자신을 놀라게 해줄 미래를 기대했다. 하지만 폴과 결혼하겠다는 맹세가 실현된 후 그녀는 다른 구체적인 계획을 갖고 있지 않았다. 전통과 지속적인 가치를 소중히 여기는 나이든 그랭델 부인과 달리 그녀는 덜 안정적이고 덜 만족스러워했다. 그리고 훨씬 더 막연했다.

자신이 어떤 인간인지, 어떤 사람이 되고 싶은지 그녀 자신도 정확하게는 알지 못했다. 갈라는 폴이 하루 종일 비우는, 자신을 우울에 빠뜨리는 작은 세계를 받아들이려 하지 않았다.

우울은 그녀의 뿌리 깊은 성향이었다. 근원적으로 어두운 정조가 그녀를 지배하고 있었다. 어떤 이들이 식도락 성향을 지니고 있듯이 갈라는 우울에 이끌렸다. 결혼조차 그런 그녀를 변화시키지 못했다. 결혼한 후에도 갈라는 처녀 때와 다름없었다. 즐거워하고 행복해하기보다는 우울해하고 불안해하고 나아가 고통스러워했다. 그녀는 약간의

심신상관적인 증세로 고통을 받고 있었다. 편두통과 복통, 그리고 생활에 만족하지 못하는 데서 오는 증상의 결과인 듯한 거듭되는 감기 같은 것들이었다. 자신이 원하던 대로 프랑스 시인과의 결혼을 얻었음에도 불구하고 갈라는 여전히 고통스러워하면서 자신의 길을 찾아 헤매고 있었다. 폴에 대한 사랑만이 그녀를 안심시켜 주고 그녀를 강하게 할 수 있었다. 반면 자신의 '멋진' 꿈과 어울리지 않는 일상 생활은 진부하게 느껴졌다. 그녀는 프랑스에서 새로 시작한 삶이 단조롭다는 데 배신감을 맛보았다. 갈라는 여전히 얻지 못한 그 무엇, 자신도 정확히 알 수 없는 그 무엇을 원하고 있었다.

한 집안의 주부인 그녀는 가정의 테두리 안에서 맴돌았다. 자신의 불안과 우울한 기분을 자제할 수 없을 때면 종종 오르드네르 가를 빠져 나가곤 했다. 그녀는 기분전환 거리를 찾아 거리를 쏘다녔다. 책과 화장품을 사기도 하고, 아니면 그저 진열장 안을 들여다보면서 자신의 눈을 매혹하는 모자나 물건, 가구 들로 할 수 있는 일을 상상하기도 했다. 갈라는 방황하고 있었다. 새롭고 대담한 것에 이끌려 발 닿는 대로 쏘다니는 파리의 거리에서도, 소설책을 들고 있거나 바느질감을 잡고 있는 집 안에서도 방황은 계속되었다. 그녀가 좋아하는 것은 일상을 떠나 비상(飛翔)하는 것이었다. 몽상이 갈라를 이끌고 있었다.

갈라는 예술가는 아니었다. 그녀는 글을 쓰지도, 그림을 그리지도, 데생을 하지도 않았다. 그녀는 창조하지 않았다. 그러나 갈라의 관심을 끄는 것은 언제나 예술과 관련된 것, 곧 글과 그림과 장식과 몽상이었다. 그것이야말로 그녀에게 가장 가깝게 여겨지는 세계, 어릴 때부터 지녀 온 가장 중요한 세계였다.

예술은 삶을 아름답게 해준다. 시인과 결혼한다는 것은 그런 특권을 공유하는 것, 멋진 마술의 세계로 들어가는 것을 의미했다. 그것은 결국 날아오르기였다. 갈라가 보기에 시인이란 예외적인 존재, 자신을

꿈꾸게 할 수 있는 힘을 부여받은 존재였다.

시에 대한 갈라의 그런 열정은 겉멋이 아니었다. 그것은 삶에 빛의 옷을 입혀 주는 것으로 그녀를 이끌어가는 본능, 심오한 심미안이었다. "우리의 평온은 프티-부르주아의 평온과는 달라. 그건 힘이고 아름다움이야"라고 그녀는 폴에게 쓰고 있다.

그녀는 폴의 작업에 지대한 관심을 기울였다. 사치를 좋아하는 그녀의 성향에도 불구하고, 돈벌이가 안 되는 것은 아니었지만 아직은 '취미'에 불과한 시에 비해 남편의 직업은 그녀의 관심을 끌지 못했다. 그녀는 폴의 내부에 있는 시인을 그 이전에도 당시에도 사랑했다. 그가 쓴 작품에 감탄했고, 그가 자신의 작품을 계속 써 내기를 원했다. 갈라는 폴이 쓴 시를 들려 주는 것을 무척 좋아했다. 그녀는 작품을 출판하고 명성을 얻기 위해 모든 노력을 기울이도록 그를 부추겼다. 구체적인 영역, 현실적인 영역에 그를 붙들어 두는 대신 그녀는 그와 함께 날고 싶어했다. 마다가스카르의 『엥-트니』에서 영감을 받은 작가 장 폴랑 덕택으로 폴이 예술가들을 알게 되고, 두 사람의 삶이 시인들의 모임과 연결되게 된 것은 그녀의 꿈을 향한 중요한 첫걸음, 주부가 된다는 암울한 권태에 맞서는 탈출을 향한 중요한 첫걸음이었다.

삼총사

폴랑이 엘뤼아르를 추천한 문학지 『리테라튀르』의 세 젊은이는 각각 1896년 2월, 8월, 그리고 1897년 10월에 태어난 이들로 앙드레, 필리프, 루이였다. 이들은 폴보다 몇 개월 정도 어렸다. 세 사람 모두 시인으로 대학입학자격시험 합격자이자 대학생들이었고, 폴처럼 세계대전에 참전했다가 살아남은 이들로 역시 제대 명령을 받지 못해 아직은 군인의 신분이었다. 군인이긴 했지만 그들은 반군국주의자들로 살육과 그 살육을 낳는 정치에 염증을 느끼고 오직 삶에 대한 열정만을

지니고 있었다. 그들은 친구 사이였다. 그들을 묶어 주는 것, 그들을 형제로 만들어 주는 것은 시에 대한 열정이었다. 그 유일한 이상(理想)이 참호 속에서, 병원에서 그들을 버틸 수 있게 해주었다. 앙드레와 필리프, 루이는 타고난 시인들이었고, 시가 결국 자신들의 삶을 바꾸어 놓으리라는 데 의견을 같이하고 있었다.

스물둘, 스물세 살이었던 그들은 아직 미혼이었다. 그들은 직업도, 안정된 지위도 갖고 있지 않았다. 그들은 자신들에게 맞지 않는 어른들의 세계에 너무 빨리 편입되기를 거부한 채 청춘을 연장하고 있었다. 지나친 훈육과 지나친 희생에 지쳐 있던 이 반항적인 젊은이들은 이미 깊숙이 배신감을 맛본 바 있는 사회의 틀 속으로 들어가지 않겠다고 마음먹고 있었다.

앙드레 브르통은 사자 갈기처럼 휘날리는 밤색 머리카락에 회색 눈빛, 강인한 코와 턱, 두툼한 입술을 하고 있었다. 큰 키와 여유 있고 묵직한 태도 때문에 그는 외모에서부터 강한 느낌을 주었다. 그에 비해 나머지 두 사람은 훨씬 어려 보였다.

열에 들뜬 듯한 빛나는 검은 두 눈, 거칠게 다듬어진 침울한 얼굴, 짧게 자른 곱슬머리, 포도 넝쿨처럼 마른 체격, 신경질적이고 발작적이지만 우리 안의 고양이처럼 우아한 몸짓을 지닌 필리프 수포는 사자 곁의 야생 고양이 같은 인상을 주었다. 그는 셋 중에서 가장 날카롭고 성마른 형이었다.

가장 어린 사람은 루이 아라공이었다. 상냥한 태도의 소유자인 그는 자신이 어떤 모습으로 비쳐지는지에 대해 신경을 쓰는 형이었다. 앙드레가 사람을 설득하려 하고, 필리프가 분석하려 든다면, 루이 아라공은 몸짓과 목소리로 사람을 애무하고 기쁘게 하고 싶어했다. 작고 호리호리한 그는 홀쭉하고 창백한 얼굴, 갈색 콧수염의 그늘에 가린 입술, 청회색의 맑은 눈빛에 물빠진 군복을 입고 있었고 경쾌한 태도와

우아함으로 즉각 사람들의 관심을 불러일으켰다. 부드러운 눈빛과 섬세한 그의 태도는 사자와 고양이 사이에 있는 암사슴을 연상시켰다. 루이 아라공은 셋 중에서 가장 나긋하고 여성적이었다. 또한 가장 재능이 뛰어난 시인이기도 했다. 그는 타고난 독창성을 갖고 있었고, 기분 좋은 충격을 불러일으켰다.

그랑 좀 호텔(팡테옹 광장 9번지)의 앙드레 브르통의 방에 자리잡은 『리테라튀르』지의 심의회 앞에 도착한 폴 엘뤼아르는 겁이 났다. 세 청년들은 우정으로 단단히 결속된 모임에 어떤 침입자도 받아들이지 않을 것 같았다. 출간된 작품은 많지 않았지만 자신들의 천직을 확신하고 있던 그들은 너그럽기보다는 까다로운 눈빛을 하고 있었다. 용모나 배경, 재능에서 각각 다르긴 했지만 그들은 서로에 대해 진정한 동류 의식을 갖고 있었다.

출신으로 보아 앙드레 브르통은 폴과 여러 가지 공통점을 갖고 있었다. 그는 오른 지방 탱슈브레의 농촌 가정에서 태어나 팡텡에서 성장했다. 그의 조부모들은 당시 로리앙에서 살고 있었다. 폴처럼 브르통도 파리 근교에서 어린 시절을 보냈다. 경찰이었던 그의 아버지는 지난날 클레망 그랭델이 그랬던 것처럼 그곳에서 회계원으로 일했다. 직업이 없는 그의 어머니는 잔-마리 그랭델만큼 비참할 정도는 아니더라도 가난한 어린 시절을 보냈다. 그녀의 식구들은 읽을 줄도, 쓸 줄도 몰랐다. 마지막 공통점으로 폴처럼 앙드레도 외아들로서 부모, 특히 독선적인 어머니의 지나친 야망과 애정의 희생자라고 할 수 있었다. 그들의 유사함은 거기까지였다.

고등학교 시절 앙드레는 철학 대학입학자격시험을 준비하는 철학반에서 공부했다. 폴이 중학교를 졸업하던 해 그는 대학입학자격시험에 합격했다. 명문인 파리 대학 이공과에 그를 입학시키고 싶어했던 부모는 과학 수업이 탁월하다는 이유로 그를 바티뇰 대로에 있는 샤프탈

고등학교에 등록해 놓았다. 그는 특히 역사와 국어에 뛰어났다. 아폴리네르와 발레리의 작품을 읽는 데 몰두하느라 대학입학자격시험에 떨어질 뻔했지만, 결국 부모를 실망시키지 않고 파리 대학 의예과에 입학했다.

그가 예과를 끝마치던 해 전쟁이 일어났다. 많은 의대생들처럼 그도 의무실과 군대 병원에 배속되어 가혹한 환경에서 미래의 직업을 위한 공부를 계속했다. 1919년 3월 엘뤼아르를 만나던 무렵, 브르통은 파리 육군 병원에서 공부를 계속하면서 부모에게 한창 반항하고 있었다. 당시 로리앙에 정착한 그의 부모는 아들이 파리에서 공부를 하고 생활할 수 있도록 매달 용돈을 보내 주었다. 브르통 집안에서 시는 금기시되는 화제였다.

필리프 수포는 부잣집에서 태어났다. 르노 자동차 가문으로 샤빌에서 태어난 그는 가족 소유의 널찍하고 호화스런 아파트에서 자랐다. 당시 그는 튈르리 공원 맞은편에 있는, 리볼리 가 250번지에서 어머니와 함께 살고 있었다. 그는 유머 감각이 있었고 잘난 체를 하지 않았다. 그는 친구들 앞에서 농담삼아 1914년 자기 집 바로 옆에 있는 유명한 막심 식당 근처의 크리용 호텔 벽에 붙은 전시 동원 공고를 읽었노라고 스스럼없이 말하곤 했다. 일곱 살 때 아버지를 여읜 그에게는 그 자신의 표현에 따르면 '너무 많은' 가족과 형들이 있었다. 그는 가족에 대해 이야기하는 것을 좋아하지 않았다.

성적의 기복이 심하고 엉뚱한 학생이었던 그는 여러 군데의 미션계 중학교를 다녔다. 이어 어머니는 그를 파리에서 가장 등록금이 비싼 콩도르세 고등학교에 등록시켰다. 그곳에서 그는 1915년 대학입학자격시험에 합격함으로써 삼촌들과 숙모들, 수많은 사촌들을 놀라게 했다.

형들은 이미 입대해 있었고 그는 법과 대학에 등록했다. 그의 할아버지는 파기원(프랑스 최고재판소)의 변호사로서 그에게 든든한 배경

이 되어 주었다. 공증인이었던 삼촌 중의 하나는 필리프 수포가 자기 업무를 익혀 주기를 바라고 있었다. 수포는 로마법을 참을성 있게 공부했다. 하지만 그의 머릿속을 떠나지 않는 생각은 오로지 글쓰기뿐이었다. 그 밖의 어떤 것도 그의 관심을 끌지 못했다.

마지막으로 루이 아라공은 뇌이이의 고급 주택가에서 태어나 에투알 광장 근처 카르노 거리에 있는, 어머니가 경영하는 하숙집에서 성장했다. 그는 그곳에서 멋진 세계와는 격리된 채 돈 걱정을 하면서 가난하게 살았다.

앙드레 브르통과 필리프 수포는 그를 잘 알고 있다고 생각했지만, 루이 아라공에게는 놀라운 비밀이 있었다. 사람들이 알고 있는 내용(아버지를 여의고 어머니와 누이와 함께 살고 있다)은 사실을 은폐하기 위한 것이었다. 막 알게 된 비밀을 그는 혼자만 알고 있기로 마음먹었다. 그가 오랫동안 누나인 줄 알았던 사람이 사실은 어머니였고, 어머니인 줄 알았던 사람은 할머니라는 사실이었다.

루이 아라공은 사생아였다. 그를 자식으로 인정하지는 못했지만 그에게 자신의 이름을 붙여 준 그의 진짜 아버지는 줄곧 그의 대부로 행세해 온 파리 시 경찰국장 루이 앙드리외였다. 국가의 요직을 맡고 있었던 그는 아라공이 군대에 입대하는 날 그 사실을 알려 주라고 아라공의 어머니에게 강권했다. 당시 아라공은 열여덟 살이 된 참이었다. 그 비밀은 그가 감당하기엔 너무 힘겨웠다. 루이 아라공은 그 말을 아무에게도 털어놓지 않았다. 아라공은 아버지를 여의고 어머니와 누나와 함께 살면서 때때로 '대부'의 방문을 받는 연극을 계속했다.

뇌이이에서 제일 좋은 미션 스쿨에서 교육을 받은 그는 1914년 카르노 고등학교에서 대학입학자격시험에 합격했다. 1917년 그는 의과대학에 등록했다. 그가 브르통을 만난 것은 전쟁 때문이기도 했지만, 의학 공부 덕분이기도 했다. 파리 육군병원의 통근 조수였던 그들은

제5병소, 곧 정신이상 환자들을 치료하는 군사 병원 5층에서 서로를 알게 되었다. 그곳에서 그들은 함께 야간 당직을 서면서 환자들의 절규를 들으며 시를 읽었다. 아라공 역시 어린 시절부터 글쓰기를 천직으로 여기고 있었고, 마음속 깊은 곳에 책에 대한 열정을 지니고 있었다.

한편 브르통은 카페 플로르에서 수포를 만나 우정을 맺었다. 그곳에 온 사람들에게 음료를 사주고 자신은 레몬 음료인 피콩-시트롱을 마시던 아폴리네르가 두 사람을 불러 소개했다. 베룽된 전투가 있던 그해, 브르통은 휴가를 나온 참이었고 수포는 의병 휴가 중이었다.

1919년 3월 중순 그랑 좀 호텔에 모습을 나타냈을 때, 폴 엘뤼아르는 여전히 군복 차림이었다. 세 사람에게 군복보다 더 좋은 추천장은 없었다. 그들 네 사람은 모두 아직 군인의 신분이었다. 루이 아라공은 점령지 독일로 떠날 참이었고, 앙드레 브르통은 파리 육군병원에서 군사 의학 공부를 계속하고 있었으며, 필리프 수포는 폴처럼 석유국의 우편물 배달 업무를 하는 군대의 행정 부서에 속해 있었다. 전쟁을 치욕스럽게 여기긴 했지만 세 시인 모두 병역 기피자를, 에릭 사티가 곡을 쓰고 파블로 피카소가 무대 장치를 맡고 장 콕토가 대본을 쓴, 1917년 공연된 「열병」을 후방에 남아 관람하고 환호했던 자들 중의 하나를 받아들이지는 않았으리라. 그들은 「열병」을 경멸했고, 자신들이 싸우고 있는 동안 대단한 희생에 동참하는 척하면서 한껏 즐기기만 한 장 콕토를 겁쟁이로 간주했다.

삼총사는 전쟁을 정면으로 체험했다. 낭트, 생-디지에, 르 발 등 여러 병원의 신경정신과에서 간호병으로 근무했던 앙드레는 전쟁 때문에 미쳐 버린 사람들이 그로 인해 얼마나 황폐해졌는지를 목격할 수 있었다. 뫼즈 지방에 대한 공격이 한창이었을 때 그는 두 달 동안 최전선에서 부상자들을 들것으로 날랐다. 밤이면 자신의 고물차를 몰고 병사들이나 유류품을 찾아다녔다. 그는 부상병과 시신들을 끌어 내 응급

조치를 했다.

루이는 죽은 자들을 위해 파견되었다. 샹파뉴 전선의 쿠브렐에서 그 역시 들것으로 시신을 날랐다. 폭격을 당해 세 차례나 땅 속에 갇히기도 했다. 참호 속에서 싸우기도 했고 탱크를 타고 적진을 누비기도 했다. 그의 잿빛 군복의 리본 걸이에는 그가 받은 무공 훈장이 매달려 있었다.

기갑 부대에 배속되었던 필리프는 이 년 전부터 폐 손상으로 고생하고 있었다. 의사들은 그가 오래 살지 못할 것이라고 진단했다. 그는 여러 차례 병원에 입원해야 했다. 그가 자신의 분신이라 불렀던 절친한 친구 르네 데샹은 1917년 전사했다. 그는 다른 이들처럼 의무를 다하긴 했지만 피를 뿌리는 희생을 바친 이들에 대해 죄스러운 마음을 갖고 있었다.

그들의 고통, 은밀한 상처가 세 젊은이들을 우정으로 결속시켜 주었다. 그들은 자신들을 둘러싸고 있는 어른들의 세계를 증오했다. 폴 엘뤼아르는 그들이 하고 있는 법학과 의학 공부가 자신의 직업처럼 하나의 알리바이에 지나지 않는다는 사실을 곧 깨닫게 된다. 그들이 원하는 것은 청소년기에 품었던 꿈을 포기하지 않고 부모들과 다른 삶을 사는 것이었다. 황량한 지평선에 그들을 위해 단 하나의 별이 반짝이고 있었고, 그들은 그 별이 일러 주는 길을 따라가기로 결심했다. 그것은 바로 시였다.

필리프는 1917년 첫 시집 『수족관』을 간행했고, 앙드레는 『시크』, 『노르 쉬드』 등 여러 잡지들에 다수의 시를 발표했다. 루이는 발표는 하지 않았지만 「음악」, 「바」, 「방」, 「어릿광대」 등의 많은 시를 써 놓았다. 그들은 옛 시인이든 신인이든 상관없이 자신들이 좋아하는 이들의 시와 자신들의 시를 게재할 잡지 『리테라튀르』를 만들기로 했다. 그들은 그 잡지의 실력자들이었다. 필리프 수포는 아버지의 유산을 일부

축내어 『리테라튀르』 출간을 재정적으로 지원했다. 잡지 이름을 골라준 것은 『젊은 파르크』의 저자인 폴 발레리였다(앙드레 브르통은 열여섯 살부터 폴 발레리와 편지를 주고받았다. 브르통은 발레리를 본받을 만한 시인으로 여겼고, 발레리는 아버지처럼 브르통에게 '문학'에 대해 많은 충고를 해주었다). 세 사람의 설명에 따르면, 잡지 이름인 문학이란 단어를 거꾸로 이해해야 했다. 사실 그들 모두는 문학——그 허위——을 혐오하고, 시——자신들이 존중하는 유일한 진실이자 유일한 글쓰기 방식——를 사랑하고 있었다.

불결한 복도 구석에 있는 앙드레 브르통의 방은 비좁았지만 팡테옹 광장의 그랑 좀 호텔이라는 어마어마한 이름과 주소 때문에 폴 엘뤼아르는 얼굴을 붉힌 채 수줍어하며 새로 입교하는 초심자처럼 방안으로 들어섰다. 그는 『평화를 위한 시』가 담겨 있는 분홍빛과 초록빛 종이들과 '동물들과 그들의 사람들, 사람들과 그들의 동물들'이라는 특이한 제목이 붙은 원고 노트를 갖고 왔다. 세 사람의 시인으로 구성된 가혹한 배심원들 앞에서 그는 몇 편의 시를 낭송하게 된다. 그들에게 폴 엘뤼아르의 작품은 아직 의혹의 대상일 뿐이었다. "당시 우리는 가능성을 지닌 악동들에 지나지 않았다"고 나중에 앙드레 브르통은 1919년 3월 19일을 회상하면서 말하고 있다.

폴 엘뤼아르는 멋지게 시험을 통과한다. 그를 초대한 이들, 그의 판관들은 폴의 문체를 마음에 들어했고, 그의 시「소」를 『리테라튀르』 3호에 싣기로 합의했다. 그 시에서는 발레리의「젊은 파르크」의 정교함과는 전혀 다른 어린아이의 목소리를 들을 수 있다.

우리는 소를 끌고 가지 않는다
짧게 깎인 메마른 풀밭으로는
삭막한 풀밭으로는

소를 맞이하는 풀은
비단실처럼 부드러워야 한다
소젖처럼 부드러운 비단실.

집에 있던 갈라는 남자들 사이에 이루어진 만남에 동석하지 못했다. 그 만남은 남자들 간의 우호적인 분위기에서 이루어졌다. 시인들 가운데 시인으로 어울린 폴은 그날 저녁 아내에게 파리의 그랑 좀 호텔에서 불어 온 새롭고 신선한 바람을 조금쯤 전달해 줄 수 있었다.

그들 그리고 그녀

무기를 반납하고 군복을 벗고 나자, 청춘다운 청춘을 누리지 못한 『리테라튀르』의 총사(銃士)들은 젊음을 향유하기로 마음먹었다. 의무는 지나갔고, 직업은 아득히 먼 곳에서 그들을 기다리고 있었다. 그 누구도 자기 아버지를 본보기로 삼고 그의 경력과 성공을 답습하려 하지 않았다. 세 사람—이후 네 사람이 되고 옵저버로 갈라가 합세한다—은 남들과 다르게 살기로 결심했다.

지긋지긋했던 군 생활에서처럼 그들을 길들여, 정직하고 쓸모 있는 시민으로 만들고 싶어하는 사회에 맞서 그들은 우선 가벼운 저항을 시작했다.

그들은 자유 분방한 생활을 선택했다. 그들은 애매한 이유를 대고 종종 학교나 직장을 빠지곤 했다. 예전에는 착실한 학생, 성실한 군인이던 스물세 살짜리 젊은이들은 '땡땡이'를 치기 시작했다. 그들은 시를 쓰면서 오후를 보냈고, 서로에게 시를 읽어 주면서 저녁 시간을 보냈다. 센 강의 강둑을 거닐고 생-미셸 가에서부터 몽파르나스까지 배회하고 오페라 구역의 미로처럼 얽힌 막다른 길들을 정처 없이 돌아다니는 그들의 모습을 볼 수 있었다. 그들은 지치지도 않고 밤낮으로 수

킬로미터를 쏘다녔다. 정해진 시간 없이 마음 내키는 대로 돌아다니고 토론했다. 그것이 그들의 은밀한 반항이었다.

그들은 부르주아적 원칙에 젖어 있는 기성 세대를 어리석은 존재로 간주했다. 그런 도덕을 비난하는 이유는 그것이 개인의 행복을 추구하기보다는 안락이나 돈, 명예를 더 중시하도록 만들기 때문이었다. 그들은 군인, 정치인 할 것 없이 권력욕을 지닌 모든 기득권자들을 증오했다. 그들에게는 정치적인 이상이 없었다. 부화뇌동하는 무리들로부터 빠져 나와 열외에 서서 어떤 구속도 권위도 받아들이지 않았다. 그들의 이상은 자유였다. 그들은 이미 그 대가를 치렀다.

돌아다니다가 지치면 그들은 카페로 들어가 끝없는 대화를 계속했고, 석류 시럽이나 크림 커피를 마셨다. 그들은 인위적인 약물에 의한 도취를 두려워했다. 마약 때문에 자신들 가운데 가장 뛰어난 인물을 잃었기 때문이다. 모임의 흥을 돋우는 비범한 인물 자크 바셰(1895년 9월에 태어나 1919년 1월에 죽었다. 앙드레 브르통은 그가 부상으로 망트 병원에 입원했을 때 그를 만났다. 『전쟁 서간』은 그의 유작이 되었다)가 아편 과용으로 스물세 살의 나이로 죽었다. 바셰는 그들의 혐오감과 분노를 가장 잘 표현했던 인물로 그들 중에서 가장 뛰어난 시인이었다. 엘뤼아르는 그를 만나 본 적은 없지만 그 모임에서는 언제나 바셰를 존중하고 그에 관해 이야기하고 그의 오싹한 농담과 예언적인 말을 회상했으므로 그를 『리테라튀르』의 살아 있는 회원으로 여겨야 했다.

이따금 그들은 영화를 보러 가기도 했다. 영화 관람은 한량이 되고자 하는 그들에게 이상적인 오락거리였다. 영화 『뱀파이어』는 그들을 사로잡았다. 그들은 여배우 뮈지도라에게 반해 루이 푀야드의 그 걸작을 여러 차례 관람했다. 칡처럼 길고 날씬한 몸매를 그대로 드러내는 검은 타이즈만을 입은 뮈지는 그들의 우상이었다. 자유롭고 퇴폐적이

고 위험한 그녀는 그들을 매혹했다. 그들은 언젠가 뮈지도라처럼 정체를 알 수 없는 여자를 만나 사랑에 빠지기를 원했다.

전쟁 중에 익숙해진 누런 권련을 피우면서, 그들은 언제나 갖고 다니는 좋아하는 작가들의 작품이나 자신들의 작품을 소리내어 낭송하곤 했다. 결핵을 앓은 적이 있는 엘뤼아르와 수포가 가장 골초였다. 어디를 가든 그들의 주머니 속에는 낭송할 책들이 들어 있었다. 아폴리네르도 그런 시인 중의 하나였다. 브르통과 수포만이 그와 안면이 있었다. 브르통은 페르 라셰즈의 무덤까지 그의 관을 따라가기도 했다.

자크나 뮈지나 기욤 아폴리네르 외에 다른 우상들도 있었다. 독서를 좋아하고 언제나 갈증을 느끼던 그들은 라탱 구역에 있는 메종 데 자미 데 리브르(오데옹 가 7번지)라는 서점을 드나들었다. 그곳은 진짜 알리바바의 동굴이었다. 수녀처럼 언제나 긴 회색 치마를 입고 있는 여주인 아드리엔 모니에는 그들이 마음대로 책을 찾아보고 돈이 없을 때에는 그 자리에서 읽도록 내버려두었다. 그들은 그 서점에서 살롱을 여는 윗세대의 작가들을 만날 수 있었다. 발레리 라르보, 앙드레 지드, 레옹 폴 파르그가 그런 이들이었다. 아드리엔 모니에는 『리테라튀르』지를 기꺼이 받아서 손님들에게 구독할 것을 권했다. 그녀는 고맙게도 이 사람 저 사람에게 그 잡지를 광고해 주었다. 그곳에 들어온 이들은 무명의 젊은이들이 간행한 그 잡지를 옆구리에 끼고서야 나갈 수 있었다.

1917년, 수포는 그곳에서 『말도로르의 노래』를 찾아 냈다. 그 서점에서 염가로 판매했던 재기발랄하고 자학적인 그 산문시집은 젊은 나이에 죽은, 그들처럼 무명인 이지도르 뒤카스(1846~70), 곧 로트레아몽 백작의 걸작이었다. 그때부터 그들은 끊임없이 로트레아몽을 찬양했다. 삼총사는 곧 폴 엘뤼아르에게 자신들의 새로운 우상에 관한 내용을 전수해 주었다. 그들은 폴에게 '독사의 얼굴을 한 영원한 존

재' 인 신과 끝장을 보고 싶어하고, 시의 강물을 이루는 기괴하고 장엄한 언어와 이미지 속에 자신의 창조력과 분노를 몽땅 쏟아부은 그 미치광이, 그 반항자의 환상적인 세계를 가르쳐 주었다. 이번에는 폴이 열광했다. 그들 모두에게 말도로르, 곧 로트레아몽은 마법의 말, 주문이었다. 그 주문은 외우자마자 꿈의 세계를 열어 주었다. 말도로르, 곧 로트레아몽은 그들로 하여금 운명을 피할 수 있게 하고, 지나치게 분별 있는 삶의 경계를 넘어서게 하는 열쇠였다.

가스등이 희미하게 빛나는 파리 거리에서 그들은 함께 「노래 V」에 나오는 무시무시한 충고에 대해 명상했다. 그날 저녁 엘뤼아르는 갈라에게 그 구절을 낭송해 주었다.

오리의 가슴에서 뽑아 낸 깃털로 만든 침대에서, 자신이 스스로를 배반하고 있다는 것을 알지 못한 채 편안히 자고 있는 이는 행복하리. 하지만 나는 삼십 년 동안을 잠들지 못했나니……

당시의 철학적 시적 흐름과는 상관없는 참신한 이상을 찾고 있던 열정과 열광의 총사들은 밤마다 영감을 좇았고, 말도로르 외에 자신들을 인도해 줄 또 다른 등대를 발견했다. 죽은 시인 아르튀르 랭보가 그 등대였다. 그들은 그를 되살려 냈다. 랭보는 그들보다 어린 나이에 시를 썼다. 그들은 랭보의 시를 외웠다. 누구도 랭보의 시집 『계시』를 몸에서 떼어놓으려 하지 않았다. 아라공의 말에 따르면 '붉은 외침'을 통해 아르튀르 랭보는 저승에서 그들에게 메시지를 보내 왔고, 그들은 그 중에서도 '삶을 바꾸라'는 구절을 취했다. 어떻게 바꿔야 할지는 알 수 없었지만 랭보가 그들을 부르는 그곳에 이르게 될 것임을 그들은 확신했다. 전처럼 암울한 삶을 살지는 않을 터였다.

필리프는 스스로도 화를 내면서 오랫동안 공무원 직에 머물러 있었

다. 그는 뒤지도라와는 딴판인 어떤 처녀와 결혼해 노동부의 상근직을 받아들인 참이었다. 그는 유조선 업무를 맡고 있었다. "먹고 살아야 했다"고 그는 말하고 있다. 그의 은밀한 영역이라고 할 수 있는, 자비 출판으로 간행한 작품들만이 가정에 약간의 파문을 던졌을 뿐이었다. 그는 보다 뻔뻔스럽고 보다 열외적인 인물이 되고 싶어했지만 한동안은 그런 상태에 도달할 수 없었다.

앙드레는 마침내 부모와 절연했다. 공부를 다시 시작하든가 로리앙으로 돌아와 일을 하라는 어머니의 최후 통첩에 대해 그는 명확한 대답을 회피했다. 의예과 시험에 합격한 이후 1920년부터 그는 학업을 중단하고 있었다. 분명한 것은 파리에 남아 계속 시를 쓰고 싶다는 것이었다. 앙드레의 부모는 즉각 생활비를 끊었다. 자신의 뜻과는 달리 그는 조금이라도 벌이가 되는 일자리를 찾아야 했다.

폴 발레리가 갈리마르 출판사에 추천해 준 덕택에 그는 회당 50프랑씩을 받고 마르셀 프루스트의 비서로 일했다. 소설 『기쁨과 나날들』과 『스완네 집 쪽으로』를 쓴 지치고 병약한 그 소설가는 엄청난 양의 원고 교정 속에서 어쩔 줄 모르고 있었다. 조직적인 편이었던 앙드레 자신도 삭제와 덧붙임과 괄호와 수많은 추가 내용을 정리하느라 고생을 해야 했다. 그는 일이 재미없었다. 『잃어버린 시간을 찾아서』는 그를 지루하게 했다. 한편 프루스트는 편집자에게 자신과 같이 일하는 앙드레가 어설프고 비효율적이라고 불평하지 않았던가! 하지만 프루스트는 『리테라튀르』를 구독해 주었다. 폴 발레리는 자신이 돌봐주고 있는 그 젊은이를 다시 한 번 감싸 주었다. 그때부터 앙드레는 전시에 중단되었다가 재간된 『누벨 르뷔 프랑세즈』의 교정을 보기 시작했다. 하지만 소용없는 일이었다. 앙드레 브르통은 하품만 해댔다. 벌과 다름없는 그 일을 얼른 끝내고 호텔 방으로 돌아가 글을 쓰거나 친구들을 만나 보고 싶다는 초조한 생각밖에는 없었다.

의과 대학에서는 쟁쟁한 지도 교수들이 재능 넘치는 루이 아라공에게 찬란한 미래를 보장하고 있었다. 그는 자기 일에 대해 능란한 솜씨와 능력을 지니고 있었다. 아라공은 그 일에서 재능을 꽃피우고 싶지는 않았지만 그의 사회적인 열등감과 사생아라는 상처와 야망은 적절한 배출구를 발견한 셈이었다. 당시 그는 가족과 절연하고 절대적인 것을 찾아 세상을 떠도는 어떤 젊은이의 이야기를 담은 이야기인『아니세』에 빠져 있었다. 당직을 서지 않아도 되는 저녁이면 그는 친구들의 모임에서 그 작품 중의 일부를 낭독하기도 했다.

네번째 총사인 폴 엘뤼아르는 표면적으로 가장 건실한 생활을 하고 있었다. 아버지 밑에서 일하던 그는 자신의 회계 장부를 펴 놓고 몽상을 하는 것말고는 제대로 땡땡이를 칠 수가 없었다. 저녁이나 일요일에만 자신을 옥죄는 집안의 구속으로부터 헤어날 수 있었다. 그가 불편해한 것은 갈라가 아니라 틀에 박힌 자신의 삶이었다. 오르드네르가에 있는 부모 집에서 생활하고 아버지의 회사에서 일하고 있던 그는 자유롭게 빈둥거릴 틈이 없었다. 그는 때때로 그곳을 벗어날 수는 있었지만 아내와 아이가 주는 부담 때문에 다른 이들보다 무거운 책임감을 느끼지 않을 수 없었다.

그는 삶에서 가장 강렬한 순간을 갈라 그리고 새 친구들과 더불어 직장이나 가정이 아닌 다른 곳에서 보냈다. 갈라와 친구들은 서로 상충되지 않았다. 그랑 좀 호텔이나 아드리엔 모니에의 서점, 이후 부르봉 기슭으로 이사한 필리프 수포(세 사람 중에서 폴과 가장 소원했다)의 집, 그들이 만남을 가졌던 오페라 구역이나 라탱 구역의 카페에서 그는 여러 시간에 걸쳐 토론을 했다. 그리고 자신이 최근에 쓴 시를 읽어 주었고 다른 사람들의 시를 들었으며 모든 것에 대해, 사소한 것에 대해, 시대 분위기에 대해 떠들었다.

그들 모두가 지니고 있는, 그들로 하여금 현실을 떠나 꿈 속에 안주

하게 하는, 일을 떠나 탈출하게 하는 그런 징후를 그 역시 보이고 있었다. 그들은 서로 책을 바꿔 보았다. 그렇게 해서 '말도로르'는 오르드네르 가까지 오게 되었다. 평온한 그랭델 가를 배경으로 로트레아몽의 노래는 강한 메아리를 불러일으켰다. 그 이후 '말도로르'는 갈라의 머리맡을 떠나지 않고 그녀의 밤과 낮을 편안하게 해주었다. 로트레아몽과 그의 망령은 그들의 침실에 오랫동안 머물러 있었다.

오후가 되면 그녀는 세실을 돌보는 대신, 낮잠에 빠져드는 남반구의 여자들처럼 침대에 들어가 조용히 책을 읽었다. 주위에서 벌어지는 일에 아랑곳없이 어둠이 내릴 때까지 책을 읽을 수 있었다. 누워 있기 위해 그녀는 감기나 편두통, 복통 등을 핑계로 댔다. 집안에서 그녀는 연약한 존재로 통했고, 피곤하게 할까 봐 아무도 그녀를 귀찮게 하지 않았다. 사람들은 그녀를 귀중하지만 쓸모없는 골동품처럼 여겼다. 몸이 약하다는 것은 갈라에게 좋은 구실이 되어 주었다. 그것은 일상의 삶에서 슬쩍 비켜날 수 있는 알리바이였다. 그녀의 방은 피난처였다. 책, 그리고 폴이 일하러 가거나 남자들끼리의 모임에 가고 없을 때면 고독이라는 친구가 탈출구가 되어 주었다.

앙드레 브르통의 방이나 필리프 수포의 집이나 카페(루이 아라공의 집에서는 한 번도 모인 적이 없었다)에 폴이 항상 그녀를 데리고 가는 것은 아니었다. 그럴 때면 그녀는 구실을 만들어 외출을 하곤 했다. 사랑스러운 손녀를 보게 되어 너무나도 행복했던 나이든 그랭델 부인은 대부분 어딜 가느냐고 묻지 않았다. 갈라는 하고 싶을 때 원하는 일을 자유롭게 할 수 있었다.

특별한 목적이 없었으므로 갈라는 근처의 파리 거리를 되는 대로 쏘다녔다. 그녀는 골동품점에 들렀다. 반드시 고전적이지는 않더라도 아름다운 것에 그녀는 약했다. 그녀에게 미란 언제나 경이로운 것, 속됨에서 벗어난 것이었다. 갈라는 극히 개인적인 심미안에 따라 행동했

다. 그 이론은 로트레아몽에게서 발견한 것이기도 했지만 그를 알기 이전부터 그녀는 본능적으로 그런 감각을 지니고 있었다. 미란 '해부대 위에서 만난 우산과 재봉틀' 처럼 특이하고 경이롭고 합리를 뛰어넘는 현상이었다. 옷을 사오면 그녀는 그것을 재단해서 다시 박고, 장식을 덧붙이거나 떼어 냄으로써 자신이 원하는 유일한 효과인 독창성을 얻어 냈다. 『리테라튀르』의 시인들의 견해를 알기 전에 이미 그녀는 그들처럼 무리에서 떨어져 나온 색다른 존재가 되고 싶어했다.

파리 거리를 돌아다니면서 시간을 보냄으로써 그녀는 자신을 짓누르는 고통에서 다소 벗어날 수 있었다. 그녀는 자기 나름의 방식대로 전후 젊은이들이 겪는 불안, 폴의 친구들이 겪는 삶과의 불화에 동참했다. 그들의 반항적인 기분을 이해할 수 있었다. 그들의 혐오감을 이해했고 공감했다. 그녀 역시 해방을 추구하고 있었다. 그녀는 결코 그들을 이성적인 삶이나 가정으로 불러들이지 않을 터였다.

그녀가 그들 모두보다 선구적이었을 수도 있다. 가족을 남겨 두고 러시아를 떠남으로써, 다른 하늘 아래에서의 결혼에 헌신함으로써 그녀는 첫번째로 과거와 단절했다. 그녀는 안락이나 습관을 옹호할 사람이 아니었다.

그녀가 두려워하는 것은 인습에 묶이고 그랭델 가의 규제와 의무에 간히지 않을까 하는 것뿐이었다. 젊은 어머니인 그녀의 자격 미달과 열의 부족은 이미 주변 주부들을 놀라게 하고도 남았다. 영원히 '주부' 로 남는다는 생각은 그녀의 머리카락을 곤두서게 했고, 도망치는 그녀에게 날개를 달아 주었다. 하지만 경제적으로 남편과 시댁에 의존하면서 사랑하는 남자의 그늘에 안주한 채 자발적인 사랑의 노예가 되겠노라고 선언한 그녀는 결코 해방된 여성이 아니었다. '사내 같은 여자' 로서 그녀의 면모는 그로부터 이십 년 후에야 꽃피게 된다. 머리를 자르고 치마 길이를 줄이긴 했지만 그녀는 일을 하지는 않았다. 직업

을 구하지도 않았으며 폴의 그늘 아래 사는 생활을 계속했다. 실제로 그녀는 전형성에서 벗어나 있었다. 일반적인 주부도 독립적인 여자도 아니었고, 노예도 자유인도 아니었으며, 현인도 광인도 아니었다. 순수한 지식인도, 진정한 예술가도, 소박한 생활인도 아니었던 그녀는 뮈지도라와 '사내 같은 여자', 나이든 그랭델 부인과 마리나 츠베타예바 중간에 위치한 애매한 여자였다. 그녀의 특이성은 바로 트리스탄과 이졸데의 사랑처럼 영원을 꿈꾸는 사랑과 도피 욕구 사이에서 갈등한다는 데 있었다.

갈라는 이후에도 폴 앞에서 결코 어머니로서의 입장을 주장하지 않는다. 그녀는 그의 열광을 공유하고 있었고, 아버지의 회사에서 갖는 미래에 대한 의혹과 불만을 이해했다. 그녀는 그의 천직이 다른 데 있음을 알고 있었다. 그녀는 폴이 닻줄을 끊어 버릴까 봐 겁내지 않았고, 그를 기슭에 붙잡아 두려 하지 않았다. 다만 폴이 두 사람을 위한 결정을 내리기만을 기다리고 있었다. 그녀는 시인을 믿었다. 폴에게는 그들의 삶을 바꿀 능력이 있다고 확신했다.

병 때문에 공부를 계속하지 못했고 조울증 때문에 지속적이고 진지하고 생각을 요하는 일에 뛰어들 수 없었던, 지적인 욕구 불만 상태에 처한 여자, 부르주아지의 가치보다는 예술적 가치를, 생생한 현실보다는 시를 더 좋아했던 갈라에게 폴의 새 친구들의 행동은 만병통치약이었다.

그래서 갈라는 그 모임에 들어가려 애썼다. 자신의 청이라면 무엇이든 거절하지 않는 폴을 따라 점점 자주 모임에 참석했다. 그녀는 그 작은 모임의 일원이 되고 싶었다. 하지만 그녀의 존재는 열광을 불러일으키지 못했다. 사람들은 그녀를 성가신 존재로 여겼다. 그녀를 특히 귀찮아했던 필리프는 그녀를 빈대라고 불렀다. 그보다는 약간 관대했던 앙드레와 루이도 그녀의 슬라브적인 면과 러시아 억양, 신비로운

검은 눈빛에 관심을 갖기는 했지만 남자들로만 이루어진 모임에 그녀를 끼워 주려 하지는 않았다. 그들은 갈라를 경계했다. 그들은 그녀와 공감대가 없다고 생각했다. 그들은 영화 속의 뮈지도라 같은 여자를 좋아한다고 생각했지만, 실제로는 그런 여자들을 두려워했다. 갈라의 성격은 그들에게 위험하다는 느낌을 불러일으켰다. 폴은 따뜻하게 맞아 주었지만(폴은 부드럽고 온순하기 짝이 없는 사내였다) 자신의 존재를 주장하는 갈라에게는 그녀의 부담스런 침묵과 잠재적인 히스테리를 경계하면서 신중하게 거리를 두었다.

갈라는 모임의 일원이 될 수 없었다. 그들 중 한 사람의 아내이긴 했지만 그녀는 그들이 원하는 것 이상의 힘과 존재감을 갖고 있었다. 그들이 보기에 시는 남자들의 몫이었다. 갈라는 그 노골적인 여성성으로 그들을 당혹스럽게 했다. 그에 대한 복수로 갈라는 폴에게 그들이 자신을 좋아하고 있노라고 말했다. 자기 아내가 새 친구들의 마음에 들었다는 사실에 우쭐해진 폴은 갈라의 말을 믿었다.

사이코드라마

'다다' 라는 어린애 말이 파리를 뒤흔들었다. 이 두 음절에 어떤 이들은 분개했고, 어떤 이들은 웃음을 터뜨렸다. 그 말에 반응을 보이지 않는 사람은 없었다. 프랑스 아이들이 망아지를 가리킬 때 쓰는 '다다' 라는 말은 프랑스어도, 파리 방언도 아니었다. 그것은 동유럽에서 국경을 넘어 그곳에 이른 외국산 망아지인 셈이었다. 그 어원은 애국적인 프랑스인의 심기를 불편하게 했다. 그들은 그 말 속에서 대를 이은 원수의 망령, 곧 '독일놈' 들의 새로운 위협을 감지했다.

다다는 1916년 취리히에서 탄생했다. 그 창시자들은 전쟁을 증오하고 거부한다는 이유로 중립국의 도시로 망명한 평화주의자들로, 우연히 불독 사전 속에서 아무 의미도 없는 단순한 단어를 찾아 내 자신들

의 반항과 정신 상태를 대변하는 용어로 삼았다. 다다는 아이들의 편에서 그들에게 악몽을 야기한 어른들의 세계에 맞섰다. 그것은 술집 볼테르의 풍자적인 분위기 속에서 탄생해, 사 년 전부터 취리히 사람들의 심기를 건드리고 있었다. 그들은 여러 차례 그것을 잠재우고 길들이려 했지만 헛수고였다.

다다는 스위스를 뒤흔드는 데 그치지 않고 유럽 도처에 자신의 잡지들을 보냄으로써 공포와 광란의 웃음을 전파했다. 유럽의 젊은 시인들은 그것을 환영했다. 다다는 이미 자신의 영웅들을 갖고 있었다. 취리히에서 독일인 후고 발과 리하르트 후엘젠베크, 알자스 출신인 한스 아르프, 루마니아인 트리스탕 차라는 아무것도 믿지 않는다는 다다의 첫번째 신조를 천명했고 다다의 허무주의를 표출하기 시작했다. 그들은 탁자와 의자를 부수었고 행인과 경찰에게 욕설을 퍼부었으며 밑도 끝도 없는 문장들을 술집 벽에 갈겨썼다. 권력을 가진 이들을 야유했으며 저주의 말을 외쳐댔고 작시법을 뛰어넘어 놀랍도록 아름답고 자유로운 온갖 시들을 지었다.

이 파괴적인 운동의 존재를 파리의 앙드레 브르통에게 알려 준 것은 바로 아폴리네르였다. 1917년 그는 트리스탕 차라가 자신에게 보내온 취리히 다다이스트들의 첫 잡지를 브르통에게 주었다. 당시 브르통은 그것에 별다른 관심을 기울이지 않았다. 1919년 초, 「다다 3」이라는 선언문을 보았을 때 그는 매혹당했고 동시에 당황했다. "나는 머릿속의 서랍들과 사회 조직의 서랍들을 부순다. 논리란 곧 분규다. 논리란 언제나 위선…… 그 사슬은 사람을 죽인다. 독립성을 마취시키는 거대한 다족류처럼"이라고 차라는 쓰고 있다.

안전 장치가 벗겨지면서 폭탄이 폭발한 순간이었다. 브르통의 눈에 눈물이 고였다. 다다는 너무 빨리 가 버린 친구 자크 바셰를, 그의 사나운 기질과 모든 권위에 대한 증오, 허무 취향을 생각나게 했다. "우

리는 예술도, 예술가도 좋아하지 않는다"고 바셰는 한 편지에서 "힘에 대해 아는 것이 없는" 시인들을 비난하면서 쓰고 있다. 역시 열광적인 반응을 보인 아라공과 수포와 함께 브르통은 자기들 셋이 전시부터 느껴 오던 것, 다시 말해 관습과 제약과 질서에 대한 염증, 다다의 표현에 따르면 방탕에 대한 '엄청나고' 절실한 욕망을 정곡으로 짚어 낸다다, 그 혼란과 파격의 아이들과 행동을 같이하기로 결심했다. 당시의 시적 동향을 주시하고 있던 취리히의 차라는 『리테라튀르』의 젊은 시인들에게 자기네 잡지에 실을 미발표 시들을 보내 달라고 요청해 왔다. 그들은 원고를 교환해 서로의 잡지에 실으면서 서로 만날 날을 기다리고 있었다.

　다다이즘은 파리를 강타하기에 앞서 바르셀로나에서 호적수들을 부상시켰다. 프랑스계 쿠바인으로 세계대전 동안 뉴욕으로 망명했던 40대의 화가 프란시스 피카비아는 그곳에서 다다와 다다의 거부, 그 위력에서 영감을 받아 잡지 『391』을 창간했다. 그 역시 『리테라튀르』의 젊은 시인들에게 원고를 보내 줄 것을 요구했다. 하지만 1919년 짧은 스위스 여행 동안 볼테르 술집의 무리를 만난 다음 그는 파리에 정착했다.

　피카비아는 기발한 아이디어가 풍부한 의욕적인 라틴인으로 다다이스트로서의 때이른 후광과 제대로 인정받지 못하고 있다는 불만과 명예를 걸머쥐고 말겠다는 결의에 차 있었다. 전쟁 전 인상파였던 그는 재빨리 그것을 버리고 입체파의 대열에 참여했다가 뉴욕으로 망명, 그곳에서 마르셀 뒤샹(화가 자크 비용과 조각가 레이몽 뒤샹 비용의 동생으로 1887년 태어난 그는 1912년 뉴욕에서 당시 '반예술'의 대표작인 「계단을 내려가는 누드」를 발표했다. 마르셀 뒤샹의 작품 세계를 『리테라튀르』의 시인들에게 소개한 것은 바로 피카비아였다)과의 결정적인 만남을 갖게 되었다.

뒤샹은 피카비아에게 동일한 사고에 대한 대상의 중요성과 하찮음을 가르쳐 주었다. 뒤샹과 더불어 그는 비평가들의 표현에 따르자면 '급진적 반예술파'로 기울었다. 1920년 1월 피카비아의 정부(情婦) 제르멘 에브링의 집에서 피카비아를 만난 브르통은 즉각 그의 견해에 공감했다. 피카비아와 더불어 다다는 커다란 진전을 보았다.

새 친구들로부터 이런 소식을 들은 엘뤼아르와 갈라는 이미 움직이기 시작한 그 기차에 편승했다. 이번에는 그 두 사람이 다른 곳에서 온, 불꽃과 재를 내뱉는 얼굴 없는 존재인 다다에 열광했다. 다다는 "질서=무질서, 자아=비자아, 긍정=부정, 곧 절대적인 예술의 숭고한 빛"이라고 말하고, "파괴와 부정(否定)의 위업을, 일소와 소탕과 자유의 위업을 달성해야 한다고 모든 이들이 부르짖기를."이라고 쓰고 있었다.

엘뤼아르는 스위스로 몇 편의 시를 보냈다. 저녁이면 그는 다다의 선언문을 낭독함으로써 갈라를 즐겁게 해주었다. 선언문은 계시록처럼 그들 부부의 침실 안에 울려 퍼졌다. "우리는 흔들리지 않는다. 우리에겐 치기 같은 것은 없다. 우리는 질풍처럼 구름과 기도(祈禱)의 피륙을 찢고, 무시무시한 재난과 화재와 해체를 준비한다."

지난날 그들과 맞서 싸우던 자국의 시인들이 양심상의 이유로 병역을 기피했던 독일인들과 어울리는 것을 못마땅한 시선으로 바라보던 프랑스 부르주아 세력 『누벨 르뷔 프랑세즈』(N.R.F.)가 불안해하는 것은 당연했다. 다다는 비난을 퍼부었고 분노와 증오를 표출했으며 모든 가치들을 일소했다. 사회와 예술, 계급 간의 관계, 남녀 간의 관계, 언어, 그리고 신에 이르기까지 모든 것을 전복하고자 했다. 그것은 아무것도 존중하지 않았다. 전쟁도, 삶도, 남자도, 여자도. 다다는 모든 것을 한꺼번에 부정했다. 다다의 웃음은 폐허의 잔해 위에서, 사막 위에서, 갈라식으로 말하자면 '멋진' 메아리로 남고 싶어했다. 예를 들

어 "내가 글을 쓰는 것은 그것이 오줌을 갈기는 것처럼 자연스럽기 때문……"이라는 식이었다. 문학도 다다의 비웃음에서 예외는 아니었다. 문학은 쓰레기나 찌꺼기처럼 하찮은 잉여 행위일 뿐이었다.

폴과 갈라는 미소를 지었다. 그들은 그런 견해에 전적으로 공감할 순 없었다. 1920년 겨울 간행된 『동물들과 그들의 사람들, 사람들과 그들의 동물들』의 서문에서 폴은 자신의 유보적인 태도를 솔직하게 밝히고 있다. 시를 부정하기에는 그는 너무나도 깊이 시를 믿고 있었다. 그는 그때도 그 이후에도 다다처럼 허무주의자가 될 수는 없었다.

하지만 갈라와 더불어 폴은 낯선 곳에서 불어 온 그 강력한 반항과 자유의 바람에 상당히 호의적이었다. 전시 동원에서 풀려나 시민의 신분으로 돌아와서 회계 장부를 펼쳐 놓고 따분해하고 있던 폴과, 이름뿐인 주부 역할 속에 갇혀 있던 갈라에게 다다는 하나의 기분 전환, 소동의 기회로 여겨졌다. 깜짝 선물이 가득 든 복주머니 같은 커다란 빨간 풍선이 그들의 시야에 떠오른 것이다. 다다는 그들 모두를 어린 시절로 돌아가게 하고, 잿빛 삶을 분홍, 노랑, 초록으로 채색해 줄 힘을 갖고 있었다. 세계를 폭파하려는 다다의 시도가 실패한다 해도, 권태에서 벗어나게 할 수는 있을 터였다. 광기를 추구하던 파리 젊은이들로 이루어진 그 그룹은 노래하고 웃고 고함칠 수 있게 된다. 공연과 잔치가 만났다. 동유럽에서 온 동생이 그들에게 즐기는 법을 새롭게 가르쳐 주게 된다. 하지만 그 놀이는 러시안 룰렛과 흡사했다. 짜릿하긴 했지만 위험해질 수도 있었다. 왜냐하면 웃음은 사람을 죽이기 때문이었다. 그것이 바로 다다의 메시지였다.

이런 열기 속에서 파리에서는 모두들 메시아의 도착을 준비하고 있었다. 이 땅에 다다라는 복음을 가져온 이는 자신에 대한 열광에 응하지 않고 있었다. 여러 달 전부터 그들을 방문해 줄 것을 탄원해 온 앙드레 브르통이 벌써 다섯 차례나 리옹 역으로 그를 마중갔으나 헛일이

었다. 브르통은 줄곧 취리히의 그에게 편지를 보냈지만 그것은 바다에 돌던지기일 뿐이었다. 이윽고 1920년 1월, 다다는 결심을 했다. 그는 작은 짐가방 하나만을 든 채 혼자 파리에 도착했다. 아무에게도 알리지 않았으므로 역에는 아무도 그를 마중나오지 않았다. 그 사람이란 바로 트리스탄 차라였다.

1896년 모이네슈티에서 태어난 그 루마니아인(앙드레 지드의 회고에 따르면, 유태계 루마니아인)은 다다 운동의 발기에 참여했다. 그는 그 운동의 가장 탁월하고 행동적인 대변인이었다. 다다의 진짜 창시자는 엄격하고 비사교적인 그의 독일인 친구 후고 발이었다. 순회 피아니스트이자 연극인으로 베일에 싸인 인물이었던 발은 뛰어난 재능을 가진 시인은 아니었다. 그는 홍보와 선전에 자신보다 훨씬 뛰어난 하수인에게 즉흥 연설을 하게 했다. 차라는 그의 메시지를 충실히 전달하고, 나아가 모임과 서클을 구성하는 데 재능이 있는 시인이었다. 그 '실무자'는 파리에서 자신이 바로 '다다'라고 소개했다. 아무런 거리낌도 없이. 그는 문화적으로 뒤처진 하찮은 시골뜨기로만 보이는 파리 청년들을 오만한 태도로 경멸하듯 훑어보았다. 미래의 선전자들에게 그는 자신의 요란스러운 철학과 노하우를 주입하게 된다. 브르통과 그의 친구들은 결국 그를 교주로 하는 종파의 일원이 될 뿐이다. 상대의 실체를 꿰뚫어본 피카비아는 그를 보자마자 얼굴을 찌푸렸다.

육체적으로 차라는 볼품이 없었다. 키가 작고 마른 데다 초라하고 꼭 끼는 양복에 긴 회색 외투를 걸쳤다. 까마귀 날개 같은 앞머리를 이마에 드리우고 짐가방을 손에 든 그의 모습은 당당한 위풍과는 거리가 멀었다. 삼총사들이 기대하고 있었던 파괴자로서의 위용을 지니고 있지 않았던 만큼 그의 출현은 실망을 낳았다. 피카비아는 그룹 모임을 갖곤 했던 뮈에트의 점잖은 구역, 에밀-오지에 대로에 있는 여자 친구의 집에 그를 묵도록 했다.

그곳에서 차라는 파리에서의 처음 몇 주간을 지내게 된다. 차라는 끔찍한 억양의 프랑스어로 알아들을 수 없는 몇 마디를 중얼거렸다. 그의 입에서 나온 다다라는 말은 감격적인 것과는 거리가 멀었다. 좀 우스꽝스럽게까지 여겨졌다. 파리에 온 그는 모두를 불편하게 만드는 어색한 몸짓으로 피카비아의 아기를 무릎에 앉히고는, '바부바부'를 외친 다음 갑자기 웃음을 터뜨려 사람들을 모두 놀라게 했다. 멋지고 기운찬, 다른 사람까지 웃게 만드는 그 웃음으로 그는 사람들의 마음을 여는 데 성공했다. "차라의 웃음은 한 마리 멋진 공작 같았다"고 필리프 수포는 말하고 있지만 칭찬의 기미는 느껴지지 않는다.

처음의 어색함이 깨어지자 그들은 즉시 의기 투합했다. 갈라와 폴은 그 모임에 참석하지 못했다. 휴가를 보낸 몬테-카를로에서 기차가 며칠 늦어지는 바람에 그들은 첫 만남에 동석하지 못했다. 그로부터 엿새 후인 1920년 1월 23일, 생-마르탱 가의 팔레 데 페트에서 열린 첫 번째 다다 축제에도 참석하지 못했다. 그 축제에서 앙드레 브르통은 프란시스 피카비아의 그림을 걸레로 지우고(그것은 화가 자신의 아이디어였다), 그 위에 대문자로 'L.H.O.O.Q.' (뒤샹이 만들어 낸 말로, 그는 레오나르도 다 빈치의 초상화에 턱수염과 양쪽으로 갈라진 콧수염을 그려 넣은 다음 이렇게 써 넣었다)라고 썼다. 그 의미는 소리나는 대로 읽으면 '그녀의 엉덩이에 불났다'라는 뜻인데 이 뜻을 알아차리자마자 야유가 터져 나왔다. 차라는 괴상망측한 다른 그림들 가운데 서서 끔찍한 억양으로 레옹 도데가 의회에서 한 마지막 연설문을 마치시라도 되는 것처럼 낭독했다. 수포와 브르통은 작은 종을 흔들어 댔다. 한편 아라공은 고양이 소리를 내다가 고함을 치다가 하면서 '품위 있는 인물'의 흉내를 내며 친구들을 소개했다.

이미 움직이는 기차에 편승한 폴은 차라의 인도하에 주저하지 않고 친구들만큼이나 다다적인 행동을 연출했다. 그 메시지에 반 정도 수긍

하고 있었던 폴은 동료들과 뜻을 같이한다는 취지에서, 또한 장난기에서 축제에 직접 참석했을 뿐 아니라 갈라까지 끌어들였다. 갈라는 자신을 데려가 준다는 데 무척 기뻐했다. 서툰 배우로서 그들은 사이코드라마에 함께 참여했다.

3월 27일, 메종 드 뢰브르에서 엘뤼아르는 처음으로 무대에 올랐다. 여자로 분장한 그는 갈라와 함께 거지 연기를 했다. 그녀가 폴에게 한 대사는 브르통과 수포가 함께 쓴 희극 「부디」(S' il vous plaît) 속에 나오는 것이었다.

선생님, 어둠이 내릴 무렵,
거리를 방황하는 가엾은 여자에게 관심을 가진 적이 있으신가요?

그녀는 러시아 억양으로 그렇게 속삭인 다음 무대 뒤로 퇴장했다.

폴은 마지막 막에서 그녀 없이 혼자 똑같은 연기를 했다. 이번에는 종이 봉투 속에 갇힌 시골 바보로 분장한 그는 「앙티피린 씨의 첫 천상 체험」에 나오는 피피 역을 연기하고, '줌바이!'를 네 차례 외친 다음 토마토와 비프 스테이크가 비처럼 쏟아지는 가운데 씩씩하게 차라의 원고를 낭송했다.

교회 없는 고통 가자 가자 석탄 낙타
성당 위에 고통을 모아 놓네 이지시즈 커튼들
코코코코.

폴처럼 차라도 언어를 좋아했다. 언어는 그의 제일 가는 사랑, 제일 가는 관심사였다. 국수주의적 비평가들이 그의 반항적 기질에 대해서 만큼이나 그의 출신에 대해 비난을 퍼부었음에도 불구하고 그는 프랑

스어로 글을 썼다(이번에는 지독한 억양 없이!) 모든 것을 뒤흔드는 다다는 제일 먼저 언어를 공격해야 한다는 것이 규칙이었다. 언어가 모든 것의 시작이자 끝이므로.

갈라는 두번째에는 출연하지 못했다. 군중의 휘파람과 함성 가운데 폴과 그의 친구들의 목소리가 울려 퍼질 때까지 그녀는 어둠 속에 머물러 있어야 했다. 그녀는 폴이 참여한 선언문에 동참하긴 했지만 결코 완전한 다다이스트가 되지는 못했다. 초대장을 쓰고 우표를 붙이는 일은 허락받았지만 무대 뒤에 모습을 감춘 대역으로만 연극에 참여했을 뿐 한 번도 제대로 된 역할을 맡지 못했다.

4월 14일, 폴은 생-쥘리앵-르-포브르 성당 앞에서 억수같이 내리는 비를 맞고 있었다. 그는 아내의 헌신적인 도움을 받아 여러 주일에 걸쳐 만든 보물 주머니를 팔고 있었다. 물건을 다 처분하는 것은 쉬운 일이 아니었다.

주머니 안에는 아무렇게나 그린 5프랑짜리 지폐와 남근 그림, '다다'처럼 아무 의미 없는 말이 씌어 있는 천조각들이 들어 있었다. 헝겊 위로 빗물이 흘러내렸다. 행사는 실패였다. 잘된 일이라고 차라는 말했다. 다다는 실패를 좋아했다. 성공은 다다의 계획에 들어 있지 않았다. 다다는 사장이나 외교관이 아니라 소란꾼을 좋아한다고 선언문에 이미 밝혀 놓은 바였다.

루이, 앙드레, 필리프, 트리스탄 네 사람 모두 의장이었다. 폴 역시 그러했다. 모든 다다들이 의장이었다. 의장이 되기 위해서는, 모든 것을 부수기 위해서는 그 무질서에 동참하는 것으로 충분했다—차라의 말에 따르면.

5월 26일 갈라는 밀려나고 말았다. 그녀의 남편은 판지로 된 실린더 속에 몸을 감춘 채 다다 축제를 위해 빌린 라 보에티 가의 유서 깊은 가보 홀의 무대에 등장했다. 다다 축제는 바흐나 모차르트를 연주하

는 그곳의 레파토리를 바꿔 놓았다. 폴은 또다시 차라의 작품을 암송
했다.

> 의자식 요강에 웅크리고 앉은 아이야
> 넌 크랭크처럼 훌륭해
> 톱니보다 나아……

　맥락이 닿지 않는 내용을 폴이 심혈을 기울여 낭송하는 동안 기대했
던 대로 청중석에서는 욕설이 이어졌다. 폴랑과 지드도 공연을 관람하
러 와 있었다. 프로그램에는 "다다는 반숙(半熟)된 행복"이라고 나와
있었다. 흑인으로 분장한 수포는 콕토라는 이름이 쓰인 대형 풍선을
칼로 터뜨린 다음 구둣발로 짓밟았다. 다다의 성기(性器)──풍선 위
로 불쑥 나온 판지로 만든 원뿔──가 무대를 장식하고 있었다. 홍보된
바에 따르면 공연의 인기 종목은 차라의 또 다른 희곡 작품인 「바셀린
교향곡」이었다.
　격노한 청중은 「라 마들롱」(1914년 파리에서 나온 노래로 제1차 세
계대전 중 프랑스군과 연합군에 의해 일반에 알려졌다─옮긴이)을 부
르기 시작했다. 신중한 피카비아는 막간이 되기 전에 공연장을 빠져
나갔다. 남아 있던 이들에게는 고난의 길이 이어졌다. 브르통과 수포
의 영감 넘치는 미발표 희곡 「당신은 날 잊을 수 없을 거예요」 속에 나
오는 재봉틀 '역'을 하기 위해 폴은 다시 금발 가발을 쓰고 노란 드레
스를 입은 여자의 모습으로 무대에 나타났다. 관중은 그에게 야유를
보냈다. 수포는 고깃덩이를 얼굴에 정통으로 맞고 발코니로 기어올라
가 『크라푸이요』(박격포)지의 편찬자들과 주먹다짐을 벌였다. 새로
다다에 합류한 시인 벵자맹 페레(1899년 루아르-아틀랑티크 지방의
레제에서 태어난 그는 피카비아에 의해 그 모임에 소개되었다. 고지식

했던 그는 젊은 시절 동조한 다다이즘을 평생 고수했다)가 등장해 "프
랑스 만세, 감자 튀김 만세!"를 외치는 동안, 한 사내가 가보 홀의 오
르간 앞에 앉아 폭스-트롯 곡을 연주하기 시작했다. 온갖 욕설과 썩
은 달걀과 오렌지가 비처럼 쏟아지는 가운데 '재봉틀'이 소리쳤다.
"서른여섯 송이의 나팔꽃이 피뢰침을 둘러싸고 있네. 도둑들을 응접
실로 들여보내시오!"

　다다에 따르면, 거친 언어를 쓰는 것은 편견과 습관을 깨뜨리는 것
이었다. 열성적이고 헌신적인 다다였던 폴 엘뤼아르는 직접 『프로베
르브』(격언)라는 잡지를 간행했다. 이 잡지는 1920년 1월 말부터 5월
까지 간행되었다. 그 잡지 때문에 폴은 많은 일을 해야 했지만 몇 푼
안 되는 비용으로 의외의 격언, 패러디된 격언들을 만날 수 있었다. 그
중에는 친한 친구가 된 차라의 작품도 있었다. 폴은 일본 예술을 모방
해 형편없는 '하이쿠' (다다는 걸작을 좋아하지 않았다)를 써냈다. 하
지만 그것은 그가 단체의 공연이자 재난을 준비하다가 잠시 틈이 날
때 하는 일일 뿐이었다.

　　자동차가 무섭게 돌진했다네
　　순교자의 머리 네 개가
　　바퀴 아래 구르네.

　그는 전통적인 가치들을 파괴하는 데 동참하는 한편, 다른 한편으로
는 여전히 모든 것에 앞서 시의 매력을 믿고 있었다. 다다의 말에도 불
구하고, 모든 것을 쓸어 버리라고 설파하는 차라의 말에도 불구하고.
오르드네르 가의 사무실에서 속담이나 하이쿠, 다다 연극에서 자신이
맡은 역할, 익살스러운 새 아이디어를 생각내는 데 몰두함으로써 점점
더 업무를 게을리하게 된 폴은 오페라 상점가에 있는 바스크식 카페

세르타에 거의 매일 저녁 들렀다. 매일 저녁 식전주를 마실 무렵 그곳에서 모임이 열렸다. 대개의 경우 갈라는 그를 따라갔다.

그곳에는 출석부를 들고 회원 하나하나에게 모임의 중요성을 환기시키는 앙드레 브르통이 있었고, 종종 낭송할 원고들을 가져 오는 루이 아라공(그 모임에서 가장 말이 많은 작가였다), 다다가 되는 것에 벌써부터 기질적인 거부감을 보이는 필리프 수포가 있었다. 필리프 수포는 차라의 희곡에서 '심술궂은 어릿광대'의 역할을 하는 것에 진저리를 냈다. 연극의 무대는 피카비아가 맡았는데 수포는 한번도 모임에 나오지 않는 피카비아를 비난했다. 거기에는 또한 익살극을 좋아하는 둥근 얼굴의 벵자맹 페레도 있었다. 브르통과 샤프탈 고등학교 동창인 의사 테오도르 프랭클의 비평 정신은 젊은 시인들에게 따끔한 자극이 되어 주었다. 피카비아처럼 화가인 동시에 시인으로 마르셀 뒤샹과 친한 친구이자 『391』지의 오랜 멤버인 조르주 리브몽-드세뉴(1884년 몽펠리에에서 태어난 그는 재능이 풍부한 그들의 선배라고 할 수 있었다. 화가이자 시인이었으며 희곡을 쓰기도 했다. 그가 예술가의 길을 선택하자 의과 대학 교수였던 그의 아버지는 그와 절연했다) 역시 종종 브르통의 가슴을 쓰리게 만드는 풍자의 대가였다.

또 브르통과 샤프탈 고교 및 의과 대학 동창인 르네 일쉼(1895년 출생인 그 역시 폴 발레리에게 심취했다)도 있었다. 그는 '상 파레유'라는 출판사를 설립하여 그들의 책을 출간하게 된다. 1919년과 1920년 그 출판사는 자크 바셰의 『전쟁 서간』과 브르통의 『연민의 산』, 아라공의 『쾌락의 불꽃』, 수포의 『바람의 장미』, 엘뤼아르의 『동물들과 그들의 사람들』을 출간했다. 끝으로 화가 자크 에밀 블랑슈의 비서인 스물한 살의 청년 자크 리고(1899년 출생한 그는 '동기 없는' 자살에 관해 오랫동안 떠벌린 후 1929년 11월 자살한다)도 있었다. 잘생기고 우아했던 리고는 성냥갑을 수집했다. 그는 자신이 쓴 모든 시들을 없

애 버렸다.

이따금 다른 손님이 세르타에 모인 유쾌한 다다들과 합석하는 경우도 있었다. 1919년 파리로 돌아온 마르셀 뒤샹 외에 전쟁에 참가했다가 부상당한 피에르 드리외 라 로셸이 그런 이들이었다. 1920년 스물일곱 살이었던 라 로셸은 아라공의 친구로 자신의 독립성을 고집스럽게 지켜 나가면서도 『리테라튀르』 시인들의 남다른 언동에 갈채를 보냈다. 또 드물기는 했지만 「아침의 교대」를 쓴 스물네 살의 앙리 드 몽테를랑이 참석할 때도 있었다.

세르타에서 가장 재미있는 놀이는 작가, 과학자, 정치가에 대해서는 물론 감정과 추상적 개념과 태도 등에 대해 마이너스 20점부터 플러스 20점까지 점수를 매기는 것이었다. 다다들은 그곳에서 이런저런 것들에 대해 점수를 매기며 시간을 보내곤 했다. 그 일은 특히 끈질기고 체계적인 성격의 브르통을 열광시켰지만, 결국은 여러 사람을 짜증스럽게 만들었다. 게다가 평점이란 것은 아무 의미도 없었다. 왜냐하면 차라는 생각도 해보지 않고 언제나 마이너스 20점을 매겼고, 리브몽-드세뉴는 되는 대로 아무 점수나 불렀기 때문이다. 비교적 후한편이었던 엘뤼아르는 자크 바셰에게 만점을, 도스토예프스키와 로트레아몽에게는 19점을, 브르통과 차라에게는 18점을 주었다.

갈라는 폴로 하여금 그들과 거리를 유지하게끔 했다. 그녀는 폴을 이끌고 남프랑스와 몬테-카를로로 휴가를 떠났다. 몬테-카를로의 카지노에서 약간의 돈을 잃었지만 그녀는 즐거워했다. 전시부터 즐길 생각만 하는 아들과 며느리의 생활에 불안해진 폴의 부모는 주의를 주지 않을 수 없었다. 그들은 두 사람에게 파리로 돌아와 차분하게 생활하면서 저축을 하라고 강권했다. 하지만 소용없는 일이었다.

1920년 12월, 젊은 엘뤼아르 그랭델 부부는 튀니지의 수도인 튀니스에서 폴의 스물다섯번째 생일 파티를 열게 된다. 그곳 파리 가에 있

는 생-조르주 호텔에서 그들은 평범한 관광객으로 통했다. 일련의 강연회에서 자신의 소중한 다다에 대해 의도적으로 떠들어 댔음에도 불구하고 폴은 그 지역 신문으로부터 '엉터리'라는 평가를 받아 내지 못했다. 갈라는 천사 같은 인내심으로 그의 적극적인 행동을 지지했다. 그녀는 어떤 이유에서든 그가 하려는 일을 막지 않았다.

그들이 보기에 파리의 친구들이 지나치게 부르주아적인 사회에 맞서 자신들의 억압된 본능을 해방시키고 있는 동안, 폴과 갈라는 햇빛 아래서 자신들의 사랑을 자축하기 위해 메드닌 해변으로 갔다. 사랑의 여행에서까지 그들은 다다라는 표시를 냈다. 카멜레온을 한 마리 샀던 것이다. 파리로 돌아온 후 처치 곤란이 된 그 동물을 그들은 특이한 물건을 몹시 좋아하는 장 폴랑에게 주었다. 그때 폴랑은 신중하고 평온한 『누벨 르뷔 프랑세즈』지의 편집 차장이 된 참이었다(폴랑은 1925년부터 1940년까지 N.R.F.의 편집장을 지내게 된다. 1953년 그는 마르셀 아를랑과 공동으로 다시 편집장 직을 맡는다. N.R.F.는 브르통과 아라공, 엘뤼아르의 엄선된 다다적 작품을 몇 편 싣고 있다).

다다와 그의 여인들

다다는 남자들의 클럽이었다. 여자들은 '의장'이 아니었다. 여자들은 갈라처럼 무대 뒤에서 약간의 조명을 받으며 하찮은 조역을 맡았다. 여자가 다다가 되는 것은 드문 일이었다.

가장 대담하고 광적이었던 것은 말할 것도 없이 조르지나 뒤브뢰일이었다. 앙드레 브르통은 정부(情婦)였던 그녀와 헤어진 참이었다. 유부녀인 그녀는 그랑 좀 호텔에서 멀지 않은 수풀로 가에서 살고 있었다. 멋진 몸매를 살랑거리며 거리를 걷는 그녀에게 브르통은 관심이 끌려 접근했던 것이다. "사랑을 할 때 그녀는 로켓처럼 격정적이었다"고 그는 나중에 쓰고 있다. 열정적이고 감각적이었던 그녀는 퇴폐적이

기도 했다. 남편의 정부가 남편에게 보낸 편지를 주머니 속에 넣어 가지고 와서 브르통에게 읽어 주곤 했다. 앙드레는 다시 폴 발레리에게 그 편지를 읽어 주었다. 조르지나는 남편에게보다는 연인에게 훨씬 질투가 심했다. 여섯 달간의 열렬한 관계 끝에 그녀는 마지막으로 놀랄 만한 폭력 장면을 연출한 다음 브르통과 관계를 끊었다. 브르통의 말에 따르면 그녀의 발작적인 질투는 '전혀 부당하다'고 했지만.

어느 날, 브르통이 자기 방을 비운 것을 보고 그녀의 머릿속에는 모든 것을 엉망으로 만들어 버려야겠다는 생각이 떠올랐다. 그녀는 사진, 편지, 아폴리네르의 서명이 든 책들, 자크 바셰의 원고, 그리고 브르통이 수집한 몇 점의 그림들(드랭 작품 두 점, 마리 로랑생 작품 세 점, 모딜리아니 작품 한 점)을 깡그리 태워 버렸다. 모든 것을 부수고 모든 것을 쓸어 버리라는 다다의 방식에 영감을 받은 그녀는 아틸라의 화신처럼 브르통의 방에 재 무더기만을 남겨 놓았다. 그런 다음 흥분 상태 속에서 브르통에게 다다의 시를 연상시키는 다음과 같은 메시지만을 남긴 채 가 버렸다.

모든 것은 아득한 고대로 거슬러 올라가나니.
소년들을 매혹하는 낙서는
불꽃으로 둘러싸인 삼각형들과 심장일 뿐.

그런 일을 그 이상으로 잘해 내기도 어려울 터였다. 조르지나 덕택에 브르통은 자신의 분노와 분열 이론에 걸맞는 결별을 할 수 있었다. 의장은 아니었지만 남자들보다 더 다다적이었던 그녀에 비하면 갈라는 조용한 물과도 같았다. 그녀에게서는 악마적인 요소, 괴물 같은 면을 찾아볼 수 없었다.

갈라에게 있어서 사랑은 아무리 격정적인 것이라도 협박이 될 수 없

었다. 사랑이란 상대에 대한 지지, 신뢰의 표시, 서로에 대한 헌신이었다. 그런 차분한 감정들은 다다와 어울리지 않았다.

얼마 전부터 그 모임에 조르지나와 달리 사생활에 얽매이지 않고 이 사람 저 사람과 자유롭게 어울리는 여성이 참석하기 시작했다. 그녀의 이름은 시몬 칸이었다. 검은 머리, 가무잡잡한 안색에 약간 심각한 얼굴을 하고 있는 스물셋의 그녀는 활기와 지성으로 사람들을 사로잡았다. 그녀는 테오도르 프렝클의 약혼녀인 비앙카 마클레스의 가장 친한 친구였다. 페루의 이키토스에서 태어난 그녀는 높은 학력을 지녔다. 특히 소르본 대학교에서 영문학 과정을 이수했다. 여자들을 언제나 같은 관점에서 바라보는 드리외 라 로셀은 그녀를 '돈 많은 유태 여자'라고 묘사했다. 그녀는 문학에 대한 열정이 있었다. 비앙카와 함께 가보 홀에서 열린 다다의 축제를 지켜본 그녀는 "어느 쪽이 더하고 덜할 것도 없이 상스럽고 빈약하다"고 비판했다.

그녀가 갈라와 다르다는 것은 이내 알 수 있었다. 시몬은 사랑의 감정도 침범할 수 없는 비평 정신의 소유자였다. 갈라가 자신이 사랑하는 남자의 모든 참여 행위를 맹목적으로 지지했던 것과는 달리, 시몬 칸은 뢱상부르 공원에서 앙드레 브르통을 처음 만나자마자 그에게 불쑥 이런 한마디를 던졌다. "아실지 모르겠는데 난 다다이스트가 아녜요." 그녀는 나중에도 줄곧 자신의 견해를 고집한다. 그런 도전적인 어조에 매혹당한 브르통은 입가에 미소를 띠며 대화를 이어 가기 위해 이렇게 대답했다. "저도 그렇습니다만……"

갈라와 그녀의 두번째 차이점은 시몬 칸이 분명한 견해와 정확한 어휘력을 지닌 지식인이었다는 사실이다. 데카르트주의자인 그녀는 자신의 논리적인 사고를 활용할 줄 알았다. 애인이 된 앙드레 브르통에 대해 자신의 사촌에게 한 다음과 같은 말로 그 사실을 알 수 있다. "특이하고 불가능한 것, 바로 불균형한 것에 심취해 있는, 무의식 속에서

까지 엄정한 지성을 지닌, 절대적인 독창성과 통찰력을 지닌, 아주 특별한 시인이야."

추상적 개념을 다루는 재능이 갈라에게는 결여되어 있었다. 무엇보다도 그녀는 지성의 소유자는 아니었다. 직관적이었던 그녀는 사랑의 직관, 기분의 직관 외의 다른 논리를 알지 못했다. 그녀는 논리적인 사고라는 것을 몰랐다. 갈라의 힘은 한 남자의 운명에 대한 믿음에 있었다. 그녀는 그 남자를 분석하지 않았다. 비판은 더욱이나 생각할 수 없는 일이었다.

1920년 시몽 칸은 앙드레 브르통과 정식으로 약혼했다. 그녀는 자신의 절친한 친구인 드니즈 레비를 이따금 데리고 왔다. 드니즈 레비는 매혹적인 금발에 정돈된 이목구비, 저항할 수 없는 미소를 지닌, 당시 증인들의 말에 따르면, '완벽한 조화를 지닌 여자'였다. 결혼한 몸(그녀의 남편은 전쟁에서 한쪽 다리를 잃었다)이었던 그녀는 스트라스부르에 살고 있었지만, 자주 파리로 와서 시몽 부모의 집에서 며칠씩 머물곤 했다.

휴가 때면 그녀는 파리로 와서 거리를 쏘다니면서 파리가 제공하는 온갖 볼거리를 즐겼다. 세르타에서 그녀는 대인기였다. 자유롭게 판단하고, 비꼬기 좋아하고, 매력에 넘치는 그녀는 우선 루이 아라공의 마음을 사로잡았다. 그곳의 시인들 모두가 정도는 달라도 그녀에게 매혹당했다고 할 수 있었다.

그들은 갈라를 좋아하지 않았다. 그녀는 그들 중의 한 사람에게만 뮤즈였을 뿐이다. 하지만 맑은 눈빛에 쾌활함을 지닌 애정 관계가 복잡한 드니즈는 몹시들 좋아했다. 앙드레 브르통은 그녀에게서 받은 영감으로 남몰래, 시몽도 모르게 시를 쓰기도 했다. 폴 엘뤼아르까지도 그녀의 매력에 무심할 수 없었다. "드니즈를 사랑할 수 있는 권리, 예컨대 그녀의 친척이라도 될 수 있다면 얼마나 좋을까. 그러면 그녀의

두 뺨에 입맞출 수는 있을 텐데" 하고 아내 이외의 여자에게 실제로 위험할 정도로 매력을 느낀 엘뤼아르는 순진한 어조로 그것을 털어놓고 있다(엘뤼아르가 이런 말을 들려준 사람은 피에르 나빌이다. 그는 1977년 갈릴레 출판사에서 펴낸 수상록 『초현실적인 시간』에 이 일화를 담고 있다).

"창녀와 기둥서방 만세!"라고 프란시스 피카비아는 「다다 선언문」에서 천명했다. 그는 아내 가브리엘 뷔페와 두 아이를 버리고 제르멘 에베를링과 동거하고 있는 자신을 본보기로 들었다. 인습과 습관을 증오하는 다다는 사랑은 참아 줄 수 있었지만 결혼은 혐오했다.

그에게는 자유만이 정당했다. 그런데 결혼은 자유를 구속하는 것이 아니던가. 결혼은 삶의 우발성을 제한하는 것이 아니던가. 누구든 어디서든 언제든 거리낌없이 사랑할 수 있어야 한다는 것이 다다의 주장이었다. 세르타에서 벌어지는 남자들의 토론에는 다음과 같은 주제들이 빠지지 않았다. 어떻게 하면 다다이면서 연인일 수 있을까, 훌륭한 다다인 동시에 훌륭한 남편이 될 수는 없을까, 광적인 동시에 성실할 수 있으려면?

그런 딜레마는 엘뤼아르의 머릿속에도 떠올랐고 그의 시에도 그 흔적이 나타났다. 처음으로 그는 한 여자가 아닌 여러 여자의 환영을 노래했다. 그는 여러 여자의 육체, 여러 여자의 매력을 꿈꾸었다. 마음속 깊은 곳의 환상이 아직은 조심스럽게 나타나고 있지만 얼마 후 그는 그 환상을 탐사하고 더 이상 부정하지 않게 된다. "다중 연애를 품은 마음의 잠을 통해 이런 꿈, 저런 꿈을 꾸는 행운"을.

루이 아라공은 사창가와 술집을 드나들었고, 종종 드리외와 함께 독신 남자가 밤을 어떻게 보냈는지 다다 모임의 결혼한 남자들과 약혼한 남자들에게 즐겨 떠벌였다. 일찍 결혼한 수포는 벌써 이혼 수속 중이었다. 차라에게는 스위스에 마야 츠루섹츠라는 애인이 있었다. 이제

브르통은 시몽하고만 데이트를 했고, 아직 절제를 잃지 않고 있던 엘뤼아르는 머릿속의 상상에 만족하는 수밖에 없었다.

갈라는 그런 소동을 어떻게 생각했던가? 갈라는 아름답게 꾸미기를 좋아했고 남자를 유혹하기를 좋아했다. 클라바델에서 보낸 시간이 그 증거가 아닌가. 당시 그녀의 마음속에는 오직 한 남자뿐이었지만, "언젠가 그녀는 다른 사람, 주위에 있던 그 사람을 택하리……"라고 몽상 속에서 엘뤼아르는 쓰고 있다. 엘뤼아르처럼 그녀 역시 '다중 연애'의 유혹을 느끼게 될 것인가? 아니면 사랑의 열정으로 유혹을 피해 갈 수 있을 것인가? 무질서와 참신함을 최우선으로 추구하는 그런 삶에서라면 유혹은 쉽사리 다가올 터였다.

1921년 간행된 갈라에게 헌정된 폴의 시집 『삶의 필요와 꿈의 결과』에서는 처음으로 애매성이 우세를 보이고 있다. 이 시집에서 엘뤼아르는 "새벽에 자리잡기, 다른 곳에 눕기"를 꿈꾸면서 '행복한 여인' 이야말로 자신의 '제일 가는 고통' 이라고 고백하고 있다.

4
예술가들을 비추는 인간 거울

시인의 팔레트

다다에 있어서 시란 편협한 경계로 둘러 쳐진 땅이 아니었다. 시는 삶과 어우러진 모든 예술의 발현 위로 넘쳐흘렀다. 구름 속에도, 신발 속에도, 오두막 속에도, 성당 속에도, 미소 속에도, 눈물 속에도 시가 있었다. 시는 사물 속에, 벽 위에 있었다. 예술가(신, 아이, 조각가, 화가, 보헤미안, 소박한 음유 시인 등)가 자신의 흔적을 새기고, 사물의 신비로운 부조리를 나름대로 해석해 낸 모든 것에서 시를 만날 수 있다.

갈라가 폴이 쓴 원고 속에서 시를 들었다면, 그가 보여 준 화가의 그림 속에서는 시를 볼 수 있었다. 폴 엘뤼아르는 그림광이었다. 그는 그림 속에서 시가 지닌 여러 개의 얼굴 중의 하나를 찾아 냈다. 좀더 넓은 아파트로 옮겨 갈 때까지 오르드네르 가의 방을 꾸며야겠다는 구실로 데생과 유화를 수집했고, 아내에게도 자신의 열정을 전염시켰다. 이제 갈라가 형태와 색에 열광했다. 그림은 폴과 갈라가 사랑하는 또 하나의 영역이었다. 그들의 이야기가 쓰여지는 또 하나의 배경이 된 것이다.

이 새로운 영역으로 폴을 이끌어 준 사람은 아메데 오장팡이었다. 그 화가를 어떻게 알게 되었는지는 알 수 없지만, 폴은 갈라와 함께 그의 작업실을 찾아가 예술계를 뒤흔드는 새로운 흐름에 대해 토론을 벌이곤 했다. 인상파는 이미 시대에 뒤진 사조였고, 야수파가 전성기를 맞고 있었다. 입체파는 더 이상 전위적이지 못했고 다른 '주의들' 이 새롭게 떠오르고 있었다.

1886년 태어난 오장팡은 엘뤼아르보다 십여 년 연상이었다. 그는

친구인 에두아르 잔레와 함께 '순수파'를 창시했다. 자신이 발행한 『레스프리 누보』(새로운 정신)라는 강령 같은 제목의 잡지에서 그는 형태의 단순화와 색채의 절제를 주장했고, 순수파라는 이름대로 그런 절대적 가치, 곧 순수성만을 믿었다. 당시 부정되기 시작한 젊은 선배 폴 세잔의 금욕 정신과 무관하지 않은 그 메시지는 엘뤼아르를 감동시 켰다.

이미 폴은 본능적으로 자신의 모든 시에서 단순화된 단어와 문장과 감정만을 택하고 있었다. "어려운 일이긴 하지만, 절대적인 순수성을 지키려고 노력하자. 그러면 우리를 묶고 있는 것들을 모두 발견하게 되리라"고 쓰고 있다. 화가는 시인에게 긴 이야기를 시작했고, 갈라는 그들을 지켜보았다.

오장팡이 열어 준 그 길에서 엘뤼아르는 자신보다 나이 많은 동시대 인들 중에서 길잡이로 삼을 몇 사람을 골라 냈다. 앙드레 드랭은 마흔 살로 블라멩크의 친구였다. 그는 야수파와 함께 작품을 전시했다. 남 프랑스의 햇빛 속을 돌아다니며 새로운 스타일을 추구하면서 파리에 는 아주 드물게 올라왔다. 폴과 갈라는 자신들의 첫 파스텔화로 드랭 의 작품을 샀다. 오장팡의 집에서 그들은 또한 앙드레 로트를 만났다. 서른다섯 살이었던 로트는 입체파적인 동시에 구상적인 효과를 내는 위업을 달성한 사람으로 그의 데생 다섯 점이 폴의 『동물들과 그들의 사람들』에 실려 있다.

전쟁 전, 『알코올』(1913년 간행된 이 시집에는 피카소가 그린 시인 의 초상이 실려 있다)과 같은 해에 제대로 인정받지 못하고 있던 자신 의 친구들에 대한 경의를 담은 작품 『입체파 화가들』을 출간함으로써 유파의 분리를 제일 먼저 재촉했던 아폴리네르를 잊지 않고 있던 폴과 갈라는 조르주 브라크에 이어 후앙 그리에게 관심을 기울였다. 조르주 브라크는 1882년, 후앙 그리는 1887년, 앙드레 드랭은 1880년, 앙드

레 로트는 1885년에 태어났다. 이들은 모두 당시 입체파거나 그 이전에 입체파에 동조했던 화가들로 엘뤼아르보다 십 년에서 십오 년 이전 세대다. 브라크는 분할된 색채와 간결한 양감의 밀감, 접시, 검은 물고기 등의 정물을 그렸다. 그의 그림은 종종 아이들 그림을 연상시켰다. 그리스 역시 '사발에 담겨' 있거나 '의자 위'에 놓인 정물을 그렸다. 그의 엄정하고 철저한 색채는 오장팡의 마음에 들었다.

그가 그린 푸른 안색을 한 피에로는 폴에게는 자신의 초기 시들을, 갈라에게는 이미 아득해져 버린 그들의 약혼 시절을 연상시켰다. 드랭의 파스텔화와 오장팡 작품 몇 점으로 엘뤼아르 부부는 현대 미술품 수집을 시작했다.

1921년 봄, 입체파 회화를 전문으로 취급하는 독일인 화상(畵商) 칸바일러와 우데가 전쟁 중 기탁된 귀한 작품들을 드루오 홀에서 매각하자, 엘뤼아르 부부의 수집품은 늘어나게 된다. 거기서 엘뤼아르는 처음으로 브라크 작품과 그리 작품을 구입하게 된다. 다양한 형태의 시에 경도되어 있던 폴은 자신의 수집품에 아프리카 토산품, 작은 조각상, 노, 가느다란 투창, 무기나 토템 등을 추가했다. 폴은 그런 것의 무구한 순수성에 감탄했다. 그림과 책 사이에 놓인 수집품들은 고색창연하고 어두운 신비와 톡특한 풍취를 자아냈다. 거기에는 부정할 수 없는 예술성이 깃들여 있었다. 브르통이나 피카소에게도 그랬듯이 엘뤼아르 부부에게도 그런 물건들은 나중에 값나가는 소장품이 된다.

아폴리네르의 친구인 피카소(그들은 각각 1880년과 1881년에 태어났다)에 대한 엘뤼아르의 판단은 다소 심드렁했다. 피카소는 그를 열광시키지 못했다. 세르타에서 했던 점수 놀이에서 평소에는 그토록 후했던 그가 피카소에게 마이너스 2점을 주었다는 것이 그런 사실을 드러내고 있다. 그날 피카소에게 브르통은 15점을, 아라공은 19점을 주었다. 1904년 이후 파리에 정착해 살고 있는 이 안달루시아인은 광대

나 장밋빛 알몸의 여자를 그렸다.

엘뤼아르는 줄곧 그런 그림에 무관심했지만, 브르통은 도처에서 「아비뇽의 처녀들」이라는 그림에 대한 찬사를 늘어놓았다. 다다의 주장에 따르면 전쟁 중 그들이 한창 싸우고 있을 때, 피카소는 장 콕토를 위해 예의 그 모욕적인 연극 「열병」의 무대 장치를 그려 주는 치명적인 실수를 저질렀다. 하지만 피카소에게는 젊은 시절의 인상파 작품들로 얻은 손쉬운 영광을 포기하고 새로운 회화에 투신했다는 장점이 있었다. 동시대인들에게 충격을 불러일으킨 자신의 그림 때문에 피카소는 프랑스에서 저주받은 예술가로 살아야 했다.

폴과 갈라가 보다 관심을 가졌던 또 다른 화가로는 우선 조르지오데 키리코를 들 수 있다. 1888년 그리스에서 태어나 1919년부터 파리에서 살고 있던 이 이탈리아인은 시야가 탁 트인 유화로 그들을 사로잡았다. 특이한 형태의 실루엣들(굴렁쇠를 든 소녀, 책의 단면 위에놓인 손, 달걀의 하얀 표면)이 강조되어 있는 주랑의 아케이드 아래에서 불가사의한 느낌이 풍기는 작품이었다. 엘뤼아르 이상으로 예술에경계를 두지 않았던 키리코는 자신의 회화에서 영감을 받아 시를 쓰기도 했다.

태양이 내리쪼이는 주랑들. 잠든 조각상들
붉은 굴뚝. 미지의 지평선에 대한 동경……

모호한 교감을 의식하고 있던 그는 자신의 작품들에 「우울」, 「신비」혹은 「동경」 등의 제목을 붙였다.

그들의 두번째 길잡이는 미국으로 이주했다가 조국으로 돌아온, 정말이지 도발적인 경력의 소유자인 프랑스인이었다. 1912년 발표된 그의 작품 「층계를 내려가는 알몸의 남자」는 원근, 색채, 기하학적 구조,

상식 자체에 대한 도전이었던 만큼 식견으로 무장한 평론가들조차도 그 작품의 해독에 애를 먹었다. 친구 피카비아가 소개한 마르셀 뒤샹은 그다지 말이 없는 몸집 큰 사내로, 기본적인 감식안을 가진 청중에게만 이따금 자기 작품에 대해 제한되긴 했지만 열광적인 설명을 해주는 사람이었다. 정교하기 짝이 없는 뒤샹의 금속성의 우주에는 특유의 논리, 아니 화가 자신의 말에 따르면 '메타논리', 다시 말해서 최대한의 무한을 향한 길을 열어 주는 또 다른 논리가 자리잡고 있었다. 그의 작품 「스토퍼의 그물」역시 그 파상형의 진동으로 해설자들 사이에서 다양한 해석을 불러일으켰다. 그 작품에서는 댄디즘적인 면과 오니리즘(몽환주의)적인 면이 엿보인다. 아니 뒤샹이 혐오하는 '이즘'을 배격한다면 금속의 몫, 유머의 몫, 나아가 애무의 몫까지도 볼 수 있다. 뒤샹은 '까지도'라는 말을 몹시 좋아했다.

뉴욕 체류 동안의 작품인 「L.H.O.O.Q.」와 더불어 또 다른 작품 「레디 메이드」는 그에게 스캔들의 대가라는 명성을 안겨 주었다. 그 스캔들은 파리에는 한참 후에야 알려지게 된다. 수수께끼처럼 신비스럽고 독특한 자신의 그림들 옆에 뒤샹은 '레디 메이드' 곧 기성품들을 늘어놓았다. 예컨대 병을 뉘어서 넣어 두는 찬장이라든지 「샘」(Fontaine)이라고 제목을 붙인 소변기 같은 것들이었다. 그의 말에 따르면, 그런 것을 전시하는 것만으로도 '예술 작품의 질'을 높일 수 있다는 것이었다. 몇몇 비평가들은 불쾌감을 표현하면서 그가 자신들을 놀리고 있다고 단언했다. 화가의 역할은 어디에 있단 말인가?

당대의 많은 화가들이나 다다들에게 있어서 그런 방식은 아주 중요했다. 경계를 두지 않고 모든 것을 포착하는 시의 영역에 일상 역시 포함되어 있었다. 또한 기성품이 뒤샹으로 하여금 작업을 못하게 한 것도 아니었다. 비평가들의 악평에도 불구하고 그는 여러 해 전부터 대작을 그리고 있었다. 아무도 본 사람이 없었고 결코 완성될 것 같지 않

았지만, 새로운 시에 열광하는 몇몇 사람들은 그 작품을 이야기했다. 가로 3미터, 세로 2미터의 유리 위에 기름과 납사로 그린 그 그림의 제목은 바로 「큰 유리」였다.

'반예술'(이 말은 뒤샹에게서 나온 것이다)의 진정한 우상, 신중한 태도의 그 우상에 비해, 프란시스 피카비아는 친구로서나 예술가로서나 훨씬 논란의 여지가 많은 인물이었다. 부산스럽고 수다스러우며 대로상에서 경주하듯 자동차의 속도를 올리고, 우레 같은 목소리로 소리를 질러대는 그는, 직접 참석한 적은 한 번도 없으면서 다다들의 교전 지역에 친구들을 보내곤 하는 골치 아픈 습관을 갖고 있었다. 1920년 다다들이 가장 좋아하는 화가였던 그는 「위드니」(Udnie), 「에드타오닐」(Edtaonisl), 「세르펜티나」(Serpentins) 등의 기계 형태적인 그림을 그렸다. 그는 과거에 쓰던 부드러운 색채와 인상파적인 화풍을 자신의 팔레트에서 몰아내고, 생경한 노랑, 빨강, 초록 터치가 들어간 회색과 갈색 속에서 시로부터 영감을 받은 형태상의 탐색을 계속했다. 그는 힘과 개성을 지닌 화가였다. 예컨대 「위드니, 젊은 미국 처녀 혹은 춤」은 충격적인 양감과 색채 속에서 동작을 끌어 내는, 믿어지지 않을 정도로 역동적인 작품이다. 자신의 라틴적 환상을 결코 버리지 않았던 피카비아는 감각적이라기보다는 도발적인 남미 여인들의 초상도 즐겨 그렸다. 그런 작품들에서 쿠바인으로서의 근원에 대한 그의 향수를 읽을 수 있다.

1920년 4월, 르네 일쉼의 상 파레유 출판사에서 「태양 한가운데서의 고독」에서부터 「그림을 조심하세요」에 이르는 일곱 점의 유화와 열다섯 점의 데생을 가지고 열린 그의 전시회는 서글프게도 실패로 끝났다. 다다 친구들을 제외하고는 언론에서 전혀 언급이 없었다. 다다 운동의 제1인자, 다다들 중 '수퍼다다'가 되고 싶어했던 피카비아는 파리 『리테라튀르』지 그룹에 차라를 소개하고 그와 더불어 '새로운 정

신'의 초기 행사를 조직하는 등 다다에 지대한 공헌을 했다. 하지만 기상천외하고 이해할 수 없는 그(그가 어떤 시에서 쓰고 있는 바에 따르면, '찾을 수 없는 자아를 탐구하는 자')는 모두가 강조하고 있는 자기중심주의 때문에 우두머리의 몫을 해내는 데 실패했다. 그는 전위적인 시인이자 화가였지만 누구의 친구도 아니었다. 피카비아의 맹목적인 추종자였던 조르주 리브몽-데세뉴만은 예외였지만. 폴과 갈라는 그와 자주 만났지만 그에게 특별한 찬탄을 표하지는 않았다.

시집을 출판할 때면 엘뤼아르는 언제나 화가에게 표지를 그려 달라고 부탁하곤 했다. 언어와 색채 간의 그윽한 교감 없이는 더 이상 해나갈 수가 없었다. 루이 아라공과 앙드레 브르통도 똑같은 열정을 갖고 있었다. 그래서 피카소는 아라공의 요청에 따라 『쾌락의 불꽃』의 속표지를 그렸고, 같은 해(1920) 드랭은 브르통에게 『연민의 산』에 들어갈 데생 두 점을 그려 주었다. 프란시스 피카비아는 세 시인 중 누구와도 공동 작업을 하지 않았다. 실제로 완전히 다른 그림에 열광하면서도 여전히 그림 자체를 추구하던 다다 세대는 줄곧 진정한 길잡이를 찾지 못했다.

폴과 갈라, 그리고 앙드레, 루이, 필리프 등은 어떤 화가들을 좋아했던가? 그들의 반항, 그들의 꿈, 그들의 불안을 형상화할 줄 알았던 화가들은 누구였을까? 그들 주위에서 세상은 변하고 있었다. 전쟁에 의해 상처입었던 세대가 자신의 권리를 되찾았다. 갈라와 더불어 『리테라튀르』의 시인들은 아폴리네르의 친구인 마리 로랑생을 좋아했다. 그녀의 부드러운 색감과 「비둘기 여인」(1919)이라는 작품 때문이었다. 그들은 탁 트인 창문과 시야, 색채의 눈부신 유희 때문에 앙리 마티스도 좋아했다. 거울 속에 비친 일그러진 상 속에서 현실감이 사라져 가는 그의 그림 「화가와 그의 모델」은 그들의 마음에 들었다. 특히 그들은 앙리 루소를 좋아했는데, 그것은 어린아이가 그리고 칠한 듯한

일요일의 부르주아들, 말과 개, 우스꽝스럽게 생긴 새들 때문에 그 화가가 순수하게 여겨졌던 것이다.

그런데 다다는 공식적으로 이렇게 명령하고 있었다. 권태를, 심각한 자들을, 합리적인 자들을 피해야 한다. 가볍고 경박해야 한다. 유용하고 의무적이고 필요한 시도는 특히 하지 말아야 한다. 시인이 되라. 미치광이가 되라. 가능하다면 모든 그림에 도박을 걸어라, 그것이 삶의 이상(理想)이다.

캥거루

1921년 5월 2일 월요일. 엘뤼아르 부부는 갈라의 계속되는 감기 증상와 구역증, 현기증을 치료하기 위해 또다시 코트 다쥐르를 여행 중이었다. 그래서 그들은 그해 파리의 봄을 장식한 그 사건을 놓치고 말았다. 상 파레유에서 막스 에른스트라는, 파리의 다다 무리에게 처음 소개되는 화가의 전시회가 열렸다. 그는 피카비아가 질투로 발작을 일으킬 정도로 트리스탄 차라가 찬양해 온 화가였다.

막스 에른스트는 독일인이었다. 그 점이야말로 첫번째 도발 요인이었다. 실제로 종전 직후의 당시 상황에서 대부분의 프랑스인들이 '독일놈'이라고 부르는 독일인들은 조상 대대로 전해 내려오는 원수이자 온 국민에게 증오의 대상이었다. 기탁된 칸바일러와 우데의 유명한 소장품들이 여기저기로 뿔뿔이 흩어진 직후인 1921년 파리에서 막스 에른스트의 전시회를 기획한다는 것은 말 그대로 도전이었다. 또한 당연히 비애국적인 행위로 간주될 터였다.

그 점이 차라의 마음에 들었다. 에른스트의 전시회는 스캔들을 불러 일으키고 점잖은 사람들을 경악시키기 위해 기획되었다.

막스 에른스트는 무명 화가는 아니었다. 조국인 독일에서 그는 『데 샤마데』(*Die Schammade* : 항복을 알리는 신호─옮긴이) 같은 급진

적인 다다 잡지에 프랑스어로 시를 발표하는 한편, 다른 한편으로는 그림이 아닌 콜라주를 작품으로 발표함으로써 이미 기사 거리가 되고 있었다. 그는 그런 작품들을 '엽서'라고 불렀다. 자신의 예술에 대해 "나는 코뿔소의 병을 치료하는 데 핀셋을 사용할 뿐"이라고 말하고 있다.

차라가 그들에게 들려 준 바에 따르면, 에른스트는 동일한 판 위에 언뜻 보기에는 전혀 연관 없는 이미지들을 이어 붙임으로써 결국 어떤 의미, 어떤 형태를 만들어 내는 창조적인 방법을 창안해 냈다. 에른스트가 역사책이나 해부학책, 동물학책, 혹은 낡은 사진에서 오려 낸 것으로 만든 그런 콜라주들은 입체파의 종이 붙이기와는 거의 관련이 없었다. 최종적으로 만들어진 엽서는 그 재료가 어디서 나온 것인지를 잊어버리게 했다. 브라크나 피카소도 그림 한구석에 신문 조각이나 놀이용 카드를 붙이곤 했다. 하지만 에른스트는 오려 낸 종이를 주재료로 사용했다. 그의 콜라주는 장식이 아니라 작품 자체였다. 에른스트는 그 작품들에다 다다의 시에 등장하는 「퓨즈함의 달팽이」, 「똑딱거리는 작은 눈물 주머니」, 「여자의 장신구로 알 수 있는 남자의 허세」 등의 밑도 끝도 없는 제목을 붙였다.

독일에서 그랬던 것처럼 프랑스에서도 비평가들과 학구파들은 때를 만난 듯이 에른스트를 가리켜 그림을 그릴 줄 모르는 화가라고 떠들어 댔다. 그는 그림의 진짜 도구인 붓과 물감의 사용을 거부라도 하듯 언어와 가위와 풀만을 사용했다. 그들의 생각으로는 그것은 당연히 실력이 없기 때문이었다. 트리스탄 차라의 생각이 옳았다. 막스 에른스트의 전시회는 단순한 스캔들이 아니라 참담한 실패였다. 다시 말하자면 다다로서는 성공이었다.

4월, 「똑딱거리는 작은 눈물 주머니」의 화가는 자신이 살고 있던 독일 쾰른에서 외설 행위와 소란 선동 혐의로 경찰서 유치장에서 며칠간

을 보내야 했다. 다다에게는 최고의 꿈이 이루어진 셈이었다. 실제로
그해 4월, 에른스트는 몇몇 화가 친구들과 함께 다다의 주장을 알리기
위해 술집 '빈터'에서 열린 행사에 참여했다. 입구의 '부수는 물건'에
도끼를 매달아 놓고 그것을 산산조각내는 데 방문객들을 참여시켰다.
지하실에는 여러 괴상한 물건들이 있었는데 그 가운데 붉은 물이 들어
있는 어항이 놓여 있었고, 그 안에는 자명종과 머리타래와 나무로 된
손 하나가 떠다니고 있었다. 스물한 명의 에른스트의 친구들은 외설적
이라는 판결을 받았다. 그들에게 어찌나 비위가 거슬렸던지, 라인 강
연안의 관객들은 그곳을 쑥밭으로 만들고 어항의 물을 쏟아 버리려고
까지 했다. 싸움을 중재하고 폭력을 막기 위해 경찰이 개입하지 않을
수 없었다. 그렇지 않았다면 그 싸움은 난투극이 되었으리라. 그 사건
으로 에른스트가 체포되었다는 사실이야말로 파리의 다다들에게는 가
장 훌륭한 명함이 되어 주었다. 그것은 상궤를 벗어난 반항적인 인물
의 백지 위임장이었다.

아이디어를 낸 사람은 차라였지만 일을 열정적으로 맡아서 추진한
사람은 앙드레 브르통이었다. 막스 에른스트는 기뻤다. 한적한 자신의
고향에 비해 훨씬 매력 있는, 예술과 아이디어의 도시 파리에서 전시
회를 열고 싶다는 오랜 꿈이, 여러 달에 걸쳐 자신의 콜라주 작품을 몇
점 접수해 달라고 차라를 졸랐던 그의 숙원이 실현되었다. 작은 꾸러
미로 포장된 그의 콜라주 작품들이 우편으로 에밀 오지에 대로에 있는
제르멘 에베를링 여사 집의 프란시스 피카비아 앞으로 속속 도착했다.

한 번도 본 적이 없는, 독창적이고 대담한 그 작품들을 보고 사람들
이 흥분하자 질투에 불탄 피카비아는 벌컥 화를 냈다. 그때까지 다다
의 전시회에 드는 자금의 대부분을 지원하고 제작에 참여했던 그는 에
른스트의 전시회에서 손을 떼고, 비용 부담을 딱 잘라 거절했다. 그 엽
서들을 보고 '아인슈타인 같은 천재성'의 발현에 찬탄하지 않을 수 없

었던 브르통은 절친한 친구이자 추종자인 루이 아라공에게 도움을 청했다. 엘뤼아르가 없는 동안 그들은 함께 전시회를 준비하게 된다. 그들은 우선 가느다란 막대기를 사서 그 선동적인 소품들을 끈기 있게 하나하나 틀에 끼우기 시작했다. 현대 회화와 도서 수집을 해주고 새 고용주 자크 두세에게서 받는 보조금이 얼마 되지 않아 거의 빈털터리였음에도 불구하고 그들은 주머니를 털어 카탈로그를 인쇄했다. 거기에 그들은 「선원용 위스키 아래 놓임으로써 카키색 크림과 다섯 개의 모형이 되다」라는 제목을 붙였다.

카탈로그의 서문에서 브르통은 특이하고 참신한 콜라주를 통해 화가가 "구체적인 것과 다름없는 밀도와 양감을 불러일으키는 추상적 형상들을 우리에게 감지할 수 있게 해주었"노라고 설명하고 있다.

5월 2일 월요일, 그들의 노력 덕택으로 마침내 모든 준비가 무사히 끝났다. 그들은 친구 일쉼의 출판사 상 파레유의 벽에 직접 작품을 걸었다. 그날의 스타에게 그보다 더 잘 어울리는 이름을 가진 장소도 없었으리라('상 파레유' 란 '비길데없는 것' 이라는 뜻—옮긴이). 참석하지 않았다는 사실 때문에 에른스트의 존재는 더욱 빛을 발했다. 범법 행위로 말미암아 여권을 빼앗겨 프랑스 체류가 금지된 에른스트는 쾰른에 머물러 있었다. 그 누구도, 차라조차도 그가 어떻게 생겼는지 모르고 있었다.

오후 일곱 시로 예정된 오프닝은 며칠 전부터 하나의 사건으로 홍보되었다. 아스테 데스파르베스 기자는 『코뫼디아』에 이렇게 쓰고 있다. "전시장 안에 놀라운 전율을 불러일으킬 무시무시한 오프닝이 벌어질 것이다."

그 프로그램은 다음과 같았다.

밤 10시 : 캥거루

밤 10시 30분 : 강도 높이기

밤 11시 : 깜짝 수여식

밤 11시 30분 이후 : 담소

　놀라움과 특이함과 이국적인 정취를 주머니 속에 감추고 있다는 이
유로 화가를 캥거루에 비유한 것일까? 다다와의 대화에서는 그런 설
명조차 사족에 불과했다. 행사는 수수께끼 속에서 시작되었다. 행사를
준비한 이들이 갑자기 뛰쳐나오자 초대객들은 아연실색했다. 출판사
입구에는 넥타이 없는 셔츠에 하얀 장갑을 낀 다다들 거의 전원이 짐
승 같은 괴성을 지르며 초대객들(파리 예술계와 문화계 인사들)을 맞
이했다. 대담하게도 약혼녀까지 동반한 브르통은 성냥을 그어댔고, 루
이 아라공은 들어오는 손님들의 얼굴에 대고 고양이 소리를 냈으며,
조르주 리브몽-데세뉴는 지치지도 않고 "머리통 위로 비가 쏟아진다"
고 고함을 쳐댔다. 자크 리고는 여자들이 하고 온 진주를 소리내어 헤
아렸고, 그들의 보석 중에서 가장 값나가는 것에 대해 떠들어댔다. 필
리프 수포는 트리스탄 차라와 함께 숨바꼭질을 했다. 그들은 함께 사
람들을 떼밀기도 하고 칸막이나 팽이, 샌드백처럼 이용하기도 했다.

　요란한 홍보와 초대로 인해 관객 수는 많았다. 그런 소란 한가운데
조아생 뮈라, 마르크 알레그레, 앙리 뒤베르누아, 뤼시앵 도데, 마르셀
에랑 같은 잘 알려진 인물들도 볼 수 있었다. 대부분은 기분 좋게 그런
행동을 받아들였다. 하지만 몇몇 사람들은 이를 갈기도 했고 욕설을
퍼붓기도 했다. 벽에 걸린 작품들은 다다들의 익살극 이상으로 그들의
머리카락을 곤두서게 했다. 보는 이들을 비웃는 듯한, 막스 에른스트
의 마흔두 점의 콜라주와 여섯 점의 데생, 네 점의 '파타가가'
(fatagaga : 함량이 보증된 작품들의 가공) 앞에서 사람들이 보인 가
장 온건한 행동은 회의의 표시로 고개를 내젓거나 항의를 하거나 웃음

보를 터뜨리는 것이었다. 그들은 화가를 광대로 간주하고 있었다.

홀 안에서는 소동이 계속되었다. 벽장 속에 들어가 있던 루이 아라공은 자기 앞을 지나가는 이들에게 야유나 심지어는 욕설까지 던졌고, 불량 소년처럼 사람들의 우스꽝스러운 면이나 결점을 즉각 짚어 냈다. 예고된 대로 강도가 높아지자 긴장이 고조되었다.

곧 어둠이 내렸다. 갑자기 모든 전등이 꺼지더니 출판사 지하실로 통하는 뚜껑 문이 열리고 귀신의 신음 소리 같은 것이 들려오는 가운데 붉은 빛으로 불이 붙은 것 같은, 낡은 나무 마네킹의 두상이 천천히 올라오기 시작했다. 마네킹은 관객들에게 비스킷을 나누어 주었다. 낭만주의 시인풍의 망토를 걸친 앙드레 지드는 너그럽게 미소를 지었다. 화가 반 동겐은 그런 소동과 콜라주 앞에서 다음과 같은 잊을 수 없는 한마디를 던졌다.

"이 다다들은 죽었다. 나는 프라텔리니 같은 어릿광대들이 더 좋다!"

그 순간, 도중에서 그만두는 법이 없는 트리스탕 차라가 파티에서 가장 중요한 순서가 시작되겠노라고 선언했다. 사람들이 오렌지 주스를 받아 마시고 있는 동안, 그는 음산한 목소리로 그 중의 하나에 독이 들었노라고 선언했다. 아울러 하제까지 넣었다는 것이 아닌가!

"당신이 정말 보르자 같은 작자라면, 내일 당신 머리통을 날려 버리고 말겠어!"

주스를 마신 사람 중의 하나가 금방이라도 벵자맹 페레의 살찐 뺨을 갈길 태세로 소리쳤다.

결과는 실망스러웠다. 물론 그 전시회는 피카비아의 실망에도 불구하고 놀라운 스캔들을 불러일으켰다. 언론들은 하나같이 전시회에 대해 분개했다. 하지만 막스 에른스트의 엽서들은 단 한 점도 팔리지 않은 채 고스란히 쾰른으로 돌아가야 했다. 뿐만 아니라 그는 파리에서

시시한 화가라는 서글픈 평판을 얻었다. 아니 그보다 더 지독했다. 그는 사기꾼이나 광대 같은 인물로 치부되었다. 그의 작품을 보러 왔던 이들은 그를 가리켜 화가라는 직업에 걸맞은 능력이 없는 사람, 색칠도 데생도 할 줄 모르기 때문에 콜라주만 하고 있는 사람이라고 비난했다. 요컨대 에른스트를 종이 오리기밖에 할 줄 모르는 작자로 여겼다. 그 말을 전한 사람은 루이 아라공이었다. 상 파레유에서 열린 오프닝 행사 다음날 자신의 친구 드리외 라 로셸이 명백히 경멸어린 투로 (아라공의 말에 따르면 "묻지도 않았는데") 글 쓰는 이들을 암시하면서 다다들은 "불행히도 '자신들의' 화가를 갖고 있지 않다, 정말이지 자신들에게 걸맞은 화가를 갖고 있지 않다"고 했다는 것이다.

실체 없는 새 동지의 찬란하면서도 처참한 등장은 아무도 화가의 얼굴을 보지 못했다는 신비와, 언제쯤이나 괴짜나 바보라는 평판을 일소할 수 있을까 하는 의문에 싸여 있었다. 휴가에서 돌아와 충격의 정도를 알게 된 폴 엘뤼아르는 브르통이 버스표 위에 번호를 매긴 그 '작품'의 표제시들을 보자마자 열광했다. 폴의 말에 따르면 그 콜라주는 예술의 영역을 확장시키고, 그림과 시의 대화에 새롭고 대담한 전망을 열어 주었다는 것이다. "구름 위를 밤이 걷는다. 밤 위로 낮의 보이지 않는 새가 난다. 새보다 조금 높은 곳에 창공이 고개를 내민다. 벽과 지붕이 날아다닌다"고 막스 에른스트는 썼다. 꿈이 만나고 있었다.

경쟁과 분란과 불화의 조짐을 나타내기 시작했던 그 그룹은 파리 사람들을 격분시키는 데 유례없는 성공을 거둔, 무엇보다도 참신한 예술을 하고 있음에 분명한, 과거의 적인 '독일놈' 중의 하나인 미지의 인물을 중심으로 다시 결속을 굳혔다. 단 피카비아는 제외되었다. 에른스트가 자기 나라를 떠날 수 없었으므로, 그들이 그의 집을 찾아가자는 결정이 내려졌다. 여름이 다가오고 있었다. 에른스트는 고향인 라인란트를 떠나 이탈리아의 티롤로 떠날 참이었다. 그곳에 휴가를 보내

러 가도 좋다는 허가를 받아냈다. 그 사실을 처음으로 알게 된 차라는 8월에 여자 친구 마야와 함께 그를 만나러 가겠노라고 밝혔다. 막스 에른스트는 오스트리아의 타렌츠 바이 임스트에 있는 존나 여관에서 그들을 기다리고 있었다.

차라와 마야 츠루섹츠, 에른스트와 그의 아내 로자는 타렌츠에서 다른 이들도 합류하라는 엽서(이번에는 진짜 엽서였다)를 보내 왔다. 하지만 각자 가족이나 직장 동료나 애인과 휴가 계획이 있었다. 다다들은 행사 이외의 모험이나 즉흥적인 계획을 그다지 좋아하지 않았다. 그들은 막스 에른스트의 부름에 응답하지 않은 채 8월을 보냈다.

9월 15일, 파리에서 시몽 칸과 결혼한 앙드레 브르통은 오스트리아로 신혼 여행을 떠났다. 한편 엘뤼아르는 자신들에게 합류하라는 차라의 열렬한 권고에 망설임을 표시하면서, 날씨를 걱정하고 있다. "아시다시피 우리는 휴가를 갈 때 건강이 좋지 않은 아내를 우선적으로 고려해야 한답니다. 그곳 가을 날씨는 좋은가요?" 그는 피로 때문에 반쯤 죽어 가는, 극도로 건강이 나빠진 갈라와 함께 오랜 망설임 끝에 9월 말에야 티롤에 도착했다. 하지만 유쾌한 팀은 이미 뿔뿔이 흩어지고 난 뒤였다. 그곳에는 사랑에 빠져 단 둘이만 있고 싶어하는 앙드레와 시몽만이 남아 있었다. 게다가 앙드레가 이번 여행길에 어떻게 해서든 빈에 들러 프로이트를 만나 보고 싶어했으므로 그들도 짐을 꾸릴 참이었다.

폴과 갈라는 티롤에서 단 둘이 한 달을 보내게 된다. 그 아름다운 지방은 지난날 공기 맑은 스위스 산악 지방에서 체류했던 일을 상기시켰다. 시 그리고 갈라의 건강에 도움이 되는 즐거움과 평화를 되찾고 행복해하며 그들은 산책을 했고, 휴식을 취했고, 예전처럼 책을 읽었다. 실제로 그곳 체류는 그녀를 아름답게 만들어 주었다. 갈라는 혈색을 되찾았고, 오스트리아식 별장의 나무 발코니 위에 독일어나 라틴어로

새겨진 경건한 글귀들을 찾아 내는 일을 즐겼다. 돌아가야 할 때가 되어 파리 북쪽 교외 지역과 틀어박힌 일상 생활을 떠올리고 우울해진 그들은 프랑스로 돌아가기 전에 쾰른을 들러 휴가를 연장하기로 합의했다. 타렌츠에서 에른스트를 만나지 못해 실망한 엘뤼아르는, 트리스탄 차라와 그의 또 다른 친구인 한스 아르프(1887년에 태어난 그는 장 아르프라는 이름으로도 알려져 있다)와 함께 자신이 쓴 유쾌한 선언문 「자연 속의 다다」에 「뼈로 풀을 만들기 위한 준비」라는 그림을 그려 넣은, 시골뜨기인 동시에 저주받은 존재인 그 화가를 돌아가기 전에 만나 보고 싶었다.

11월 4일 오후, 티롤의 햇빛에 그을린 갈라와 함께 폴은 쾰른 시 카이저 빌헬름 링 14번지에 있는 화가의 작업실 초인종을 눌렀다.

다다막스와 그의 환상

막스 에른스트는 저주받은 예술가보다는 테니스 선수 같은 용모를 지니고 있었다. 큰 키에 늘씬하고 근육질이고 활기찬 그는 건강에 넘치는 외모와 강인한 힘을 지니고 있었던 만큼, 엘뤼아르 부부는 그를 보자마자 자신들이 연약하고 허약하게 느껴졌다. '에른스트'(ernst)란 독일어로 '진지한', '심각한'이라는 뜻이었지만 그는 전혀 그렇지 않았다. 잘 웃고 느긋하고 쾌활해서 대단한 인물을 만나게 되리라고 예상했던 두 사람에게 만나자마자 편안한 공감을 불러일으켰다.

막스란 막시밀리안의 줄임말로 그 자신처럼 간결하고 장난스러운 별명이었다. 그는 또한 스스로를 '다다막스'로, '무시무시한 다다막스 에른스트'라는 이름으로 소개했다. 쾰른에서 열린 첫번째 다다 공연의 새와 소가 그려진 포스터 위에는 바로 그 이름이 인쇄되어 있었다. 그것 때문에 그는 경찰서 유치장에서 며칠을 보내야 했고, 아버지로부터 부자의 인연을 끊겠다는 통고와 함께 상속권까지 박탈당했다.

막스 에른스트는 푸른 눈에 금발의 소유자였다. 운동 선수처럼 햇빛에 타고 뼈가 두드러진 그의 얼굴에는 사내다우면서도 악동 같은 표정이 떠올라 있었다. 바로 자연 속의 다다가 아닌가! 그는 신체적으로 아주 매력적인 미남이었다. 1891년 출생한 그는 당시 꼭 서른 살이었지만 두 사람보다 더 젊어 보였다. 에른스트는 폴보다는 다섯 살, 갈라보다는 네 살 많았다. 에른스트는 젊어 보이는 미소와 태도와 몸가짐을 갖고 있었다.

그는 결코 연장자인 척하지 않았고, 대가인 척은 더더욱 하지 않았다. 다정하고 친절하고 진심으로 겸손했던 그는 심각해지는 법이 없어서 경박해 보이기도 했다. 짓궂고 엉뚱하고 장난스러웠던 에른스트는 어떤 경우에도 심각해지지 않는 사람이었다. 그에게 예술이란 의무가 아니라 놀이였다.

에른스트는 금발에 분홍빛 안색을 가진 다감한 독일 처녀와 결혼했다. 그녀의 이름은 루이제였지만 루 혹은 로자라는 이름으로 불렸다. 로자 보뇌르(1822~99, 프랑스의 화가로 「니베르네의 농사」 같은 전원의 풍경을 주로 그렸다)의 로자 말이에요 하고 그녀는 말했다. 에른스트 부부는 별명을 붙이는 것을 좋아했다. 그들에게는 울리히라는 파란 눈을 가진 한 살짜리 아들이 있었는데, 에른스트는 그애를 지미라는 이름으로 불렀고, '미니막스' 라는 별명을 붙여 주었다(지미 에른스트는 『절대적인 일탈』이라는 제목으로 1986년 프랑스 발랑 출판사에서 자신의 회고담을 펴내게 된다).

막스와 루는 본 대학에서 만났다. 그곳에서 그는 철학을, 그녀는 예술사를 공부했다. 함께 수강했던 데생 수업 시간에 막스는 그녀의 손에서 연필을 빼앗아서는, 그녀가 실패를 거듭하던 크로키를 단번에 멋지게 그려 주었다.

전쟁이 끝나자마자 결혼한 그들은 줄곧 쾰른에서 살고 있었다. 루가

발라프 리하르츠 미술관에서 일을 했고, 모자 제조업체의 사장인 부유한 그녀의 아버지에게서 재정적인 도움을 받고 있었으므로 물질적으로는 크게 어렵지 않았다. 막스는 제멋대로 사는 축이었다. 경솔한 다다가 됨으로써, 그의 아버지의 표현에 따르면, 가문을 '더럽힌' 에른스트는 지나치게 보헤미안적이고 이교도에 가까운 그의 성향을 마뜩찮게 여기는 처가와도 냉랭한 사이였다. 에른스트는 가톨릭 교도였고 슈트라우스에서 태어난 루는 자기 부모처럼 유태인이었다. 모자 제조업체의 사장이었던 장인의 입장에서는 스캔들이나 일으키는 콜라주를 만드는 사위가 앞날이 뻔한 무책임한 인간으로 여겨졌다.

양쪽 집안으로부터 외면당한 에른스트 부부에게는 친구가 거의 없었다. 막스의 가장 친한 친구인 한스 아르프는 스트라스부르 태생으로 반은 독일적이고 반은 프랑스적인 토양에서 자란 화가이자 조각가였다. 당연히 다다였던 그는 뮌헨에서 살았으므로 막스를 보러 쾰른에 오는 경우는 아주 드물었다. 에른스트 부부가 자주 만나는 사람은 쾰른에서 커다란 정원으로 둘러싸인 저택에 살고 있는 부유한 은행가의 아들인 요하네스 그뤼네발트뿐이었다. 훌륭한 다다이자 화가이자 시인인 그는 자신이 펴내는 『데어 벤틸라토르』지에서 볼셰비키 사상을 주장하기도 했다. 유쾌한 가운데 좌중의 흥을 깨뜨리는, 온갖 선동에 빠지지 않고 참여하는 그 예술가는 자신의 집안을 조롱하는 뜻에서 현금이라는 뜻인 바르겔트(혹은 다다-바르겔트)로 이름을 바꾸었다.

위험한 선동자로 낙인 찍힌 후 에른스트는 외국에 나가는 데 필요한 비자를 거절당했을 뿐 아니라 작품 전체를 검열당하게 되었다. 자유를 박탈당하고, 가족 이외의 인간 관계를 단절당하고, 감시받는 신분이 된 막스 에른스트는 교류와 우정에 대한 결핍감을 절실하게 느꼈다. 그래서 임스트의 유쾌한 팀을 통해 예술적 공동체 안에서의 삶과 축제의 기쁨을 다시 느꼈던 막스는 자기 나이 또래의 시인, 다다의 시인,

파리의 시인이 자기 집에 찾아왔다는 것이 기뻤다. 게다가 파리는 가서 살고 싶은 도시, 한 번도 가 보지 못한 도시, 완고한 쾰른과 그 파벌성과 소심한 부르주아지와는 거리가 먼 도시가 아니던가. 파리가 첫 전시회에서 그를 이해해 주지 않았다 해도, 아니 좋아하지 않았다 해도 그는 파리를 원망하지 않았다. 자신의 미래는 예술과 자유의 중심지인 파리에 있다고 그는 믿고 있었다.

11월 4일부터 10일까지 엘뤼아르 부부와 에른스트 부부는 떨어질 수 없는 한 팀으로 유쾌하기 짝이 없는 감미로운 일주일의 휴가를 보내게 된다. 어린 지미는 그들의 산책을 따라다녔고 저녁이면 그들과 함께 밤을 새웠다. 그들은 서커스 장이나 공연장, 댄스 홀에 갔다. 대화로 많은 시간을 보냈고, 밤에도 여전히 활기차고 유쾌하게 떠들어댔으며 여간해서 헤어지려 하지 않았다. 성실한 이들이 오래 전에 잠자리에 들었을 시각에 그들은 막스의 화실에 모여 앉아 졸곤 했다. 그들은 자동 촬영 카메라를 작동시켜 놓고 작업실 마루 위에 서로 붙어 서서 포즈를 잡기도 했다. 그 사진에서 두 쌍의 부부는 가운데에 지미를 두고 느긋하고 장난스럽게 뒤얽혀 있다. "우리는 아무 데서나 춤을 춘답니다. 작은 리본들이 휘날리고 개들은 겁을 집어먹지요" 하고 신이 난 폴은 트리스탄 차라에게 쓰고 있다.

무척 달랐던 두 사내는 만나자마자 죽이 맞았다. 그들의 공감은 완벽했고 상호적이었다. 명징하고 부드럽고 느릿했던 폴 엘뤼아르는 활기차고 장난스러운 에른스트와는 정반대였다. 에른스트의 대담하고 쾌활한 태도 속에는 언뜻 보기에는 드러나지 않는 앙금과 상처 같은 보다 복잡한 감정들이 감추어져 있었다. 엘뤼아르 부부는 이내 그의 그런 점을 알아채게 된다. 에른스트는 사회와의 관계, 집안과의 관계, 어쩌면 자기 자신과의 관계까지도 완전히 깨어져 버린 상황에 놓여 있었다. 그의 반항은 뿌리 깊었고 치유 불가능한 것이었다. 어떤 말이나

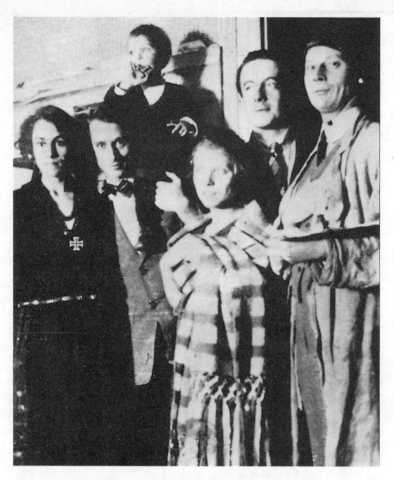

1921년 11월, 감미로운 우정이 싹트던 때, 쾰른에 있는 막스 에른스트의 화실에서.
(왼쪽부터 갈라, 막스 에른스트와 지미, 루 에른스트, 폴 엘뤼아르, 요하네스 바르겔트)

어떤 이론도 동원하지 않았고, 그것을 알리고자 하는 노력도 하지 않았다. 남을 가르치려는 성향을 지니고 있던 앙드레 브르통과는 달리 에른스트는 외로운 기사였지만 부관을 찾으려 하지 않았다. 그의 반항은 극단적으로 반고전적인 작품 속에서 표출되었다. 그의 그림이 어찌나 괴상했던지 그의 콜라주밖에 본 적이 없는 폴과 갈라는 화실에 들어서며 숨을 멈추었을 정도였다.

만난 지 얼마 안 된 그 화가의 그림을 처음 보는 순간 폴 엘뤼아르는 본능적으로 그에 대해, 동시대의 누구에 대해서도 가진 적 없었던 엄청난 찬탄의 감정을 느꼈다. 브르통 이외에 누구도 에른스트의 작업을 제대로 평가하지 않았던 당시에 엘뤼아르는 에른스트에게서 천재적인 재능을 보았다. 그는 자신이 제일 먼저 매혹당한 작품, 이젤 위에서 마르고 있던 「셀레베스의 코끼리」를 구입한다. 초록색 물고기들이 날아다니는 잔뜩 흐린 하늘을 배경으로, 머리는 황소 같고 몸은 프라이팬 같은 코끼리처럼 생긴 짐승이, 오른쪽 끝에서 금속 토템의 발치에 무릎을 꿇고 있는 얼굴 없는 여자의 알몸 흉상을 바라보고 있는 그림이었다. 그것은 가로 130센티미터, 세로 110센티미터짜리의 대형 유화로, 그릴 줄 모른다고 에른스트를 비방한 파리 사람들에게 결정타를 안겨 줄 수 있는 탁월한 작품이었다.

눈이 번쩍 뜨이는 그런 놀라운 기량에도 불구하고 자신은 그림을 제대로 배운 적이 없노라고 에른스트는 매혹당한 엘뤼아르 부부에게 고백했다. 그의 재능은 천부적이었다. 기억하는 한 그는 그림을 그릴 줄 몰랐던 때가 없었다.

그와 절연한 아버지 헤르 필리프 에른스트는 쾰른에서 15킬로미터 정도 떨어진 브륄에 있는 농아학교에서 초등학교 과정을 가르치는 교사였다. 막스 자신도 브륄에서 태어나 그곳에서 자랐다. 그는 다섯 아이 중의 맏아들이었다. 아들보다 훨씬 '진지한' 아버지 헤르 에른스트

는 일요일을 그림 그리는 데 바치곤 했다. 그는 탁월한 모사가였다. 그는 성서에서 모델을 취해 종교적 주제들을 멋지게 그려 냈다. 막스는 아기 예수를 그리는 아버지를 위해 모델을 서기도 했다. 하지만 헤르 에른스트가 더 좋아하는 일은 들판 한가운데 이젤을 세워 놓고 브륄의 풍경을 충실하게 그려 내는 일이었다.

어느 일요일 아버지가 그림을 그리는 모습을 지켜보던 막스는 어이없는 장면을 목격하고 겁에 질렸다. 평생 동안 에른스트의 기억에서 사라지지 않는 장면이었다. 들판인지 공터인지를 세심하게 재현해 내기를 마친 아버지는 자신이 나무 하나를 빼놓고 그리지 않았다는 사실을 깨달았다. 말 그대로 격분에 사로잡힌 그는 집으로 달려가 도끼를 가져 와서는 정확성에 대한 강박 관념에 사로잡혀 자신의 그림을 욕되게 하는 그 나무를 찍어댔던 것이다! 막스 에른스트의 반항과, 그의 표현에 따르면 '상상력 죽이기'에 대한 그의 증오, 아버지의 야심에 대한 변별감이 시작된 것은 그때부터였다. 그가 초자연적 경이를 정복한 이들의 선두에 서게 된 것은 규범에 광적으로 집착하는, 지나치게 '에른스트한' 아버지에 대한 반항에서였다.

엘뤼아르 부부는 운동 선수를 연상시키는 유쾌하기 짝이 없는 잘생긴 금발 청년의 내면에 무시무시한 환상이 자리잡고 있다는 것을 오래지 않아 알아차리게 된다. 유머라고는 찾아볼 수 없는 그의 그림은 지옥으로 가는 여행이었다. 새 친구들에게 막스 에른스트의 예술은 다른 행성처럼 낯설고 신비로운 무의식의 발로처럼 여겨졌다.

막스 에른스트는 어린 시절을 고스란히 기억하고 있었다. 한 무리의 유령처럼 집 주위를 빽빽하게 둘러싸고 있던 브륄 숲의 커다란 검은 나무들, 그가 용으로 착각했던 새들의 울음소리, 그의 방안에까지 번갯불을 번쩍이게 하던 한밤중의 폭풍우, 들판 위로 떨어져 내리던 벼락 소리를 그는 잊지 않고 있었다. 묵시록의 악몽에 민감했고 그것에

강한 인상을 받았던 소년, 눈만 감으면 색채와 형체가 괴상하기 짝이 없는 반인반수의 괴물들을 머릿속에 떠올릴 수 있었던 그 소년이야말로 밤과 낮, 동물, 인간, 사물과 그 가면이 환상적으로 어우러져 있는, 사람을 경악하게 하는 다다막스의 그림을 설명해 주는 열쇠였다. 세상과 배경의 이면 사이에서 알 수 없는 힘에 휘둘린, 이미 충분히 무르익고 충분히 제압된 막스 에른스트의 위대한 예술은 폴 엘뤼아르를 매혹하기에 충분했다. 「셀레베스의 코끼리」는 순수한 다다였다. 가식적이라고 할 수 있는 피카비아보다, 고전적인 징후들을 버리지 못하고 있는 키리코보다, 자신의 지성과 '반예술'에 취해 있는 뒤샹보다 더 다다적이었다. 에른스트는 선동을 위한 선동이라는 단순한 작업을 넘어설 것임이 분명했다. 격정적인 동시에 상식을 뒤엎는 에른스트의 상상 세계에 매혹당한 시인의 눈에 에른스트는 꿈의 달인처럼 보였다. 광인 중의 광인으로 여겨졌다.

막스는 또한 최고의 친구이기도 했다. 파리에 있는 친구들보다 스스럼없고 재미있고 매혹적이고 함께 지내기에 좋은 그는, 처음 일주일만에 갈라와 폴의 마음을 사로잡아 버렸다. 게다가 폴이 줄곧 갈라에게 되풀이했던 것처럼 그는 천재였다. 위대한, 정말 위대한 화가였다. 그러니 그를 어떻게 좋아하지 않을 수 있단 말인가.

단 일주일을 같이 보냈을 뿐이지만 폴 엘뤼아르는 막스 에른스트를 자신의 형으로 여겼다. "왕이 나무 위에서 춤을 추고 있었답니다. 제겐 이제 막스라는 형이 생겼습니다"라고 그는 차라에게 보내는 편지에서 쓰고 있다. 그는 너무나도 오래 전부터 찾고 있던 것, 갈라가 그에게 줄 수 없었던 것을 찾아 냈다. 시인으로서 자신의 열정을 함께 나누고, 현실 세계 위로 넘쳐 흐르는 꿈을 분신처럼 알아 줄 친구이자 형제를 만났다.

막스 에른스트에게 있어서 폴 엘뤼아르는 처음으로 자신의 그림을

이해해 주고 자신의 반항에 공감을 표한 인물이었다. "우리는 서로의 피를 잔에 떨어뜨렸답니다"라고 에른스트 역시 폴처럼 흥분해서 차라에게 쓰고 있다. 고독 속에서 우정에 굶주려 있던 그는 재능 있고 성실한 젊은 프랑스 시인에게서 같은 남자로서의 애정과, 역경 가운데 작업을 계속하는 데 필요한 찬탄을 발견했다. 엘뤼아르의 열광, 꿈과 언어에 대한 재능은 폴을 에른스트의 형제로 만들어 주었다. 에른스트가 차라에게 보낸 편지에서 시적으로 묘사했던 것처럼 그들 사이에는 말 그대로 혈연 관계가 자리잡았다.

두 사람은 그후 또 다른 공감대를 발견하게 된다. 1917년 솜 강 전선에서 그들은 각각 참호 속에서 서로에게 총구를 겨누고 있던 적국의 병사였다. 하마터면 서로를 죽일 뻔했던 것이다. 쉽게 공유하기 어려운 그 추억이 그들의 사이를 더욱 돈독하게 해주었다. 폴 엘뤼아르처럼 막스 에른스트도 가슴에 분노를 품은 채 제1차 세계대전에서 살아남았다. 막스 에른스트는 포병이었다. 그는 명분 없는 싸움터로 자신들을 내보낸, 이른바 똑똑하다는 사람들, 기성 세대에 대해 원한을 갖고 있었다. 라인란트(라인 강의 좌안으로 제1차 세계대전 후 비무장지대였다—옮긴이) 같은 것은 어떻게 되어도 좋다는 입장이었다.

만나자마자 서로를 형제로 인정하게 된 두 예술가, 말하자면 상대방품으로 뛰어들어 여자들을 혼란스럽고 불안하게 만들었던 두 예술가들 곁에서 과연 여자들도 그런 우정을 나누었을까?

두 여자는 낮과 밤이었다. 로자가 금발이었다면 갈라는 갈색 머리였다. 로자가 밝았다면 갈라는 어두웠다. 로자는 단순하고 평온했지만 갈라는 비밀이 많았다. 로자가 충실한 어머니였다면 갈라는 딸을 프랑스에 남겨 놓고 남편만 따라다니며 그에게만 사랑을 쏟아 붓는 여자였다. 로자는 얌전하고 나서지 않는 성격이었다. 막스는 자신이 그림을 그리는 장면을 그녀에게 보지 못하게 했다. 반대로 갈라는 폴의 시가

태어나는 과정을 지켜보았다. 그녀는 창조 행위에 관심이 있었고, 그들 사이에 아주 일찍부터 자리잡은 습관에 따라 그가 요구하면 자신의 의견을 들려 주었다. 갈라가 여자 친구를 사귀고 싶어하지 않았던 만큼 두 사람은 더더욱 어울리지 않았다.

여자 친구를 사귀고 싶어하지 않는 것은 그 후로도 변하지 않는 그녀의 성향이다. 갈라는 여자 친구를 사귈 필요도, 그럴 생각도 없었다. 격정적이고 독점적인 폴에 대한 사랑만으로도 갈라의 삶은 가득 채워질 수 있었다. 여자들 간에 늘어놓는 수다를 두려워했던 갈라는 전통적으로 전해 내려오는 여자들의 세계로부터, 일상과 아이에 대한 걱정과 가정으로 자신을 다시 데려가는 모든 것들로부터 도망치기 위해 최선을 다했다. 예술 세계의 마법에 매혹당한 그녀는 줄곧 폴과 막스를 따라다녔다. 얼마 지나지 않아 로자는 약간 소외당한 기분으로 아기와 함께 뒤에 남게 되었다. 일주일간의 공동 생활이 끝날 무렵 처음의 4인조는 분위기를 어색하고 무겁게 만드는 불필요한 한 사람을 슬며시 떼어놓고 3인조가 되어 있었다. 로자는 결국 그 게임의 고통스럽고 불필요한 목격자로 남게 된다.

폴과 막스는 함께 시를 썼다. 갈라와 함께 그들은 엘뤼아르의 다음번 시집 『반복』에 싣기 위해 에른스트의 콜라주 중에서 열한 개를 골라 냈다. 막스는 유리 위에 시인의 초상화를 그렸다. 튜브를 통해 콧구멍으로 접시에 담긴 것을 빨아들이고 있는 어떤 남자의 옆 얼굴이었다. 또한 가슴을 드러낸 갈라를 그리기도 했다. 그녀에게서 영감을 받은 콜라주로 장식된 그 불투명 수채화의 제목은 「혼란, 내 누이」였다. 그 제목은 갈라가 에른스트에게 불러일으킨 감정이 어떤 것이었는지를 짐작할 수 있게 한다. 막스 에른스트에게 있어 '동생'의 아내인 갈라는 당연히 누이였지만, 그 누이는 즐거움을 가져오는 누이가 아니었다. 그녀는 어지럽히는 존재, 불화의 씨앗이었다. '혼란, 내 누이'였던

것이다. 11월 10일 폴과 갈라가 파리로 돌아갔을 때 에른스트는 이렇게 쓰고 있다. "두 엘뤼아르는 떠났고, 두 에른스트는 어린 시절로 떨어져 내렸다." 폴과 갈라 중에서 누가 더 그리운지 그는 알 수 없었다. 두 사람이 똑같이 그리웠을 수도 있다.

기묘한 삼각 관계

엘뤼아르가 놀라운 콜라주의 화가를 만난 후 자신에게 "형이 생겼다"고 차라에게 쓴 그 엽서 바로 뒷면에 에른스트는, 그 프랑스 시인은 자신의 "가장 좋은 친구 이상의 존재"라고 쓰고 있다. 그들의 우정은 첫눈에 반한 사랑과 같았다.

1922년 3월, 에른스트의 데생이 실린 『반복』이 상 파레유 출판사에서 출간되자 폴 엘뤼아르는 '형'에게 직접 그의 몫의 시집을 전달하기 위해 다시 쾰른으로 갔다. 마흔아홉 편의 시들——엘뤼아르는 그것들이 모두 투명하다고 말하고 있다——이 실린 시집은 길잡이 시인 「막스 에른스트」로 시작되는데, 이 시는 두 사람의 관계가 시작될 무렵 폴의 감정을 붉은 조명 아래서 보여 주고 있다.

한구석에서 날랜 근친상간이
짧은 드레스의 처녀 주위를 맴돈다
한구석에서 해방된 하늘이
폭풍우의 가시에 하얀 방울들을 남긴다.

보다 맑은 눈빛 한구석에서
우리는 고통의 물고기를 기다린다
한구석에서 여름의 푸른 자동차가
장엄하게 영원히 움직이지 않는다.

젊음의 미광에

너무 늦게야 밝혀진 등불들

첫번째 등불이 붉은 벌레에 파먹히는 그녀의 젖가슴을 드러낸다.

 끝나 가는 여름의 이미지들이 폭풍우를 예고하는 징후들과 어우러
져 있는 그림 속에 불안이 감돌고 있다. 첫 행의 '날랜 근친상간'이란
무슨 뜻인가? 우연히 튀어나온 말일까? 아니면 당시의 상황을 밝혀
주는 열쇠, 한 여자를 욕망의 대상으로 공유하는 형제의 의식을 모호
하게 드러내고 있는 최초의 암시일까? 로자 '보뇌르', 곧 행복한 로자
는 갈라와 남편이 서로에게 끌리고 있다는 사실을 고통스럽게 확인할
수밖에 없었다. 폴 엘뤼아르도 자신의 가장 좋은 친구와 아내가 서로
를 좋아한다는 사실을 분명히 알 수 있었다. 에른스트는 갈라 주위를
맴돌았고, '동생'의 아내와 시시덕거렸다. 서로 알게 되자마자 그들
우정의 지평선에는 근친상간이 모습을 드러냈다.
 그들은 우선 서로 간의 공감대를 심화시키기 위해 애썼다. 앞의 시
에서처럼 젊은 여인이 아직 무대 뒤에 머물러 있는 동안, 그들은 시적
인 탐색을 함께 계속해 나가기로 결정했고, 상호 침투를 창조해 내기
위해 애썼다. 『반복』이 이미 시인과 화가 사이에 '기적적인 교감'을
만들어 내긴 했지만, 두 예술가는 그 이상의 것을 해냄으로써 자신들
의 상상 세계가 혼용되어 둘이 함께 꿈꾸는 것이 가능한지 알고자 했
다. 그들은 서로의 세계와 테크닉을 결합하고, 서로의 광기를 뒤섞고,
서로의 환상을 결합시키기를 원했다. 시집 『반복』의 마흔아홉번째 시
「귀먹은 눈[目]」속에서 엘뤼아르가 쓰고 있는 것처럼 그들은 "지치지
않고 내 일을 하고 있는 손들에 묶인 머리들"이었다. 이 원대한 계획
에서 갈라는 제외되어 있었다. 뮤즈의 중재 없이 가능한 전적인 일치
를 이루어 내려는 시도 속에서, 두 사내는 폴의 표현대로 서로 "묶인

머리들"이고자 했다.

그보다 두 해 전, 몽상 속에서 솟구쳐 오르는 언어에 매혹당한 앙드레 브르통과 필리프 수포는 그런 공동 창작의 체험을 담아낸 책을 함께 써야겠다고 마음먹었다. 아무리 괴상망측한 것이라 해도 영감의 자발성을 존중하는 '자동 기술'을 동원해, 떠오르는 대로 쓴 글을 모아 그들은 『자장』(磁場)을 펴냈다. 그 작품 속에서 브르통이 쓴 것과 수포가 쓴 것을 구별해 낼 수 있는 사람은 없었다. 브르통의 가장 친한 친구인 아라공조차 혼동을 느꼈다. 하지만 두 사람은 서로 상대가 쓴 글을 읽고, 바로 뒤에 자신의 글을 붙여놓거나 기분이 내키면 중간에 끼워넣기도 하면서 각자 나름의 글을 썼다. 비합리와 기괴함의 위력을 공고히 하고자 했던 문학의 이단과도 같은 『자장』은 그런 식으로 몽상에 대한 온갖 노력과 무의식적 기술(記述)에 길을 열어 주었다. 그 책에서는 독자에 대한 저자의 권위 같은 것이 발붙일 여지가 없었다. 그 책은, "누가 무엇을 썼는가?"라는 면에서 수수께끼로 남아 있다.

회화 분야에서 막스 에른스트 역시 자신의 친구 한스 아르프와 함께 '파타가가'를 만듦으로써 그런 실험을 시도했다. 한스 아르프가 만든 것에 자신이 서명을 하기도 하고, 자신이 만든 것에 한스 아르프의 서명을 받기도 함으로써 어느 것이 누구의 작품인지 구별할 수 없는 가운데 예술 작품(아니 반예술 작품)을 만들어 냈던 것이다──이 경우에는 풀로 붙여서.

1922년 봄, 엘뤼아르와 에른스트는 좀더 진보된 형태로 작품 속에서 형제가 되는 실험을 해보기로 마음먹었다. 거리상 떨어져 있었던 그들은 우편을 통해 서로가 쓴 시를 주고받았다. 우연이나 몽상을 통해 한 사람이 첫 구절을 쓰면(『자장』의 방식이 바로 그러했다), 또 한 사람이 그 뒤에 한 구절을 덧붙이면서 앞 구절을 고치고 뒷부분의 초안을 잡고 전체를 수정했다. 그러므로 모든 시들이 엘뤼아르의 작품

도, 에른스트의 작품도 아니었다. 각자 그 어떤 시도 완전히 혼자 쓰지 않고 완벽한 협업을 이룩해 냈다. 엘뤼아르의 펜과 에른스트의 펜이 완벽하게 융합되었다. 그 작품은 『자장』처럼 끝말 이어가기식의 조각 글 모음이 아니라, 단락이 아닌 구절과 단어와 쉼표 하나하나를 함께 써나간 두 사람의 창작물이었다. 에른스트는 이제 더 이상 시인의 글에 그림을 그려 주는 사람이 아니었다. 붓과 물감, 풀과 가위를 내던지고 그 역시 언어로 그림을 그렸고 새로운 몽타주를 만들어 냈다. 그 작업은 에른스트에게 새로운 모험이었다.

그런 흔적은 작품 곳곳에서 발견된다. "앙징맞은 원탁 너머, 오리의 발들이 하얀 부인들의 비명 소리를 끊어 놓고……"(「두 미소의 만남」) 라든지, "종이의 냉기에 의해 허공의 학생들은 유리창 너머로 얼굴을 붉힌다"(「둘이면서 하나」)라든지, "떡갈나무 아래 주근깨와 점들을 모으라, 나룻배를 타고 일식(日食)의 낮을 따라가라, 돌멩이를 들고 전능한 마네킹의 부동의 눈 속을 응시하라"(「친구의 충고」) 같은 구절들이 그러하다.

『죽지 않는 자들의 불행』이라는 그 기묘한 제목의 시집 집필에 참여하지는 않았지만, 갈라가 작업에서 완전히 배제된 것은 아니었다. 폴 엘뤼아르는 늘 해오던 대로 자신이 쓴 것은 물론, 에른스트가 자신에게 보내 온 시들을 모두 그녀에게 읽어 주었다. 갈라는 그들의 언어가 서로 만나고 그들의 꿈이 서로 교통하는 소리를 들을 수 있었다.

부활절, 두 친구는 각자 아내를 동반하고 지난번 서로 길이 어긋났던 임스트에서 만났다. 한 장의 사진이 그 휴가를 영원 속에 각인시키고 있다. 후크 달린 부츠 위를 스치는 긴 치마를 입은 멋진 모습의 갈라는 그녀처럼 목이 올라오는 두꺼운 스웨터에 스키를 신은 두 남자 사이에서 기분 좋게 포즈를 취하고 있다. 오른쪽에는 팔다리가 길고 날렵한 금발의 막스가 웃고 있고, 왼쪽에는 약간 애매하고 몽상적인

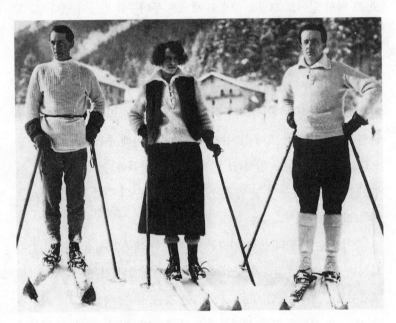

비탈길 위에 선 세 사람. 1922년 스위스 티롤.
(왼쪽부터 막스 에른스트, 갈라, 폴 엘뤼아르)

표정의 남편이 있다. 사진에서는 보이지 않지만 아마 로자도 그자리에 있었으리라. 형제와 그 사이의 한 여자로 구성된 3인조의 모습만을 잡아 두려는 듯 로자의 모습은 나와 있지 않다.

『죽지 않는 자들의 불행』은 그해 7월, 필리프 수포의 아내가 운영하는 시스 출판사에서 간행되었다. 그곳은 그들이 줄곧 드나드는 소굴이었다. 출간을 축하하기 위해 엘뤼아르와 에른스트는 아내와 친구들과 더불어 그해 여름을 함께 보내기로 했다. 폴과 갈라, 막스와 로자-루와 지미, 트리스탄 차라와 그의 여자 친구 마야 츠루섹츠, 한스 아르프와 그의 애인 소피 타이베, 이 모든 이들이 세번째로 타렌츠 바이 임스트에 모였다. 몇 주일 동안 세상의 중심이 티롤 지방으로 옮겨졌다고 믿은, 다다의 '아피시오나도'(狂)인 미국인 기자 매튜 조집슨이 얼마 후 그들과 합류했다(그는 1962년 뉴욕 홀트 라인하트 앤 윈스턴 출판사에서 『초현실주의자들과 함께한 삶』이라는 책을 출간한다). 그는 『브룸』지의 기자로 그 잡지에 그해 여름에 대한 기사를 썼다. 그 책은 두 예술가 사이에 놀라운 공감대가 존재하고 있음을 드러냈고 두 사람을 결속시켰지만, 그 휴가는 미묘한 국면을 만들어 내게 된다.

타렌츠에서 에른스트 일가는 아파트에 묵고 있었고, 세실을 할아버지 할머니에게 맡겨 놓고 온 폴과 갈라는 호숫가의 작은 집을 세냈다. 그 밖의 사람들은 가스토프 포스트에 있는 호텔에 묵고 있었다. 며칠 안 되어 에른스트는 로자와 미니막스를 아파트에 내버려둔 채 엘뤼아르 부부의 집에 와서 지내기 시작했다. 차라 커플과 아르프 커플, 매튜 조집슨은 공공연한 연애시의 목격자가 되었다. 에른스트와 갈라가 사랑하고 있다는 것은 모두의 눈에 명백했다. 그들은 손을 잡거나 어깨를 얼싸안고 있었으며 서로 껴안았고, 여러 사람들과 함께 산책을 하는 것보다는 산 속의 은밀한 오솔길을 단둘이 쏘다니는 것을 더 좋아했다. 나중에 루 에른스트가 말한 바에 따르면, 그녀의 남편은 거짓말

을 할 줄도, 자신의 감정을 감출 줄도 몰랐다. 다다막스는 분명 가장 친한 친구의 아내에게 미쳐 있었다.

갈라 역시 폴에게 아무것도 감추려 하지 않았다. 아내와 친구가 서로에 대해 격정을 품고 있다는 것을 모르지 않았음에도 불구하고 폴은 그 관계에 반대하는 어떤 시도도 하지 않았다. 그가 어찌나 사려 깊고 관대했던지 그 관계를 용인하는 듯한 인상을 줄 정도였다. 타렌츠에 갔던 모든 이들이 그 모습을 목격했다. 폴 엘뤼아르는 고통스러워하면서도 누구보다도 자신이 먼저 목격한 그 연애 사건의 초입에서 갈라를 만류하려 한 적이 없었다. "러시아 여자를 아내로 둔다는 게 어떤 건지 당신들은 모른단 말입니다!"라고 폴은 그들에게 말하고 있다. 또한 매튜 조집슨에게는 배신으로 괴로워하는 남편의 심정보다 훨씬 복잡하고 난해한 자기 분열을 고백하고 있다.

"난 갈라보다 훨씬 더 막스 에른스트를 사랑한다네"(매튜 조집슨의 『초현실주의자들과 함께한 삶』에는 엘뤼아르의 이 말이 영어로 번역되어 있다).

이 구절은 그냥 흘려들을 말이 아니다. 이 고백은 이 연애 사건의 핵심을 찌르고 있다. 실제로 애정과 욕망의 단계에서 폴 엘뤼아르는 친구이자 형제인 막스와, 그 자신 줄곧 글로 표현해 온 대로 자신의 반쪽이자 삶의 전부인 아내를 동일하게 여기고 있었다. 갈라에게 이끌렸던 것처럼 막스에게서 지적인 매력과 형제애뿐 아니라 애정까지 느끼고 있었던 것일까? 이미 글쓰기를 통해 불가능한 결합에의 꿈을 추구한 바 있었던 이 사내들 간의 우정 속에는 또 다른 애정의 싹이 자리잡고 있었던 것일까?

후에 아나이스 닌의 정신 분석을 하게 되는 알렌디 박사는 자신의 저서 『아리스토텔레스 혹은 배신 콤플렉스』에서 아리스토텔레스와 그의 가장 친한 친구 헤르미아스의 관계를 다음과 같이 분석하고 있다.

그들의 우정은 단순히 풍요로운 교감이나 서로에 대한 사려 깊은 배려에 그치지 않는 "상대 안에 자신을 투사하고 상대에게서 자신의 정체성을 찾는 감정, …… 타인과 자신 사이가 아니라 자신의 두 부분 사이의 정당성"이었다는 것이다. 엘뤼아르가 차라에게 털어놓은 바에 따라 판단하자면, 한 번도 만난 적이 없는 자신의 일부를 찾아 헤매면서, 어릴 때부터 간절했던 '형제'를 찾아 헤매면서 오랫동안 분열되어 있었던 엘뤼아르에게 있어서 에른스트가 좋은 친구나 동료를 훨씬 능가하는 존재였으리라는 것은 말할 필요도 없다. 알렌디의 말을 다시 인용하자면, 자신의 두 부분 사이의 '정당성'이었다. 요컨대 꼭 맞는 적용이 아닌가.

타렌츠의 목격자들이 보기에 분명한 사실이 한 가지 있었다면, 그것은 두 남자가 갈라를 서로 차지하기 위해 다투지 않았다는 것이다. 서로를 완벽하게 이해하고 있었던 에른스트와 엘뤼아르는 라이벌이 될 수 없었다. 그녀는 그들이 공유하는 우정의 담보물, 상호 간의 교환물, 두 사람 모두의 여자였다. 그들은 갈라를 통해 서로를 사랑했다.

알렌디 박사에 따르면, 동일시는 동성애의 가장 전형적인 심리 과정 중의 하나이다. 그 논문의 가장 흥미있는 장 중의 하나인 「동성애와 배신」에서 알렌디는, 어떤 남자가 동성의 친구를 또 다른 자신이나 자신의 일부라고 말한다면, 그는 두 사람의 본질이나 본능이나 영감을 동일시하기 시작하면서 자기 자신을 벗어나 그 친구와의 커플 관계에 자기 개성의 고통스러운 이중성(여자든 남자든 간에 누구나 자신 안에 두 가지 경향을 갖고 있으므로)을 투사하고자 한다고 쓰고 있다. 그의 남성성과 여성성은 일반적인 경우보다 더 간격이 벌어져 있다.

자신의 이중성을 분열시키는 것을 두려워하는 그런 남자는 여자만으로는 완전한 안정감을 얻을 수 없다. 그는 자신의 모순을 몰아내기 위해 자신의 분신인 또 다른 남자를 찾아야 한다. 닥터 알렌디는 헤르

미아스의 아내였던 피티아스를 예로 들고 있다. 아리스토텔레스는 그녀를 빼앗아 그녀와 결혼하게 된다. "아리스토텔레스가 그 여자에게 집착한 것은 이해할 수 있는 일이다. 그녀는 자기 친구의 발현, 자신의 여성성의 정수를 표상했던 것이다."

자기 자신을 바치는 대신 여자를 바친다. "실제로 이런 종류의 성적 도착은 상당히 흔하다. 그것으로 돈을 벌 필요를 느끼지 못하는 일반인들에게는 난교(亂交) 역시 도착의 변형된 형태일 뿐이다. 그것은 의식적이든 무의식적이든 간에 언제나 동성애와 관련되어 있다"고 알렌디는 쓰고 있다.

이 세상에서 자신이 가진 것 중 가장 소중한 갈라와의 사랑을 공유할 수 있다는 것을 보여 줌으로써 엘뤼아르는 자기 자신에게 스스로를 증명해 보이고, 에른스트에게 우정의 위력을 보여 주고 싶었던 것일까? 세실이 태어나고 세월이 흐름에 따라 애정으로 획득한 것을 신랄함과 망상으로 잃어 가는 부부 관계에서 자극제를 찾으려 했던 것일까? 아니면 자신을 닮은, 자신과 동일시한 한 남자와의 우정 속에서 사랑의 지평을 확대하고, 꽃피우고, 새로운 균형을 잡으려 했던 것일까? 숨겨진 동성애 성향이든, 새로운 자극의 추구든, 놀라운 관대함이든 어떤 가정을 하든 간에 막스와 갈라에 대한 폴의 묵인, 나아가 그의 공모의 흔적은 도처에서 발견된다. 시인에게서 빼앗은 뮤즈와 함께 호숫가로 멀어져 가는 화가의 뒷모습을 바라보며 깜짝 놀란 아르프와 차라 일행은, 그들을 애정에 찬 눈길로 바라보는 엘뤼아르의 모습 또한 목격할 수 있었다.

로자까지 관대한 눈길로 사건을 보고 있었던 것은 아니다. 나중에 그때의 상황을 분석하면서 로자는 모든 잘못을 갈라에게 돌린다. 갈라가 자신의 남편을 유혹해 격정에 불을 붙였다는 것이다. 그러면서도 로자는 책임의 일단을 폴에게도 돌렸다. 그가 동의했다는 것을 로자는

확신했다. 세월도 그녀의 원한을 씻어 주지 못했는지 그녀는 이렇게 쓰고 있다. "치렁치렁한 검은 머리, 왠지 동양적인 느낌을 주는 반짝이는 검은 눈, 가냘픈 골격을 한 그 러시아 여자는 막스를 가로채기 위해 자기 남편과 나를 연애하게 만들려다가 실패하자, 결국 엘뤼아르의 애정에 찬 동의하에 두 남자를 함께 갖기로 했다."

폴 엘뤼아르가 관대함의 전형을 과시하며 두 연인을 갈라놓기 위한 어떤 시도도 하지 않고 있는 동안, 로자-루가 불안하고 불행해하면서도 아이를 놀라게 할까 봐 차마 소동을 일으키지 못하고 있는 동안, 막스 에른스트가 거리낌없이 새로운 행복을 누리고 있는 동안, 갈라 혼자 그 여름을 파란으로 몰고 갔다. 「반복」에서 붉은 조명이 불안정한 균형을 위협하고 있는 것처럼 혼란과 동요의 원인은 바로 그녀였다. 목격자들(차라와 조집슨)은 그런 모습 또한 분명히 보았다. 갈라는 상황을 비극적으로 만들어 갔다. 그녀는 폴의 관용도, 막스의 느긋함도, 루의 체념도 갖고 있지 않았다. 그녀는 이중적 사랑 속에서 고통스러워했다.

신경은 날카로워졌고, 열이 올랐다. 다른 사람들을 거슬려 하는 동시에 다른 사람들을 거슬리게 했던 그녀는 자신의 혼란과 고뇌를 여러 차례 드러냈다. 타렌츠에서 그 시기를 함께 보낸 친구들은 오랜 세월이 지나도록 그런 모습을 기억하게 된다. "그 여잔 진짜 부담스런 존재였습니다. 참을 수 없을 정도로요!"라고 쓰면서 차라는 "도스토예프스키적인 비극으로" 모든 이들의 휴가 기분을 망쳐 버린 갈라를 비난하고 있다. 그녀는 한 사람을 선택하고 싶었으리라. 평소에는 그렇게 결단성 있던 그녀가 이번에는 선택을 하지 못했다.

갈라는 두 남자를 갖고 싶어 하는 그런 여자가 아니었다. 딜레마가 그녀를 기습했다. 그녀는 폴을 사랑했고, 막스를 사랑했다. 두 사람 사이에 갇혀 있었다. 폴은 그녀에게 막스를 찬미했고, 막스는 폴에 대해

좋은 말만 했다. 자신의 남편과 연인이 만족해하는 듯한 그런 공유를 그녀는 즐길 수가 없었다.

휴가가 끝났다. 그 동안 그들은 글을 쓰지도, 그림을 그리지도 않았다. 지난 여름, '자연 속의 다다' 시절만큼 한껏 즐기지도 못했다. 갈라의 사랑은 그해 여름을 망쳐 버렸다. 8월 30일, 사람들은 서로 흩어져 각자의 집으로 돌아갔다. 막스 에른스트는 로자와 어린 지미를 데리고 쾰른으로 돌아갔다. 하지만 러시아 여자와 프랑스 시인의 매력에서 놓여나지 못한 그는 파리로 와서 그들과 합류하기로 결심했다. 그런 그를 부추긴 것은 폴 엘뤼아르였다. 영사관에 여권을 분실했노라고 신고해 새로운 여권을 발급받은 폴은 작별 인사를 하면서 에른스트에게 예전 여권을 건네주었다. 막스 에른스트에게는 줄곧 프랑스 체류가 금지되어 있었다. 9월 2일 에른스트는 몇 시간에 걸쳐 자신의 '가장 친한 친구이자 자신의 반쪽'으로 행세한 덕택에 불법적으로 국경을 넘을 수 있었다. 파리에 오고 싶다는 그의 오랜 꿈이 마침내 실현되었다. 그보다 먼저 도착한 엘뤼아르 부부는 둘 다 초조하게 그를 기다리고 있었다. 에른스트는 그들의 집으로 와서 묵었다.

무의식 게임

엘뤼아르 일가는 더 이상 파리에 살고 있지 않았다. 그들은 파리 북쪽 교외의 작은 마을인 생-브리스-수-포레로 이사했다. 클레망 그랭델은 파리에서 18킬로미터 떨어져 있는 그곳에 작은 정원으로 둘러싸인 별장을 찾아 내 그들에게 사주었다. 도시에 있으면 폴과 갈라의 건강은 악화될 터였다. 그들의 병든 폐는 신선한 공기를 필요로 했다. 세상과 격리된 평화로운 생-브리스는 막스 에른스트에게 근원으로 돌아간 것 같은 느낌을 주었다. 울창한 숲을 마주하고 잠들어 있는 그 작은 마을은 에른스트에게 어린 시절과 오랜 악몽의 원천인 브륄을 연상

시켰다.

막스가 그 집에서 살게 되자마자 그들의 생활은 자리를 잡았다. 아침마다 폴은 파리의 북역으로 가는 열차를 탔다. 그는 사무실에서 아버지를 만났고, 그곳 오르드네르 가의 어머니 집에서 점심 식사를 했다. 그는 저녁 식사 시간이 되어서야 귀가했다. 이상적인 주부라고 할 수 없었던 갈라는 조금 늦게 일어나서, 책을 읽고, 세실을 안고 거실을 돌아다녔다. 아기는 당시 네 살이었다. 파리에 갈 때면 갈라는 가장 충실하고 가장 만만한 유모인 할머니에게 아이를 맡겼다. 하지만 막스 에른스트가 온 후에는 할 일 없는 화가의 친구가 되어 주기 위해 생-브리스에 머물러 있는 편을 더 좋아했다. 여권도, 일도 갖지 못한 불법 체류자인 에른스트는 그랭델 저택에 칩거한 채 여러 주일을 보냈다. 날은 길었다. 막스와 갈라는 아기 때문에 약간 방해를 받았을 뿐 머리를 맞대고 매일을 보냈다.

장 폴랑은 다시 한 번 친구 엘뤼아르를 도와 주었다. 그의 부탁에 따라 에른스트에게 장 파리라는 이름의 가짜 신분증을 만들어 주었다. 어떤 공식적인 절차를 거쳤는지는 알 수 없지만 신분증을 받음으로 인해 에른스트는 마침내 일자리를 찾아 나설 수 있게 된다. 그에게는 한 푼도 없었고, 친구 집에서 식객 노릇을 계속하고 싶지 않았다. 하지만 장 파리가 파리에서 아는 사람이라고는 다다들뿐이었으므로, 그에게 신통찮은 일자리나마 찾아 주어야 할 사람은 바로 그들이었다. 그림과 자질구레한 품일 이외에 에른스트가 할 수 있는 일은 거의 없었다.

생활비의 일부를 부담하고 최소한 자신의 캔버스와 붓값을 지불하기 위해 그는 모조 보석을 연마하는 일을 하게 되었다. 레퓌블리크 광장 근처 브르타뉴 가에 있는 작은 공장에 공원으로 취직한 그는 그곳에서 과묵한 사람으로 통했다. 그는 사람들과 거의 말을 하지 않았다. 그는 합성 수지를 틀에 부어, 에펠 탑이나 개선문, 재떨이, 담배 케이

스, 늘어지는 팔찌 같은, 관광객을 위한 온갖 싸구려 기념품을 만들었다. 합성 수지, 곧 '갈랄리트'는 갈라의 이름을 연상시킨다.

어느 날, 엘뤼아르와 페레의 충고에 따라 엘도라도 카페 근처 스트라스부르 대로를 배회하던 그는 영화 촬영 중인 사람들을 만났다. 그들은 그를 조역으로 채용했다. 위대한 비극 배우 에두아르 드 막스가 주연을 맡은, 앙리 디아망 베르제의 「삼총사」였던가, 아니면 「20년 후」였던가. 막스는 그 영화의 제목을 기억하지 못했다.

저녁이면 에른스트는 진짜 신분을 되찾았다. 그는 폴과 갈라의 친구, 심지어는 어린 세실에게까지도 친구가 되어 주었다. 하지만 일요일에는, 때로는 평일날 저녁에도 그는 자기 방에 틀어박혀 그림을 그렸다. 유배 생활, 불법 체류는 물론 합성 수지나 영화도 예술로부터 그를 떼어 놓을 수는 없었다. 예술은 언제나 그의 머릿속을 떠나지 않았다. 폴과 갈라가 그의 고독을 존중해 주는 생-브리스에서 그는 남모르게 대작을 그리고 있었다. 후에 그 그림은 「친구들의 만남」이라고 불리게 된다. 그것은 파리에서의 그의 청춘, 아니 그 모임에 속한 모든 친구들의 청춘을 담은 그림이었다.

아침이면 폴 엘뤼아르와 막스 에른스트는 함께 기차를 타고 각각 사무실과 공장으로 출근했다. 갈라는 두 명의 남편을 가진 여자처럼 세실을 데리고 그들을 기다렸다. 그녀의 가정은 그들 세 사람을 위한 것이었다.

신분증을 손에 넣게 된 후 막스는 위험한 독일 스파이로 체포될 위험 없이 외출할 수 있었다. 일이 끝나면 두 남자는 신성한 식전주 시간에 맞추어 세르타나 오페라 상점가에 있는 프티 그리용에서 만났다. 친구들은 매일같이 그곳에 모였다. 앙드레 브르통과 루이 아라공, 필리프 수포와 벵자맹 페레, 트리스탄 차라와 조르주 리브몽-데세뉴 등의 '젊은 노장들' 모두와 드니즈 레비가 추천한 스트라스부르 출신 마

르셀 놀, 피에르 나빌(현대 사회 연구에 열정을 갖고 있는 이 젊은 철학자는 그 모임에서 드물게 시를 쓰지 않았다), 로베르 데스노(파리 중앙시장 거간상의 아들인 그는 자동 기술의 시인이자 벵자맹 페레의 절친한 친구였다), 그리고 역시 파리지앵으로 막 군복무를 마치고 '소설가 디드로'에 대한 박사 학위 논문을 쓰다 만 르네 크르벨 등의 신입 회원도 있었다. 그들은 브르통이 신경써서 선별한 그날의 주제에 대해 토론을 했다. 유명인들의 점수를 매겼으며 허덕이고 있는 다다를 활성화시킬 수 있는 아이디어를 찾으려 애썼다. 시를 낭송했으며 그림과 글과 그 밖의 다양한 것들 즉 오세아니아의 토템이나 노(櫓), 멕시코 인형, 아프리카 탈 같은 것들에 대해 이야기를 나누었다.

브르통과 아라공은 막스 에른스트를 돕고 싶어했다. 그들은 자신들로 하여금 열정을 펼치며 살 수 있도록 해준 후원자인 디자이너이자 수집가 자크 두세에게 간곡하게 그의 작품을 추천했다. 라 페 가에서 명성을 쌓고, 부자들의 의상을 담당함으로써 큰돈을 번 자크 두세는 예술과 아름다움에 심취해 있었다. 자신을 어리둥절하게 만드는 전위적인 분야에서 자신의 취향에 자신이 없었던 그는 브르통과 앙드레를 예술 고문으로 채용했다. 몇몇 원고와 희귀본들을 사들여 그에게 멋진 장서를 갖춰 준 다음 두 사람은 그의 관심을 현대 미술로 돌리게 했다. 그리하여 그들 친구들의 작품이 두세의 집에서 중요한 자리를 차지하게 되었다. 그들은 그에게 현대 거장들의 그림도 사들이게 했다. 두세가 피카소의 소품을 한 점 구입하고 싶어하자 브르통은 그에게 「아비뇽의 처녀들」을 추천했다(피에르 데는 『일상 생활』에서 1921년 12월 3일자 브르통의 편지를 인용하고 있다. 「아비뇽의 처녀들」은 "피카소의 걸작 중의 하나로서 …… 그 역사적 가치는 결코 부정될 수 없다").

「셀레베스의 코끼리」를 그린 화가에게는 전혀 열광하지 않는 두세를 설득해 막스 에른스트의 작품을 한 점 사게 하기 위해 그들은 온갖

말수고와 노력을 동원해야 했다. 아라공은 좋은 가격을 받기 위해 재치 있게 그 작품을 옹호했다. 그림의 투자 가치에 신경을 쓰는 디자이너에게 아라공이 단언한 바에 따르면, 에른스트는 미래의 화가였다. 아라공은 두세에게 줄기는 공중에, 꽃부리는 물 속에 뒤집힌 채 다섯 개의 수정 꽃병에 꽂혀 있는 꽃들을 그린 「시각의 이면에서」를 5백 프랑에 살 것을 제안했다(그러니까 꽃병 하나에 100프랑씩인 셈이었다!). 브르통은 타협에 착수했다. 실제로 두세는 다섯 개가 아니라 두 개의 꽃병만을 2백 프랑의 가격에 사기를 원하고 있었다. 두세는 결국 다섯 개의 꽃병이 그려진 「시각의 이면에서」를 샀고, 에른스트는 감사를 표하기 위해 두 개의 화병이 등장하는 「대화하는 화병들」을 그려서 그에게 선물했다.

시인들이 서로 돕는 동안, 갈라는 파리로 와서 여기저기를 산책하고 상점가를 돌아다니고 골동품상을 둘러보았다. 그런 날이면 그녀는 식전주를 마시는 남자들과 합류하기도 했다. 그녀는 그들 가운데 앉아 말없이 듣기만 했다. 그들에게는 너무 탁하게 느껴지는, 기분나쁜 검은 눈으로 그들을 지켜보았고 그들의 대화를 머릿속에 담았다. 갈라는 어떤 견해도 말하지 않았지만, 목격자들의 말에 따르면, 그녀의 존재 자체가 긴장을 유발했고 몇몇 사람들에게는 부담스럽게 느껴졌다고 한다. 그들은 갈라가 모임에 참석하지 않는 편을 더 좋아했다. 그녀가 우아하고 오만한 모습으로 자리를 뜰 때면 그녀의 두 남자 사이에는 어색한 느낌이 남곤 했다. 그녀가 하고 있는 역할이 어떤 것인지 아무도 이해할 수 없었다.

일찍 결혼한 데다가 품행이 비교적 방정했던 앙드레 브르통은 은연 중 그 삼각 관계를 못마땅하게 여기고 있었다. 필리프 수포는 갈라를 드러내 놓고 싫어했다. 그는 막스 에른스트에 대한 시인의 우정을 이용함으로써 다감한 폴을 절망에 몰아넣었다고 그녀를 비난했다. 판단

을 유보하고자 했던 루이 아라공은 보다 관대했다. 그는 엘뤼아르를 동정했다. 그는 엘뤼아르의 우울을 알고 있었다. 시인은 그런 감정을 친구들에게 감추려 애썼다. 하지만 너무나도 괴로운 나머지 에른스트 와 갈라의 지나치게 노골적인 친밀함을 보지 않으려 생-브리스의 집 에서 나온 날이면 함께 분방한 밤을 보내던 아라공에게만은 그런 감정 을 드러내지 않을 수 없었다.

실제로 세 사람의 동거 생활은 더 이상 장밋빛이라고 할 수 없었다. 불안이 폴 엘뤼아르를 휩쓸었다. 그 애매한 공유는 이제 처음만큼 즐 길 만한 것이 못되었다. 그는 여전히 막스 에른스트를 몹시 좋아했고 여전히 갈라를 사랑했지만, 그들 사이에서 자신의 자리를 찾는 데 어 려움을 느꼈다. 에른스트와 갈라가 지나치게 표시를 낸 때문일까? 그 는 자기 집 지붕 아래서 종종 소외되곤 하는 자신, 가장 친한 친구와 아내 사이의 점점 강해지는 사랑으로부터 소외되어 있는 자신을 느꼈 다. 밤에 놀러 다니는 친구들과 어울려 그가 파리에 머무는 경우가 점 점 잦아졌다. 아라공은 그를 술집으로 데리고 가서 예쁜 여자들을 만 나게 하고 모든 것을 잊게 해주려 했다. 폴은 담배를 피우고 술을 마셨 지만 그 축제는 서글펐다. 다다들은 엘뤼아르가 불행하다는 사실을 알 고 있었다.

한 해가 지났다. 에른스트의 프랑스 체류는 연장되었다. 루는 가출 한 남편을 찾기 위해 지미를 데리고 생-브리스로 왔다. 그녀는 갈라 가 두 남자를 지배하고 있는 현실을 깨닫고 독일로 돌아갔다. 그녀는 다다막스가 집으로 돌아오리라는 희망을 더 이상 갖지 않게 된다(에 른스트 부부는 1926년 이혼하게 된다). 유쾌한 다다 팀은 기차를 타고 작은 저택으로 파티를 즐기러 갔다. 그곳에서 르네 크르벨은 모두들 지루해하는 뻔한 소극이나 점수 매기기를 대신할 수 있는 새로운 놀이 를 가르쳐 주었다. 바로 무의식 띄우기 놀이였다.

두 가족의 표면적인, 단지 표면적인 모습. 1924년 생-브리스에서.
(왼쪽부터 루 에른스트, 폴 엘뤼아르, 갈라, 막스 에른스트와 지미,
앞줄에 곰인형을 안고 있는 소녀는 세실 엘뤼아르)

이 새로운 놀이는 자신의 의지대로 잠 속으로 빠져들어 가장 깊숙한 곳에 있는 자신의 몽상과 대화를 나눌 수 있는 사람에게 질문을 던지는 것이었다. 최면 수업을 받은 적이 있는 크레블은 그 어려운 실험에서 뛰어난 능력을 보였다. 크레블처럼 자유자재로 잠 속으로 빠져들 수 있는 사람은 로베르 데스노와 벵자맹 페레, 그리고 페레의 애인 정도였다. 잠은 마술적인 힘을 갖고 있다. 그 놀이가 그것을 증명해 주었다. 자면서 말하는 이에게는 고도의 마술적 힘이 있었다. 그의 기억이 묻혀 있는 이름 모를 우물 밑바닥에서 진실과 명징의 무게를 지닌, 신비스러운 저 세상의 말이 솟아올라왔다.

프로이트의 연구에 열광하고 있던 그들은 종교적 열의를 지닌 채 그 무의식 띄우기 놀이에 빠져들었다. 퐁텐 가의 브르통 집에서, 때로는 생-브리스에서 시몽 브르통이 주의 깊은 비서 역할을 하는 가운데 벌어지는 이 놀라운 놀이에는 시인과 화가들 그리고 그들이 참여를 허락하는 몇몇 여자들이 참석했다. 노력을 기울였음에도 불구하고 엘뤼아르, 에른스트, 갈라는 브르통이나 아라공처럼 자신의 의지대로 잠에 빠져들지 못했다. 엘뤼아르가 보기에 보이지 않는 세계에 부분적으로 연관되어 있는 듯했던 갈라 역시 카드 점을 치기는 했지만 영매(靈媒)가 아닌 것이 분명했다.

무의식 띄우기 놀이의 명실상부한 주인공이자 그룹의 최고 마술사이자 으뜸가는 영매는 로베르 데스노였다. 크레블은 이내 뒤처지고 말았다. 하루 종일 가십 거리만을 찾아 다니던 그 시인(그는 사교계 동정 담당으로 일하고 있었으므로 일화를 조달해야 했다)은 잠이 들자마자 점쟁이로 변신했다. 그의 놀라운 대답은 듣는 이들에게 경탄을 불러일으켰다. 두 눈을 감고 마술 탁자에 앉은 그는 사람들이 자신에게 쏟아붓는 질문에 촌철살인의 메시지로 답했다. 그는 모든 질문에 빠짐없이 대답했다. 잠을 깬 후 그는 잠 속에서 자신이 한 행동과 글과

말을 전혀 기억하지 못했다.

어느 날 저녁, 생-브리스에서 브르통은 그에게 막스 에른스트에 대해 물었다. 막스는 그 놀이의 규칙에 따라 자기 손을 데스노의 왼손에 올려 놓고 있었다.

브르통 : 자네 손을 쥐고 있는 사람은 막스 에른스트일세. 그를 알고 있나?

데스노 : 누구라고?

브르통 : 막스 에른스트.

데스노 : 알고 있네.

브르통 : 그는 얼마나 살 수 있을까?

데스노 : 쉰한 살.

브르통 : 그는 어떤 일을 하게 되지?

데스노 : 미치광이들과 어울릴 거야.

브르통 : 그는 그 미치광이들과 행복할까?

데스노 : 푸른 옷을 입은 여자한테 물어 봐.

브르통 : 푸른 옷을 입은 여자가 누군데?

데스노 : 그거.

브르통 : 뭐라구? 그거라니?

데스노 : 탑(塔) 말야.

그전에 데스노는 엘뤼아르가 자신의 손을 쥐고 있는 가운데 그에 대한 질문에 대답한 바 있었다. 질문자인 브르통이 물었다.

"엘뤼아르에게서 뭐가 보이나?"

"그는 푸른색이야."

데스노는 대답했다.

푸른색이 엘뤼아르였다. 갈라처럼 푸르렀다. 눈을 감은 데스노가 본 그들 부부의 색깔은 바로 푸른색이었다. 데스노의 환상에는 일관성이 있었다. 그 환상들은 미치광이들과 어울리는 막스 에른스트(오래 전부터 정신병자들의 창조력에 관심을 가져온 막스는 프랑스 친구들에게 정신병자들의 예술에 대해서 쓴 한스 프린츠 호른의 책을 소개했다)와, 푸른색의 여자, 곧 탑(갈라는 탑처럼 폐쇄적이고 은밀하고 오만한 성격이었다)과 푸른색의 남자 폴 엘뤼아르를 연관 짓고 있었다. 데스노의 말에 따르면 폴은 앞으로 큰돈을 갖게 된다.

브르통 : 오 년 후 엘뤼아르는 뭘 하게 될까?
데스노 : 100만 프랑을 갖게 될 걸세.

처음에는 그룹을 즐겁게 해주었던 그 놀이는 고통스럽고 혼란스러운 사적인 문제까지 드러내기에 이르렀다. 어떤 이들의 상처가 파헤쳐지기도 했고, 서로 관계가 친밀해짐으로써 친근감뿐 아니라 반감까지 두드러지기도 했다. 어느 날 저녁, 생-브리스에서 무의식이었는지 반쯤 의식적이었는지는 몰라도 데스노는 분노에 사로잡혀 부엌칼을 들고 폴을 찌르겠다고 위협했다. 목격자들의 말에 따르면 그는 실제로 갈라도 폴도 좋아하지 않았다고 한다. 그는 도망치는 시인을 따라 정원까지 달려나갔다. 앙드레 브르통의 도움을 받아 막스 에른스트가 가까스로 그를 제지할 수 있었다.

무의식 띄우기에 대한 집단적인 열정은 종종 다툼이나 근원적인 불화를 드러냈다. 오만하고 제멋대로여서 '차르 차라'라는 별명이 붙은 차라 때문에 어느 날 마음이 상한 엘뤼아르는 그와 사이가 나빠졌다. 차라와 화해하자마자 이번에는 브르통과 사이가 나빠졌다. 앙심 품기 잘하고 화해를 모르는 브르통은 엘뤼아르의 시가 실린 시집을 "여점

원들이나 좋아할 유치한 감상"이라고 헐뜯으며 갈기갈기 찢어 버렸다! 막스 에른스트만이 그룹의 여러 사람들과 변함없는 관계를 유지하고 있는 것 같았다. 필리프 수포에 따르면 웃음 띤 얼굴에 상냥하고 사려 깊은 그는 사람들과 약간 거리를 두었고, 브르통이 좋아하는 광범위한 이론 논쟁을 피했으며, 여러 사람들과의 모임보다는 생-브리스에서 갈라 혹은 갈라와 폴과 함께 '가족적인' 친교를 나누거나 그림을 그리며 혼자 있는 편을 더 좋아했다.

「친구들의 만남」에는 짙은 색 바탕의 커다란 화면에 쇠락해가는 다다 그룹의 화가와 시인 들과 더불어 다다막스가 그려져 있다. 한 세대의 우정과 몽상이 유머 있게 표현된 작품이다. 앞줄 가운데에는 에른스트가 앉아 있고, 그의 주위를 테오도르 프렝켈, 장 폴랑, 벵자맹 페레, 그리고 그의 독일 친구 바르겔트가 둘러싸고 있다. 뒷줄에는 필리프 수포가 서 있고, 한스 아르프, 막스 모리즈에 이어 폴 엘뤼아르, 루이 아라공, 앙드레 브르통, 그리고 조르지오 데 키리코가 고대의 흉상처럼 대리석에 새겨져 있다. 프란시스 피카비아와 트리스탄 차라 등 모임에 냉담했던 이들의 모습은 빠져 있다. 왼편 모리즈와 엘뤼아르 사이에는 르네상스 시대의 화가 라파엘로의 얼굴이 마치 천사처럼 그려져 있다. 에른스트는 자신이 그린 초상에 1번부터 17번까지 번호를 매기고, 그림 양쪽 아래에 검은색으로 직접 이름까지 적어 놓았다. 에른스트 자신은 4번이고, 엘뤼아르는 9번이다. 이들 남자들 가운데 유일한 여자가 바로 16번 갈라다. 오른쪽 맨 끝에 서서 등을 돌리다시피 하고 있는 그녀는 그 자리를 벗어나려는 듯한 자세로 그림을 그리는 이에게 고개를 돌리고 있다.

이 그림은 막스 에른스트가 속해 있는 그룹의 생활을 상징적으로 보여 주고 있다. 정면을 보고 있는 브르통은 넓은 스카프를 목에 두르고 팔을 올린 채 마치 모임을 주재하고 있는 것 같다. 그 옆에서 아라공은

1922년 막스 에른스트의 「친구들의 만남」.
초현실주의자들이 모두 모여 있는 가운데 여자는 오직 갈라뿐이다.

「친구들의 만남」의 부분.

그의 그늘 뒤에 숨은 채 장난꾸러기처럼 한쪽 손을 우아하게 들어올리고 있다. 크레블은 보이지 않는 피아노를 연주하고 있고, 폴랑은 중국인 같은 용모로 쉽게 알아볼 수 있다. 페레는 한쪽 눈이 없으며, 데스노는 익살꾼 같다. 각자의 특징이 포착된 작품이다. 엄숙한 순간을 위해 모두들 정장에 넥타이를 매고 있다. 몇몇 사람들은 반짝이는 무도화까지 신고 있다. 진짜 보헤미안처럼 보이는 사람은 아무도 없고, 모두 말쑥해 보인다.

폴 엘뤼아르는 얼굴을 약간 옆으로 돌리고 있다. 그의 잘생긴 얼굴이 셔츠의 하얀색 때문에 더욱 빛난다. 그는 왼손을 주먹쥔 채 자기 자신을 바라보는 것처럼 두 눈을 내리깔고 있다. 노란 양복을 입은 바르겔트는 흥분한 모습이고, 독일인 아르프는 밝은 빛깔의 윗옷을 입고 바르겔트와 같은 방향으로 고개를 돌린 채 다다의 아지트인 볼테르 카바레의 미니어처를 가리키고 있다. 한편 막스 에른스트는 은발에 구릿빛 얼굴, 에메랄드빛 옷을 입은 늘씬한 모습으로 짙은 색깔의 옷으로 몸을 감싼 어떤 사내 오른쪽 허벅지 위에 걸터앉아 있다. 턱수염을 지닌 그 사내는 도스토예프스키다.

역사적인 관점에서 또 다른 르네상스의 개화를 천명하기 위해 그려 넣은 듯한 라파엘로를 제외하면 이 그림에서 동시대인이 아닌 인물은 도스토예프스키뿐이다. 막스 에른스트는 그림에 대해 어떤 설명도 하지 않았다. 하지만 엘뤼아르 부부와 절친했던 다다들에게는 그 상징이 순수한 것으로 여겨지지 않았다. 앙드레 브르통이 자신의 전위성에 맞서는 적으로 간주했던 도스토예프스키는 사실 갈라가 좋아하는 작가였다. 또한 사랑의 의무감에서 폴 엘뤼아르가 존경하는 작가 중의 하나이기도 했다. 엘뤼아르는 점수 매기기 놀이에서 그에게 19점을 매겼다. 카페 세르타에서 가장 좋아하는 소설을 대라는 브르통의 말에 엘뤼아르는 『백치』, 『카라마조프 가의 형제들』, 『죄와 벌』에 비해 덜

알려진 작품인 『영원한 남편』을 꼽았다. 위대한 러시아 작가에 대한 그의 지식을 증명해 주는 선택이었다. 비극적인 동시에 희극적인 작품 『영원한 남편』은 기쁨과 눈물 속에서 강박과 광기에 이를 정도로 자기 아내의 정부(情夫)에게 이끌렸던 한 남자의 이야기를 다룬 작품이다.

망설임

시인들은 단결력과 함께 활기도 대부분 잃어버렸다. 1922년부터 다툼이 본격화되었고, 옛 멤버든 새 멤버든 간에 '친구들'의 성향은 뿔뿔이 분산되어 논쟁이 격화되었다. 마스코트이기도 한 자신의 잡지에서 브르통은 공동의 메시지를 만들어 낼 것을 각자에게 촉구함으로써 화해를 시도했다. 『리테라튀르』 4월호는 원래 그 운동의 핵심에 자리 잡고 있었던 반항의 극단까지, 다다 논리의 극단까지 나아갈 것을 제안하고 있다. 제시된 방법은 명백했다. 모든 것을 놓아 버리라는 것이었다.

> 놓아 버려라 당신의 아내를, 놓아 버려라 당신의 연인을.
> 놓아 버려라 당신의 희망과 당신의 불안을.
> 당신의 아이들을 숲 한구석에 뿌려라.
> 현실을 놓아 버리고 환영을 좇아라.
> 놓아 버려라 안락한 삶에 대한 욕구를,
> 장래를 위해 당신이 받은 것을.
> 길을 떠나라.

퐁텐 가의 두 카페 하늘과 지옥 위에 있는 앙드레 브르통과 시몽 브르통의 집에서 그들은 '떠나다'라는 단어를 놓고 끝없는 토론을 벌였다. 사랑하는 모든 것을 놓아 버리고 길을 떠나라. 다다 시인들의 기질

은 과격하게 변하고 있었다. 루이 아라공은 모범을 보였다. 그는 마지막 시험을 치르러 가는 날 일부러 기차를 놓침으로써 의학 공부를 '놓아 버렸다'. 그는 의사가 되지 않을 터였다. 그의 후견인, 곧 그의 아버지는 아라공에게 보내는 생활비를 중단했다. 브르통처럼 가족과 관계를 끊은 아라공은 두세를 위해 일하기로 했다. 브르통에 이어 그는 두세의 그림 수집과 도서 구입을 맡아 보게 되었다.

표면적으로 폴 엘뤼아르는 『리테라튀르』지가 비난하는 굴레인 가정과 직장, 안락한 생활의 틀에서 벗어나지 못하고 있었다. 하지만 그로서는 풀 길 없는 깊은 불안의 징후들이 점점 더 표면화되면서 균형을 무너뜨리고, 앞날을 어둡게 하고 있었다. 막스 에른스트의 존재는 그에게 위험한 숙고를 강요했다. 사랑과 우정 사이에서 어느 쪽도 포기할 수 없었던 폴은 그 중 하나를 선택할 수 없었다. 폴은 자신이 그 두 가지를 모두 가질 수 있을 만큼 강하다고 생각했지만 그것은 갈라를 고려하지 않았을 경우였다. 거듭되는 부부 싸움과 소란과 신경 발작이, 갈라 역시 두 사람 중 하나를 선택하지 못해 괴로워하고 있다는 사실을 증명해 주고 있었다. 폴이 만든, 폴이 원한 상황에 갇혀 버린 그녀는 막스를 사랑하는 동시에 여전히 폴을 사랑하고 있었다. 그녀는 해결책도 기쁨도 없이 이쪽에서 저쪽으로, 남편에게서 연인으로, 연인에게서 남편으로 옮겨 다녔다. 어느 때보다도 신경이 날카로워진 그녀는 두 남자 사이에서 흔들리고 있었다. 폴 엘뤼아르가 가장 견디기 힘들었던 것은 바로 그 점이었다.

"귀여운 친구 엘뤼아르는 때때로 아주 심술궂어지곤 했다"고 폴과 밤새워 돌아다니곤 했던 마르셀 놀은 말하고 있다(놀은 이렇게 덧붙이고 있다. "하지만 그는 그 그룹에서 유일하게 다른 무엇보다도 삶을 사랑했던 친구였다."). 생-브리스에 있는 자기 집의 복잡한 분위기로 돌아가고 싶지 않을 때면 엘뤼아르는 종종 놀의 집에서 자곤 했다.

실제로 그 즈음 극도의 분열과 거듭되는 갈등 속에서 폴이 화를 내는 모습을 종종 볼 수 있었다. 평소 그렇게 너그럽고 그렇게 다감한 사람에게 드물고 놀라운 일이었던 만큼 그의 분노는 더욱 두드러져 보였고, 무서운 폭력까지 합세해 평화와 사랑의 시인을 광포한 짐승으로 바꿔 놓았다. 그의 분노는 어린 세실을 겁에 질리게 했고, 밤에 마지막으로 들르곤 했던 페로케 주점, 미첼 주점, 시라노 주점, 젤리 주점의 친구들을 놀라게 만들었다.

그는 술 속에서, 술집 여자들 곁에서, 재즈 음악 속에서 자신의 고통을 잊으려 했다. 아라공의 표현에 따르면 '인생만큼이나 큰 눈을 가진, 미남은 아니지만 순진한 친구' 인 폴과 더불어 밤을 보내는 친구들은 대개 그 그룹의 독신자들이었다. 노는 데 빠지는 법이 없는 루이 아라공, 벵자맹 페레, 르네 크르벨이 그들이었다. 파리 중앙시장에서부터 몽마르트르까지, 생-드니 문(門)에서부터 벨빌까지 걸으면서 그들은 이 카페에서 저 카페로, 이 술집에서 저 유곽으로 전전하며 토론을 벌이고 여자들과 어울렸다.

이윽고 파리의 지붕 위로 아침해가 떠올라 알코올과 블루스와 불면으로 해쓱해진 그들의 잿빛 안색을 비추곤 했다. 불면의 밤은 쓴맛을 남겼다. "우리는 악몽과 추위로 기진맥진한 채 잠에서 깨곤 했다"고 크레블은 쓰고 있다. 막스 에른스트와 갈라가 자신의 아이를 데리고 생-브리스에서 자고 있는 동안 엘뤼아르는 끝없는 방황을 계속했다.

더 이상 글을 쓸 수 없을 정도로 슬펐던 그는 침묵을 꿈꾸었다. "모든 것을 놓아 버려라!"라는 말은 자신이 사랑하는 것, 자신을 지탱해 주는 것, 자신을 노예로 만드는 것에게 하는 말이었다. "모든 것을 놓아 버려라!"라는 말은 사랑만큼이나 시에도, 지고의 예술을 실천하는 데에도 적용되었다. 더 이상 그림을 그리지 않겠다고 선언함으로써 마르셀 뒤샹은 파리 전체에 그 말의 뜻을 알렸다. 무위, 그 절대적인 반

항은 최후의 해결책, 새로운 세상의 여명이 될 터였다. 그의 본을 받아 그룹 전체가 한때 집단 자살, 곧 예술적 자살을 고려하게 된다. 모든 시인들이 힘의 근원인 시를 부정하려 했다. 더 이상 창작하지 않고 침묵한다는 것은 그들에게 있어서 존재를 포기하는 것이었다. 엘뤼아르가 스스로를 잊고 스스로를 파괴하고자 하는 동안, 모든 것의 종말이 될 침묵의 유혹에 시달리는 동안, 그의 시가 창조력의 고갈에 위협받고 있는 동안, 막스 에른스트는 변함없이 넘치는 에너지를 증명하고 있었다. 생-브리스에서 그는 그림을 그리면서 지냈고, 갈라는 그 곁을 지켰다.

앙드레 브르통에게 헌정한 작품 「사람들은 그것에 관해 아무것도 알 수 없으리」는 노란 초생달과 태양, 손 하나, 대지와 작은 호각이 등장하는 하나의 알레고리라고 할 수 있다. 그리고 작품 「황제 유뷰」에서는 알프레드 자리라는 인물이 콧수염 대신 총알을 달고, 목에는 스카프 대신 여자의 머릿가죽을 두르고 있는 무시무시한 팽이의 모습으로 그려져 있다. 작품 「흔들거리는 여자」에서 머리채가 탐스러운 여자는 잠망경의 튜브 때문에 눈이 먼 것처럼 보인다. 「성스러운 세실」은 눈〔目〕이 달린 벽에 갇혀 보이지 않는 피아노를 연주하고 있는 소녀——「친구들의 만남」에서 크레블처럼——를 그린 작품이다. 「노인, 여자, 꽃」은 그런 관점을 더욱 열어, 한 송이 꽃처럼 열린 여자의 몸을 통해 보이는 풍경을 담고 있다.

막스 에른스트는 엘뤼아르처럼 괴로워하지 않았다. 1923년과 1924년 그는 숨쉬듯이 창작을 한 것 같다. 유배 생활도, 갈라도 그의 재능에 타격을 주지 못했다. 로자-루가 간파했듯이 갈라는 그녀의 남편을 유혹했지만 그에게 족쇄를 채우지는 않았다. 오히려 그 반대였다. 한 송이 꽃처럼 여자가 자신의 몸 속에서 최대한의 무한을 보여 주고 있는 그림 「아름다운 정원사」에서 보듯이 그녀는 그에게 지평을 열어 주

고 있다. 이 그림은 화가와 모델 간의 사랑의 공모를 가장 분명하게 보여 주는 작품이다. 이 그림을 위해 갈라는 옷을 벗고 포즈를 취했다. 한 여자가 호숫가에서 배를 드러낸 채 우아한 몸을 보여 주고 있다. 그녀의 허파가 파닥거리는 것까지 보일 듯하다. 비둘기 한 마리가 그녀의 음부를 가려 주고 있다. 그녀의 젖가슴은 작다. 폴 엘뤼아르가 어떤 시에서 쓰고 있듯이 '만져서 느껴지지 않는 가슴'인 것이다. 그녀 뒤에는 몸에 문신을 그려 넣은 한 사내가 허리에 나뭇잎과 과일을 두른 채 춤을 추고 있다.

불안정하고 분열 증세를 보이는 갈라 같은 여자와 창백한 시인과 행복에 젖어 있는 화가, 이 세 사람의 삼각 관계를 둘러싸고 그룹 역시 혼란을 겪고 있었다. 다다의 풍자극도, 진부한 유머를 통한 신랄함도 더 이상 믿지 않는 이들에게 자신의 의지를 강요하려 했던 차라는 지나친 권위와 열성 때문에 친구들과 사이가 나빠졌다. 보다 덜 파괴적이고 보다 더 긍정적인 방향으로 시를 끌어가고 싶었던 앙드레 브르통은 차라가 새로 들어온 크레블 같은 젊은이들을 유혹해 『리테라튀르』지 그룹을 해체하려 하자 벌컥 화를 냈다.

1923년 7월 6일 미셸 극장에서 열린 공연은 파경을 재촉했다. 차라는 거기에서 자신이 쓴 아끼는 희곡 「수염 달린 심장」을 공연하겠노라고 예고했다. 그는 그 공연에서 시를 낭송할 계획을 세웠다. 그런데 자신의 시뿐 아니라, 수포와 엘뤼아르의 시를 당사자들에게 한마디 의논도 없이 고의적으로 장 콕토의 작품과 뒤섞기로 결정했던 것이다! 무대 위의 차라 주위에는 르네 크르벨, 자크 바롱, 피에르 드 마소가 자리잡고 있었다. 그가 '꼬여 낸' 젊은이들이었다. 차라와 크레블의 친한 친구인 화가 소니아 들로네가 그들의 엉뚱한 의상을 그려 주었다.

공연을 야유하기 위해 온 객석의 아라공, 브르통, 엘뤼아르, 데스노, 페레는 최악의 소동을 벌일 계획이었다. "전쟁터에 죽음을!"이라고 외

치며 마소가 피카소를 모욕하자, 브르통은 고함을 치면서 자리에서 일어나 무대 위로 뛰어올라 사과를 요구했다. 상대에게서 아무것도 얻어내지 못한 그는 지팡이를 휘둘러 그 고집쟁이의 한쪽 팔을 부러뜨렸다. 차라의 신고를 받고 달려온 경찰은 극장 안으로 들어와 브르통에 이어 데스노와 페레를 쫓아냈다. 그러자 그들은 인도 위에서 고래고래 소리를 지르며 반항했다. 경찰의 폭력에 항의하기 위해 이번에는 엘뤼아르가 무대 위로 뛰어올라가자 놀과 아라공이 그의 뒤를 따랐다. 엘뤼아르는 차라의 뺨을, 크르벨의 뺨을 갈겼다. 무대 뒤에서 스텝들이 나와 그를 붙잡아 두들겨팼다. 그는 바닥에 쓰러졌다. 차라는 자신의 친한 친구인 일리야 즈다네비치, 곧 일리아츠의 지팡이로 엘뤼아르를 때리려 했지만 엘뤼아르를 좋아했던 일리아츠는 지팡이를 내주지 않았다. 놀과 아라공이 시인을 둘러싸고 보호해 주었다. 밖에서는 관객과 경찰이 보고 있는 가운데 배우와 작가 들이 주먹다짐을 벌이는 것으로 소동이 끝났다. 이번에는 경찰도 싸움을 말리지 않았다.

며칠 후 양측이 깨뜨린 전등값을 지불하라는 요구를 받은 차라는 엘뤼아르에게 손해 배상을 청구했다. 그는 엘뤼아르에게 8천 프랑을 청구했다. 경찰서장은 이후 「수염 달린 심장」의 공연을 금지했다. 차라에게는 심각한 타격이었다. 그후 엘뤼아르는 복수심에서 차라를 '불가리아놈'이라고 부르게 된다. 그는 후에 브르통에게 불화의 씨앗이 된 그날 공연에 대해 전율이었다고 평하게 된다.

폴 엘뤼아르는 잘지내지 못했다. 그들 부부는 기진맥진한 상태였다. 시적 감흥은 없고, 친구들은 서로 싸우고 있었으며, 일은 점점 더 그를 짜증스럽게 했다. 줄곧 아버지의 직원(직원이란 말은 클레망 그랭델이 아들에게 준 위임장에 적혀 있는 표현이다)으로 지내고 있는 오르드네르 가에서 그는 업무에 넌덜머리를 내고 있었다. 업무는 그를 의기소침하게 했다. 토지의 취득과 임대로 인해 생긴 사람들 간의 문제

들을 나서서 해결해야 했던 그는 경매와 압류 해제, 가난한 고객의 소송 기각 같은 내키지 않는 일을 했다. 그의 일은 그를 짜증스럽게 했다. 거기에서는 자신의 고통에 대한 어떤 위로도 찾을 수 없었다.

폴의 부모는 독일인 화가가 아들의 집에 눌러앉은 것을 보고 걱정하고 있었다. 아들의 말에 따르면 그 화가는 놀라운 재능의 소유자였지만, 소문이 날 정도로 갈라와 가깝게 지내면서 폴에게 얹혀 식객 노릇을 하고 있었다. 날이 갈수록 점점 더 돈을 많이 벌게 된 클레망 그랭델은 몽모랑시 숲의 몽리뇽에 있는 아름다운 저택을 사들였다. 그는 공원 아래쪽에 있는, 그 저택에 딸린 별장으로 아들이 이사오기를 바랐다.

생활이 복잡해질 것을 우려한 엘뤼아르가 그 제안을 거절하자, '자식을 애지중지하는 아빠'인 클레망 그랭델은 자기 집에서 15분 가량 떨어져 있는 작은 마을 오본에 대지 200제곱미터짜리 주택을 사 주었다. 외진 곳이긴 했지만 숲의 맑은 공기를 즐길 수 있었다. 둘 다 운전을 할 줄 몰랐던 폴과 갈라는 클레망 그랭델이나 그의 기사가 운전하는 자동차를 타고 다녀야 했다. 그들은 그 제안을 받아들였다. 스물아홉의 나이에 폴 엘뤼아르는 집을 갖게 되었다. 하지만 클레망 그랭델은 이내 배신감을 맛보게 된다. 집에서 가까운 곳에 아름다운 집을 사줌으로써 아들과 며느리를 자신의 통제하에 두고 침입자를 쫓아 내고 싶었지만, 그것은 이루어질 수 없는 꿈일 뿐이었다.

나중에 엘뤼아르가 묘사하듯이, 오본에 있는 '인형의 집'은 밤나무와 삼나무가 늘어선 뜰 한가운데 자리잡고 있었고 주위에는 벽돌 담장이 둘러져 있었다. 에노크.가 4번지의 그 예쁜 집은 현대적 스타일과 루이 16세 시대 스타일의 절충형이었다. 지붕은 판암으로 되어 있었고, 밝은 전면에는 세라믹으로 된 연꽃 모양의 장식띠가 둘러져 있었다. 지면보다 높은 1층에는 부엌과 거실과 식당이 있었고, 2층에는 부

부 침실과 세실의 방과 욕실이 있었다. 폴의 부모는 아들이 3층을 다락방으로 쓰거나 자신의 서재나 세실의 놀이방으로 꾸밀 것이라고 생각했다.

이사하자마자 엘뤼아르는 단 한순간도 망설이지 않았다. 부모의 경악에도 아랑곳없이 그는 북쪽 지붕 아래의 벽을 헐어 내고 대형 유리창을 설치했다. 3층은 작업실이 될 터였다. 누구를 위한 작업실인가? 물론 막스 에른스트였다. 폴 엘뤼아르는 그에게 작업실을 갖게 해주겠다고 약속했다. 클레망 그랭델은 모르고 있었을 테지만 화가들은 북쪽에서 들어오는 빛을 받으며 일하는 것을 좋아했다.

에른스트와 함께 엘뤼아르 부부는 집들이를 했다. 한 지붕 아래서 세 사람은 미묘한 갈등 속에서 고통스러운 우정과 사랑을 이어가게 된다.

꿈의 집

오본은 시인의 집이었다. 폴은 이사하자마자 서가에 자신을 꿈꾸게 하는 물건들을 진열해 놓았다. 사려 깊은 수집가의 눈으로 고른 물건들, 특히 신상(神像), 토템, 인형, 아프리카와 오세아니아의 북이나 징 같은 것들이었다. 그는 여러 대륙에 흩어져 있는 그런 물건들을 찾아가는 상상 속의 탐험가가 되어 있었다. 하지만 오본은 화가의 집이기도 했다. 에른스트는 자신이 일하는 화실에서 대형 그림을 가지고 내려와 거실에, 식당에, 부부 침실에 걸었다. 마치 그 집이 영감을 불러일으키기라도 한 것처럼 그는 말 그대로 창작열을 불태웠다. 화폭 위에 그리는 그림으로는 만족할 수 없게 된 그는 벽에도, 천장에도, 문에도 그림을 그렸다. 그의 그림은 나머지 가구들을 잊어버리게 할 정도로 독특하고 힘있게 엘뤼아르의 집 여기저기를 점령하고 엘뤼아르의 영역을 침해했다. 에른스트의 그림들로 인해 그 작은 집은 완전히 달라져 버렸다.

루이 아라공은 막스 에른스트의 재능을 깨닫게 할 수 있을지도 모른다는 희망을 품고 두세에게 이렇게 쓰고 있다.

그의 작품은 묵시록의 풍경들, 한번도 본 적이 없는 장소들, 예지를 보여 주고 있습니다. 그의 그림은 우리를 다른 행성, 다른 시대로, 불길에 휩싸인 거대한 칡 한가운데로, 검게 탄 황폐한 풍경 한가운데로 들어가게 합니다.

괴상망측한 몽상과 신랄한 유머가 표출된 막스 에른스트의 예술 세계는 사람들이 자신의 거실에 걸어 두고 싶어하는 그런 종류가 아니었다. "막스 에른스트는 누구인가?"라고 브르통은 잠든 데스노에게 물은 적이 있었다. '잠수부 그리고 에스파냐어 문법'이라고 데스노는 대답하고 있다.

사려 깊은 행동으로 만나는 사람을 편안하게 해주고, 창공 같은 눈빛에 평화롭고 부드러운 태도를 가진, 주치의의 말대로 '매력적인 청년'인 그 화가가 그린 것은 악몽이었다. 그의 그림에서는 현실 세계와 광기 사이의 경계를 가늠할 수 없었다. 온통 불합리와 조롱과 공포가 전체를 지배하고 있었다. "그의 그림을 보면 울부짖지 않을 수 없다. 정말이지 미치광이가 그린 것 같다"고 의사는 말하고 있다. 무일푼이었던 에른스트는 진료비를 그림으로 지불했다.

갈라 역시 엘뤼아르처럼 막스 에른스트가 그린 모든 그림들에 찬탄을 보냈는데, 그의 세계는 그녀를 주치의의 경우와는 달리 여러 차례 놀라게 하고 불안하게 했다. 남편의 시와 그보다 더 거리가 먼 것도 찾아 볼 수 없을 터였다. 폴의 시는 간결과 순수 속에서 가능한 한 단순하게 일상의 빛과 인간의 감정, 지구상의 남녀노소가 느끼고 지각할 수 있는 것을 노래하고 있었다. 아라공이 말한 것처럼 보는 사람을 다

른 행성으로 옮겨 가게 하는 막스 에른스트의 환상적인 그림은 엘뤼아르의 동경 어린 부드러운 세계와는 정반대였다. 막스 에른스트는 유쾌하고 쾌활하고 잘 웃는 '매력적인' 친구였지만 예술가로서는 불안한 환상의 소유자였다.

시기와 상황에 따라 엘뤼아르는 갈라를 다소 감각적이고 예쁘고 순수하고 위압적이고 변화무쌍한 여인으로 묘사하거나 노래하는 데 그쳤지만 에른스트는 그녀를 변형시켰다. 그는 그녀를 다른 모습으로 표현했다. 여자라는 것은 변함없었지만 중력의 법칙에서 벗어난, 다른 은하계에서 떨어진 존재로 묘사했다. 드러낸 배, 붉은 머리카락, 눈 없는 눈구멍으로 공중에 떠 있거나 끈에 매달린 모습으로, 혹은 벌레들로 뒤덮인 모습으로 갈라는 에른스트의 붓 아래서 비현실적으로, 아니 초현실적으로 나타나 있다. 사랑을 하면서 불안과 경이가 뒤섞이는 것은 갈라에게는 새로운 감정이었다. 그런 감정은 엘뤼아르가 끊임없는 찬사와 함께 안겨 주는 안정감과는 너무나도 달랐다.

막스 에른스트가 「피에타, 혹은 밤의 혁명」이라는 신비로운 작품을 시작하고 완성한 곳은 바로 오본이었다. 그 그림은 몇 달 동안 엘뤼아르 집의 거실을 장식했다가 브르통에게 팔리게 된다. 정장에 넥타이를 매고 중절모를 쓴, 굵은 콧수염을 한 어떤 부르주아의 품에 안긴, 날렵한 몸매와 금발, 매부리코로 화가 자신을 연상시키는 생기 없는 청년의 모습을 그린 작품이다. 뒷자리의 마지막 계단 위에는 턱수염에 굽은 어깨, 서글픈 느낌이 강하게 풍기는 또 다른 사내가 눈을 감은 채 샤워 꼭지가 달린 하얀 관 옆에서 한 발로 허공 속에 서 있다. 터무니없는 그림인가, 아니면 상징인가?

짙은 바탕색과 희미한 달빛 같은 것을 받고 있는 듯한 창백한 얼굴로 미루어보건대 시간적인 배경은 밤인 것 같다. 이것이 바로 막스 에른스트의 피에타인 것이다. 사람들은 성모를 찾으려 애쓰지만 찾을 수

없다. 적어도 이 그림에서 성모는 남자로서 모자를 쓰고 있다. '밤의 혁명'이란 무슨 뜻일까? 하나의 수수께끼, 하나의 물음일까? 밤의 찬가인가? 성모에게 바치는 기도인가? 화가의 숨은 죄의식이나 공포의 표현인가? 예술사가 사란 알렉상드리앙은 그 작품을 오본의 심리적 비극에 비추어 해석하고 있다. 특히 서 있는 남자 속에서, 체념과 적나라하게 드러나는 그의 절망 속에서, 격심한 고통에 시달리던 1923년에서 1924년간의 폴 엘뤼아르의 모습을 찾고 있다. 알렉상드리앙이 강조하는 바에 따르면 잘생긴 청년과 서글픈 모습의 청년 두 사람은, 한쪽은 태연하고 다른 한쪽은 짓눌려 있지만 둘 다 똑같이 남성적인 권위에 예속당한 수동적인 존재들이라는 것이다. 그들의 지배자는 갈라인가? 이 작품은 그 자체로서 힘과 독특한 신비를 지니고 있고, 화가의 삶과 연관시키지 않고도 특별한 감정을 느낄 수 있지만, 오본 시절 그림과 그 특이함, 그 힘, 그 풀 길 없는 비밀을 대변하지 않는 것은 아니다. "위대한 예술은 본질적으로 모호하다. 「피에타, 혹은 밤의 혁명」은 몽환의 승리, 몽상 상태에서 이루어진 것들의 우월성을 드러내고 있다."

르네상스 시대의 이탈리아 궁전 같은, 프레스코화로 뒤덮인 오본 집의 벽 위에서 병치된 악몽과 몽상의 환상이 어떤 분위기를 만들어 내고 있었는지는 상상할 수 있다. 막스 에른스트의 그림으로 뒤덮인, 두 개의 벽이 각을 이루는 높이 2미터가 넘는 거실 전체는 푸른색과 초록색의 칡으로 뒤덮인 마법에 걸린 정원을 연상시켰다. 갈라는 그곳의 여왕이었다. 한쪽 팔을 들고 아무것도 쓰지 않은 머리를 숙이고 배가 벌어져 창자를 드러낸 채 그녀는 풍경을 지배하고 있다. 에른스트는 갈라의 육체를 아름답게 만드는 그 무엇을 그려 냈다. 균형 잡힌 몸매 이상의 것, 날씬하고 긴 다리 이상의 것, 소녀 같은 가슴 이상의 것을, 그녀의 태도를, 여왕 같은 자태를 그려 냈다. 막스 에른스트가 프레스

코 위에 충실하게 그려 낸 갈라는 힘과 우아함이라는 종종 모순되는 두 가지 요소를 겸비하고 있었다.

그녀 주위에는 멋진 검은머리방울새, 호수에서 자전거를 타고 있는 오리들, 붙어 있을 얼굴이 없는 트럼본 모양의 코, 장난감 배의 황토색 돛 위에 한 발을 올려 놓은 우스꽝스럽게 생긴 인물, 탐욕적인 모습의 수많은 사마귀들, 사람의 몸에 붙어 있는 것이 아니라 벽에서 솟아나 온 듯한 코처럼 생긴 손들, 석관 속에 얽혀 누워 있는 남녀들 같은 에른스트식 낙원의 불안정하고 괴상한 온갖 망령들이 돌아다니고 있었다. 그리고 도처에 원시림을 연상시키는 푸른색과 초록색의 칡—그로부터 언제나 똑같은 여자의 몸이 나타나는—을 볼 수 있었다.

막스 에른스트의 환상은 거실에서 끝나지 않았다. 환상은 층계를 올라와 화실 아래에 있는 세실의 방으로 들어갔다. 기괴한 짐승들과 꽃이 그려진 단순한 장식띠만으로도 그 방은 미친 아이들을 위한 요람이 되기에 충분했다. 에른스트의 환상은 욕실 속으로 파고들어 괴물처럼 크고 지나치게 통통한 딸기를 천장까지 그려 놓았다. 마지막으로 그의 환상은 폴과 갈라의 침실에서 빛을 발했다. 침대 바로 옆에 있는 문에 막스 에른스트는 실물 크기의 갈라를 그려 놓았다. 푸른색 칡에 감긴 채 그녀는 운동 바지 차림으로 젖가슴을 드러내고 두 눈을 붕대로 가리고 있었다. 한쪽 손에는 하얀 거미 한 마리가 들려 있었다.

실내가 어찌나 충격적이던지 막스 에른스트에게 호의를 갖고 있던, 그의 열렬한 옹호자인 앙드레 브르통조차 시몽과 함께 저녁 식사를 하러 와서는 겁에 질려 이렇게 외칠 정도였다.

"여기가 시골이니까 자네들이 이런 음모를 꾸밀 수 있었다는 걸 잊지 말라구!"

폴 엘뤼아르는 막스 에른스트의 정밀한 묘사화를 손님 한 사람 한 사람에게 보여 주는 것을 잊지 않았다—그는 그것들을 자랑스러워했

다. 하지만 그런 그림 한가운데에 자신이 또한 좋아하는 온갖 물건들을 쌓아 두어야 했던 것도 사실이었다. 마법의 정원이 지닌 믿기지 않을 정도로 공격적인 색채들에 밀려난 그 물건들은 그의 낙원을 구성하는 것들이었다. 경매장에서 사들인 고서들, 친구들이 그에게 헌정한 시집들, 드랭, 피카비아, 키리코, 피카소, 마리 로랑생의 그림들, 아프리카의 탈, 오세아니아의 토템, 원시 부족의 마스코트와 화병, 그리고 갈라가 좋아하는, 뉴멕시코에서 온 토우 등이었다. 얼핏 교외의 별장처럼 보이는 그 집은 일단 현관문을 열고 들어서는 순간 멋진 골동품점을 연상시켰다. 시인과 화가의 상상력이 만들어 낸 두 개의 세계가 공존하면서 브르통이 오본의 음모라고 부른, 착란의 난장판과도 같은 독특하고 기묘한 분위기를 만들어 내고 있었다.

갈라는 그 세계를 사랑했다. 그녀는 오르드네르 가의 소시민적인 실내를 지독히 싫어했다. 반면 마법에 걸린 궁전에 골동품상이 들른 것 같은 그 집, 알리바바의 동굴 같기도 하고 귀신 들린 집 같기도 한 그 집을 마음에 들어했다. 그녀는 사라진 문명의 잔해 한가운데를, 꿈 속에서만 존재하는 어떤 세계의 광채 사이를 산책했다. 두 남자는 그녀를 꿈꾸게 해주었다. 그들 두 사람은 각각 일상의 음울한 단조로움이 미칠 수 없는 곳으로 그녀를 데리고 갔다. 그래서 그녀는 자신의 집을 무엇보다도 좋아했다. 친밀한 동시에 엉뚱하고 특이한 예술가의 터치를 지니고 있는 자신의 집을.

하지만 공평한 공존이 아니었다. 하나의 세계가 또 다른 세계를 지배하고 있었다. 오본에서 막스의 재능은 폴의 재능을 능가했다. 창조의 힘은 화가 편이었다. 문턱을 넘자마자 사람들은 모두 첫인상이 너무나도 강렬하다고 말하게 된다. 폴 엘뤼아르의 집을 찾아온 사람들이 사실은 막스 에른스트의 집에 불법 침입한 듯한 느낌에 휩싸이는 것이다. 집 안 전체가 막스 에른스트의 상상 세계를 보여 주고 있었다. 폴

엘뤼아르는, 집 안의 모든 벽과 문들엔, 아이 방의 천장에까지 생생하게 펼쳐져 있는 에른스트의 환상 속에서, 그의 분위기 속에서 지내고, 먹고, 잠자고, 때로는 글 쓰고, 책 읽고, 아이와 놀아 주고, 갈라와 사랑을 나누었다. 그는 자신을 침해하도록 방치했다. 자신을 방어하지 않았다. 그는 친구인 화가에게 경외심을 갖고 있었다. 그는 에른스트에게 지낼 곳을 제공했을 뿐 아니라 캔버스까지 사 주면서 화가를 재정적으로 도와 주었다. 공유에 대한 그 지독한 열정을 마침내 앗아가게 되는 고통에도 불구하고 폴은 줄곧 에른스트를 친형처럼 생각했다. 식객을 떼어 버리라고 호통치는 부모에게 그는, 막스 에른스트의 재능과 인정받지 못한 천분을 믿고 있노라고 설명했다.

　그러나 오본 시절 폴이 쓴 얼마 안 되는 시들은 그의 슬픔을 대변하고 있다. 그는 처음으로 갈라의 사랑으로부터 자신이 소외되어 있는 것을 느꼈다. 그녀와 막스 앞에서 폴은 자신의 패를 잃었다. 그는 무력한 방관자, 스스로의 관대함과 우정어린 충동의 희생자가 되었다. "나는 그것을 잘 알고 있다"고 그는 「진실의 실체」에서 쓰고 있다.

절망에는 날개가 없다
사랑에도 없다
[……]
나는 움직이지 않는다
나는 그들을 바라보지 않는다
나는 그들에게 말하지 않는다
하지만 내 사랑만큼 내 절망만큼 나는 분명 살아 있다.

간주곡

1924년 3월 24일, 폴 엘뤼아르는 종적을 감추었다. 여행을 떠나겠

다든가 이런 생활에 종지부를 찍고 싶다든가 하는 자신의 의향을 갈라에게도, 막스 에른스트에게도 알리지 않았다. 엘뤼아르의 여행이나 결별 계획에 대해 그룹의 우두머리인 브르통과 차라는 더더욱 아는 바가 없었다. 밤거리를 함께 몰려다니곤 했던 르네 크르벨과 마르셀 놀도 그가 있는 곳을 알지 못했다. 루이 아라공만이 전날 밤 그에게서 걱정스러운 이야기 한 토막—아라공은 시간이 한참 지난 후에야 그 이야기를 털어 놓는다—을 들었을 뿐이었다. 엘뤼아르는 아라공에게 자신의 혼란과 고통, 자신을 괴롭히는 현재의 생활을 이제 끝장내고 싶다고 고백했다. 지금 같은 상황이 계속된다면 어떤 결론에도 이르지 못할 터였다.

그는 오직 한 사람, 자신의 아버지에게만 그 소식을 알렸다. 그는 행방을 감춘 당일 아버지에게 속달 편지를 보냈다. 절망의 절정에서 엘뤼아르는 자살하지 않았다. 그는 여행을 떠났다. 어디로 얼마 동안을 계획하고 떠났는지는 아무도 몰랐다.

"이젠 지긋지긋합니다. 여행을 떠납니다." 편지는 그야말로 수수께끼를 방불케 했다. 버릇없는 아들은 큰돈을 갖고 떠났다. "내가 맡고 있던 돈을 갖고 갑니다. 1만 7천 프랑입니다"라고 그는 쓰고 있다. 오늘날의 15만 프랑에 해당하는 거액이었다. "나를 찾기 위해 경찰도, 사설 탐정도 보내지 마십시오. 누구든지 내 뒤를 쫓아오면 그를 없애 버릴 겁니다. 그러면 아버지 이름에 누가 될 겁니다"라고 반항적인 아들은 쓰고 있다. 애정에 찬 말 한마디 없었다. 어조는 전투적이고 위압적이었다. 폴 엘뤼아르는 아버지로부터 어떤 충고도 기대하지 않았고, 축복도 바라지 않았다. "내가 스위스의 요양소에 갔노라고 말씀하십시오"라고 냉정하게 말을 이으며, 끝말을 어머니—그 편지에서 언급조차 하지 않은—에 관해서가 아니라 자신의 아내와 딸에 대해 쓰고 있다. "갈라와 세실에게 특별히 신경써 주시기 바랍니다." 그것이 전부였다.

폴 엘뤼아르는 자연 속으로 사라져 버렸다. 아무도 그의 흔적을 찾을 수 없었다. 그는 프랑스에 있는 것일까, 스위스에 있는 것일까, 아주 먼 곳으로 떠나 버린 것일까? 틀에 박힌 생활과 불행에 등을 돌리기로 결심한 불행한 시인에게 세상은 넓었다. 그룹 안에 즉각 알려진 그 증발에 대한 소식은 폭탄 같은 파장을 몰고 왔다. 폴이 자기 아버지에게 속달 편지를 보낸 지 사흘도 못 되어 시몽 브르통은 자신의 사촌 드니즈에게 그 사건에 대해 이렇게 알려 주고 있다.

엘뤼아르가 월요일에 1만 7천 프랑을 갖고 사라졌어. 자기 아버지에게 보낸 속달 편지에서 자신을 찾기 위해 사람을 보내면 보자마자 죽여 버리겠다고 했대. 떠나고 싶다는 생각이 하루하루 강해졌던 모양이야. 요즘 그는 혼자 자러 가야 한다는 생각이 두려운 듯 놀과 아라공과 함께 술집에서 밤을 보내면서 술에 취해 돈을 물 쓰듯이 썼대.

설명 한마디 없는 그의 갑작스러운 증발이, 진심으로 랭보를 좋아했던 다다이스트들에게 모두가 좋아하는 시인 아르튀르 랭보의 탈출을 연상시킨 것은 당연했다. 스무 살이 되자 영감이 번득이는 작품의 결정판인 『지옥에서 보낸 한 철』과 『계시』를 출간한 후 랭보 역시 한마디 설명도, 주소도 남겨 놓지 않은 채 어느 날 자취를 감추었다. 스물아홉 살로 곧 서른 살이 될 엘뤼아르는 시인으로서의 자신의 삶을 그것으로 마감하려 했는지도 모른다.

그는 유언을 남겼다. 마지막 시집 『죽지 않는 죽음』이 그것이었다. 그 스스로 그것이 마지막 시집이라는 것을 첫머리에서 분명히 하고 있다. 떠나기 전날인 3월 23일, 엘뤼아르는 시집의 교정을 완료했다. 그 책의 제목은 즐겁지도, 낙관적이지도 않은 정신 상태를 보여 주고 있

다. 엘뤼아르는 에스파냐의 성녀 아빌라의 테레사가 한, "죽지 않기 위해 죽는다"는 말을 인용하고 있다. 앙드레 브르통에게 헌정된 이 시집은 "모든 것을 단순화시키기 위해" 상황에 어울리는 표지, 곧 막스 에른스트가 그린 그의 초상화를 달고 출간되었다.

그 시들은 고독과 슬픔, 패배한 사랑, 배신당한 사랑을 표현하고 있고, 표지에는 시인을 파멸시킨 당사자의 펜 아래 나약한 시인의 얼굴이 흐릿한 윤곽으로 드러나 있다. '죽지 않았으되 죽은' 폴 엘뤼아르는 고통스럽고 상처받은 남자로서 유언을 남겼다. 그 시들이 그들의 연애 사건을 목격한 이들의 심금을 울린 것처럼 갈라의 가슴에도 아프게 울려 퍼졌으리라. "어떻게 하면 모든 것에서 기쁨을 얻을까?" 하고 시인은 「내 사랑의 중심에서」에서 묻고 있다. "차라리 모든 것을 지워 버리자"라고 그는 대답한다.

그 중의 하나에는 「원한 없이」라는 제목이 붙어 있다.

눈에는 눈물, 불행한 이들에게는 불행
쓸모 없는 불행과 빛깔 없는 눈물
그는 아무것도 묻지 않네, 그는 매정하지 않네
그는 감옥 속에서도 슬프고 자유롭다 해도 슬프다네
[……]
하나의 그림자……
세상의 온갖 재앙
그리고 그 위의 내 사랑
벌거벗은 짐승 같네.

갈라는 무슨 생각을 했을까? 흔적 없이 떠나 버린 남편이 세상 끝에서, 아니 어쩌면 저승에서 보내 오는 비장한 사랑과 절망의 고백을 들

으며 무슨 생각을 했을까? 이중적인 사랑 놀음으로 그를 결정적인 행동으로 몰아간 데 대해 죄의식을 느꼈을까? 아니면, 그의 가장 친한 친구이자 영원히 그렇게 남고 싶어하는 연인 곁에, 불안한 생활 속에 자신을 버려 둔 채 한마디 말도 없이 떠나 버린 그를 원망했을까? 그저 불안하고 극도로 고통스럽기만 했을까? 그녀는 사태를 낙관했을까, 비관했을까?

사건이 일어난 지 사흘 후 시내에서 우연히 갈라와 마주친 앙드레 브르통은, 그녀가 "침착했고…… 일자리를 찾고 있었다"고 말하고 있다. 시몽 브르통은 그녀의 비참한 상황을 좀더 분명하게 추측하고 있다. 여자이기 때문에 그럴 수 있었던 것일까? "갈라에게 남겨진 건 어린 딸과 4백 프랑뿐이야. 그녀는 막스 에른스트 때문에 아주 곤란한 상황에 처해 있어. 그를 내보내야만 시부모가 생활비를 주겠다고 한대. 그런데 이제 그녀에게는 그 사람밖에 없잖아"라고 그녀는 드니즈에게 쓰고 있다.

갈라에게 있어서 엘뤼아르의 증발은 버림받았다는 것을 의미했다. 시몽 브르통이 제대로 파악한 것처럼 갈라는 시댁으로부터 도움을 거절당한 채 혼자서 돌보아야 할 어린 딸을 데리고 돈 한푼 없는 상태에 처했다. 이제까지도 식객 노릇을 해온 연인에게서 재정적인 도움을 기대할 수는 없었다. 돈 없는 그녀는 정서적으로도 비참한 상태였다. 시부모뿐 아니라 폴의 친구들까지 그녀에게 등을 돌렸다. 그들은 엘뤼아르를 절망으로 몰고 간 데 대해 그녀를 원망하고 있었다. 브르통도, 아라공도, 그 그룹의 어떤 시인도 그녀를 도우려 나서지 않는다. 그들은 갈라의 소식을 알려고도 하지 않았다. 엘뤼아르가 사라지자, 갈라 역시 그 동아리에서 제외되었다. 모든 문들이 갑자기 닫혀 버렸다. 그녀가 외국인이라는 사실이 사태를 더욱 어렵게 만들었다. 남편의 친구들 외에 그녀는 프랑스에 부모도, 친척도 없었다. 고아 같은 신세였다. 그

녀를 위로해 주려는 막스만이 있을 뿐이었다.

모든 것이 잘되어갈 때에는 종종 응석을 부렸고 발열과 감기 증세를 보이기 일쑤였던 병약한 갈라였지만 반대의 상황에서는 강해졌다. 그녀는 재빨리 결단을 내렸고 즉각 행동에 착수했다. 그녀는 향수나 회오나 후회 같은, 과거에 연원을 둔 감정에 선천적으로 휘둘리지 않는 여자였다. 그녀는 과거에 관심이 없었다. 그녀가 사랑하는 것은 현재뿐이었다. 1924년 봄, 그녀가 당면한 현재는 한 남자의 부재와 또 다른 한 남자의 따뜻한 실재, 그리고 폴의 부모가 그녀의 처지를 돌봐주지 않아 생기는 경제적인 문제들, 모성적인 체질로 바뀌어야 한다는 것이었다. 갈라는 대책 없이 눈물만 짜고 있지는 않았다. 브르통이 말한 대로 그녀는 침착하게 행동을 개시했다.

해결책을 찾기 위해 부부 싸움을 벌이고 사랑하는 두 남자 사이에서 몸부림치면서 불안과 망설임 속에서 허우적거리던 그녀는 엘뤼아르가 증발하자 낙담하고 죄책감에 시달리기는커녕 현실적인 감각을 되찾음으로써 오래 전에 잃어버렸던 냉정을 회복했다. 그녀는 다시 자기 운명의 지배자가 되어 있었다.

그녀는 일을 하기로 결심했다. 학위도, 경험도 없었으므로 넥타이나 스카프—막스 에른스트가 실크 위에 그림을 그린 것을 그녀가 직접 바느질해 만든—를 만들어 집집마다 다니면서 팔 생각이었다. 그녀와 같은 러시아인인 일리야 즈다네비치—일리아츠—는 자신의 친구 소니아 델로네가 그린 스카프를 팔아 그런대로 돈을 벌고 있었다. 갈라는 일리아츠에게 편지를 써서 자문을 구했다. "아시다시피 이런 상황에서는 친구가 거의 없어지거든요." 그녀는 줄곧 다소곳했고, 자신의 처지를 한탄하지 않았으며, 시련에 대해서도 우아하게 평하고 있다. "이 모든 것들(그녀는 방문 판매의 방법에 대해 일리아츠에게 물은 참이었다)이 서글프기 짝이 없어요."

두 사람 중에서 약한 쪽은 폴 엘뤼아르였다. 그는 긴 여행을 하기 위해 마르세유에 도착한 참이었다. 그전에 그는 니스에 들러 보리외 호텔에서 묵었다. "그곳에서 나는 울고 또 울었다"라고 엘뤼아르는 나중에 털어놓았다. 연락처조차 남기지 않고 충동적으로 떠나오긴 했지만, 그는 갈라에게 완전히 등을 돌릴 수 없었다. 그녀 없이는 지낼 수 없었다. 얼마 안 되어 그는 갈라에게 편지를 써서 자신이 어디에 있는지, 어디로 오면 자신을 만날 수 있는지 알려 주었다. 재정적으로 그녀를 보호해 주어야 한다고 생각한 엘뤼아르는 위임장을 보내서 그들의 재산(아프리카 민속품과 책, 그림들)을 팔 수 있도록 해주었다. 그것들을 처분한 돈으로 그녀는 배표를 살 수 있을 터였다.

폴의 친구들에게 버림받은 갈라는 그런 사실을 아무에게도 말하지 않았다. 브르통이 엘뤼아르가 영원히 종적을 감추었다고 여기고 있는 동안, 아라공이 『파리의 농부』를 출간하는 동안, 그룹 전체가 예술적 모색을 계속하고 있는 동안, 그들이 다다를 매장하고 아폴리네르를 추모하는 뜻에서 '초현실주의'라는 이름을 선택해 미래의 계획을 세우고 있는 동안, 엘뤼아르는 까마득히 멀리 떨어진 곳에 가 있었다. 갈라는 엘뤼아르가 있는 곳을 알고 있었지만 아무에게도 말하지 않았다. 물론 막스 에른스트에게만은 예외였다. 그는 그녀와 인생을 함께했고, 최선을 다해 그녀를 돕고 있었다.

5월, 폴은 갈라에게 편지를 썼다. 그는 타히티에 가 있었다. 4월 15일, 화물창 속에는 코코야자를, 갑판 위에는 100여 명의 승객을 실어 나르는 화물선 겸 여객선 앙티노우스 호에 승선한 그는 서인도 제도, 파나마를 거쳐, 6주간의 항해 끝에 5월 30일 타히티의 파피티에 도착했다. "당신만이 소중해. 내가 사랑하는 건 당신뿐이야. 내가 사랑한 건 당신뿐이었어. 난 그 밖에 어떤 것도 사랑하지 않아"라고 상심한 엘뤼아르는 갈라에게 쓰고 있다. 그는 편지에 2백 마르크를 동봉했다.

이어 그는 "당신 몸 여기저기에 입맞춤을 보내며. 당신과 떨어져 있는 매 순간 난 오직 당신 생각뿐이야"라고 쓰고 있다. 떠난 것도 그랬고, 그 사실을 후회하고 있는 것도 그랬다.

그는 슬픔을 씹고 있었다. 관광 따위에는 관심도 없었고, 싸움꾼의 기질도, 상드라르 같은 여행가 기질도, 앙드레 말로 같은 혁명가 기질도 갖고 있지 않았다. 그는 타히티 여자들과 어울리며 시간을 죽였다. 타히티식 비치웨어인 파레오 차림으로 여자들에게 둘러싸여 찍힌 사진도 있다. 엘뤼아르의 모습은 음울하고, 무서울 정도로 여위었으며 꽃목걸이 아래로 갈비뼈가 앙상하게 드러나 있다. 그는 이국적 정취 속에서 갈라를 잊으려 애썼지만 소용없는 일이었다. 그녀가 곁에 없자 그는 권태로웠다. 그에겐 갈라가 필요했다. 그는 그녀에게 와 달라고 요청했다. "하얀 새들이 모두 어둠의 무지 위에서 날개를 접고, 진주로 휘감은 누이가 죽어 버린 자신의 머리카락 속에 두 손을 감춰 버린 자정에, 오직 자정에만 그녀는 존재할 뿐."

갈라는 여행도, 바다도, 배도 두렵지 않았다. 멀리 떨어져 있는 폴을 홀리는 위험한 세이렌 같은 여자들도 두렵지 않았다. 유일한 문제는 돈이었다. 세실과 막스와 더불어 연명해 가기도 힘겨운데 어떻게 폴을 만나러 간단 말인가? 갑작스럽게 떠나 버린 아들을 용서한 관대한 어머니 잔 그랭델의 애원에도 불구하고 클레망 그랭델은 분노를 거두고 갈라의 배삯을 대주려 하지 않았다.

갈라에게는 방법이 없었다. 남편이 보내 준 위임장 덕택에 그녀는 엘뤼아르가 열정적으로 수집한, 그로 하여금 세상의 또 다른 끝을 만날 수 있도록 해준 귀중한 물건들을 팔 수 있었다. 7월 7일 드루오에서 피카소의 유화 다섯 점과 데생 일곱 점, 후안 그리의 그림 네 점, 드랭 그림 세 점, 브라크 그림 두 점, 키리코 그림 일곱 점, 피카비아 그림 세 점, 마리 로랑생 그림 한 점이 경매에 부쳐졌다. 거의 도움이 되

지 않았지만 에른스트의 유화 세 점(가장 비싸게 팔린 「시각의 내부에서」가 180프랑이었다), 토인의 가면들, 페루의 테라코타, 페르시아의 투구, 몇 점의 하찮은 모조 골동품들도 있었다. 물건을 팔고 받은 돈으로 갈라는 우선 폴이 가져간 1만 7천 프랑을 시아버지에게 갚고 다른 빚도 청산했다. 그리고 딸을 시어머니에게 맡긴 다음, 마침내 사이공행 배표를 샀다. 그때 폴 엘뤼아르는 파피티를 떠나 싱가포르를 거쳐 인도차이나 반도에 막 도착한 참이었다. 그가 이미 수많은 "지루한 나날들…… 깨진 거울, 잃어버린 바늘의 나날들. 수평선상의 닫힌 눈꺼풀의 나날들"을 보낸 바 있는 앙티노우스 호를 타고.

　막스 에른스트 역시 갈라를 따라 폴을 만나러 가기로 결심했다. 프랑스의 예술 애호가들 중 누구도 그의 그림에 관심을 갖지 않았으므로 그는 여비를 마련하기 위해 뒤셀도르프에서 제과점을 하는, 예술가와 예술을 사랑하는 노부인에게 헐값에 작품을 넘겼다. 젊은 시절에도 자신을 도와준 적이 있는 그 부인을 에른스트는 '무터 아이'라고 불렀다. 그 그림들 중에는 갈라가 모델을 선 「아름다운 정원사」도 포함되어 있었다. 앵데팡당 전에서 전시된 그 작품은 두세의 눈길을 끌었다. 아라공과 브르통에게 고무받은 두세는, 발가벗은 모델의 모습에 충격을 받은 그의 아내가 반대하지만 않았다면 그 작품을 구입했을 터였다. 그 그림은 기묘한 운명을 겪게 된다. 뒤셀도르프 미술관 소유가 된 「아름다운 정원사」는 1937년 뮌헨의 '퇴폐 예술' 전시회에서 독일의 신체제가 경멸하는 다른 그림들과 함께 전시되었다가 나치에 의해 파괴된 듯 그후 자취를 감추었다.

　4개월간의 이별 끝에 갈라, 막스 에른스트, 폴 엘뤼아르 트리오는 사이공에서 다시 만났다. 카지노 호텔에 방을 잡은 그들은 그때부터 돌아갈 비용을 마련할 때까지, 다시 말해서 여객선 폴르카 호가 사이공에 도착한 8월 11일부터, 폴과 갈라가 마르세유행 괸테르 호에 오른

9월 5일까지 함께 지내게 된다.

낯선 곳에서 지내는 것을 좋아하지 않는 이들에게 인도차이나 여행은 길을 우회해서까지 할 만한 것은 분명 아니었다. 폴 엘뤼아르는 나중에 그것을 가리켜 '어리석은 여행'이었노라고 평가하고 있다. 이 삽화적인 사건을 미화하고, 이국적인 정취가 결여된 이 휴가에 부겐빌레아와 모기장 달린 침대, 아편 흡입장 등의 이야기들을 덧붙이는 것은 쓸데없는 일이리라. 그저 자신들의 세계와는 다른 세상, 다른 문명에 대한 열정이나 호기심에 대해, 당사자들에 대해 말할 수 있을 뿐. 전격적인 것이든 힘겨운 것이든, 자발적인 것이든 설복당한 것이든 간에 화해의 배경으로 인도차이나는 적당한 장소가 아니었다. 이후 폴도, 갈라도 그곳에서의 체류에 대한 이야기는 결코 꺼내지 않는다. 그 사랑의 간주곡은 부부 싸움을 종식시키기는 했지만 시야를 넓혀 주지도 바꿔 주지도 못했다.

이 년 전부터 함께 지내 온 트리오는 사이공에서 해체되었다. 막스 에른스트 혼자 떨어져 나가고 부부는 다시 결속되었다. 두 사람은 파리로 돌아가기로 했고 막스는 불안정하기 짝이 없는 균형을 깨뜨리지 않기 위해 몇 주일 더 그곳에서 머물기로 결정했다. 프랑스로 돌아온 그는 오본의 집을 떠나게 된다.

갈라 도착. 귀향 원함.

8월 12일 다시 쾌활해진 폴 엘뤼아르는 부모에게 전보를 보냈다. 그는 부모에게 막스 에른스트가 갈라를 따라왔다는 것과 인도차이나 하늘 아래의 재회에 그 역시 참여했다는 것을 말하지 않았다. 부부간의 화해는 한 점 의혹 없이 완벽했다. 엘뤼아르는 우정으로 결국 불화의 씨를 뿌리고 만 친구를 빼놓고 아내와 함께 파리로 돌아갈 준비를 했

다. 폴은 아무 일도 일어나지 않은 것처럼, 한바탕 소동이 집 안을 휩쓸지 않은 것처럼 행동하고 싶어했다. 다시 일을 시작할 태세를 갖추고 온순해진 아들을 되찾은 것에 한시름 놓은 부모가 그를 기다리고 있었다.

귀향 원함. 두 분 때문이 결코 아니었음. 답장 바람. 사랑을 보내며. 사이공 카지노 호텔에서 그랭델.

몇 가지 금전적인 문제 때문에 탕자의 귀향이 늦어지고 있었다. 그 문제들은 이내 해결되었다. 폴은 8월 28일자 전보에서 도움을 청하고 있다.

돌아가야 함. 생활비 많이 듦. 인도차이나 은행에 최소 1만 프랑짜리 수표 발송 바람.

클레망 그랭델은 선뜻 그 돈을 보내 준다. 그 돈의 일부가 막스 에른스트에게 갔는지, '지독히 비싼 생활비'에도 불구하고 에른스트가 자기 힘으로 돌아갈 여비를 구했는지는 알 수 없다.

이 합법적인 부부가 정부(情夫)를 밀어 내고 관계를 회복해 가고 있었던 당시, 사이공에는 또 다른 프랑스인 부부가 머물고 있었다. 벤타이 스레이 사원의 부조를 절취한 혐의로 프놈펜 법정에서 3년형을 받은 앙드레 말로가 그곳에서 상소를 준비하고 있었다. 그의 아내 클라라는 프랑스로 돌아가 남편의 경솔한 모험을 옹호해 줄 사람들을 규합하게 된다. 클라라는 말로를 위해 파리의 인텔리겐치아——그 중에는 앙드레 브르통도 포함되어 있었다——의 협력을 구하게 된다.

한편 인도차이나의 갈라와 폴 엘뤼아르는 파리의 친구들에게는 전

혀 소식을 보내지 않은 채 군중 속을 익명으로 돌아다니고 있었다. 그 누구——물론 폴의 부모는 예외였다——도 그들이 어디 있는지 알지 못했다.

6개월간의 부재와 침묵 끝에 나타난 엘뤼아르의 출현은 그룹 내에 그의 증발만큼이나 강한 충격을 불러일으켰다. 사람들은 그가 죽었거나, 적어도 랭보처럼 세상에서 종적을 감춘 것으로 믿고 있었다. 그가 다시 돌아오리라고는 아무도 생각하지 않았다. 수포와 나빌의 말에 따르면, 그동안 그들은 각자 폴을 그리워하면서도 아무도 그에 대한 이야기를 하지 않았다. "한 인간의 증발은 심각한 의문을 제기한다. 모든 것을 단순화시키는 죽음이 아니라, 그 돌연한 공허감에 대해 말하고 있는 것이다. 그는 어디 있는가? 바람이 그 흔적을 쓸어가 버리고……"라고 나빌은 쓰고 있다.

그룹의 시인들은 사태가 진부하게 정리되는 것에 배신감에 가까운 감정을 맛보았다. 이 기묘한 증발 아닌 증발, 불완전한 반항, 재빨리 새로운 행복으로 이어진 파경에 대해 줄곧 아무 소식도 듣지 못했던 그들이 엘뤼아르의 귀향 이후 취한 반응을 시몽 브르통은 이렇게 알려주고 있다.

"엘뤼아르가 돌아왔어. 아무 말도 하고 싶지 않아. 여러 가지 반향을 불러일으킨 그 사건에 대해 우리 끼리는 이제 더 이상 거론하지 않고 있어."

사건은 종결되었다. 말로의 인도차이나와는 달리 엘뤼아르의 인도차이나에 관심을 갖는 사람은 갈라와 엘뤼아르 자신, 그리고 무대 뒤의 막스 에른스트 정도일 터였다. 당사자들은 서로의 동의하에 더 이상 그 모험에 대한 화제를 입에 담지 않았다. 그들은 그 사건을 기억 깊숙한 곳에 묻어 버렸고 그들의 삶에서 고통스러운 한 시절을 표상하고 있는 만큼 그 사건은 기억의 밑바닥에 가라앉았다가 지워지고 만

다. 폴도 갈라도 그 일을 기억하고 싶어하지 않았다.

앙드레 말로를 위한 청원서에 서명한 앙드레 브르통은 『리테라튀르』지의 동료인 엘뤼아르의 여행에 대해서는 비꼬는 듯한 태도를 취하고 있다. "엘뤼아르가 타히티와 자바를 거쳐 사이공으로 가서 그곳에서 갈라와 에른스트와 같이 있었다는 게 믿어지나? [……] 그런데 틀림없는 사실이라네. 휴가라나, 뭐라나" 하고 그는 마르셀 놀에게 쓰고 있다. 루이 아라공도 이전보다 태도가 딱딱해졌다. "상상할 수 없을 만큼 난 엘뤼아르가 그리웠다. 하지만 한 번 더 속은 것은 별로 중요하지 않다. 난 영원히 속아 주기로 마음을 정했다."

자신에게 남은 몇 안 되는 수집품 중의 하나인 에른스트의 프레스코 화로 둘러싸인 오본으로 돌아온 엘뤼아르는 다시 부동산 업무로 복귀했다. "인간의 어리석음과, 가장 근본적인 욕구가 부과한 의무로 가득찬 삶 때문에 매일 밤 눈물 짓지 않는 자여, 침묵할지니." '랭보'는 세상의 질서 속으로 복귀했다. 갈라는? 아무도 그녀에게는 관심을 두지 않았다. 옛 다다 그룹 속에서 엘뤼아르의 복귀가 별다른 소란을 야기하지 않고 시의 방향이 살짝 바뀌는 데 그친 반면, 갈라의 여행은 노골적인 불쾌감을 유발했다. 인도차이나 사건은 그녀를 불신하고 그녀에게 반감을 갖는 전체적인 분위기를 고조시켰다. 시몽 브르통은 드니즈에게 자신의 반감을 털어놓고 있다.

"내가 용서할 수 없는 건 그녀가 거짓말을 했다는 사실이 아니라 폴한테 가면서 위선적인 태도를 취했다는 거야. 난 너무나 불쾌해. 사람들이 내 감정을 훔쳐가는 건 용서할 수 없어. 앙드레의 감정에 대해선 더 용서가 안 돼."(피에르 나빌의 『초현실적인 시간』에는 이 사건에 대한 앙드레 브르통과 아라공, 시몽 브르통의 견해가 인용되어 있다) 사람들이 갈라를 비난한 것은 그녀의 지나친 과묵함 때문이었다. 강인하고 독립적인 성격을 증명하는 그런 태도가 공동으로 모든 결정을 내

려야 하는 그룹의 신경에 거슬렸던 것이다.

브르통의 말에 따르면, 엘뤼아르가 '아무 일도 없었던 것처럼' 그룹에 다시 흡수된 데 반해 그때까지도 정식 멤버라고 할 수 없었던 갈라는 그 어느 때보다 그룹과 소원해졌다. 요주의 인물이자 말썽꾼인 그녀는 그 사건을 목격한 이들에게는 마녀처럼 보였다. 그들 잡지의 자매지인 동시에 경쟁지였던 『클라르테』지에 참여한 시인이자 또 다른 예술가 그룹의 우두머리, 다시 말해서 그 사건과 거리를 두고 있었던 외부 옵저버격인 빅토르 크라스트르는 갈라의 기묘한 지배력을 이렇게 묘사하고 있다.

"작열하는 눈빛을 지닌 그 날씬한 슬라브 여자는 어떤 영(악령일까?)에 사로잡혀 있는 것 같았다. 그녀 안에는, 마법을 퍼뜨리고 언제라도 그룹 내에 불화의 씨를 뿌릴 태세를 갖춘 마녀가 자리잡고 있었다."

추억

증발 사건으로 엘뤼아르는 아무것도 지울 수 없었다. 갈라와의 화해—"내가 삶에서 소생시킨 것은 내 되찾은 기억, 내 모든 옛 욕망, 내 미지의 꿈, 내가 모르고 있는, 내가 잊어버린 순수한 진짜 힘이 아닐까?"라고 그는 시집 『어떤 삶의 이면』에서 쓰고 있다—에도 불구하고, 그의 마음속의 슬픔은 줄어들지 않았다. 파리로 돌아온 것은 끊임없이 불안해하는 상처 입은 남자였다.

"여행은 언제나 나를 줄곧 지나치게 먼 곳으로 데려갔다. 내게 있어서 도착한다는 확신은 수없이 초인종을 눌러도 열리지 않는 문 같은 것일 뿐."

그는 여전히 비관론자였다. 한편 탕자 남편과 집으로 돌아온 갈라 역시 길었던 트리오 생활 이전의 상태로 돌아갈 수 없었다. 그녀의 마

음속에는 고통과 욕구 불만이 자리잡고 있었다. 이번에는 그녀가 기분 전환을 위해 충동적으로 짧은 여행을 떠나곤 했다. 공식적으로 사랑의 결합을 유지하면서 각자 자유와 새로운 쾌락을 추구하자는 것이 당시 엘뤼아르 부부의 허망한 계획이었다.

엘뤼아르가 세계를 돌아다니는 동안, 다다는 죽어 땅에 묻히고 초현실주의가 태어났다. 앙드레 브르통이 그 운동의 우두머리였다. 시인들의 모임은 본부가 바뀌었다. 지난날처럼 피콩-시트롱이 아니라 망다랭-퀴라소(밀감주)를 마스코트 음료로 앞에 놓고 그들이 즐겨 찾는 곳은, 퐁텐 가의 브르통 집에서 얼마 떨어져 있지 않은 블랑슈 광장의 카페 시라노였다. 식전주 시간은 하나의 의식이 되었다. 매일 오후 다섯 시—출석 점검은 다섯 시 오 분이 아니라 다섯 시에 이루어졌다고 그들 중의 한 명인 에마누엘 베를은 말하고 있다—에 그곳에 모이는 것이 관례였다. 시간을 엄수해야 했다.

1924년 10월, 크라 출판사에서 『초현실주의 선언문』이 간행되었다. 엘뤼아르가 돌아온 그해 여름 앙드레 브르통은 그 책의 원고를 썼다. 중요한 책이었다. 거기에는 새로운 운동과 그 신조, 그 반항과 그것에 부합하는 이들과 부합하지 않는 이들의 명단이 들어 있었다.

초현실주의 : 남성 명사, 말을 통해서든, 글을 통해서든, 그 밖의 다른 방법을 통해서든 사고의 실제 작용을 표출시키는 순수한 심리적 자동 운동. 모든 심미적 · 도덕적 선입견에서 벗어나 이성에 의한 그 어떤 통제도 없는 상태에서 사고를 표출시킨다.

도스토예프스키가 비판대에 오른 반면 랭보와 보들레르, 빅토르 위고, 마르셀린 데보르드-발모르, 알프레드 자리, 스테판 말라르메 등 브르통이 좋아하는 대선배들이 빛을 발했다. 절대적 초현실주의를 실

천하는 이들도 있었다(브르통은 그들의 이름을 알파벳순으로 거명했다). 아라공, 브르통 자신, 크레블, 데스노, 나빌, 놀, 페레, 수포 등이었다. 차라와 피카비아는 축출되었다. 폴 엘뤼아르는 때맞추어 돌아와 원고에 직접 자신의 이름을 써 넣을 수 있었다. 그러니까 그는 자신의 의사와는 거의 무관하게 초현실주의자가 되었다. 출발하는 기차에 올라탄 셈이었다.

『선언문』과 비슷한 시기에 나온 아라공의 작품은 새로운 지평을 보여 주고 있다. 아라공은 「꿈의 파도」에서 다음과 같이 쓰고 있다.

초현실주의의 빛이 있다. 도시에 불이 켜질 무렵 실크 스타킹이 놓인 연어살빛 진열대 위에 떨어지는 빛, 광천수의 침전물 속에서 연한 빛을 띠고 있는 베네딕틴 주류(여러 가지 약초를 넣어 만든 코냑의 일종─옮긴이) 상점 안에서 타오르는 빛, 방돔 가 전장(戰場) 여행사의 푸른 사무실을 은밀히 비추는 빛. 넥타이들이 유령으로 바뀔 무렵, 오페라 가의 바르클레 매장에 늦게까지 남아 있는 빛. 사랑에 살해당한 이들 위를 비추는 손전등의 빛.

시인들은 초현실주의 연구소를 설립했다. 장소는 그르넬 가 15번지에 있는 라 로슈푸코 공작의 거처였던 곳으로 피에르 나빌의 아버지가 살고 있는 개인 호텔 안이었다. 누구나 들어가서 그 그룹의 최근 시들을 살펴볼 수 있었다. 이제 그들은 정치적으로 행동하고 혁명에 접근할 생각이었다. 그들의 이십대를 대변했던 잡지 『리테라튀르』는 죽었다. 이제 다가오는 그들의 삼십대를 위해 『초현실주의 혁명』지가 있었다. 그 잡지는 그들의 새로운 이상을 표현하고, 그들 세대의 반체제적 분노와 불안뿐 아니라, 그들의 아버지와 할아버지가 꿈꾸었던 것과는 다른 미래에 대한 계획까지 표현하게 된다.

"초현실주의는 새로운 표현 방식이나 보다 편리한 표현 방식도 아니고 시적 형이상학이라고도 할 수 없다. 그것은 정신으로부터, 그와 흡사한 모든 것들로부터 완벽하게 벗어나는 방식"이라고 그들은 잡지에서 밝히고 있다. "우리는 혁명을 하기로 결심했다. 초현실주의는 자기 자신을 돌아보고, 필사적으로, 필요하다면 망치를 동원해서라도 자신의 족쇄를 때려부수고자 결심한 정신의 외침"이라고 시인들은 단언하고 있다(1925년 1월 27일의 선언).

벵자맹 페레와 피에르 나빌 그리고 그룹의 새 회원인 탁월하고 빼어난 청년 앙토냉 아르토――브르통에 따르면 "조명이 환히 밝혀진 가운데 범죄 소설적 분위기를 풍기는"――가 주도한 그 잡지가 커다란 변화를 천명하고 합의를 도출해 가는 동안, 회원 각자는 전체에 해를 끼치지 않는 선에서 한편으로 자신만의 탐색, 자신의 방황, 자기 길에 대한 모색을 계속해 나갔다.

폴 엘뤼아르는 그 싸움에 뛰어들었다. 초현실주의 운동이 태동하는 동안 줄곧 떠나 있었으므로 그는 주도권을 쥘 수 없었다. 그러나 한편으로 연구소의 설립을 돕고, 다른 한편으로 초현실주의라는 종교에 대한 그의 입교 증명서라고 할 수 있는 또 다른 공동 작품을 함께 써 내는 등 그룹의 주요 활동에 참여했다. 그 작품이 바로 유명한 「주검」으로, 어떤 저주받은 자란 1924년 그해 여름 죽은 아나톨 프랑스를 뜻했다. '프랑스'라는 찬란한 이름을 가진 그 훌륭한 작가를 격렬하게 모욕한 아라공, 브르통, 델테유, 드리외 라 로셸의 폭력적인 글에 엘뤼아르는 자신의 비난을 덧붙였다. 그는 자기 자신, 그리고 자신이 얼마 전에 버리고 싶어했던 문학과 과격한 방식으로 화해했다. 그는 극도로 비관적인 어떤 단평에 대한 설교를 마치면서 욕설 한가운데서 "주검이여, 우리는 너 같은 자들을 사랑하지 않는다"라고 쓰고 있다. 그 설교는 아나톨 프랑스에 대한 경멸 이상을 드러냄과 동시에 그의 정신

상태를 보여 주고 있다. "망각의 세찬 바람이 나를 이 모든 것들로부터 멀리 데려간다. 어쩌면 나는 삶을 모욕하는 것들을 전혀 보지 못하고, 전혀 듣지 못한 것은 아닐까?"

이윽고 막스 에른스트가 돌아왔다. 그는 몽마르트르 투르라크 가에 있는 레 퓌생 관에 화실을 얻었다. 무일푼이었으므로 끼니를 잇지 못하는 날도 있었다. 폴 엘뤼아르는 그를 저버리지 않았다. 폴은 에른스트에게 재정적인 도움을 주기 위해 그의 그림을 몇 점 사들였다. 에른스트는 줄곧 인정을 받지 못했으므로 그의 그림은 잘 팔리지 않았다. 갈라는 그에게서 사랑을 도로 찾아 왔지만, 폴은 그에게서 우정을 빼앗아 오지 않았다.

초현실주의가 태동해 처음으로 맞는 봄인 1925년 봄, 열여덟 편의 시─그 중 열네 편은 단행시, 다시 말해서 한 줄로 된 시였다─와 스무 점의 펜화가 실린, 발행 부수 50부짜리의 조촐한 익명의 시집이 간행되었다. 필리프 수포는 4월 1일자 『라 르뷔 외로페엔』지에서 그 시집의 내막을 밝히게 된다. 그 작품을 펴낸 시인과 화가는, 이미 두 권의 시집으로 시적 결속을 다진 바 있는 폴 엘뤼아르와 막스 에른스트였다.

시집의 제목은 『침묵 대신에』였다. "여기 보들레르 이후 씌어진 시 중에서 가장 아름다운, 기적에 호소하는 몇 편의 시가 있다"고 필리프 수포는 힘주어 말하고 있다.

섬세하고 날카롭고 단단한 펜으로 매 페이지마다 그려져 있는, '벽을 꿰뚫는' 눈빛을 지닌 스무 개의 얼굴에 부쳐 시인은 "내 사랑 속에 갇혀 나는 꿈꾼다"고 쓰고 있다. 숱 많은 검은 머리채를 한 그 스무 개의 얼굴은 동양인을 연상시키는 길다란 두 눈을 가진 갈라의 앞얼굴, 옆얼굴, 4분의 3 옆얼굴을 그린 것들이었다. 그 눈빛에는 불꽃이 깃들여 있는 것 같았다. 열기 없는 불꽃, 파괴하고 황폐화시키는 사악한 불

꽃이. 조금씩 다른 그 얼굴들에는 불길한 느낌을 준다는 공통점이 있었다. 그 마녀야말로 시집 『침묵 대신에』의 뮤즈이자 여주인공이었다. 연인들에게도 갈라는 불투명하고 해독할 수 없는 신비를 지닌 무시무시하고 강력한 존재로 비쳐졌던 것이다. "당신 눈의 형태는 나에게 삶을 가르쳐 주지 않는다"고 한 단행시는 읊고 있다. 또 다른 시가 화답한다. "어둡기 짝이 없는 눈 속으로 가장 밝은 빛이 잦아든다."

"사랑, 오 내 사랑, 너를 잃기를 빌었건만." 사랑의 풍경은 갈라의 눈처럼, 막스의 데생처럼, 폴의 시처럼 음울했다. 필리프 수포는 "음산하고 음울한 분위기 속에서 소금처럼, 불처럼 시가 개화하는 것"에 놀라고 있다. 갈라의 매력은 천성적으로 악마적이었다. 에른스트의 그림과 엘뤼아르의 시는 그런 그녀의 매력에 대한 강렬한 증언이었다. 그녀는 특별한 매력을 행사했고, 그 매력에 대해 그들은 무력하게도 자발적인 희생자가 될 수밖에 없었다. "악마를 분장시키니 그녀의 모습이 창백해지네." 그 시집 중에서 가장 아름다운 동시에 가장 신비로운 시는 갈라라는 수수께끼라고 할 수 있었다. 그 여자는 누구인가? 악마인가? 알아맞춰 보라.

엘뤼아르의 명징하고 평화롭고 사랑에 찬 시들에, 애정도 부드러움도 찾아 볼 수 없는 갈라의 모습을 여러 페이지에 걸쳐 형상화한, 날카롭고 심술궂고 냉정한, 에른스트의 광기 어린 데생이 조응하고 있었다. 그것은 그의 작별 인사였다. 어쩌면 마지막 작별 인사였는지도 모른다. 엘뤼아르와의 마지막 악수인 동시에 매혹적이고 음울한 갈라에 대한, 도스토예프스키적인 그녀의 드라마틱한 세계에 대한, 이룰 수 없는 행복을 향한 그녀의 꿈에 대한 그의 결별의 편지였다.

그녀는 그것에 분개하지 않았다. 그녀는 감탄의 말과 함께 직접 서명한 『침묵 대신에』 한 권을 자크 두세에게 보내기도 했다. 자신에게 해가 된다 해도 갈라는 자신이 매혹당하고 매혹했던 화가의 작품을,

그 내용이 어떤 것이든 간에, 사전 검열하지 않았다. 그 시집의 첫머리에 그녀는 "자크 두세에게, 갈라 엘뤼아르가 존경을 보내며"라고 쓰고 있다.

다음해 가을, 막스 에른스트는 한 화랑에서 금발에 푸른 눈을 가진 스무 살짜리 순진한 처녀를 만났다. 그녀는 영불해협 저지 섬에 있는 '예수의 딸 수녀회' 수도원 출신으로 상사(商事) 재판소 등기소장의 딸이었다. 두 사람은 서로 한눈에 반했다. 그 순진한 처녀는 막스 에른스트와 살기 위해 가출했다. 스캔들이 아닐 수 없었다. 그녀의 아버지는 미성년자 납치라고 주장하면서 경찰에 도움을 청했다. 막스는 브르통과 데스노 같은 친구들의 개입으로 때맞춰 몸을 피해 마리-베르트와 루아르 지방의 누아르무티에 섬으로 도망쳤다. 두 연인이 그 성마른 아버지로부터 결혼 허락을 얻어 내기까지는 몇 개월이 걸리게 된다.

1927년 마침내 막스 에른스트와 마리-베르트 두 사람은 결혼한다. 그 무렵 에른스트는 「바람의 신부」, 「어떤 처녀에게 그녀 아버지의 머리를 보여 주는 막스 에른스트」, 「어머니를 짓밟는 젊은이들」, 「우리 이후의 모성」(새 같기도 하고 개구리 같기도 한 생물이 자기네 무리 위로 날아오르는 그림) 등 '상황을 거스르는 사랑만큼이나 도전적인 그림들'을 그렸다.

막스 에른스트의 로맨스와 달리 갈라의 생활은 지루하게 흘러가고 있었다. 그녀는 사방의 벽에 옛 사랑의 이미지들이 남아 있는 오본의 집에 권태를 느꼈다. 초현실주의 시인이라는 새로운 모험에 열중한 엘뤼아르는 자유로운 시간을 글쓰기와 그룹 활동, 초현실주의의 혁명적인 삶에 걸맞은 많은 원고(선전 활동과 이론)를 준비하는 데 썼다. 그러면서도 갈라가 없는 동안, 그녀가 초현실적 비전을 지닌 화가와 사랑을 나누는 동안 맛들인, 밤늦게까지 술집을 돌아다니는 생활을 포기

하지 않았다. 밤이면 그는 여전히 독신으로 남아 있는 루이 아라공이나 르네 크르벨과 더불어(그가 폐결핵 때문에 산 속의 요양소에 가 있지 않을 때면) 젤리의 집이나 페로케 같은 술집에 드나들곤 했다.

갈라는 지루함을 잊기 위해 가정으로부터, 딸과 남편으로부터 도망쳤다. 그녀는 그 동안 잊고 있었던 건강이 좋지 않다는 구실을 대고 여기저기로 치료를 받으러 다니는 것처럼 꾸몄다. 평생에 걸쳐 그녀의 두통과 기침과 피로는 생활이 만족스럽지 않거나, 아무리 불투명한 것이라도 새로운 상황을 원하게 될 때면, 즉각 도지곤 했다.

1925년에서 1928년까지는 초현실주의자들에게 중요한 시기로 시인들이 완전히 정신을 빼앗긴 때였던 반면, 갈라에게는 일생 중 가장 공허하고 우울한 시기였다. 그녀는 우연한 만남을 꿈꾸면서 가능한 한 자주 여행을 다님으로써 시간을 메우고자 애썼다. 찬란했던 막스 에른스트와의 연애 사건 후에 얌전하게 일상으로 돌아와야 한다는 것은 그녀에게 욕구 불만을 불러일으켰다. 십 년간의 결혼 생활이 권태로워진 것일까? 막스를 만나기 전까지 그녀를 타오르게 했던 폴에 대한 불꽃이 꺼져 버린 것일까? 갈라는 엘뤼아르만큼이나 가정의 테두리 밖에서 자극을 찾으려 했고, 다른 곳에서 새로운 감정을 찾으려 했다.

초현실주의에 새로 들어온 미국의 화가 만 레이는 폴과 갈라와 친구가 되어 함께 몽마르트르의 장에 가곤 했다. "언젠가 엘뤼아르 부부와 함께 시소를 탄 적이 있었다. 우리는 차례로 격렬하게 위로 튀어올랐다. 그때 나는 그들이 정신적으로뿐 아니라 신체적으로까지 자신들을 방기하고 있다는 느낌을 받았다"고 그는 말하고 있다. 두 사람은 각자 서로를 배제한 탐색을 계속하고 있었고, 만 레이가 말한 것은 바로 그런 '감정'이었다.

함께 살고 있는 남자가 지난날처럼 그녀를 꿈꾸게 하지 못하는 상황에서 그녀에게는 어떤 미래가 기다리고 있을까? 엘뤼아르는 이렇게

갈라의 강렬한 눈. 만 레이와 막스 에른스트의 사진.

쓰고 있다.

> 당신 심장의 형태는 괴물 같고,
> 당신 사랑은 내 잃어버린 욕망과 닮았네.
> 오 호박(琥珀)의 탄식이여, 꿈이여, 시선이여.

사랑의 방황

1927년 5월 3일, 클레망 그랭델은 수술을 받은 후 쉰일곱의 나이로 세상을 떠났다. '몽 블랑' 이라는 별명에 걸맞게 가족들을 통제하고 결속시키던, 엄격하고 확신에 찬 가장이 사라지자, 가족 간의 균형이 깨지고 새로운 질서가 요구되었다. 아버지가 죽기 전에 그의 권리를 위임받은 폴은 이제 그의 부모가 줄곧 생각해 온 것처럼 철부지도, 피보호인도, 감독을 받아야 할 아이도 아니었다. 아버지의 권위로부터 벗어난 그는 마침내 자신의 일거수 일투족을 지켜보던 아버지의 시선에서, 끊임없이 계속되어 온 아버지의 통제에서 벗어나 책임질 줄 아는 자율적인 성인이 되었다. 이제 그는 더 이상 '직원' 이 아니었다. 그랭델 가의 사업에서 폴은 새로운 '주인' 이었다. 그는 자기 재산을 자기 마음대로 운용하고, 자신의 삶을 스스로의 희망에 따라 설계할 수 있었다.

재정적으로 그의 지위는 완전히 달라졌다. 실제로 그의 아버지는 그에게 많은 재산을 남겨 주었다. 다음해 2월, 상속 문제의 처리를 위해 공증인 앞에서 서명한 증서에 따르면, 그가 물려받은 유산은 100만 프랑이 넘었다. 오늘날의 시세로 환산하면 약 5백만에서 6백만 프랑에 해당한다. 그의 어머니는 부동산과 자동차, 토지와 가구 전체를 상속받았고, 그는 주식과 채권을 물려받았다. 엘뤼아르는 더 이상 먹고 살기 위해 일할 필요가 없었다. 이제 그는 백만장자, 다시 말해서 거부가

된 것이다.

재산은 늘어났지만, 그의 건강은 악화되었다. 밤늦도록 술집을 돌아다닌 문란한 생활의 결과였는지, 새로운 권한에 대한 기대 때문이었는지 그는 기침을 했고, 열이 올랐다. 폐결핵의 망령이 되살아난 것이다. 단순한 늑막염이 치료가 어려운 건성 늑막염 형태로 심해지더니 기흉(氣胸)이 되고 말았다.

의사들은 그에게 선택의 여지를 주지 않았다. 그들은 그에게 오랫동안 요양소 생활을 할 것을 권했다. 요양소 생활은 그에게 클라바델에서의 감미롭고도 고통스러운 추억과 폐쇄적이고 고통스러운 청춘의 병약함을 떠올리게 했다. 자신의 청춘으로부터 그가 간직하고 싶어한 것은 첫사랑의 이미지들뿐이었다. 재산이 생겨서 갈라와 함께 새로운 쾌락을 찾아 유럽을 구석구석 돌아다니고, 파리의 사치를 마음껏 누릴 수 있게 된 순간, 병마가 폴을 사로잡았다. 걱정이나 우발 사태로부터 해방되어 모든 시간을 예술에 쏟으려 하는 순간 이제 다시는 들어가지 않아도 된다고 생각했던 '게토'로 돌아가야 했던 것이다.

폴은 아로자에 있는 파크 요양소에 입원했다. 고도 1천 8백 미터의 그리종의 장려한 풍경도, 전나무들과 후벨셀리 호수가 내려다보이는 전망도, 호화롭긴 해도 수인(囚人)임에 틀림없는 그에게는 아주 작은 위로를 주었을 뿐이었다. 1928년 3월 중순 이른바 '파리 바람'을 쐬기 위해 한 달간 휴가를 얻었을 뿐, 1927년 11월에서 1929년 3월까지 1년 반 동안을 그는 그곳에서 보냈다. 차분한 생활을 영위한다면 그곳에서의 체류는 그의 건강을 회복시켜 줄 수 있었다. "의사들의 지시에는 타협의 여지가 없어요. …… 내게는 휴식이 필요하다는군요" 하고 그는 어머니에게 보내는 편지에서 쓰고 있다.

갈라는 환자를 간호하는 데 성의를 보이지 않았다. 폴이 그리종에서 요양을 하고 있는 동안 그녀는 파리에 머물러 있든가 여행을 떠나곤

했다. 클레망 그랭델의 부담스러운 권위에서 해방된 그녀 역시 방종해졌던 것이다. 폴은 그녀를 간섭하지 않고 그녀가 자신의 시간을 마음대로 쓸 수 있도록 했다. 그녀는 그 요양지의 고요와 정적이 두려운 듯 아로자의 남편 곁에 아주 잠깐씩만 머물곤 했다. 남편과 시어머니는 그녀의 감기 증세와 편두통, 피로감에 대해 줄곧 우려를 표시—폴의 폐결핵에 대해서처럼—했지만 그녀 자신은 건강했다.

1927년 봄, 상속 문제를 처리하고 산 속의 요양소로 들어가기 위해 바쁜 남편을 두고 그녀는 떠나온 후 처음으로 고향을 방문하게 된다. 그녀는 모스크바와 레닌그라드에서 한 달을 보냈다. 그녀의 러시아 집 주소를 모르는 가운데—"당신이 내게 준 주소는 글씨를 알아볼 수가 없어"—폴은 열정에 찬 편지들을 보냈는데 그 편지들은 여기저기를 거친 끝에야 그녀에게 전달되었다.

"당신이 없으니까 죽도록 쓸쓸해. 난 당신을 학수고대하고 있어. 빨리 돌아와. 사랑해, 사랑해, 사랑해, 사랑해." 그는 그해 6월 오본에서 그녀에게 쓰고 있다. 그러나 갈라는 묵묵무답이었다.

엘뤼아르가 갈라에게 보낸 편지에서 그녀의 어머니나 남자 형제들이나 여동생에 대해 묻지 않은 것은, 요컨대 그녀의 가족들에 대해 거의 관심을 보이지 않은 채 그녀가 아쉬워함직한 애정만을 낯선 땅의 그녀에게 보낸 것은 그가 그녀의 러시아 체류에 대해 아무런 소식도 듣지 못했다는 것을 말해 준다. 갈라의 여동생 리디아 자롤리메크는 그 여행에 대해 막연한 기억만을 갖고 있다. 그후 갈라는 다시는 소련으로 돌아가지 않는다.

그녀가 가장 자주 갔던 곳은 스위스의 호수 지역이었다. 기분 좋은 날씨와 온화함, 신선함, 그리고 호반 도시의 오락까지 누릴 수 있는 루가노, 마가디노, 로카르노, 셀리스베르크 등지에서 그녀는 새로운 취향을 만들어 갔다. 그도 그럴 것이 사진에서 보여지는 것에 따르면, 갈

라의 모습은 크게 달라져 있었다. 그녀는 더 이상 이름 없는 재봉사가 만든 옷이나 자신이 직접 만든 옷을 입는, 깔끔하고 얌전한 소시민이 아니었다. 이제 그녀는 몸매를 돋보이게 해주는, 가슴이 깊이 패인 멋진 맞춤복을 입었고, 우아하고 매력적이고 세련된 자신의 모습을 부각시키는 모피, 숄, 짧은 외투, 장식품을 곁들였다.

갓 결혼했던 시절 그녀는 전선의 남편에게 보내는 우편물에 타월지 견본을 동봉했고, 그것을 직접 재단해 바느질했다. 이제는 폴이 파리에 있을 때면 그녀가 고치고자 하는 옷들을 양장점에 가져다 주는 일을 맡았다. 그녀는 옷을 고치는 것을 광적으로 좋아해서, 자기 옷이나 모자에 언제나 개성적인 장식을 덧붙이곤 했던 것이다. 엘뤼아르가 갈라에게 보낸 수많은 편지에서, 이 헌신적인 남편이 자신이 그렇게 만들어 놓은 변덕 심한 아이 같은 그녀의 요구를 충족시키기 위해 심부름을 계속했다는 사실이 증명되고 있다. 그는 그녀의 사이즈와 취향을 알고 있었다. 그녀가 집을 떠나 있을 때면 그는 그런 심부름을 하면서 그녀의 요구를 충족시켜 주려 애썼다. 그는 5월 29일 오본에서 그녀에게 쓰고 있다.

"당신이 돌아올 때에 맞추어 멋진 옷을 준비해 놓고 싶어. 당신의 파자마 사이즈를 알려 줘. 당신에게 손에 넣을 수 있는 모든 것, 가장 아름다운 것들을 구해 주고 싶어."

한쪽에서 폴은 빛나는 사랑을 지니고 있었다. 갈라와 떨어져 있으면서 다른 여자들과 어울리기는 했지만, 마음속에 줄곧 그녀를 향한 영원히 변함없는 사랑의 불꽃을 지니고 있었다. 그리고 그것을 아내에게 고백했다. 다른 여자들—그는 다른 여자들이 있음을 분명히 시인했다—은 일시적인 충동에 지나지 않았다. 그들은 하찮고 일시적인 반면 갈라는 유일했다. 그는 힘주어 말하고 있다.

"당신은 빛이야. 떠나 있는 빛. 난 그 정도로 당신을 사랑해. 나머지

는 모두 심심풀이야. 당신은 내 위대한 실재, 영원한 존재야."

다른 한쪽에서 갈라는 불안정하고 무관심했다. 인도차이나에서 돌아온 그녀는 더 이상 전 같지 않았다. 지난날처럼 남편에 대한 열정이 그녀를 채워 주지 못했다. 세월의 탓이었을까, 아니면 막스 에른스트가 그녀에게 새로운 세계, 새로운 사랑의 왕국을 보여 주었기 때문이었을까? 그녀는 쾌락과 힘, 다양한 욕망을 지닌 채 사이공에서 돌아왔다. 막스와의 연애 사건은 폴과 그녀 사이에 있는 어떤 것, 중요한 결속력, 정절의 습관 같은 것을 깨뜨려 버렸다. 갈라는 의식하지 못하는 사이에 멀어져 갔다. 그녀는 다른 도락을 추구했다.

폴은 서글픈 심정으로 그것을 알고 그것에 동의하면서 그녀의 장래를 한정지으려 하지 않은 채 멀어져 가는 그녀를 지켜보았다. 그의 고백에 따르면, 당시 폴은 진짜 파경에 이를 수 있다는 생각까지는 하지 못했다. 각자의 연애조차 서로를 갈라놓지 못할 정도로 자신들이 밀착되어 있고 결합되어 있다고 그는 생각했다. 그는 그녀에게 그 사실을 거듭 되풀이하고 있다. 그에게 다른 여자들은 중요하지 않았다. "다른 여자들은, 당신이 알다시피, 다른 여자들은……" 하고 그는 그녀에게 보내는 편지에서 같은 말을 되풀이하고 있다. 그가 보기에 그런 사건은 부정(不貞)이 아니었다.

"당신을 정말로 사랑해. 다른 여자들은 허상일 뿐…… 다른 여자들은 어떻게 되어도 상관없어. 나머지 여자들은 지긋지긋해. 내가 원하는 건 당신뿐이야."

갈라 역시 그와 같은 마음이었을까? 엘뤼아르는 그렇게 믿고 싶었다.

"난 지치고 슬퍼, 그래, 정말 슬퍼. 속이 텅 빈 채 먼지투성이가 된 낡은 플라스크처럼 말야"라고 그는 아로자에서 그녀에게 쓰고 있다. 그 동안 갈라는 오세아니아의 고미술품을 수집한다는 핑계를 대고 베를린에 가 있었다. "난 지치고 슬퍼"라고 그는 힘없이 되풀이하고 있

다. 그는 그녀를 붙잡으려고도, 가두어 두려고도 하지 않았다. 건강이 악화된 그로서는 행복했던 클라바델 시절처럼 그녀를 옆에 붙잡아 두려 할 수 있었는 데도.

그 시절은 지나가 버렸다. 이제 갈라는 사랑의 힘을 그에게만 집중하지 않았다. 그래도 그는 그녀로 하여금 죄의식을 느끼게 하지 않았다. 그는 그녀가 아름답고 건강하고 유쾌하게 지내기를 원했고, 자신과 함께가 아니라도 온갖 쾌락을 누리라고 그녀를 부추겼다. 그는 너그럽고 관대하고 극히 자유로운 사고를 가진 남편이었다. 스스로도 아내에게 충실하지 못했던 그는 그녀의 부정에도 관대해지고 싶어했다. "당신의 자유를 한껏 누려. 자유란 언제나 이용해야 하는 법이잖아."

그렇게 부추김을 받은 갈라는 여러 연애 사건에 뛰어들었다. 불륜의 연인들로 붐비는 그 조용한 호반의 도시들에 그녀 혼자 가지는 않았을 터였다. 폴은 그 사실을 잘 알고 있었다. 편지 속에서 그는 한때 그녀의 연인이었던 B라는 인물에 대해 말하고 있다. 그가 질투하고 있는 것 같지는 않다. 자유라는 자신의 원칙에 충실했고, 부부가 평등해야 한다고 생각했던 그는 자신이 다른 여자들을 사귀고 있는 만큼 아내가 연인들을 갖는 것이 당연하다고 여겼다.

그는 성적 경험들을 즐겼고, 그것에 집착하기에 이르렀다. 아로자에서 돌아온 그는 기차 안에서 만난 알리스 아펠이라는 '인도 여자 같은 얼굴을 한' 베를린 여자와 관계를 계속하고 있었다. 그는 그녀에게 '사과'라는 별명을 붙여 주었다. 그녀는 매혹적이었고, 그녀를 본 적이 있는 르네 샤르에 따르면, "갈라 같은 몸매를 갖고 있었다". 「심장 위의 종(鍾)」이라는 작품을 쓴 샤르는 그 즈음 폴 엘뤼아르와 사귄 참이었고, 시집 『병기창』을 준비하고 있었다. 시인인 그는 보클뤼즈 지방의 일-쉬르-소르그에 살고 있었다. 폴은 그곳으로 그를 방문하겠노라고 약속했다. 샤르는 자주 파리에 올라오지는 않았지만 그들 부부

의 감정적인 방황을 호기심 어린 눈길로 지켜볼 수 있었다. 갈라 같은 몸매라는 표현은 분명 칭찬이었다. 갈라의 몸은 완벽한 여성적 균형미를 갖추고 있었다.

함께 나누는 것을 좋아하는 자신의 취향에 줄곧 충실했던 폴은 회복기의 자신의 연애에 대해 갈라에게 빠짐없이 이야기해 주었다.

"사과는 매력적이지만 너무 손쉬운 감이 있어. 그리고 개성이 없어."

그렇게 자주 먼 여행을 떠나고 그렇게 자주 곁을 비우는 아내를 자신의 성적 환상에 연결시키는 일도 그는 잊지 않았다. 그의 편지에 따르면, 그녀는 그의 에로틱한 놀이와 분리해서 생각할 수 없는 존재였고, 그의 온갖 관능적 몽상에 꼭 필요한 존재였다.

"난 당신 꿈을 꿔. 당신은 언제나 거기 있어. 사랑의 왕국을 다스리는, 무섭고도 감미로운 여왕으로. 오직 당신을 통해서만 내 욕망은 흥분으로 이어질 수 있고, 오직 당신한테서만 내 사랑은 사랑 속에 잠길 수 있어."

자신은 현재에도 미래에도 그녀와 헤어질 수 없노라고 그는 그녀에게 거듭해서 말하고 있다.

"내가 사랑을 나누고 싶은 건 오직 당신뿐이야. 다른 여자들은 심심풀이야. 그저 재미 삼아 그러는 것뿐이야."

"당신 아닌 여자들과의 사랑은 나를 피곤하고 불쾌하게 만들어."

여러 만남과 심각하다고까지 할 만한 관계들, 다양한 경험에도 불구하고 그의 마음속에는 여전히 갈라뿐이었다. 그는 그녀를 자신의 영원한 아내이자, 영원히 더불어 살 여인으로 여기고 있다.

"당신은 내 모든 행위에 함께하고 있어. 당신의 존재는 나를 지배하고 있어."

갈라와 '다른 여자들'을 동시에 필요로 하고, 상대를 바꾸고 다른 이의 이미지를 투사함으로써만 애정 생활이 가능한 자신의 모순을 의

식하고 있던 그는 1929년 4월 자기 쾌락의 이중적인 면을 이렇게 토로하고 있다.

"사과는 무척 너그러워. 그녀는 날 사랑해. 그녀는 무척 아름답고 사랑의 상상력도 풍부한 여자지만, 당신을 빼앗겨야 한다면 그녀를 증오하게 될 거야. 이 일에서 난 당신을 택할 수밖에 없어. 당신을 갖는 쪽을 택할 수밖에 없어."

그는 정부를 품에 안으면서도 그 여자에게 갈라의 이미지를 연결시켜야만 사랑의 행위를 할 수 있었다. 갈라는 그에게 있어서 꿈 속에서까지 만져지는 에로틱한 존재였다.

"내 꿈은 오직 당신이 나를 사랑하는 것, 관능적인 알몸의 당신과 함께 있는 거야."

어떤 편지는 "갈라, 갈라, 갈라, 갈라……"라고 그녀의 이름을 거듭해서 부르는 것으로 끝맺고 있다.

"내겐 오직 당신을 보고, 만지고, 입맞추고, 말하고, 숭배하고, 애무하고, 열애하고, 바라보고, 사랑하고 싶은 욕망뿐이야. 난 당신만을 사랑해. 가장 아름다운 당신, 모든 여자들 중에서 내 눈에는 오직 당신만이 보일 뿐이야. 여성 그 자체, 너무나도 위대한 동시에 너무나도 단순한 내 사랑."

하지만 부정을 넘어서는 그토록 충실하고 강한 사랑, 그 근원적인 사랑도 그로 하여금 다른 여자들을 멀리하게 하지는 못했다. 다른 여자들은 그에게 비교의 유희를 가능하게 해주었고, 갈라가 다른 남자의 팔짱을 끼고 산책을 하고 있는 동안 그의 외로움을 채워 주었다.

"당신한테는 B도 있고 다른 남자들도 있다는 생각을 하면 외로움 속에서 나 자신을 억제할 수가 없어. 아름답고 상냥하고 말 잘 듣는 사과는 내게는 호위병 같은 존재야." 두 사람은 각자 자유롭게 연애를 즐겼다.

엘뤼아르는 자신의 연애와 나란히 전개되는 갈라의 연애를 묵과했을 뿐 아니라 부추기기까지 했다. 자기 아내가 막스 에른스트의 품안에 있는 것을 꽤 오랫동안 흐뭇하게 지켜보았던 것처럼 그는 갈라의 연인들을 라이벌로 간주하려 하지 않았고 그들에 대해 어떤 공격성도 보이지 않았다. 그는 그들에게 관심을 가졌고, 그들의 소식을 알고 싶어했으며, 그녀가 그들에게 느끼는 사랑의 강도를 궁금해했다. 그는 이제 막스 에른스트 때처럼 괴로워하지 않았다. 그것은 갈라가 연인들에게 그 정도로 사로잡히지 않았기 때문일까, 아니면 사과가 끔찍한 삼각 관계를 사각 관계로 변화시킴으로써 균형을 잡아 주고 있었기 때문일까? 요양소에서 나온 지 얼마 안 되어 휴양차 갈라와 함께 갔던 칸에서 그는 자신의 추종자이자 마르세유의 유수한 잡지 『카이에 뒤 쉬드』의 동인인 젊은 시인을 그녀에게 소개했다. 청년의 이름은 앙드레 가야르였다.

앙드레 가야르는 마르셀 파뇰이 창간한 잡지 『포르투니오』의 뒤를 이은 『카이에』에 자신의 격정과 젊음을 쏟아붓고 있었다. 그의 추진력에 힘입어 『카이에』는 엘뤼아르나 크르벨이나 브르통 같은 파리의 시인들에게 연대를 요청했다. 가야르는 파케 해운 회사에서 일하고 있었었는데, 마르세유에서 그의 위치는 정치가 사디-카르노에 견줄 만했다. 그는 풍채는 물론 위풍까지 지니고 있었다. 그가 스코틀랜드풍의 긴 양말과 반바지를 입고 나타나면 사람들의 시선이 집중되곤 했다. 그는 한량이었던 것 같다. 가야르는 시만큼이나 술과 여자와 파티를 좋아했다. 그의 친구 블레즈 상드라르의 말에 따르면, 가야르는 정체되어 있는 것을 두려워했다고 한다.

그는 커다란 불행을 겪었다. 스무 살 때 약혼녀였던 알자스 처녀가 라인 강에 빠져 죽었던 것이다. 엘뤼아르와 갈라를 만난 1928년 가야르는 첫 시집 『마음속』을 출간한 참이었다.

이윽고 피할 수 없는 시나리오가 전개되었다. 폴은 줄곧 갈라를 가야르의 품 속으로 밀어붙였다. 일단 두 사람이 서로 알게 되자 폴은 두 연인을 호텔에 남겨둔 채 슬그머니 모습을 감추었다. 무엇을 기대했던 것일까? 니스로 가서 그는 갈라에게 짤막한 편지들을 쓰고 있다.

"당신을 사랑해. 가야르는 정말 좋은 친구야", "난 가야르가 정말 좋아. 당신에게 뜨거운 포옹을 보내며", "가야르에게 내가 좋아하고 있다고 전해 줘" 하는 내용이었다. 그는 셋이서 밤을 함께 보내려는 변태적인 욕망을 갖게 된다. 그 욕망은 이루어지지 못한 것 같다.

"이해해 줘, 그리고 그를 이해시켜 줘. 때때로 내가 당연한 일인 양 그와 함께 당신을 소유하고 싶어한다는 걸 말야."

폴은 자신이 선호하는 성적 환상을 줄곧 발전시켜 나갔다. 그것은 우정과 사랑을 결합하고, 또 다른 사내가 어느 정도 적극적으로 참여하거나 지켜보는 가운데 아내와 사랑을 나누는 것이었다.

"친애하는 내 사랑, 감미로운 내 사랑, 지금 막 멋진 환상이 떠올랐어. 관능적인 감정이 우리의 욕망을 온통 깨어 있게 하는 백일몽이야. ……누구인지 분명치 않지만, 줄곧 말없이 꿈을 꾸고 있는 어떤 말 잘 듣는 사내와 내가 침대에 함께 누워 있어. 내가 그에게 등을 돌리지. 그러자 당신이 사랑을 원하는 표정으로 내 옆에 와서 눕는 거야. 당신이 나에게 아주 감미롭게 입을 맞추면 난 당신 옷 속으로 손을 넣어 당신의 탄력 있고 싱그러운 젖가슴을 애무하지. 그러다가 당신의 손은 서서히 내 몸을 넘어 다른 사내를 찾고, 그의 성기를 쥐는 거야. 난 당신 눈 속에서 그 장면을 보고……"

"감미롭고 엄격하고 관능적이고, 극히 영리하면서 극히 대담한 자신의 지배자" 갈라, 그의 말에 따르면 자신의 정부들 중 가장 관능적인 갈라——"변함없이 내게 바쳐진 당신의 신비한 육체"——에게 그가 한 비난은 단 한 가지, 그녀가 현재 이외에는 거들떠보지 않는다는 것이

었다. 그녀는 어떤 추억도 갖고 있지 않은 것처럼 행동했다. 그녀는 향수 따위는 염두에 두지 않았다. 그녀가 조국을 떠나 와서도 잘지내고, 러시아에 대해 어떤 회오도 느끼지 않았다면, 폴은 자신의 사랑이 그렇게 자유롭게 교환되고 대체됨으로써 마음의 성운 속에서 소멸되어 버리는 것이 아닐까 두려워했다.

"지난번 아로자에서 당신이 한 얘기는 생각하고 싶지도 않고 생각할 수도 없어. 당신은 추억 같은 것을 갖고 있지도, 갖고 싶지도 않다는 말 말야. 난 당신을 향한 사랑에 내 인생을 걸었어……"

엘뤼아르와 갈라 사이의 게임은 서로 규칙이 달랐다. 폴은 여러 여자를 사귀면서도 마음 깊숙한 곳에 자신의 근원적인 사랑인 갈라를 전혀 손상시키지 않은 채 간직하고 있었다. 한편 갈라 자신의 말에 따르자면 그녀의 사랑은 영원히 자신을 사랑한다고 주장하는 이에 대한 향수 따위는 지니고 있지 않은, 현재를 사는 사랑이었다. 갈라의 사랑은 과거를 지워 버렸다.

고통과 절망에 사로잡힌 그들은 둘 다 방랑자였다. 곧 열 살이 될 세실은 줄곧 할머니 집에서 살고 있었다. 아버지의 죽음 이후, 아로자의 수인 생활에서 풀려난 폴은 밤새워 술집을 돌아다니는 습관을 되찾았다. 다시 요양소로 떠나야 할지 모른다는 불안도 그의 방탕한 밤 생활을 막지 못했다. 그는 갈라와 함께, 나중에는 혼자 짐 속에 '사과'를 넣어가지고 베를린에 갔다. 또한 스위스로 르네 크르벨을 방문했고, 셀리스베르크에 세실을 데리고 갔으며, 드러내놓고 '다른 여자들'가 관계를 가졌다. 그는 온갖 유형의 여자들——사과는 그 중 아름다운 한 예에 지나지 않았다——과 어울렸고, 온갖 색정에 호기심을 보이며 우연한 만남을 찾아 술집을 드나들었다.

그는 결국 막스 에른스트와 사이가 나빠지고 말았다. 그것은 어떤 칵테일 파티에서 마리-베르트가 갈라에 대해 험담을 했기 때문이었

다. "그녀는 아무 이유도 없이 내게 공격적인 말을 던지더군" 하고 엘뤼아르는 곁에 없는 아내에게 설명하고 있다. 그는 마리-베르트에게 쏘아붙이고 싶었고, 그 자신의 말에 따르면 실제로 '그 여자'에게 호통을 쳤다. 그러자 곁에 있던 에른스트가 끼어들어 그 싸움을 끝내려고 마리-베르트의 편을 들었고, 엘뤼아르는 그런 그를 거짓말쟁이라고 닦아세웠다.

에른스트는 엘뤼아르의 눈에 주먹을 날렸다. "초인간적인 차원이라고 믿어 온 우리 관계에 주먹을 들이대다니!" 폴은 막스를 '돼지' 취급했다. "가장 친한 친구가 얼굴을 때려서 엉망으로 만들어 놓았어" 하고 그는 투덜거리고 있다. 하지만 이어 "당신에 대한 사랑 때문에 난 그에게 복수 같은 것은 하지 않을 거야…… 날 떠나지 마"라고 덧붙이고 있다.

그 싸움으로 그들의 우정은 끝장나고 말았다. 좋은 추억을 망쳐 놓은 싸움이었다. 그것은 그때까지 한 번도 노출된 적이 없었던, 잠재적인 경쟁 심리의 표출이기도 했다.

"그가 비열하고 데데하게 행동한 데 대해 내게 먼저 사과했으면 해" 하고 엘뤼아르는 속마음을 털어놓고 있다.

갈라에게 있어서 막스 에른스트는 이미 지나간 사건이었다. 뚜렷한 목표 없는 즉흥적인 일탈 속에서 그녀는 그 사건을 잊어가고 있었다. 그녀는 더 이상 자리를 지키고 있지 않았다. 알프스를 자주 여행했고, 독일과 스위스의 국경 지역 여기저기를 왕래했으며, 즉흥적으로 코트다쥐르에서 머물렀다가, 카르카손에 갔고, 파리에 올라와서 며칠 지내기가 무섭게 다시 떠나곤 했다. 그녀는 방황하는 별이 되었다. 그녀는 무엇을 바라고 있었던 것일까? 폴로부터 도망치고 싶었을까? 막스를 잊고 싶었을까? 그녀 자신으로부터 도망치고 싶었을까?

그녀는 이제 더 이상 가정이라는 구속도, 조용한 생활도 견뎌 내지

못했다. 그녀는 그 어떤 지속적인 관계도 갖고 있지 않았다. B든 가야르든 일시적인 관계일 뿐이었다. 그녀는 금방 싫증을 냈다. 요염한 자세로 신원을 알 수 없는 어떤 사내의 무릎에 앉아 찍은 사진도 있다. 그녀는 이제 어린 시절 꿈꾸던 것처럼 한 남자의 아내가 아니었다. 그녀는 한 사람의 연인만을 갖고 있는 것이 아니었다. 가야르는 그녀의 매력에 사로잡혔지만 그녀는 그에게서 행복을 찾지 못했다. 『카이에 뒤 쉬드』의 탁월한 편집장은 폴—그는 갈라에게 서둘러 그 소식을 알려준다—에게 갈라와의 일시적인 연애 때문에 고통스럽다고 털어놓았다. 폴은 갈라에게 쓰고 있다(1929년 7월).

"가야르에게서 그 연애 사건으로 큰 피해를 입었다고 투덜대는 편지를 받았어."

그녀는 가야르와 어울려 한 계절에 걸쳐 마르세유의 보보나 알리제 같은 호텔에서 며칠 밤을 보냈을 뿐이었다. 그런 일에 익숙했던 블레즈 상드라르가 레스케롤 성의 자신의 아지트를 빌려 주었다. 열쇠를 갖고 있었던 가야르는 그곳으로 여자 친구들을 데리고 가곤 했다.

몇 달 후인 1929년 12월 16일, 앙드레 가야르는 마르세유 르돈 절벽에서 떨어져 죽는다. 블레즈 상드라르가 기슭에서 그의 시신을 거두었다. 이 비극적 사건을 목격한 모든 사람들은 그 사고가 자살이 아니었을까 하는 의심을 오랫동안 품게 된다. 사고 소식을 들은 이들은 시인의 하늘에 검은 별이 영향을 끼쳤다고 말한다. 병이 나서 불길한 슬픔에서 헤어나지 못하던 가야르는 유작 시집 『대지는 누구의 것도 아니다』를 남기게 된다.

갈라는 여행을 다니며 쉴 만한 항구를 찾고 있었다. 그녀는 사방 벽에 막스 에른스트의 흔적이 생생하게 남아 있는 오본의 집을 이제 더 이상 좋아하지 않았다. 1929년 여름이 되기 직전 그녀의 계속되는 여행에 불안해진 폴 엘뤼아르는 몽마르트르 숲의 멋진 주택가인 벡케렐

가 7번지에 있는 방 다섯 개짜리 아파트를 세냈다. 그는 그녀에게 그 집을 조용하고 우아하고 밝은 사랑의 둥지로 묘사했다. 그는 아파트를 살기 편하게 수리하고 싶었다. 그곳에 가구를 들이고 실내 장식을 하는 데 상당한 돈을 쓸 각오가 되어 있었다. 그는 그곳을 갈라를 위한 보석 상자로 만들고 싶었다. 그녀가 그곳에서 행복하게 지내기를, 그리하여 돌아다니고 싶은 마음이 좀 줄어들기를 바라고 있었다. 하지만 실내 장식 작업은 더디게 진행되었고, 비용이 많이 들었으며 복잡했다. 그래서 폴과 갈라는 함께 혹은 따로 호텔에서 지내고 있었다. 정해진 거처 없이 그들은 여기저기를 떠돌며 저녁이면 식당에서 식사를 하면서 자신들이 택한 실내 장식가 세르주 모뢰가 작업을 끝내기를 기다렸다. 폴은 비용을 충당하기 위해 키리코 작품 한 점과 몇 개의 아프리카 가면을 팔았다.

안락과 쾌락에 대한 갈증, 태평함과 더불어 클레망 그랭델의 재산은 빠른 속도로 탕진되어 갔다. 갈라도 폴도 돈에 신경을 쓰지 않았다. 이따금 폴은 편지 속에서 애매한 어조로 돈을 좀 절약해 줄 것을 갈라에게 부탁했지만, 얼마 지나지 않아 자신의 관심사로 돌아가곤 했다. 오세아니아와 아프리카 미술품, 자신이 좋아하는 화가의 그림, 좋아하는 시인의 희귀본들을 수집했고, 갈라를 위해 멋진 의상을 사들였다. 절약이라는 것을 몰랐다.

1929년의 공황은 그들이 갖고 있는 주식의 재산 가치를 떨어뜨리게 된다. 주식 시세가 폭락해 폴은 재산의 상당 부분을 잃었다. 그는 공황에 대처할 줄도, 물려받은 유산을 관리할 줄도 몰랐다. 몇 차례의 불운한 투자로 100만 프랑의 손해를 보기도 했다. 그토록 헤프게 탕진된 재산에 대해 후회하는 기색 같은 것은 보이지 않은 채 엘뤼아르는 1929년 여름에 지켜야 할 수칙을 지친 어조로 갈라에게 전달하고 있다.

"우리는 아주 싼 곳에서 휴가를 보내야 해."

그 동안 줄곧 해오던 대로 별 세 개짜리 호텔에서 묵는다는 것은 생각도 할 수 없었지만 엘뤼아르 부부는 휴가를 포기하지는 않았다. 그들에게 휴가라는 말은 매력 그 자체였다. 파리가 관광객에게 내맡겨진 채 텅 비어 버리는 여름, 휴가를 포기한다는 것은 있을 수 없는 일이었다.

그로부터 몇 달 전 혼자 남은 폴은 최신식 댄스 홀 타바랭에 간 적이 있었다. 갈라가 스위스의 루가노 아니면 레이신에 가 있었으므로 그는 그곳에서 검은 스팽글 드레스를 입은 여자와 노닥거리고 있었다. 그들이 샴페인을 마시고 있는데, 카미유 괴망이 다가왔다. 벨기에 시인 괴망은 폴처럼 예술에 대한 열정을 지닌 친구였다. 그는 센 가에 화랑을 갖고 있었다. 그날 밤 그는 젊은 에스파냐 화가와 함께였다.

야생 고양이 같은 모습의 그 이름 모를 화가는 그린 듯이 섬세한 콧수염을 갖고 있었다. 『장화 신은 고양이』에 나오는 카라바 후작의 시종이라고 해도 될 만큼 멋진 검은 콧수염이었다. 수줍고 겁에 질린 것처럼 보이는 그 청년은 만나자마자 불쑥 괴망과 그에게 끔찍한 억양이 두드러지는 목소리로 카탈루냐의 조그만 어촌 마을 카다케스에 있는 자신의 작업실을 방문해 달라고 하는 것이 아닌가. 그해 11월에 전시회 일정을 잡아 놓았던만큼, 그 신인 화가의 그림을 전시할 준비를 하고, 그의 재능을 이미 여기저기에 떠벌이고 있던 괴망이 폴에게 그 초대를 환기시켰다. 어째서 그런 행운을 거절한단 말인가?

갈라는 처음에는 뾰로통한 태도를 취했다. 그녀는 에스파냐어를 할 줄 몰랐고, 여태까지 즐겨 다니던 곳은 동유럽의 산과 호수였기 때문이다. 코트 다쥐르가 그녀가 알고 있는 남쪽 지방의 한계였다. 8월의 에스파냐의 무더위가 그녀를 불안하게 했다. 하지만 그녀는 못 이기는 체 폴의 말을 따랐다. 우선 그들끼리만 가는 것이 아니었으므로 남편과 얼굴을 맞대고 있어야 한다는 부담에서 벗어날 수 있었다. 화가를

찾아가는 것인만큼 당연히 화가가 있을 테고 카미유 괴망과 그의 아내, 그리고 르네 마그리트와 그의 아내도 있을 터였다. 그들은 유쾌한 일행이 될 터였다.

또 다른 장점으로 에스파냐 체류에는 거의 돈이 들지 않았다. 따라서 폴은 경제적인 체류라는 점을 내세우며 '싸다'고 역설했다. 그들은 세실을 데려가기로 했다. 지중해의 햇살 아래서 온 가족이 함께 보내는 휴가는 모두를 만족시킬 터였다. 그토록 잦은 헤어짐 끝에 자신의 '영원한 갈라' ──"당신은 귀엽고 아름답고 섬세하고 관능적이고 재능 있는 나의 갈라야" ──를 되찾게 된 데 대해 기뻐하면서 폴은 그녀와 함께 에스파냐로 떠나기 직전인 그해 7월, 다음과 같은 마지막 전갈을 그녀에게 보내고 있다.

"우린 당신이 가게 되길 바랐어. 어쨌든 말야."

5

태양을 찾아 망명하다

살바도르 달리의 초상

올리브 나무의 은빛 잎새들이 드문드문 눈에 띄는 황야로 뒤덮인 언덕 사이로 염소 길처럼 좁은 길이 가파르게 이어지고 있었다. 나무들이 점점 줄어드는가 했더니 깎아지른 기슭은 바짝 마른 가시투성이 덤불이 우거진, 붉은 바닥의 구덩이로 이어졌다. 열린 차창으로 들어오는 바람에서 대지와 열기의 냄새가 풍기고 있었다. 차 속의 열기는 덮개처럼 무거웠다. 자동차가 바다를 향해 가고 있다는 것을 알고 있는 승객들은 눈을 빛내며 탁 트인 푸른빛을 찾았지만, 눈앞의 푸른빛은 아직 하늘일 뿐이었다. 바다는 메마르고 우울한 언덕 뒤쪽에 숨어 있었다. 유쾌한 풍경은 아니었다. 밖에서는 태양이 작열하고 있었다. 펼쳐진 들판에서는 엉겅퀴와 회향, 올리브나무 같은 생명력 강한 식물들 외에는 배겨 내지 못했다.

국경인 페르투스 고개를 넘은 후 여행은 끝나지 않을 듯 지루했다. 보랏빛 그늘이 드리워진 산자락 아래 포도밭과 살구밭, 열매 가득 한 복숭아나무, 코르크나무들이 다채롭고 풍부한 색감을 자랑하는 프랑스 쪽 카탈루냐 지방을 지나자 피레네 산맥의 줄기는 단조롭고 음울한 암푸르단 골짜기로 이어졌다. 그곳은 시야가 막혀 있고 보다 위압적이고 칙칙했다.

꽃이 만발해 있는 아름다운 코트 다쥐르와 달리 카탈루냐 남부 지방은 초행인 갈라의 마음에 전혀 들지 않았다. 그곳은 부드러움이나 낫낫함이라고는 찾아 볼 수 없는 거칠고 냉혹한 세계였다. 하지만 거기에는 강한 힘이 감돌고 있었다. 그곳의 태양과 바람과 벌레들 속에는 지구가 아직 인간의 것이 아니었던 또 다른 시대의 이미지들에 강타당

하고, 피레네의 산바람에 괴롭힘을 당하고, 더위에 기진맥진한 방문객들에게 스스로의 존재를 드러내는 오만하고 도도한 그 무엇이 서려 있었다. 귀뚜라미의 노랫소리는 파리에서 남쪽으로 1천여 킬로미터 떨어져 있는 미지의 장소를 향한 긴 여행의 마지막 단계까지 따라오는 집요하고 끈질긴 음악이었다. 마지막 길은 얼핏 보기에 가장 지루하고 가장 가파른 것 같았다. 그 지방의 아이러니는 우선은 올라가고 또 올라가야만 바다를 볼 수 있다는 것이었다.

메마른 덤불과 살랑거리는 올리브 나무, 눈앞에 펼쳐진 깎아지른 길 위의 먼지투성이 바퀴 자국 등 그들이 지나쳐 온 것들이 고스란히 자동차의 백미러에 담겼다. 곳곳에 아슬아슬한 커브가 자리잡고 있는, 벼랑과 수직을 이루는 좁고 위험하고 꼬불꼬불한 길이 끝나자 보이는 것이라고는 바다뿐이었다. 이윽고 페니 고개 아래 푸른 만(灣) 속에 자리잡은 조그만 어촌 카다케스의 모습이 드러났다. 인형의 집 같은 순백의 집들이 햇빛 아래 빛나고 있었다.

내려가는 길은 가파랐고 깎아지른 듯한 모퉁이가 여러 차례 나타났다. 산을 다 내려가자마자 마을에서 단 하나뿐인 작은 광장이 나오는 바람에 사람들은 깜짝 놀라 어리둥절하지 않을 수 없었다. 광장은 집들을 뒤로하고 해변을 마주보고 있었다. 파도가 자갈 위를 때리는 작은 해안 프루세의 푸른 물 속에는 고기잡이 배들이 매어져 있었다. 길에는 아무도 없었다. 시에스타 시간이면 온 마을 사람들이 집 안에서 나오지 않았다. 그들은 저녁 무렵에야 일어나곤 했다.

저녁이 되면, 카탈루냐의 늙은 여인들은 치마에 검은 스타킹을 신고 돌담 아래 나와 앉아 그물을 기웠고, 나이 든 사내들은 카페나 자기 집 앞에 모여서 이야기를 나누거나 밀짚으로 만든 의자에 앉아 담배를 피웠다. 빵집과 식료품점, 염료 가게가 다시 문을 열었다. 세상의 끝에 와 있는 듯한 특이하고 고립된 느낌이었다.

검은빛이 모든 차이를 집어삼키고, 갑작스러운 어둠 속에서 모든 것이 똑같아져 버리는 밤이 오면 어부들은 집어등(集魚燈)을 달고 먼 바다로 고기잡이를 나갔다. 다음날 여자들은 마을에서 걸어서 세 시간 거리에 있는 큰 마을인 로사스에 그 고기들을 내다 팔았다. 한밤 내내, 탁한 어둠 속에서 빛을 내는 벌레처럼 집어등에서는 미세한 신호음이 울리고 있었다.

카다케스의 젊은이들은 남국의 나무로 만든 악기들로 구성된 소규모 오케스트라 '코블라'의 연주에 따라 즉흥적으로 원무를 추었다. 그것이 카탈루냐의 춤인 '사르다나'였다. 카탈루냐의 모든 마을에서는 몇 시가 되었든, 아침이든 저녁이든, 주중이든 일요일이든, 축제일이든 따분한 날이든 일단 춤을 추고 싶다는 생각이 들면 야외에서 춤판이 벌어졌다. 그 원무에는 춤을 추고 싶은 사람이라면, 때로는 울적하고 때로는 경쾌한, 저항하기 어려울 정도로 사람을 유혹하는 그 감각적이고 관능적인 음악에 마음이 동한 이들이라면 총각이든 처녀든, 젊은이든 노인이든, 카탈루냐인이든 관광객이든 상관없이 누구나 참여할 수 있었다.

그 춤은 새로 종교에 빠진 사람, 평소 춤추는 것을 좋아하지 않는 이들까지도 자리에서 일어나게 만들었다. 참여해야만 할 것 같은 저항할 수 없는 욕구를 불러일으키는 것이 그 춤의 마력이었다. 누군가 두 팔을 벌리고 다가서기만 하면, 춤추던 이들이 동작을 멈추지 않은 채 말없이 그를 받아들여 원무 속으로 끌어들이기 때문이었다. 언제라도 춤 속에 뛰어들 수 있었다.

신발 밑창 소리가 음악 소리를 거스르지 않게 하려면 아예 신발을 벗거나, 카탈루냐인들처럼 발목을 끈으로 묶게 되어 있고 밑창이 밧줄 재질로 된 단화 에스파드릴을 신는 편이 좋다. 한쪽은 빠르게, 다른 한쪽은 느리게 엇갈려 연주되는 두 가지 리듬에 맞추어 똑같은 동작, 똑

같은 스텝이 지치지도 않고 반복되는 가운데 다른 사람의 손을 쥐고 춤을 추다 보면 감동과 평온과 초탈이 깃든 진정한 행복감이 엄습한다. 사르다나는 단순히 민속춤이라고 부르기에는 너무나도 강렬하고 진실하고 자발적이었다. 그것은 카탈루냐의 영혼이었다. 모든 카탈루냐 마을의 광장에서처럼 카다케스에서도 우정과 사랑이 움트는 때면 플라타너스나 벚나무 아래서 그 춤이 즉흥적으로 시작되곤 했다.

갈라가 찾아온 그곳은 또 다른 세계였다. 자신의 뿌리와 차이에 자부심과 더불어 고집스러운 전통을 지닌, 분명하고 거칠고 외딴 그 세계는 처음에 그녀를 겁에 질리게 했다. 파리의 교양과 세련 같은 것은 어디서도 찾아볼 수 없었다. 그곳을 지배하는 것은 일상적이고 원시적인 의식과 더불어 소박한 삶이었다. 사람들은 해시계의 리듬에 따라 생활했고, 자신들이 태어난 오만하고 거친 자연과 육체적으로 정신적으로 어느 정도 닮아 있었다.

카탈루냐의 한여름인 8월 중순, 세실을 데리고 카다케스에 도착한 폴과 갈라는 마을에 있는 미라마르 호텔에 짐을 풀었다. 마그리트 부부와 괴망 부부도 이어 그곳으로 왔다. 고된 여행 끝에 도착한 방문객들이 모두 그렇듯이 그들 역시 그곳의 야성적인 아름다움에도 불구하고 길을 잘못 들어 실수로 막다른 길에 이른 듯한 느낌에 사로잡혔다.

이본 베르나르와 함께 온 카미유 괴망은 센 가에 있는 자신의 화랑에서 막스 에른스트의 스트라스부르 친구인 한스 아르프와, 환상적인 그림을 주로 그리는 미국계 젊은 화가인 이브 탕기의 작품들을 이미 전시한 바 있었다. 그는 자신과 같은 벨기에인으로 서른한 살인 르네 마그리트의 데뷔 전시회를 후원했다. 파리에서 앙드레 브르통의 마중을 받은 마그리트는 파리에 정착할 생각을 갖고 있었다. 그가 카다케스에 온 것은 작업과 그림에 대한 영감을 받기 위해서였는데, 그곳의 색채는 그를 매료했다. 그는 아내인 조르제트를 데리고 왔다.

당시 그와 초면이었던 엘뤼아르는 익숙한 사물들이 본래의 용도와는 동떨어진 채 엉뚱하고 불안정한 공간에 매달려 있는 듯한 그의 그림들을 나중에 몇 점 사게 된다. 그 휴가의 주인공은 괴망을 자신의 '아피시오나도' (애호가)로 만들어 버린 카탈루냐 청년이었다. 그는 그날 저녁 광장 카페의 플라타너스 아래에 와서 그들과 함께 식전주를 마셨다.

　　카탈루냐 출신인 그의 이름은 살바도르 달리였다. 아랍인처럼 구릿빛 살갗에 야윈 몸매, 새카만 머리카락을 포마드로 붙이고 다니는 그는 차림과는 어울리지 않는 동작으로 깡총거리며 다가왔다. 통 좁은 흰 바지에 앞가슴에 장식이 붙은 실크 셔츠를 입고 그 위에 눈에 띄는 진주 목걸이를 한 그는 그 지방 사람이라기보다는 아르헨티나의 탱고 댄서처럼 보였다. 하지만 그는 그곳에서 자랐고, 모두들 그를 살바도르라고 불렀으며, 그의 괴상한 버릇에 대해 알고 있었다. '댄디' 처럼 부자연스럽고 특이한 차림을 하고 다니는 그는 '마리콘' ('마리카', 곧 '여자역을 하는 남자')으로 여겨짐직한 여성적인 태도를 갖고 있었다. 에스파냐 사람들은 그를 경계했다. 그 지방 사람들과 공통되는 것은 그의 발에 신겨진 검은색 에스파드릴뿐이었다. '비가타네스'라고 불리는 신발끈이 장딴지까지 감겨 있었다.

　　처음에 그는 침묵을 지켰다. 그는 수줍고 내성적이었다. 이마 높이 정도로 튀어나온 두 눈에서 검은빛이 번득이고 있었다. 그가 대화를 듣고 있는지, 혹시 정신이 어떻게 된 건 아닌지 사람들이 궁금하게 여기는 게 당연했다. 나중에 그 시절을 회상하면서 달리는 당시 사람들이 자신을 '아무것도 모르는 멍청이'로 여겼다고 자서전인 『살바도르 달리의 비밀스런 삶』에서 쓰고 있다.

　　입을 열 때면 그는 사람들을 놀라게 하겠다는 단 하나의 목적으로 짤막하게 소리를 치거나 도발적인 행동을 했다. 그의 목소리는 탁하고

우렁찼으며 돌멩이가 굴러가는 것 같은, 니스나 마르세유나 파리의 억양과는 전혀 다른 억양을 갖고 있었다. 실제로 그 억양은 카탈루냐가 처음인 이들에게는 무척 낯설었다. 그는 그 목소리를 거의 사용하지 않았다. 그는 말수가 적은, 아니 벙어리 같은 사내였다. 다른 사람들이 수다를 떨면서 서로를 알아 가는 동안, 그는 페르노 주(酒)를 마시며 사나운 태도로 주위를 둘러보고 있었다.

다음 순간 그는 이유 없이 웃음을 터뜨렸다. 격렬하고 요란한, 멈출 수 없는 웃음이었다. 달리는 배꼽이 빠지게 웃고 또 웃었다. 몸을 뒤틀며 웃어대던 그는 모두가 어리둥절해서 지켜보는 가운데 히스테리에 사로잡혀 바닥에 뒹굴었다. 그가 숨을 고르기를 기다려 사람들은 무슨 일이냐고 물었다. 작은 올빼미 한 마리가 사람들 머리 위에 앉았다가는, 똥 때문에 자기 머리에 붙어 버린 모습을 상상했노라고 그는 대답했다. 그런 다음 미쳐도 단단히 미친 사람 같은 예의 그 억제할 수 없는 웃음을 다시 터뜨렸다. 자신의 유머에 사로잡혀 황당한 올빼미의 모습을 상상하고 웃는 사람은 그뿐이었다. 카다케스에 온 초대객들은 예의상 웃음을 띠긴 했지만, 그의 머리가 어떻게 된 것이 아닐까 하는 의심을 가눌 수 없었다.

피곤하고 지루해진 갈라는 첫눈에 그를 '참을 수 없고' '불쾌한' 인물로 판단했다. 달리는 그녀의 '좋지 않은 기분'을 즉각 알아챘다. 그래도 달리는 그녀만을 바라보았다. 자신을 만나기 위해 그곳까지 와 준 사람들, 자신보다 나이가 많은, 막 알게 된 그 사람들 중에서 그는 오직 그녀만을 바라보았다. 그의 관심은 그녀에게만 쏠렸다. 그녀의 관심만을 끌기로 결심한 듯했다. 그러나 어느 때보다도 오만하고 무관심하고 말없고 냉정했던 갈라는 특히 그의 태도를 거슬려했다. 지나치게 거칠고 야성적인 주위의 풍경에 대해, 웃음으로 그들을 비웃는 야만인에 가까운 그 사내에 대해 그녀는 무심하고 경멸 어린 시선을 던

졌을 뿐이었다. 그곳은 모든 것으로부터 까마득히 떨어져 있어서 벗어날 생각을 할 수 없었다. 그녀는 자신을 그곳으로 데려온 폴을 원망했고, 전혀 재능 있어 보이지 않는 그 무뢰한에게서 괴망이 무엇을 발견한 것인지 의아해했다.

그러나 그녀는 얼마 지나지 않아 달리의 삶과 지나간 첫 좌절과 분노에 대해 알게 되고 그 독특한 인물에 대해, 그의 엉뚱함과 유머와 영감에 대해 애착을 갖게 된다. 그 놀라운 인물과 함께 그녀는 그를 둘러싸고 있는, 그와 완전히 밀착되어 있는 그 지방을 받아들이게 된다. 고집스런 수줍음과 사랑의 횡포가 뒤섞인 환상적인 방법으로 그녀를 정복한 것은 바로 달리였다. 갈라는 자신보다 열 살 어린, 폴과는 너무나도 다른 그 청년의 매력에 서서히 끌리게 된다.

1904년생인 달리는 갈라를 처음 만났을 때 스물다섯 살이었다. 그때 그녀는 이미 서른다섯 살이 되어 있었다. 그는 매끈하고 맑은 피부, 젊은이다운 몸짓으로 실제 나이보다 더 어려 보였고, 그녀 역시 보송한 피부와 탄력 있는 얼굴로 언제나 나이보다 젊어 보였다. 당시 그녀는 완숙한 여인이었다. 폴 엘뤼아르가 잊지 않고 찍어 놓은 두 사람의 사진 속에서 그녀는 달리의 큰누나나 젊은 어머니처럼 보인다.

달리는 매일같이 사람들과 함께 해변으로 나갔다. 그들은 헤엄을 치고 이야기를 나누었고, 달리는 웃어 댔다. 그는 새 친구들에게 자신이 무엇보다도 사랑하는 고향의 아름다움을 보여 주었다. 그는 그들에게 바다 속에 잠긴 크레우스 곶의 붉은 바위들, 푸른 엉경퀴꽃과 관목으로 뒤덮인 가파른 해변, 헤엄치기에 아주 좋은 작은 내포들을 보여 주었다. 귀뚜라미와 기러기의 왕국인 황량하고 후미진 낙원의 구석구석을 그는 훤히 알고 있었다. 그 위로 산 내음이 담긴 바람이 줄곧 불어왔다.

그는 기복이 심한 땅 위에 드리워진 그림자로 시간을 읽을 줄 알았

다. 또한 헤엄치는 것만큼이나 산책을 좋아했다. 척박한 길 위에서는 염소처럼 능란하고 강인했으며 바다에서는 물고기처럼 자유로웠다. 엘뤼아르와 갈라가 도시인이었다면 그에게는 카다케스에서 어린 시절부터 경험해 온 자연과의 신체적인 접촉이 필요했다. 그는 자연 없이는 살 수 없었다. 달리는 자신의 심리적 안정에 없어서는 안 될, 자신이 숨쉬는 데 꼭 필요한 고향 카탈루냐를 떠나서는 살 수 없으리라고 단언했다.

그는 마을에서 떨어져 있는 야네르스 해변의 부모 집에서 살고 있었다. 그의 가족은 전통적으로 매년 여름을 그곳에서 보내곤 했다. 그곳에서 태어난 그의 아버지는 내륙으로 40여 킬로미터 떨어져 있는 암푸르단 지방의 주도 피게라스에서 공증인으로 일하고 있었다. 살바도르가 태어나 초등학교를 다닌 곳은 바로 그 피게라스——그의 발음에 따르면 피게레스——였다. 고집이 세고 내성적이었던 그에게 그곳에서의 추억은 열등생으로서의 기억뿐이었다. 그는 우둔하고 변덕스러운 말썽꾸러기였다.

달리의 아버지는 카탈루냐인들이 그렇듯이 순박하고 거친 사내로 키가 크고 어깨가 딱 바라진 데다 힘이 세고 과묵했다. 옷차림은 부르주아였지만 태도는 농군처럼 거친, 책임감과 가족애를 지닌 사람이었다. 그는 아들을 몹시 사랑했고 아들의 온갖 엉뚱한 행동을 용서했다. 그의 엄격해 보이는 겉모습 이면에는 귀여운 면이 있었다. 달리의 말에 따르면, 어느 날 지독한 치통 때문에 얼굴을 일그러뜨리며 고통스러워하던 그는 눈물을 글썽이며 탁자에서 일어나 이렇게 소리쳤다.

"영원히 살 수만 있다면 평생 이렇게 고통스러워도 좋다!"

달리가 몹시 좋아했던, 부드러움의 전형이었던 그의 어머니는 1921년 암으로 죽었다. 어머니의 죽음이 어찌나 큰 상처였던지 그는 어머니에 대한 추억을 차마 떠올리지 못할 정도였다. 아버지가 자신이 몹

시 좋아했던 자기 나이 또래의 이모 티에타와 재혼한 것에 대해 그는 아버지에게 오래도록 원망을 품었다. 배신이라고밖에 말할 수 없는 그런 행동을 저지른 아버지를 그는 용서할 수 없었다.

살바도르 달리에게는 올리브색 피부를 가진 아나 마리아라는 예쁜 여동생이 있었다. 그녀는 당시 그의 으뜸가는 모델이 되어 주었다.

둥지 속에서 애정을 듬뿍 받고 자랐음에도 불구하고 오래된 악몽이 달리를 괴롭히고 있었다. 그가 태어나기 전에 부모에게는 아들이 하나 있었는데, 역시 살바도르 달리라고 불렸던 그 아이는 일곱 살 때 뇌막염으로 죽었다. 달리는 스스로를 자신이 태어나기 아홉 달 전에 죽은 형의 쌍둥이 형제, 곧 그의 분신이자 그의 자리를 빼앗은 자로 여기고 있었다. 형이 살아 있다고 믿고 싶은 나머지 자신을 형으로 여기고자 한다는 것을 오래도록 부모들의 눈빛 속에서 느낄 수 있었던 것이다. 그의 일상적인 행동에서 보이는 지속적인 병인(病因)인 죽음에 대한 강박 관념은 분명 그런 죄책감의 결과였다. 그 자신 그렇게 분석했고, 즐겨 그렇게 말하곤 했다. 그의 엉뚱함은 진짜 자기 자신, 하나뿐인 살바도르 달리에게 관심을 돌리게 하고픈 욕구에서 나온 것이리라.

달리의 새 친구들은 살바도르가 자기 집안에서 왕 같은 존재임을 이내 알아챌 수 있었다. 왕놀이는 어릴 때 그가 가장 좋아하던 놀이였다. 어린 시절 내내 그는 '참회의 화요일' 의상을 휘감고 머리에는 판지로 만든 왕관을 쓴 왕으로 분장했다. 가족에게 있어서 그는 분명 세상의 중심이었다. 그는 줄곧 그렇게 남아 있고 싶어했다.

그의 화실은 성역이었다. 아무도, 심지어 그의 아버지까지도 그곳에서 작업하는 그를 방해하지 못했다. 사람들은 그의 고독을 존중했다. 그리고 그가 그리는 모든 것에 찬탄을 보냈다. 왜냐하면 그림이야말로 태어날 때부터 그릴 줄 알았노라고 스스로 말하는 그 어린 왕이 가진 진정한 왕국이었기 때문이다. 아무것도 배울 수 없었던, 모든 가르침

에 반항적이었던 그는 선천적—막스 에른스트처럼—으로 데생력과 색감을 지니고 있었고, 혼자서의 훈련을 통해 그것을 갈고 닦았다. 열 살인가 열한 살 때부터 하루도 빼놓지 않고 데생을 하고 유화를 그렸던 것이다.

부모의 친구들인 피특소트 부부—달리는 피특초트라고 발음했다—는 그에게 무한한 전망을 열어 주었다. 아버지를 따라 피게라스 근처에 있는 그 부부의 여름 별장 '몰리 드 라 토레'(탑의 풍차)에 갔다가 그곳에 걸려 있는 툴루즈 로트렉풍의 인상파 화가인 라몬 피특소트의 그림을 볼 수 있었기 때문이다. 그 조우가 화가로서의 그의 삶을 결정지었다. 그후 그는 그림 이외에는 어느 것에도 관심을 갖지 않게 되었다.

그해 여름, 괴망과 마그리트와 더불어 엘뤼아르 부부가 살바도르 달리의 화실에 들어갔을 때, 작업대 위에는 커다란 캔버스가 놓여 있었다. 햇빛 아래 드러난 그 그림은 메뚜기떼에 기습당한 환상적인 풍경을 담은 것으로 전면에는 한 사내가 팬티에 똥을 잔뜩 묻힌 채 등을 보이고 있었다. 폴은 오랫동안 그 그림을 응시했다. 그 그림의 새로움과 독창성에 관심이 끌렸고 매혹되었다. 그는 화가를 위해 즉석에서 「애처로운 게임」이라는 제목을 붙여 주었다.

시인과 화가는 그때 비로소 처음 만난 셈이었다. 처음 며칠 동안 화가가 보여 준 괴상한 개성만으로는 그렇게 강렬한 힘과 놀라운 솜씨가 그에게 있다는 것을 짐작하기 어려웠던 것이다. 엘뤼아르는 자신들이 만나고 있는 사람이 진짜 예술가라는 것, 「애처로운 게임」에서 보이는 가능성을 고려하자면 미래의 예술을 창조해 내는 사람이라는 것을 분명히 알 수 있었다. 달리는 기쁜 나머지 폴의 초상화를 그려 주었다. 여자의 머리카락 위에 자리잡은 폴의 상반신이 사자와 개미, 그리고 언제나 등장하는 메뚜기—달리의 강박 관념 중의 하나—들에 둘러

싸여 있는 그 그림은 미니어처처럼 작은 판지 위에 가는 붓으로 정밀하게 그려졌다.

달리는 마드리드에 있는 미술 학교를 다니다가 반항적이고 심술궂다는 이유로 퇴학당했다. 그는 자신의 친구들인 현대 화가들과는 다른 견해를 갖고 있었다. 그는 과거를 완전히 부정하지는 않았다. 오히려 고야, 벨라스케스, 모든 인상파 화가들 그리고 메소니에에 이르기까지 에스파냐와 프랑스의 위대한 화가들을 숭배했다. 그는 그들의 작품을 모사하는 데 여러 시간을 할애했다. 테크닉을 재능과 맞바꿀 수 있는 꼭 필요한 도구로 간주했고 전통을 존중했다.

미술 학교를 다니면서 무능하다고 교수들을 비난했고 그들에게 복종하려 하지 않았다. 반면 자신이 스승으로 선택한, 결코 부정할 수 없는 화가들의 작품 속에서 읽을 수 있는 충고를 따랐다. 그것이야말로 달리가 엘뤼아르나 에른스트와 크게 다른 점이었다. 그들처럼 독학으로 공부했지만 그는 광적으로 세심하게 자신의 기교를 갈고 닦았고 데생의 기술적인 규칙들을 존중했다. 그의 자기중심주의는 역설적으로 다른 세계에서 자양을 취했다. 그리하여 그는 방식 면에서 인상파인 동시에 입체파였고, 후안 그리나 피카소의 영향만큼이나 메소니에와 벨라스케스의 영향을 받은, 고전적인 동시에 파격적인 화가였다.

아버지가 꿈꾸었던 대로 달리는 미술 교사가 될 수는 없었다. 그렇다고 카탈루냐 지방에서 인정받지 못하는 화가는 아니었다. 그는 전위파의 중심지 중의 하나인 바르셀로나의 달마우 화랑에서 두 차례 전시회를 가진 바 있었다. 그는 시트헤스에서 출간된 『라미 드 레 자르』라는 전위파 잡지 간행에도 참여했다. 미학에 관한 기사와 시를 기고했던 것이다.

카다케스에서 고독하고 야생에 가깝게 살고 있다고 해서 그가 마드리드나 바르셀로나, 프랑스에서 열리는 현대 예술 전시회를 열심히 쫓

아다니지 않은 것은 아니었다. 달리는 논쟁과 유행, 혁신과 비판에 대해 알고 있었다. 예술가들 가운데에서 그는 탁월한 개성을 지닌 적어도 두 사람의 친구를 이미 확보하고 있었다. 한 사람은 1899년, 또 한 사람은 1900년 출생으로 둘 다 그와 같은 세대의 에스파냐인이었다. 그가 그들을 알게 된 것은 마드리드의 기숙사에서였다. 그들은 샴페인과 위스키에 취했고 함께 재즈 술집을 드나들었다.

한 사람은 안달루시아인인 페데리코 가르시아 로르카였다. 그라나다 근처 대지주의 아들로 윤곽이 뚜렷한 아폴로처럼 잘생긴 얼굴에 상대의 마음을 즉각 사로잡는 매력과 영향력과 우아함을 지닌 로르카는 온갖 재능을 타고난 시인이었다. 그는 숨쉬듯이 시를 썼고, 기타나 피아노—능숙하게 다룰 줄 아는—를 연주하면서 자신의 시를 낭송했으며, 노래나 멜로디를 음악이나 시로 즉석에서 전환시켰고, 언제나 갖고 다니는 인형들—여행을 할 때조차도 갖고 다녔다—을 가지고 자신이 창작한 극을 무대에 올렸다. 그는 『인상과 풍경』, 『노래들』, 『집시 민요집』 등 여러 권의 시집을 냈다. 가르시아 로르카는 가장 친하고 사랑하는 친구인 달리에게 바치는 130행으로 된 시를 짓기까지 했다. 그것은 달리의 아름다움과 예술과 고향에 바치는 사랑의 노래다.

> 오, 올리브빛 목소리의 살바도르 달리
> 너의 개성, 너의 작품이 내게 들려 주는 것을 나는 말하리
> 네 청춘의 불완전한 붓이 들려 주는 말보다는
> 너무나도 분명한 네 화살의 방향을 노래하리
> [……]
> 또한 드넓고 부드러운 너의 마음을.

살바도르는 로르카가 국가적인 여장부에게 경의를 표하기 위해 쓴 비극 「마리아나 피네다」를 위해 무대와 의상을 담당했다. 로르카는 작품의 각색을 마르헤리타 시르구에게 맡겼다. 그 연극은 다음해 바르셀로나의 고야 극장에서 성황리에 상연되었다. 두 사람의 우정이 어찌나 돈독했던지 로르카는 달리의 집에서 여러 차례 휴가를 보냈고, 달리는 여름 휴가든 부활절 휴가든 간에 카다케스—"비탈과 파도에 침식당한 카다케스……"라고 로르카는 쓰고 있다—에서 기쁜 마음으로 로르카를 맞았다. 엘뤼아르 부부와 함께 지냈을 때와 마찬가지로 그들의 나날은 수영과 산책, 그림과 시 그리고 사랑의 희롱질로 채워졌다. 매일 밤 수다와 몽상이 이어졌다.

로르카는 아나 마리아 뒤를 쫓아다녔다. 그는 "신선한 물결처럼 하얗고, 올리브빛처럼 갈색"인 그녀의 아름다움을 노래했지만, 우아함과 환상으로 자신을 사로잡은 살바도르를 그녀 이상으로 쫓아다녔다. 동성애자였던 로르카는 달리에게 빠져 있었다. 달리의 여성적인 외모, 연약함, 나긋나긋한 동작과 여장(女裝) 장난은 로르카를 꿈꾸게 했다. 로르카가 그에게 헌정한 시 속에 나오는 '청춘의 붓'이란 표현은, 큐피드의 화살일 수도 있는 화살이라는 표현과 함께 상당히 암시적이다. 그러나 달리는 시인의 공세에 맞서 자신을 지키며 로르카에게 저항했다. 달리의 말에 따르면 달리는 당시에도 그후에도 동성 연애는 거부했다.

일 년 전, 달리가 『집시 민요집』 출간에 대해 근거 없는 악평과 터무니없는 폭언이 담긴 편지를 시인에게 보낸 후 그들의 관계는 소원해져 있었다. 달리는 그 시집을 두고 '퇴보적이고, 진부하고, 속되고, 상투적'이라고 썼던 것이다! 그들의 결별 이후 살바도르 곁의 빈 자리를 채워 준 사람이 바로 그의 두번째 친구였다. 안달루시아인에 이어 아라곤인이 젊은 카탈루냐인 곁에 다가왔다.

루이스 브뉴엘이 바로 그 사람으로 그 역시 가르시아 로르카의 친구였지만 그와는 모든 점에서 달랐다. 로르카가 가볍고 공중과 친했다면 그는 땅과 친한 인물이었다. 한쪽이 힘이라면 다른 한쪽은 섬세함이요, 한쪽이 의지라면 다른 한쪽은 우아함이나 선의였다. 두 사람의 대조적인 면을 끝없이 나열할 수 있었지만, 그들은 오랫동안 서로 떼어 놓을 수 없는 관계로 남아 있었다. 신체적으로 키가 작고 어깨가 딱 바라진 브뉴엘에게서는 로르카가 지닌 매력은 찾아볼 수 없었다. 그러나 그의 머리는 여러 가지 계획들로 가득 차 있었고, 산을 옮길 수도 있을 만한 에너지를 갖고 있었다.

자신의 개성을 표현하기 위해 그는 어떻게 해서든 간에 영화 제작을 하고 싶어했다. 당시 그는 살바도르와 더불어 첫 영화 「안달루시아의 개」를 만든 참이었다. 그 영화는 브뉴넬 부인의 재정적 부담으로 그해 파리에서 상영되었다. 여기에서 말하는 개는 안달루시아의 시인 로르카와는 전혀 관계가 없었다. 개와도 관계가 없었다. 그것은 그 무엇과도 관계가 없었다. 짜증스럽고, 파렴치하고, 병적이고, 외설스럽고, 단순히 눈요기거리에 불과한 일련의 이미지들이 악몽처럼 화면 위를 채우고 있었다. 브뉴넬은 거기에서 인간의 안구(사실은 소의 눈알을 사용한 트릭이었다)를 면도날로 정교하게 도려 내고 있었다. 부패한 당나귀의 시체들이 그랜드 피아노 위에 줄줄이 놓여 있고 알몸의 여자가 양쪽 겨드랑이에 성게를 끼고 있었다. 주연 배우인 피에르 바셰프는 촬영이 끝나는 날 생을 마감함으로써 기삿거리를 제공했다. 영화는 아직 일반에 공개되지 않았지만 모두들 이미 영화를 본 것처럼 떠들어대고 있었다.

달리를 보러 왔던 브뉴엘은 카다케스에 와 있는 일단의 파리 사람들과 합류했다. 그는 그들의 산책이나 수영, 대화에 참여했지만 이내 실망하고 말았다. 살바도르와 더불어 다음번 시나리오를 준비하고, 그

시나리오의 강점과 도발적인 면과 탁월한 점을 정리하려 했지만, 달리를 강박 관념——갈라의 눈과 몸, 그 음울한 아름다움——으로부터 끌어 내지 못했기 때문이었다. 자신의 이상형과는 맞지 않은 그 유부녀에게만 관심을 갖는 달리에게 격분한 그는 토라져서 그곳을 떠났다. 그가 나중에 말한 바에 따르면, 때때로 그녀의 목을 조르고 싶은 광포한 충동까지 느꼈다고 한다. 우정에도 영화에도 무관심한 채 달리는 한 여자만을 생각하고 있었다. 살바도르 달리는 갈라를 우상화했다. "그럴 수만 있었다면 천 번이라도 갈라의 신발을 신겨 주었을 것"이라고 그는 당시를 회상하고 있다.

낯선 청년의 매력

그때 갈라 엘뤼아르의 머릿속에서는 무슨 생각이 오가고 있었을까? 아직 좋아지지 않는 카탈루냐의 그 거친 태양, 지난 삶의 배경과는 동떨어진 단순하고 공격적인 태양 아래서, 여태까지 경험했던 남자들과는 전혀 다른, 미래가 불투명한 젊은 사내의 삶에 자신의 삶을 비끄러매겠다는 과격한 변화의 욕구가 어떻게 마음속에서 싹틀 수 있었던 것일까? 그녀 자신이 처음에 '우울해하고 거슬려한' 것처럼, 그런 변화의 욕구는 그녀의 의지와는 반대되는 것이었다.

첫번째로 생각해야 할 점은, 후세 사람들이 타산적이고 탐욕적이고 야심만만했다고 평가하는 그 여자는 당시만 해도 살바도르 달리가 언젠가 부자가 되고 유명해지리라는 확신을 전혀 가질 수 없었다는 사실이다. 그녀가 그의 출세에 운을 걸었다면 그것은 포커나 바카라 같은 도박에 운을 거는 것과 흡사했다. 왜냐하면 1929년 당시 달리가 유명해지리라는 전망은 대담한 도박, 미래의 꿈, 우연에 맡겨진 주사위 패에 지나지 않기 때문이다.

실제로 피카소가 그 신인 화가의 상상력과 안정된 선에 주목했고,

달마우 화랑에서 열린 첫 전시회에 와서 아나 마리아를 모델로 여자의 뒷모습을 그린 그림(1926년에 그린 「암푸르단의 처녀」를 말한다―옮긴이)을 깊은 관심을 가지고 오랫동안 응시한 적이 있다 해도, 또한 호앙 미로가 그를 옹호하고 자신과 동향인인 그 젊은 카탈루냐인을 파리의 화상들과 미술 애호가들에게 추천한 적이 있다고 해도, 달리는 아직 풋내기 정도로 알려져 있었고 그의 재능을 인정하는 사람은 거의 없는 상태였다. 예를 들어 신인 예술가 발굴에 명성이 높은 화랑 주인 피에르 로에브는 그 전해 호앙 미로의 손에 이끌려 카다케스에 와서 달리의 작품을 보았지만 신통찮은 반응을 보였으며, 몇 년이 지난 다음에나 자신에게 작품을 가져오라고 간곡하게 충고하기도 했다. 몇몇 이들에게는 전위 중의 전위로, 학구적인 이들에게는 거짓 선동으로 간주된 그 화가의 성공만큼 불확실하고 믿기 힘든 것도 없었다.

부유하기는 했지만 부호는 아니었던 지방 공증인의 아들인 살바도르는 그에 걸맞은 안락한 생활을 영위하고 있었지만, 그 생활은 여행과 사치를 좋아하는 파리 여자에게는 판에 박히고 딱딱하게 여겨졌다. 달리의 생활은 크레우스 곶의 헐벗은 바위 위를 산책하고 소박한 식사를 하고, 맑은 물 속에서 수영을 하는 것으로 점철된, 단조롭고 소박하기 그지없는 생활이었다. 모든 것이 그림에 바쳐졌다. 살바도르 달리는 그림에 몸과 마음을 바친 것 같았다. 그의 그림에는 눈이 번쩍 뜨일 만한 것은 아니었지만 소금과 태양의 맛이 서린, 휴가의 냄새가 서려 있었다. 그것이야말로 그 그림의 근본적인 매력이었다.

살바도르는 자신의 붓으로 아직 한푼도 벌어들이지 못하고 있었다. 그는 영원한 '학생'으로 줄곧 '아빠'의 돈을 쓰고 있었다. 아버지에게 금전적으로 의지하는, 재정적인 자율성을 갖지 못한 어른 아닌 어른인 그는 사회에 첫발을 디딜 무렵의 폴과 같은 처지였다. 폴처럼 외아들(카탈루냐 지방에서 딸은 자식으로 치지 않는다)로, 클레망 그랭델의

지중해판 분신인 '대장'의 귀여움과 보호와 간섭을 받고 있던 달리는 또한 폴처럼, 구체적이고 현실적인 사고를 지닌 자신의 아버지에게는 낯설기 짝이 없는 분야인 예술 속에서 해방을 추구하고 있었다.

부동산 개발업자 그랭델의 세계와 시가 동떨어진 것이었던 만큼 공증인 달리의 세계에서 그림이란 아득히 먼 나라의 것이었다. 평생의 업(業)을 선택하는 데 있어서 엘뤼아르도 달리도 가족의 동의를 얻지 못했다. 예술의 길로 접어든 그들의 선택은 단독 행동에서 나온 것이었다. 차이가 있긴 했지만 그들은 둘 다 아버지의 보호를 박차고 그것을 넘어설 정도로 자신의 작업을 밀고 나가지 못했다. 아버지의 경제적인 지원 없이, 아버지의 간섭 없이 완전히 자유로운 생활을 할 수 없었다. 폴 엘뤼아르와 살바도르 달리는 결코 어른이 될 수 없었던 이들이었고, 재산을 물려받는 데 기질적으로 익숙한 이들이었다.

갈라를 만날 무렵 달리는 그림으로 생활비를 벌기 시작했다. 아직도 자비로 책을 출판하는 폴에게 시가 오랫동안 사치인 동시에 돈 드는 정부(情婦) 같은 존재로 남아 있었던 것과는 달리, 살바도르는 첫 계약서를 집으로 가져 와 가족들을 어리둥절하게 만들었다. 카미유 괴망이 그 집안 가장의 주의 깊은 시선을 받으며 계약서에 그의 서명을 받아 갔던 것이다. 가을부터 파리에서 전시하게 될 여름 작업분을 넘겨주는 조건으로 살바도르는 3천 프랑을 받기로 했다. 그 금액은 용돈이라기엔 좀 많지만, 사람들이 말하듯 갈라가 탐낼 만한 거금은 분명 아니었다.

두번째 생각해야 할 점은 갈라가 남자와의 사랑을 좋아하긴 했지만, 실크 셔츠에 목걸이를 휘감고 가르시아 로르카와 시시덕거리고(함께 자지는 않았더라도) 여자로서보다는 신기한 물건 보듯 그녀에게서 시선을 떼지 않는 그 사내의 허약한 남성다움에 승부를 걸 수는 없었으리라는 점이다. 그녀와 만났을 때 이미 많은 여자들을 경험한 사내로

서 여자의 육체에 대한 경험과 직관을 갖고 있었던 막스 에른스트와는 정반대로 스물다섯 살의 살바도르 달리는 사랑의 행위에 대한 경험이 없었다. 그의 말—무엇 때문에 그가 거짓말을 하겠는가?—을 믿자면, 그는 아직 동정이었다. 로르카와 사귀었음에도 불구하고 그러했다. 당시까지 자신은 어떤 여자와도 잔 적이 없었노라고 그는 단언하고 있다. 그는 환상과 자위 이상의 성 경험이 없었다.

"당시 나는 아직 사랑의 행위를 해본 적이 없었다. 그런 행위는 내 육체적인 활력과는 어울리지 않는 끔찍한 폭력처럼 여겨졌다. 그것은 내게 어울리는 일이 아닌 것만 같았다.

갈라와 사귀기 전에 나는 성적으로 무능하다고 여기고 있었다. 수영을 하면서 나는 친구들의 성기를 바라보고, 그들의 것이 내 것보다 크다는 것을 가슴아프지만 인정하지 않을 수 없었다. 게다가 나는 과격한 포르노 소설을 읽은 적이 있는데, 그 소설에 등장하는 유능한 카사노바는 자신이 여자 몸 속으로 들어갈 때면 그 여자의 몸에서 수박 갈라지는 소리가 들린다고 떠벌렸다. 그 순간 내 머릿속에는 '넌 분명 여자를 수박처럼 갈라지게 할 수 없을 것' 이라는 생각이 떠올랐다."

갈라는 그런 그를 이끌어 주게 된다. 폴에게 그랬던 것처럼. 클라바델에서 폴은 그녀의 품에서 사랑을 발견하지 않았던가. 당시 폴은 열일곱 살이었고 그녀도 풋내기 처녀에 지나지 않았다. 이제 성숙하고 경험 많은 여인이 된 그녀는 스스로를 무능하다고 여기고 있는, 불안에 떠는 청년에게 자신의 육체를 드러내게 된다.

첫 만남에서부터 그녀의 단호한 표정과 아름답고 탄탄한 벗은 등을 보고 달리는 갈라에게서 육체적인 매력을 느꼈다.

"등의 우묵하게 들어간 곳은 형언할 수 없을 정도로 여성적이고, 기운차고 오만한 상체와 섬세한 엉덩이를 우아하게 연결시켜 주고 있었다. 엉덩이는 잘록한 허리 때문에 더욱 육감적으로 보였다."

그가 그녀에게 던진 시선은 나무랄 데 없는 몸매를 가진 모델을 대하는 화가의 엄정한 시선인 동시에 감동에 찬 감각적인 시선이기도 했다. 왜냐하면 그녀의 몸을 보면서 그는 추억을 되살릴 수 있기 때문이었다. 어린 시절 어떤 소녀를 사랑한 적이 있었는데 갈라의 모습이 그소녀와 흡사했다. 그는 갈라에게서 그 소녀의 모습을 보았다. 갈라는 그에게 놀라운 흥분을 불러일으키는 집요한 옛 환상을 불러일으켰다. 그녀는 그의 가장 내밀하고 가장 혼란스런 무의식 속에서 솟아오름으로써 이전부터 그의 것이었던 것 같은 느낌을 주었다. 그는 그녀를 자신의 '갈루츠카 레디비바' 곧 자신의 되살아난 여인이라고 불렀다. 그녀를 알기도 전에 그는 그녀에 대한 사랑을 확신했다.

오래 전부터 그는 익명의 소녀에 대한 이상한 꿈을 꾸었다. 모피 코트를 입고 눈 속을 미끄러져 달리는 썰매 안에 타고 있는, 사랑하는 소녀에 대한 꿈이었다. 그 러시아 소녀가 성장해 꿈의 거울 속을 가로질러 나타난 것이다. 미소조차 짓지 않은 채 근육과 살을 가진 너무나도 현실적인 환상으로 나타난 그녀의 모습은 그를 매혹하는 동시에 겁에 질리게 했다.

살바도르에게 있어서 갈라가 이미 미래였고 꿈의 현현(顯現)이었다면, 머리에 포마드를 바르고 귀에는 제라늄 한 송이를 꽂고 열띤 대화한가운데서도 집요하게 침묵을 지키면서 우상을 바라보듯 자신만을 쳐다보고, 아무도 예상하지 못했던 때에 갑자기 정신 나간 사람처럼 발작적으로 웃음을 터뜨리는 그 기묘한 청년은 갈라에게 어떤 존재였을까? 정신병자? 미쳐도 단단히 미친 사람? 아니면 그저 극도로 내성적인 사람? 다분히 여성적인 육감을 통해 길들여야 할 존재라는 것을 알 수 있는, 문명 생활에 적응하지 못하는 일종의 야만인?

갈라를 다시 한번 그녀의 운명으로 몰아붙인 사람은 바로 엘뤼아르였다. 달리에게 가서 그와 단둘이 이야기를 나눠 보라고 그녀에게 권

했던 것이다. 「애처로운 게임」을 두고 의견이 분분했던 사람들은, 달리가 사람들 앞에서 대변을 배설하면서 쾌감을 느끼는 성도착자인지, 그림 전면에 등장하는 똥 묻은 바지를 입고 있는 사내는 단지 부르주아에게 충격을 주기 위한 도구일 뿐인지 알아 낼 필요가 있었다. 갈라는 폴의 요구를 받아들였다. 그녀는 화가와 산책에 나섰다. 뜻하지 않은 대면에 달리는 흥분했지만 아직은 아무것도 털어놓으려 하지 않았다. 그녀는 선수를 쳐서 그런 성도착에 대해 그에게 물었다.

"만약 '그런 것'이 당신에게 잘 맞는다면, 난 당신과 전혀 어울리지 않아요. 왜냐하면 나에게는 끔찍하게 느껴지니까요."

그녀는 특유의 기묘한 화법으로 그에게 말했다. 달리는 그녀에게 자신은 성도착자가 아니고, 분뇨 취미는 피나 메뚜기처럼 자신의 개인적인 두려움을 구성하는 요소이자 자신의 꿈과 자신의 예술에 자양을 주는 내밀한 근원이라고 설명했다. 그가 그렇게 대답한 것은 여전히 오만하고 쌀쌀맞은 갈라로 하여금 산책을 계속하게 하고, 그때까지는 경계심 때문에 제대로 보지 못했던 그 고장의 아름다움을 발견할 수 있도록 하기 위해서였다. 그는 해안선을 따라 이어지는 바위 위로 그녀를 이끌었다. 그곳에서라면 그는 자신이 행복하고 강하다는 것을 느낄 수 있었다. 그는 자신이 행복하게 살고 있는 곳, 왕관 없는 왕으로 살고 있는 자신의 세계인 그 에스파냐의 시골로 그녀를 들어오게 했다.

달리가 자신의 유일한 의사 표현인 그 미친 듯한 웃음, 홍수처럼 밀려오는 그 웃음을 터뜨리는 동안, 두 사람이 지중해의 북풍에 씻긴 짙푸른 하늘 아래서 함께 걷고 헤엄치고 말없이 몽상을 즐기는 동안, 두 사람 사이에는 함께 있는 즐거움과 더불어 마법이 시작되었다. 갈라는 갑작스러운 충동으로 살바도르의 손을 잡고 미래를 약속하는 말을 들려 주었다.

"내 아기, 우린 이제 더 이상 헤어지지 않을 거야."

내 아기란 표현은 어머니가 자식에게 하는 표현이다. 그것은 애정과 보호와 힘에 대한 약속이었다. 갈라는 "나는 당신을 떠나지 않을 거야"가 아니라 "우리는 이제 더 이상 헤어지지 않을 것"이라고 말하지 않았던가. 미래는 바로 다음 순간이었다. 미래는 한 쌍의 연인을 약속하고 있었다.

달리만이 그들의 첫 만남과 사랑에 대한 이야기를 하고 있다. 늘 침묵을 지키는 갈라는 자기 자신에 대해 아무것도 털어놓지 않았다. 그녀가 한 말은 달리를 통해 들을 수 있다. 그녀는 긍정도 부정도 하지 않았다. 폴과 보낸 시기에 대해서와 마찬가지로, 그녀는 상대가 묘사하는 자신의 모습 뒤에 숨어서, 진실일 수도 있고 하나의 해석일 수도 있는 상대의 말을 부정하지 않고 남자 쪽에서 이야기하게 내버려 두었다. 자신이 어떻게 첫눈에 갈라에게 반했는지, 경멸과 오만이 서린, 신경질적이고 애교 없는 그녀의 얼굴을 보자마자 어떻게 숭배의 감정이 싹텄는지에 대해 달리는 후에 말하고 있다.

그는 그녀를 보자마자 그녀가 영원하고도 중요한 '바로 그 여자', 오래 전에 자신에게 운명 지워진 여자임을 확신할 수 있었다. 순간적인 영감으로 그는 그녀가 필생의 여자임을 알아챌 수 있었다.

"바로 그녀였다. 내가 찾던 '갈루츠카 레디비바'였다. 그녀의 벗은 등을 보고 나는 그녀를 알아보았다. 그녀의 몸에는 어린아이 같은 데가 있었다. 그녀의 견갑골과 허리 근육에는 아이들처럼 약간 거친 긴장이 서려 있었다."

그가 만나자마자 그녀를 쫓아다니고 그녀의 마음에 들기 위해 필사적으로 애썼던 반면, 갈라에게 있어서 카다케스에서 보낸 그해 여름에는 짜증 섞인 우울한 인상이 오랫동안 드리워져 있었다. 엉뚱함과 솔직함과 야생 고양이 같은 태도로 그는 차츰 그녀의 관심을 끌기에 이르렀다. 열의로써 그녀 마음을 열기에 이르렀다.

자신이 지상에 떨어져 내세를 반영하는 여신이나 외계 생물이라도 되는 것처럼, 불타는 석탄처럼 이글거리는 검은 눈으로 오직 자신만을 바라보고 살피는 그 무뢰한 같은 사내에게서 그녀는 무엇을 찾고 있었던 것일까? 살바도르 달리의 눈빛에는 매혹과 찬탄과 두려움이 서려 있었다. 그에게 여자, 곧 사랑은 수수께끼처럼 매혹적인 동시에 불안한 미지의 영역이었다.

갈라에게 그해 여름은 무엇보다도 하나의 사건을 매듭지었다는 의미가 있었다. 김 빠지고 따분해진 부부 생활에 끝장을 내야겠다는 욕구가 그 해변 위에서 피어 올랐다. 꿈과 시와 친구들에 몰두해 있는 폴을 내버려 둔 채, 그녀는 자유롭게 빠져 나가서는 달리가 그녀를 위해 골라 놓은 해안에서 여러 시간 동안 헤엄치고, 황야를 탐사하고, 절벽을 기어올랐다. 그녀는 어느 때보다도 아름다웠다. 날씬하고 햇볕에 그을리고 활력에 넘치는 그녀는 건강이 넘쳐 흐르는 듯했다. 달리는 그런 그녀를 이렇게 묘사하고 있다.

"눈부신 갈라의 육체는 사향포도처럼 황금빛이었다. 그것은 내게 천상의 육체처럼 여겨졌다."

태양 아래서 그녀는 다시 '유일무이한 존재'가 되었다. 사랑에 빠진, 더 이상 그녀에게서 눈을 뗄 수 없는 젊은이의 눈에 그녀는 여왕이었다.

엘뤼아르는 그녀에게 무관심했다. 자신의 사랑은 오직 그녀뿐이고, 자신의 열정은 영원하다고 편지 속에서만 강조하면 무슨 소용이 있겠는가. 실제로는 무미건조하기 짝이 없었다. 그는 다른 여자들 뒤를 쫓아다녔고, 갈라로부터 벗어나 새로운 쾌락을 추구했던 만큼 아무리 화려한 수사를 동원한다 해도 예전처럼 그녀가 자신에게 없어서는 안 될 존재라는 것을 더 이상 그녀에게 납득시킬 수 없었다.

지루한 시간이 흐르면서 변화의 욕구가 생겨났다. 갈라는 이미 여러

차례 일시적인 관계 속에서 위안을 찾으려 한 바 있었다. 짧은 연애 사건들은 그녀를 기쁘게 하지도, 붙들어 주지도 못했다. 외곬으로 올곧게 진정한 운명을 추구하던 그녀는 자신을 다른 사내와 공유한다는 생각에 흥분하는 폴의 성적 환상을 좋아하지 않았다. 그를 기쁘게 하기 위해 그의 말을 따르기는 했지만 그녀는 폴과 막스 사이에서 조화로운 결합을 이루어 낼 수 없었다. 그녀는 어떤 도착적 욕망도 갖고 있지 않았다. 그녀가 원하는 것은 오직 자신을 통째로 내어주는 것뿐이었다.

달리는 이상적인 남자는 아니었다. 그러나 갈라가 그때까지도 이상적인 남자가 있으리라고 믿고 있었을까? 1929년, 삶에 지친 그녀는 꿈에서 깨어나 새로운 별, 또 다른 활력을 찾아 헤매고 있었다. 그런 그녀에게 살바도르 달리는 손 닿는 곳에 있는 유일한 선택이었다.

가장 중요한 점은 달리가 오직 그녀만을 바라보고 있었고, 그녀는 사랑받는 것을 좋아했다는 사실이었다. 무릎 꿇은 남자의 눈부셔하는 듯한 시선을 통해 자신의 존재 가치를 확인함으로써 그녀는 자신이 살아 있다는 것, 스스로가 지고한 존재라는 것을 실감할 수 있었다. 고통에 빠져 있었던 갈라는 상대방의 눈빛 속에서 매순간 새로워지는 경탄과 스스로에 대한 확신을 읽고 싶었다. 달리는 한순간에 그녀의 추종자가 되었고 사랑에 미쳐 버렸다. 그녀는 그를 정복할 필요가 없었다. 그는 그녀를 보자마자 그녀를 가장 맹목적인 우상으로 삼고 그 발 밑에 몸을 던졌다. 그 자신의 설명에 따르면, '환상'과 '두려움'의 표현인 웃음을 터뜨리면서.

두번째로 생각해야 할 점은 달리가 아직 아이였다는 사실이다. 그는 보호를 필요로 했고, 갈라는 지배하기를 좋아했다. 클라바델에서의 폴처럼, 아니 폴 이상으로 연약하고 낭창했던 달리는 이끌어 주는 손길 없이 혼자서는 삶을 직면할 수 없었다. 갈라는 스스로를 독립적인 존재로 느끼고, 자신보다 연약한 존재를 안심시키고 이끌어 줄 수 있어

야 사랑에 빠질 수 있었다. 상대가 자신 없이는 살 수 없다는 사실을 깨달음으로써 그녀는 자기 존재에 의미를 부여하고, 스스로에게 자신의 삶을 정당화하고, 삶의 가치를 획득하고, 삶을 멋지게 만들 수 있었다.

친자식에게는 어머니랄 수도 없었던 그 여자, 남자들에게만 어머니 역할을 했던 그 여자는 잃어버렸다고 여겼던 자신의 본분을 카다케스에서 되찾았다. 그녀는 자신이 좋아하는 부류의 남자, 곧 예술가를 다시 치마폭에 감싸고, 그에게 자신의 시간과 에너지와 집중된 관심을 기울이게 된다. 완벽주의적 성향을 지닌 까다로운 어머니처럼, 아울러 여자로서의 모든 무기를 동원하고 자신의 육체와 매력을 십분 활용함으로써 그녀는 그를 보호하고, 격려하고, 달래서 자신의 헌신과 희생에 걸맞은 인물로 만들게 된다.

바다 위로 돌출되어 있는 바위를 오르면서 살바도르 달리는 그녀에게 처음으로 키스를 했다.

"나는 살짝 벌어진 그녀의 입술에 키스했다. 그때까지 나는 그렇게 깊이 키스를 해본 적이 없었고, 그렇게 할 수 있다는 것조차 모르고 있었다. 오랫동안 억압되어 있었던 내 육체 속에서 한순간 욕망이 진동하면서 갑자기 내 모든 관능의 '파르시팔' (바그너의 3막짜리 악극. 성과 속이 어우러지는 가운데 의식의 장엄함과 시적 영감이 교차한다— 옮긴이)이 깨어났다. 이가 서로 부딪치고 혀가 서로 얽힌 첫 키스는 우리로 하여금 서로를 깨물고 서로의 가장 깊은 곳까지 먹어치우게 부추기는 허기의 시작일 뿐이었다."

흥분의 절정에서 달리는 절박하게 그녀에게 묻는다.

"내가 어떻게 해주었으면 좋겠소?"

자신이 새로운 삶을 시작하려 한다는 것, 어제의 갈라, 폴 엘뤼아르의 갈라는 이제 존재하지 않는다는 것을 마음속 깊은 곳에서 알고 있

었던 갈라는 한마디 대답으로 자신의 성적 환상과 불안을 달리의 그것에 합치시킨다.

"날 죽여 줘."

갈라의 선택

갈라의 선택은 갑작스러운 것이었다. 그것 때문에 폴 엘뤼아르는 오랫동안 얼이 빠져 있었다. 그의 편지에 의하면, 그로부터 이 년 후까지도 엘뤼아르는 변덕스러운 아내가 다시 자신의 곁으로 돌아오기를 바라고 있었다. 반면 그녀는 자신의 결정에 확신을 갖고 술수를 동원했다. 그해 여름, 미래에 대한 계획은 없었지만 미래의 자신의 역할을 확신하고 있던 그녀는 마지막 승부를 걸었다. 폴의 반신반의하는 마음을 이용해 그로 하여금 자신이 곧 돌아갈 것이라고 믿게 한 다음 카다케스에서 좀더 머물면서 그 8월의 연애에 모든 운을 걸어 보기로 마음먹었다.

세실의 파라티푸스는 좋은 구실이 되어 주었다. 폴에 이어 괴망 부부와 마그리트 부부도 파리로 돌아갔지만 그녀는 아픈 아이를 돌봐야 한다며 뒤에 남았다. 하지만 간호자로서의 인내심도 재능도 없었던 그녀는 미라마르 호텔에서 빠져 나와 바닷가에서 달리와 만나 인적 없는 푸른 만을 따라 감미로운 산책을 즐기며 함께 있는 기쁨을 확인했다. 태양의 휴가는 끝날 줄을 몰랐다. 갈라는 한번도 경험해 본 적이 없는 눈부심과 황금빛 활기를 도시적인 자신의 육체에 더해 주는 그 날씨를 좋아하기에 이르렀다.

단정하게 정돈된 웨이브진 네모꼴 헤어 스타일에 빨간 매니큐어를 칠하고 고급 맞춤 드레스에 어울리는 무도화를 신던 파리 여자는, 반바지나 셔츠만 걸친 채 끈 달린 샌들을 신고 근육질의 야성미를 자랑하는 여자로 변신했다. 지나치게 볕에 그은 그녀의 실팍한 손 끝에서

하얀 손톱이 두드러져 보였고, 소금기와 바람에 뻣뻣해진 머리카락이 여신 같은 목 위에서 아무렇게나 흩날리고 있었다.

소박한 모습의 그녀는 이상하게도 카탈루냐 여자를 닮아 가기 시작했다. 걷기와 수영으로 근육이 붙은 튼튼한 두 다리와 날씬한 발목, 아름다운 엉덩이와 작은 가슴을 지닌 그녀는 카탈루냐 조각가 마욜이 바뉼스의 농사짓는 여자나 어부 아내의 모습 가운데에서 찾아 낸 특이한 형태의 누드상을 연상시켰다. 마욜은 그들의 골격을, 특히 에스파드릴을 신고 다닌 탓에 단단해진 다리를 좋아했다. 그해 여름, 러시아 여자 갈라는 지중해의 향기를 흠씬 들이마셨고, 그것은 그녀를 변화시켰다. 그녀의 검은 머리와 매끈한 피부, 광대뼈가 튀어나온 얼굴은 그녀를 그 지방 여자들처럼 보이게 했다. 자신감을 갖게 된 달리는 그녀를 자신의 '올리브'나 '사향포도'라고 불렀다.

그들은 이제 서로 오랫동안 떨어져 있으려 하지 않았다. 갈라는 살바도르를 그가 즐기는 고독——"나는 그녀가 나에게 사랑을 가르쳐 주리라고 믿었고, 그런 다음에는 줄곧 바라던 대로 다시 혼자가 되리라고 생각하고 있었다"고 그는 고백하고 있다—— 속에 남겨 두고 아내로서의 의무가 남아 있는 파리로 돌아갔다. 물론 곧 다시 만난다는 약속을 전제로 하고서였다. 왜냐하면 괴망이 11월 말 신인 화가 달리의 전시회가 열린다고 알려 주었기 때문이다. 그들은 두 달 남짓 헤어져 있게 된다.

구릿빛으로 그은 눈부신 모습의 갈라가 파리하게 여윈 딸을 데리고, 페르피냥에서 기차를 타고 그녀 일생에서 가장 정숙한 여행 끝에 파리에 도착할 무렵, 달리는 다시 작업실에 틀어박혀 수도자 같은 생활을 시작했다. 그는 엘뤼아르의 초상화와 선동적인 상징들로 가득 찬 대형 그림을 완성했다. 커다란 코[鼻]가 바닥에 닿아 있고, 입이 있어야 할 곳에, 썩어 가는 뱃속에 개미들이 우글거리는 메뚜기 한 마리가 그려

져 있는, 분홍빛 뺨과 창백한 안색의 얼굴을 그린 것으로 「위대한 마스터베이터」라는 제목이 붙여졌다.

조심스럽게 포장된 유화와 데생을 가지고 파리에 도착한 달리——그 역시 페르피냥발 기차를 탔다——는 엘뤼아르 부부가 마침내 입주해 있던 베케렐 가로 붉은 장미를 보낸 다음 갈라를 만나서는, 자신의 그림이 잘 걸렸는지 확인조차 하지 않은 채 전시회 오프닝 이틀 전에 그녀와 함께 잠적했다. 이 낭만적인 잠적은 사람들을 놀라게 만들었다. 자기 그림의 잠재적인 구매자들을 무시하는 젊은 화가의 경솔함에 카미유 괴망은 분개했고, 카탈로그의 서문을 써 주었던 앙드레 브르통과 그의 시인 친구들은 자기네 동료를 두번째로 배신하는 갈라의 행동에 신경을 곤두세웠다. 엘뤼아르 자신은 그것을 일시적인 충동으로 여기고 싶어했다. 전시회에서 폴은 침착한 얼굴로 전혀 괴로운 모습을 드러내지 않았다. 1929년 11월 20일부터 12월 5일까지 숭배자와 공격자들이 당사자도 없는 가운데 그의 예술에 대해 토론을 벌이는 동안, 살바도르 달리는 그런 사건에는 아랑곳없이 바르셀로나 근처의 시트헤스에서 완벽한 사랑을 나누었다. 그곳의 황량한 겨울 해변이 밀월의 무대가 되어 주었다.

갈라는 크리스마스를 함께 보내기 위해 폴에게 돌아왔고, 달리는 가족이 겨울을 보내는 피게라스로 돌아갔다. 그는 새로운 지위에 걸맞게 거드름을 피우며 그곳에 도착했다. 괴망의 걱정은 기우였다. 전시된 달리의 작품들은 거의 다 팔려 나갔다. 노아유 자작은 직접 나와서, 주제가 분뇨 지향적이라는 이유로 앙드레 브르통이 그 작품에 대해 불만스럽고 비난하는 태도를 취했음에도 불구하고, 어마어마한 값에 「애처로운 게임」을 샀다.

카탈루냐에서 달리를 기다리고 있는 것은 축하 인사가 아니었다. 루이스 브뉴엘이 함께 있었던 그날 저녁, 화가 머리 끝까지 난 살바도르

의 아버지는 달리에게 따뜻한 마중의 말 대신 지독한 설교를 퍼부었다. 그는 우선 모두들 떠들어대는 연애 사건, 마을 사람들의 이목을 끌고 평판을 더럽힐 정도로 뻔뻔스러운 유부녀와의 수치스런 관계를 놓고 달리를 비난했다. 아버지 달리는 그녀가 아들에게 돈을 주었을 것이라고, 그녀가 아들을 남창으로 여겼으리라고, 그들의 나이 차이야말로 악덕의 증거라고 생각하고 있었다. 그는 '러시아 계집'이 지닌 방종하고 음란하고 방탕한 이미지에, 위험은 타지인에게서 오고 동향인들끼리만이 안전하다는 카탈루냐인다운 인종주의를 결합시켰다. 그런 달리 아버지의 불신은, 너그러운 가장이었음에도 불구하고 갈라가 외국 태생이라는 이유로 펄쩍 뛰며 싫어했던 오래 전의 클레망 그랭델의 태도를 연상시킨다.

극도로 화가 난 아버지 달리가 협박과 함께 높아진 목소리로 다시는 집에 들어오지 말라고 호통을 치며 아들을 내쫓은 소동에 대해 브뉴엘은 후에 이야기하고 있다. 실제로 달리의 아버지는 아들에 대해 또 다른 원망을 품고 있었다. 그것은 갈라와는 상관이 없었지만 원한에 찬 그로서는 그녀에게 책임을 전가하지 않을 수 없었다.

에스파냐 신문 『엘 파이스』에 게재된 비평을 통해 그는 아들의 전시회를 둘러싼 스캔들에 대해 알고 있었다. 그가 온갖 희망을 걸고 있던 사랑스러운 아들은 「성심」이라는 작품 위에 머리카락을 곤두서게 하는 다음과 같은 어이없는 글귀를 적어 놓았다.

"때때로 나는 장난 삼아 내 어머니의 초상화에 침을 뱉곤 한다."

고집 센 아들이 그에 대한 설명을 거부하자, 그런 도전을 묵과해서는 안 된다고 생각한 아버지 달리는 화를 내며 아들의 상속권을 박탈했다. 그것은 심각한 변화이자 변신의 표시였다. 저주받은 아들로서 달리는 머리를 빡빡 밀은 다음, 의연한 기색으로 집을 떠났다. 브뉴엘이 그래선 안 된다고 만류했지만 소용없었다. 달리의 머릿속에는 가서

갈라를 만나야 한다는 오직 한 가지 생각밖에 없었다. 그는 그녀와 함께 살기로 결심했다.

파리에서 달리는 폴 엘뤼아르의 친구들과 좀더 폭넓게 사귈 시간적 여유가 있었다. 길 건너기를 무서워하고, 지하철을 탄다는 생각만으로도 비명을 내지르고, 대화를 나누는 데 전혀 재능이 없고, 한창 열띠게 진행되는 토론의 말허리를 자르고는 얼토당토않은 소리를 늘어놓거나 터무니없는 웃음을 터뜨리는 달리의 편집적인 성격 앞에서 브르통과 아라공 그리고 자칭 '초현실주의자' 대부분은 회의적인 태도를 취했다. 달리의 웃음은 특히 앙드레 브르통을 흥분시켰다.

만 레이의 코닥 카메라 앞에 선 달리는 어색해하고 수줍어하며 포즈를 잡고 있다. 여위고 창백한 안색에 좁은 어깨, 안짱다리, 어색한 콧수염을 한 그의 모습에서 나중의 그에게서 볼 수 있는 보란 듯이 포즈를 취한 스타의 모습은 찾아볼 길 없다. 당시의 달리는 나중의 그의 이미지에는 턱없이 미치지 못했던 만큼 갈라를 제외하고는 그 누구도 그가 풍부한 재능을 지니고 있다고 여기지 않았다. 달리의 그림은 관심을 불러일으키긴 했지만 그들이 열광했던 막스 에른스트의 그림처럼 그들을 감동시키지는 않았다. 달리의 유머, 그의 진정한 선의, 지성, 자존심까지도 뭔가 두려워하는 듯한 그의 겁에 질린 태도에 가려 있었다.

그는 내일을 기다리면서 인정받는 법을 알지 못했다. 그의 서투름을 감싸 주면서 그를 알리고 그에게 찬사를 보내는 일을 맡은 사람은 바로 갈라였다. 카다케스에서 달리가 보여 준 시와 산문 원고를 그녀는 보관하고 있었다. 그녀는 카페에서 그 그룹과 합석하게 될 때면 카탈루냐어가 두드러지는 프랑스어로 된 달리의 그 기묘한 원고를 특유의 러시아 억양으로 낭독하곤 했다. 물론 자신이 선택한 남자가 별볼일없는 사내가 아니라고 설득하기 위해서였다. 하지만 달리는 파리라는 배

경 속에서 편안하지 못했다. 갈라를 찾으러 파리에 오긴 했지만 그가 바라는 것은 남쪽으로 떠나는 것이었다. 그들의 사랑에 어울리는, 인적 없는 해수욕장에서의 두번째 밀월은 그들의 결합을 단단하게 해줄 터였다.

갈라는 전에 다른 연인과 가 본 적이 있는 마르세유 근처의 카리-르-루로 그를 데리고 갔다. 그들은 샤토 호텔에서 방 두 개를 세냈다. 하나는 살바도르의 화실이었다. 그는 그곳에서 「보이지 않는 남자」를 그렸다. 또 하나의 방에서 그들은 사랑을 나누었고, 갈라는 카드 점을 치면서 자신의 지휘 아래 살바도르가 쓰게 될 책에 대해 꿈꾸었다. 그녀는 카다케스의 잡다한 원고들을 모아 그것으로 그림의 짝이 될 소설 「보이지 않는 여자」를 만들어 낼 수 있다는 야심을 그에게 심어 주었다. 그들은 틀어박힌 채 샤토 호텔에서 두 달을 머물게 된다. 후에 달리는 이렇게 말하고 있다.

"그 자발적인 감금 생활 동안 나는 내 작업에 대해서와 똑같은 사변적인 환상에 찬 사랑을 경험했고 완성했다."

창조와 사랑의 열정에도 불구하고 그는 얼마 지나지 않아 한 가지 강박 관념에서 놓여날 수 없게 되었다. 자신에게 집이라는 느낌을 주는 유일한 장소인 카다케스로 돌아가야 한다는 생각이었다. 갈라와 살바도르는, 둘의 관계가 지나치게 길어지고 있다고 생각하면서 극도로 불안해하는 엘뤼아르가 있는 파리에는 들르지도 않은 채 카다케스로 돌아갔다. 언덕으로 둘러싸인, 눈부신 백색의 그 피서지는 처음에는 적대적인 듯했다. 아버지의 집은 그들에게 굳게 문이 닫혀 있었고, 미라마르 호텔의 주인은 아버지 달리의 벼락이 떨어질까 두려워 방을 내주지 않았다. 그곳의 중산층은 갈라에게 인사를 하지 않으려 살바도르를 모른 체했다. 그들은 카다케스라는 사회에서 쫓겨난 '천민 중의 천민' 이었다.

달리는 패배를 인정하지 않았다. 그는 다른 곳에 정착한다는 생각 같은 것은 꿈에도 하지 않았다. 자신의 고향을 떠나기를 거부하고 마을 끝에서 피난처를 찾아냈다. 무덤가에서 2킬로미터 떨어진 곳에서 어부들의 창고터로 쓰이는 작은 만을 발견했다. 고깃배와 그물을 넣어 두기 위해 어부들은 그곳에 가건물을 지어 놓았다. 그곳은 '포르트 리가트' 곧 '닫힌 항구', '묶인 항구'로 마치 감옥처럼 언덕으로 둘러싸여 있는 막힌 내포였다. 그곳은 코스타 브라바에서 가장 헐벗고 가장 후미진 지역 중의 하나였다. 바위처럼 메마른 언덕 위에는 병색이 도는 작은 올리브나무 외에는 아무것도 자라지 않았다. 어떤 매력도 아름다움도 찾아볼 수 없었다. 그곳은 그들 같은 추방자, 나환자들을 위한 장소였다.

그들에게 자신의 오두막을 내어준 사람은 선원이었던 남편을 잃은 과부로 오래 전 마을에서는 그녀를 '여장부'라고 불렀다. 그녀는 이미 시인 에우헤니오 도르스에게 방을 세준 적이 있었다. 가로 세로 4미터의 방에 쓰레기를 치우고 나면 부엌으로 쓸 수 있음직한 작은 공간이 딸려 있었다. 물은 우물에서 길어올려 쓸 수 있었지만 난로도 전기도 없었다. 그러나 지중해의 세찬 바람만을 겨우 피할 수 있을 듯한 비위생적인 판잣집을 그들은 힘을 합쳐 진짜 집, 그들의 집으로 만들게 된다. 갈라는 그들의 집을 만드는 데 살바도르 달리와 똑같이 힘을 쏟았다.

달리는 괴망 화랑에서 들어온 수입 중 남은 돈으로 리디아에게서 그 집을 사들였다. 그들은 최소한의 편의 시설조차 갖추어져 있지 않은 그곳에서 사랑과 찬물을 먹고 살았다.

포르트 리가트의 날씨는 추웠다. 지중해를 강철 빛으로 물들이는 겨울 햇살 아래서 낮은 건조하고 거칠었다. 오후 네 시경이면 주위를 납빛으로 둘러싸며 어둠이 내렸다. 장작불을 피웠음에도 불구하고 갈라

는 고통스러운 열에 시달렸고 추위에 떨었으며 기침을 쿨럭였다. 겁에 질린 엘뤼아르가 그녀에게 빨리 파리로 돌아와, 그들 두 사람 모두 익히 알고 있는 폐결핵 환자를 위한 산 속의 요양소나 스위스로 요양을 떠나라고 애원할 정도로 그녀는 오랫동안 앓았다. 폴은 요양소에서 그녀의 마음을 되돌릴 희망에 차 있었다. 하지만 달리는 그녀를 안달루시아로 데리고 가 버렸다. 버려졌다는 느낌을 점점 더 강하게 느끼고 있던 그녀의 남편에게는 안된 일이었다. 엘뤼아르의 비관적인 충고에도 불구하고 안달루시아의 태양은 갈라의 건강을 회복시켜 주었다.

말라가에서 15킬로미터 떨어져 있는 토레몰리노스에서 마드리드 출신의 한 친구가 그들을 자기 집에 묵게 해주었다. 그림 한 점을 주고 휴가 비용을 해결한 그들은 자연과 가까운 소박한 생활을 했다. 그 생활은 그들에게 어울리는 것 같았고, 그들은 그 생활에 자신들을 적응시켰다. 달리는 후에 이렇게 쓰고 있다.

"그것은 불의 혼례였다. 우리는 어부들만큼 볕에 그을었다. 태양에 그은 사내 아이 같은 모습으로 갈라는 가슴을 드러내 놓고 산책을 했다."

올리브 기름을 바르곤 하는 달리의 머리카락이 길어지는 동안, 갈라는 프랑스와 남편과 딸에게 연결되어 있던 마지막 끈을 끊어 버리려는 듯 활짝 피어났고 힘을 되찾았다.

파리의 베케렐 가로 돌아온 것은 바로 자신감을 회복한 그런 갈라였다. 그녀는 혼자가 아니라 달리의 손을 잡고 있었다. 파리에서 살기 위해서가 아니라 그곳에서 돈을 모으기 위해서 파리와 다시 관계를 맺어야 한다고 갈라는 살바도르를 설득했다. 그의 생각에 전적으로 공감한다고 카다케스를 떠나오면서 마을의 목수에게 수리를 맡긴 그들의 집으로 가능한 한 빨리 돌아가자고 힘주어 말하면서.

파리에서 그들은 동거를 시작했다. 폴은 쫓겨나고 말았다. 그토록

세심하게 애정을 기울여 실내 장식을 하고 가구를 들여놓았던 아파트, 갈라의 왕국을 만들어 줄 생각으로 완벽을 기울여 치장한 그 아파트를 그들에게 내어준 폴은 친구 브르통——그 동안 시몽과 이혼한 브르통은 쉬잔 뮈자르와 함께 지냈는데 당시 그녀는 브르통을 버리고 초현실주의자들 주변을 어슬렁거리던 젊은 지식인 에마뉘엘 베를과 결혼한 참이었다——이 살고 있는 블랑슈 가의 아파트 위에 있는 초라한 원룸을 얻어서 혼자 살기 시작했다.

　시인 그룹의 비슷비슷한 연애 사건들에 폴과 갈라의 경우가 덧붙여졌다. 강요된 독신 생활과 준 동거 생활은 브르통과 엘뤼아르 사이에 새로운 관계를 만들어 냈다. 혼란스러울 때면 갈라가 여전히 남편을 만났고, 그와 사랑을 나누기까지 했다——그런 일은 오랫동안 이어지게 된다——고 해도, 그것은 세 사람의 공동 생활이라고는 할 수 없었다. 갈라가 멀어져 갈 때 쓴 폴의 편지는 자신을 버리는 그녀에 대한 마약 환자 같은 결핍감과 그녀를 되찾고 싶어하는 조바심을 드러내고 있다. 1930년 4월까지도 그는 갈라에게 이렇게 쓰고 있다.

　"당신과 사랑의 행위를 하면서만 당신의 안부를 물을 수 있을 것 같아"라고 그는 갈라에게 쓰고 있다.

　갈라에게는 거듭되는 폴의 사랑 고백보다 우선적인 문제가 있었다. 그녀에게는 살아남는 것이 큰 문제였다. 매일같이 먹을 것을 사고, 그녀의 유일한 오락인 영화관에 가고, 달리의 유화 물감이나 수채화 물감을 사야 했다. 그들은 둘 다 돈이 없었고, 저축해 두었던 얼마 안 되는 돈은 또 다른 세계에 있는, 반쯤 완성되어 비로소 살 만해진 카탈루냐 집을 수리하는 데 들어갔다. 살바도르는 화실로 쓰기에 손색이 없을 정도로 밝은 베케렐 가의 거실에서 하루 종일 그림을 그렸다. 그는 그곳에 틀어박혀 갈라가 불러러 와야만 밖으로 나오곤 했다.

　점심 식사를 하고 나면 그녀는 겨드랑이에 데생철을 끼고 집을 나섰

다. 파리의 이 구역에서 저 구역으로 화랑을 찾아다니면서 유화 몇 점,
아니 데생 몇 점이라도 팔아 보기 위해서였다. 그녀가 피곤할까 봐 전
전긍긍하던 나이 든 그랭델 부인과 그의 아들인 남편 덕택에 이제까지
제멋대로 살아 왔던 그녀는 이제 저녁이면 지치고 의기소침해진 채 집
으로 돌아와 또다시 집안일과 부엌일을 해야 했고, 달리가 계속해서
그림을 그릴 수 있도록 그를 격려하고 용기를 북돋워야 했다. 그의 그
림이야말로 그들의 유일한 희망이었으므로.

여러 달에 걸친 궁핍한 생활 속에서 그들은 분방한 생활을 거부하고
초현실주의자들의 모임에서 제외된 채 '줄곧 둘이서만' 살았다. 그들
은 그룹의 행사에도 참여하지 않았고, 술집도 드나들지 않았으며, 술
을 입에 대지도 않았다. 동네 영화관에 가지 않을 때면 줄곧 집에서 지
냈으며 아무도 초대하지 않았다. 후에 달리는 이렇게 쓰고 있다.

"갈라와 나의 힘은 줄곧 둘이서만 건강하게 생활하는 데 있었다."

그들은 두 사람의 고행자처럼 그림과 사랑 이외에는 아무것도 하지
않았다.

갈라는 돈 걱정이나 비참한 상황에 맞서 그렇게까지 발버둥쳐 본 적
이 없었고, 한 남자를 돌보는 데 그렇게까지 자신의 시간을 바쳐 본 적
이 없었다. 그 남자는 일상을 겁냈고, 하루하루의 생활에 필요한 물질
을 감당할 능력이 없었으며, 어린아이처럼 그녀에게 의존하고 있었다.
파리에서 달리는 유배의 삶을 살고 있었다. 도시가 낯설었던 그는 외
출하는 것도 싫어했다.

밖에 나가면 그는 모든 것을 두려워했다. 그림은 그의 피난처였다.
갈라는 그의 지팡이였다. 거기에 의지해 그는 적대적인 거리를 그나마
걸어다닐 수 있었다. 그는 혼자서는 결코 밖에 나가지 않았다. "갈라,
손 좀 줘. 넘어질까 봐 무서워"라는 말을 입에 달고 지냈다. 그에게 그
녀는 없어서는 안 될 존재가 되어 있었다. 그녀 없이 산다는 것은 더

이상 생각할 수도 없을 정도였다. 한편 갈라는 분명한 선택을 했다. 이제 그녀의 관심사는 우편으로 줄곧 시를 보내 오고 있는 폴이 아니었다. 할머니 집에서 살고 있는 세실이 그녀의 관심사였던 적은 한 번도 없었다. 그녀의 곁에는 그녀의 아이이기도 한 한 남자가 있었다. 그녀는 그를 돌봐주어야 했고, 그에게 스스로를 바치고 싶었다.

달리 부부——이렇게 말하는 이유는 파리에서 사람들이 그렇게 부르기 시작했기 때문이다——의 구원은 노아유 자작을 통해서 다가왔다. 자작은 앞으로 달리가 그릴 그림을 한 점 갖는 조건으로 그들에게 2만 9천 프랑짜리 수표를 써 주었다. 그리하여 그들은 고달프고 음울했던 공동 생활의 한 단계에 종지부를 찍고, 달리가 그토록 조바심을 치며 돌아가고 싶어하는 그 마을을 향해 마침내 출발할 수 있었다.

달리를 그 마을에서 영원히 떼어 놓을 수 없다는 것, 그곳은 그의 정신적 안정에 꼭 필요하다는 것을 갈라는 이내 깨달았다. 영리한 그녀는 그와 함께 그 마을까지 받아들였다. 그녀는 지난날 자신이 그토록 이끌렸던 도시 생활을 단호히 포기한다. 의상실과 골동품점과 연극과 영화를 포기하고, 경쾌한 터치라고는 거의 찾아볼 수 없는 세상의 끝, 카탈루냐로의 유형 생활을 선택했다. 그곳 해변의 관목 한가운데 나무로 된 오두막집이 그녀를 기다리고 있었다.

제2의 고향 카탈루냐

그들의 긴 여행길의 첫번째 목적지인 페르피냥 역은 파리에서 1천 킬로미터 떨어져 있었다. 느리고 덜컹거리는 기차로 리모주, 카오르, 툴루즈, 카르카손 등을 거쳐 프랑스 영토 끝에 자리잡은 프랑스 국유철도의 종점이자 피레네 오리앙탈의 주도인 그곳에 도착하기 위해서는 한밤 내내 기차 여행을 해야 했다. 플랫폼에 내려 길에서 파는 맛없는 커피로 대충 잠을 쫓고 늙은 카탈루냐인 짐꾼——그들의 짐꾼은 언

제나 카탈루냐인이어야 했다——의 도움으로 짐가방을 내린 달리 부부의 진짜 여행은 새벽부터 시작되었다. 달리와 똑같은 억양을 가진 역장의 우렁찬 목소리가 여러 차례 울려퍼졌다.

"종점입니다아! 모두들 내리십쇼!"

에스파냐의 다른 쪽 끝에 있는 카다케스까지 곧장 택시로 달릴 금전적 여유가 없었던 그들은, 콜리우르부터 시작되는 바닷가를 따라 포도밭과 살구밭을 관통해 바뉼스와 세르베르 같은 프랑스 서남단의 도시들을 거쳐 국경 초소인 포르트-부까지 가는 레일차를 기다려야 했다. 세관에서 나온 관리가 레일차 안을 지나갔다. 그런 다음 두 가지 방법이 있었다. 그곳에서 택시를 타고 가파르고 꼬불꼬불한 해변로를 통해 카다케스까지 가는 것이 한 가지였고, 타의 추종을 불허하는 불편하고 느린 에스파냐 기차를 타고 피게라스까지 간 다음, 그곳에서 택시를 타고 피할 수 없는 마지막 단계인 페니 고개를 올라갔다가 가파른 길을 다시 내려가 그들의 고단한 여행의 목적지인 그 작고 하얀 항구에 이르는 것이 또 한 가지 방법이었다. 포르트-부에서 기차를 내리면 또다시 기차를 갈아타지 않아도 된다는 장점이 있었다.

짐꾸러미와 짐가방에 둘러싸여 있는 그들을 보면 머나먼 식민지로 이주하거나 인도로 떠나는 사람들 같았다. 실제로 살바도르는 물감 상자, 접이식 이젤, 꼼꼼하게 포장한 그림들, 직접 수집한 곤충들과 우편엽서 등 자신이 소중히 여기는 것들을 모두 가져 왔다. 갈라는 옷가지와 책, 약으로 가득 찬 화장품 케이스, 그리고 베케렐 가의 가구들 중에서 의자 몇 개와 금속으로 된 작은 탁자들과 거울을 가져 왔다. 플랫폼에 선 두 사람은 사람들의 시선을 끌었다. 차를 갈아탈 때마다 모으고, 헤아리고, 날라야 하는 짐들 사이를 살바도르는 종종걸음으로 뛰어다니며 짐꾼에게 지시를 내렸고 지팡이를 위협적으로 휘둘러댔다. 그곳에선 아무도 그의 억양에 놀라지 않았다. 그곳은 그의 나라였다.

한편 갈라는 침착했다. 온통 헝클어진 머리카락으로 자신의 동요와 두려움을 드러내고 있는 살바도르와는 달리 단정한 머리의 갈라는 사태를 정돈해야 하는 자신의 임무에 정신을 집중한 채 침착하고 효율적으로 행동했다. 그녀는 지시하고 지켜보고 확인했다. 갈라가 없었다면 살바도르는 긴 여행의 시련과 복잡하고 많은 짐들 앞에서 어쩔 줄 몰라 했으리라. 그는 자기 그림 중의 하나라도 플랫폼에 떨구거나 잊고 갈까 봐 튀어나온 눈으로 그림의 행방을 좇기에 바빴다. 하지만 갈라는 모든 것에 신경을 쓰고 있었고 특히 화가의 귀중한 물건들에서 시선을 떼지 않았다.

트렁크와 지붕 위와 앞좌석에 실은 무거운 짐들 때문에 내려앉은 택시는 짐과 함께 뒷좌석에 비좁게 끼어앉은 두 사람을 싣고 40여 킬로미터에 이르는 덥고 먼지 많고 꼬불거리는 길을 달렸다. 그 길 끝에 낙원이 그들을 기다리고 있었다. 그들은 항구에서 다시 사람들의 이목을 끌어야 했다. 왜냐하면 포르트 리가트까지 자동차로 간다는 것은 불가능한 일이었기 때문이다. 묘지를 지나면 염소가 다니는 돌투성이의 좁은 길뿐이었다. 그곳 사람을 모두 알고 있던 살바도르는 어부 한 사람을 찾아 내 일부 짐들을 나룻배로 옮기도록 했다. 나머지 짐들은 나중에 노새로 실어 오기로 했다. 처음 몇 년 동안 달리 부부가 포르트 리가트까지 오기 위해서는 이런 고역을 치러야 했다. 고대의 여행자들과 같은 느릿한 속도로 어부들밖에는 오지 않는, 이 세상에서 가장 거칠고 황량한 그곳까지 해안을 따라 언덕을 돌아가야 했다.

당시에는 해안에 선착장이 없었으므로, 배에서 내릴 때 발을 적시지 않을 수 없었다. 살바도르 달리는 바지를 무릎까지 걷어올리고 구두를 육지에 내던진 다음, 바닷물에 두 다리를 담그며 기쁨에 찬 웃음을 터뜨렸다. 마침내 자신에게 어울리는 곳에 돌아와 그렇게 좋아하는 그 바닷물 속에 맨발을 담그게 된 기쁨을 여실히 말해 주는 웃음, 히스테

리 발작과는 거리가 먼 웃음이었다. 갈라는 그의 뒤를 따랐다. 그녀는 달리만큼이나 자연스럽게 행동했다. 그녀는 신발과 스타킹을 벗고 치마를 허벅지까지 말아 올린 다음, 달리와 어부를 도와 배에서 물건을 내린 후, 짐을 들고 자기 집을 향해 올라가기 시작했다.

목수의 솜씨는 훌륭했다. 오두막집은 살 만한 곳이 되어 있었다. 노아유 자작 덕택에 지붕이 다시 올려졌고, 벽은 새로 수리되었으며, 구석방에는 샤워기와 화장실이 설치되었다. 먹을 물은 여전히 우물에서 길어야 했다. 여전히 전기가 들어오지 않았지만, 그것을 감안하고 갈라가 파리에서 가져 온 석유 등잔이 있었다. 그곳은 최소한의 안락이 보장된, 거주할 만한 곳이 되어 있었다.

갈라는 조심스럽게 짐을 풀고, 살림꾼을 연상시키는 특유의 꼼꼼함을 동원해 물건과 옷, 책, 그릇들을 정리했다. 그녀는 그림을 정리하는 달리를 도와 주었다. 그들이 기거하는 그 작은 단칸방은 그럭저럭 거실 겸 침실 겸 주방 겸 화실로 변신할 수 있었다. 나중까지 그들의 전략적 거점으로 줄곧 남아 있게 되는 리디아의 그 낡은 오두막집을 중심에 두고 여러 채의 건물을 지어 공간을 넓히기 전까지, 처음 몇 해 동안 그들은 그 '가로 세로 4미터짜리' 단칸방에 만족할 수밖에 없었다. 꿈 속에서 그곳은 미래의 궁전이었다. 때를 기다리면서 여러 가지 물건들이 달리가 작업하기 편하도록 말끔하게 정돈되어 있었다. 두 사람이 가장 신경을 쓴 점은 살바도르가 바로 그림을 시작할 수 있어야 한다는 것이었다. 생활 전체가 그것을 중심으로 해서 자리잡았다.

마을 사람들과 달리 그곳의 어부들은 자신들의 영역에 불쑥 나타난 두 사람을 호의를 가지고 맞아 주었다. 두 사람은 그들과 마찬가지로 가난했고, 절제되고 간소한 그들의 생활 방식을 신통하게도 즉각 받아들일 줄 알았다. 그 지방 출신인 남자는 그들의 전통을 알고 있었고, 단순한 옷차림의 여자는 바다를 무서워하지 않고 옷을 벗고 헤엄을 치

는가 하면 여자들이 흔히 하는 일을 겁내지 않았다. 물건을 옮기고, 땔나무를 찾아다니고, 임시로 만든 함지에 물을 담아 빨래를 하고, 수리된 판잣집 바닥을 물로 닦아내기까지 하는 그녀를 볼 수 있었다. 일을 도와줄 사람은 없었다. 위생에 대한 강박 관념 때문에 주위가 조금만 흐트러져도 못 견뎌하는 갈라는 실제로 팔을 걷어붙이고 비로 쓸고 걸레로 닦고 정리를 했다. 그녀는 반바지에 남자 셔츠를 입고 에스파드릴을 신고 있었다.

어부들과 두 사람의 관계는 불편하지 않았다. 마을 사람의 숙덕공론으로부터 멀리 떨어져 있는 포르트 리가트에서는 각자 원하는 생활을 할 수 있었다. 자신들의 자유와 마찬가지로 갈라의 자유를 존중해 준 그곳 사람들에게 감사하고 그들과 친구가 된 살바도르 달리는 그들을 가리켜 "물고기의 창자로 까매진 손톱과 쑥 빛깔의 굳은살로 딱딱해진 두 발로 당당하게 죽음의 순간을 기다리면서 다른 사람들과 품위 있게 거리를 둘 줄 아는 이들"이라고 묘사하고 있다. 처음 얼마 동안 갈라와 그는 바위와 바다, 그리고 자신들처럼 외롭고 말수 적은 어부들 이외에는 아무하고도 어울리지 않았다.

언덕 저쪽으로 채 2킬로미터도 떨어져 있지 않은 마을 끝에는 달리가 어린 시절을 보낸 아버지의 집이 푸른 하늘과 지중해를 배경으로 하얗게 빛나고 있었다. 암벽 위로 올라가면 그들은 그 집과 그곳에 사는 사람들의 그림자를 볼 수 있었다. 육지의 끝인 포르트 리가트는 하나의 섬이었다. 세상으로부터 격리되고, 지역의 활기로부터 단절되어 오직 바다만을 바라보고 있는 그곳은 나중에 작가 앙리-프랑수아-레이가 묘사하고 있는 것처럼 '미립자 속의 미립자', 시공을 부정하는 듯한 특별한 장소였다. 카탈루냐를 제2의 고향으로 삼은 그 작가는 살바도르 달리에게 헌정한 자신의 책 『자신의 미궁 속의 달리』에서 다음과 같이 쓰고 있다.

그곳에서는 시간이 존재하지 않는다. 아니 의지에 따라 늘일 수도 줄일 수도 있다. 공간은 탄력적이라서 원하는 대로 확장되고 줄어든다. 왜냐하면 그곳에 집중한다면 그곳에서는 산 저쪽 다른 세상의 소리는 전혀 들려 오지 않기 때문이다.

실제로 포르트 리가트는 로빈슨 크루소 같은 이들이 오직 바다만 바라보며 살고 있는 고립된 섬이었다.

현지에서 조달할 수 없는 물건을 구하기 위해 문명의 마지막 피난처인 카다케스에 갈 때면 달리 부부는 반드시 배를 탔다. 하지만 그들은 그곳에 가지 않고도 여러 날, 여러 주일을 보낼 수 있었다. 그들은 거의 완벽에 가까운 자급자족 생활을 하고 있었다. 그들이 주로 먹는 것은 어부들에게서 산 물고기와 갑각류였다. 밤중에 잡힌 아직 살아 있는 가자미, 정어리, 대하가 그물에서 바로 그들의 식탁으로 올라왔다.

달리가 가장 좋아하는 해물은 카탈루냐 사람들이 '바다의 돼지고기'라고 부를 정도로 맛이 뛰어난 '해삼'이었다. 그들은 해삼을 향초와 양파 소스 속에 넣어 선원식으로 조리했다. 포르트 리가트의 두 원주민들은 또한 바다와 내포 사이에 있는 바위 위를 돌아다니면서 살이 푸른 커다란 성게를 잡기도 했다. 살바도르는 아버지를 닮아 성게를 좋아했다. 그가 한자리에서 세 다스의 성게를 해치우는 데 반해 그보다 까다로웠던 갈라는 그의 반 정도를 먹는 것으로 만족했다. 바다에서 나지 않는 먹거리들은 어부의 아내들이 조달해 주었다. 그들의 닭장에서는 달걀과 닭이, 그들의 텃밭에서는 채소와 토마토, 커피가 나왔다. 때로는 빵과 소시지를 팔기도 했다. 갈라는 그런 것들을 방안의 물감 가운데 쌓아 놓았다.

아름다운 계절이면 두 사람의 생활은 즐거움으로 가득 찬 단순하고 소박한 삶이었다. 푸른 하늘, 순수하고 맑은 물, 고기잡이, 즙이 풍부

한 살구가 매일의 메뉴였다. 살바도르와 갈라는 날카로운 바위와 가시로부터 그들의 발을 보호해 주기 시작하는 굳은살이 박힌 발꿈치, 태양에 황금빛으로 그은 맨다리로 많은 시간을 밖에서 보냈다.

그들은 자신들의 작은 왕국 주변의 자연을 샅샅이 알고 있었다. 그들과 어부들과의 차이점은 어부들이 결코 헤엄을 치지 않거나 대부분 헤엄을 칠 줄조차 모르는 데 반해, 달리 부부는 여러 시간을 물 속에서 보내곤 한다는 점이었다. 갈라는 팔을 번갈아 뻗으며 이 해안에서 저 해안까지 수 킬로미터를 헤엄치면서 힘과 근육을 길렀다. 살바도르는 해변가를 덮고 있는 해초 속에 몸을 띄우는 것을 좋아했다. 그곳에서 그는 자신의 방식대로 오랫동안 해수 요법을 하곤 했다.

아침이면 살바도르는 그날 기분에 따라 때로는 집 안에서 때로는 집 밖에서 그림을 그렸고, 그 동안 갈라는 점심 준비를 하고 그의 곁에서 편지를 쓰거나 책을 읽었다. 낮잠은 하나의 의식이었다. 그들은 그늘이나 침대에 누워 함께 낮잠을 잤다. 그런 다음 살바도르는 다시 일을 시작했고, 갈라는 벌판을 돌아다니거나 헤엄을 치며 해안을 탐사한 다음 옷을 벗고 햇빛 아래 누워 일광욕을 했다. 나중에는 달리가 그녀와 합류했다.

그 거친 해안을 좋아하는 몇 안 되는 관광객들은 크레우스 곶의 붉은 바위를 돌아다니는 그들의 다정한 뒷모습을 볼 수 있었다. 그곳의 물살은 위험했고 해변에서 그리 멀지 않은 곳에서 높은 파도가 일었다. 그들은 손을 맞잡기도 했고, 탈진한 상태로 서로에게 기대기도 했으며 때로는 이상한 놀이에 심취해 대(臺) 위에서 연극적인 포즈를 취하기도 했다. 달리는 익살을 부렸다. 그는 낙타, 황소, 고양이 같은 동물들의 형상을 한 바위를 찾아 내 갈라를 즐겁게 해주었다. 파도가 만들어 낸 그런 형상의 바위들을 선원들도 알고 있었다.

그녀는 자신의 이전 세계와는 너무나도 다른 그 고장과 그곳 사람들

에게 마침내 익숙해질 수 있었다. 낯설기만 했던 달리의 카탈루냐 왕국은 그녀에게 친숙한 것이 되었고, 이윽고 거기에 자신의 흔적을 남기기에 이르렀다. 파리의 세련과는 너무나도 동떨어진 대자연 속에서, 너그러운 애인 곁에서 긴장을 풀고 웃는 법을 배운 갈라에게서는 건강한 기운, 새로운 아름다움이 뿜어 나오고 있었다.

저녁이면 포르트 리가트에는 인적이 끊겼다. 어부들은 바다로 떠났고 갈라와 살바도르 달리는 집 안에서 나오지 않았다. 하늘 저 높은 곳에 별들이 총총 빛나고 있었음에도 불구하고 밖에는 어둠이 짙었다. 오두막집 주위를 돌아다니는 굶주린 고양이들의 시간이자 모기의 시간이었다. 때때로 그들 문 앞에서 리디아의 두 아들의 발소리가 들리기도 했다. 미쳐 버린 두 사람은 야생 고양이처럼 밤에만 밖으로 나와 어딘가에 보물을 감춰 놓는다고 했다.

저녁 식사가 끝나면 달리는 다시 일을 시작했고, 갈라는 그의 곁에서 엽서를 정돈하거나 바느질을 하거나 소설책을 읽었다. 갈라와의 동거 생활이 시작되던 때를 회상하면서 나중에 달리는 말하고 있다.

"내가 깨어 있는 한 그녀는 먼저 잠자리에 들지 않았다. 그녀는 나 자신보다 더 큰 관심을 갖고 내가 그리는 그림을 지켜보았다."

무슨 일을 하고 있든 간에 그녀는 이따금 화폭으로 시선을 던지곤 했다. 화폭의 선과 색채는 그녀를 매료시켰다. 그녀는 말없이 앉아 있다가 달리가 말을 걸어 올 때만 입을 열어, 예컨대 들고 있던 책의 한 구절을 읽어 주었다. 작은 창문을 통해 등대의 불빛 같은 노란빛을 밖으로 던지고 있는 석유 등잔은 밤늦도록, 때로는 새벽까지도 꺼지지 않았다. 그것은 포르트 리가트의 유일한 불빛이었다. 먼 바다에서는 어부들의 통통배에 달린 집어등이 깜박거리고 있었다.

이혼해 주세요

1929년 신작 시집 『사랑, 시』가 서점에 나왔을 때, 엘뤼아르는 여전히 그것을 갈라에게 헌정하고 있다. "끝없는 이 책을 갈라에게 바친다"고 쓰고 있다. 그가 그녀에게 보내준 시집에는 다음과 같은 사랑의 선언이 담겨 있다.

"갈라, 내가 한 말은 모두 당신이 들어 주기를 바라고 한 거야. 내 입술은 한 번도 당신의 눈에서 떠난 적이 없어."

그는 자신을 자극하는 그 지속적인 감정에 대해 르네 샤르에게 이렇게 말하고 있다.

"르네, 자네가 알고 있는, 자네가 본 갈라를 난 십팔 년 전부터 사랑해 왔네. 내 사랑하는 친구야. 그녀가 없었다면 지금의 나는 존재할 수 없었을 거라네."

아내를 그리워했던 폴 엘뤼아르는 달리와의 사건 역시 일시적 연애로 여름 한때의 변덕에 지나지 않는다는 생각에서 오랫동안 헤어나지 못했다. 그녀를 위해 그는 쓰고 있다.

> 슬픔의 파수꾼들처럼 유리창에 이마를 대고
> 나는 그대를 찾고 있네 기다림 너머
> 나 자신 너머
> 그리고 이제 나는 더 이상 알지 못하네 내가 얼마나 그대를 사랑하는지
> 이 자리에 없는 것이 우리 둘 중 누구인지

1929년 9월, 혼자 파리에 돌아온 폴──아픈 딸을 돌봐야 한다는 구실로 갈라는 카다케스에서의 휴가를 연장했다──은 베케렐 가의 아파트를 꾸미느라 바빴다. 그녀가 지중해 해안에서 달리와 시시덕거리는

동안 폴은 그곳에서 그녀에게 이렇게 약속하고 있다.

"우리는 멋진 침대를 갖게 될 거야. 미국 병원에서 쓰이는 안락한 매트리스가 딸린 최고의 침대를 말야."

그는 그곳에서 성대하게 그녀를 맞아들일 것을 꿈꾸고 있었다. 여러 통에 이르는 음란한 편지들 중의 하나에서 그는 쓰고 있다.

"어젯밤, 당신을 생각하면서, 당신이 내게 가르쳐 준 대로 사랑스럽고 분방한 당신을 상상하면서 얼마나 마음이 설레었는지 몰라. 당신을 사랑해. 끔찍하게 당신을 원해."

갈라가 멀어져 가면 갈수록 엘뤼아르는 불타올랐다. 그녀의 변화가 근본적이고 과격한 것임이 명백했음에도 불구하고 떨어져 있는 동안 그는 줄곧 자신의 열정을 그녀에게 토로했다. 몇 달 후, 그녀가 달리와 밀월을 보내고 있는 카리-르-루에에 있는 샤토 호텔로 보낸 그의 편지들은 더욱 열정적이다.

난 극도로 신경이 날카로워져 있어. 너무나 당신을 갖고 싶어. 그것 때문에 미칠 것 같아. 당신을 만나고, 당신을 보고, 당신을 껴안는다는 생각만 해도 까무라칠 것 같아. 당신의 손이, 당신의 입술이, 당신의 그곳이 내 거기를 떠나지 말았으면 좋겠어.

폴은 갈라가 그리웠다. 모든 것이 그리웠다. 그는 그런 내이 담긴 편지를 쓰면서 철석같은 약속과 사랑의 말이 담긴 관능적인 선언으로 그녀의 마음을 사려 했다. 그는 그녀가 한 번도 경험하지 못했을, 그런 쾌락의 밤을 신기루처럼 떠올리게 만들었다. 카다케스에서 갈라는 폴의 그런 편지들을 몰래 읽었을까, 아니면 연인처럼 열정적인 남편의 은밀한 편지를 달리에게도 보여 주었을까?

엘뤼아르는 '지독한 고적감' 과 '체념 섞인 공허감' 을 털어놓았다.

그는 많은 여자들과의 데이트를 통해 갈라에게 버림받음으로써 처하게 된 본의 아닌 독신 생활을 애써 채우려 했지만, 그럼에도 불구하고 지독히도 싫어하는 혼자 사는 삶에 대한 한탄을 늘어놓았다.

그는 그녀에게 어떤 비난도 하지 않았다. 지나치게 참을성 많고 지나치게 자유로운 사고의 소유자였던 그는 그녀에게 설교를 하거나 돌아오라는 설득조차 하지 않은 채, 상황을 감내하면서 술집에서 만난 낯선 미인들이나 '사과'의 품에서 위안을 얻었다. 그는 여전히 실험적인 사랑에 대한 취향을 드러내고 있다. 갈라의 욕망을 이해하려고 애썼고, 그녀의 독립성을 존중했던 그는 완력이나 유혹을 통해 그녀의 마음을 다시 정복하려 하지 않았다. 엘뤼아르는 사랑의 원정을 떠나는 그런 사내가 아니었다. 그는 갈라가 멀어져 가는 것을 체념 가운데 방치하고 있다.

"당신이 원하는 걸 하게 될 거야, 여보. 내가 바라는 건 오직 당신의 쾌락, 당신의 자유뿐이야."

그녀가 없어서 고통스러웠음에도 불구하고 그는 그녀의 지속적인 부정(不貞)을 원망하지 않았다. 텅 빈 더블 베드, 아니 상대의 자리가 비어 있는 더블 베드에서 그는 원한이나 역정이 아닌 간절한 동경으로 그녀를 꿈꾸었다. 1930년 1월, 그는 이렇게 쓰고 있다.

"잠자리가 편치 않아. 당신에 대한 꿈을 많이 꿔. 잠에서 깰 때도 언제나 당신의 모습이 보여. 그 어느 때보다도 당당하고 우아하고 생생한 당신의 모습이. 하지만 아무리 애써도 잡을 수가 없어."

자신 역시 아내처럼 바람을 피우고 사랑의 도락을 추구하고 있었음에도 불구하고 엘뤼아르는 그녀를 잊지 못했다. 지치지도 않고, 그의 표현에 따르자면, '밤이나 낮이나' '매순간' 그녀를 생각했다.

슬픔은 생각했던 것보다 훨씬 자주 그를 고통스럽게 만들었다. 그녀가 고집을 꺾고 돌아오는 대신 에스파냐 남단에 있는 토레몰리노스로

늑막염을 치료하기 위해 떠나자, 그는 '(그녀의) 부재로 인한 심연'과 그녀 때문에 생긴 고독과 '신경 쇠약'에 대해 푸념을 늘어놓았다. 그는 상사병 때문에 생긴 신체적 증상들과 두통과 피로와 구역감에 대해 이야기했다. 1930년 2월 3일 그는 이렇게 쓰고 있다.

"갈라, 우리 사이에 모든 것이 끝날지도 모른다는 생각을 하면 정말이지 난 사형수가 된 기분이 들어."

그 즈음 그는 그녀와의 재결합을 시도했다. 필사적인 행동이었다. 친구 르네 샤르와 함께 마르세유까지 내려간 그는 샤토 호텔로 와도 좋다거나 마르세유로 그를 만나러 오겠다는 그녀의 전갈을 초조하게 기다리며 코트 다쥐르를 배회했다. 하지만 갈라는 남편과 거리를 두었다. 그녀는 이제 더 이상 믿을 수 없는 남편과의 재회보다는 혼외 정사를 계속하는 편을 택했다. 사랑에 빠져 활짝 피어난 그녀는 오직 자신만을 사랑하는 살바도르 달리 곁에서 자신에게 어울리는 삶의 형태를, 괴로웠던 삶에서의 의미를 발견했다.

그녀가 그를 떠나 있는 기간이 점점 더 길어지고, 그들 사이의 거리가 점점 더 커져 감에 따라 그것을 기정 사실로 받아들이게 된 폴은 거의 질투를 하지 않았다. 간통이라는 말은 한 번도 나온 적이 없었다. 자유로운 삶이라는 그들의 무대에서 그런 말은 너무나도 속되고 부르주아적이었다.

"난 당신이 행복하길 바라고 있어. 내 몸과 마음이 조만간 좋아진다면, 당신이 내 곁에서 행복할 수 있도록 애써 볼 텐데……."

폴의 그런 말은 원망이랄 수도 없었다. 서글픈 인식이라고나 할까. 언제쯤 갈라를 행복하게 해줄 만큼 몸과 마음이 건강해진단 말인가? 그에게는 기운도 없고 건강도 없었다. 어쩌면 그토록 어렵고 무모한 재정복에 나설 의욕조차 없었는지도 모른다. 갈라는 달아나고 있었다. 갈라는 멀어져 가고 있었다. 그리고 그는 사랑한다는 말만 거듭할 뿐

그녀를 붙잡으려는 어떤 시도도 하지 않은 채 그런 그녀를 멀리서 바라볼 뿐이었다.

꿈 속에서 그녀와 사랑을 나누고, 그녀가 '슬픈 꿈'이 되어 자신에게 남겨 놓은 '사랑의 쓰라리고 고통스러운 맛'을 맛보기는 했지만 엘뤼아르는 갈라의 열정이 돌이킬 수 없는 것임을 점차 깨달아 갔다. 달리에게서 훔쳐 낸 몇 차례의 만남, 며칠 밤에 걸친 사랑만으로는 갈라의 마음속에 불꽃을 살릴 수 없었다. 굳이 말하자면 갈라로 하여금 자신의 행복은 이제 자신이 폴보다 더 좋아하는 남자 곁에 있다는 사실을 보다 분명하게 확인시켜 주었을 뿐이었다. 그는 그런 사태를 깨닫고 고통스러워하며 쓰고 있다.

"내가 당신을 붙잡아 둘 수 없다는 거 잘 알아."

그때부터 1930년대 중반에 이르는 시기에 그의 우울은 절망으로 바뀌었다. 파리의 아파트——그곳에 살 때 달리는 그것을 '자신의' 아파트라고 불렀다——에서 쫓겨난 폴은 두 사람이 집을 비울 때면 그곳에 가서 갈라의 체취가 남아 있는 베개를 베고 '갈라의 침대'에서 자고 가곤 했다. 그는 줄곧 그곳의 열쇠를 갖고 있었지만 그곳에 묵는 일은 삼갔다. 환영 사이를 맴도는 것은 상처를 후벼파 그를 더욱 고통스럽게 했다. 어느 날 밤 그는 그곳에 가서 목놓아 울기도 했다.

그는 독신 생활의 서글픔을 잊게 해줄 존재를 찾아냈다. 1930년 5월 21일, 언제나처럼 르네 샤르와 함께 갈르리 라파예트 백화점 근처의 대로를 어슬렁거리던 그는 커다란 검은 눈을 가진 젊은 여자와 부딪쳤다. 달리 할 일이 없이 소일거리를 찾고 있던 두 사내는 그녀에게 접근해서 카페로 들어가자고 청했다. 앙드레 브르통은 다른 데서 영감을 받아 삼 년 전 소설 『나자』에서 그런 상황을 형상화한 적이 있었다. 그 소설의 줄거리는 우연히 만난 젊은 여자가 브르통의 삶에 관능적이고 특이한 불꽃을 가져 온다는 이야기다. 여자는 순순히 그들을 따라와서

는 자리에 앉자마자 종업원이 가져 온 크루아상을 게걸스레 먹어대기 시작했다. 그녀는 굶어죽기 직전이었다. 어리둥절해 있는 두 사람에게 그녀는 자신은 있을 곳도, 직업도, 돈도 한푼 없는 상태라고 털어놓았다.

그녀의 이름은 뉘슈였다. 알자스 태생인 그녀는 뮐루즈가 고향이었고 부모는 곡예사였다. 그녀는 서커스단에서 자라면서 공중 그네를 탔다. 직업은 배우였다. 열여덟 살 때 그녀는 스웨덴 극작가인 오귀스트 스트린드베리의 작품을 연기했다. 그러나 감독들 중 누구도 그녀의 재능에 관심을 갖지 않았다. 그녀는 할 수 없이 뮤직 홀로 자리를 옮겨야 했다. 그녀는 그랑 기뇰 극장에서 배우로 일하기도 했다. 거의 병약해 보일 정도로 지나치게 여위긴 했지만 그녀는 매혹적이었다. 길고 날씬한 다리와 우아한 태도, 걸을 때면 인도 위에서 춤을 추고 있는 듯한 인상을 주는 경쾌함을 지니고 있었다.

그녀의 진짜 이름은 마리아 벤츠였고 나이는 스물세 살이었다. 폴 엘뤼아르를 사로잡은 것은 그녀의 눈빛이었다. 갈라의 눈만큼 간절하고 다정하고 부드러운 그녀의 눈빛에는 또한 엄격하고 까다로운 빛이 어리기도 했다. 폴은 즉석에서 그녀를 받아들였다. 그는 그녀를 자신의 원룸으로 데려가 그녀의 아버지이자 보호자인 동시에 애인이 되었다. 그는 그녀보다 열두 살이 많았다. 그후 그들은 떨어질 수 없는 사이가 된다. 우연이었는지도 모르지만 7월 7일까지 갈라에게 보낸 편지에서 폴은 뉘슈에 대해 아무런 언급도 하지 않고 있다.

뉘슈의 존재도 그가 줄곧 사랑하고 있는 갈라의 부재를 벌충해 주지 못했다. 때때로 뉘슈는 갈라의 부재를 더욱 상기시키기도 했다. 폴에게 있어서 뉘슈의 존재는 무엇보다도 위안이었다. 경쾌하고 부드러운 그녀 곁에서 그는 사형수 같은 느낌으로부터 벗어날 수 있었다. 하지만 그녀에 대한 열정은 그와 갈라를 연결해 주는 오랜 사랑의 열정과

는 비교가 되지 않았다. 그는 서서히 안타까운 듯이 뉘슈와 가까워졌을 뿐이었다. 그 자신의 고백에 따르면 그토록 젊고 다소곳한 그녀의 육체도 당시의 그에게는 대체물에 지나지 않았다. 혼자 지내는 것보다는 나았다고나 할까. 뉘슈는 갈라의 적수가 되지 못했다. 엘뤼아르가 꿈 속에서 갈라를 만나며 빈자리를 채우고 있는데, 어떻게 뉘슈가 갈라의 적수가 될 수 있었겠는가.

"지난밤 지독한 악몽에 시달렸어. 큰소리로 당신 이름을 부르면서 잠에서 깨는 바람에 뉘슈까지 깨웠지. 눈물이 범벅이 된 채 말이야."

그 사랑스러운 알자스 처녀와 동거 생활을 시작한 지 일 년이 지난 1931년 8월까지도 엘뤼아르는 갈라를 그리워했다.

그후로도 오랫동안 살아 있다는 것을 느끼기 위해 그는 줄곧 갈라를 생각하게 된다. 그녀가 멀어져 가고 있다는 사실은 성적 환상을 통해 그에게 불러일으키는 감정적인 추억의 광채를 전혀 손상시키지 않았다. 1931년 2월 그는 꿈에서 그녀를 본다.

"알몸으로 다리를 벌린 채 당신은 입과 성기 양쪽으로 두 남자를 받아들이고 있었는데…… 그 생각을 하면 나는 지금도 당신이 사랑의 분신, 가장 강렬한 욕망과 관능적인 쾌락의 분신이라는 생각을 하지 않을 수가 없어."

그는 그녀에게 알몸 사진들(달리보고 찍으란 말인가?)을 보내줄 것을 요구하고, 자신에게 익숙한 세 남녀가 벌이는 성적 환상에 그녀를 끌어들인다.

"당신이 사랑의 행위를 하는 사진을 갖고 싶어. 뉘슈 앞에서 당신과 사랑을 나눌 거야. 그녀는 자위 행위나 하고 있어야 할걸. 당신이 원하는 건 뭐든지 할 거야."

뉘슈가 갈라를 밀어내지 못했다는 것은 말할 필요도 없다. 엘뤼아르를 그 자신의 강박 관념으로부터 해방시키는 것은 뉘슈로서는 더더욱

불가능한 일이었다. 그에게 갈라는 관능적이고 욕정에 불타는 여성 자체, 발푸르기스의 밤(4월 30일에서 5월 1일에 이르는 밤. 마녀들이 모여서 마음껏 환락을 누린다고 한다—옮긴이)의 마녀를 표상하고 있었다. 불행히도 그 축제에서 배제된 안타까움을 그는 달랠 길이 없었다. 그녀를 위해 그는 이런 시를 쓰고 있다.

> 내가 함께 살아 온 여인
> 내가 함께 살고 있는 여인
> 내가 함께 살아 갈 여인
> 언제나처럼⋯⋯

이 시에서 그는 매혹적인 창녀처럼 붉은 외투에 붉은 장갑, 붉은 마스크, 검은 스타킹을 신은 모습으로 갈라를 묘사하고 있다. 그에게 그녀는 언제나 매혹적인 창녀였다.

"알몸의 당신을 봐야 할 이유와 근거들. 순수한 나체, 오 완벽한 치장이여."

뉘슈가 그에게 휴식과 평화를 제공했다면, 갈라는 오랫동안 그에게 쾌락의 상징이었다.

삼각 관계의 복잡한 쾌락을 누리던 때는 지나갔다. 엘뤼아르는 지난 날 막스 에른스트에게서 느꼈던 매력을 달리에게서는 느끼지 못했다. 그가 종종 '두 남자에게 동시에 점령당한' 갈라를 꿈꾸었고, 사랑의 방식들 중에서 셋이 하는 사랑의 행위가 그에게 가장 자극적이고 완벽한 방식이었다 해도.

한편 갈라와 달리의 관계는 두 남자 사이에 그 어떤 불화도 야기하지 않았다. 달리는 엘뤼아르에게 자신이 수집한 귀한 우편 엽서를 보냈고, 엘뤼아르는 갈라를 통해 달리의 계획과 작업의 진행 상황을 알

고 있었다. 엘뤼아르는 그런 것들에 대해 관심을 갖고 있었고, 자신의 아내를 빼앗아 갔음에도 불구하고 여전히 친구로 남아 있는 화가의 그림에 비상한 흥미를 보이고 있었다. 그 때문에 폴은 갈라에게 쓴 편지에서 달리에 대한 안부를 물었다. 그 무엇도 손상시킬 수 없는 정성스런 어조로 그는 모든 편지를, "달리에게 우정을 보내며. 당신을 사랑해", "달리에게 애정을 보내며. 답장해 줘. 당신에게 애무를 보내며", "달리에게 뜨거운 우정을 보내며. 영원히 당신의 것인 폴", "달리에게 엽서 보내줘서 고맙다고 전해 줘. 당신을 사랑해. 당신과 사랑을 나누며" 등의 말로 끝맺고 있다.

하지만 이런 예의에서 나온 말과 그림에 대한 관심 이외에 엘뤼아르는 달리에 대해, 막스 에른스트를 만났을 때 느꼈던 열정 같은 것은 전혀 보이지 않았다. 사람이 그림만큼 그를 감동시키지 않았다. 세실이 달리에게 '달리 아찌' 라는 애정 어린 별명을 붙이자 그는 자신의 딸을 흉내내 때때로 그를 '귀여운 아찌' 라고 부르곤 했다. 세실은 아버지만큼이나 원한 같은 것을 품을 줄 몰랐다. '달리 아찌' 는 자신의 어머니를 빼앗아 가지 않았던가.

지난날의 몽상적 배경에서와는 반대로 이번에는 두 여자가 한 남자를 공유하는 세 남녀의 사랑의 행위에 대한 몽상을 갈라는 단호하게 거부했던 것 같다. 뉘슈를 만난 후 엘뤼아르는 줄곧 그녀를 아내에게 소개해 주고 싶어했다. 사랑의 새로운 균형을 찾으려는 고통스러운 노력의 증인으로 르네 샤르를 대동한 엘뤼아르와 뉘슈는 1930년 8월, 마르세유에서 카틸리나 호를 타고 바르셀로나를 거쳐 포르트 리가트에 도착했다. 그들이 그곳에 머문 기간은 얼마 되지 않았다. 침입자 같은 취급을 당한 그들은 사흘 후 당혹한 심정으로 그곳을 떠나왔다.

그들의 출현은 완벽한 커플의 잘 짜인 생활의 조화를 깨뜨렸다. 새롭게 다져진 달리와 갈라의 일체감은, 순진하게도 줄곧 파경을 실감하

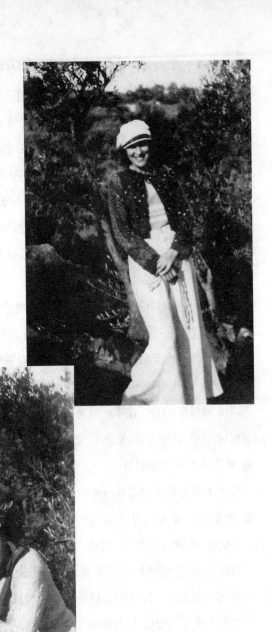

1931년 카다케스에서의 새로운 사랑의 순간들.
달리가 갈라를, 갈라가 달리를 찍다.

지 못하고 있던 엘뤼아르를 놀라게 하는 동시에 상처 입혔으리라. 그의 반신반의하는 마음을 씻어 버리려는 듯 갈라는 시간을 내어 자신은 이혼을 원한다고 말했다. 주저하고 돌이키고 시험하는 시간이 그녀에게는 너무 길게만 느껴졌다. 자신을 너무나도 부드럽게 받아 주는 정부(情婦)와 자신으로 하여금 사랑의 환상을 불러일으키는 아내, 그 두 타입의 여자 사이에서 갈팡질팡하던 폴과는 달리 갈라는 분명한 선택을 했다. 시집 『사랑, 시』의 첫번째 시에서 엘뤼아르는 이렇게 쓰고 있다.

불가능한 부정(不貞), 이 세상에는 오직 한 존재뿐이네
[……]
표정도 바꾸지 않은 채 사랑은 사랑을 선택하네.

세상 끝에 있는 내포(內浦)에서 그녀는 살바도르 달리와의 사랑의 첫 순간들을 강렬하게 누리고 싶었다. 그녀는 황량한 그 해변에서 어부와 갈매기와 더불어 나누고 있는 자신들의 친밀감을 침해당하고 싶어하지 않았다. 정연하고 차분한 열정에 차서 달리가 그림을 그리는 동안 그녀는 그를 바라보거나 그의 곁을 지켰다. 그들은 서로를 떨어질 수 없는 존재로 느끼고, 오직 둘이서만 여름을 사랑하는 법을 배웠다. 이 목가적인 사랑의 초기에 포르트 리가트에서 그들이 흔쾌히 환영한 손님은 이전부터 갈라의 친구였고 달리와도 친구가 된 르네 크르벨뿐이었다.

파리의 사교계로 진출하는 '달리 부부'

갈라의 약한 폐가 겨울의 혹심한 기후를 견뎌 내기에는 포르트 리가트의 집은 아직 불편한 것이 많았다. '모든 성인의 날' (11월 1일)이

돌아올 무렵 지중해의 북풍은 바다 위로 눈을 품은 바람을 몰아 오기 시작했다. 하늘은 여전히 푸르고 구름 한 점 없었지만 건조하고 날선 추위의 덮개가 카탈루냐 지방 위로 달려들고 있었다.

가을이 끝날 무렵 달리 부부는 아쉽지만 그 마을을 떠나 파리로 올라왔다. 간간이 포르트 리가트에 다녀오기는 했지만 그들은 11월부터 4월까지, 때로는 6월 중순까지 아름다운 계절이 돌아오기를 기다리면서 파리에서 여러 달을 보내게 된다. 그들의 이주에는 그 집의 설비가 엉성하다는 것만큼이나 중요한 또 다른 이유가 있었다. 다른 사회와의 교제, 다시 말해서 파리에 본부를 둔 예술가들뿐 아니라 규칙적으로 파리에 들르는 라이프 스타일을 가지고 있고, 비싼 값을 치르고 그림을 살 능력이 있는 돈 많고 세련된 예술 애호가들과 접촉할 필요가 있었던 것이다.

고립과 은둔은 자신의 예술만으로 먹고 살려는 화가에게 장기적인 안목에서 볼 때 치명적이었다. 실제로 그림을 팔기 위해서는 고독한 생활에서 벗어나 멋쟁이 남자들과 우아한 여인들 가운데 돈 많은 구매자를 만날 수 있는 화랑, 전시장, 살롱은 물론 저녁 식사와 칵테일 파티, 무도회에 수시로 드나들어야 했다. 처음으로 만난 파리의 예술 애호가들의 열광에 고무된 달리 부부는 즉각 그 체계를 알아차렸다. 매년 자신들의 은행 계좌를 다시 채우고, 귀중한 관계들을 돈독히 하기 위해 그들은 로빈슨 크루소의 생활을 포기하고 미묘한 사교 게임에 함께 뛰어들었다.

매년 겨울, 두 사람은 파리로 올라와 그 힘겨운 과업을 위해 파리 사람으로 변신했다. 달리는 정장을 입었고, 갈라 역시 정장에 모자를 썼다. 대개 연극 관람에서 시작해 시내에서의 저녁 식사를 거쳐 오프닝 파티로 끝나곤 하는 초대들이 늘어났고, 그것에 응하지 않을 수 없었던 그들은, 이제 막 들어온 참이라 아직 발끝으로 조심스럽게 걸어야

하는 그 세계에서 서로를 이끌어 주려 노력했다.

살바도르는 에스파냐 촌구석에서 갓 올라온 시골뜨기였고, 갈라는 엘뤼아르와 함께 지낼 때에도 사교계에 발을 들여놓은 적이 없었다. 브르통과 아라공을 위시한 비사교적이고 경계심 많은 초현실주의 그룹의 시인들은 견고한 계급 의식에 영향을 받아 상류 부르주아지와 그들의 파티나 책동과 거리를 두고 있었다. 그들은 화가와 조각가와 시인들 가운데 머물러 있는 편을 더 좋아했다. 따라서 달리와 갈라는 사교계의 관습과 계보와 가문에 대해서, 그 묵계에 대해서 전혀 모르는 그 방면의 풋내기였다. 하지만 그들이 사교계에 입장했을 때, 다행스럽게도 그 문은 활짝 열려 있었다.

노아유 자작에게 달리를 소개한 호앙 미로는 그에게 대단한 일을 해준 셈이었다. 샤를 드 노아유는 규칙적으로 달리의 그림을 사 주는 중요한 고객——실제로 그는 달리의 작품을 처음으로 수집한 사람이었다——이 되었을 뿐 아니라 자신의 두텁고 화려한 인맥 속에 갈라와 달리를 넣어 주었다. 그의 인맥은 미로만큼이나 깊고 은밀하고 복잡했다. 장-미셸 프랑크에 의해 현대적인 스타일로 화려하게 꾸며져, 1926년 새로 주인을 맞아들인, 에타-쥐니 광장에 있는 노아유 가의 개인 호텔은 파리의 명사들이 가장 좋아하는 집합소였다. 그곳은 환한 빛이 넘쳐 흐르는 환상적인 장소로, 벽에 양피지를 바른 흡연실과 무도장, 장식 없이 하얗게 칠해진 커다란 방들이 딸려 있었다. 그런 방들에서는 빈이나 바카라에서 가져 온 크리스탈 조명 아래 파티가 한창이었다.

친한 이들 사이에서는 마리-로르라고 불린 노아유 자작 부인은 초록색 드레스를 즐겨 입었다. 초록색은 그녀의 색이었다. 사드 후작의 증손녀인 그녀는 자신의 반(反)순응주의에 관록을 더해 주는 그런 가계에 자부심을 갖고 있었다. 그녀는 원칙과 취향에서 그리고 인습으로

부터 그토록 자유로웠던 사드 후작을 지지한다는 의미에서 전위 진영에 속했다. 마리-로르 드 노아유는 자유와 꿈과 환상 같은 자신이 좋아하는 모든 것들을 격찬하는 운동인 초현실주의를 열렬하게 옹호하고 있었다. 그 운동의 기수인 앙드레 브르통은 사드 후작을 '프랑스에서 가장 위대한 작가'라고 천명함으로써 자신도 모르는 사이에 사드의 증손녀의 비위를 맞춰 준 셈이 되었다.

노아유 부부는 폭넓은 교우 관계를 맺고 있었다. 한편으로는 자기들과 같은 귀족, 대은행가, 정치인, 학자 등을 사귀고 있던 그들은 그 속에 장 콕토, 에릭 사티, 조르주 오릭 등 엄선된 보헤미안들을 끼워 넣었다. 빈털터리 봉두난발이지만 이제 막 사람들의 입에 오르내리기 시작한 예술가들을 식사에 초대하는 것이 최근의 유행이었다.

유행에 민감했고 그만큼 후하기도 했던 노아유 부부는 과감성 또한 갖추고 있었다. 달리가 쓴 시나리오로 만든 브뉴엘의 두번째 영화 「황금 시대」가 시사회장에서 스캔들을 일으키자, 시사회장으로 자기 집을 제공했던 그 젊은 부부는 사람들의 분노가 가라앉을 때까지 이에르의 저택으로 잠시 피신하지 않을 수 없었다. 샤를 드 노아유는 경마 클럽에서 제명하겠다는 협박까지 받았다. 여러 가지 선동적인 장면들 가운데 브뉴엘의 과격한 반교권주의는 가까운 사람들 모두에게 충격을 주었다. 물론 몇몇 사람들은 무척 재미있어하기도 했지만.

노아유 부부의 집에서, 그런 휘황한 조명 아래서 어떻게 처신해야 좋을지 알 수 없었던 살바도르 달리는 첫날 저녁부터 튀어 보일 수 있는 한 가지 꾀를 냈다. 그는 음식을 먹지 않았고 말도 하지 않았다. 급사장이 가져온 요리를 손짓으로 거절한 그는 빈 접시를 앞에 놓고 한사코 입을 다물고 있었다. 복잡하기 짝이 없는 화제와 여러 개의 은제 포크와 나이프와 스푼들이 그의 말과 식욕을 앗아갔을 수도 있었다.

이윽고 여주인이 걱정을 하며 부드러운 어조로 어디가 아픈 게 아니

냐고 묻자, 마침내 입을 연 그는 자신은 배가 고프지 않다고 대답했다. 그런데 그 이유가 집에서 식기대를 먹고 왔기 때문이라는 것이 아닌가! 유리와 나무로 된 식기대인데, 그 나무를 먹느라 무척 고생을 했노라고 그는 덧붙였다. 테이블에 앉은 사람들 모두가 입을 다물었다. 교황만큼이나 진지하게 자신의 식기대와 위장에 대해 말하는 낯선 젊은이의 말에 모두 귀를 기울였다. 음절을 하나하나 강조하고 묵음의 'e'를 소리내어 발음하는 기묘한 방식과 함께, 파리 억양과 거리가 먼 그의 억양 또한 이야기의 내용만큼이나 괴상하기 짝이 없었다. 너무나도 엉뚱하고 우스꽝스러운 그의 말은 단조로운 대화의 흐름을 단숨에 끊어 놓았다. 달리는 곡예사처럼 그들에게 공연을 보여 주었다. 주목받기 위해 그곳에 온 그는 초대한 이들을 기쁘게 하고, 손님들을 놀라게 했던 것이다.

그는 그 집에 다시 초대받게 된다. 그의 대담함에 의기양양해진 마리-로르 드 노아유는 자기 남편이 그 엉뚱한 인물에게서 사서 식당 벽, 와토의 그림과 크라나슈의 그림 사이에 걸어 놓은 「애처로운 게임」을 친구들 모두에게 보여 주었다. 자신들이 묻혀 있던 한 재능 있는 예술가를 찾아 냈다는 것이었다.

1931년과 1932년과 1933년 6월, 세 차례에 걸쳐 파리 캉바세레스 가에 있는 피에르 콜 화랑에서 살바도르 달리의 전시회가 열렸다. 언론에 몇 차례 평이 게재되었고 굉장한 성공은 아니더라도 그런 대로 성공적인 출발이었다. 그러나 구매자들이 선뜻 그림을 사려들지 않았으므로 살바도르와 갈라의 생활은 줄곧 어려웠다.

그들은 얼마 지나지 않아 에타-쥐니 광장에서 한참 떨어진, 그곳의 호화스러움과 광채와는 까마득히 먼 몽루즈의 서민 구역인 고게 가의 아파트에서 살게 된다. 베케렐 가의 아파트보다 좋은 점은 진짜 화실이 있다는 것이었다. 고게 가 10번지는 소박했다. 가구도 실내 장식도

없었다. 달리는 방을 각각 다른 색깔로 칠해 자기 그림의 배경으로 삼았다. 그곳은 잘 정돈되어 있었다. "붓 하나 흐트러진 것을 보지 못했다"고 어떤 방문객이 말할 정도였다. 달리 부부는 낮이면 조용한 소시민의 생활을 영위했다. 살바도르는 일을 하고 갈라는 물건들을 정리하거나 요리를 했다. 때때로 오후에는 영화를 보러 가기도 했다. 저녁이면 삶의 배경이 바뀌었다. 몽루즈에서 택시를 타고 부유한 구역으로 온 그들은 연회장의 번쩍이는 스팽글과 깃털과 인조 보석 한가운데에 모습을 나타냈다.

모든 만찬 초대에 갈라는 살바도르를 따라다녔다. 외출에 대한 공포와 수줍음, 아이 같은 해묵은 두려움, 지나치게 생경한 거친 태도를 극복할 수 있도록 그를 도와 주었다. 그녀는 부드럽게 그를 격려했다. 그녀는 그에게서 시선을 떼지 않았다. 초대된 다른 여자들이 튀어 보이려고 애쓰는 동안 그녀는 과묵하고 속내를 알 수 없는 여자처럼 신중한 태도로 한두 마디 하거나 아예 입을 다물고 조용히 앉아 있었다. 실제로 그녀는 다른 대화에는 무관심한 듯 방관자의 입장을 고수하며 침묵을 지키면서 자신의 배우자 한 사람에게만 관심을 집중한 채 그에게 힘을 불어넣고 있었다. 사교계의 긴 만찬 동안 그녀가 마치 액체처럼 흘려 넣어주는 믿음은 달리에게 날개를 달아 주었다.

그녀는 그를 그 자신으로부터 해방시켰다. 그는 자신의 껍질로부터 벗어나 자신감을 얻었다. 그는 더 이상 혼자가 아니었다. 그가 실없는 짓을 할 때, 예컨대 더할 수 없이 진지한 어조로 유리와 나무를 먹었다고 주장할 때조차도 갈라는 스스로에게 미소조차 허락하지 않았다. 그녀는 긍정도 부정도 하지 않았다. 그녀의 전존재는 그와 밀착되어 있었다. 그가 무슨 말을 하든, 어떤 행동을 하든 그녀는 그에게 단단히 연결된 뗄래야 뗄 수 없는 그의 반쪽이었다.

그녀는 달리를 만나면서부터 하고 싶었던 역할, 화가의 대리인 역할

을 조심스럽게 자임했다. 그녀는 살바도르의 작품이 들어 있는 화첩을 들고 또다시 파리의 화랑들을 돌아다니면서 판촉을 하기 시작했다. 새로운 인맥 덕택에 그녀는 직접 본론으로 들어갈 수 있었다. 그것은 목적을 이루는 데 보다 효율적인 방법이었다.

노아유 부부의 집에서 만난 그들의 친구 포시뉘-뤼생주 공작을 그녀가 찾아간 것도 그런 안면 덕택이었다. 공작은 자신의 회상록『국제적인 신사』에서 갈라와의 만남에 대해 쓰고 있다. 갈라는 수치심도 없이 자신들의 겪고 있는 재정적인 어려움을 털어놓고 달리로 하여금 그림에만 전념할 수 있도록 해주어야 한다고 그에게 말했다.

"그림을 그리기 위해서 달리에게는 안정감, 그러니까 돈이 필요해요."

달리가 자신의 그림으로 역사상 가장 뛰어난 화가 중의 하나가 될 것임을 그녀는 의심하지 않았다.

공작은 벽창호가 아니었다. 옛 프랑스의 귀족이었던 장-루이 드 포시뉘-뤼생주는 관록과 함께 예술 애호가로서의 면모를 빠짐없이 갖추고 있었다. 물론 재력이 뒷받침되어야 했지만 그의 힘찬 열정과 관대함 덕택에 달리 부부는 어려움에서 벗어날 수 있었고, 달리는 금전적인 걱정에서 해방될 수 있었다. 공작은 이미 첫눈에 반해 살바도르 달리의 작품 한 점을 구입한 바 있었다. 달리로 하여금 그림을 판매하는 데 신경을 쓰지 않고 평온한 마음으로 작업할 수 있도록 하기 위해, 그는 기발하고 멋진 아이디어를 생각해 냈다. 그런 의도에 걸맞은 클럽을 하나 만들고, 일 년이 12개월로 이루어져 있다는 데서 착상을 얻어 조디아크(12궁도)라는 이름을 붙였다.

그가 직접 모은 그 클럽의 회원 열두 명은 살바도르 달리에게 매년 총 2천 5백 프랑을 지원하기로 약속했다. 그 대신 화가가 그들 덕택에, 또한 그들을 위해 새로 그린 그림들 중에서 대형 유화 한 점을 갖

든지 소형 유화 한 점과 데생 두 점을 갖든지 선택할 수 있도록 했다. 크리스마스 정찬 동안 제비뽑기를 해서 열두 명의 회원들이 작품을 고를 달이 정해졌다. 그렇게 모은 돈으로 달리에게 최저 생활을 보장해 줄 수 있으리라는 것이 포시뉘-뤼생주 공작의 생각이었다. 최저란 이미 여유를 의미했다.

그 클럽의 자원자들은 그의 친구들인 노아유 자작, 폴 드 세르비 공작, 로베르 드 로트쉴드, 로베르 드 생-장, 건축가인 에밀리오 테리, 케바스 데 베라 후작 부인, 페시-블룅 백작 부인, 캐러스 크로스비, 작가 쥘리앵 그린과 그의 누이 안이었다. 폴 엘뤼아르가 추천해 준 출판인 르네 라포르트를 갈라가 덧붙임으로써 정원이 채워졌다.

서른세 살로『아드리엔 메쥐라』,『레비아탕』등 네 편의 소설을 펴낸 쥘리앵 그린은 제비뽑기에서 앞 번호를 뽑았다. 1933년 2월 26일 클럽 조디아크가 결성된 지 얼마 안 되어, 쥘리앵 그린은 그림을 고르기 위해 몽루즈에 왔다. 고게 가에서 그는 실내 장식가인 장-미셸 프랑크와 루이스 브뉘엘과 부딪쳤으나 갈라는 보지 못했다. 그는 '회색과 자홍색의 색감이 멋진' 작은 유화 한 점과 데생 두 점을 골랐다.

달리는 자신이「지질학적 착란」이라고 이름 붙인 그 그림의 상징적인 의미에 관해 그에게 길게 설명한 다음, 물론 그를 믿고 그랬겠지만 좀더 격의 없는 수다를 늘어놓았다. 달리는 크르벨을 가리켜 "몸이 아프면서도 의연한 사람"이라고 하면서 그의 기차 여행 때 일어난 소동에 대해 들려 주었다. 소설가는 속으로 생각했다.

"이 사람한테는 삶을 겁내는 어린애 같은 면이 있군."

클럽 조디아크는 이후 달리에게 재정적인 안정을 보장해 주었고, 그들 부부가 원하던 대로 사랑과 예술과 깨끗한 물을 먹고 사는 것 이상의 생활을 할 수 있게 해주었다. 아직 소박한 수준이긴 했지만 더 이상 아쉬울 것이 없는 사치를 누릴 수 있었던 것이다. 갈라는 옷의 스타일

을 바꾸었다. 정장과 야회복, 숄과 모자는 잘 나가는 화가의 동반자인 파리 여성으로서 그녀의 자신 있고 우아한 이미지를 새롭게 만들어 냈다. 노아유 부부의 집에서 그녀는 코코 샤넬을 만났다. 갈라는 1930년경부터 샤넬의 옷을 입기 시작했는데 격이 있으면서도 지나치게 딱딱하지 않은 그 스타일을 오랫동안 고수했다. 디자인은 절제되어 있지만 소재는 감각적인 짧은 원피스나 그 유명한 샤넬 정장은 갈라에게 잘 어울렸다. 호사스러우면서도 절제된 그것이야말로 바로 갈라의 분위기였다.

샤넬의 옷을 입으면서 그녀는 직접 자신의 옷을 만들고 스웨터를 짜던 러시아에서 온 젊은 처녀, 폴 엘뤼아르가 사랑했던 소박한 아내의 모습에서 점점 더 멀어져 갔다. 엘뤼아르는 찬탄의 시선으로 그녀의 달라지는 스타일을 지켜보았다.

다다 시절의 보헤미안적인 스타일과 1920년대에 유행한 찰스턴 스타일—짧은 스커트에 구슬 목걸이, 팔뚝까지 올라오는 아프리카식 팔찌로 표상되는—에 이어 그녀는 파리 패션계의 스타일을 받아들였다. 이제 그들이 드나드는 사회는 더 이상 엘뤼아르의 친구들인 소시민들의 사회가 아니라, 살바도르 달리가 경멸조로 표현하고 있는 것처럼 이름이 긴 사람들(소유하고 있는 토지명을 이름 뒤에 달고 있는 귀족이라는 뜻—옮긴이)의 사회, 집안 소유의 성(城)이 있고, 베네치아에 저택을, 아르헨티나 팜파의 '에스탄시아'(대농장)를, 뉴욕에 아파트를 갖고 있는 대부호들의 사회였다. 세계를 돌아다니는 부유한 속물 취향의 인물들로 이루어진 이러한 사회와의 교류는 행운이 따라주거나 그들의 마음을 사로잡는 재능을 가진 예술가에게는 뜻밖의 횡재나 다름없었다. 달리 부부는 세계를 종횡무진하는 그 '제트 소사이어티'가 자신들의 마지막 의지처가 되리라는 것을 알고 있었다.

급진 사회당 소속 하원의원인 가스통 베르제리의 아내인 베티나 베

르제리는 두 사람을 파티에 즐겨 초대했다. 1930년대에 베르제리 부부는 무척 인기가 있었다. 모두들 가스통에게 정치적으로 큰 희망을 걸고 있었다. 원래 이름이 쇼 존스인 베티나는 미국 태생이었다. 그녀는 패션 업계와 밀착되어 있었는데 특히 엘사 스키아파렐리의 친구로 그녀를 위해 미(美)의 사절 역할을 했다.

잔 랑뱅의 딸인 마리-블랑슈 드 폴리냐크 백작 부인은 특히 음악 파티로 명성이 높았다. 자신의 집이나 숙모인 위니 드 폴리냐크의 집에서 그녀는 멋진 목소리로 직접 노래를 부르기도 했고, 때로는 당대 가장 유명한 음악인들의 연주회를 주선하기도 했다. 하지만 음악을 그다지 좋아하지 않는 달리 부부에게는 쓸데없는 수고였다. 특히 살바도르는 음악을 몹시 싫어했다.

클럽 조디아크의 너그러운 창시자를 남편으로 둔, 호리호리한 몸에 팔다리가 긴 매혹적인 포시뉘-뤼생주 공작 부인, 곧 바바는 부아시에르 가의 자신의 저택에서 열리는 파티의 손님 명단에, 이어 살롱과 규방 한가운데 진짜 무도회장이 갖추어진, 샹 드 마르스가 내려다보이는 드넓은 아파트에서 열리는 파티의 정규 손님 명단에 두 사람을 넣었다. 여름이면 그녀는 캅-델의 물가에 있는 저택에서 그들을 맞았다. 달리 부부는 그곳에서 여러 차례 휴가를 보내게 된다.

바바가 더할 수 없이 후하게 그들을 손님으로 대접했다면, 미미, 곧 페시-블룅 백작 부인 또한 그들을 후원했다. 교황 레오 13세의 증손녀로, 드 몽모랑시 공작 부인(두번째 결혼)과 은행가 사이에서 태어난 세실 블뤼망탈을 남편으로 둔 그녀는 정말이지 돈 걱정 같은 것은 할 필요가 없었다.

주중에는 릴 가에서 지내는 하얀 상복 차림의 미국 여자 캐러스 크로스비도 앞의 두 여자에 못지않았다. 그녀는 '태양의 풍차'라고 불리는 에르므농빌 숲에 있는 저택에서 기발한 파티를 열었다. 그녀의 추

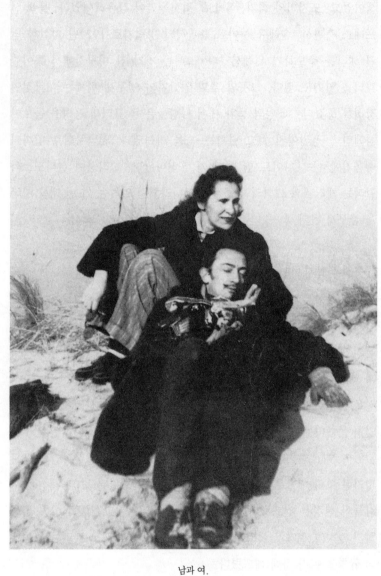

남과 여.

종자들은 그곳까지 그녀를 따라왔다. 달리 부부는 그곳에서 주말을 보냈다. 그곳의 실내는 벽, 바닥, 가구, 소파, 커튼, 전화까지 온통 하얀색이었고, 도자기와 식기, 식탁보, 접시들만이 검은색이었다. 블랙 선 프레스 출판사, 솔레유 누아르 출판사의 창립자로 1929년 자살한 남편 해리를 추모하기 위해서였다. 그녀는 자기 집 마구간에서 특이한 파티를 열기도 했다. 그곳의 호피 양탄자와 앵무새 박제는 이국적인 정취를 풍겼다. '태양의 풍차'에서 사람들은 콜 포터의 음악을 들으며 샴페인—정말이지 차고 넘치는—을 마셔댔다. 저녁부터 아침까지 축음기에서는 「나이트 앤 데이」가 흘러나왔다. 그리하여 살바도르와 갈라는 캐러스와 그녀의 친구들이 꿈나라처럼 말하는 그 먼 대륙 미국을 꿈꾸게 된다.

공산주의자이면서 초현실주의자일 수 있는가

상류 사회가 그들을 환대한 것과는 반대로 시인들은 그들을 불만스럽게 여기다가 점차 그들에게 등을 돌렸다. 파리의 다다 그룹이 자신들의 멤버 중의 한 사람을 중심으로 뭉쳐 특별한 작품, 독특한 테크닉과 색감을 가지고 나타난 낯선 화가 막스 에른스트를 옹호했던 그 시절은 가버린 지 오래였다. 파리에 온 달리는 시인들 사이에서 지지를 얻지 못했다. 절친했던 르네 크르벨과 폴 엘뤼아르를 제외하면 친구도 없었다. 때로는 지나치게 가식적인 것으로, 때로는 도착적인 것으로 평가된 그의 예술은 열정보다는 논란을 불러일으켰다. 그의 개성은 사람들의 신경을 건드렸다. 지나치게 개인주의적이고 의존적이며 흥분하기 잘하고 절제를 모르며 괴상하기까지 한 살바도르 달리는 공동체의 규칙을 여러 차례 깨뜨렸다.

그는, 브르통이 자기 집에서, 때로는 아지트가 된 카페 시라노에서 여는 회의나 모임에 빠지지 않았다. 대부분의 공개 모임에 빠짐없이

참석해 아이디어——그는 아이디어가 풍부했다——를 냈을 뿐 아니라, 종종 애매하고 때때로 난해한 문체로 예술가로서의 자신의 비전을 보여 주는 글을 씀으로써 초현실주의 이론 정립에 참여했다. 달리의 글은 그의 말과 그림만큼이나 독창적이었다.

1930년 간행된, 폴 엘뤼아르가 서문을 쓴 『보이는 여자』에는 달리의 독창적 이론 중의 하나인 이른바 '편집광적 비평' 혹은 '편집광 비평'이 담겨 있다. 폴 엘뤼아르에 따르면 그 책은 "녹청색 얼굴에 미소짓는 눈과 컬이 억센 머리카락을 지닌, 우리의 탄생의 정령일 뿐 아니라 더더욱 매력적인 '생성'의 유령이기도 한 '유령-여인'을 불멸의 폐허 속에 등장시키는 데 있어서 가장 훌륭한 도구"라고 할 수 있었다.

당시에는 모두들 횡설수설하는 것을 겁내지 않았다. 수수께끼 같은 말과 횡설수설로 사람들의 관심을 끌고 사람들을 놀라게 하기를 즐겼던 살바도르 달리가 그랬고, 『보이는 여자』에 대한 소개글에서 자신에게 익숙하지 않은, 지적이고 현학적이 되려 최선을 다한 추상적이고 우회적인 문체를 사용하고 있는 폴 엘뤼아르가 그랬으며, 명료하고 논리적인 언술보다는 언제나 몽상 어린 상징을 더 좋아했던 브르통과 그의 친구들이 그랬다.

한편 『보이는 여자』의 원형인 갈라는 달리로 하여금 그림——그가 일할 때면 그녀는 그가 조용히 혼자 있을 수 있도록 해주었다——뿐 아니라 글도 쓰고, 초현실주의 지식인 운동에도 활발하게 참여하도록 부추겼다. 그녀는 달리가 그 운동에서 중요한 역할을 해내기를 원했다. 그가 선언문이나 논설을 통해 그룹에서 두각을 나타낼 때면 그녀는 그를 자랑스러워했다. 편집광적 비평이든 다른 것이든 그녀는 그의 방식에 전적으로 공감하고 그의 입장을 지지하면서 어떤 이의도 제기하지 않았다. 그가 말하는 모든 것, 그가 쓰거나 그리는 모든 것에 관여했다. 달리는 그것을 가리켜 자신에 대한 '갈라의 광적인 헌신'이라고

말하고 있다.

달리가 용인될 수 있는 사상적 한계를 넘어설 때에도 그녀는 그의 말을 누그러뜨리려 하지 않고 그 파장을 지켜보기만 했다. 살바도르가 자초하는 위험을 의식하고 있었던 그녀는 주의 깊고 조직적이었다. 그가 한계를 넘어 동료들의 원칙에 맞서 외설적인 선언으로 도전할 때, 그녀가 했던 일은 폴에게 도움을 청하는 것뿐이었다. 그녀는 폴에게 편지를 쓰거나 그를 만나러 갔다. 그래서 폴로 하여금 사태를 수습하게 했다.

초현실주의자들과의 공동 생활에 익숙했던 엘뤼아르는 '귀여운 아찌'를 보호해 주었다. '달리의 위대한 예술적 방식'에 고무되어 있었던 그는 갈라의 요청에 따라 달리의 실언과 무례와 음란한 말을 종종 수습해 주기도 했다. 세실—당시 퐁텐블로의 기숙사에 가 있었던 그 애는 자기 어머니의 관심을 거의 받지 못했던 것 같다—외에 갈라와 자신을 이어 주는 끈이 살바도르뿐이었으므로 엘뤼아르는 너그럽고 참을성 있게 아버지의 역할을 해주었다.

살바도르는 폴의 그런 노력을 도와 주지 않았다. 달리는 파리의 인텔리겐챠에 정면으로 맞섰고 그룹의 우상들을 파괴하고 싶어했다. 상상력과 창조력이 풍부한 한 남자의 삶에 기꺼이 자신의 삶을 묶고도 태연한 갈라 이상으로 대담하게 그는 경악으로 얼굴이 일그러진 동료들 앞에서 자신의 뜻을 밝혔다. 아프리카 미술에 맞서 미켈란젤로를, 원시 공예품에 맞서 현대적인 스타일을 옹호했다. 집단에 맞서 개인을, 평등주의에 맞서 계급을, 회의주의에 맞서 신념을, 시금치에 맞서 달팽이를 옹호했다. 나아가 초현실주의 친구들에게 정면으로 도전장이라도 던지려는 것처럼 더더욱 진지한 어조로 정치에 맞서 종교를, 혁명에 맞서 전통을 옹호했다.

정치는 초현실주의자들의 견해 가운데 중요한 주제가 되어 있었다.

324

그들은 정치를 둘러싸고 격렬한 충돌을 일으켰다. 러시아는 그들의 의식을 반영하는 커다란 거울이었다. 그들은 트로츠키가 옳은지 스탈린이 옳은지, 자신들을 짜증나게 하는 프랑스의 퇴폐적인 사회와 부르주아적인 전례로부터 어떻게 하면 효과적으로 벗어날 수 있는지, 새로운 선지자 중에서 누구를 따르는 것이 좋은지 서로 다투었다.

공산주의는 시인들 사이에서 진정한 쟁점, 유일한 쟁점이 되었다. 그들은 최면이나 열광, 어린아이 같은 놀이를 꿈꾸는 대신 이제 진정으로 투쟁하고 대의에 참여할 수 있는 방법을 찾고 있었다. 나중에 유명해지는 표현대로 1930년대의 공산주의는 '세계의 약속이자 젊음'이었다.

아라공의 회상에 따르면 아라공과 브르통과 엘뤼아르는 공현축일(가톨릭에서 동방 박사 셋이 아기 예수를 참배하러 온 것을 기념하는 날)인 1927년 1월 6일 당에 입당했다. 페레와 크르벨, 피카소, 차라도 입당 권유를 받게 된다. 달리는 수포와 아르토와 비트락 같은 도그마와 동원 행위에 반발하는 이들— '세계의 약속' 앞에서 마뜩찮은 태도를 취하고 일련의 요란한 토론에 이어 마침내 과거의 다다 그룹과 거리를 두게 되는—편에 서는 데 그치지 않고 광란의 반항자가 되기에 이르렀다. 그 도그마에 맞서 그는 이른바 자신의 '마키아벨리적 광신'과 어딘가에 가입되기를 싫어하는, 근본적으로 개인주의적인 자신의 성향을 내세웠다.

그룹을 사로잡은 그 이데올로기의 최초의 전향자이자 열렬한 옹호자였던 루이 아라공은 그때 러시아에서 막 돌아온 참이었다. 그는 1930년 11월 러시아에서 열려 커다란 반향을 일으킨 '혁명작가국제연합' 회의에 참석했다. 거기에서 그는 초현실주의자들의 입장, 특히 꿈과 무의식의 힘을 다른 참가자들 앞에서 옹호하려 했지만 성공하지 못했다. 참가자들은 다른 우선적인 문제들을 내세웠다. 또한 '변증법

적 유물론과 모순되는' 「초현실주의 제2선언」과, 트로츠키주의의 위장된 형태인 '관념론적 이데올로기'인 프로이트주의를 비판하는, 말 그대로 자아 비판서를 쓰게 했다. 아라공이 돌아오자마자 공산주의자이면서 초현실주의자일 수 있는가 하는 것에 대한 끝없는 토론이 이어졌고, 이 토론으로 인해 친구들의 관계가 악화되었다. 그들은 오랫동안 혼미를 거듭했다. 몇몇 사람들은 힘들어하면서도 그런 견해를 받아들였다. 더 이상 다른 길이 없는 듯했던 것이다.

루이 아라공은 살바도르 달리를 좋아하지 않았다. 달리의 개성과 스타일에 유난히 과민했던 아라공은, 현대적인 스타일 같은 부르주아 정신의 전형인 퇴폐적 예술만을 애호하고, 아라공 자신이 증오하는 특권층과 사귀고, 구체제의 귀족들인 돈 많은 무리와 샤넬과 콕토에게 그림을 팔고, 그들의 의도에 맞추어 그들의 마음을 사로잡고, 그들을 정복하기 위해 무가치한 소신을 떠벌리고 있다고 달리를 비난했다. 아라공은 철두철미하고 전적인 달리의 초현실주의를 비판했고, 색채와 언어를 다루는 그의 유치한 방식이 무엇에도, 누구에게도, 특히 혁명에는 전혀 도움이 되지 않는다고 비난했다. 자신의 태양이 된 혁명의 장점을 아라공은 열정적으로 단호하게 역설했다.

달리는 타고난 초현실주의자였다. 그룹을 분열시키고 급기야는 와해시키기에 이르는 그 분쟁의 목격자인 조르주 위녜가 침착하게 표현하고 있는 것처럼, "최초로 그 주의의 극한까지 밀고 나간 초현실주의자"였다. 달리는 예측 불가능한 동시에 반항적이고 길들이기 불가능했으며, 광기 속에서 논리적이었고, 논리 속에서도 광적이었다.

그는 스스로를 초현실주의의 살아 있는 구경거리로 만들었다. 그는 말하지 않는 강연회를 열곤 했는데, 그런 강연회 중에 런던에서는 잠수복을 입은 채 질식사할 뻔했으며, 우둔한 선언을 거부하고 '해프닝'에 끌어들인 어떤 노부인의 머리에 요강을 뒤집어씌움으로써 경악과

무용(無用) 그 자체라는 이미지를 갖게 되었다. 집단의 만용을 믿고 있는 이들, 프롤레타리아의 옹호만이 유일하게 존중할 만한 목표라고 믿고 있는 이들에게는 가증스러운 자로 간주되었던 달리는 영감과 천재성의 소유자이자 나르시스트였다. 그는 자기 자신 그리고 자신과 뗄 수 없는 존재인 갈라에게만 관심을 쏟았다. 마르크스적 철학과 그 새로운 선지자들이 빛을 발하던 시대에 달리는 '세계의 약속이자 젊음'을 오직 자신의 예술 속에서 이해했을 뿐이었다.

1930년대 초부터 그는 생활비를 벌기 위해서뿐 아니라 자기 개성의 풍요로운 원천을 표출하기 위해 발명하고 창조했다. 그는 자신을 꿈꾸게 하고 웃게 만드는 수많은 물건들, '백치화'된 아프리카 예술품에 맞서는 초현실적인 물건들, 전세계 프롤레타리아의 진보에 아무 공헌도 하지 않는 물건들을 만들어 냈다. 자신의 모습을 비쳐보기 위한 거울 달린 인조 손톱, 백화점 쇼윈도를 장식하기 위한, 곤충과 새우로 뒤덮인 알몸의 밀랍 마네킹, 자동차가 따분한 거리를 지나가는 동안 사용하는 차량용 안경식 만화경, 특수 화장품, 용수철 달린 신발, 등에 착용하는 인조 유방, 물 없는 욕조와 욕조 없는 목욕탕, 고급차를 위한 유선형 차체 등 뒤죽박죽이었다.

중요한 쓰임새는커녕 아무짝에도 쓸모없는 그런 발명품을 통해 대중과는 담을 쌓은 시인들, 몇 안 되는 지식인들이 막연히 품고 있던 생각을 하나의 운동으로 구체화시켰다는 점에 대해 달리는 자부심을 가져도 좋을 터였다. 달리의 노력과 지식 그리고 그의 국제적인 친구들 덕택에 그 운동은 런던과 미국에까지 알려졌다. 1930년대 서구에서 공산주의자가 되는 것 이외의 또 다른 유행이 있었다면, 그것은 달리식 초현실주의자, 다시 말해서 엉뚱하고 우스꽝스럽고 선동적인 동시에 전적으로 순수하게 쓸모없는 초현실주의자가 되는 것이었다.

러시아라는 프리즘은 관점의 각도를 바꿔 놓았다. 앙드레 브르통은

초현실주의자인 동시에 공산주의자가 될 수 있다는 것, 두 운동이 한 형제나 다름없으며 부르주아 세력에 대한 '혁명'의 위대한 승리와 총공격에 함께 헌신할 수 있다는 것을 증명하기 위해 분투했다. 공산당의 비위를 맞추고, 초현실주의자들이 수행할 중요한 역할이 있다는 것을 그들에게 납득시키기 위해 필사적으로 애쓰던 브르통의 입장에서 보자면, 달리는 훼방꾼이자 실수나 하는 말썽꾼이었다. 왜냐하면 초현실주의는 공식적으로 '혁명'에 봉사하기로 했기 때문이다.

그것은 이후 앙드레 브르통이 재원을 댄 그 그룹의 잡지명이 되었다. 12호까지 나오고 자취를 감춘『초현실주의의 혁명』의 뒤를 이어 1930년 7월 1일부터『혁명에 봉사하는 초현실주의』가 간행되기 시작했던 것이다. 달리는 그 운동의 활동적인 회원으로서 잡지 발행에 참여했다. 그리하여 통제가 불가능한 시인이자 괴짜라는 그의 명성 때문에 논쟁의 진지성은 심각한 피해를 입기에 이르렀다.

제일 먼저 분노를 표시한 루이 아라공은 사회에 대한 무관심이라는 심각한 범죄를 저지른 달리를 비난하기 위해 검찰의 우두머리를 자임했다. 아라공은 달리가 오직 자기 자신만을 생각하고, 자기 주위에서 세상의 불행을 발견할 줄 모르며 사회 대변혁의 기회가 도래한 때에 실없는 짓을 하고 있다고 비난했다.

어느 날 기발한 것을 찾고 있던 살바도르가 따뜻한 우유가 담긴 컵들로 둘러싸인 흔들 의자를 가지고 사고하는 데 필요한 장치를 만든다는 아이디어를 내놓자, 아라공은 화를 내기 시작했다. 화가 머리 끝까지 난 아라공은 이렇게 외쳤다.

"말도 안 되는 얘기 집어치워. 따뜻한 우유는 실업자 자녀들에게 주어야 해."

그의 분노는 그에 못지않은 또 다른 분노를 불러왔다.

원만한 진행을 방해하는 방해꾼이자 선동자로서의 자신의 역할에

더욱 박차를 가하고 갈라의 지지하에 그룹 내에서 자신의 자유를 수호하기로 마음먹은 달리와, 대의를 위한 헌신과 참여의 철학 쪽으로 나아가는 아라공처럼 이데올로기로 전향한 시인들 사이에는 순식간에 깊은 골이 패이게 된다. 살바도르 달리가 알고 있는 유일한 대의는 바로 그림이었다. 정치는 그의 몫이 아니었다는 점만큼은 말할 수 있다.

『혁명에 봉사하는 초현실주의』 제4호에서 달리는 자신이 자주 어울리는 부르주아지에 대한 증오와 자신이 그 실상을 전혀 모르고 있는 프롤레타리아에 대한 추앙을 표출하는 대신, 아라공의 울화를 치밀게 하고 당원들로 하여금 그를 적대시하게 하는 원고를 게재했다. 그것은 강박적인 환각 상태에서 살바도르가 포르노를 그 내분의 무기로 삼고 있는 정신분열적인 헛소리였다. 달리는 그 글에서 젊은 시절부터 입버릇처럼 되풀이하던 '분식(糞食) 취미'를 찬양하고 있다. 그것은 그가 미덕처럼 떠벌리는 악습으로 「애처로운 게임」에서 이미 형상화된 바 있었다.

아라공—다른 이들도 역시—은 충격을 받았다. 그 파렴치한 글—아라공이 '더럽다'고 하게 되는—이 극도로 도덕적인 동시에 교훈적이라고까지 할 수 있는 그 잡지의 의도에 먹칠을 한 이상 충격이 아닐 수 없었다. 아라공은 필자를 제명시킬 것을 요구했으나 그의 요구는 즉각 받아들여지지 않았다.

시인들은 긴 십자군 원정을 떠났다. 대의에 대한 위협이나 광대의 꽃불 정도로 간주된 환상과 쾌락과 유머는 더 이상 그들의 관심사가 아니었다. 부자들과 어울리면서 가난한 이들을 무시하려는 그 예술가, 공작과 자작과 미국 거부들과 더불어 샴페인을 마시는 그 세속적인 인간을 그들은 성가셔하는 동시에 싫어했다. 폴을 통해 줄곧 그를 옹호해 온 갈라의 노력에도 불구하고, 시를 통해 '혁명에 봉사'하는 루이 아라공과 다른 시인과 같은 입장이면서도 그들에 맞서 아내의 연인

을 애써 옹호해 온 폴의 노력에도 불구하고, 달리는 초현실주의 지식인 공동체 내에서 위험하고 바람직하지 않은 멤버로 따돌림을 받기에 이르렀다. 마침내 그는 그룹 내에서 상종하지 못할 인간으로 간주되게 된다. 폴 엘뤼아르는 달리의 고집을 통탄할 수밖에 없었다. 폴은 갈라에게 편지를 썼다.

모든 것이 공동의 행위를 지지하는 것에 달려 있어. 그것이 없다면 모든 지적인 행위는 이내 무익한 것, 나아가 해로운 것이 되어 버리지. 왜냐하면 그런 행위는 너무 부르주아적이 될 테니까 말야.

갈라는 그 충고를 달리에게 전달할 임무를 띠고 있었다. 적어도 달리는 지나친 열성이라는 위험을 경계해야 했다.

스스로가 야기한 극도의 불신감에도 살바도르 달리는 당황하지 않았다. 엘뤼아르가 신중과 절제와 사려를 호소해도 소용없었다. 달리는 거기에 그치지 않고 얼마 지나지 않아 연못 속에 더욱 무거운 두번째 돌을 던지기에 이른다. 대열에 섞일 생각이 전혀 없이 오히려 튀려고 애쓰면서 터무니없는 방식으로 사람들에게 충격을 주고 짜증을 유발하고 싶었던 그는 계속해서 도발적 기교를 사용했다. 정치 때문에 시가 소외되는 듯했고, 그 자신 시적 시도보다는 이념적 투쟁에 더 관심이 많았으므로 달리는 자신의 목적을 확실히 달성할 수 있는 분야로 돌진하게 된다. 파리에서 자본가들과 함께 주말을 보내고, '태양의 풍차'에서 편안하게 즐기며, 클럽 조디아크가 마련해 준 돈으로 안락한 생활을 하고 있던 달리는 나치가 기승을 부리던 1933년 퐁텐 가에서 브르통과 그 친구들이 아연실색해하는 가운데 풍부한 표현과 기괴한 몸짓으로 히틀러에 대한 숭배를 선언하고, 그의 스타일과 사상을 찬양했던 것이다!

"나는 달리가 히틀러 추종자가 아니라는 걸 잘 알고 있어."

엘뤼아르는 크게 걱정하면서 즉각 갈라에게 편지를 쓰고 있다. 자신이 그렇게 믿고 있음을 강조하기 위해 그는 그 구절에 밑줄을 긋는다. 하지만 그는 단호한 말투로 덧붙인다.

"그는 다른 열광의 대상을 찾아야 해. 히틀러에 대한 찬양은 받아들여질 수 없을 뿐 아니라, 초현실주의의 몰락과 우리의 분열까지 낳게 될 거야."

그것은 모독의 극치였고 아무리 초현실주의자라 하더라도 넘어서는 안 되는 마지막 선이었다. 하지만 폴의 편지에서 드러난 것에 따르면 그런 분쟁에서 갈라의 입장은 아주 분명했다. 그녀는 자신의 달리를 옹호했다. 달리가 극도로 수세에 몰리고 가장 위험한 상태에 처했을 때에도, 아니 그런 때일수록 그녀는 그의 편이었다. 그녀는 그런 방침에서 결코 벗어나지 않는다. 달리가 무슨 말을 하고 어떤 행동을 하든, 그녀는 그를 따르고 그에게 동의했다. 그녀는 폴에게 살바도르에 대한 그룹의 질투와 몰이해와 증오만을 이야기 했다. 그녀가 보기에 잘못한 것은 주위 사람들뿐이었다. 달리는 무슨 말이든 어떤 행동이든 할 수 있었다. 그녀가 보기에는 그가 옳았다. 그가 적들에게 포위된 채 야유와 놀림, 아니 죽음을 선고받게 된다 해도 적어도 그녀는 그의 편이었다. 그들 두 사람이 함께 살기 시작하면서부터, 언젠가 그가 모든 것이 허용될 정도로 유명해지리라는 것을 알기 전부터 그녀는 그와 한 몸이었고 그의 광기를 지지했다.

그녀는 그를 변화시켜 그가 아닌 다른 사람으로 만들려 하지 않았다. 갈라는 광대짓과 선동을 통해 자아를 찾아가는 그를 지지해 주었다. 사교계 생활의 미로 속에서처럼 시 생활의 미로 속에서도 그녀는 한결같이 전적으로 그의 견해에 동의했다. 그의 견해가 아무리 괴상망측하고 과격하다 하더라도.

아라공에 이어 앙드레 브르통이 분노했다. 초기에 달리를 지지했고 그를 자기 집에 기분 좋게 맞아들여 주었으며, 달리가 그 운동에 청춘의 힘을 보탤 것이라고 확신하고 있었고, 달리의 작품을 여러 점 사들였음에도 불구하고 브르통은 달리의 이치에 닿지 않는 글에 그만 참을성을 잃고 말았다.

시대가 바뀌었다. 다다들은 유머 감각을 잃어버렸다. 그 그룹은 더이상 농담을 하고 싶어하지 않았다. 때는 심각했다. 앙드레 브르통은 모범을 보였다. 그는 점점 더 유식한 체하고 가르치려 들고 지도자이자 검열자처럼 행동했다. 잡지의 규칙을 정하는 사람은 그였다. 지난날의 경쾌함을 포기함으로써 그는 젊음을 잃어버렸다. 그는 말썽꾸러기 어린 달리를 타이르고 꾸중하는 어른이었다. 브르통은 이제 더 이상 모든 것을 웃어넘기려 하지 않았다. 정치는 금기였다. 그 문제에 대해 살바도르가 경박하고 맹목적이고 조롱하는 태도를 보였다면, 브르통 역시 독단적이었고 지나치게 심각한 태도를 취했다. 히틀러를 멸시했던 브르통——이해가 가고도 남음이 있다——은 트로츠키를 좋아했고, 볼셰비즘의 격랑 속에 휘말린 동유럽에서 그런 모델을 찾으려 애쓰고 있다.

그런 브르통을 잘 알고 있었던 달리는 결별의 열쇠를 즉각 발견했다. 히틀러주의자라는 이유로 그러잖아도 그룹에서 배척당하던 1934년 2월 그는 그룹에 대한 도전이라고 할 수 있는, 가로 2미터 세로 3.5미터의 대작 「빌헬름 텔의 수수께끼」를 '앵데팡당 전'에 대담하게도 출품했다. 달리에 따르면 「빌헬름 텔의 수수께끼」는 다름아닌 부자간 비극의 표현이었다.

그림의 전면에는 양말 고정용 고무줄을 차고 커다란 모자를 쓴 레닌같이 생긴 사람이 외설적이고 우스꽝스러운 자세로 엉덩이를 드러낸 채 웅크리고 앉아서, 겁에 질려 있는 아기 달리를 집어삼키려 하고 있

다. 브르통은 그런 모독적인 표현을 꾸짖었다. 달리가 공산주의 지도자를 그렇게 하찮게 표현함으로써 그 그룹의 정치적 토대를 와해시키고, 마르크스주의자들의 머릿속에서 이미 미묘해져 있는 자신의 입장을 약화시켰다는 것이었다. 브르통은 여전히 마르크스주의자들에게서 공동 행동을 끌어내려 하고 있었다.

브르통은 자기 집에서 재판을 열었다. 초현실주의자들이 모두 불려왔다. 차라와 엘뤼아르만이 빠져 있었다. 달리는 "낙타털로 된 커다란 외투에 …… 끈 없는 구두를 신고, 약간 다리를 절고, 몸을 비틀거리며" 들어왔다. 조르주 위녜는 이렇게 쓰고 있다.

그의 뒤에는 갈라가 따르고 있었다. 쫓기는 쥐 같은 그녀의 시선에는 아내로서 천재적인 자신의 남편을 괴롭히는 이유를 알 수 없다는 듯한 표정과, 매니저로서 자신이 맡고 있는 화가의 경력에 훼방을 놓는 이유를 모르겠다는 듯한 표정이 함께 담겨 있었다. 마치 중역 회의에 참석하는 임원처럼 익숙하고 당당하게 그녀는 사람들이 앉아 있는 소파로 가서 거침없이 앉았다.

한 편지―다른 많은 편지들와 더불어 잿더미로 화하게 되는―에서 갈라는 폴 엘뤼아르에게 그 모임에 대해 평하고 있다. 심각하게 검사장 역할을 하고 있는 브르통 앞에서 달리는 특유의 참신한 표현으로 가득 찬 말로 두서없이 자신을 변호했다. 초현실주의 공동체의 일원이자 화가인 피고를 놓고 재판이 벌어졌다. 브르통이 적절하게 표현한 바에 따르면, 피고는 "여러 차례에 걸쳐 히틀러의 파시즘을 찬양하는 반혁명적인 행위"를 저질렀다는 것이었다.

달리는 즉흥 연설을 했다. 그 자신은 유머를 잃지 않고 있었다. 그는 입에 체온계를 물고 매순간 숫자판을 들여다보면서 말을 이었다. 갈라

의 얼굴은 대리석처럼 표정이 없었다. 이윽고 브르통이 '어린 달리'에게 그가 얼마나 심각한 실수를 했는지 강조하자 살바도르는 스스로를 변호하던 열기로 재빨리 그에게 달려들어 특유의 억센 억양으로 소리쳤다.

"사랑합니다, 브르통! 오늘 밤을 꿈꾸어 왔지요. 당신에게 내 물건을 넣어 주려고 말입니다!"

그러자 브르통은 미소조차 띠지 않고 건조하고 냉정하게 이렇게 대답했다.

"그러지 않는 게 좋을걸!"

달리 혼자 초현실적으로 떠들어댄 그 긴 재판의 결과, 그는 파시스트라는 이유로 그룹에서 제명되기에 이른다. 그날이 언제였던가? 일부러 날짜를 택하기라도 한 것 같다. 1934년 2월 5일, 극우 연맹에 반대하는 시위가 일어나기 바로 전날이었던 것이다. 달리의 축출에 서명한 이들 중에는 막스 에른스트도 있었다. 그는 제명 동의서에 서명했다. 전체 멤버 중에서 살바도르를 옹호하는 엘뤼아르와 크르벨의 서명만이 빠져 있었다. 그 법정의 판결은 이러했다. 달리를 '모든 수단을 동원해 싸워야 할 분자'로 여겨야 한다는 것이었다.

달리는 원하던 것을 얻은 셈이었다. 폴 엘뤼아르는 갈라가 제명의 책임을 자신에게 돌리고——그녀의 말에 따르면 그의 옹호가 신통찮았다는 것이다—— 한동안 토라지자 상심하지 않을 수 없었다. 그는 자신이 보기에는 '진짜 배신'인 달리의 고집에 반대하면서 갈라 앞에서 자신의 체면을 건지기 위해 눈에 띄게 지친 태도로 다음과 같은 말로 서글프게 결론을 내리고 있다.

"나는 최선을 다해 노련하게 행동하려 애썼어. 난 과거에도 달리를 변호했고 앞으로도 그를 변호할 거야. 그의 고집이 야기할 불가피한 결과를 조심하라고 충고하면서 말야. 이 사건에서 벌을 받은 사람은

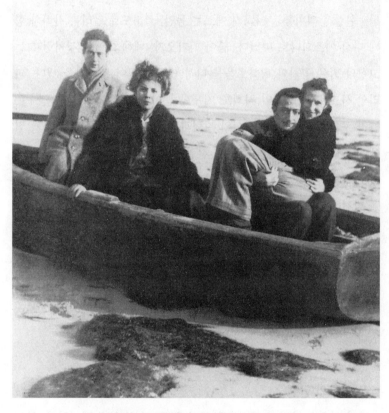

시인의 쓸쓸한 시선을 받으며 두 사람의 사랑은 깊어 가고.
(왼쪽부터 폴 엘뤼아르와 여자 친구, 살바도르 달리와 갈라)

어쩌면 나뿐인지도 몰라. 내 사랑하는 귀여운 갈라, 지금 내가 가장 걱정스러운 건 당신 마음이 상하지 않았을까, 당신을 속상하게 하지 않았을까 하는 점이야. 내 귀여운 소녀, 평생 동안 내가 생각하고 말하고 행동한 모든 것 위에 당신이 있었다는 것, 당신이야말로 모든 것의 주관자, 진정한 주관자라는 사실을 언젠가는 알아줘야 해. 당신의 몸 곳곳에 열렬한 키스를 보내며. 영원히 당신의 것인 폴이."

소란스러운 일화와 끊임없는 분열과 불화를 낳은 그 제명 사건 이후, 초현실주의자들이 브르통을 중심으로 자신들의 시적 투쟁에 사회적 · 현실적 의미를 부여하려 애쓰는 동안, 살바도르 달리는 갈라와 함께 다시 에스파냐로 떠났다. 봄이 다가오자, 매해 그랬던 것처럼 그는 고향의 맑은 공기와 평화로움을 다시 맛보고 싶어 조바심을 냈다. 파리의 사교계도, 지식인 사회도 지루할 뿐이었다. 그에게 삶의 정수는 그곳 포르트 리가트에, 자신의 그림과 물감이 기다리고 있는 자기 집에 있었다. 갈라와 단둘이 그가 진정한 자기 자신이 될 수 있는 곳은 바로 그곳이었다. 그곳에서 그는 작품을 만들어 낼 수 있는 힘과 직관을 발견했고, 갈라는 어부의 아내만큼이나 충실하고 참을성 있고 평온하게 그를 지켜보았다.

그 시기, 브르통과 아라공과 그 그룹과의 다툼을 달리는 이런 유머에 넘치는 말로 정리하고 있다.

"초현실주의자들과 나의 차이점은, 바로 내가 초현실주의자라는 데 있다."

두 부부의 탄생

당시 이혼은 아직 수치스러운 사건이었고 흔치 않은 일이었다. 부르주아 사회는 이혼보다는 공식적인 불륜이나 공식적인 연애를 선호했다. 폴이 포르트 리가트에 잠시 들렀던 그 여름, 먼저 이혼 말을 꺼낸

것은 갈라였다. 뉘슈와 함께 그곳을 방문했던 폴은 다른 해변으로 떠나야 했다. 1930년 가을, 그들은 가능한 한 빨리 최소한의 비용으로 별거를 하기로 합의했다. 그들 사이에 다툼 같은 것은 일어나지 않았다. 그저 함께 있는 것이 권태로워졌을 뿐이었다. 폴이 「함께 나눈 밤들」이라는 시에서 쓴 것처럼 "그 무엇보다 천박한 권태가 자리잡고 있었다." 그들이 법정에 설 유일한 이유는 갈라가 자신의 자유를 되찾고 부부 관계를 정리하고 싶어했기 때문이었다.

빠른 시간 안에 소송을 마무리짓기 위해 갈라는 모든 잘못을 자신이 떠맡기로 했다. 폴과의 합의하에 그녀는 10월 1일 이혼장을 썼고, 그 서류는 즉각 관련 서류에 추가되었다. 이어 그녀는 "연인과 함께 지내기 위해서"임을 분명히 하고 남편과 살던 집을 떠나 쥐노 가 39번지에 있는 알레지아 호텔에 투숙해서 집행관이 찾아오기를 기다렸다. 그로부터 보름 후 간통 사실이 확인된다. 때맞추어 나타난 정리(廷吏)는 갈라에게 남편에게 돌아갈 것을 촉구했다. 기록에서 '그랭델 부인'으로 지칭된 갈라는 그 명령을 거부했다. 그녀는 자유를 요구했다. 자신의 선택을 책임지기로 한 그녀는 그 외의 어떤 것도 요구하지 않았다. 별거 수당도, 미성년인 열두 살짜리 세실에 대한 권리도.

"좋아. 당신이 혼자니까 나도 혼자야"라고 폴 엘뤼아르는 쓰고 있다. 그는 갈라와의 결별로 인한 슬픔과 고통에 영감을 받아 16쪽짜리 시집 『그 어떤 시련에도』를 출간했다.

세상의 모든 거절이 마지막 말을 내뱉었다
그들은 더 이상 서로 만나지 않네 서로를 알지 못하네
나는 혼자다, 정말이지 혼자다
나는 전혀 변하지 않았다.

혼자라고 하지만, 이미 그의 곁에는 뉘슈가 자고 있었다.

"그녀는 나를 받아들이기 위해 거기 있네, 나 그리고 내가 잃어버리지 않은 순수를 받아들이기 위해."

그는 이렇게 애매하기 짝이 없는 말로 자신의 사랑에 대해 쓰고 있다. 갈라가 줄곧 꿈 속에 나타났다 해도, 그녀에 대한 욕망이 흠 없이 남아 있었다 해도, 아니 서로 떨어져 있고 만나기 어렵다는 사실로 인해 그 욕망이 더욱 간절해졌다 해도, 뉘슈는 조용히 그를 위로하고 그의 마음을 가라앉혀 주었다. 그녀의 차분하고 조용한 성격은 상대방에게 점점 더 분명하고 강한 그림자를 드리우고 있었다. 줄곧 갈라에게 집착하고 있던, 아니 아직 그녀에게서 떨어져 나오지 못하고 있던 엘뤼아르는 자신의 회한에 대해 질투조차 표할 줄 모르는, 너그럽고 참을성 있는 동반자의 모습을 뉘슈에게서 찾을 수 있었다. 폴은 뉘슈와 함께 잠자리에 들었다. 하지만 갈라는 줄곧 그의 마음속을 떠나지 않고 있었다. 잠을 깬 뉘슈는 침대 발치에서 편지를 쓰고 있는 그를 보고 놀라 폴에게 물었다.

"누구한테 쓰는 거예요?"

"갈라에게 쓰는 거야." 폴은 대답했다.

오래도록 첫 아내를 잊지 못하고 그녀를 완전히 포기할 수 없었던 폴은 1932년, 자신의 충실한 감정과 심리 상태를 여실히 보여 주는 긴 산문시 「함께 나눈 밤들」을 썼다. 그는 자신의 머릿속에 새겨져 있는 알몸의 아내를 묘사하고, 이제는 헤어진 그들 두 사람이 세상과 직면했던 시간을 눈물로 회상하고 있다.

"우리 둘, 나는 이 말을 힘주어 말한다 …… 우리는 진정으로 존재했는데, 우리는 존재했는데, 우리는."

어느 날 저녁 뉘슈와 함께 저녁 초대를 받아 고게 가를 방문한 그는 후식 시간에 자신이 쓴 「함께 나눈 밤들」을 큰소리로 낭송했다. 갈라

는 태연한 얼굴이었지만 달리는 어이없어하는 표정으로 접시 속의 빵을 부스러뜨렸다. 그 장면을 목격한 영국 시인 데이비드 개스코인은 엘뤼아르의 목소리가 조용히 앉아 있는 사람들 위로 울려 퍼졌고, 모두들 그의 시를 들었노라고 말하고 있다.

"젊은 시절에 그랬던 것처럼, 내가 아직도 당신의 추종자일 수 있다면 얼마나 좋을까. 나이프가 그것이 잘라낸 것과 조화를 이루는 만큼만이라도 내가 아직 당신과 어울리는 존재라면 얼마나 좋을까. 피아노와 침묵, 시야와 광막함."

폴은 뉘슈와 살바도르 앞에서 의연하게, 자신의 삶에서 여전히 중요한 자리를 차지하고 있는 이를 향해 그렇게 호소하고 있다.

그들 사이에 타협 같은 것은 전혀 필요치 않았다. 폴이 갖고 있는 것은 모두 갈라의 것이기도 했다. 1931년 7월, 돈이 궁해진 폴은 귀중한 오세아니아 및 아프리카 수집품과 그림 몇 점을 팔아, 이제 곧 남남이 될 그녀와 나누었다. 1932년 6월 오본의 집을 팔고 받은 15만 프랑 역시 그렇게 나누었다. 폴 엘뤼아르는 가난해졌다. 주식 투자를 잘못함으로써 손해를 입게 되어 이제 금리만으로는 생활을 할 수 없게 된 그는 예술품을 사고파는 데 더 유능했다. 예술품 매매는, 같은 시기 같은 이유로 소장품을 팔아야 했던 앙드레 브르통과 폴 두 사람에게 상당한 액수의 돈을 벌게 해주었다. 브르통과 엘뤼아르 두 사람 몫을 합쳐 그 총액은 28만 5천 1백 95프랑에 이르렀다.

얼마 지나지 않아 폴은 그 돈을 생활비로 축내지 않을 수 없었다. 시를 가지고는 거의 돈을 벌지 못했던 폴은 또다시 하루하루 자신의 저축이 줄어드는 것을 바라보고 있어야 했다. "1932년 저축은 완전히 사라져 버렸다"고 폴의 전기를 쓴 장-샤를 가토는 확인하고 있다. 엘뤼아르와 뉘슈가 어려움에 처해 온갖 궁여지책을 동원해 매일매일의 삶을 꾸려 가고 있었던 반면, 갈라는 달리 곁에서 아직 부유하다고까지

는 할 수 없어도 점점 생활이 나아지고 있었다.

1932년 7월 15일, 센 민사 재판소 9호실에서 외젠 그랭델과 갈라 그랭델은 십오 년간의 결혼 생활을 정리했다. 폴 엘뤼아르는 세실의 양육을 받아들였다. 실제로 세실은 할머니에게 맡겨진 채 줄곧 기숙사에서 지내고 있었다. 폴이 딸을 자주 방문하고 휴가 때면 가능한 한 그애를 데리고 다닌 반면, 멀리 떨어져 살던 갈라는 점점 더 그애에게 무관심해지고 말았다. 엘뤼아르는 편지에서 딸에게 소식 좀 전하라고 그녀에게 요청하지 않을 수 없었다.

갈라는 그후 아이를 더 갖지 못하게 된다. 갑작스럽게 몸이 여위고 통증이 시작되어 1932년 섬유종을 수술하기 위해 병원에 입원한 그녀는 난소 절제 수술까지 받아야 했다. 생-클루드에 있는 자신의 병원에서 그녀를 수술한 닥터 자크메르——클레망소의 손자이자 마리-블랑슈 드 폴리냐크의 첫남편——는 그녀로부터 그후 집요한 원망을 들어야 했다. 그것은 그녀가 아이를 낳을 수 없게 되어서가 아니라 갈라도 살바도르도 아이로 인해 번거로워지기를 원하지 않았다——그녀의 배 위에 평생 없어지지 않는 상처를 남겨 놓았기 때문이었다. 그녀는 그 점에 대해 의사를 용서하지 않았다.

결과가 좋지 않았음에도 불구하고 그런 시련을 통해 달리 부부는 더욱 결속되었다. 갈라의 상태가 심각해져서 살아서 다시 볼 수 있을지조차 불투명한 가운데 서로 떨어져 여러 밤을 보내게 되자, 살바도르는 생애 가장 커다란 두려움을 경험하게 된다. 수술이 실패해 갈라가 죽을 수도 있다는 사실 앞에서 그는 자신이 어느 정도로 그녀에게 집착하고 있는지, 어느 정도로 그녀에게 밀착되어 있는지를 깨닫게 된다. 달리에게 있어서 그녀의 불임 사실은 그녀의 여성성이 지닌 매력을 조금도 손상시키지 않았다. 그는 줄곧 그녀를 숭배했고, 그녀가 온전히 자신의 것이 되기를 원했다. 그는 아이를 갖지 않고 싶어했다. 그

럼으로써 갈라는 다른 누군가에게 관심을 분산하지 않고 그녀의 천재에게만 헌신할 수 있었던 것이다.

"나는 달리 가의 대를 잇고 싶지 않다. 모든 게 내게서 끝나기를 원한다"고 달리는 루이 포웰에게 털어놓게 된다. 심미적인 분야에서는 서투르기 짝이 없었던 닥터 자크메르는 적어도 출산이라는 근심거리에서는 두 사람을 해방시켜 준 셈이었다. 갈라는 어머니가 된다는 부담에서, 달리는 대를 잇는다는 공포에서 해방되었던 것이다. "갈라에 대한 내 사랑은 닫혀진 세계다. 아내는 내 몸의 구성에 없어서는 안 될 잠금 장치"라고 달리는 설명하고 있다. 관념적인 것이긴 했지만 서로에게 속하고자 하는 그러한 감정은 다른 어떤 사람도 그 원 안으로 들어오는 것을 거부했다. 그것이 그들의 분신일지라도.

갈라와의 친밀한 관계를 박탈당한 폴은 아주 서서히 그녀에게서 벗어났다. 1932년에 나온 시집 『눈앞의 삶』은 뉘슈에게 헌정되었다. 여전히 갈라에게 편지를 보내고 있긴 하지만 그 내용은 점차 식어 갔고 절망보다는 우울이 승한 체념 어린 어조를 띠고 있다. 편지 끝에 여전히 '영원히 당신의 것'이라고 덧붙이긴 했지만, 그 내용은 사랑의 고백보다는 일상 생활과 초현실주의 그룹의 동요, 돈 걱정 등이 큰 비중을 차지하고 있다. 하지만 오래된 불꽃이 꺼진 것은 아니었다. 너무나도 사랑하는 그 육체가 그리워 폴이 꿈 속에서 갈라에게로 날아가는 밤이면 그 불꽃은 특히 살아나곤 했다. 그녀의 관능은 줄곧 그를 떠나지 않고 있었다. 낮이면 그는 그녀에게서 벗어났고 욕구 불만이나 불행에서 조금쯤 해방될 수 있었다. 사려 깊고 헌신적인 뉘슈는 그의 곁에서 보다 효과적으로 빈자리를 채워 주기 시작했다. 그는 그녀에게 집착했고, 이내 그녀를 사랑하게 된다.

'수정 같은 신뢰'라고 폴은 그 젊은 여인에 대해 쓰고 있다. 갈라가 불이라면, 뉘슈는 투명함이었다. 마흔 살에 이르는 긴 세월 동안 작품

속에서 유혹으로서의 여자, 악마적인 여자, 힘있고 신비한 여자를 노래했던 시인은 이제 뉘슈의 투명하고 고요한 매력에 의해 분위기가 바뀐 또 다른 세계에 눈뜨기 시작했다. 사랑의 불꽃과 폭풍우 뒤에 고요와 싱그러움, 행복까지는 아니더라도 평화가 찾아왔던 것이다.

물 먹은 지푸라기 위에서 경험 없는 너는
몸을 숙이지도 않고 사랑의 길을 찾아낸다.

1933년 그는 뉘슈와 함께 퐁텐 가의 원룸을 떠나 바티뇰 거리로 이사했다. 르장드르 가 54번지 푸줏간과 싸구려 식당 사이에 있는 주택이었다. 그후 그는 클리쉬 광장에서 가까운 로마 역 근처에서 살게 된다. 뜰에 면한 작은 테라스와 방 두 개에 주방과 욕실이 딸린 아파트 6층이었다. 그곳의 실내 장식을 장-미셸 프랑크에게 맡기지 않았음은 물론이다. 팔지 않고 남아 있는 몇 점의 그림과 그후 새로 소장하게 된 다른 작품들, 곧 에른스트, 달리, 마송, 피카소의 작품과 더불어 오세아니아 및 아프리카 민속품을 벽에 거는 것으로 만족하고 엘뤼아르는 뉘슈와 함께 소박하게 살았다.

빈털터리가 되었음에도 불구하고 폴은 줄곧 화랑이나 골동품점을 드나들었다. 새로운 안정을 찾아 그곳에 정착한 두 사람의 진짜 사치는 남자도 여자도 일을 하지 않는다는 것이었다. 폴은 시를 썼지만 시는 돈이 되지 않았다. 돈을 벌어 주기는커녕 오히려 돈이 들어가는 일이었다. 그는 여전히 이따금 자비로 시집을 내고 있었다. 그리고 편집자와 독자를 찾아 내고 그룹의 회지를 출간하는 일에도 돈이 들었다. 초현실주의는 잘 팔리지 않았다. 거의 시에 맞먹는 비용이 들었다.

폴 엘뤼아르의 재산은 점점 줄어드는 데 그치지 않고, 멋진 물건에 대한 열정과 기본적인 생활비로 완전히 바닥나게 된다. 온갖 종류의

비용이 점점 늘어갔다. 시와 휴가, 초현실주의, 의료비(폴은 줄곧 치료를 받으러 요양소나 휴양소로 떠나야 했다), 영화 관람, 카페 출입, 토템 및 마스코트 구입뿐 아니라 세실이 지출하는 기숙사비, 영국 및 산악 지방 체류비, 의복비와 의료비도 지불해야 했다. 어머니 그랭델 부인은 큰 도움을 주었다. 그랭델 부인은 세실을 실질적으로 부양했을 뿐 아니라 여행 비용도 대주었다. 하지만 마음이 내킬 때에만 그러했다. 어머니가 구두쇠라서, 너무나도 멋진 계획을 들은 체도 하지 않는다고 폴은 종종 갈라에게 투덜대곤 했다. 그러나 뉘슈와 폴을 브뤼셀로 신혼 여행을 보내 준 사람도 그의 어머니였다.

1934년 8월 21일, 엘뤼아르(서른여덟 살)는 파리 17구역의 구청에서 뉘슈(스물여덟 살)와 결혼했다. 엘뤼아르의 증인은 앙드레 브르통이었고 뉘슈의 증인은 르네 샤르였다. 그것은 상호 부조 행위였다. 일주일 전 같은 구청에서 브르통이 자클린 랑바와 결혼했을 때 엘뤼아르는 조각가 자코메티와 함께 그의 증인이 되어 주었고, 이 년 전 샤르가 조르제트 골드스테인과 결혼했을 때도 증인을 서 주었던 것이다. 그 8월 21일 뉘슈는 "뛸 듯이 기뻐했다"고 샤르는 말하고 있다. 포르트 리가트에 있었던 갈라는 그 결혼식에 참석하지 못했다.

같은 해인 1934년 말, 갈라는 파리의 에스파냐 영사관에서 살바도르 달리와 결혼했다. 그들은 달리의 조국 에스파냐를 뒤흔든 총파업과, 자치국이 된 카탈루냐 공화국 내 바르셀로나에서 터진 격렬한 시위를 피해 가을에 에스파냐를 떠나온 참이었다. 갈라와 달리는 겁을 먹었다. 그들은 카다케스에 들어온 무정부주의자와 분리독립주의자들의 손에 그림 한 장 들어가지 않도록 모든 것을 싸 들고 전선의 반대쪽으로 피신했다.

그들의 결혼은 종교의식 없이 서둘러 치러졌다. 가톨릭 국가에서는 이혼녀에게 성당에서의 결혼식을 허락하지 않았기 때문이다. 갈라에

게 달리와의 정식 결혼을 촉구한 사람은 폴이었다. 그 근거는 재산의 배분 때문이었다. 폴이 그녀에게 설명한 바에 따르면, 그녀와 결혼하지 않은 상태에서 달리가 죽는다면 그녀는 아무것도 가질 수 없었다. 살바도르의 유일한 재산인 그의 그림들은 그의 가족, 다시 말해서 그의 아버지나 누이에게 돌아가게 될 것이다. 그녀는 모든 것을 빼앗기게 될 것이다. 폴 역시 그런 불이익으로부터 뉘슈를 보호해 준 것이었다. 그는 자신이 결혼하기 전날 갈라에게 이렇게 쓰고 있다.

"내 삶은 전혀 달라지지 않을 거야. 결혼을 함으로써 뉘슈와 헤어지고 싶을 때 양심의 가책을 좀 덜 받게 되리라는 것뿐이야. 왜냐하면 그녀의 경제적 상황이 좀더 나아질 테니까 말야. 난 매일 밤 당신을 꿈꿔."

초현실주의 시인은 마음속 깊은 곳에 견고한 부르주아적 원칙을 갖고 있었다. 그는 1933년부터 "결코 방심해선 안 돼"라고 말하며 갈라를 위해, 자신을 위해 위험을 피해야 한다고 역설하고 있다. 법적으로 보자면 갈라는 정식으로 결혼하지 않은 상태였으므로 엘뤼아르 재산의 일부를 차지할 권리가 있었다.

"가장 간단한 방법은 그곳 법에 따라 결혼하는 거야. 그럴 수 없으면, 그림을 제외하고 집에 있는 모든 것의 절반이 당신 것임이 공증된 서류에 달리의 서명을 받아 놓는 게 좋아. 이런 걱정을 하는 나를 용서해 줘. 하지만 이 일은 즉시 처리해야 해. 달리가 죽을 경우 당신 옷가지조차 갖지 못하게 된다는 생각을 해 봐."

시인은 현실 감각과 재산 소유자로서의 신중한 자세를 갖고 있었다. 현실에 발을 딛고, 비상금을 마련해 두는 쪽은 원래 갈라였다. 하지만 폴 엘뤼아르 역시 물건의 가치를 알고 있었고 예술 작품을 하찮게 여기지 않았다. 그런 물건들을 잘 선택해서 구입한 다음 되팔아서 그럭저럭 생계를 꾸려 갈 수 있었다.

그의 소원대로 물질적인 전망이 밝아졌다. 1934년 결혼 반지들이 공식적으로 교환되고, 재산의 분배가 법적으로 이루어졌다. 감정적인 전망도 구름 한 점 없이 맑았다. 그 즈음 몇 년에 걸쳐 밤이나 낮이나 갈라의 머릿속을 떠나지 않던 경쟁심이나 망설임이나 동요가 사라졌다. 두 부부가 탄생했다. 한쪽에는 달리 부부가, 또 한쪽에는 엘뤼아르 부부가 있었고, 어린 딸이 그들 사이를 떠돌고 있었다. 폴은 사려 깊고 애정에 찬 아버지였지만 그의 우울은 하나뿐인 자기 딸의 사춘기를 여러 차례 부담스럽게 했음에 틀림없다. 갈라와 이혼한 해에 그는 이렇게 쓰고 있다.

"안녕, 물러가는 슬픔이여, 안녕, 다가오는 슬픔이여."

단호히 행동하고 부족한 점을 메우려는 그의 노력에도 불구하고 그는 치유할 길 없는 향수를 지닌 시인으로 남아 있었다.

나는 남녀 관계를 만든다
내 고독과 당신 사이에.

폴은 갈라에게 등을 돌리지 않았다. 그는 줄곧 그녀를 통해 자신의 삶을 생각했다. 이혼한 다음날 그는 즉각 편지를 통해 사랑의 약속을 새롭게 하고 있다.

"당신은 여전히 내 아내야, 영원히."

여러 해가 흘러도 마찬가지였다. 각자 다른 동반자와 더불어 서로 멀리 떨어져 살았지만, 폴은 갈라에게 가슴아프게도 같은 이야기를 반복하고 있었다. 갈라와 이혼한 지 일 년 후인 1933년 3월까지도 그는 여전히 그녀에게 충실했고, 그가 자주 쓰는 부사를 동원하자면, '끔찍하게' 그녀에게 밀착되어 있었다.

"아침에 잠에서 깰 때, 저녁에 잠이 들 때, 매순간 나는 마음속에서

당신 이름을 거듭해서 부르고 있어. 우리는 떨어질 수 없어. 언젠가 당신이 외롭고 슬퍼지면, 나를 찾게 될 거야."

폴 엘뤼아르는 다음과 같은 약속을 덧붙였지만, 시간은 그 약속을 지워 버렸다.

"우리도 어쩔 수 없이 늙을 테지만, 헤어진 채 늙어 가지는 않을 거야."

폴 엘뤼아르, 당에서 축출되다

역사는 부당하게 갈라를 따라잡았다. 소비에트 연합으로 이름이 바뀐, 떠나온 조국의 정치는 그녀의 전 남편과, 그녀와 자주 어울리던 대부분의 시인과 화가들의 마음을 사로잡았다. 살바도르만이 그 유혹에서 무사했다. 혁명이 일어나기 오래 전에 러시아를 떠나온 갈라는 가족들이 여러 가지 사건에 연루되어 모스크바에서 비참한 생활을 하고 있다는 사실을 알고 있었다. 그녀는 소비에트 정권의 복잡하고 혼란스런 변화에서 멀리 떨어진 채 살고 있었다. 혁명주의자들은 그녀에게 특별한 영향력을 행사하지 않았다. 러시아 혁명의 선구자 마야코프스키의 미망인인 릴리 브릭과 자매간으로 아라공의 새로운 애인이 된 러시아 여자 엘사 트리올레와는 다르게 갈라는 붉은 예언자들의 선언에 대해 줄곧 무관심했다. 스탈린도, 트로츠키도 갈라를 동요시키지 못했다.

갈라는 모스크바 시절—그 시절 갈라는 자기네 집보다 훨씬 호화롭고 화려한 츠베타예바의 집에 가 보고 집에서 떠나고 싶은 욕구를 느꼈다—자주 만나던 친구인 시인 마리나 츠베타예바를 파리에서 다시 만났다. 마리나 츠베타예바는 파리에 망명 중이었다. 백군 장교였던 그녀의 남편 세르주 에프롱은 1918년이 되자마자 자기 나라를 빠져 나왔고, 그녀도 어린 딸을 데리고 가능한 한 빨리 러시아를 떠나

1922년 그와 합류했다.

마리나는 가난했다. 가난한 데서 그치지 않고 비참한 생활을 하고 있었다. 그녀는 프랑스에서 러시아어로 시를 쓰고 있었고, 망명한 동향인들하고만 어울렸다. 그녀의 유일한 위안은 자신의 보물인 모국어로 대화하는 것이었다. 마리나는 파리 여자처럼 달라진 갈라를 잘 알아보지 못했다. 1927년 갈라는 초현실주의자들이 자주 모이곤 하는 카페에서 그녀를 만났다. 마리나의 동생으로 갈라와 동갑인 아나스타샤, 다시 말해서 아샤 역시 파리에 와 있었다. 아샤는 어릴적 친구 갈라의 뺨에 입을 맞추고 이야기를 나누며 갈라의 우아한 태도와 화려한 인맥에 놀랐다.

역사에 덜미를 붙잡힌 아샤는 곧 다시 러시아로 떠났다. 비참과 공포의 짐을 진 채 상처 입고 소련을 떠나와 그곳으로 돌아가기를 두려워하는 마리나와 달리 아샤는 조국에서 자신이 할 역할이 있다고 믿고 있었다. 오랜 세월이 흐른 후, 아주 늙어서 그녀는 『회고담』(1971년 모스크바에서 출간되었다)에서 그 사실을 털어놓고 있다. 갈라는 이제 그 옛날의 러시아 처녀가 아니었고, 더 이상 자신의 러시아 친구들을 이해할 수 없었다. 혁명이 그들을 갈라 놓았던 것이다. 갈라는 외국인이 되어 있었다. 붉은 세월에 강타당해 무일푼이 되고 이어 목숨마저 빼앗긴 그 두 젊은 여자들의 참상이 갈라로 하여금 공산주의자들의 편에 설 수 없도록 했을 것이다. 갈라는 더 이상 아나스타샤도 마리나—그녀는 이름을 숨긴 채 1939년 러시아로 돌아가 1941년 자살한다—도 만나지 않게 된다.

살바도르 달리처럼 갈라도 반공주의자였다. 달리 자신의 말에 따르면, 그들은 둘 다 '집단에 반대하고 개인을 옹호'했고 선천적으로 반항적이었으며 자신들의 자유를 누리는 데만 관심이 있었기 때문이었다. 그 자유가 그들로 하여금 그룹의 규율에, 그들에게 영향력을 행사

하려는 모든 독재에, 나아가 그들 스스로 세우지 않은 모든 규칙에 과민 반응을 보이게 만들었다. 질서를 좋아하긴 했지만 개인적인 운명을 추구했던 갈라는 생활과 직업의 균등화와 절대 평등의 이상——그녀의 조국이 자국에 적용하고 격앙된 교리 교육을 통해 전세계에 받아들이게 하고 있는——을 받아들이기에는 안락과 사치와 독립을 너무나도 좋아했다.

갈라의 논지는 확고했다. 보호받고 특권을 누리며 상류 사회 인사들과 어울리면서 부자가 되어 가던 그녀는 지식인 서클에서 이미 유리한 위치를 점령하고 있는 그 사상을 받아들이지 않는다. 1930년대가 시작되자마자 공산주의 추종자들은 상당히 늘어났다. 마리-로르 드 노아유는 전위에서 밀려날지도 모른다는 우려에서 다이아몬드와 루비로 된 낫과 망치 모양의 브로치를 달고 나타나기까지 했다. 자신들의 야망에 충실했던 갈라와 달리는 종교에 대해 취하는 것 같은 그런 행동을 보이지 않았다. 그들은 선명하게 반대 입장을 취했다. 그리하여 그들은 즉각 반혁명 진영에 속하게 되었다. 체제와 지적 유행과 루이 아라공과 엘사 트리올레에게 반대하는 이들과 더불어.

적극성의 정도는 다르지만 그들 주위 사람들은 전부 혹은 거의 전부가 이미 공산주의자이거나 공산주의자가 되어 가고 있는 중이었다. 르네 크르벨과 벵자맹 페레, 피에르 나빌, 루이스 브뉴엘, 폴 엘뤼아르는 앞서 말한 공현축일에 충동적으로 공산당에 가입했지만 그들의 감정과 희망은 서로 달랐다. 세 사람은 "혁명을 위해 당의 억압을 받아들여야 하는가?"라는 이론이 분분한 대주제를 놓고 여러 시간, 여러 날 밤 동안 토론을 거듭했다. 당은 실제로 희생을 요구하고 있었지만 시인들은 준비되어 있지 않았다.

공산당이 입지를 굳혀 가면서 반혁명적이라고 지식인들을 비난하던 1930년대에 갈라는 초현실주의 그룹 내의 의식상의 갈등을 말없이 지

켜보았다. 자신이 십여 년 전부터 알아 온 그 사람들이 하나의 선택 앞에서 서로 생각이 다르다는 것을 그녀는 알고 있었다. 그 선택은 그들 대부분에게 몹시 힘겨운 것이었다. 그것은 결국 서로 간의 불화를 낳기에 이른다. 크르벨은 공산주의자로서 선동적인 예술을 줄곧 밀고 나갔고, 아라공도 엘사의 인도 아래 공산주의자로서 단호하게 처신했다.

반면 브르통은 일찍부터 갈등을 드러냈다. 너무나도 소중한 운동인 '자신의' 초현실주의가 그보다 강한 무엇의 공격을 받고 허물어지는 것을 보자 걱정스러웠던 것이다. 부르주아지 사회에 대한 증오와 절대 개혁에 대한 욕구에서 마르크스주의에 동조했고, 위협적으로 상승하고 있는 독일의 국가사회주의에 맞서는 최선의 해결책이 소련 정치라는 생각에서 자신의 참여를 공고히한 그는 비판 정신 때문에 속을 끓였고, 내색하진 않았지만 검열이 가하는 지적 억압을 못 견뎌했다. 시련처럼 부과되는 물질적인 의무는 더욱 견디기 어려웠다.

실제로 당시 순수하고 엄정한 공산주의자들에게 예술가들이란 모두 개인주의적 소지가 있는 위험 분자들로 엄격히 통제할 필요가 있다고 간주되었다. 창작하는 이에게 어떤 자유도 허용되지 않았다. 예술이란 냉혹한 이데올로기에 봉사하는 일개 도구일 뿐이었다. 계급 투쟁에 공헌하지 않는 시는 모두 반혁명적인 데 그치지 않고 중대한 범죄 행위라고까지 할 수 있었다. 투지나 열광에서가 아니라, 힘없는 이들을 위해 모든 것이 정말 바뀌리라는, 세상이 보다 정의롭고 자비롭게 되리라는 희망에서 공산주의에 몸담았던 폴 엘뤼아르 역시 브르통과 마찬가지로 적대와 불신의 벽에 부딪쳤다. 당시 당의 본부가 있었던 샤토된 가의 지도자들은 그들이 무엇을 쓰는지 감시했고, 그들의 자유로운 충동을 억압했다.

사실 초현실주의와 공산주의의 연대야말로 이상한 사건이었다. 두 운동은 서로 불신하고 서로 증오해야 마땅했다. 기성의 모든 조직의

면전에다 침을 뱉고 그것으로부터 벗어나기 위해 '다다'를 창설했던 젊은이들, 질서와 규율과 군대와 징병과 모든 것에 대해 '반대'를 외쳤던 그들, 조레스에게 '찬성'했던 아나톨 프랑스를 민중의 이름으로 사고하려 했다는 이유로 일 년 후 비난했던 그들, 그 젊은 다다들이 나이가 들어 가면서 유토피아에 동조하게 된다. 젊은 시절의 무정부주의에서, 모든 무정부주의의 가장 지독한 적인 프랑스 공산당으로 직행한 셈이었다. 실제로 그들은 '마르크스주의는 혁명에 이르고자 한다, 초현실주의는 혁명적이다. 따라서 혁명을 성공시키기 위해 마르크스주의와 초현실주의는 서로 연합해 노력해야 한다'는 탁상공론의 희생자가 되어 있었다. 그들에게 부르주아지 사회는 언제나 쳐부수어야 할 적, 무찔러야 할 괴물이었고 마르크스주의는 그것을 뒤흔드는 데 가장 확실한 도구로 여겨졌다. 그들이 예술과 문학의 자유를 포함해 모든 자유에 가장 적대적인 정치와 한편이 된 것은 바로 그런 자유의 이름으로 억압적인 사회에 맞서기 위해서였다.

1932년 아라공에 반대하는 엘뤼아르의 소책자 『증명서』(분노한 아라공은 그 소책자를 '우랄 산맥 만세!'라고 불렀다)와 브르통의 소책자 『시의 비참』이 출간된 후 특히 격화된 몇 차례의 다툼과 분쟁 끝에 1933년 늦가을 두 시인은 당에서 축출되었다. 그후 그들은 당에 협력하지는 않았지만 줄곧 마르크스주의 이론에서 떠나지 않았다. 달리에 대한 비난에서 알 수 있듯이 그들 둘 다 한동안 기묘한 열정에 차서 소련의 정치와 자신들의 시적 개념 사이에는 화해할 여지가 있다고 믿고 있었다. 마음속에 좌파적 개념을 지니고 있었음에도 앙드레 브르통은 어쩔 수 없이 공산주의로부터 멀어져 갔다.

전처(前妻)에게 보내는 편지에서 다른 무엇보다도 사랑을 이야기하던 폴 엘뤼아르가 그녀에게 거리를 두어야 할 때가 왔다. 에스파냐 내전이 일어나고 달리가 비판대에 선 해이자 두 사람 모두 재혼을 하고

엘뤼아르가 당에서 축출된 해이기도 했던 1934년, 엘뤼아르는 『대중의 장미』를 출간했다. 그 시집에는 그가 잃어버린 것, 다시 말해서 아버지의 보호와 갈라의 사랑에 대한 향수 속에 가난한 이들에 대한 사랑이 용해되어 있다.

> 서글프고도 달콤한 진실
> 사랑은 배고픔과 목마름과 흡사하다지만
> 결코 족함을 모른다
> 사랑은 형태를 갖추었다 해도 집에서 나가고
> 풍경에서 빠져 나간다
> 지평선이 그의 잠자리를 마련해 준다.

시인들의 가슴속에 정치만 있었던 것은 아니었다. 하지만 정치는 또 다른 인생의 동반자처럼 그들 곁에 머물면서 그들을 정복하고 길들였다. 한때 거리를 두긴 했지만 엘뤼아르가 평생 동안 평등과 정의와 박애의 길을 선택하고 확고한 좌파로 처신하고자 했던 반면, 달리는 파시즘의 혼탁한 물결 속에서 우파, 그 중에서도 극우파로 이행했고, 달리에게 충실했던 갈라는 주저없이 그를 따랐다. 앙드레 브르통과 그의 친구들의 생각대로 달리는 정말 파시스트였을까? 아니면, 거의 대부분 마르크스주의자이거나 마르크스주의의 동조자들로 트로츠키주의자 아니면 스탈린주의자였던 초현실주의자들 가운데에서 자신을 부각시키고 친구들의 신경을 긁기 위해 일부러 소동을 일으킨 것일까?

살바도르 달리는 거기에서 좌파에 동조하는 이들의 면전에 휘둘러 댈 협박거리를 찾아냈다. 그는 자서전에서 이렇게 쓰고 있다.

"당시 내 주위에서는 여론이라는 하이에나가 짖어대면서 내가 히틀러주의자인지 스탈린주의자인지 밝히라고 요구하고 있었다. 천만에,

만만에 말씀. 나는 오직 달리주의자일 뿐이었다. 죽을 때까지 그럴 것이다. 나는 어떤 혁명도 믿지 않았다. 내가 믿은 것은 다만 전통의 위대한 자질뿐이었다."

우파가 되었든 좌파든 간에 보다 높은 대의를 위해 개인이 희생해야 한다고 설교하는 두 상반되는 경향에 맞서 달리는 단호하게 독립적이고 개인적이고자 했다. 프랑스에서 줄곧 자신의 말에 귀를 기울이고 있는 이들에게 그는 그렇게 선언했다. 대부분의 당대 지식인들과는 달리 그는 그 자신의 표현대로 속속들이 "역사에 적대적이었고 무관심했다". 타협의 여지가 없을 정도로.

파시스트 운동은 그의 민감한 부분을 건드렸다. 그토록 개인주의적이고 선동적이고 초현실주의적이고 반항적이고 버릇없는 달리도 정치적인 무정부주의만큼은 두려워했다. 에스파냐 그의 마을까지 무정부주의자들이 맹위를 떨치고 시민들이 여기저기서 폭력을 자행하자 그는 무엇보다도 자신의 안전을 걱정했다. "나는 역사적인 기질이나 영혼을 갖고 있지 않다"고 그는 나중에 밝히고 있다. 그 점에서 그는 갈라와 완벽하게 일치했다. 어떤 것이 되었든 혁명에 적대적이었던 갈라는 오직 개인적인 운명만을 믿었다. 엘뤼아르와는 정반대로 그녀는 달리처럼 자신의 지고한 에고이즘에 봉사한다는 오직 하나의 정책만을 갖고 있었다.

달리 부부는 그런 공통점을 갖고 있었다. 그들은 무질서보다는 질서를, 내전보다는 평화를, 혁명보다는 안락을 더 좋아했다. 달리가 원하는 것은 그림을 그리기 위한 평화로움뿐이었고, 그녀 자신의 말에 따르면 갈라는 이미 자신의 조국을 결딴낸 역사의 동요에 동조한다면 자신도 마리나 츠베타예바와 같은 비참한 상황에 몰릴 뿐이라고 믿고 있었다. 정치적으로 무관심했던 그들——"나는 결코 정치에 관심을 가진 적이 없었다. 내게는 정치가 어이없고 하찮게 여겨졌다"고 달리는 쓰

고 있다——이 어느 쪽 진영에 합류하는가 하는 것은 어느 쪽이 자신들의 안전을 보장해 주느냐에 달려 있었다.

한편 에스파냐는 말 그대로 포탄과 피로 얼룩져 있었다. 살바도르가 정기적으로 전시회를 했고, 갈라와 함께 들르기도 했던 달마우 화랑의 주인 달마우의 표현에 따르면, 1934년 10월 바르셀로나에는 폭탄이 우박처럼 쏟아졌다. 카탈루냐 공화국의 독립이 선포되었다. 격렬한 폭력적 시위가 바르셀로나와 인근 마을을 뒤흔들었고, 그곳 주민들은 한을 풀기 위해 공공 장소가 진짜 법정이라도 되는 듯이 사형을 언도했다. 이상주의자와 이론가 무리에 약탈자들이 합세했다. 사태는 이내 혼란의 극에 달했다. 무정부주의자들은 혁명론자들과 반혁명론자들에게 한치도 양보하지 않았다. 실제로 서로를 적으로 간주하고 전투를 벌이고 있는, 나라를 분열시키는 여러 경향들 가운데에서 이성을 찾기란 어려운 일이었다.

달리는 기질적으로 겁이 많았다. 그는 부끄러워하지도 않은 채 그 사실을 털어놓고 있다. 두려움은 달리라는 존재의 근본이기도 했다. 그는 자신의 공포에서 연유한 강박 관념들로부터 헤어나기 위해 그림을 그렸다. '바르셀로나를 강타한 포탄의 우박' 앞에서 그는 망설이지 않았다. 자기 고향에 대한 사랑과 애정에도 불구하고 그는 짐을 싸서 떠나기로 결심했다. 그에게 안정과 이성을 되찾아 주던 갈라도 이번만큼은 그를 안심시키지 못했다. 그녀도 두려움에 떨고 있었다. 그녀도 그처럼 위험을 두려워했고, 미쳐 날뛰는 군중을 두려워했으며, 자신의 평화와 일상의 리듬을 깨뜨리는 모든 것을 두려워했다. 사격 소리와 병사들의 비명 소리가 들려 오자 그녀는 달리의 손을 잡고 도망치고 싶어했다. 그들은 우선 그림들을 포장했고, 가져갈 수 있는 모든 것을 택시에 실었다.

1934년 10월 중순, 두 사람은 임시 시민 법정이 만들어져 있던 마을

을 마지막으로 통과해 어렵게 국경을 넘을 수 있었다. 그들을 태워다 주고 돌아가던 택시 운전수는 바르셀로나 거리에서 유탄을 맞고 만다. 프랑스 땅 세르베르에 무사히 도착한 달리와 갈라는, 행복 자체였던 카탈루냐 마을을 버려 두고 왔다는 가슴아픈 향수와 그곳에서 무사히 벗어났다는 안도감에 휩싸인 채 파리로 올라왔다.

파리에서 달리는 무시무시한 영감에 휩싸여 「내전의 예감」을 그렸다. 화가에 따르면, 그 그림은 '착란 속에서 서로를 조이는' 팔다리들이 얽혀 있는 거대한 인간의 몸을 형상화한 것이었다. 무정부주의자들의 혁명이든, 카탈루냐 분리독립주의자들의 혁명이든 간에 혁명이 달리에게서 불러일으킨 것은 공포뿐이었다. 그것은 갈라에게도 마찬가지였다.

뮤즈인가 마녀인가

1930년대에 달리 부부는 머리가 둘 달린 괴물처럼 밀착되어 있었다. 화가가 있는 곳이면 어디서든 말없고 비밀스런 그의 아내의 모습을 볼 수 있었다. 그가 자신의 그림에 대해, 인물 자체에 대해 조명을 받고 있었다면, 그녀는 그림자 속에 머물러 있었다. 그녀는 그와 분리될 수 없는 존재였다. 그에게 영감을 주는 존재였고 그가 그녀에게서 존재할 힘을 퍼올렸다는 점에서 그녀는 단순한 뮤즈 이상이었다. 그는 그녀를 자신에게 '안정감을 주는 천사'라고 불렀다. 그녀는 그의 걸음과 그의 존재와 그의 사고를 이끌어 주었다.

그들이 함께 지낸 처음 십 년 동안 그녀는 그에게서 잠시도 떨어져 있지 않았다. 그녀는 그의 숨소리에 맞추어 호흡했다. 당대의 유명한 사진가들이 찍은 사진을 보면 그들은 얼핏 보기에는 어울리지 않는 이상한 한 쌍처럼 보인다. 달리가 사람 눈에 띄는 엉뚱한 모습이었다면 갈라의 외모는 절제되어 있었고 단순했다. 외출할 때면 달리는 여러

개의 반지와 손잡이가 금으로 된 지팡이에 망토를 두르고 댄디하게 차려입었다. 세월이 흘러 그가 예술가로서의 성공을 점점 더 확신하게 되자 콧수염의 길이는 점점 더 길어져서 사람들의 주목을 끌었다.

그는 괴상하고 이목을 끄는 스타일을 좋아했고, 갈라는 말쑥하고 정통적인 샤넬의 의상을 입고 그를 따랐다. 그는 많이 웃고 많이 말했지만, 그녀는 말과 웃음을 아꼈고 절제된 인상을 주었다. 언뜻 보기에 그들은 정반대처럼 보였다. 한쪽이 야단스럽게 차려입었다면, 다른 한쪽은 절제의 전형이었다. 한쪽이 호화스럽고 관대하고 부산스러웠다면, 다른 한쪽은 자신을 드러내지 않았고 어떤 경우에도 스스로를 내세우려 하지 않았다.

그가 그녀를 자신에 대해 온갖 권력을 갖고 있는 여왕인 양 대우하지 않았다면 사람들은 그녀를 몸종으로 여겼으리라. 그녀는 순종적으로 그를 따라다녔고, 그의 어떤 계획에도 반대하지 않았던 것 같다. 그가 구상하고 만들어 내는 것에 대해, 그의 결정과 변덕에 대해 언제나 동의했다. 그녀는 그것에 자신을 맞추었고, 결코 맞서지 않았으며, 일상적인 영향력을 통해 그에게 어울리지 않거나 그 반향이 지나치게 걱정스러운 선택들의 방향을 노련하게 통제했다. 경제적인 문제들을 경멸하고 번거로워하는 그를 위해 그런 문제들을 처리하면서 그녀는 매일매일의 생활에서 힘있게, 나아가 권위 있게 그를 이끌면서도 그의 자아를 침해하지 않았다. 그녀는 자신과 함께 살고 있는 그 스타를 질투하지도, 비판하지도 않았다. 그의 곁에서 그의 꿈에 어울리는 안락과 평화를 구축하는 사명을 떠맡음으로써 그녀는 하인이자 비서라는 덧없는 역할을 처음부터 스스로에게 부여했다. 그가 두뇌였고 상상력이었다면 그녀는 천재의 보호책이었다.

실제로 30년대에 달리는 미치광이로 통했다. 엉뚱한 일들을 저지르고, 평범한 것을 공개적으로 반박하고, 스스로의 편집증을 자랑스럽게

과시함으로써 악명이 높아졌다. 달리는 미치광이인가, 아닌가? 아무도 갈라에게 그런 질문을 하지는 않았다. 그랬다면 그녀는 아마도 대답 대신 미소를 짓거나 어깨를 으쓱해 보였으리라. 그녀만이 그 답을 알고 있었다. 1934년 달리는 기자들에게 자기 자신과 자신의 기질, 자신의 환상에 어울리는 다음과 같은 재담을 던짐으로써 특유의 방식으로 그 수수께끼를 풀게 된다.

"나와 미치광이의 차이점은 내가 미치광이가 아니라는 데 있다!"

그런 비정형적인 인물과 함께 살면서 그에게 자신의 몸과 마음을 바치고 갈라가 받은 보상은, 정의할 수 없는 그 존재의 빛을 부분적으로 받고 그의 후광을 함께 나누는 것이었다. 그녀는 자신의 길을 선택했다. 그것은 자신이 선택한 남자의 운명을 통해 대리 만족을 느껴야 하는 여자의 길이었다. 하지만 그들을 이어 주는 계약에서 그녀가 맡은 역할은 평범한 아내처럼 수동적이고 복종적인 것은 아니었다. 그녀는 역동적이었다. 그녀는 달리를 움직이게 하는 힘이요, 그에게 날개를 달아 주는 동인(動因)이었다. 그녀는 막강한 영향력을 행사했다. 그녀는 그가 그 자신이 되도록 도와 주었다. 뮤즈로서 그녀의 방식은 단순했지만 일반적인 뮤즈의 방식보다 훨씬 광범위했다. 갈라는 영감을 불어 넣고 그를 화가로 만드는 데 만족하지 않았다. 그녀는 그에게 신념을 불어 넣었다. 그 신념이 없었다면 그는 아무것도 될 수 없었으리라.

물론 달리에게는 언제나 재능이 있었다. 형태와 색채에 대해 탁월한 천분을 지니고 있었다. 또한 그는 놀라운 상상력의 소유자였다. 그의 혈관 속에는 창조자의 피가 흐르고 있었다. 하지만 그에게는 근본적인 약점이 있었다. 스스로 분석하고 있는 것처럼 콤플렉스 투성이로 종종 자신을 마비시키는 극도의 불안에 시달리고 있었던 그는 정신분열의 광풍을 여러 차례 경험했다. 갈라는 그가 자신을 괴롭히는 사악한 세력과 싸워 이기도록, 재능과 광기의 균형을 회복할 수 있도록 도와 주

었다. 그의 손을 잡고 그가 이 세상에서 가장 위대하고 가장 훌륭한 예술가라고 매순간 속삭여 주었고, 그에게 절대적으로 결여되어 있는 그 무엇을 불어넣어 주었다. 그런 아내의 신념이야말로 자신의 그림과 더불어 살바도르 달리의 가장 귀한 재산이었다. 달리는 그녀에게 그런 자신의 생각을 거듭 강조했다. 그녀가 없었다면 삶을 이어 갈 수도, 심지어는 그림을 그릴 수도 없었으리라는 것을.

실제로 갈라를 알고 나서 달리는 크게 변했다. 세월이 갈수록 지나치게 길어지는 콧수염과 품위 있는 옷차림뿐 아니라 화풍도 대담하고 독특해졌다. 그녀는 그러한 화풍에도 기여한 바가 컸다. 과거의 달리는 줄곧 병적으로 소심했다. 갈라의 도움이 없었다면, 자신의 껍질을 깨고 나온다는 것은 그에게 줄곧 불가능한 시련으로 남아 있었으리라. 그녀가 그를 따라다닌 것은 바로 그런 이유에서였다. 오직 그녀의 존재만이 그를 안심시킬 수 있었다. 그녀는 마술사처럼 그에게 자신의 힘을 행사했다. 그녀의 힘은 그를 안심시키는 동시에 그를 자극했다.

카다케스의 야성적인 청년은 길들여졌다. 말로 표현하기 훨씬 전부터 그는 화가로서의 자신의 성공이 홍보—당시 사람들의 말에 따르면 자기 선전—에 달려 있다는 것을 분명히 이해하고 있었다. 명망 있는 전위 예술가들 가운데 하나가 되기 위해 초현실주의 운동에 참여하라고 갈라는 그를 적극적으로 부추겼다. 고향에 틀어박혀 있어서는 예술가로서 성공할 수 없다, 화가—탁월하기 짝이 없는 재능의 소유자라 해도—에게는 인맥과 우정에 이어 홍보 역시 필요하다고 그를 설득한 사람은 바로 갈라였다. 그녀는 달리보다 먼저 그 사실을 깨달았다. 작품이 아니라 시인이나 작가, 화가 자신이 스캔들의 중심이 되는 경우가 더 많지 않은가.

예술가로서 존재하기 위해서는 물의를 일으키고 군중을 선동해야 했다. 살바도르 달리의 삶 자체라고 할 수 있는 선전과 자기 홍보의 힘

겨운 싸움을 담당한 사람은 바로 그녀였다. 그녀는 자신의 역할을 다 했고 '불 속으로 뛰어드는 고통'을 결코 마다하지 않았다. 매니저이자 홍보자, 마네킹이자 여주인으로서 그녀의 역할은 화실에서 일하는 그의 곁에서 책을 읽어 주는 데에 머물지 않았다. 모든 싸움을 함께했다. 그가 강연을 할 때든, 화랑에 그림을 걸 때든, 뉴욕 5번가에 있는 백화점 쇼윈도를 장식할 때든, 기자들의 질문에 답변할 때든 그녀는 그의 곁에서 그가 하는 모든 행동을 지지해 주었다.

그녀가 줄곧 함께 있어 준 것은 연대감의 표시였다. 달리에게 갈라는 부적 같은 존재였다. 대부분의 소심한 사람들이 그렇듯이 그는 자신의 그림자를, 자신의 목소리를, 자기 자신을 두려워했다. 그녀가 함께 있다는 것을 느낄 수 있을 때라야 달리는 열정적이고 눈부신 존재가 될 수 있었다. 갈라가 그에게 전달하는 최면적인 영향력만이 그로 하여금 자신의 껍질을 깨고 나와 진정한 달리가 될 수 있게 해주었다.

그녀는 그의 대의를 자신의 대의로 삼을 정도로 그것에 헌신했다. 말을 하고 그림을 그릴 때 달리는 그녀를 대신해 그녀 자신이 할 수 있는 것보다 훨씬 멋지게 그 일을 하고 있는 셈이었다. 그녀가 그토록 꿈꾸었던 재능, 폴 엘뤼아르에게서 보고 이미 매혹당했고 막스 에른스트에게서 보고 오랫동안 이끌렸던 창조자로서의 재능을 갖고 있지 못했던 그녀는 살바도르와 인생을 함께하면서 그 재능을 꽃피우는 진정한 산파 역할을 해냈다.

세월은 그녀의 에너지도, 그녀의 기민함도 무디게 하지 못했다. 시간은 그녀의 신념에 아무런 타격을 주지 못했다. 갈라는 평범한 뮤즈가 아니었다. 그녀는 영매이기도 했던 것이다. 처음 만나는 날부터 그녀는 그들이 영원히 떨어지지 않으리라는 것을 예감했다. 갈라는 카드점 속에서 운명을 읽었고, 그녀가 읽어 낸 운명은 연약한 달리를 강하게 만들어 주었다. 신탁을 받은 무녀처럼 그녀는 확신의 빛으로 무장

된 환상을 통해 과거인 양 미래를 보아냈다. 그녀의 눈에는 미래가 투명한 샘물처럼 들여다보였다. 달리를 붙들어 준 갈라의 흔들리지 않는 낙관주의는 그런 선견지명의 재능에 기초하고 있었다. 미래? 그것은 두 사람 모두에게 있어서 눈부시고 영광스러운 것이 될 터였다.

카드 점을 치면서 운명을 읽어 낼 줄 알았던 그녀는 자신에게는 유니폼과 다름없는 샤넬 정장으로 몸을 감싼 채 평범해 보일 정도로 얌전하게, 엉뚱한 짓에만 시간을 쓰는 것처럼 보이는 한 남자의 뒤를 말없이 비판 없이 따르면서 그 행로를 통제했다. 아내로서의 그녀의 역할은 뭐라고 잘라 말하기 어려운 것이었다. 실제적인 감각과 함께 예지 능력을 갖추고 있었고, 독재적이지만 순종적이었으며, 엘리트주의자로서 영광과 재물과 열정을 좋아하면서도 그늘 속에 머물러 있는 것으로 만족할 줄 알았던 그 시절의 그녀가 이 세상에 없었다면, 우리가 아는 달리는 이 세상에 없었으리라. 그러기에 달리 자신도 평생 그녀에게 진심으로 최고의 경의를 표하게 된다.

30년대에 달리는 개성의 꽃을 피움으로써 자신의 팔레트를 넓혔고 선전을 강화했다. 초현실주의에서 축출당한 그는 그 그룹에게 예의를 지킬 것을 요구했고, 브르통에게 맞서 계속 자신을 초현실주의자라고 칭했다. 그 이름에 어울리는 사람은 오직 자신뿐이라는 듯 그 단어를 즐겨 썼다. 자신의 상상력이 미치는 전 영역으로 화가로서의 활동을 확대시킨 그는 여러 가지 물건을 만들어 냈고, 상점 쇼윈도의 디스플레이를 맡았으며, 옷이나 모자, 보석, 심지어는 소파 디자인까지도 마다하지 않았다. 어떤 부유한 영국인 애호가가 영국에 있는 중세 때의 사냥용 별장을 초현실주의적 꿈의 공간으로 변화시켜 달라고 요청하자 그는 그 작업을 맡기도 한다.

자신의 말에 귀를 기울이는 이들에게 그는 거듭 말하곤 했다. 예술은 시, 그림, 데생, 조각에 한정되는 것이 아니라, 삶 속으로 침투해 모

든 것과 어우러져야 한다는 것이었다. 그것이야말로 살바도르 달리의 독특한 방식이었다. 초현실주의는 그냥 예술이 아니라 삶의 예술이라는 것이었다. 손에 붓을 들어야만 초현실주의자가 되는 것이 아니라 아침에 눈을 떠서 잠들 때까지, 꿈 속에서까지도 매순간 초현실주의자라야 하는 것이었다. 명심하는 게 좋을 것이라고 그는 앙드레 브르통을 겨냥한 듯 말하곤 했다. 그 무엇도 그의 넘치는 창조력에 족쇄를 채우지는 못했다.

달리는 자신의 그림자가 지켜보는 가운데, 자신의 열렬한 애호가인 에드워드 제임스를 위해 설계도를 그리기도 했다. 에드워드 제임스는 에드워드 7세의 사생아로 알려져 있는 사람으로 후에 갈라에게 팔찌 하나를 주는데 그것은 그녀가 즐겨 착용하는 유일한 보석이 된다. 현대적인 스타일의 그 금팔찌는 평생 동안 갈라에게 예술 애호가로서의 제임스와 그의 한결같은 마음과 광기를 떠올려 주게 된다.

달리는 그를 위해 광기 어린 대형 응접실을 설계했다. 그 응접실 안에 들어온 손님들은 살아 있는 개의 뱃속에 들어와 있는 듯한 착각을 일으킬 터였다. 칸막이 벽들은 인공적인 호흡의 리듬에 따라 넓어졌다 좁아졌다 하게 되어 있었는데, 그 착각은 계속해서 들려오는 헐떡임 소리 때문에 더욱 실감이 났다. 그 계획은 완공을 보지 못했다. 뮌헨의 공황 때문인 듯 제임스의 대형 응접실은 완성되지 못한다.

달리는 여러 가지 진기한 물건들을 만들어 냈고 그것들은 그림만큼이나 달리에게 명성을 가져다 주었다. 가짜 인어들이 헤엄치고 있는 마법의 수영장, 파리와 가재로 뒤덮인 인형들을 태운 채 물에 빠진 택시, 최음제가 들어 있는 재킷(음료 잔과 역시 파리들을 박아 넣은 이 작품은 1936년 런던에서 전시되었다) 등은 대단한 성공을 거두었다. 낮과 밤을 표상하는 먼지와 파리로 뒤덮인 마네킹들로 뉴욕 본위트 테일러의 쇼윈도를 장식하기도 했다. 달리는 그 마네킹들을 가지고 인도

위에서까지 소동을 벌인 다음 물이 담긴 욕조 속에 빠뜨렸다. 갈라는 스핑크스 같은 미소로 남편의 온갖 익살을 받아들였다. 그의 유머 감각을 인정해 주는 그녀의 유일한 의사 표시는 바로 미소였다.

그는 파리의 비외-콜롱비에 극장에서 '초현실주의적 식인주의(食人主義)와 히스테릭한 초현실주의'라는 주제로 강연회를 열었다. 1936년 1월 24일 로베르 드 생-장 기자는 그 강연회를 참관하고 모든 것이 문제인 동시에 아무것도 문제되지 않는 그 기묘한 독백에 대해 이렇게 말하고 있다.

"요강, 만자(卍字), 날개 달린 남근, 낫과 망치, 거울 달린 옷장, 발뼈, 기능주의, 비(非)유클리드 기하학…… 달리는 군중을 선동하기 위해서라면 모든 것, 다시 말해서 무슨 일이든 할 차비가 되어 있었다. 그는 노부인의 희끗거리는 머리 위에 양념용 야채를 넣은 오믈렛을 뒤집어 엎었고, 루이 아라공에게 몇 개의 창을 던졌다."

생-장의 말에 따르면 달리는 메피스토펠레스를 불러 오기도 했다. 강연회는 실패였다. 기자는 다음과 같이 쓰고 있다.

"별다른 소동은 일어나지 않았다. 가짜 폭탄이 몇 개 터졌지만 아무도 겁내지 않았다."

생-장이 쓰지 않은 것은 무대 뒤에 있던 갈라의 역할이었다. 달리의 재능이 아직 꽃피지 않았고 그의 예술에 대한 평가가 의문시되었던 그 모든 세월 동안 갈라는 인내를 갖고 그를 지지해 주었다. 달리를 위로하기 위해, 그를 안심시키기 위해, 그를 설득해 앞으로 나아가게 하기 위해, 때때로 격노한 미치광이로 변모시킬 수 있는 그의 내부의 망상에 휩쓸리지 않도록 하기 위해 갈라는 막대한 에너지를 쏟아야 했다. 자제력을 잃고 행동하고 말할 때 그를 진정시킬 수 있는 사람은 오직 그녀뿐이었다. 어느 날 그는 자신의 아이디어를 훔쳤다는 이유로 어떤 영화 감독을 목졸라 죽일 뻔하기도 했다!(문제의 영화 감독은 조지프

코넬이다)

갈라가 곁에 없으면—그럴 때는 거의 없었다. 또 다른 재앙이 닥칠까 봐 그녀는 달리를 방치할 수 없었다—, 달리에게는 불행이 닥쳤다. 1936년 7월 런던의 뉴 버링톤 화랑에서 브르통이 추진한 제1회 국제 초현실주의 전시회에서 바로 그런 일이 일어났다. 그 전시회에 자신의 「최음제가 들어 있는 재킷」으로 스캔들을 일으키고 예술 평론을 선보인 달리는 그녀가 그 자리에 없었기 때문에 죽을 뻔하지 않았던가!

자신만이 그 비밀을 알고 있는 봉인된 수수께끼 같은 '몇 가지 편집증적 환상'에 대해 강연하기 위해 그는 사람들의 놀라움을 불러일으키며 강연회장으로 들어왔다. 부축을 받아야 연단으로 올라갈 수 있을 정도로 무거운 납 뒤축이 달린 잠수복을 입고 흰색 그레이하운드 두 마리를 데리고서였다. 피로와 권태에 휩싸인 갈라가 커피 한잔을 마시기 위해 평생 처음이자 마지막으로 자리를 비운 가운데, 달리는 유리와 철로 만들어진 잠수복 속에서 아무도 알아들을 수 없는 연설을 하기 시작했다. 달리의 기괴한 무언극에 청중이 문득 흥미를 보이지 않았다면 그 강연회는 새로운 재난을 낳았으리라.

달리는 질식 상태에서 꼭두각시처럼 몸을 흔들어 대고 있었다. 달리를 거기에서 구해 내기 위해서는 갈라에게 달려가 그녀의 가방 속에 있는 영국제 열쇠를 가져 와야 했다. 잠수복의 헬멧이 열쇠로 잠겨 있었기 때문이다. 잠시 후 경악을 금치 못하는 동시에 매혹당한 청중은 생중계된 예술가의 죽음에 박수를 보냈다. '몇 가지 편집증적 환상'에 대한 그 강연회는 갈라에게 하나의 경고였던 셈이다. 그후 그녀는 좋고 나쁘고를 막론하고 모든 경우에 언제나 침착하고 차분한 태도로 자리를 뜨지 않고 그를 지켜보게 된다.

그녀는 달리의 광기를 지켜보는 특별한 관객에 그치지 않고, 그것에

직접 참여하기도 했다. 그들이 같이 살기 시작하고 나서 몇 년 동안 그녀는 그가 가장 즐겨 내세우는 마네킹으로서, 그가 사랑하고 상상하는 그대로의 초현실주의적 '여성'을 포상했다. 그는 그 유행을 파리에서 런던까지, 로마에서 뉴욕까지 퍼뜨리고 싶어했다.

그를 기쁘게 하고 그의 홍보에 도움이 된다면 갈라는 자신이 좋아하는 샤넬의 정장을 잠시 벗어 두고 자신의 취향과 정반대 스타일의 옷을 입었다. 호화스러운 동시에 기괴한, 디자이너 엘사 스키아파렐리의 의상이었다. 그녀가 스키아프의 모델로 활동하는 동안, 달리는 방돔 광장에서 열리는 그 이탈리아 디자이너의 컬렉션을 위해 의상과 모자를 디자인했다. 그녀의 모습은 이상야릇하기 짝이 없었다. 꿀벌들로 뒤덮인 가짜 초콜릿 단추가 달린 요정 같은 옷을 입는가 하면, 가재 다리를 박아 넣은 옷도 입었으며, 입술들이 수놓인 정장을 입는가 하면, 전화기와 똑같은 모양의 파란색 사슴가죽 가방을 들었으며, 그 컬렉션의 으뜸가는 볼거리인 모자—뾰족굽이 달린 검은 구두 모양이었다—를 여유 있는 자세로 과시하기도 했다. 스키아프의 옷을 입는다 해도 갈라는 여전히 갈라였다. 자신과 달리만을 믿고 세상의 다른 것들에게는 무관심한 그녀는 초현실주의 속에서도 고전적이었다.

달리의 엉뚱한 행위와 그것을 홍보하기 위한 그녀의 놀라운 열정으로 날이 갈수록 부자가 된 그들은 몽루즈를 떠나 위니베르시테 가로 이사했고, 파리식 버섯 샐러드 대신 고급 식당에서 회식을 즐겼다. 이제 달리의 그림은 높은 평가를 받게 되었다. 그의 그림은 최초의 애호가 클럽 조디아크를 훌쩍 뛰어넘어 대서양을 건너 신대륙 정복에 나섰다.

1931년부터 두 차례의 그룹전을 열어 초현실주의라는 '아르 누보' (새로운 예술)의 세계로 미국 대중을 초대했던 그는 1933년 가을 메디슨 가의 한 화랑에서 개인전을 열었다. 그 전시회는 그가 미국에서

처음으로 거둔 결정적인 성공이었다. 열의에 찬 화랑의 젊은 주인 쥘리앙 레비는 달리의 작품이 지닌 놀라운 매력에 주목했다. 독특함과 도발성과 유머에도 불구하고——오히려 그런 특징들 때문에——, 달리의 작품은 순식간에 팔려 나갔다. 늘어진 시계들이 그려져 있는 「기억의 고집」은 오프닝 당일에 팔려 나갔다. 유명한 루이스 멈더를 포함한 까다롭기 그지없는 예술 비평가들은 화가를 극찬했고 그를 뉴욕으로 초대했다. 달리는 대서양을 건너는 것에 겁을 냈고 갈라는 오랫동안 그를 설득했다.

　1934년 12월 달리는 그토록 어렵게 승선한 챔플레인 호에서 내렸다. 그는 구명 조끼를 입고서야 용기를 내어 배에 올랐고, 끈으로 매어져 있기라도 한 것처럼 밤이나 낮이나 갈라의 손을 놓지 않았다. 여러 시간 동안 바닷물 속에서 헤엄치고 떠다니고 잠수하기를 즐기던 그 지중해인은 항해 여행을 몹시 겁냈다. 그가 그토록 추구했던 바로 그 자유의 상징인 자유의 여신상에서 멀지 않은 뉴욕의 부두에는, 쥘리앙 레비가 요란하게 홍보한 그의 도착 소식을 듣고 기자들이 나와 대기하고 있었다. 발작적으로 소심해진 달리는 배에서 바로 내리지 못하고 선실 속에 웅크리고 있었다.

　함께 왔던 친구 캐러스 크로스비는 기자들의 관심을 다른 데로 돌리기 위해 애썼다. 그녀는 파리의 광기가 중심에 자리잡고 있는 초현실주의 운동에 대해 말하기 시작했다. 지금은 거의 알려져 있지 않지만 자신이 보기에는, 이제 곧 배에서 내릴 카탈루냐 출신의 화가 살바도르 달리가 머잖아 세상을 뒤흔들 것이라는 예언이었다. 그녀는 개인적으로 달리를 숭배하고 있었다. 뉴욕에서 캐러스 크로스비는 유명인이었다. 재치 있고 재미있게 처신했으므로 기자들은 그녀를 좋아했다. 그들은 그녀와 함께 달리를 기다렸다.

　이윽고 선실에서 갈라의 말을 듣고 마음을 가라앉힌 달리가 그들 앞

에 모습을 나타냈다. 그는 항해 중 그 배의 요리사가 자신을 위해 특별히 만들어 준 바게트를 들고 있었다. 예사롭지 않은 길이의 바게트였다. 길이가 자그만치 20여 미터에 이르렀던 것이다(파리, 가재, 메뚜기처럼 빵은 그의 강박 관념 중의 하나였다). 갈라가 스핑크스 같은 표정으로 샤넬 의상을 입고 등 뒤에 서 있는 가운데, 달리는 그 첫 부적을 흔들어댄 다음 스키아파렐리의 의상을 입은 아내의 사진을 꺼냈다. 그 사진에서 갈라는 양 갈비로 된 모자와 그에 어울리는 의상을 입고 있었다. 기자들은 영문을 알 수 없었다. 그들은 인터뷰를 하려 했지만 달리는 영어를 할 줄 몰랐다. 캐러스 크로스비가 통역을 맡았다. 카탈루냐 억양은 이국 정취의 절정처럼 여겨졌다.

유명한 초현실주의자의 도착 소식은 양 갈비 모자를 쓴 갈라의 괴상한 사진과 함께 이튿날부터 신문의 제1면을 장식했다.

"나는 양 갈비와 내 아내를 사랑한다. 나로서는 그들을 함께 그리지 말아야 할 어떤 이유도 발견할 수 없다."

살바도르 달리는 힘주어 말했다. 어떤 기자가 그 갈비를 제대로 살펴보지 않고, "어깨 위에서 구운 양 갈비가 흔들거리는" 갈라의 그 기묘한 초상화가 놀랍다고 말하자, 그는 이렇게 정정해 주었다.

"그건 구운 것이 아니라 날것이라오."

"날것인 이유가 뭡니까?"

기자가 물었다.

"왜냐하면 갈라 역시 날것이니까."

달리는 날것이라는 뜻의 프랑스어 'cru'의 'r'음을 굴리면서 즉각 대답했다.

달리가 디자인한 이상야릇한 갈라의 모자들은 미국에서 스캔들을 일으켰다. 그것들 중 하나 때문에 갈라는 미국인들의 증오의 대상이 되고, 오랫동안 마녀라는 악명을 갖게 된다. 사라지지 않고 그녀에게

달라붙게 되는 그 악명은 뮤즈——헌신적이고 충실하지만 꼭 그런 것만은 아니라는——라는 지나치게 단순한 그녀의 이미지를 더욱 심화시켰다. 사랑스러운 동시에 냉혹한 여자, 사려 깊은 아내인 동시에 그 무엇도 그 누구도 두려워하지 않고 죽음의 상징들과 어울릴 수 있는 사악한 여자가 아닐까? 달리가 사람들을 즐겁게 했다면, 그의 곁에서 갈라는 처음부터 공포를 불러일으켰다.

챔플레인 호를 타고 미국에 첫발을 디딘 지 한 달 후인 1935년 1월 18일까지 달리 부부는 줄곧 뉴욕에 머물러 있었다. 자신이 발굴한 신인 화가를 여기저기에 소개한 캐러스 크로스비는 매디슨 가에서 달리의 그림들이 성황리에 팔려 나가자, 그의 성공을 축하하기 위해 이스트 56번가에 있는 최신식 나이트클럽 콕 루즈(붉은 수탉)를 빌려 1월 18일 그곳으로 수백 명의 지인들을 초대해 '몽환의 무도회'를 열기로 했다. 손님들에게 보낸 초대장에서 그녀는 밤 열 시 이후 각자의 몽상에 어울리는 복장을 하고 참석해 줄 것을 요청했다. 그녀는 그 파티를 위해 「안달루시아의 개」의 무대만큼이나 화려한 초현실적 배경을 생각해 냈다. 그것은 바로 그녀의 친애하는 달리의 환상에서 나온 것이었다.

물이 가득 채워진 욕조가 층계 중간에 금방이라도 엎어질 듯 불안정하고 위태롭게 놓여 있었다. 1층의 본 행사장에는 가죽을 벗긴 소의 몸뚱이가 축음기들로 뒤덮여 있었고, 소의 벌어진 배를 버팀대들이 지지하고 있었다. 어떤 남자가 딸과 함께 그 안에 들어가서 차를 마시고 있었다.

초대객들의 의상은 놀라 나자빠질 정도였다. 캐러스는 기뻐해도 좋았다. 으스스하고 엉뚱한 발명을 하는 데 있어 미국인들은 달리도 놀랄 정도로 뛰어났던 것이다. 어떤 여자는 푸른 토마토로 만들어진 관을 쓰고 있었고, 어떤 여자는 머리를 새장 속에 넣어 두었으며, 또 어

떤 여자는 얼굴에 면도날로 벤 듯한 상처를 그려 넣은 다음 어떻게 그럴 수 있는지 모르겠지만 거기에 모자용 핀들을 박아 놓았다. 또 다른 여자는 앞면은 회색 실크로 된 긴 드레스지만 뒤쪽은 몸을 완전히 드러내는 옷을 입고 있었다. 피투성이가 된 잠옷을 입고 머리 위에 절묘하게 나이트 테이블을 이고 있는 남자도 있었다. 그가 테이블 문을 열자 파리들이 쏟아져 나왔다. 그는 악몽에서 막 깨어나 아직 정신을 차리지 못한 것 같은 분위기를 풍기고 있었다. 달리는 자신의 복장에 신경을 썼다. 그는 '세련된 시체'의 모습을 연출했다. 턱시도 차림에 머리에는 붕대를 감은 그의 가슴에는 심장 자리에 사각형 구멍이 뚫려 있었는데, 안에서 불이 밝혀진 그 구멍을 통해 브래지어를 한 작은 가슴을 볼 수 있었다.

하지만 단 한 번—평생 오직 한 번—그에게서 주인공 역할을 빼앗은 사람은 바로 갈라였다. 그녀는 대가다운 남편의 솜씨로 만들어진 의상을 입고 언제나처럼 엄숙하고 동요 없는 표정을 짓고 있었다. 붉은 셀로판지로 만든 스커트에 초록색 끈 없는 브래지어를 한 그날 밤 그녀 차림새의 독창성은 역시 모자에 있었다. 아니 좀더 정확히 말하자면, 유난히 음산하고 불길한 기운이 뿜어져 나오는 거대한 헤어 스타일에 있었다. 머리 가운데에는 셀룰로이드로 만들어진 이미 썩어가고 있는 아기 인형이 놓여 있었다. 아기의 배는 개미들에 의해 파먹혔고, 뇌는 형광빛을 발하는 가재의 집게발에 의해 헤집어져 있었다.

수많은 이들이 그 상징에 대해 이러쿵저러쿵 의미를 붙이게 된다. 갈라가 오만한 자세로 선보인 그 헤어 스타일은 어떤 이들에게는 그녀가 최소한의 모성애도 갖고 있지 않다는 명백한 증거였고, 또 어떤 이들에게는 죽음과 부패라는 익숙한 주제에 대한 달리식의 즉흥적 표현이야말로 영락없는 유아 유기였다.

전문가들이 알아채기 시작한 것처럼, 가재와 개미는 달리 예술의 영

원한 동반자였다. 하지만 미국인들은 그런 프로이트적인 주제들로부터 어떤 의미도 취하려 들지 않는다. 미국인들에게 갈라의 몽환적인 복장은 자국의 역사와 영웅을 모욕하는 것이었다.

실제로 대서양 횡단으로 유명한 비행사 린드버그의 어린 아들이 살해되는 바람에 당시 미국 전역은 충격에 싸여 있었다. 그로부터 몇 주 전 그 아이를 죽인 살인범 하우프트만이 유죄 판결을 받았다. 달리가 아무리 자기 아내를 변호하고, 그녀의 헤어 스타일이 미국인들을 울린 그 아기와 관련이 없다고 주장했지만 소용없는 일이었다. 모든 미국인들에게 갈라는 죄 없는 아기의 시체를 트로피나 되는 것처럼 머리 위에 보란 듯이 얹고 다니는 야비한 여자로 남게 된다.

두 개의 머리를 가진 한몸 같은 존재인 두 사람 중에서 달리가 청중을 열광시키고 매혹하고 놀라게 하는 빛의 마술사이자 눈부신 변신의 힘을 가진 예술가였다면, 반면 갈라는 괴물처럼 불길한 인물이었다. 갈라와 달리, 달리와 갈라 두 사람 중에서 한쪽은 사람들의 사랑과 경탄을 받았고, 다른 한쪽은 배척과 공포의 대상이었다.

콕 루즈의 무도회 이후 달리 부부는 서로 떼어서 생각할 수 없는 하나의 작품이 되었다. 화가가 동반한 것은 아내이자 뮤즈 이상의 존재였다. 갈라는 그의 분신, 또 하나의 자기 자신, 색채와 빛에 대한 애정인 동시에 두려움과 어둠이었다. 그에게 힘을 주고 그의 무시무시한 비밀을 함께 나눌 수 있는 그 조언자가 없었다면, 달리는 함정으로 가득 찬 적대적인 세상, 아내와 함께 들어가고 싶었던 세상, 야망과 광기와 욕망이 왕이 되는 세상으로 하여금 자신을 인정하게 할 수 없었으리라.

숙명의 대출발

매일 몇 시간씩 카드 점을 치면서, 그 속에서 미래를 읽어내던 갈라

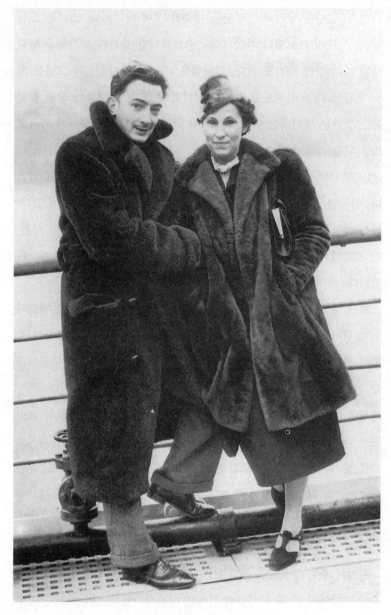

1936년 12월 7일 뉴욕 항에 도착한 노르망디 호 갑판에 선 갈라와 달리.
"우리 두 사람 앞에 미국이 놓여 있다!"

가 전도 양양한 달리의 운명만을 예측한 것이 아니었다. 그녀는 그들의 친구 르네 크르벨의 자살 같은, 중요하지만 불길한 사건들을 달리에게 미리 알려 주기도 했다. 크르벨은 1935년 자살했는데 그날은 바로 독일에 대한 선전포고가 있던 날이기도 했다. 자신들의 꿈에 맞서는 으뜸가는 적이라는 이유로 달리와 갈라가 증오하던 정치가 이윽고 그들 뒤를 떼밀게 되는 것이다.

1935년 6월 19일, 달리 부부는 고게 가에 있는 자신들의 집에 있었다. 영국인 친구로 시인이자 기자인 데이비드 개스코인이 와 있었다. 전화 벨이 울리고 갈라가 오래 전에 예언했고 줄곧 걱정해 오던 사건, 곧 크르벨의 죽음에 대한 소식이 전해졌을 때 개스코인은 그 자리에 있었다.

최근 몇 년 르네 크르벨은 젊을 때부터 앓고 있던 폐결핵이 악화되어 고생하고 있었다. 카다케스로 그들을 방문했을 때 그는 고통과 각혈에 시달리고 있었다. 그는 건강에 신경을 썼고, 아직 성한 부분이라도 건지기 위해 일 년에 여러 달을 산 속의 요양소에서 보냈다. 역시 폐결핵 환자였지만 그보다 증세가 훨씬 가벼웠던 폴 엘뤼아르는 그곳으로 여러 차례 그를 찾아갔다. 1933년 겨울 오트-사부아의 파시로 그를 찾아간 엘뤼아르는 크르벨의 상태가 심각한 것을 목격하고, 본인에게는 말하지 않는 것이 좋겠다는 단서와 함께, 그의 폐에서 새로운 박테리아가 발견되었다는 사실을 갈라에게 알려 주었다.

"샘플당 네 마리야. 절망적이야."

빈혈이 주된 증세였던 폴과 달리 크르벨은 성공 가능성이 낮은 외과수술을 받아야 했다. 의사들의 견해는 비관적이었다. 엘뤼아르는 이렇게 쓰고 있다.

"정말 비극이야!"

크르벨의 결핵은 점점 악화되어 기관 전체를 위협했고 그 중에서도

특히 허리를 위협했다. 다정하고 부드러운 뉘슈——두 남자 곁에서 그 옛날 갈라가 했던 보호자 역할을 하려 애쓰는——의 간호를 받으며 엘뤼아르와 크르벨은 애써 병을 잊어버리고 새 잡지 『르 미노토르』(미노타우로스)를 위한 작업을 했고 수많은 계획을 세웠다. 엘뤼아르는 뉘슈 곁에서 '밤마다' 여전히 갈라를 꿈꾸고, 낮에는 크르벨과 함께 끊임없이 갈라를 화제에 올린다고 고백하고 있다. 하지만 크르-크르——그들은 편지 속에서 크르벨을 이렇게 불렀다——는 치유될 가망이 없었다. 병세의 일시적인 완화는 환상일 뿐이었다.

1935년 겨울 엘뤼아르와 크르벨은, 엘뤼아르와 갈라가 처음 만났던 클라바델 요양소에 입원했다. 크르-크르의 건강은 더욱 나빠졌던 반면 힘을 되찾은 엘뤼아르는 과거에 다시 발을 디뎠다는 데 흥분한 채별에 그은 행복한 모습으로 파리로 돌아올 수 있었다. 그는 갈라에게 쓰고 있다.

"길들과 전망, 눈은 변하지 않았어. 정말이지 어제 일 같아. 난 영원히 당신에게 묶여 있어."

크르-크르의 상태는 점점 더 나빠졌다. 생명이 얼마 남지 않았다는 것을 알고 있었던 그는 문학과 우정 속에서 육체적 고통과 또 다른 수술이나 지긋지긋한 치료가 낳을 결과를 잊으려 했지만 소용없었다.

크르벨이 너무 일찍 너무 깊이 참여했던 공산당과의 정치적 분쟁은 다보스에서 돌아온 그의 사기를 돋워 주기는커녕 그의 병약함을 부각시킴으로써 몇몇 친구들과의 사이에 더욱 더 깊은 골을 만들어 놓게 된다. 돌이킬 수 없을 정도로 당에서 멀어져 가는 것처럼 보이는 엘뤼아르, 브르통, 달리 들과, 자신이 거의 부모처럼 섬기는 공산당을 화해시키고자 하는 크르벨의 노력은 전혀 성과를 거두지 못하고 만다.

파리 공제조합 홀에서 문화 옹호를 위한 국제작가회의가 열리고 있는 동안 그는 스스로 목숨을 끊는다. 망연자실한 초현실주의 친구들에

게 자살의 동기——개인적인 것인지 정치적인 것인지 그 의문은 오늘날까지도 풀리지 않고 있다——에 대한 의문을 남겨 놓은 채.

죽기 전 크르벨은 그 회의를 기획한 공산주의자들이 프로그램에서 제외시킨 브르통과 엘뤼아르의 발언권을 다시 얻어 내기 위해 여러 차례 중재에 나섰다. 하지만 6월 14일 화가 난 브르통은 회의의 주요 멤버 중 한 사람의 따귀를 갈겼다. 초현실주의 그룹의 우두머리가 감히 공산주의자의 뺨을 갈긴 것이다. 그러니 어떻게 파경에 이르지 않을 수 있겠는가? 크르벨은 자신이 감정적으로 또한 지적으로 애착을 갖고 있던 두 가지 경향을 화해시킨다는 불가능한 일을 시도하게 된다. 엘뤼아르——브르통은 공산당과는 완전히 멀어졌다——가 몇 마디 할 수 있는 발표 시간을 얻어내는 데 만족해야 했던 크르벨은, 자신이 꿈꾸었던 마르크스주의와 초현실주의의 결합이 불가능하다는 것을 깨닫고 자신의 실패를 확인하게 된다. 친구들의 말에 따르면, 정치적인 분열은 그의 동성애적 경향과 관련된 보다 내적인 분열을 그에게 안겨줌으로써 병으로 인한 낙담과 고통의 분위기를 더욱 악화시켰다.

6월 19일, 몇 년 전인 1914년 목매달아 자살한 아버지의 뒤를 이어 크르-크르는 자기 집에 틀어박혀 안에서 문을 잠그고 가스 밸브를 틀었다. 그는 자신의 양복 윗옷 등판에 다음과 같은 말이 적힌 쪽지를 핀으로 꽂아 놓고 욕조 속에 누웠다.

"구역질이 나, 구역질이."

서른다섯이 채 못 된 나이였다.

그 소식을 들었을 때 달리와 갈라 두 사람이 처음 보인 반응은 본능적이고 이기적이었다. 그들은 겁에 질렸던 것이다. 병원균에 대한 두려움, 전염에 대한 두려움이었다. 크르벨에게 마지막 인사를 하러 서둘러 떠나는 달리에게 갈라는 층계 꼭대기에서 소리친다.

"절대로 그에게 입맞춤을 해선 안 돼!"

그녀는 시체에서 세균이 옮을까 두려워했다. 그들이 자신들의 감정을 내비친 것은 달리가 돌아오고 나서였다. 개스코인의 증언에 따르면, 갈라는 그제야 '눈물을 글썽였다'.

"달리가 돌아와 우리에게 이야기를 해주자, 냉정한 갈라의 눈에 눈물이 고였다. 달리 역시 그랬다."

다른 사람이 보는 앞에서 그녀가 무엇인가를 위해, 누군가를 위해 눈물을 보인 것은 그때가 처음이자 마지막이었다.

르네 크르벨의 죽음은 서구 세계를 서서히 혼란과 분노로 몰아 가게 되는 재난들이 시작되는 시기와 기묘하게 맞물려 있었다. 독일에서는 '장검(長劍)의 밤' (1934년 6월 30일) 이후 총통이 된 아돌프 히틀러가 국가와 군대의 명실상부한 우두머리로 부상했다. 그는 독일군을 재조직했고 1935년 이후 지켜져 오던 베르사유조약 군사 조항의 폐기를 공식적으로 천명했다. 또한 1935년부터 뉘른베르크 법령을 발효시켜 인종 차별에 박차를 가했다. 그 중의 하나는 유태인들에게서 독일 시민권을 빼앗는 것이었다. 이탈리아에서는 1925년부터 독재를 해온 베니토 무솔리니가 1935년 10월 이디오피아를 정복한 데 이어, '국제 연맹'을 통한 영국과 프랑스의 부드러운 제재 시도에 발끈해서는 오랜 민주 세력에 대항해 히틀러 편에 붙어 그와 동맹을 맺으려 하고 있었다. 프랑스에서는 외무 장관인 피에르 라발이 독일을 고립시키기 위한 정치적인 책동을 시도했다. 스탈린과 불소(佛蘇) 상호 협력 조약에 서명했던 것이다. 이 조약은 프랑스 공산당의 입지를 더욱 굳혀 줌으로써 프랑스 공산당은 자신들의 애국적 의도와 급진적 선의를 주장할 수 있었다.

1936년 프랑스 선거에서는 인민 전선이 승리했다. 가장 강력한 좌파 정당인 사회당의 당수였던 레옹 블룸은 사회주의자들과 급진주의자들로 구성된 내각을 만들었다. 공산주의자들은 참여하지 않은 채 지

지하는 쪽을 선택했다. 6월 초부터 블룸은 단체협약 확립, 급료 재조정, 노동자 대표 선출, 유급 휴가, 주 40시간 노동 등 약속한 사회 개혁에 착수했다. 여전히 조직 내 대립에 여념이 없었던 초현실주의자들 모두가 그 기쁨에 동참한 것은 아니었다. 그들 중 공산당원이나 공산당에 동조하는 이들은 비판을 유보하고 있었다. 블룸은 그들의 우상이 아니었다. 그들은 그보다 더 요란하고 과격한 인물을 좋아했다.

트로츠키의 아이디어에 대해 지나친 편애를 드러내는 브르통으로부터 엘뤼아르는 주저하며 멀어져 갔다. 그들이 마흔번째 생일을 맞을 무렵 엘뤼아르는 오랜 동료인 브르통과 반대로 스탈린식 공산주의에 대해 잃었던 공감을 어느 정도 되찾았다. 엘뤼아르의 그런 결정적인 행동은 인민 전선의 탄생을 전후해 개화되어 매일같이 심화되고 있던 또 다른 우정에 근거하고 있었다. 그것은 파블로 피카소와의 우정으로 그의 평생 동안 계속된다. 1935년과 1936년 피카소는 데생으로 유화로 뉘슈의 초상화를 여러 점 그렸다. 피카소는 엘뤼아르의 근작시들인 「대기」와 「난간」의 삽화를 그렸고, 엘뤼아르는 자신의 새 형제를 위해 「파블로 피카소에게」라는 시를 쓰기도 했다.

늘 온화한 그 사내를 내게 보여 다오
손가락이 대지를 끌어올린다고 말하고 있는 그를……

두 사람은 1936년 무쟁에서 각자의 아내인 뉘슈와 도라 마르와 더불어 휴가를 보냈다. 한편 달리 부부는 곰곰이 생각한 끝에 몇 계절 앞서 휴가지로 이탈리아를 선택해 두었다. 1934년, 35년, 36년 그들은 로마와 피렌체에 있는 초현실주의 대부호들인 에드워드 제임스와 로드 버너의 집에 묵었다. 레옹 블룸과 인민 전선이 빛을 발하던 시기에 좌파 지식인들이 가장 증오하는 진영, 곧 파시즘과 새로운 '카이사르'

의 진영에 합세했던 것이다.

이를 갈며 노골적인 비난을 해대는 친구들에게 달리는 자신은 정치에 관심이 없다, 이탈리아에서 자신이 추구하는 것은 바로 '르네상스'로서 그것이 자신의 프랑스 정신을 크게 변화시킨다고 대답했다. 그들과 결정적으로 결별하고 유행에 역행하는 자신의 이미지를 완성시키기 위해 달리는, 자신의 말에 귀를 기울이는 이들에게 '두체'(통령) 무솔리니가 자신이 로마에 도착하기를 기다려 1935년 10월 3일 아비시니아(에티오피아의 옛 이름)를 침공했노라고 떠벌렸다. 달리는 에스파냐로 돌아가는 대신 다른 라틴계 나라에서 자기 고향을 잊으려 애썼다.

사실 그의 조국은 유럽을 분열시키고 서로 불화를 일으키는 정치적 분쟁의 격전지가 되어 있었다. 피카소는 '적색 분자들 편'이었다. 한편 달리는 파시스트와 동일시되는 것을 거부했다. 자신은 검은 장화를 신고 있는 지도자에게 손을 들어올려 경례를 한 적이 없다는 것이었다. 그는 열정적인 왕정주의자였고 지나친 가톨릭 신자였으며 공산주의 특히 스탈린주의에는 처음부터 반대했다. 갈라는 그의 선택을 지지했고 그와 마찬가지로 좌파 파시즘을 겁내고 있었다. 그녀가 보기에 에스파냐를 휩쓸고 있는 무정부주의자의 물결보다는 우파 독재자들이 덜 위협적이었다.

1936년 2월 선거에서 인민 전선이 합법적인 승리를 거둔 이후, 수도 마드리드부터 시골 마을에 이르기까지 도처에서 파업과 테러, 사유 재산의 야만적인 점거, 반종교적인 폭력이 혼란과 공포를 불러일으켰다. 7월 13일 반대파의 우두머리 중의 하나인 칼보 소텔로가 암살당한 후, 군대의 일부가 정부에 맞서 봉기를 일으켰다. 프랑코 장군이 반란군을 이끌고 모로코에서 도착했다. 그것은 달리가 자신의 예언적인 작품 속에서 보여 주고 있는 공포로 얼룩진 내전이었다. 그 작품은 처음에는

에스파냐의 아름다운 여름을 그리려던 것이었는데 피와 죽음의 계절을 그리게 되고 말았다.

그해 여름, 『집시 민요집』과 『말라 무에르테』의 시인 프레데리코 가르시아 로르카가 암살당했다(갈라는 카드 점 속에서 그 사실을 예측하지 못했다). 그는 병든 아버지를 간호하느라 그라나다에 머물고 있었는데, 프랑코주의자들이 그 도시를 탈취했던 것이다. 친구 달리가 '지상에서 가장 비정치적인 시인'이라고 정의했던 로르카는 증오에 희생된 다른 수많은 죄 없는 이들처럼 알 수 없는 죄목으로 체포되어 알 수 없는 곳으로 끌려가 알 수 없는 사람이 쏜 총에 살해되었다.

"그의 죽음은 상징적이었다. 그는 혼란스런 혁명의 속죄양이었다."

후에 달리는 쓰고 있다. 로르카의 나이 서른일곱이었다. 그의 시신은 신원이 확인되지 않은 채 다른 시체들과 함께 구덩이에 묻혔다.

달리 부부에게 로르카의 죽음은 그러잖아도 양 대전 사이의 망령들이 어른거리는 그 땅에 놓인 검은 돌과도 같았다. 그의 죽음은 그들에게 유럽이라는 대륙과의 결정적인 결별을 불러왔다. 그들 둘 다 유럽이 불합리하고 모순적인 개념들에 의해 침식당했고, 우매한 나머지 시인들에게 요구되는 평화를 보장할 수 없는 땅이라고 판단했다. 크르벨이 자살하고 로르카가 암살당하자, 이제 그들 두 사람에겐 유럽 땅을 떠난다는 오직 한 가지 해결책이 있을 뿐이었다. 언론을 통해 로르카의 죽음을 알게 된 달리는 눈물을 보이는 대신, 투우장에서 에스파냐 사람들이 투우사가 지나갈 때 하듯이, "올레!" 하고 소리쳤을 뿐이었다(알랭 보스케에게 달리가 털어놓은 말). 정치에 대한 달리의 혐오는 이제 결정적인 것이 되었다.

갈라와 달리 주위에서 초현실주의 동료들은 몸으로보다는 마음으로 공화 세력을 지지했다. 그들은 모두 프랑코에게 반대하고 좌파 민중에게 동조했다. 그들 중 에스파냐 내전에 참전한 사람은 그 운동의 옛 멤

버인 벵자맹 페레와 이브 탕기 두 사람뿐이었다. 그들은 '국제 자원군'에 참가하게 된다. 당시 이미 마흔 살이었던 폴 엘뤼아르는 지켜보는 것으로 만족했다.

"나는 에스파냐에 봉사하기 위해 떠나는 것을 꿈꾼다. 게으름뱅이와 노예들로 구성된 군대를 쳐부술 외인 부대는 언제 만들어질까?"

폴은 어떤 전투에도 참가하지 않았다. 하지만 그의 전기 작가들 중의 하나의 말에 따르면, 사랑을 노래한 시집 『풍부한 눈』을 출간한 후 엘뤼아르는 '진정으로 정치적인' 최초의 시 「1936년 11월」을 선보이게 된다. 그 시는 끔찍한 내전에 맞선 저항의 외침을 담고 있다.

폐허를 만드는 자들의 작업을 바라보라
그들은 부와 인내와 질서와 몽매와 어리석음의 소유자
하지만 오직 자신들만이 지상에 남아 있고자 최선을 다하고 있는 것을.

그 다음해 학살 직후 피카소가 「게르니카」를 통해 무력한 분노를 표현하고, 엘뤼아르가 1937년 4월 바스크 지방의 그 마을에서 죽어 간 죄 없는 희생자들에게 14절시를 헌정하는 동안, 달리와 갈라는 오스트리아 알프스에 있는 코르티나에서 휴식을 취하고 있었다. 그 동안 그들은 미국을 다녀왔고 이탈리아를 여러 차례 여행했다.

이런저런 사건들로부터 자신들을 보호하고자 하는 그들의 의지를 무엇도 꺾을 수 없었다. 자신들의 안전을 보장할 수 없다면 어떤 편이든 간에 정치란 비난받아 마땅했다.

유럽 도처에서는 민주주의가 무너지고 혁명주의자들에게 밀리고 군대가 봉기하면서 위협이 점점 고조되고 있었다. 어떤 대가를 치르더라도 평화를 누리고 싶었던 달리 부부는 빛이 하나하나 꺼져 가는 구대

류이 아닌 다른 곳에 그들의 미래가 있다는 생각을 점차 굳혔다.

1938년 1월 파리에서 마지막 초현실주의 전시회가 열렸다. 달리는 유난히 음산하고 음울한 느낌을 주는, 부르고뉴산 달팽이들로 뒤덮인 행인 한 사람과 상어의 머리를 한 운전수를 실은 자신의 작품 「비 내리는 택시」를 출품했다. 결국 초현실주의자들의 분열을 가져오게 되는 이 전시회는 행복한 시대의 종말을 알리는 조종(弔鐘)이었다. 갈라가 카드 점을 통해 전쟁을 읽은 것도 쓸데없는 것이 아니었고, 적의의 분출이 임박했다는 예측도 괜한 것이 아니었다.

뮌헨 조약은 마지막 환상을 불러왔다. 프랑스의 에두아르 달라디에와 영국의 아서 네빌 체임벌린은 오스트리아가 독일에 병합된 지 몇 달 후인 1938년 9월 부질없이 히틀러와 악수했다. 그 기만적이고 허약한 합의는 다음해 3월 초 독일군이 프라하에 입성하자마자 깨지고 만다. 체코슬로바키아를 정복한 히틀러는 즉각 단치히 회랑 지대를 요구하면서 폴란드를 비난하더니 9월에는 폴란드를 침공했다. 프랑스와 영국은 어쩔 수 없이 전쟁에 뛰어들었다. 갈라가 예측했던 것처럼 1939년 역사의 수레바퀴는 방향을 바꾸었다. 역사는 또다시 사람들의 운명을 뒤흔들어 놓게 된다.

8월 히틀러와 스탈린 사이에 맺어진 독소(獨蘇) 동맹은 양국의 진로를 확정하고, 공산주의 투사들의 머릿속에 혼란을 불러일으켰다. 그때까지 쳐부수어야 할 적이었던 히틀러가 새로운 동맹자로 등장한 것이다.

전쟁이 선포되자 마흔네 살의 폴 엘뤼아르는 다시 외젠 그랭델 중위가 되었다. 그는 15계급의 선임자로 경리국에 동원되어 루아레 강변에 있는 미네레스 공드르빌 철도 선별역에 배치되었다. 이전 전쟁 때 갈라가 그랬던 것처럼 뉘슈는 그곳으로 그를 만나러 갔다.

스물한 살이 된 세실은 1938년 가을 아버지와 어머니가 참석한 가

운데 뢰 드콩이라는 시인과 결혼했다. 드콩은 저격 부대에 배속되었다가 후에 포로가 된다.

마흔여덟 살의 막스 에른스트는 재능 있는 초현실주의 화가로 자신보다 스무 살 이상 연하인 매혹적인 영국인 정부 레오노라 캐링턴과 남프랑스에서 살고 있었다. 그녀는 폴 엘뤼아르의 친구인 화가 아메데 오장팡의 제자였다. 에른스트와 레오노라는 아비뇽 근처의 생-마르탱-다르데슈에서 살고 있었다. 평화의 안식처인 그 집을 막스는 벽화로 장식했다. 그는 「호수 위 젊은 여자의 꿈」, 「아침 빛 속의 레오노라」 등의 자신의 행복을 반영하는 동화적인 그림을 그렸다.

선전포고가 있은 다음날 경찰이 와서 프랑스에 체류하는 독일인이라는 이유로 그를 체포했다. 에른스트는 포로 수용소에서 여러 달을 보낸 후, 폴 엘뤼아르의 중재로 크리스마스가 되어서야 풀려나게 된다. 엘뤼아르는 당시 대통령인 알베르 르브룅에게 직접 특사를 요청했다.

한편, 프랑스가 독일에게 전쟁을 선포했을 때 각각 마흔다섯, 서른다섯이었던 갈라와 달리는 즉각 파리를 떠나, 라인 강 전선에서 보다 멀리 있다는 지리적 이점을 가진 남프랑스로 떠났다. 그들은 아르카숑에서 안락한 저택인 빌라 플랑베르주를 세내어, 날씨와 좋은 포도주와 멋진 식사를 즐기며 유쾌하게 지냈다. 그들의 이웃집에는 화가 레오노르 피니가 살고 있었다.

1939년 말에서 1940년에 이르는 겨울을 그들은 보르도 지역으로 가서 보내게 된다. 달리는 열심히 일했다. 멀리서 엘뤼아르는 줄곧 주의 깊은 시선으로 달리와 '자신의' 갈라를 지켜보았다. 9월 27일 엘뤼아르는 미녜레스에서 그녀에게 쓴 자신의 편지 중 가장 아름다운 내용의 편지를 쓰고 있다.

지혜롭고 강해져야 해. 당신이 사라진다는 건 내게 모든 교양이 사라지는 것과 같아. 그러고도 내가 희망을 가질 수 있을까? 나는 삶의 갑판을 내려오는데, 당신은 떠나고 있어. 더 이상 내 곁을 떠나지 마. 삶에서 당신이 느끼는 행복, 당신이 갖고 있는 믿음은 내게는 없어서는 안 될 그 무엇이야. 실제로 우리를 갈라 놓은 것은 전쟁이 아니라 우리 안에 숨어 있는 그 불행이야. 그걸 없애야 해. 우리가 살기 위해서는 서로 사랑해야 해.

1940년 5월 벨기에와 네덜란드를 전격적으로 침공한 독일군은 뫼즈 강을 넘었다. 그들은 몇 주 만에 아라스, 아브빌, 칼레를 점령했다. 프랑스군은 솜 강 전선을 지키려고 노력했지만 소용없었다. 프랑스군은 무력했다. 6월 14일부터 비무장 도시로 선포된 파리로 독일군이 들어오기 시작했다. 페탱 원수는 강화를 요청해 6월 25일 그 조약에 서명했다. 동료들과 함께 퇴각했던 타른 강에서 동원 해제된 엘뤼아르는 카르카손에 있는 친구 조에 부스케의 집에 잠시 머문 다음 파리로 돌아왔다. 그는 세실과 어머니를 돌보기 위해 프랑스에 남아 있게 된다. 몽리뇽의 집이 독일군에게 징발되자 폴의 어머니 그랭델 부인(65세)은 오르드네르 가의 옛 집으로 옮겨 왔다. 폴과 뉘슈는 그곳에서 가까운 샤펠 가 35번지에 원룸을 세냈다.

독일 군대가 파리에 들어왔다는 소식을 듣고 달리 부부가 두려움에 질린 것을 목격한 사람은 앞서 말한 레오노르 피니였다. 짐을 꾸리고 귀중한 그림들을 싸서 그들이 국경으로 도망치는 것을 그녀는 목격했다. 살바도르와 갈라는 며칠 동안 서로 떨어져 있었다. 달리는 아버지와 가족을 만나기 위해 카탈루냐에 들렀고, 갈라는 희망의 땅 미국으로 떠날 준비를 하기 위해 리스본으로 갔다. 그녀가 포르투갈 수도의 부둣가에 도착했을 때, 그곳은 수많은 사람들로 붐비고 있었다. 출항

하는 배를 타려는 프랑스인 망명객들은 그곳에 들르지 않을 수 없었기 때문이다. 당시 리스본은 "전유럽에서 온 난민들로 가득 찬 정신 병원"이었노라고 만 레이는 쓰고 있다. 그 역시 몇 점의 수채화와 사진기만을 챙겨 파리 몽파르나스에 있는 작업실을 떠나 그곳에 와 있었다.

1940년 5월, 막스 에른스트는 다시 경찰에 체포되어 포로 수용소로 이송되었다. 탈출했다가 체포되었다가 다시 방면된 그는 마르세유에서 앙드레 브르통 및 다른 몇몇 예술가들과 합류했다. 그 중에는 그처럼 망명하기 위해 배편을 구하고 있는 벵자맹 페레와 앙드레 마송도 있었다. 레오노라 캐링턴은 실성해서 정신 병원에 수용되었다. 막스는 그녀를 다시 만나지 못했다. 호텔 벨-레르에 피신해 있던 예술가들 몇 사람은 거의 일 년을 기다린 후에야 승선 기회를 잡을 수 있었다.

떠나기에 앞서 달리는 아버지와 누이에게 작별 인사를 하고 그들과 화해했다. 그는 고향 마을과 어린 시절을 보낸 집, 그리고 벌판 가운데 자신의 오두막집이 서 있는 포르트 리가트를 찾아갔다. 약탈을 당하고 일부가 무너져 내린 그 집을 '여장부' 리디아가 관리하고 있었다. 그녀의 실성한 두 아들은 정신 병원에서 죽고 없었다.

달리 부부는 기력 잃은 구대륙에 일말의 회한도 없이 등을 돌렸다. 1940년 8월 6일 친구 만 레이 그리고 르네 클레르와 그의 아내와 함께 리스본에서 아메리칸 엑스포트 라인 소속 여객선 엑스캄비온 호에 오른 그들은 별다른 문제 없이 항해를 마치고—승객이 많아 침대를 얻지 못하고 도서실 바닥에 직접 매트리스를 깔고 자야 했던 점만 빼면—16일 후 뉴욕 항 호보켄에 도착했다. 마지막 편지가 된 10월 7일자 편지에서 엘뤼아르는 그들을 축복하고 있다. 그후 그들 사이에 오 년 동안 소식이 단절되리라는 것을 당시에는 아무도 예측하지 못했다.

"두 사람이 행복하길 빌어. 우린 다시 만날 거야."

언제나처럼 갈라는 강하기 짝이 없었다. 배가 닻을 올리고, 대서양을 횡단하는 동안 그녀는 줄곧 달리의 손을 잡아 주었다. 그녀가 없었다면 그는 떠날 생각도 하지 못했으리라. 그녀와 함께 있음으로써 그는 기운을 내서 미래를 믿을 수 있었다. 뉴욕 항 부두에 내려서며 달리는 소리쳤다.

"새로운 몸에 새로운 땅이군!"

이십 년 전에 떠나온 아무것도 기대할 수 없는 조국으로 다시 돌아올 수밖에 없다는 데 만 레이가 극도로 실망해서 우울해했고, 르레 클레르와 그의 아내가 망명 생활을 앞에 두고 불안감을 드러냈던 반면, 갈라는 자신이 출발의 여왕임을 다시 한번 증명하면서 앞으로의 삶을 한껏 낙관하고 있었다. 미지의 대륙을 앞에 두고 품은 그런 용기를 그녀는 마치 액체처럼 자신의 '귀여운 달리'에게 흘려 넣었다. 함께 미국땅에 발을 디딘 그들의 신조는 '살아남자!'는 것뿐이었다.

"난 내 과거를 벗어 버렸다. 뱀이 낡은 허물을 벗듯이"라고 달리는 쓰게 된다. 갈라는 그런 경험이 달리처럼 처음이 아니었다. 그녀는 벌써 여러 차례 자신의 과거를 죽였다. 죽었다가 다시 살아나는 능력을 지닌 고양이처럼 그녀는 이미 여러 개의 삶을 경험했다. 새로 출발할 때마다 그녀에게는 새로운 삶의 시작되었다.

6

욕망의 마돈나여

저택의 지배자

미국에 와서 처음 6개월 동안 달리 부부는 뉴욕이 아니라 시골에서 지냈다. 버지니아 주 프레데릭스버그 근처에 저택을 소유하고 있던 그들의 친구 캐러스 크로스비가 자신의 집에 묵으라고 그들을 초대해 주었던 것이다. 그녀의 환대는 그들에게는 뜻밖의 횡재였다. 그럼으로써 그들은 새 대륙에서 편안하게 적응할 수 있었다. 평화롭고 안락한 안식처인 캐러스의 집에서 먹고 자면서 그들은 세상에서 가장 좋은 조건으로 이민 생활을 시작할 수 있었다. 주거나 일상 생활에 대한 걱정에서 해방된 채 그들은 평온한 가운데 미래를 설계할 수 있었다.

볼링 스트리트란 곳에 있는 대저택 '햄프턴 매너'에서 달리 부부는 이내 중요한 인물로서 자리를 잡았다. 자유분방했던 캐러스는 혼자 있는 것을 겁내서 그곳에 수많은 친구들을 초대했다. 조심스럽게 그곳에 첫발을 딛은 달리 부부는, 가을이 가고 겨울이 옴에 따라 새로 온 손님들에게는 그들이 주인이라는 인상을 줄 정도로 그곳에서 안정감과 편안함을 누리게 되었다. 캐러스가 너그럽게 보아넘기는 가운데, 그들은 몇 개월에 걸쳐 그곳의 식구들 전체로 하여금 자신들의 생활 리듬에 따르도록 만들었다.

소심함과 오만을 동시에 지니고, 모든 이들의 관심을 자신들에게 쏠리게 하는 이 기묘한 한 쌍을 흥미롭게 지켜보았던 미국 작가 아나이스 닌은 자신의 『일기』 속에서 이 시기의 그들을 묘사하고 있다. 햄프턴 매너에 종종 초대받곤 했던, 1939년 서른여섯 살이었던 아나이스 닌은 헨리 밀러의 『북회귀선』에 부친 서문과 시 한 편, 소설 한 편만을 출판했을 뿐이지만 벌써 여러 해 전부터 공개하지 않은 일기를 써 오

고 있었다. 그녀는 날카로운 관찰력과 풍부한 유머 감각과 지성으로
자신의 관심을 끄는 모든 것, 자신이 느끼는 모든 것을 쓰고 있다.
1939년 캐러스 크로스비의 집에 그들보다 먼저 와 있던 그녀는 달리
와 달리 부인의 사진을 찍었다. 아침 식사 시간에 그들을 소개받은 그
녀는 자신의 노트에 이렇게 적고 있다.

둘 다 작은 키인 그들은 서로 붙어 앉았다. 두 사람 모두 별로 눈
에 띄지 않는 외모를 하고 있었다. 여자는 약간 구식의 조심스런 태
도를 취하고 있었고, 남자는 믿을 수 없을 정도로 긴 콧수염을 갖고
있다는 것 외에는 이목구비가 뚜렷한 에스파냐 소년처럼 보였다. 마
치 보호와 안정감이 필요한 것처럼 그들은 서로를 돌아보았다. 개방
적인 모습도, 자신감 있는 모습도, 편안한 모습도 아니었다.

달리의 연약한 모습, 어린아이처럼 두려워하고 불안정한 그의 태도
에 아나이스 닌은 충격을 받았다. 그녀는 달리에 대한 갈라의 지배력
을 즉각 눈치챘다. 매순간 살바도르의 눈길은 아내에게 자문을 구했
고, 갈라는 그에게 세심하게 신경을 쓰면서 그의 주위에 교묘하게 장
벽을 만들어 주었다. 아나이스 닌이 '조직력' 이라고 부른 갈라의 힘을
햄프턴 매너의 다른 초대객들은 알아채지 못했고 여주인 자신은 더더
욱 깨닫지 못하고 있었다. 갈라는 특유의 방식으로 매순간 크든 작든
간에 이 세상의 중심은 살바도르 달리라는 인물이라는 것을 각 사람에
게 환기시켰다. 『일기』 속에서 아나이스 닌은 그들 부부 속에서 그녀
의 역할을 강조하기 위해 갈라를 이름으로 부르지 않고 줄곧 '달리 부
인' 이라고 부르고 있다.
"우리가 알아채지 못하는 사이에 집 안은 달리의 편의를 위해 움직
이고 있었다. 달리가 작업 준비를 하고 있다는 이유로 도서실 접근이

금지되었다. 달리의 그림에 필요한 여러 가지 자질구레한 물건들을 사러 초대객 중 하나가 리치몬드까지 달려가지 않았던가? 사람들은 각자 자신에게 부과된 임무를 받아들였다. 달리 부인은 목소리를 높이지도, 환심을 사려 애쓰지도, 사정을 하지도 않았다. 그녀는 조용한 가운데 사람들이 모두 이론의 여지 없는 재능을 지닌 대가(大家) 달리를 위해 그곳에 있는 것처럼 행동했다."

아나이스 닌이 객관적으로 포착한 갈라는 거침없고 남을 배려할 줄 모르고 철저하게 이기적인 모습이었다. 다만 그 이기주의는 자신보다는 남편을 위한 것이었다. 그녀의 관심은 자신이 아닌 다른 사람, 곧 자신의 남편이자 분신이자 또 다른 '자아'에 집중되어 있었다. 달리 부인의 에너지는 전적으로 달리를 시중들고 보호하고 지휘하고 귀여워하는 데 쓰였다. 갈라는 '자신의' 남자—자신이 보기에는 세상에서 단 하나뿐인 중요한 인물—주위에서 예술가가 필요로 하는 분위기를 만들어 냈다. 상황을 정돈해 방해꾼들을 멀리했고, 그들이 함께 지낸 이후 변함없이 지켜 온 일상의 리듬이 유지되도록 했다. 그 리듬은 달리에게 맞았고, 그가 조용히 일하는 데 필요한 것이기도 했다.

달리는 아침 일곱 시 삼십 분경에 일어났다. 여덟 시부터 점심 시간까지 그는 데생을 하거나 유화를 그렸다. 점심 식사는 그 저택의 다른 손님들과 함께 식당에서 했다. 그는 정원으로 날라져 온 커피를 마시는 것을 습관으로 만들었다. 평생 동안 두려워했던 메뚜기를 만날까 봐 그는 잔디 대신 현관 앞 낮은 층계에 앉곤 했다.

갈라는 그의 또 다른 욕구 두 가지를 충족시켜 주었다. 소 한 마리를 말뚝에 매어 놓고 그 옆에 그랜드 피아노를 갖다 놓게 했던 것이다! 햄프턴 매너에서 달리의 변덕스러운 행위는 신성한 것이었다. 갈라의 관심은 달리의 그런 변덕을 차질 없이 실현시키는 데에 집중되었다. 커피를 마신 다음 달리 부부는 자기들 방으로 들어가 낮잠을 잤다. 그

것은 함께 있을 때면 두 사람 모두 빼놓지 않는 또 다른 습관이었다. 낮잠 시간은 한 시간 정도였다. 낮잠에서 깬 달리는 캐러스가 혼자만 사용하도록 배려해 준 전용 작업실에서 저녁때까지 그림을 그렸고, 그동안 갈라는 자기 일을 하거나 들판으로 산책을 나가거나 소설책을 읽거나 포스터를 정리했다. 그들의 저녁 식사는 다른 손님들과는 별도로 그들의 방으로 올려졌다.

미국에 온 두 사람에게는 약점이 있었다. 달리가 영어를 할 줄 몰랐던 것이다. 언어 감각을 타고난 갈라는 재빨리 기본적인 영어를 익혔고, 커다란 어려움 없이 대화를 할 수 있었다. 그녀의 영어는 탁월하지는 않았지만 효율적이었고, 강한 러시아어 억양이 있긴 했지만 얼마 지나지 않아 미국인들과 대화를 나누는 데 크게 불편하지 않게 되었다. 하지만 달리는 영어에 적대적이었거나 일부러 그런 척했다. 영어 속에 잠겨 여러 달 여러 해를 보낸 후에도 사태는 나아지지 않았다. 그는 영어를 전혀 이해하지 못했거나 일부러 그런 척했다. 그와 대화하면서 당황하지 않은 사람은 없었다. 그가 영어를 알아듣는 것인지 못 알아듣는 것인지 종잡을 수가 없었다.

누군가 말을 걸어 오면 그는 갈라 혹은 그 자리에 있는 사람 중 프랑스어를 할 줄 아는 아나이스나 캐러스가 그 말을 통역해 줄 때까지 기다렸다. 직접 대답할 경우 그의 억양은 착각을 불러일으켰고 그의 어휘는 '야만적'이었다. 달리는 'r' 음을 지독하게 굴리고 강세를 무시하는 데 그치지 않고, 영어, 프랑스어, 카탈루냐어 모두인 동시에 그 어느 것도 아닌 단어를 새로 만들어 냈다. 달리적 혹은 달리주의적 단어인 셈이었다. 나비라는 뜻의 '버터플라이'를 예로 들어 보자. 그것은 달리가 좋아하는 단어였다. 그는 그 단어를 '부테르플라아이……' 라고 발음하면서 목을 가다듬곤 했다. 그의 발음을 전혀 알아듣지 못하는 상대 미국인에게는 물론 갈라나 캐러스나 아나이스가 그 말을 통

역해 주어야 했다.

미국에 와서 새로 맡게 된 통역자로서의 역할은 그렇지 않아도 꼭 필요한 그녀를 더욱 중요한 존재로 만들었다. 한편 달리는 그런 끔찍한 억양으로 자신의 개성을 뚜렷하게 부각시켰다. 그는 다른 별에서 떨어진 특별한 존재, 재능 때문에 머리가 이상해진 존재로 간주되었다. 그가 방향을 잡고 적응하고 살아남기 위해서는 아내의 도움이 전적으로 필요했다. 억양은 여러 가지 강박 관념과 변덕에 의해 분명히 드러나는 그의 특이성을 더욱 강조해 주었다. 매일 아침 밀랍을 발라 손질하는 지나치게 긴 콧수염은 그에게 낙관주의자다운 모습을 주었고 구색을 맞추어 주었다.

달리식 치장이 시작되고 자리잡은 것은 바로 그곳 버지니아에서였다. 40년대 말에 이르기까지 달리는 갈라의 도움과 동의하에 미래 자신의 신화에 걸맞은 특유의 캐리커처를 갖게 된다. 망설이던 젊은이는 자신의 재능을 발휘할 준비를 마쳤다. 나비가 마침내 자신의 번데기에서 빠져 나오는 고치와도 같은 햄프턴 매너에서 달리는 망명 상황에 좀더 효율적으로 대처하기 위해, 까다롭고 선정적인 미국 기자들의 관심을 자신에게 집중시키는 데 필요한 결정적인 모습과 스타일을 자신에게 부여했다.

아나이스 닌은 달리를 좋아했다. 그녀는 자신의 『일기』에서 쓰고 있다.

"그는 고삐 풀린 환상과 창의성으로 가득 차 있었다. 내가 나타나면 그는 소심함에서 빠져 나오곤 했다. 그는 나에게 자신의 작업을 보여 주었다."

그를 잘 알고 있는 모든 이들의 고백에 따르면 단단한 껍질 아래의 '귀여운 달리'는 민감하고 수줍고 겁 많고 온화하고 친절하기 그지없는 사람이었다. 하지만 대중 앞에 나타날 때면 반드시 콧수염과 오만

한 말을 내뱉는 '엉뚱한 달리'의 모습을 스스로에게 부여했다. 그것은 필요에 의해 그가 만들어 낸 미치광이 같은 이미지였다. 실제의 달리는 미치광이도 오만한 사람도 아니었다. 그는 아주 영리했다. 다른 이들보다 먼저 성공하기 위해서는 허세를 동원해야 한다는 것, 사람들의 주목을 받고 행운을 거머쥐기 위해서는 연극이 필요하다는 것을 깨닫고 있었던 것이다.

그는 햄프턴 매너에서 십여 점의 그림을 그리는 데 그치지 않고 시간을 내어 자서전을 쓰기도 했다. 마흔 살이 되기 전에 자서전을 쓸 결심을 한다는 것은 드문 일이었다. 이에 대해 달리는 이렇게 쓰고 있다. "보통 작가들은 인생을 살고 난 다음, 삶의 마지막 지점에 가서야 회고록을 집필한다. 그들과는 반대로 먼저 회고록을 쓴 다음 그것을 삶으로 구현해 내는 것이 내게는 더 지혜롭게 여겨진다. 경험으로 가득 찬 또 다른 삶을 이어 나가기 위해서는 자기 삶의 절반을 비워 낼 필요가 있다."

달리가 여러 시간을 탁자 앞에 붙어앉아 자신의 어린 시절과 청소년기와 갈라와의 만남을 푸른 잉크의 커다란 글씨로 열정적으로 써 내려가는 동안, 갈라는 그의 왼편에 조용히 앉아서 카드 점을 쳤다. 세월이 흐름에 따라 정리벽(整理癖)이 생긴 그녀는 이따금 흩어진 종이들을 모아서 간추린 다음 캐러스에게 가져다 주곤 했다. 아나이스 닌이 묘사하고 있는 바에 따르면 캐러스는 이유는 모르지만 바닥에 앉아서 그 원고를 타이핑했다. '귀여운 달리'를 위해서……

달리는 프랑스어로 글을 썼다. 구두점도 구문론도 맞춤법도 제대로 맞지 않는, 카탈루냐어가 뒤범벅된 특유의 프랑스어였다. 그는 '부테르플라아이'라고 발음하는 식으로 극히 개인적인 울림에 따라 말과 이미지가 떠오르는 대로 충동적으로 글을 썼다. 사람을 혼란시키는 그 원고를 해독해서 올바른 영어로 옮기는 데에는 여러 달이 걸렸다.

『살바도르 달리의 비밀스런 삶』은 1942년 가을 캘리포니아 대학교의 로만어과 교수인 해콘 M. 슈발리에의 번역으로 영어로 간행되었다. 십 년 후 그 책은, 달리에 대한 경외감으로 가득 차 있지만 그의 '연극'에 결코 속아넘어가지 않는 젊은 작가 미셸 데옹에 의해 프랑스어로, 다시 말해서 원래의 언어로 다시 번역되기에 이른다. 데옹의 평가를 들어 보자.

"달리는 에스파냐인 특유의 냉정한 유머, 멋진 이미지, 참신한 어휘를 구사하는 진짜 작가였다."

데옹은 달리에게서 흔히 보이는 착란 증세를 관찰함으로써 "진짜 미칠지도 모르는 위험에도 불구하고 줄곧 미친 사람 행세를 했던, 동시대 그 누구보다도 건강하고 재기 넘치는 예술가였던 그 인물의 익살과 놀랍도록 풍부한 상상력, 직관을 겸비한 지성"을 찬탄과 함께 포착해 내고 있다.

달리의 자서전 『살바도르 달리의 비밀스런 삶』은 달리가 함께 산 지 십 년 만에 갈라에게 바치는 사랑의 노래다. 그 작품을 그는 이런 말로 그녀에게 헌정하고 있다.

"앞으로 나아가는 여자, 갈라 그라디바에게."

갈라는 미래를 향해 그를 이끌어 주고 자신을 극복하도록, 아니 자신의 한계를 넘어서도록 그를 부추겨 준 여자였다. 그는 거의 매페이지마다 그녀의 공을 기리고, 그녀가 자기 자신과 자기 삶의 정수임을 거듭 강조하고 있다. 마지막 줄까지 그녀는 그 책의 커다란 비밀이자 저자의 강박 관념으로 남아 있다. 달리는 맺음말에서 이렇게 밝히고 있다.

"어떤 이들에게는 혼란의 도가니, 한마디로 말해 지옥의 유황 냄새가 배어 있는 것으로 느껴질 수도 있는 어떤 인생에서, 절대적인 것에 사로잡힌 내 영혼이 줄곧 추구해 온 것은 바로 '하늘'이다. 하늘……!

하늘이란 무엇인가? 갈라는 이미 그것을 현실로 보여 주고 있지 않은
가!"

1941년 7월 31일 자서전을 끝낸 달리는 마침내 신세계와 대면할 준
비를 마쳤다. 그는 자신의 오랜 악마들로부터 부분적으로 벗어날 수
있었고, 갈라의 격려 덕택에 어마어마한 야망으로 무장할 수 있었으
며, 그녀에게 의지해 미국에서 펼쳐질 미래에 맞설 준비가 되어 있었
다. 그녀가 없었다면 그는 자신의 과거, 특히 유년기에 얽매인 채 향수
만을 반추했으리라. 하지만 결단코 뒤를 돌아보지 않는 미덕을 지닌
냉정하고 굳건한 갈라, 과거와의 관계나 감정에 결코 얽매이지 않는
갈라는 두 사람을 위해 그들의 열차를 운전했다. 그녀는 '앞으로 나아
가는 여자'였다. 그녀가 없었다면 달리는 결코 앞으로 나아가지 못했
을 것이다.

1937년 결혼해 당시 이혼할 참이었던 캐러스 크로스비의 남편 셸버
트 영이 술에 잔뜩 취해 어느 날 밤 햄프턴 매너에 말을 타고 나타나서
카우보이처럼 공중에 총을 쏘아대면서 집 주위를 배회하는 사건이 일
어났다. 화가 난 그는 집 안으로 들어와 불을 켜고 문들을 열어젖히며
모두 돌아가라고, 캐러스 가의 지붕 아래 아무도 머물러 있어서는 안
된다고 소리치기 시작했다. 손님들은 아무도 반응을 보이지 않았다.
그의 요구가 관철된 것은 작업실에 쌓여 있던 달리의 그림을 몽땅 부
숴 버리겠다고 소리치기 시작했을 때였다. 달리 부부는 잠옷 바람으로
침대에서 뛰쳐나와 아래층으로 달려내려가 귀중한 그림들을 꾸려 옷
을 차려입을 새도 없이 바로 길을 떠났다. 갈라가 운전석에 앉고, 달리
의 그림들을 뒷좌석에 실은 채 그들은 햄프턴 매너를 떠났다.

그들의 신조는 명백했다. 그들의 평화를 위협하는 것은 모두 적이었
다. 그들의 안락과 안전과 이기주의를 구속하는 모든 것들로부터 도망
쳐야 했다. 고국을 떠나 서로 결속된 그들은 그 어떤 희생, 그 어떤 양

누가 이기고 있을까?
1941년 4월 햄프턴 매너에서 체스를 두고 있는 갈라와 달리.

갈라에 대한 열정인가, 창작을 위한 구실인가?
1941년 4월 캐러스 크로스비 저택의 작업실에서.

보도 하려 들지 않았다. 그들이 미국에 적응하는 것이 아니라 미국이 그들에게 적응해야 했다. 갈라는 우습게 볼 인물이 아니잖은가!

달러에 굶주린 달리

얼마나 많은 프랑스 예술가들이 뉴욕으로 망명을 왔던지, 자유의 여신상 아래의 그 도시는 센 강의 '좌안'(左岸) 같은 분위기를 띠고 있었다. 조각가, 화가, 작가들로 이루어진 그 작은 사회가 조국을 떠나 대서양 건너로 고스란히 옮겨 왔던 것이다. 그들은 그곳으로 자신들의 풍습과 습관을 옮겨 왔다. 그 중에는 탕기, 레제, 샤갈, 만 레이 그리고 과거의 동료 아메데 오장팡도 있었다. 유럽에서 탈출한 직후 그는 뉴욕에서 "며칠 만에 파리의 처세술과 파벌이 다시 만들어졌다"고 자신의 일기에 쓰고 있다.

달리 부부는 그들 무리와 어울리지 않았다. 신세계를 보다 멋지게 정복하기 위해 서로의 동의하에 과거를 일소하기로 한 달리 부부는 전쟁 전의 유럽의 모랄과 가치와 낡아빠진 서열을 지닌 채 향수를 되새기고 있는 그들과 어울리기보다는 미국의 최부유층 사교계를 드나드는 편을 더 좋아했다. 인맥을 통해 소개받은 미국 사교계 인사들은 달리 부부의 고객이 될 수 있었다. 이민 온 지식인들 속에서 그들은 열외적인 존재였다. 두 사람은 지나치게 빠르고 완벽하게 동화했고, 지나치게 빠르고 완벽한 성과를 올리게 된다. 똑같은 배경, 똑같은 상황에 놓인 옛 지인들 중에서 달리 부부의 그런 혁혁한 역동성과 가장 생생하게 대조되는 사람은 앙드레 브르통이었다.

브르통은 6개월여를 기다린 끝에 '응급구조위원회'와 연결이 닿아 그를 위험한 선동자로 간주하는 비시 경찰의 추적을 따돌리고 1941년 3월 마르세유를 떠날 수 있었다. 아내와 딸과 더불어 낡은 증기선 카피텐 폴 르메를 호에 오른 그는, 과거 스탈린에 의해 감금되었던 혁명

투사 빅토르 세르주 및 그의 가족과 함께 항해의 거의 대부분을 배 밑바닥에서 보냈다. 그 배에는 자신의 고향으로 돌아가는 반은 중국계, 반은 쿠바계인 화가 일프레도 램, 그리고 브라질 답사 여행으로 그런 여정에 익숙해 있는 인류학자 클로드 레비-스트로스도 타고 있었다. 레비-스트로스는 그 배의 특별 손님으로서 유일하게 선실을 배정받았다. 마르티니크에서 세르즈와 레비-스트로스가 내리고 화가 앙드레 마송이 승선했다. 그들은 배를 갈아타고 산토-도미니크를 경유해 뉴욕으로 와야 했다.

브르통은 아내 자클린과 딸 오브와 함께, 재즈 음악과 예술가 동네로 알려진 뉴욕 그리니치 빌리지 블레커 가에 있는 아주 작은 아파트에서 가난하게 살았다. 주머니에 땡전 한 푼 없이 미국에 온 브르통은 그럼에도 불구하고 뉴욕에서도 돈 벌 생각 같은 것은 하지 않았다. 그와 그의 가족의 여행 경비를 대준 것은 막스 에른스트의 미국인 애인인 페기 구겐하임이었다. 후한 예술 애호가였던 페기 구겐하임은 브르통이 미국에 온 첫해 그가 살아 갈 수 있도록 매달 2백 달러씩을 그에게 보내 주었다.

미국에 온 브르통에게 살바도르 달리와 유일하게 공통되는 점이 있다면, 그 역시 영어를 전혀 못했고 영어 배우기를 집요하게 거부했다는 점이었다. 보다 융통성 있고 외향적이었던 브르통의 아내가 통역 역할을 해야 했다. 하지만 달리가 새로운 생활에 적응하기로 결심하고 새 대륙을 자신이 정복해야 할 왕국으로 보고 있었다면 브르통은 회오와 서글픔만 되씹고 있었다.

그는 두 가지 강박 관념을 떨치지 못했다. 망명한 초현실주의를 구해 내야 한다는 것과 지난날 같은 세력을 자기 주위에 다시 구축해야 한다는 것이었다. 그는 조국을 떠나온 현실에 제대로 적응하지 못했다. 그 점을 그는 한 여자 친구에게 이렇게 털어놓고 있다.

"미국은 부정적인 방식으로 자신을 강요할 뿐이야. 난 망명이 싫고 망명자들을 믿을 수도 없어."

브르통은 적응하려 하지 않았다. 미국에서 브르통과 친했고 그를 가까이서 지켜보았던 드니 드 루주몽은 "미국은 그에게 어울리는 곳이 아니었다"고 결론 내리고 있다. 스스로를 위로하기 위해, 정신적으로 살아남기 위해 브르통은 그리니치 빌리지에서 그가 숨쉬는 데 없어서는 안 될 지적인 분위기를 다시 만들어 내려 애썼다. 그는 지난날 블랑슈 광장의 친구들, 어쨌든 자신처럼 유럽에서 도망온 사람들을 최선을 다해 자기 집에 불러모았다. 마치 아무것도 달라지지 않았다는 듯이, 줄곧 파리에 머물러 있는 듯이 파리에서와 똑같은 집단 게임과 그룹 연구를 뉴욕에 되살려 놓았다. 블레커 가의 그의 집에서 전쟁 전 호시절처럼 진실 게임——프랑스어로——은 계속되었고 자신의 거짓말에 덜미를 잡힌 사람은 두 눈을 가리운 채 입맞춤을 당해야 했다.

1942년 3월, 앙드레 브르통은 런던의 영국방송협회(BBC) 중계로 프랑스어 방송인 '프랑스인들에게 보내는 미국의 소리'를 프랑스에 발신하는 기관인 전시 정보국에서 아나운서로 일하게 되었다. 『파리-수아르』 편집장을 지낸 피에르 라자레프의 지도하에 브르통은 마이크 앞에서 원고를 읽었다. 아메데 오장팡과 사샤 피토에프도 그와 교대로 일했다. 나머지 시간에 브르통은 초현실주의의 찬란한 전망과 불가능해 보이는 '컴백'을 꿈꾸며 서문이나 칼럼이나 시를 썼다. 달리와 달리 그의 주위에는 더 이상 뒤를 돌아보지 말라고 말해 주는 갈라 같은 여자가 없었다.

일본군이 진주만을 습격한 후 미국이 전쟁에 참여하자, 유럽에서 도망쳐 온 이들의 소외감은 더욱 커져 갔다. 조만간 조국으로 돌아갈 수 있으리라는 꿈은 더욱 아득해졌다. 프랑스는 독일군에게 점령되었다. 1942년 6월 운 좋게 마지막으로 유럽을 떠나온 마르셀 뒤샹 같은 이

들이 전해 주는 이야기 외에 대서양 너머에선 어떤 소식도 들려 오지
않았다.

　뉴욕에 온 브르통과 달리는 어떤 관계도 맺지 않았다. 망명은 그들
의 우정을 끝장냈다. 브르통은 파시스트적 발언을 한 달리에게 원한을
갖고 있었다. 여전히 좌파에 기울어 있던 그는 달리가 우파 독재자들
에게 오금을 못 쓸 뿐 아니라 상업적 성공의 길로 뛰어들었다고 비난
했다. 개인적으로 브르통은 돈을 경멸했고, 돈벌이를 하려 드는 모든
예술을 진정성을 잃어버린 것으로 간주했다. 까다롭고 엄정한 동시에
변증법적 유물론의 영향이 줄곧 배어 있는 브르통의 윤리관은 '위대
한 창부' 로 처신하겠다고 공언한 달리 때문에 크게 타격을 입었다. 달
리는 드러내 놓고 '돈을 벌었다'.

　"뉴욕에 도착하자마자 나는 보수만 후하게 준다면 어떤 주문에도 응
할 준비가 되어 있다는 것을 모두에게 알렸다."

　브르통의 청교도적이고 소심한 태도는 달리의 신경에 거슬렸다. 달
리는 돈을 벌고자 하는 것을 수치스럽게 여기지 않았다. 그는 저주받
은 시인이 되기를, 자신이 경멸조로 '비참주의자들' 이라고 부르는 이
들이 되기를 단호히 거부했다. 달리의 맹세는 이루어진다. 얼마 지나
지 않아 그는 갈라와 함께 돈방석에 앉게 된다. 그를 용서하지 않는 브
르통 및 초현실주의자들의 실망에도 불구하고.

　달리 부부는 브르통이 지치지도 않고 줄곧 우두머리로 군림하고자
하는 예술가 그룹, 그 원초적인 집단과 자신들을 이어 주는 탯줄을 끊
어 버렸다. 유럽에서 이미 시작된 양자간의 파경은 망명으로 결정적인
것이 되어 버렸다. 막스 에른스트와의 관계 역시 그러했다.

　막스 에른스트는 1941년 7월 14일 리스본발 비행기로 뉴욕에 도착
했다. 마르세유에서 오랫동안 기다렸던 앙드레 브르통이 떠난 지 얼마
되지 않아서였다. 그는 미국 관리들에게 자신이 미국으로 오고 싶어하

는 이유를 설명하느라 어려움을 겪었다. 재외 독일인으로 유태계도 아니었으므로 분명한 망명 동기가 없어 보였기 때문이다.

그는 스파이로 의심받아 라 가디어 공항에 도착하자마자 며칠 간 유치장에 수용되었다. 마르세유에서 그와 사랑에 빠져 함께 미국으로 온 페기 구겐하임의 도움이 없었다면 그렇게 즉각 유치장에서 나오지 못했을 것이다. 정력적인 페기는 막스를 석방시키기 위해 최고위층에 손을 썼다. 그녀는 그의 그림의 판촉을 맡았다. 그들은 이스트 강 주변의 조용하고 부유한 거리인 빅맨 가에 있는 호화로운 개인 저택인 그녀의 집에서 함께 살았다. 그 저택의 강 위로 돌출되어 있는 방이 막스의 작업실이었다. 1941년 12월, 정신 병원에서 나와 뉴욕에 온 레오노라 캐링턴에게 여전히 연연해하면서도 막스는 페기 구겐하임과 결혼했다.

추억에 빠져 있는 브르통이나 신대륙 정복에 투신한 살바도르와는 달리, 이미 망명 경험이 있는 막스 에른스트는 자신의 페이스를 잃지 않았다. 그의 생활은 더할 수 없이 안락했다. 다만 환상이 표출된 그림들만이 그의 고뇌를 보여 주고 있다. 그는 미국을 좋아했다. 「폭우 뒤의 유럽」과 「참칭 교황」 이후의 그림들에서 그는 한 번도 가 본 적이 없는, 따라서 다른 생에서 보았다고밖에는 말할 수 없는 루이지애나의 늪이나 애리조나의 사막을 연상시키는 풍경을 특유의 환상적인 방식으로 그려 내고 있다. 에른스트가 투시력을 타고났으며 '예감'에 따라 그림을 그린다고 페기는 단언하고 있다.

"그는 미래를 그려 내는 데 특별한 능력을 갖고 있었다. 그의 그림은 완전한 무의식 상태에서 나온 것이었고, 그의 내면 깊숙한 곳에서 길어올린 것이었다. 그가 그리는 것 전부가 날 놀라게 했다."

실제로 새로 결혼한 세번째 아내를 따라 미국 동부에서 서부에 이르는 수많은 지역을 여행했던 막스 에른스트는 그런 풍경들에 전혀 이질감을 느끼지 않았다. 그 광활함, 원시에 가까운 풍경, 빛의 대조를 그

는 이미 어딘가에서 본 적이 있었다. 어떻게 보자면 그는 이미 그것을 자기 것으로 삼았다. 미국으로 이민 온 예술가들 중에서 에른스트는 아주 일찍부터 돌아가지 않기로 마음먹은 이들 중의 하나였다.

조언자이자 친구이자 속내를 털어놓을 수 있는 인물이자 같은 초현실주의자인 브르통과 무척 가까웠던 에른스트 부부, 곧 페기 구겐하임과 콜라주의 대가는 전위의 핵심에 자리잡고 있었다. 한편 달리 부부는 그 전위 속에 끼여 있지 않았다.

미술, 특히 현대 미술에 열정을 갖고 있었던 페기는 유명한 구겐하임 재단의 소유주인 솔로몬 구겐하임의 조카딸이었다. 자신의 가계에 대한 질문을 받으면 페기는 자신은 '젊은 구겐하임'이라고 대답하곤 했다. 젊음은 그녀의 깃발이었다. 칡처럼 날씬하고 야수처럼 에너지에 넘치는, 미국에서 가장 부유한 유태인 중의 한 사람의 상속녀인 그녀는 실업가들보다 예술가들을 더 좋아했다. 그녀가 여러 해에 걸쳐 훌륭한 현대 작품을 수집할 수 있었던 것은 친한 친구인 마르셀 뒤샹의 충고 덕분이었다.

그녀는 오랫동안 유럽에서 살았고, 전쟁이 터졌을 때에도 그곳에 있었다. 전쟁이 터졌음에도 그녀는 자신이 수집한 모든 보물들을 무사히 미국으로 가져올 수 있었다. 후안 그리에서 미로, 키리코, 레제, 루마니아 조각가 브랑쿠지를 거쳐 장 아르프에 이르는 당대의 위대한 예술가들을 거의 망라한 특별히 엄선된 수많은 조각품과 그림들이었다. 전쟁 전 파리에서 하루에 한 점씩 사들였노라고 그녀 입으로 말할 정도였다! 그녀가 수집한 귀한 그림들 중에는 사랑의 라이벌이기도 한 레오노라 캐링턴을 모델로 한 에른스트의 멋진 그림 「캔들스틱 경(卿)의 말들」도 들어 있었다.

그녀를 마니아로 만든 예술에 대한 열정은 그녀의 재산만큼이나 대단한 것이었다. 페기 구겐하임은 어떤 예술가에게 심취하면 산이라도

무너뜨릴 기세로 그의 작품들을 손에 넣는 데 열심을 보였다. 그녀가 가진 달리의 작품은 두 점뿐이었다. 하나는 온건하기 짝이 없는 것으로 "이 그림은 전혀 달리 작품 같지 않다"는 말에 그녀는 의기양양해하지 않았던가! 반대로 다른 하나인 「유동적인 욕망의 탄생」은 그녀의 말대로 "끔찍할 정도로 달리적"이라는 것을 첫눈에도 알 수 있었다. 그녀가 그 작품을 산 것은 첫눈에 반해서가 아니라 자신의 컬렉션이 '편견 없이 한 시대를 보여 줄 수 있기'를 원했기 때문이었다. 그런 이유에서 작품을 산다는 것은 그녀로서는 드문 일이었다. 그녀는 그 카탈루냐인을 좋아하지 않았다. 그녀의 취향은 그후로도 변하지 않았다. 달리를 몹시 싫어하는 에른스트를 비롯해 주위에서 그녀에게 조언을 해주고 영향력을 행사하는 다른 예술가들도 같은 생각이었다. 에른스트도, 뒤샹도, 브르통도, 그리고 나중에 구겐하임 범주에 들게 되는 몬드리안 같은 이들도 페기의 컬렉션 목록에 오를 정도로 달리를 '현대적'이라고 여기지 않았다.

페기 구겐하임은 가장 대담하고 혁신적인 방식으로 동시대 예술가들의 작품을 전시하게 될 '금세기 미술관'을 만들겠다는 꿈을 갖고 있었다. 끈질기고 대담했던 그녀는 서부 57번가에 있는 건물의 맨 윗층에서 첫 '금세기 미술전'을 연다. 그 건물은 제2차 세계대전 동안 줄곧 그녀의 화랑으로 남아 있게 된다.

1942년 10월 20일 그 전시회에 온 사람들은, 천장에서 칡처럼 드리운 밧줄에 액자 없이 매달린(이것은 뒤샹의 아이디어였다) 너무나도 현대적인 작품들을 보고 놀라게 된다. 막스 에른스트(그 전시회의 주역)의 콜라주와 그림 열네 점, 칸딘스키 작품, 클레와 피카비아 작품들, 후안 그리, 레제, 글레즈, 들로네, 샤갈의 작품, 미로의 작품들, 탕기의 작품들, 키리코의 작품들, 마그리트의 작품들, 달리 작품 두 점과 립시츠, 로랑, 자코메티, 페브스너, 무어, 브랑쿠지, 장 아르프(그의

브론즈 작품으로 페기는 컬렉션을 시작했다)의 조각들이었다. 앙드레 브르통이 그 카탈로그의 서문을 썼다. 「초현실주의의 예술적 전망이 열리다」라는 제목의 글에서 그는 초현실주의 운동이 지나온 역사를 되짚으면서 살바도르 달리를 제외한 현존 예술가들 대부분에게 경의를 표하고 있다.

브르통, 에른스트, 뒤샹(그는 1942년 6월 뉴욕으로 두번째 망명했다. 그는 제1차 세계대전 중에 이미 뉴욕에서 지낸 적이 있었다)으로 이루어진 그 트리오는 '금세기 미술'의 기둥이었고, 그 위에 망명한 초현실주의라는 허약한 건물이 지어져 있었다. 브르통과 에른스트는 전위(前衛)와 그 광채와 실험을 담아 내는 최신 잡지 『베베베』지의 편집 고문이었다. 그 잡지 2호에 '양차 대전 사이의 초현실주의의 상황'에 대한 브르통의 글이 실렸다. 그것은 개방의 시도로서 원래 유럽인들만으로 이루어진 그 그룹에 미국의 젊은 예술가들도 동참하라는 초대의 글이었다.

브르통과 에른스트는 뉴욕에서 특히 가깝게 지냈다. 서로 많이 달랐음에도 불구하고 그들은 처음에는 견고한 연대감을 지니고 있었다. 브르통은 또 다른 최신 잡지 『뷰』지에 막스의 초상인 「막스 에른스트의 전설적인 삶」을 게재했다. 달리는 그들의 관심에서 멀리 비껴나 있었다. 달리는 그들의 계획 중의 어느 하나에도 참여하지 않았고, 그들의 우정과 성찰에서 소외되어 있었다. 한쪽이 『베베베』지와 『뷰』지 진영이었다면, 다른 한쪽은 대형 언론을 상대했다. 한쪽이 '해피 퓨'(행복한 소수)라는 동아리를 이루고 있었다면, 다른 쪽은 부와 명성을 갖고자 했다. 전자가 명성이라는 말만 들어도 질색을 했던 반면 살바도르 달리는 대중적인 화가가 되겠다는 야심을 갖고 있었다.

갈라와 에른스트의 목가적인 사랑은 이미 흘러간 과거였다. 불꽃의 흔적 하나 남아 있지 않았다. 에른스트는 드러내 놓고 달리를 싫어했

다. 아니 좀더 정확히 말하자면 그의 개성을 경멸했다. 그는 달리가 겉치레를 좋아하고 부자들에게 알랑거린다고 여겼다.

막스의 아들 지미는 다음과 같은 일화를 전해 주고 있다. 어느 날 막스는 뉴욕 거리에서 우연히 달리와 부딪쳤다. 달리는 악수를 청했지만 그의 손은 허공에 머물러 있어야 했다. 에른스트가 고개를 돌리고 "아첨꾼!"이라고 날카롭게 내뱉으면서 아들의 손을 잡아 맞은편 인도로 이끌었다는 것이다

살바도르 달리와 떼어놓을 수 없는 '그의 그림자' 는 성공에 대한 지나치게 노골적인 열망, 그의 정치적 견해와 생활 방식, 그의 치유불가능한 개인주의, 극도로 속물적인 그의 취향을 비난하는 망명 초현실주의자들의 활기찬 그룹과 거리를 둔 채 단독으로 행동했다. 달리는 어떤 지적 동아리에도 속하지 않았고, 어떤 모임에도 들지 않았다. 그는 예술적 파벌을 등한시했다. 그의 길은 전혀 다른 것이었다.

1941년이 되자 뉴욕 현대 미술관에서는 달리 회고전이 열렸다. 미국인들은 살바도르 달리를 좋아했다. 확고한 명성과 높은 특권을 누리고 있었음에도 불구하고 막스 에른스트의 작품들이 아직 잘 팔리지 않던 것과는 달리(페기 구겐하임은 그녀의 책『나의 삶, 나의 광기』에서 막스 에른스트의 '정신적인 성공' 에 대해 말하면서, 1941년에서 1942년에 그의 작품이 잘 팔리지 않았다고 말하고 있다), 살바도르 달리의 작품은 아주 비싼 값에 팔려 나갔다. 달리는 자신의 작품을 95점까지 수집하게 되는 클리블랜드의 모스 부부 같은 충실한 부유층 고객들을 확보함으로써 높은 소득을 얻을 수 있었다.

「꿀은 피보다 달콤하다」(1941), 「전쟁의 얼굴」(1941), 「불붙은 기린」(1942) 같은 몇 점의 그의 걸작들이 지구를 황폐하게 만드는 전쟁을 그렸다면 나머지 다른 작품들은 미국의 신화에 대한 그의 경도를 보여 주고 있다. 그는 「신세계의 탄생」(1942), 「미국의 시」(1943)에

이어 피를 흘리며 커다란 알을 깨고 나오는 한 사내와 그 부화를 지켜 보며 어떤 여자가 손가락으로 그를 가리키고 있는 「새 인류의 탄생을 지켜보는 지정학적 아이」(1943)를 그렸다. 브르통에게는 안타까운 일 이지만 미국을 그린 달리의 그림 속에는 진정한 힘과 명성에 값하는 표현력과 상상력이 담겨 있었다.

지식인들이 특이하고 탁월한 달리의 예술에 등을 돌리고 당혹해했 던 것은 달리가 자신의 그림을 어마어마한 값에 판다는 사실 때문이 아니라 그가 엄격한 의미에서 회화의 영역이 아닌 이른바 저속한 분야 에서까지 자신의 붓과 상상력을 이용해 '돈을 버는 데' 급급하고 있다 는 사실 때문이었다. 실제로 자신이 획득한 대중성을 일찍부터 이용했 던 달리는 미국에서 주문을 받아 그림을 그렸고 인기 높은 스타일을 상업적으로 이용했다. 오페라의 무대나 의상을 디자인하고 예술서에 삽화를 그리는 일에 머물지 않았다. 그런 작업은 콕토나 피카소나 에 른스트까지도 명성을 손상당하지 않고 했던 일이었다.

달리는 광고를 만들고, 백화점의 쇼윈도를 장식하고, 의상과 보석 디자인을 하고, 영화 배경을 그렸으며, 많은 돈을 받고 대중 잡지에까 지 손을 뻗쳤다. 브르통이 보기에 달리는 미국 자본주의에 지나치게 영합하고 있었다. 달리 작품이 어찌나 유행했던지 대개 축구 스타들의 얼굴이 등장하는, 발행 부수가 엄청난 일요 잡지인 『디스 위크 매거 진』 표지에 1941년 달리의 빵 그림이 실릴 정도였다. 순수주의자들이 보기에 더 심각한 것은 달리가 사교계 인사들의 초상화를 그리는 데 재능을 낭비하고 있다는 점이었다. 그런 초상화에는 물론 데생에 대한 달리의 놀라운 재능과 유머와 스타일이 반영되어 있긴 했지만 그렇다 고 해서 예술과 돈벌이를 혼동했다는 비난을 면할 수 있는 것은 아니었 다. 달리는 미켈란젤로도 교황의 양말 대님과 바티칸 친위대의 의상을 디자인했다는 사실을 환기시키며 스스로를 변호했지만 소용없는 일이

었다.

미국의 속된 부르주아지와의 그런 타협으로 인해 그는 일부층의 존경을 잃고 말았다. 그의 붓을 통해 영원한 생명을 얻고자 하는 사교계의 아름다운 부인들 중에서 달리는 레이디 마운트배튼, 시카고의 찰스 스위프트 부인, 샌프란시스코의 설탕 회사 소유주의 상속녀 도로시 스프렉클리스 부인, 구리엘리 공작 부인(다시 말해서 헬레나 루빈스타인), 대은행가의 아내 윌리엄 우드워드 부인, 『디스 위크 매거진』편집장의 아내 윌리엄 니콜라스 부인, 베스트 드레서로 통하는 해리슨 윌리엄스 부인 등을 골랐다.

그는 베스트 드레서로 통하는 윌리엄스 부인을 맨발에 누더기 재킷을 걸친 모습으로 형상화했다. 그 초상화들은 대가의 작품답게 거액의 달러를 받고 그린 것들이었다. 하지만 달리는 거기에 유머를 잊지 않았고, 때로는 고야가 작품 속에서 공작들을 비웃었던 것처럼 신랄한 풍자를 담기도 했다. 자신의 그림을 좋아하는 수집가 체스터 데일의 초상화는 포즈는 엄숙하지만 얼굴은 자기를 졸졸 쫓아다니는 푸들과 꼭 닮게 그려 놓지 않았던가! 하지만 그런 유머도 앙드레 브르통을 웃기지는 못했다.

대중적이 되는 것도 그림값을 비싸게 부르는 것도 겁내지 않고 사교계의 인맥을 넓히고 부자들하고만 어울렸던 달리는 부자가 되었고, 자신의 예술을 말 그대로 하나의 기업으로 만들었다. 그는 탁월한 상업적 감각과 자기 선전에 대한 노련한 재능으로 그 기업을 발전시켜 나가게 된다. 하지만 그 사업의 두뇌인 아내의 도움이 없었다면 자신의 야망을 그렇게까지 밀어붙이지는 못했으리라. 처음부터 계약서에 서명을 하고, 작업표를 만들고, 달러를 헤아린 것은 바로 갈라였다. 두 사람 가운데 그녀는 두뇌였다. 그는 그리는 일에 몰두했고 그녀는 나머지를 돌보았다. 그녀는 일상을 맡았고, 그의 평화와 안락을 보장했

으며 '사업' 같은 온갖 불필요한 잡일로부터 그를 해방시켜 주었다. 지갑을 관리하고 수표에 서명을 하는 사람은 바로 그녀였다.

출판업자들은 달리에게 삽화 대금으로 5천 달러를 지불했고 언론사에서는 잡지 표지 대금으로 6백 달러, 에이전시에서는 광고 대금으로 2천 5백 달러를 지불했다.

전쟁이 불을 뿜고 있는 동안, 달리는 뻔뻔스럽게도 귄터 모피, 포드 자동차, 링글리 껌, 그루언 시계, 스키아프 향수 등을 위해 광고를 만들었다. 스키아프 역시 조국을 떠나 1943년 '쇼킹'이라는 향수를 발매하게 된다. 달리는 그 이름이 마음에 들었다. 이 모든 광고 속에 그는 자신이 즐겨 쓰는 주제인 늘어진 시계와 버팀대, 메뚜기, .개미, 해골을 크게 변형시키지 않은 채 동원했다. 아니 대중적인 잠재 의식 속에 자신의 신화를 심기 위해 그것들을 남용했다. 그는 스스로 '달리주의적'이라는 형용사를 만들어 냈다. 어디를 가든 그의 작품을 볼 수 있었다. 사람의 몸 위든, 잡지의 아트지 위든 간에 그는 그런 자신의 개성적인 상징들과 흉내낼 수 없는 색조, 벨라스케스식 콧수염을 활용했다. 달리가 특히 좋아했던 화가 벨라스케스가 그린 펠리페 4세의 초상화에서 따왔다고 하는 그 콧수염은 달리의 트레이드 마크가 되었다. 연극은 시작되었고 멈출 줄을 몰랐다.

무명 예술가들 사이에서 스스로를 부각시키고 명성을 획득하기 위해 달리는 브르통을 경악하게 하는 온갖 방법을 동원했다. 자신의 상상 세계를 자본주의적으로 채굴했던 것이다. 달리는 이렇게 항변하고 있다.

"가능한 한 많은 영역에서 자신의 시대를 부각시키는 것은 전혀 불명예스러운 일이 아니다."

튀어 보이고자 하는 것이 명예롭지 못한 일은 아니었다. 하지만 달리가 아무리 스스로를 변호해도 순수주의자들은 고상하지 못하다는

이유에서, 그들의 주장에 따르면 달러에 대한 애정 때문에 예술을 모욕했다는 이유에서 줄곧 달리를 비난했다. 달리의 개성에 과민 반응을 보이던 브르통은 1942년, 그의 이름의 철자를 재배열해서 'AVIDA DOLLARS' (달러에 굶주린 자)라는 말을 만들어 냈다. 거기에는 'SALVADOR DALI' 라는 열두 글자가 모두 들어 있었다.

달리는 항의했다. 미국에서 '현금의 비' 가 자신의 머리 위로 쏟아진 것은 사실이지만 자신이 진정으로 좋아하는 것, 그 무엇보다도 좋아하는 것은 돈이 아니라 훌륭한 연금술 재료인 황금이라는 것이었다.

"나는 절대 권력에 대한 욕망에서 불멸하는 내 황금을 담금질한다."

그는 말하고 있다. 달리의 관심을 끌었던 것, 그를 나아가게 했던 것은 창조에 대한 열정이었다.

앙드레 브르통은 잘못 짚었다. 'Avida Dollars' 는 달리가 아니라 갈라였다. 어떤 일을 하든 간에 달리는 온갖 의혹을 불식하는 예술가 달리로 남아 있었다. 그는 살기 위해서 그림을 그리는 것이 아니라 그림을 그리기 위해 살았다. 두 사람 중에서 갈라야말로 속속들이 물질적이었다. 성공을 향한 달리의 광적인 질주에서 진짜 동인(動因)은 그녀였다. 그가 자신의 고객과 편집자, 기자, 출판업자, 애호가들의 요구를 만족시키기 위해 힘들게 일한 것은 그녀가 그것을 원하고 격려했기 때문이었다.

직접 주도권을 잡고 계약 조건을 악착같이 따진 사람은 갈라였다. 그녀는 매니저다운 극성스러운 솜씨로 줄곧 더 많은 것을 요구했다. 한편으로는 더 많은 팔 수 있는 그림들을, 다른 한편으로는 끊임없이 더 많은 돈을 벌기를 요구했다. 폴 엘뤼아르는 그녀를 가리켜 '벽을 꿰뚫어보는 눈빛' 의 소유자라고 말한 적이 있다. 하지만 어떤 짓궂은 영국인은 갈라를 가리켜 '돈궤를 꿰뚫어보는' 눈을 가진 여자라고 말했다. 안정의 천사에서 재물의 천사로 변신한 그녀는 미국 망명 시절

부터 금고 관리자가 되었다.

명망 높은 니콜라스 부인(달리는 그 '값비싼' 초상화에서 그녀를 일그러진 형태로 그리고 있다)은 메릴 시크레스트에게 이렇게 털어놓고 있다.

"난 그렇게까지 한 여자한테 예속되어 있는 남자는 본 적이 없어요."

한 번이라도 그 대가와 재정적인 문제에 대해 얘기해 본 적이 있는 사람이라면 누구나 인정할 만한 다음과 같은 증언을 그녀는 덧붙이고 있다.

"협상은 갈라가 맡았죠. 그녀는 손가락으로 사람을 가리키면서 '당신한테는 좋은 가격에 해드릴게요'라고 말하곤 했지요. 하지만 그녀가 원한 건 처음부터 끝까지 현금뿐이었어요."

갈라의 성격 밑바닥에는 그 무엇으로도 가라앉힐 수 없는 불안이 자리잡고 있었다. 두 가지에 근거한 불안이었다. 과거에 폐결핵을 앓았다는 사실은 이제는 아득한 기억이 되었고 실제로는 무척 건강했지만 그녀는 사뭇 병이 날까 봐 두려워했다. 어딘가로 떠날 때면 항상 약으로 가득 찬 가방을 들고 다녔고, 끊임없이 의사들을 찾아 다녔으며, 병원균에 감염될까 봐 줄곧 손을 씻었다. 그녀가 살바도르 달리에게도 전염시킨, 해가 갈수록 심해진 그런 불안에는 가난에 대한 같은 강도의 두려움도 따라다녔다. 갈라는 언제나 결핍을 두려워했다. 돈을 버는 것은 그녀를 만족시키기는커녕 언젠가 다시 가난해질 수도 있다는 강박 관념을 더욱 자극했다. 그녀에게 가난이란 자신을 돌볼 돈이 없는 것을 의미했다.

유복하다고는 할 수 없었던 러시아에서 보낸 과거가 떠올랐던 것일까? 혁명의 충격이 그녀의 마음을 내내 어지럽혔던 것일까? 그녀가 처음부터 그렇게 탐욕스러웠던 것은 아니었다. 나이가 들면서 탐욕스

러워졌다. 돈 자체가 아니라 돈이 본질적으로 표상하는 것 때문에 돈을 좋아하기 시작했다. 사치나 권력이 아닌 무엇보다도 안전 때문이었다. 훗날 달리는 그런 현상을 루이 포웰에게 설명하고 있다. 그는 포웰에게 가면 속의 모습을 보여 주고 있다.

"혹시 우리가 병이 난다면, 재산이 우리를 최상의 조건에서 치료받게 해줄 거라고 갈라는 굳게 믿고 있다네."

그녀를 탐욕적으로 만든 것은 미래에 대한 그런 배려였다. 인색할 정도로 절약하는 그녀의 개미 같은 일면은 'Avida Dollars'라는 천박한 별명을 벌충하고도 남음이 있다. 달리라는 인물과 그의 작품에 헌신한다는 자신의 사명만큼이나 단순했던 갈라의 철학은 살아남아야 한다는 것이었다. 온화함을 모르는 듯 굳은 눈빛에 거의 웃음을 띠지 않고, 돈궤 감시인이라는 불유쾌한 역할에 안주한 그녀는 냉혹한 여자라는 평판을 들었지만 자신의 이미지를 개선하기 위해 어떤 노력도 하지 않았다. 달리에게는 남의 마음에 들고자 하는 강한 욕구가 있었던 반면 그녀의 마음속 깊은 곳에는 그만큼 강한 유혹에 대한 거부, 미소에 대한 거부가 자리잡고 있었다. 자신을 드러내는 일에 있어서 그녀는 극도로 오만했다.

있는 그대로, 보이는 그대로

갈라를 만난 이후, 다시 말해서 십여 년 전부터 달리는 줄곧 그녀를 그려 왔다. 달리의 모든 발언, 모든 글은 언제나 자신의 뮤즈에 대한 찬가이자 사랑의 노래였다. 하지만 그림에서는 그녀를 미화하지 않았다. 그는 물론 자신의 환상을 통해 상상의 환각이 암시하는 해석에 따라 그녀를 표현했지만 다져진 리얼리즘으로 실제의 모습과 표정에 충실한 있는 그대로의 그녀를 그려 냈다. 결코 미화하지 않고.

육체적으로 갈라는 조붓한 어깨와 탄탄한 등, 뾰족한 유두가 달린

작은 가슴, 가는 허리, 넓은 골반, 풍만한 엉덩이, 단단한 허벅지와 마욜의 조각 같은 종아리에 날씬한 발목으로 이루어진 완벽하게 균형잡힌 몸매를 갖고 있었다. 고대의 조각 같은 이상적인 비율로 이루어진 탁월한 몸매를 갖고 있긴 했지만 갈라는 미인은 아니었다. 달리는 매번 가차없는 정밀함과 광적인 정확성을 동원해 강인한 턱, 꿰뚫는 듯한 눈, 화가 난 듯한 입 같은 지나치게 강한 얼굴의 특징을 강조했다. 그는 그녀의 모습을 부드럽게 하거나 미화하려 하지 않았다. 그의 붓 아래서 그녀는 있는 그대로의 모습을 노골적으로 드러내고 있고, 결점을 가차없이 보여 주는 가혹한 조명 아래서 종종 추한 모습으로 그려지기도 한다. 하지만 일단 모습을 나타냈다 하면 갈라는 화면을 휘어잡았다. 훌륭한 배우가 영화에서 그렇듯이.

그녀는 어떤 매력도 풍기지 않았다. 하지만 그녀는 자신을 인정하게 만들었고 엄청난 존재감과 생명력을 던지고 있었다. 두 가지 중요한 특징이 그녀를 두드러져 보이게 했다. 고개를 들고 있는 품과 눈빛이 그것이었다. 전자는 장려했고 스스로에 대한 자긍심을 드러내고 있었다. 후자는 숯이자 얼음이었다. 숯이라고 한 것은 그녀의 눈이 깊이를 알 수 없는 검은색이기 때문이었고, 얼음이라고 한 것은 헤아릴 길 없이 엄격하고 차가웠기 때문이었다. 달리가 요구하는 것이 정면이든 옆모습이든 4분의 3쯤 등을 돌린 모습이든 뒷모습이든 간에, 언제나 그녀는 화폭을 가득 채웠고 찬란하게 빛나고 있었다.

그녀 안에는 신비롭고 매혹적인 무엇인가가 자리잡고 있었다. 아름답지도 매력적이지도 않았지만 그녀의 모습은 시선을 끌었고 그녀의 존재감은 늘 충격을 불러일으켰다. 달리는 그녀의 본질에서 발산되는 그 자력(磁力)을 충실하게 표현했다. 그가 포착해 낸 미묘한 액체 같은 갈라의 자력은 그림을 보는 사람에게 고스란히 전달되고 있다. 에너지와 의지를 표상하는 그녀의 개성 깊숙한 곳에는 기묘하기 짝이 없

는 불꽃이 타오르고 있었다. 갈라의 불꽃은 차가웠다.

　그녀를 그린 달리의 초기 작품 중의 하나는 현재 플로리다에 있는 성 피터스버그 미술관에 소장되어 있다. 그것은 나무판에 그린 초소형 (가로 8.5, 세로 6.5센티미터) 유화로 그 미술관의 창설자이자 달리의 열광적인 후원자였던 미국인 엘리노어 모스와 레이놀즈 모스 부부의 화려한 수집품들 중에서 가장 뛰어난 작품 중 하나로 꼽힌다. 그 그림에서 갈라는 특별히 날카로운 필치로 단순하게 그려져 있다. 반바지에 반소매 블라우스를 입고 자연스럽고 편안한 모습으로 오렌지빛과 노란빛으로 채색되어 있다. 그녀의 몸에서 빛이 뿜어져 나오기라도 한 것처럼 배경 역시 그녀의 살빛과 같다. 보는 사람이 움직이는 대로 그녀의 시선이 따라온다. 그녀는 당신에게서 눈을 떼지 않는다. 어느 정도 거리를 두면 그녀는 액자에서 빠져 나와 돌아다닐 듯이 두드러져 보인다. 부루퉁한 얼굴에 전혀 아름답지 않음에도 불구하고 사람을 끌어당기고 있는 것이다.

　1932년 미완성 작품인 「갈라 초상의 자동적 개시」는 화석화된 그녀의 머리를 보여 주고 있다. 모랫빛 안색의 그녀는 돌 속에 조각되어 그 안에 갇혀 있는 것 같다. 그 돌은 그녀의 두개골을 담은 회청색 상자를 이루고 있고, 머리카락 속에 박힌 올리브 가지들이 이마 위로 나와 있다. 고개를 옆으로 돌리고 있는 그녀의 얼굴은 해부도처럼 정확하게 묘사되어 있다. 뒤로 당겨진 머리카락 때문에 이마는 지나치게 튀어나와 보이고, 너무 두드러진 눈썹뼈 때문에 눈은 움푹 패인 미궁(眉弓) 안으로 쑥 들어가 있다. 광대뼈는 두드러지게 강조되었고, 뺨은 움푹 패였으며, '그리스인 같은' 코는 오똑하고 길고 강해 보이고, 그리는 듯 만 듯한 입은 흙과 똑같은 갈색이었다. 한편 유난히 강조된 돌출된 아래턱은 바위 속에 갇힌 그 두상(頭上)에 의기양양한 표정과 단호한 태도, 나아가 갈라의 기질인 오만함까지 부여하고 있다.

1933년 미국 기자들의 지대한 관심을 끈 작품 「두 개의 양 갈비를 어깨에 걸치고 있는 갈라」에는 카다케스의 태양 아래서 두 눈을 감고 입술에 유혹적인 미소를 띤 그녀의 모습이 황금빛으로 그려져 있다. 그녀가 눈부시게 빛나고 있는 것과 달리 주위 세상은 폐허로 변해 집과 우물들이 불타 버린 듯 채 꺼지지 않은 불씨가 남아 있다. 식인귀 같은 생기와 건강을 지닌 그 태양 같은 존재 앞에서 우주는 빛을 잃고 있다. 달리 자신이 그 갈비살이 상징하는 바를 말해 주고 있다. 고기가 날것인 것처럼 갈라 역시 날것이라고 했던 것이다. 건강한 피가 그녀의 혈관 속을 흐르고 있다. 그의 모든 그림 속에서 그녀는 그와 같은 활기찬 모습을 지니게 된다. 달리에게 갈라는 삶의 본능이자 세계의 균형을 표상하는 존재였다.

달리가 그녀를 아무리 추하게 그린다 해도, 1934년의 「가재가 있는 초상」에서처럼 그녀의 머리 위에 가재를 얹고 그녀의 긴 코 끝에 비행기를 매달아 놓는다 해도, 그녀가 레닌과 고리키 사이에서 즐기고 있는 그림 「원추형 기형체들의 도래를 알리는 밀레의 만종과 갈라」 (1933)에서처럼 이무기처럼 인상을 쓰게 하고 눈구멍이 뚫려 있는 보기 흉한 헬멧을 씌워 놓는다 해도, 갈라는 그런 희화된 모습에 저항하고 있다. 자신의 장점이 아무리 보잘것없는 것이라 해도, 그녀는 고개를 치켜든 채 자신의 모습을 당당하게 보여 주고 있다. 오히려 그녀는 자기 자신을 즐겨 응시한다. 「갈라의 만종」(1935) 속에서 전면에 보이는 뚱뚱한 여자, 흐릿한 머리카락에 지나치게 넓은 골반, 창백한 안색, 뾰로통한 입, 허리에 주름이 잡힌 스커트를 입고 있는 여자의 뒷모습은 밀레의 「만종」을 패러디한 것으로 바로 갈라의 모습이다.

달리는 그녀를 네덜란드의 화가 베르메르가 그린 '레이스 짜는 여자'로 그리기도 했고, 수단(繻緞)을 휘감고 있거나 거울에 자신의 모습을 비쳐 보는 모습으로 묘사하기도 했다. 하지만 대개는 호화롭고

화려하기보다는 평범한 옷을 입은 평소 때의 모습 그대로를 그리고 있다. 그녀를 '극사실적으로' 그린 다음에야 여신으로, 성모로, 그리스도로 변화시키게 된다. 그런 그림들은 제2차 세계대전 후에야 나오게 된다. 그녀는 그에게 미화가 아닌 사실 그대로를 그려 내고 싶은 욕망, 눈에 보이는 모습을 넘어서서 그녀가 감추고 있는 진실까지도 탐사해 내려는 욕망을 불러일으켰다. 달리는 루이 포웰에게 이렇게 털어놓고 있다.

"갈라는 하나의 스핑크스일세. 다만 나에게 질문을 던지는 대신 나를 위해 수수께끼를 내고, 자기 몸 속에 그 대답을 지니고 있는 구원의 스핑크스라네."

달리가 아내를 통해 찾고 있던 것은 자기 자신이었다. 아내의 '존재론적' (이 단어 또한 그가 좋아했던 말이다) 신비를 넘어서서 자기 자신의 진실을 찾고자 했던 것이다.

어쨌든 그 즈음 달리의 붓이 그려 내고 있는 것은 그의 의도가 가미되지 않은 있는 그대로의 갈라였다. 그는 그녀를 창조하지도 변형시키지도 않았다. 있는 그대로의 그녀를 그려 냈다. 그림에 충만감을 주기 위한 배경조차 필요치 않았다. 그녀의 존재만으로 충분했다. 「갈라의 만종」의 배경이 허공인 것은 그런 이유에서다. 달리가 그려 낸 것은 그녀였다. 그녀의 태도, 그녀의 입체감, 그녀의 표정, 그녀의 전율, 그녀의 색감이었을 뿐이었다. 그녀의 눈부신 몸이 대양 위를 떠돌고 있는 「꿀벌의 비상에 의한 꿈」(1944)에서처럼 대리석처럼 하얀색과 푸른색의, 조가비 같은 피부를 지닌 비너스로서 그녀는 종종 황갈색—광택 없는 그녀의 피부를 잘 표현해 주는 동시에 그녀에게 가장 잘 어울리는 색—으로 채색되어 있다. 그녀를 위해 달리는 여러 단계의 황갈색과 시에나 황토색을 거쳐 황금빛에 가까운 '나폴리 노란색'을 만들어 냈다.

녹청빛이든 구릿빛이든 황금빛이든 갈색이든 회청색이든 간에 갈라는 화가 자신의 말에 따르면 언제나 지질학적이었다. 그녀를 그리는 시기나 영감에 따라 대리석이나 화석, 마른 흙이나 황금 덩어리로 나타나는 그녀는 그런 요소들과 연관되어 있다. 막스 에른스트는 알몸에 칡을 두른 채 새들과 포유 동물들로 둘러싸인 그녀의 이미지에 어울리는 정글의 야생 동물 같은 갈라를 그린 바 있다. 그녀 안에는 본능적이고 거친 힘이 자리잡고 있었고, 달리 역시 그것에 매혹되었다.

거의 동물적이기까지 한 그 힘은 갈라의 관능이었다. 하지만 그녀는 그 어떤 에로티시즘도 표상하고 있지 않다. 1944년의 「갈라리나」에서처럼 다분히 육감적인 자세로 한쪽 젖가슴을 드러내고 있음에도 불구하고 그녀의 모습은 욕망보다는 힘을 느끼게 한다. 초록이 섞인 갈색과 상아색 안색의 그녀가 전면에 두드러지는, 금욕적인 엄격함이 느껴지는 그 그림에서는 그리스 여자의 그것처럼 매혹적인 그녀의 젖가슴보다는 탄력 있는 머리카락, 날씬한 근육질의 상체, 붉은 손톱, 다시 말해서 생기 있는 손톱과 길다란 손가락을 지닌 잘생긴 두 손의 튀어나온 핏줄에 먼저 주목하게 된다. 결과적으로 그녀는 아름다운가? 「갈라리나」는 그녀의 초상화 중에서 가장 세련되고 가장 역동적인 작품이다.

지난날 에드워드 제임스에게서 받은 굵은 팔찌와 금으로 된 결혼 반지 외에 그림을 복잡하게 만드는 그 어떤 장신구나 치장도 하고 있지 않다. 양보도 호의도 없는 그 그림에서 그녀의 시선은 자신을 그리고 있는 이의 눈 속을 지그시 응시하고 있는 것 같다. 갈라는 너무나도 매끄러운 얼굴, 두 팔, 한쪽 젖가슴, 목을 드러낸 채 있는 그대로의 모습으로 우리 앞에 자리잡고 있다. 그녀는 스스로를 방기하고 있는 것일까? 세상에 대해 폐쇄적인 자세로 팔짱을 끼고 입을 다문 채, 그녀는 오만하고 고귀하고 확신에 찬 동시에 방어적인 모습으로 무관심을 아

니 경멸을 드러내고 있다. 그녀는 자신의 비밀을 탐색하려는 화가에게까지 저항하고 있다. 그녀 안에는 그 어떤 친숙함에도 저항하는 은밀하고 단단한 핵 같은 것이 들어 있다. 달리는 루이 포웰에게 털어놓고 있다.

"난 절대적인 구도와 복종에 차 있는, 갈라의 발 아래 있는 존재야."

달리의 그림은 그 사실을 확인해 주고 있다. 그의 의지에 완전히 자신을 내맡기고, 그의 변덕에 복종하고, 그가 요구하는 온갖 포즈를 취하고, 혼자 혹은 다른 테마나 다른 사람들과 더불어 그가 쓴 온갖 각본에 적응하고, 즉흥적으로 표면으로 부상하기도 하고 스스로 주제의 중심이 되기도 하는 모든 경우에 그 모델은 화가를 지배하고 있다. 달리는 즐겨 말하고 있다.

"난 갈라에게 지배당하는 것이 너무나도 좋아."

겉으로는 순종적이었지만 갈라는 불굴의 여자였다. 그녀는 결코 자신의 개성을 포기하지 않았다. 달리가 그린 모든 그림 속에서, 그녀가 그에게 불러일으킨 환상 속에서까지도 그녀는 여전히 갈라로 남아 있다.

숨은 얼굴

커플들은 망명의 시련을 이겨 내지 못했다. 달리 부부 주위에서 파경이 이어졌다. 새 결혼 반지가 과거의 것을 대신했으며 사랑의 전망은 불투명하기 짝이 없었다. 그 중 일부만 들자면, 이브 탕기와 만 레이는 배우자가 바뀌었고 자클린은 앙드레 브르통을 떠났다. 그녀는 『베베베』지의 편집장인 미국인 신세대 화가 데이비드 헤어와 함께 롱 아일랜드로 이주하게 된다. 그녀는 딸 오브도 데리고 갔다. 브르통은 환멸을 담은 시 속에서 이렇게 쓰고 있다.

호화스럽게 차려진
지나치게 긴 식탁이
내 평생의 여인과 나를 갈라 놓고 있네.

브르통은 혼자 지내다가 1944년 엘리사라는 푸른 눈의 아름다운 칠레 여자를 만나게 된다. 그는 그녀와 함께 캐나다를 여행하면서 「비법 17」을 썼다. 거기에서 그는 세계와 자신 위에 '새벽별'이 떠오르리라는 아직은 희미한 희망을 확인하면서 사랑과 시와 자유를 꿈꾸고 있다.

막스 에른스트는 페기 구겐하임 곁을 떠났다. 그는 일리노이 출신의 스웨덴계 미국 여자로 환상적이고 초현실적인 도로테아 태닝을 만나 첫눈에 반해 페기와 이혼하고 네번째 결혼을 결심했다. 도로테아 태닝은 화가였다. 레오노라 캐링턴의 작품만큼이나 특이한, 무의식적인 몽상에서 영감을 받은 그녀의 작품들——「아이들의 놀이」, 「양귀비 호텔」, 「생일」——은 페기 구겐하임의 화랑에서 전시되었다. 의도했던 일은 아니지만 페기는 자신의 사랑에 치명적인 만남을 주선한 셈이었다 (그녀는 도로테아를 '중서부 출신의 귀찮고 건방진 예쁘장한 처녀'로 묘사하고 있다). 뉴욕 58번가에 있는 도로테아의 아파트에서 몇 년을 지낸 두 사람은 완전한 고립을 선택했다.

1943년 그들은 망명 속의 망명이라고 할 수 있는 미서부의 벽지인 애리조나에 정착했다. 막스 에른스트는 오랜 습관에 따라 그곳에 직접 집을 지었다. 인디언 부족들로 둘러싸인 사막 한가운데에 있는 대형 작업실에서 그는 끝없이 펼쳐진 지평선을 응시할 수 있었다. 지난날 갈라가 사랑했던 그 화가는 애리조나에서 자신의 상상력에 어울리는 장소를, 도로테아와 더불어 평화를 찾아낸 듯했다.

이러한 변화와 재편과 새로운 결합 앞에서 삶의 격랑에 휩쓸린 이들이 균형을 찾아가는 와중에도 달리 부부는 굳건히 서로 밀착되어 있었

태양, 그리고 두 남녀의 비밀.

일심 동체.

다. 달리는 상황을 요약하고 있다.

"우리의 삶이 배라면, 난 노를 젓고 갈라는 그 키를 쥐고 있다네."

수많은 결혼이 파탄에 이르는 가운데서도 그들은 화강암처럼 변함없는 부부였다. 두 사람은 정말 사이 좋은 부부였을까? 온갖 사실들이 그것을 증명하고 있다. 극히 사적인 순간에 찍힌 당시의 사진에서는 함께 있는 행복과 둘만의 묵계를 여실히 보여 주는 포옹이나 애정 어린 눈길, 사랑에 찬 몸짓들을 찾아볼 수 있다. 갈라는 상냥하게 남편의 어깨 위로 몸을 기울이고 있고, 달리는 그녀를 꼭 껴안고 있다. 그것은 연극이 아니었다. 당시 사생활 가운데 그 사진이 포착해 낸 것은 남녀 간의 강하고 충실한 결합이었다.

달리와 갈라는 언제나 붙어다녔다. 무슨 일을 하든 함께였다. 미국 내에서 시카고나 클리블랜드로 여행을 떠날 때에도 언제나 둘이서였다. 망명 생활 속에서 그들의 진정한 뿌리는 여러 가지 소동을 이겨 내는 그들의 굳건한 사랑에 자리잡고 있었다. 파리를 떠난 후 그들은 집을 구하지 않고 줄곧 호텔에서 지냈다. 처음에는 세인트-모리츠 호텔에, 그리고 부자가 된 다음에는 5번가와 55번가 모퉁이에 있는 뉴욕에서 가장 고급 호텔 중의 하나인 샌 레지스 호텔에 묵었다. 그들은 그곳 2층의 별실 1016호에 묵었다. 그곳에는 트윈 베드가 놓인 침실과 커다란 욕실, 응접실이 갖춰져 있었다.

5월부터 10월까지는 더위를 피해 달리의 작업실이 있는 캘리포니아의 카멀에 가서 지내거나, 버지니아에 있는 캐러스 크로스비의 집에서 묵곤 했다. 그들은 종종 들어오는 초대에 응했고, 미술관 관장이나 부유한 수집가들의 초대를 받아 여기저기를 돌아다녔지만, 자신들의 사생활을 침해당하지는 않았다. 손님으로 묵을 때조차도 그들 부부의 습관과 리듬은 신성한 것이었다.

아침이면 그들은 방에서 나오지 않았다. 식사를 하자마자 달리는 데

생을 하거나 유화를 그렸고, 갈라는 침대나 욕실에서 늑장을 부리다가 전화로 약속을 정하고 일을 처리했다. 그들은 최고급 식당을 골라 점심 식사를 했다. 두 사람 모두 맛있게 많이 먹는 것을 좋아했다. 그들은 보르도산 포도주를 마셨고, 건강에 좋은 버섯과 해물, 날짐승 요리를 즐겨 먹었다. 식욕이 좋았고 둘 중 어느 쪽도 다이어트 같은 것은 하지 않았다.

점심 식사가 끝나면 그들은 호텔로 돌아와 낮잠을 잤다. 오후에 달리는 보통 호텔에서 나가지 않고 방문객과 기자, 편집자, 수집가, 그의 초기 '팬' 그리고 남녀 모델들을 만났다. 갈라는 산책을 하거나 도시에 있을 때면 그녀의 주된 일과가 된 쇼핑을 했다. 대개 그들은 자기네 방에서 가볍게 저녁 식사를 했다. 갈라는 사교 생활을 좋아하지 않았다. 그녀는 종종 저녁 식사 초대를 거절했고, 달리가 가고 싶어하거나 꼭 참석해야 하는 곳에는 달리 혼자 보냈다. 뉴욕의 달리 부부에겐 해야 할 숙제가 있었다. 화가로서의 성공은 그와 그의 아내에게 사교 생활을 요구했다. 그의 그림을 살 가능성이 있는, 그로 하여금 큰돈을 벌 수 있게 해주는 돈 많은 잠재 고객들과 적어도 가끔은 귀중하고도 불가결한 인간 관계를 유지해야 했다. 미국에 처음 왔을 때부터 익숙한 배경이 되어 버린 그런 부산함 한가운데서 달리 부부는 자신들을 지켜내는 법을 알고 있었다.

달리는 세상에서 가장 충실한 남편이었다. 긴 생애 동안 그 자신이 줄곧 말해 온 바에 따르면 그러했다. 젊고 매혹적인 모델들이 자신을 위해 대개 나체로 포즈를 취하곤 했지만 그는 줄곧 갈라에게 충실했다. 함께 진실 게임을 했던 시인이자 기자인 알랭 보스케에게 한 말에 따르면 달리는 "백 퍼센트 갈라에게 충실했다".

"밤을 함께 보내고 싶은 여류 인사는 없습니까?"

시인이 물었다.

"아무도 없다네! 난 갈라에게 백 퍼센트 충실하다네"

달리는 대답했다.

자신은 한 번도 다른 여자와 잔 적이 없노라고 달리는 루이 포웰에게 자랑스럽게 말하고 있다.

"단언하건대 나는 갈라 외의 어떤 여자와도 사랑을 나눈 적이 없네."

그녀는 "몸을 섞고 싶은 유일한 존재"라고 그는 분명히 말하고 있다. 그녀를 알기 전에는 자신이 불능인 줄 알았지만, 그녀에게 '다가가면서' 자신이 '그 점에 있어서 정상'이라는 것을 알게 되었노라고 설명하면서 달리는 갈라 곁에서 쉽사리 도달할 수 있었던 쾌락과 성적 환상에 대해 말하고 있다. 그녀가 아닌 다른 여자들 품에서 그런 성적 환상을 만족시키고 싶었던 적은 한 번도 없다는 것이었다.

"자연스럽고 감미로운 충동으로 갈라와 함께, 갈라를 위해 난 몇 분 만에 파열과 폭발에 도달한다. 숭고한 아름다움을 지닌 건축물의 이미지들로 가득 찬, 신속하고도 완벽한 오르가슴 속에서 내 수액을 흘려 넣고 싶은 여자는 오직 그녀뿐이다."

그는 자신의 성적 성향을 숨기지 않았다. 자신에게는 관음(觀淫) 성향이 있다고 밝혔고, 갈라 외의 어떤 여자의 몸도 만지고 싶은 욕망을 경험한 적이 없다고 설명했다. 무엇보다도 보는 것과 자위 행위를 즐긴다고 털어놓았다. 달리는 자신의 속내를 알아내려는 상대에게 이렇게 설명하고 있다.

"내 열광적인 상상만으로 충분해. 그러니까 요컨대 내겐 그 누구도, 그 무엇도 필요치 않은 셈이지."

달리의 말에 따르면 보고 상상하는 것 두 가지만이 관능적 기능이라고 할 수 있었다. 그가 갈라에게 충실했던 만큼이나 충실히 거듭해 온 자위 행위의 습관을 충격적인 자신의 취향과 더불어 사람들 앞에서 그렇게까지 옹호하지 않았다면, 벌써 오래 전에 달리는 궁정풍 연애에

충실한 기사 같은 존재로 간주되었으리라. 왜냐하면 그는 칼을 가운데 놓고 얌전히 자면서도 행복했던 트리스탄과 이졸데 같은 접촉 없는 사랑도 가능하다, 육체적 접촉 없이도 충분히 살 수 있다고 주장했기 때문이다. 그는 그런 기벽(奇癖)을 이론적으로 설명하고 그것에 '클레다주의'라는 이름을 붙였다. 그것은 그가 막 완성해서 갈라에게 헌정한 소설 「숨은 얼굴」에 등장하는 것으로, 그 소설의 여주인공 솔랑주 드 클레다('클레다주의'라는 용어는 그녀의 이름을 딴 것이다)는 자신의 연인 그랑사유 백작에게서 그가 가장 좋아하는 미묘한 관능의 유희, 곧 만지지 않고 즐기는 법을 배우게 된다. 달리는 뉴욕의 모든 살롱에서 자랑스럽게 그 기술을 떠벌렸다. 그의 말에 따르면 그것이야말로 가장 세련되고 노련한 사랑의 행위라는 것이었다. 정상적인 성행위는 자신에게 혐오감을 불러일으킨다고 그는 솔직하게 털어놓았다. 그가 그 행위를 하는 대상은 갈라뿐이었다. 하지만 그는 자신만의 환상으로 흥분에 이르는 것을 어떤 육체적 결합보다 더 좋아했다. 달리는 포웰에게 말하고 있다.

"오르가슴은 드러난 사실에 지나지 않아. 중요한 건 이미지들을 즐기는 거야."

그러한 달리의 클레다주의는 그들 부부의 정상적인 성생활(정상이라는 말을 쓴 것은 바로 그 자신이었다)을 여러 차례 위협하고 갈라에게 성적인 욕구 불만을 불러일으켰을 것이다.

그 문제에 대해 달리가 수다스럽고 노골적이었던 반면 갈라는 신중함을 보여 주고 있다. 달리가 그녀 앞에서 한껏 유혹적이고 음란한 태도로 자신의 생각을 드러내는 동안, 그녀는 긍정도 부정도 하지 않고 보일 듯 말 듯한 미소를 띤 채 줄곧 표정 없이 자리를 지켰다. 어떤 경우에도 그녀는 결코 자신의 견해를 밝히지 않고 멋대로 생각하고 말하도록 내버려 두었다. 달리가 말하고 선포하고 썼다면, 갈라는 내내 침

묵했다. 엘뤼아르와 살 때처럼 그녀는 개인적인 감정을 내비치지 않고 침묵의 벽 뒤에 숨어 있었다. '숨은 얼굴'이란 그녀에게 딱 어울리는 제목이었다. 결코 자신의 감정을 드러내지 않는 갈라의 표정 없는 얼굴 이면에서 그녀가 진정 누구인지, 어떤 느낌을 갖고 있는지 아무도 확인할 수 없었던 것이다.

달리식 사랑의 담보물인 그 소설은 다음과 같은 과장된 표현으로 그녀에게 헌정되었다.

내가 이 글을 쓰는 동안 내 안정의 요정이 되어 주고, 내 의혹의 불도마뱀들을 쫓아 주고, 내 확신의 사자들에게 힘을 준 갈라에게, 고상한 영혼으로 나에게 영감을 불러일으켜 주고, 내 감정 미학의 순수한 기하학적 구조를 비추어 주는 거울이 되어 주고, 내 작업을 이끌어 준 갈라에게 이 책을 바친다.

달리는 그녀에 대한 찬사에 인색하지 않았다. 그는 자신이 살기 위해서, 존재하기 위해서는 갈라가 필요하다고 털어놓았다. "그녀는 갈증을 풀어 주고 고통을 없애 준다"고 말하고 있다. 그녀는 달리가 존재하는 데 필요한 마법의 무기였다.

달리는 갈라에게 줄곧 관능적인 찬사를 바치고 있다. 그녀는 자신에게 사랑의 행위에 대한 욕망을 불러일으킬 수 있는 유일한 존재이자 유일한 여자라는 것이다. 하지만 그녀를 통해, 그녀의 숭고한 이미지를 통해 그가 줄곧 찾고 있던 것은 그 자신이었다. 그는 나르시스—그의 그림의 중요 테마 중의 하나—의 영혼을 갖고 있었다. 갈라는 달리가 자기 자신을 비쳐 보는 거울인 셈이었다. 스스로를 사랑하기 위해 달리는 그녀를 필요로 했던 것이다.

달리가 세련되고 애매하고 퇴폐적으로 처신하고자 하는 그 분야에

서 갈라는 물론 보다 단순하고 직접적이었다. 화가가 자신의 환상을 정화시키고 자신의 충동을 지성화하고자 했던 반면, 갈라의 관능성은 솔직하고 거칠게 표출되었다. 달리가 거의 섹스에 애착을 갖지 않고 '시각을 통해 머릿속 쾌락'을 느낀다고 고백한 반면, 갈라는 속속들이 관능적이었고 본질적으로 사랑의 행위를 좋아했다. 그것을 알고 있었던 엘뤼아르는 갈라를 '완벽한 여성이자 완벽한 사랑'으로 간주했다. 달리의 말대로 갈라는 그에게 정상적인 쾌락을 가르칠 수는 있었지만, 그것을 지독히도 혐오했던 그를 자신에게 걸맞은 연인, 사랑만큼 쾌락을 줄 수 있는 연인으로 만들지는 못했다.

실제로 몇몇 증인들이 확인해 준 바에 따르면 그녀는 아주 초기부터 다른 남자들에게서 그 보상을 찾고자 했다. 예컨대 아들뻘 되는 지미 에른스트를 들 수 있다. 지미가 자신의 회고록에 쓴 바에 따르면, 양차 대전 사이의 어느 날 뉴욕의 리셉션 장에서 그는 달리 부부와 마주쳤다. 갈라로 인해 부모가 결별하게 되었음에도 불구하고 아버지의 옛 애인에 대해 별다른 혐오나 원한을 갖고 있지 않았던 그는 그녀에게 호기심을 느꼈고, 그녀의 '편안하고 미소짓는' 얼굴에 끌렸다. 갈라의 그런 표정은 보기 드문 것으로 그녀는 자신이 좋아하는 사람들 앞에서만 그런 표정을 짓곤 했다.

달리 부부는 젊은 에른스트와 이야기를 나눈 다음, 다음날 쇼핑 때 만나자고 제안했다. 다음날, 갈라는 달리가 아프다는 구실로 혼자 나왔다. 그들은 아무것도 사지 않고 상점의 쇼윈도를 구경하고, 특별히 갈 곳도 없이 택시를 타고 여기저기를 기웃거리며 시간을 보냈다. 갈라는 불안하고 흥분된 모습으로 물었다.

"이제 어디로 갈까?"

그들은 러시아식 찻집에 들어가 앉았는데, 지미의 표현에 따르면 어느 순간 '두 사람의 무릎과 허벅지와 장딴지가 줄곧 만나고 있다'는

것을 문득 깨달았다는 것이다. 그는 당혹스러운 나머지 어서 그곳을 벗어나야 한다는 생각뿐이었다. 헤어지려는 순간 갈라는 달리가 자고 있을 거라면서 함께 자신의 호텔로 가자고 제안했다. 지미는 거절하고 재빨리 도망쳤다. 그로부터 얼마 후 또 다른 파티장에서 지미는 갈라를 다시 만났다. 갈라는 고개를 쳐든 채 그에게로 곧장 걸어와 바짝 다가와서는 믿을 수 없을 정도로 거친 어조로 욕설을 퍼부었다.

"너절한 자식…… 괴물……."

그후 그는 다시는 그녀를 보지 못했다.

두번째 일화는 달리 작품의 열광적인 수집가였던 청년 레이놀즈 모스의 입에서 나온 것이다. 그는 메릴 시크레스트에게 이렇게 말하고 있다.

"1942년 뉴욕에서 그녀는 날 손에 넣으려 했어요. 그녀는 나를 2층으로 데려가더니, 여러 장의 아름답고 관능적인 데생들을 보여 주더군요. 나는 그 중 두 개를 샀지요."

그는 당혹스러운 듯 말을 끊었다가, 이윽고 이렇게 말을 마쳤노라고 메릴 시크레스트는 쓰고 있다.

"물론 나는 싫다고 했지요. 그녀는 어머니뻘이었으니까요."

갈라는 언제나 자기보다 젊은 남자들을 좋아했는데 그런 경향은 나이가 들수록 심해졌다. 오래지 않아 현실에서든 잠재 의식 속에서든 간에 그녀가 꿈꾸는 연인들과 그녀 사이에는 아득한 세월의 골이 놓이게 된다. 1940년대에 50대가 되어 가고 있었음에도 불구하고 그녀는 젊은 육체에 대한 갈망을 드러냈다. 색광으로 간주되기보다 그녀는 정복욕이 강한 여자처럼 보였고 지나가는 젊은 사내들을 집어삼키려 하는 맹금(猛禽) 같은 인상을 불러일으켰다. 색광이라는 그녀에 대한 평판은 터무니없이 과장된 것이지만 줄곧 그녀를 따라다녔다. 달리의 그림에서 볼 수 있는 갈라의 튀어나온 턱은 그런 성격적 특징을 대변해

준다. 그녀는 지상의 양식 가운데 자신의 몫을 쟁취하는 특성과 놀라운 생명력을 타고난 육식 동물이었다. 달리만이 그녀를 만족시킬 수 있었다.

함께 살아온 십오 년의 세월 중에서 그 어느 때보다도 긴밀하게 결합되어 있었고, 어떤 시련에도 끄떡없이 서로를 보완해 주는 바람직한 부부이긴 했지만 달리와 갈라 사이에는 섹스라는 장애물이 가로놓여 있었다. 달리는 접촉 없는 사랑의 행위를 꿈꾸었고 특이한 개성에서 나온 그런 몽환적인 성향을 자신의 그림 속에서 승화시켰지만, 갈라는 자신의 귀여운 달리를 돌보고 그들의 애정에 찬 세계에 깊은 관심을 기울이는 한편 명실상부한 사랑이 되기에 그들의 사랑에 결여되어 있는 것을 다른 곳에서 찾기 시작했다.

노래하라, 투쟁하라, 외치라, 싸워서 스스로를 구하라

갈라와 달리가 미국에서 자유롭게 행복을 구가하고 있었던 것과는 달리 파리의 폴 엘뤼아르는 샤펠 가(곧 이어 막스-도르모이 가)에서 가난하게 살고 있었다. 그는 독일에 점령당한 파리를 떠나지 않고, 오르드네르 가로 돌아온 어머니 집 근처에 있는 방 두 개짜리 음산한 집에서 살고 있었다. 뉘슈의 사랑만이 유일한 등불이었다. 석탄도 떨어지고, 빵도 거의 없고, 담배도 배급권이 있어야 살 수 있었다. 그는 「용기」라는 시에서 이렇게 쓰고 있다.

파리는 춥고 파리는 배고프다
파리는 이제 더 이상 길에서 군밤을 먹지 않는다
파리는 낡은 옷을 입고 있다
파리는 지하철에서 선 채로 아무렇게나 졸고 있다
가난한 이들에게 불행은 더욱 모진 것을.

길모퉁이와 영화관 안과 식당 안을 적들이 지키고 있었다. 비참한 생활뿐 아니라 모욕 그리고 얼마 지나지 않아 박해까지 감당해야 했다. 자유를 빼앗긴 파리에서 머지않아 위험에 처하게 되는 엘뤼아르 부부의 힘겨운 생활은 미국의 달리 부부의 안전하고 안락하고 사치스러운 생활과 생생한 대조를 보여 주었다.

폴 엘뤼아르는 오랫동안 의혹과 고뇌에 사로잡혀 있었다. 실제로 독일이 스탈린과 히틀러 간에 1939년 조인된 불가침 조약을 어기고 소련 영토를 침공한 1941년 6월까지 엘뤼아르는 어떤 진영에 합류해야 할지 갈피를 잡지 못했다. 혼란스럽기 짝이 없는 시기에 누구를 믿는단 말인가? 지혜로운 항복을 주장하며 비시에 정부를 세워 대독 협력 정책을 성공시키고자 하는 베르됭 전투의 승리자를 믿을 것인가? 런던에서 저항과 반항의 깃발을 휘두르고 있는 탈영한 장군을 믿을 것인가? 그렇지 않으면 1939년 이후 불법적—공산당 의원들은 하원에서 체포되었다—으로 활동을 계속하는 공산주의자들을 믿을 것인가? 그들은 당원들이나 동조자들에게, 세계 인민을 보다 효율적으로 방어하기 위해서는 인종차별주의자이자 파시스트이자 호전주의자인 우파 독재자와 잠정적으로, 그들의 표현에 따르면 '경우에 따라' 서슴없이 연합한 러시아의 본을 따를 것을 촉구하고 있었다.

갈등 끝에 '당'과 가까워지려는 순간, 마르크스주의 속에서 자신에게 어울리는 우정과 평화와 공유의 이상(理想)을 찾았다고 생각한 순간, 독소 협정 때문에 엘뤼아르는 대부분의 프랑스 공산주의자들처럼 짙은 안개 속에 빠지고 말았다. 공산당 기관지『위마니테』에서 지도자들이 늘어놓은 마키아벨리즘은 그를 설득할 수 없었다.『위마니테』57호의 내용이다.

"상황이나 요구, 인민의 이해가 달려 있을 경우에는 때때로 악마하고라도 연합해야 한다는 것을 레닌은 우리에게 가르쳐 주었다."

그 끔찍한 협정이 발효된 이 년 동안 엘뤼아르는 침묵을 지키며 무너져 버린 잔해 속에서 길을 찾으려 애썼다.

1941년 그는 다시 시를 쓰기 시작했고, 자신의 짓눌림과 풀 길 없는 서글픔을 말해 주는 『내려가는 비탈에서』를 출간했다.

선두에는 어둠뿐
[......]
자신의 꽃을
자신의 금빛 짐승들을 잃은 독(毒)이
사람들 위에 자신의 밤을 토한다.

그 시집의 서문을 쓴 장 폴랑은 "저자가 결코 패배적인 태도를 보이지 않았음"에 주목하고 있다. 1941년에 쓴 시 「내려가는 비탈에서」에서도 엘뤼아르는 자신의 가슴속에 언제나 투명하게 자리잡고 있는 희망을 보여 주고 있다.

어리석음과 광기
비열함이 길을 내주었다
더 이상 삶에 맞서 싸우지 않는
사람들의 형제들에게

파괴할 수 없는 사람들에게.

같은 해, 갈리마르 출판사에서는 엘뤼아르의 시선집을 출간했는데 검열이 철저했던 모양이다. 왜냐하면 지나치게 대담하고 열정적이거나, 반항이나 거부, 압박받는 이들에 대한 사랑과 압제자들에 대한 증

오(나치 점령기인 당시 몰아내고 숨겨야 할 감정들)가 담겨 있다고 여겨진 「36년 11월」이나 「게르니카의 승리」, 「용기와 희망」 같은 시들이 실려 있지 않기 때문이다.

삭제당하고 수정당하기는 했지만 이 시집에는 지나간 삶과 지나간 고통에 대한 메아리 같은 그의 젊은 시절의 작품들이 포함되어 있다. 그가 잊어버린 줄 알았던 그런 '평화를 위한 시'들은 고난 속에서 비극적인 현장감을 되찾았다. 그 시들은 지난날 평화에 대한 향수, 사랑에 대한 향수 때문에 참호 속에서, 병원에서 쓴 것들이었다. 엘뤼아르는 철저한 평화주의자였고 인간을 살육하는 광기에 줄곧 분노와 절망을 느껴 왔다. 하지만 이제 상황이 바뀌어 프랑스가 점령당하고 패배하고 모욕당했다. 따라서 이제 그는 평화가 아니라 포효하는 반항을 옹호하고 있었다.

지난날 히틀러를 지지하는 발언을 했다는 이유로 초현실주의 그룹에서 축출당했던 살바도르 달리는 멀리서 얼마든지 비웃음을 터뜨려도 좋았다. 히틀러와 스탈린의 악수는 달리와 파시즘을 비난했던 이들을 뒤늦게 웃음거리로 만들어 버렸다. 독재의 검은 깃발은 진영을 바꾸어 마르크스주의의 붉은 깃발 곁에서 나부끼고 있었다. 파시스트와 공산주의자들이 같은 편이 될 수 있다면 어째서 그토록 많은 논쟁이 오가고 그토록 달리를 비난해야 했단 말인가?

엘뤼아르는 오랫동안 침묵을 지켰다. 거의 이 년 동안 그는 쓰지 않았다. 1940년 8월 20일, 스탈린의 그림자가 드리워진 트로츠키의 암살 소식 앞에서도 침묵했다. 소련이 독일에 맞서 전쟁을 개시함으로써 그에게 잃어버린 확신을 되찾아 준 다음에야 그는 다시 시를 쓰기 시작했다. 1941년 6월 히틀러는 불가침 협정을 어기고 러시아 영토를 침공함으로써, 여러 동맹의 와해를 야기함과 동시에 이원론적 세계 질서를 회복시켰다. 그후 세계는 흑과 백, 백과 흑으로 나뉘어 선한 한쪽

과 악한 다른 한쪽이 대치하게 된다. 이제 엘뤼아르는 더 이상 딜레마에 시달리지 않을 수 있었다. 자신의 길이 뚜렷하게 드러나 보였다. 뢱드콩이 쓰고 있는 것처럼 그는 "사회주의의 조국이자 평화의 챔피언인 소련의 신화를 부정하지 않고도 나치라는 괴물과 투쟁"할 수 있게 된 것이다.

1942년 봄 엘뤼아르는 여전히 불법 단체로 남아 있는 프랑스 공산당에 입당했다. 그리고 글을 쓰기 시작했다. 그는 다른 이들이 무기를 잡듯이 시를 통해 전쟁에 참여했다. 시는 그의 칼, 그의 총, 그의 유일하고도 위험한 전투였다.

달리와 갈라는 비참한 생활을 모르는 것과 마찬가지로 전투의 범주 밖에 놓여 있었다. 그들은 자신들의 안락을 보장해 줄 수 있을 경우에만 정치에 관심을 보였다. 그들 두 사람에게 인민이란 완전한 무관심, 나아가 적대감을 불러일으키는 개념이었다. 집단 행동에 참여한다는 발상만큼 그들의 본질과 어울리지 않는 것도 없었으며 자유도, 프랑스도 그 무엇도 그들 자신을 희생할 만한 가치는 없었다.

엘뤼아르의 생각은 전혀 달랐다. 달리와 갈라가 극히 개인적인 목적에 에너지를 쏟고, 그런 이기주의의 미덕을 떠벌리기를 즐겼던 반면, 엘뤼아르는 개인을 넘어서는 대의를 위해 투신했고 그것을 위해 커다란 희생을 치를 태세가 되어 있었다. 엘뤼아르는 진정한 의미의 투사였다. 전쟁은 그의 영광을 기리게 된다.

1942년 4월 3일, 용감한 노엘 아르노가 이끄는 맹 아 플륌(펜을 든 손) 출판사에서 폴 엘뤼아르의 이름으로 『시와 진실 1942년』이라는 의미심장한 제목의 시집이 간행되었다. 엘뤼아르는 그 시집에서 몇몇 프랑스인들에게는 떠올리는 데조차 용기가 필요한 것, 곧 「자유」를 소리 높여 노래하고 있다.

내 학생용 공책 위에
내 책상과 나무들 위에
모래 위에 눈[雪] 위에
나는 쓴다 너의 이름을

이미 읽은 모든 페이지들 위에
아직 하얗게 남아 있는 모든 페이지들 위에
돌 피 종이 혹은 재
나는 쓴다 너의 이름을

[……]

내 파괴된 피난처 위에
내 무너진 등대 위에
내 권태의 담장 위에
나는 쓴다 너의 이름을

욕망 없는 부재(不在) 위에
알몸의 고독 위에
죽음의 계단 위에
나는 쓴다 너의 이름을

[……]

그리고 그 한마디 말의 힘으로
나는 내 삶을 다시 시작한다

나는 태어났다 너를 알기 위해
너를 부르기 위해

자유여.

엘뤼아르는 처음에 이 시에 「단 한 가지 생각」이라는 제목을 붙이고
뉘슈를 위해 쓰기 시작했는데 펜 끝에서 '자유'라는 단어가 흘러나온
것이었다.

겨우 1백 권 정도 출간된 이 시는 이후 입에서 입으로 전해져, 점령
과 패배라는 암흑 속에서 생생한 희망의 메시지로 떠오르게 된다. 시
인이자 『퐁텐』지의 발행인인 막스-폴 푸셰가 1942년 6월 이 시를 연
합군 특파원들에게 알려 주었고, 자유 프랑스 방송에서는 유럽 대륙에
이 시를 방송했다. 엘뤼아르의 친구인 젊은 시인 루이 파로는 오베르
뉴의 레지스탕스 지도자들 앞에서 큰 소리로 이 시를 읽었고, 또 어떤
시인은 마르세유의 열광한 군중 앞에서 이 시를 읽었다. 머잖아 이 시
를 기도문처럼 외우고 다니는 프랑스인들이 생겨났다. 이 시는 독일에
점령되지 않은 프랑스 본토와 알제에서 수천 부 재인쇄된다. 롤랑 팡
로즈와 므장의 번역으로 영불 해협 너머에서 영어로 간행되기도 했다.
루이 파로는 이 시에 대해 이렇게 설명하고 있다.

"이 시는 도처에서 열광을 불러일으켰고 에너지를 일깨웠다. 그것은
어딘가 다른 곳에서 우리에게 도착한 희망의 메시지, 감옥으로부터 이
따금 우리에게 전달된 죄수의 메시지 같은 것이었다."

작곡가 프란시스 풀랑크는 시 「자유」에서 영감을 얻어 칸타타를 작
곡했고, 장 뤼르사는 그 테마를 가지고 두 개의 타피스리를 제작한다.
그 타피스리는 1943년 오뷔송에서 은밀하게 제작된다. 1944년 영국
공군은 프랑스의 마을들 위로 수천 장의 「자유」를 뿌리게 된다.

자신의 시가 유포되는 동안 폴 엘뤼아르는 레지스탕스 운동에 뛰어들었다. 1942년 말 그는, 엘사 트리올레와 함께 남프랑스로 피신해 있던 루이 아라공과 다시 접촉했다. 「단장」(斷腸)의 시인 아라공 역시 길들여지지 않은 편을 선택했다. 엘뤼아르와 아라공은 과거 평화로운 때의 다툼을 잊어버리고 함께 '프랑스 작가회의'를 설립했다. 그 모임은 1943년 2월부터 파리 피에르-니콜 가에 있는 동료 여기자 에디트 토마스의 집에서 열리게 된다. 동시에 엘뤼아르는 레지스탕스 운동에 투신한 의사, 변호사, 교수, 학자들을 아우르는 '지식인 연합'을 창설하여, 그 안에서 중심적인 역할을 담당하면서 점점 더 적극적으로 활동하기 시작했다.

엘뤼아르는 언어 이외의 다른 무기들은 결코 사용하지 않는다. 지식인들 가운데 패배와 굴종을 용납하고자 하지 않는 이들을 규합하려 애쓰면서 그는 프랑스 레지스탕스를 홍보하는 데 노력을 기울였다. 그는 수많은 지하 출판에 참여했다. 특히 후에 독일군에게 총살당하게 되는 자크 드쿠르가 창설하고 이어 클로드 모르강이 이끌게 되는 잡지 『레트르 프랑세즈』와 『바다의 침묵』의 저자인 베르코르와 피에르 드 레스퀴르가 창립한 에디시옹 드 미뉘(심야 총서) 출판사에 힘을 보탰다. 엘뤼아르는 그 잡지에 여러 편의 글을 발표했고 개인적으로 삐라와 소책자를 만들고 살포하는 일에 힘을 쏟았다. 특히 산문시가 포함된 시집 『시인들의 명예』(아라공, 데스노, 폴랑, 피에르 에마뉘엘, 로이스 마송, 그리고 폴 엘뤼아르가 함께 쓴 시집)를 1943년 7월 에디시옹 드 미뉘에서 간행하게 된다.

엘뤼아르는 쫓기며 살았다. 그는 자신의 집을 떠나 가능한 한 자주 거처를 옮겼다. 1942년 말부터 그는 피신처를 찾아야 했다. 시를 좋아하는 서점상 뤼시앵 셰레르가 투르농 가에 있는 자기 서점 6층에 있는 방 하나를 내주었다. 그는 자신의 곁에서 '온 힘을 다해 도와 주는' 뉘

슈와 함께 그곳에서 지냈다. 그곳은 아내와 함께 도망친 유태계 유고슬라비아 시인 모니 드 불리가 숨어 지내던 곳이었다.

엘뤼아르 부부는 1943년과 1944년 미셸 레리스, 장 타르디외, 크리스티앙 제르보의 집으로 피신처를 바꾸게 되지만, 그들이 가장 치열한 레지스탕스 시기를 주로 보냈던 곳은 뤽상부르 공원 근처의 그 방이었다. 1942년 이후 엘뤼아르는 『전시하 일곱 편의 사랑의 시』 같은 원고들을 장 뒤 오, 모리스 에르방 같은 가명으로 출판해야 했다. 그 시집은 루이 아라공이 세운 지하 출판사 비블리오테크 프랑세즈에서 출간되었다. 장 폴랑은 이때의 엘뤼아르에 대해 후에 이렇게 말하고 있다.

"엘뤼아르는 탁월한 지구력과 놀라운 용기로 전쟁에 참여했다. 낮동안 온갖 일을 하고 삐라를 인쇄시키고 동료들에게 읽어 주고 배포했던만큼 그토록 병약했던 그는 저녁이면 녹초가 되곤 했다."

"노래하라, 투쟁하라, 외치라, 싸워서 스스로를 구하라"라고 후에 시인은 쓰게 된다. 그의 신조는 달리의 그것과는 정반대였다. 전쟁 앞에서 갈라의 전 남편과 현 남편의 운명은 더 이상 만나지 않는다. 엘뤼아르의 삶 위에는 연대성이라는 별이 빛나고 있었다. 그는 이제 그 이상을 포기하지 않고, 그것을 위해 예술가로서의 자신의 재능을 모두 사르게 된다. 그에게 참여 없는 예술은 더 이상 가치가 없었다. 예술은 그 자체에 목적이 있는 것이 아니라 인류에게 유용한 것이 되어야 했고, 수많은 사람들이 추구했지만 찾지 못한 길을 밝혀 보여 주어야 했다. 시가 '저항 운동에 참여' 할 수 있었던 것은 정의와 박애를 위한 매일 매일의 싸움이라는 자신의 임무에 그 어느 때보다도 충실했기 때문이었다.

반대로 달리에게 있어서 예술은 개인적이고 독립적이고 환상적일 때에만 가치가 있었다. 예술은 그 어떤 박애적 목표도 갖고 있지 않고, 오직 자기 자신과만 깊은 관련을 맺을 수 있었다. 달리의 자기중심주

의는 그가 숭배하는 하나의 신조였고, 속속들이 개인주의적인 그의 그림의 열쇠이기도 했다. 그의 예술은 정치는 물론 팀이나 동아리나 학파를 반대하고 오직 자기 자신 그리고 그를 완성해 주는, 그의 말에 따르면 그의 분신이자 또 다른 자아인 갈라에게만 구애되는 것이었다. 한쪽에서 시인이 희생과 헌신 정신에 고무되어 있었다면, 다른 쪽에서 화가는 오래 전부터 열정적으로 충실하게 헌신해 온 자신에 대한 탐색이라는 대의 외에는 그 어떤 것에도 봉사하기를 거부하고 있었다.

이 두 사람이 상반된 경향을 드러내고 있는 것처럼 두 여자 역시 상반되는 점을 쉽사리 발견할 수 있다. 첫눈에 봐도 갈라는 오만과 힘의 표상으로 위엄 있는 고갯짓과 오만한 태도를 지니고 있었고, 말할 때면 상대방에게 종종 경멸을 내보이기도 했다. 반대로 뉘슈는 사슴 같은 눈망울에 애정에 찬 몸짓, 사려와 미소를 지니고 있었고, 온화하고 부드럽고 유순한 인상을 주었다. 그녀는 한없이 겸손했고 잘 모르는 이들이라 할지라도 불행에 빠진 사람들을 보면 한없이 가슴아파했다. 공산당 내에서의 폴의 투쟁은 그녀를 감동시켰다. 그녀는 폴처럼 집단의 행복을 이상(理想)으로 꿈꾸었다. 갈라의 야망은 달리, 다시 말해서 자기 자신──그들의 운명은 긴밀히 뒤얽혀 있었으므로──만을 위한 것이었다. 그녀는 이기주의자였고 가혹했으며 연민을 몰랐다.

하지만 이토록 다른 두 여자에게도 한 가지 공통점이 있었다. 둘 다 광적으로 평생의 동반자에게 헌신적이었다는 점이다. 갈라는 달리를 위해, 뉘슈는 엘뤼아르를 위해 귀중한 이해와 애정과 자기 희생을 발휘했다. 그들은 둘 다 자신의 남자를 그 어떤 시련에도 불구하고 끝까지 따를 각오가 되어 있었다. 그들은 자기 남자의 공공연한 그림자였고, 그 남자들은 그들의 태양이었다. 달리는 갈라를 자신의 '알라딘 램프'라고 말한 바 있고 엘뤼아르는 「사랑을 위해」에서 뉘슈를 위해 이렇게 쓰고 있다.

나는 주었다 그녀의 이유와 형태와 열기를

또한 나를 비춰 주는 그녀의 영원한 역할을.

갈라의 점

달리는 갈라를 숭배의 대상으로 여겼다. 그에게 갈라는 평범한 여자
가 아니었다. 그녀는 보이지 않는 비밀스러운 세계인 저승과 밀접한
관계를 맺고 있다는 의미에서 마술적인 존재였다. 그녀가 지닌 영매
(靈媒)로서의 능력은 그녀가 본질적으로 특별하다는 표시였다.

전쟁이 일어나기 전 어느 날, 달리가 갈라와 함께 피카소의 화실에
갔을 때였다. 피카소는 갈라에게 특별히 친절했다고 달리는 말하고 있
다. 피카소의 전기 작가들에 따르면 달리처럼 에스파냐인이었던 그는
실제로 러시아 여자들에게 약했다. 그들의 강렬하고 변화무쌍하고 예
측 불가능한 기질이 그를 매혹했기 때문이다.

갈라가 그의 그림 중의 하나를 들여다보기 위해 고개를 숙였을 때
였다.

"피카소는 엄지와 검지로 갈라의 귀를 살짝 잡으면서, '당신도 나처
럼 귀에 점이 있군요!' 라고 외쳤다."

두 사람 모두 왼쪽 귓불 위에 점이 있었다.

"난 두 사람의 귀를 만져 보았다. 두드러진 정도가 똑같다는 것을
느낄 수 있었다. 순간 난 전율을 느꼈다. 내 사랑의 정통성을 입증하는
생생한 증거를 포착했다는 사실을 깨달았기 때문이다."

형태에 대해 플라톤적 지식에 심취해 있던 고대인들은 점(혹은 점
들)을 우주적 조화의 발현으로 보았다. 비교론(秘敎論)에 심취했고 인
간을 신비 · 생리 · 과학적으로 해석하는 이론에 정통했던 달리의 말에
따르면, 갈라의 귓불에 있는 점은 황금 분할선의 교차점에 자리잡고
있었다. 그 점은 '내적 태양'을 지닌 특별한 인물이라는 표시로, 그녀

에게 '성스러운 가치'를 부여하고 있었다.

"탁월한 사람의 특권인 내적 태양이 그 발생층 속에서 점점 스며 나와, 신성한 몸이라는 표시인 점에 의해 표면으로 드러나는 것 같다. 물론 평범한 사람의 몸에도 여기저기에 많은 점들이 아무렇게나 흩어져 있을 수 있다. 하지만 예외적인 신체 구조를 지닌 이들에게 그런 점들은 앞서 말한 바와 같이 내적 태양, 그런 신(神)을 자기 안에 지니고 있다는 표시다."

갈라의 점에 대해 달리는 이런 의미 부여를 하고 있다.

달리는 갈라의 그 분명한 표시를 즐겨 만지작거렸다. 불안하고 혼란스럽고 불안정하다는 느낌이 들 때마다 마치 부적이라도 되는 양 그 점을 만지작거렸다. 그 점은 그를 가라앉혀 주고 안심시켜 주는 동시에 즉각 그 자신을 매혹시킬 수 있는 관능적인 이미지들, 그의 말에 따르면 황혼녘 에스파냐 제로나나 네덜란드 델프트나 이탈리아 베네치아의 종루(鍾樓)나 어린 시절 그의 신이었던 페니 산 아래 펼쳐진 포르트 리가트의 작은 해변들을 떠올려 줌으로써 영감을 불러일으키는 힘을 지니고 있었다. 마음을 가라앉히는 데 적절했던 갈라의 점은 환각의 매개물이기도 했다. 그것은 경이의 대상이기에 앞서 달리가 갈라를 제대로 선택했고, 그가 줄곧 찾던 것이 갈라 안에 있다는 이중적 소속의 증거이기도 했다.

"갈라의 몸을 마감하는 그 점은 동시에 내 내면의 공간을 마감하는 것이기도 하다."

갈라를 향한 자신의 사랑을 묘사하기 위해 달리는 신화 속에서 적절한 비유를 찾아냈다. 갈라는 스파르타의 왕 틴다레오스의 아내로 신 중의 신과 사랑에 빠지는 레다가 되었다. 제우스는 그녀를 유혹하기 위해 백조로 변신해 그녀를 임신시킨다. 한 전설에 따르면 그녀는 알 두 개를 낳았는데, 거기에서 두 쌍의 쌍둥이인 카스토르와 폴리데우케

스, 헬레네와 클리타임네스트라가 태어났다고 한다. 레다는 연인이다. 그녀는 신들 중의 신을 사로잡았다. 하지만 그녀는 무엇보다도 어머니, 특히 신화 속 쌍둥이의 어머니였다. 달리는 스스로를 언제나 자신이 수태되기 몇 달 전에 죽은 형의 영혼이 깃든 이중적 존재라고 생각하고 있었다. 레다는 그의 강박 관념이었다. 자신에게 성(性)을 가르쳐 준 여자는 그의 머리 속에서 자신의 아내인 동시에 어머니이기도 했다. 그녀는 어머니의 사랑을 원하는 달리의 욕망을 채워 주었다. 달리는 사라져 버린 동시에 자신 안에서 다시 살고 있는, 자신과 동일한 또 하나의 살바도르 다음에 두번째로 알에서 태어났다는 느낌을 갖고 있었는데, 그 알을 깨뜨려 준 여자가 바로 레다였던 것이다.

미국 망명 생활의 끝무렵인 1949년, 달리는 「원자(原子) 레다」를 그렸다. 상당히 큰 그 그림(61센티미터×45센티미터)을 위해 갈라는 뉴욕에서 여러 달 동안 포즈를 취했다. 그녀는 알몸으로 기둥에 앉아, 왼쪽 다리를 굽히고 왼발로는 책을 즈려밟고, 오른쪽 다리는 살짝 벌리고 오른발은 또 다른 책 위에 딛으려 하고 있다. 오른팔은 살짝 들어올리고 왼팔로는, 날개를 펼친 채 날고 있는 백조의 목을 쓰다듬으려 하고 있다. 백조는 그녀에게 바짝 몸을 붙이고 있다. 배경을 이루는 하늘은 초록색이고, 파도 하나 물결 하나 찾아볼 수 없는 바다는 푸른색이다. 하늘과 바다 사이에서 양쪽으로 따로 떨어져 있는 두 개의 높은 바위가 크레우스 곶을 연상시킨다. 망명 생활 중에도 달리는 자신이 사랑하는 그 풍경을 고스란히 기억하고 있었다. 대문자 A가 오른쪽 전면의 공중에 떠서 물 위에 그림자를 드리우고 있다. 사랑이라는 'Amour'의 A인가, 'Gala'라는 이름 속의 A인가, 아니면 모든 것이 처음 시작된다는 의미에서 A인가?

갈라의 모습은 찬란하다. 균형이 잘 잡힌 우아한 그녀의 몸은 복숭아 빛으로 칠해져 있고, 무중력 상태에서 대기와 물과 땅 사이를 떠다

니고 있는 것 같다. 그 그림에 나타나 있는 세번째 요소는 갈색을 띤 모래 기슭이다. 건강과 아름다움과 젊음으로 빛나는 갈라는 다시 한 번 찬란하게 빛난다. 하지만 아무것도 입지 않은 매혹적인 그녀의 몸에서 힘차게 발산되는 것은 쾌락이나 관능이 아니다. 죽지 않는 동시에 닿을 수 없는 존재, 자연의 힘을 지배하는 여신을 보는 듯한 느낌이 든다. 마치 날아다니는 양탄자 위에 앉은 것처럼 책으로 된 자신의 단(壇) 위에서 그녀는 세상 위로 솟구쳐오른다. 그녀는 그 그림의 태양이다. 웃음기 없고 냉혹하고 지고한 '원자(原子)로서의' 태양인 것이다.

달리는 그 그림을 '우리 두 사람의 삶의 열쇠가 되는 그림'이라고 말하고 있다. 그 그림에서 갈라는 어머니이자 여신으로 중심에 자리잡고 있다. 그녀의 발치에는 깨진 알 껍질이 놓여 있다. 수술로 아이를 낳을 수 없게 되었고, 친딸과의 관계에서 증명된 것처럼 모성애라고는 전혀 갖고 있지 않은 그녀가 달리의 상상 속에서는 자신을 세상에 태어나게 한 존재가 되었다. 그녀는 그가 존재할 수 있도록 도와 주었다. 그녀는 그를 낳았다. 그를 믿어 주고, 그를 위해 자신의 에너지를 쏟고, 자신의 믿음을 그에게 거듭해서 말해 줌으로써 그를 '만들었다'. 그들이 만난 지 이십 년이 지난 후 달리 자신이 그런 영예를 그녀에게 돌리고 있었다.

달리는 자신의 자아 도취를 부추기는 갈라를 사랑했다. 그는 갈라를 통해 스스로를 사랑했다. "그녀의 귓불에 있는 그 점은 내 몸의 완결점, 내 재능의 중심점에 다름아니다." 여자는 점점 멀어지고, 신성과 숭배의 대상인 어머니에게 자리를 내어주었다. 승화(昇華)가 시작되었다. 달리가 고대의 신화를 버리고, 이탈리아 르네상스 속에서 새로운 충동과 불꽃을 찾아 내게 되자 갈라는 한 단계 더 높아진 모습으로 나타난다. 마돈나(라틴 지역에서 성모를 가리키는 이름)가 된 갈라가 등장하는 것이다.

갈라가 마돈나였고, 마돈나가 갈라였다. 「원자 레다」와 같은 시기에 그려지고, 신화를 만들어 내는 데 기여하고 있는 두 점의 「포르트 리가트의 마돈나」는 둘 다 갈라에 대한 믿음에서 영감을 받은 작품들이다. 하나는 작고(49센티미터×36센티미터) 다른 하나는 달리가 시도해 본 적이 없는 대작(90센티미터×150센티미터)이다. 「원자 레다」에서 공중에 떠 있었던 것처럼 이 그림에서도 갈라는 중앙에 자리잡고 바다와 하늘과 땅 사이에 떠 있다. 오른쪽 발만 빼고 온몸을 묵직한 주름으로 가리운 채, 기도하는 듯한 겸허한 자세로 두 손을 모아쥐고 두 눈을 내리깔고 있다. 수평선 위로 뚫려 있는 그녀의 배 위에는 금발의 아기 예수가 앉아 있는데, 아기의 배 역시 뚫려 있어 미래를 투명하게 보여 주고 있다. 땅과 공중과 바다의 상징들이 갈라를 둘러싸고 있다. 조개, 화석, 마른 생선, 가시 달린 꽃, 빵 바구니, 고깃조각, 코뿔소, 속 빈 게껍질 등 여기저기 흩어져 있는 그 모든 상징들은 세상이 폭발한 다음 남은 몇 안 되는 잔해들인 것 같다. 거미줄에 매달린 알 하나가 갈라의 머리 위에 매달려 있다. 그림 양쪽에서 물 위로 드리워진 바위의 그림자들이 비현실, 아니 초현실적인 인상을 더욱 강하게 만들고 있다. 푸른빛이 섞인 흰색으로 이루어진 그 그림의 색감과 구조는 그 이중적인 작품(예수의 어머니이자 모든 이들의 어머니인 성모 갈라에게, 무염 시태(無染始胎)에 헌정되었다는 점에서)에 인공적이랄 수도 있는 장엄한 성격을 부여하고 있다.

이상화——시복화(諡福化)라고도 할 수 있다——된 갈라는 고정되고 오만한 모습이다. 그녀는 자신의 빛깔을 잃고 육체를 벗었다. 관능을 벗고 성화된 그녀는 마돈나의 역할을 하기 위해 자신에게 어울리지 않는 표정을 짓고 있다. 경건하고 공손한 자세가 그녀의 개성과 워낙 어울리지 않는지라 어떤 선의도, 너그러움도, 진정한 겸손도 느껴지지 않는 것이다. 그림 전체에서 인위적인 느낌과 화려함이 풍겨나오고 있

다. 하지만 달리에게 그런 방식은 중요했다. 마돈나로서의 갈라의 모습은 고전주의와 종교적인 것으로 복귀하고 '교회'의 천지개벽설과 자신의 우주를 결합시키고자 하는 달리의 욕망과, 온세상 사람들 앞에서 갈라를 성화하고자 하는 그의 의지를 분명히 보여 주고 있다.

달리가 갈라를 '르네상스의 성모'로서 화려하게 변신시키고, 미켈란젤로와 프라 안젤리코의 작품 속에서 자신을 고무시킬 영감을 찾고, 일종의 고전주의로 다시 돌아가고 있는 동안, 제2차 세계대전 동안 모든 예술의 중심지가 된 뉴욕에서는 추상 화가와 추상 조각가라는 새로운 우상들이 부상하고 있었다.

필라델피아 출신의 미국인 알렉산더 캘더는 철주(鐵柱) 위에 금속 '모빌'(움직이는 조각)과 '스터빌'(움직이지 않는 조각)을 조각해 운동 효과를 끌어 냈다. 그것은 바람으로 움직이는 순수한 형태, 기하학적인 형태였다. 막스 에른스트를 몹시 좋아했던 와이오밍 출신의 미국인 잭슨 폴록은 커다란 화폭 위에 물감을 던져 되는대로 어른거리는 형태가 나타나게 하는 '액션 페인팅'을 만들어 냈다. 『뉴요커』의 유명한 예술 비평가인 로버트 코어츠는 그런 경향의 미술에 '추상적 표현주의'라는 이름을 붙였다. 특히 페기 구겐하임의 화랑에서 꽃을 피운 그 새로운 미국 '학파'의 로버트 마더웰과 윌리엄 배지오티즈는 전위를 가장 눈부시게 대표하는 이들이었다. 살바도르 달리는 그 흐름과 맞선 외로운 카우보이였다. 그는 추상 예술을 경멸했다. 달리에게 추상 예술은 예술이 아니었던만큼 그는 소리 높여 그에 반대했다.

"나는 삶을 말하고 미래의 스타일을 말한다. 지금은 해체하는 대신 통합하고 구축해야 할 때다. 부정은 이제 그만! 긍정해야 한다. 스타일이 기계적 동작을, 테크닉이 허무주의를, 믿음이 회의주의를, 엄정함이 방기를, 개인주의가 계급과 집단주의와 획일성을, 전통이 실험을 대신하게 될 것이다. 반동과 혁명 후에 르네상스가 온다."

달리주의라는 위대한 용어가 세상에 나왔다.

인물이 중심적인 역동성을 지님으로써 앞서 말한 이상(理想)에 충실한 동시에 그것을 부추기고 있는 '콰트로센토'(15세기 이탈리아 예술 운동)식 마돈나로서 그려진 갈라는 새로운 달리를 상징하고 있다. 피를 흘리며 알을 깨고 나온 대지의 아이처럼 달리는 이제 부자가 되고 유명해지고 자신의 이론으로 무장한 채 갈라의 손을 잡고 자신의 뿌리로, 자신이 태어난 구대륙으로 돌아갈 준비가 되어 있었다. 전면에는 콧수염을 기른 화가, 이면에는 그의 재능을 끌어 내는 마술사 아내라는 이중적 이미지를 만들어 낸 다음에. 이후 극도로 과장된 그의 표현 속에서 갈라는 사랑이나 나르시스의 거울에 그치지 않고 르네상스가 되었다. 갖고 다니기에 좀 무겁기는 했지만 그의 이상의 상징, 철학의 상징이 된 것이다.

그들이 유럽으로 돌아온 직후인 1949년 11월 23일, 교황 피우스 12세를 알현했을 때 달리는 두 점의 「포르트 리가트의 마돈나」 중에서 작은 것을 그에게 헌정했다. 그 면담에서 달리는 피우스 12세에게 '교회' 앞에서 갈라와 결혼하게 해줄 것을 요청했으나 그의 요청은 받아들여지지 않았다. 갈라가 독실한 가톨릭 신자의 아내였고 그녀 자신도 가톨릭 신자였지만 그렇다고 해서 그녀가 저지른 이혼의 죄가 없어지는 것은 아니었다. '교회'가 보기에 그녀는 타락한 암양이었던 것이다.

추상주의 유파들 가운데에서 자신을 구별하기 위해 스스로 전통의 기사라는 선동적인 이름을 부여한 달리에게 갈라와의 결혼에 대한 교황의 거부는 명실상부한 모욕이었다. 자신에게 꼭 필요한, 자신을 완성해 주는 존재와의 합일과 융합을 꿈꾸었던 달리에게 있어서 '교회'의 축복 거부는, 자기네 부부의 성화에 대한 자신의 계획과, 갈라를 주제로 신성하고 근원적인 신화를 펼치는 일을 불완전한 것으로 남아 있게 했다. 자신의 비밀스런 삶을 다룬 책 『살바도르 달리의 비밀스런

삶』을 달리는 갈라와 '하늘'을 동일시하는 다음과 같은 말로 끝맺고 있다.

"하늘은 위에 있는 것도 아래에 있는 것도 아니고, 오른쪽에 있는 것도 왼쪽에 있는 것도 아니다. '하늘'은 바로 믿음을 가진 이의 마음 속에 있다."

슬픈 현실로 돌아오다

어느 날 그렇게도 고대하던 사건이 마침내 일어났다. 1944년 6월 6일, 아이젠하워 장군이 이끄는 연합군은 노르망디 지방 오른에서 코탕탱에 이르는 다섯 개 해안에 상륙해, 치열한 전투를 치르고 셰르부르, 카엥, 아브랑슈, 르 망스, 샤르트르를 탈환하고 독일군을 동쪽으로 내몰았다. 8월 제2기갑사단의 도움으로 파리가 해방되었다. 그 달 26일 드골 장군은 '프랑스 레지스탕스 위원회'와 '파리 해방 위원회'의 멤버들과 함께 샹젤리제 거리에 발을 딛었다. 한편 라트르 드 타시뉴이가 이끄는 프랑스 제1군단과 합세한 연합군의 프로방스 상륙 작전으로, 8월 28일 마르세유가 해방된 데 이어 9월 3일 리옹이 해방되었다. 1945년 1월 프랑스 전국토가 마침내 프랑스인의 손에 들어왔다. 독일군은 라인 강 너머로 격퇴되었다.

1944년 7월부터 숙청이 시작되었다. 청산의 종이 울렸다. 특별 개설된 법정에서의 재판에 이어, 확인되었거나 의심이 가는 대독 협력 사건의 약식 처형이 시행되었다. 이는 3천에서 5천 건에 이르는 것으로 추정된다. 1945년 12월 1일부터 31일까지 7천 명 이상이 사형 선고를 받았고, 4천여 명이 처형되었다. 프랑스 전체는 환희와 복수의 분위기로 가득 차 있었다.

또한 고통스러운 분위기이기도 했다──사 년간의 독일 점령이 강요한 고통은 사람들에게 깊은 상처를 남겼다. 엘뤼아르는 「시체 안치소」

에서 이렇게 쓰고 있다.

　새벽은 험악한 장소에서 빠져 나왔다
　새벽은 잔해 위로 어두워지고
　용해된다 무기력한 그림자들 가운데에서
　조악한 먹거리 가운데에서
　역겨운 비밀 가운데에서

　웃음과 꿈은 어디에……

　1945년 3월 18일 갈라와 폴은 전쟁 내내 중단되었던 편지 왕래를
다시 시작했다. 그들은 1940년 10월 7일부터 편지를 쓰지 않았고, 그
동안 서로의 소식을 모른 채 지내 왔다. 폴은 갈라의 뉴욕 주소를 마침
내 손에 넣었다. 그 동안 그는 그녀의 주소를 모르고 있었다.
　"마침내 당신 주소를 갖게 돼서 우리는 얼마나 기쁜지!"
　폴은 프랑스의 상황을 전 아내에게 알려 주고 있다.
　"이곳 생활은 무척 힘들어. 많은 사람들이 병이 났어…… 난 난로를
피우지 못하고 살고 있어. 날씨는 살을 에일 듯이 추운데 말야."
　그는 그녀에게 바로 돌아오지 말라고, 유럽이 상처를 수습할 때까지
기다리라고 충고했다.
　"생활이 너무나도 힘들어. 그리고 슬퍼."
　그 편지의 어조는 몹시 지쳐 있다.
　그는 자신이 막 완성한 시집 『독일과의 만남』을 갈라에게 보내 주었
다. 그 시들은 갈라와 달리가 망명으로 피할 수 있었던 온갖 사건에 대
한 증언이었다. 거기에는 전쟁 중, 특히 점령 중의 끔찍하고도 수치스
러운 광경이 담겨 있었다. "분명히 본다는 것은 어둠만을 강조할 뿐"

이라고 엘뤼아르는 쓰고 있다. 거기에는 복수를 부르짖는 무시무시한
구절들도 들어 있다.

더 빛나는 하늘은 없다
배신자들이 쓰러지는 하늘 이상으로

지상에 구원은 없다
살인자들이 용서받는 것 이상으로

엘뤼아르는 전쟁이 끝난 후 갈라에게 보낸 첫 편지인 1945년 3월 18
일자 편지에서 상세한 내용 없이 간단하고 짤막한 글로 지난날을 요약
하고 있다.

"내 눈에는 언제나 공포가 서려 있었던 것 같아. 우리는 최선을 다
해 희망했고 절망했고 분노했고 싸웠어. 그리고 늙어 버렸어. 난 이제
활짝 웃을 수가 없어."

그는 게슈타포를 피해 뉘슈와 함께 일 년 동안을 줄곧 숨어 지냈노
라고 갈라에게 말했다. 몇 구절 속에 오 년의 세월이 담겨 있었다. 살
바도르 달리의 그림 위에서 힘과 건강을 과시하는 갈라, 고통을 모르
는 갈라, 부유하고 아름답고 눈부신 갈라에게, 때 이르게 늙어 버린 엘
뤼아르, 그 자신 정색을 하고 털어놓은 바에 따르면 돋보기를 써야 책
을 읽을 수 있는 지치고 창백한 엘뤼아르가 편지를 쓰고 있었다. 그의
곁에서 머리가 세고 여윈 뉘슈 역시 갈라가 모르는 그 모든 것들을 경
험했다. 전쟁과 결핍과 희생의 과거를. 폴은 갈라에게 쓰고 있다.

"이제 나는 노인이 된 것 같아. 흰머리 때문에 뉘슈는 곧 염색을 해
야 할 것 같아."

전쟁 후의 생활은 오히려 더 힘들었다. 파리 시민 모두가 담배와 땔

감, 의복을 배급받아야 했다. "살아남기 위한 투쟁은 혹독했다." 폴과 그의 아내, 그리고 자신의 딸이 물자 부족으로 고통받고 있다는 소식을 듣자 갈라는 즉각 배달 회사 '빅토리 기프트 파슬'과 '코 드 뉴욕'을 통해 소포를 보내 주었다. 그 안에는 농축 우유, 비타민, 커피, 기름, 모직 스웨터 같은 귀중한 물건들이 들어 있었다.

"'코픽스'는 보내지 마. 낯설어서 마실 수가 없거든."

폴은 그녀에게 쓰고 있다. 전쟁으로 헐벗고 약해지고 가난해진 폴에게 달리 부부는 풍요의 땅 미국에 있는 친척 역할을 해주었다. 프랑스에서 삶이 고통스럽기 짝이 없었던 그때 달리와 갈라에게는 모든 것이 손쉬웠다. 그들은 또한 소식이 끊긴 친구들의 건강을 걱정했다.

"아라공과 피카소는 그런대로 잘지내고 있어. 우리도 잘지내."

엘뤼아르는 그들에게 보낸 답장에서 쓰고 있다.

갈라의 후한 처사에 감사를 표하기 위해 폴은 갈라에게 도움이 될 만한 일을 하고 싶어했다.

"난 언제까지나 당신의 하인이자 옹호자로 남을 거야."

그는 갈라가 떠나면서 맡겨 놓은 위니베르시테 가에 있는 달리 부부의 아파트 열쇠를 갖고 있었다. 그는 징발에 대비해 그곳에 남아 있던 가구와 그림들을 옮기고 적당한 세입자를 찾기 위해 애썼다. 그는 갈라의 재산을 자기 재산처럼 관리해 주었고, 세금과 공과금까지 냈다. 그는 환불을 기대하며 그녀에게 그 총액을 알려주었다. 당시 엘뤼아르는 갈라와 달리가 굉장한 부자가 되었다는 것을 알고 있었을까? 전쟁 전처럼 자세한 소식을 듣지 못했던 그는 미국 그림 시장의 작품 시세를 모르고 있었을 것이다. 갈라는 폴이 보지 못한 달리의 그림들, 그 중에서도 가슴을 드러낸 자신을 그린 「갈라리나」의 사진을 폴에게 보내 주었다.

"당신은 여전히 젊고 아름다워. …… '갈라리나'는 스타 중의 스타

446

야."

그에게 갈라는 여전히 매혹적이었다.

그녀에 대한 그의 감정도 그대로였다. 3월 18일자 편지에서 그는 그녀에게 변함없는 사랑을 거듭해서 고백하고 있다.

엘뤼아르는 다음과 같은 말로 편지를 시작하고 있다.

"모든 것이 변했어. 내 사랑만 빼고. 과거는 모두 아득해. 당신만 빼고. 왜냐하면 당신은 언제까지나 내 안에 있을 테니까. 귀여운 갈라……."

그는 그녀를 '내 사랑하는 귀여운 갈라'라고 불렀고, '언제나처럼' 그녀에게 입맞춤을 했으며 '클라바델의 내 갈라, 영원한 내 귀여운 갈라'라고 덧붙이고 있다. 그는 그녀에게 자신의 최근 시집 『중단되지 않는 시』를 보내면서, 언제나 '최고의 독자'로서 그녀가 그 시집을 어떻게 생각하는지 알려 달라고 요청하고 있다. 그는 갈라에게 달리의 전시회 카탈로그들(그는 여전히 미술에 심취해 있었다)과 프랑스에서 구할 수 없는 책들을 보내 달라고 요청했고, 그녀는 즉각 그 책들을 보내 주었다. 책은 끝까지 그들 사이에서 가장 중요한 공감대가 되어 주었다.

폴 엘뤼아르가 예술적 유행이나 시세에 대한 맥을 잡지 못하고 최신 취향에 익숙해지기 위해 자료를 수집해야 했다면, 갈라는 프랑스의 시단에 대해서 전혀 모르고 있었다. 그녀는 레지스탕스에 대해 아무것도 몰랐다. 전쟁이 탄생시킨 시인들에 대해서도, 엘뤼아르가 자유의 시인으로서 다른 방식이긴 했지만 달리처럼 굉장한 명성을 획득했다는 것도 전혀 모르고 있었다. 이제 엘뤼아르는 파리에서 내면적인 경향의 시집을 자비로 출판해 온 젊은 시인이 아니었다. 그는 프랑스의 등대 역할을 하는 시인 중의 하나가 되어 있었다. 학생들은 그의 시들을 외웠고, 그를 만나 보고 그에게 질문을 던지고 그의 이야기를 듣기 위해

유럽 각지에서 사람들이 찾아왔다. 그런 요구가 얼마나 많고 그에 대한 지지가 얼마나 컸던지 일일이 대응할 수 없을 정도였다.

엘뤼아르는 뉘슈와 자신에게 남아 있는 약간의 사생활을 지켜 내기 위해 애써야 했다. 피로에도 불구하고 그는 여러 신문과 잡지에 적극적으로 글을 썼고, 이탈리아와 체코슬로바키아, 그리스와 유고슬라비아——그는 그런 곳들에서 열렬한 환영을 받았다——에 이르기까지 도처에서 강연회를 개최했으며, 계속해서 시를 썼다. 엘뤼아르 역시 전성시대를 구가하고 있었다. 그는 명예를 얻었고, 여전히 약간의 재정적인 어려움을 호소하고 있긴 하지만 30년대만큼 가난하지는 않았다. 그는 갈라에게 그 사실을 강조하고 있다.

"이제 난 내 '글'에 대해 상당한 보수를 받고 있어. 내 책은 아주 잘 팔리고 있어. 힘에 부치는 요청을 받을 정도야. 해방된 이후 난 시로 그런대로 돈을 벌고 있어. 기대했던 것 이상으로 말야."

미국의 달리 부부가 궁전 같은 거처에서 생활했던 반면 엘뤼아르는 막스 도르모이 가에 있는 방 두 개짜리 집에서 가정부도 없이 검소한 생활을 계속했다. 집안일을 하고 음식을 만드는 것은 바로 뉘슈였다. 공적인 생활에서 외출과 여행과 강연회는 불가피했지만 그 이외의 시간이면 엘뤼아르는 가정 생활을 존중했다. 특히 뉘슈에게 마음을 썼다. 그는 자신의 가정을 중요하게 여겼고, 대서양 건너의 갈라와 달리에게 보여 준 애정을 딸 세실에게도 지니고 있었다. 뢱 드콘과 이혼하고 화가 제라르 뷔야미와 재혼한 세실은 어머니의 부재를 아프게 절감하면서, 어머니로부터 거의 소식이 오지 않는 데 대해 고통스러워하고 있었다.

엘뤼아르는 갈라에게 어떤 비난도 하지 않았다. 그는 갈라가 어머니로서 무심하고 소원하다는 말을 한 번도 편지에 쓰지 않았다. 하지만 줄곧 딸에 대한 이야기를 하면서 사랑받고 싶어하는 딸의 욕구와 불안

448

을 갈라에게 알리려고 애쓴 것 같다. 엘뤼아르는 "그애는 당신을 그리워하고 있어"라는 사려 깊은 말로 딸에게 좀더 자주, 좀더 다정하게 편지를 써야 한다는 것을 갈라에게 이해시키려 애쓰고 있다.

"그애는 사랑을 받지 못하고 청춘 시절을 보냈어. 그애는 오랜 세월 동안 정말 외로웠어."

1948년 세실이 서른 살이 되어서야 엘뤼아르는 용기를 내어 보다 단호한 태도를 취하고 있다.

"당신이 더 이상 자신을 사랑하지 않는다고 생각하고 그애는 다시는 당신을 보지 않겠대. 그렇게 꿋꿋한 애가 당신 말이 나오기만 하면 눈물을 흘리곤 해."

엘뤼아르는 자신들의 외동딸에 대해 갈라에게 이렇게 쓰고 있다. 엘뤼아르는 언제나 갈라를 보호했고, 결코 그녀에게 상처를 주려 하지 않았다. 그녀에게 최소한의 고통도 주려 하지 않았다.

"다시 한 번 말하지만, 영원한 내 귀여운 갈라, 이 문제 때문에 괴로워하지 마. 그애에게 따뜻한 말로 편지를 쓰고, 당신이 그애 생각을 하고 있다는 것을 느끼게 해줄 소포를 보내 주기만 하면 그 문제를 해결할 수 있어……."

자신의 귀여운 달리에게는 그다지도 모성애를 발휘하면서 친딸에게는 어머니 역할을 할 줄 몰랐던 '레다'는 할머니가 되는 데에는 더욱 무능했다. 세실이 임신하자 갈라는 출산 준비물로 '푸른색' 배내옷을 보냈다. 그녀는 손녀가 아니라 손자를 바란다는 사실을 숨기지 않았다. 그녀는 딸의 해산도, 아기도 보러 오지 않았다. 달리가 온통 그녀를 차지하고 있었다.

그녀는 할머니 역할을 하게 되면 그만큼 늙게 될까봐 두려웠던 것일까? 부상하는 세대에 밀려 세번째 세대로 밀려나는 것이 싫었던 것일까? 폴 엘뤼아르가 오십 년이 지난 후에도 그렇게 부르고 있는 것처럼

객관적인 제목 : 「갈라의 등」(살바도르 달리, 1945)
달리식 제목 : 「자신의 몸이 층계, 한 원주에 달린 세 개의 기둥, 하늘, 건물로 바뀌는 것을
바라보는 아내의 누드」

영원히 그의 '귀여운 갈라', 그의 '어린 소녀', 그의 '영원한 어린 소녀'로 남고 싶었던 것일까? 아니면 그녀에게는 모성적인 본능과 기질이 전무했던 것일까? 여자로서의 본능과 기질로 갈라는 자신이 사랑하는 남자에게만 모성애를 발휘할 수 있었다. 지난날 엘뤼아르에게도, 달리에게도, 다른 젊은 사내들에게도.

전쟁이 끝나자마자 갈라에게는 그녀 몫의 불행이 닥쳤다. 1945년 샌 레지스 호텔로 온 여동생 리디아의 전보는 어머니가 세상을 떠났다는 내용이었다. 갈라의 어머니는 1925년부터 레닌그라드에 있는 아들 니콜라스의 집에서 살고 있었다. 갈라가 마지막으로 잠깐 러시아를 방문했던 것은 1927년 봄의 일이었다.

소련 군대는 동유럽의 여러 나라를 '해방시켰다.' 그들은 1944년 1월 폴란드를 해방시킨 데 이어 루마니아, 헝가리, 체코슬로바키아를 해방시키고, 같은 해 11월 다뉴브 강을 넘었다. 독일 본토에 대해서는 1945년 3월 주코프 장군이 베를린에 입성했고, 4월 패튼의 군대와 코니에프의 군대가 엘베 강에서 합류 작전을 시행했다. 연합군의 승리는 완전했고, 얄타 회담은 세계의 새로운 균형을 보장해 주었다. 미국의 달리 부부는 조심스럽게 경계를 늦추지 않고 유럽에 평화가 완전히 정착되고 번영이 다시 자리잡을 때까지 돌아오는 것을 미루고 있었다. 그들은 강화나 조약을 완전히 믿지 않았다. 러시아 출신임에도 불구하고 갈라는 친소련적 투사와는 거리가 멀었다. 러시아인이었음에도 불구하고 그녀는 열렬한 친미파였고, 달리처럼 소련과 그 정책이나 철학에 적대적인 반공산주의자였다.

이념적으로 달리 부부와 엘뤼아르 부부 사이에는 깊은 골이 자리잡고 있었다. 갈라와 살바도르가 자신들의 독립과 안락과 엘리트로서의 지위에 집착하고 있었다면, 폴과 뉘슈는 이른바 가장 평등하다는 '당'의 미덕과 집단적인 신념을 지지하고 있었다. 갈라에게 보낸 편지에서

폴은 정치 문제를 거의 화제로 삼지 않는다. 그들 둘 다 그 분야에서 서로 다른 편이라는 사실, 서로 적이라는 사실을 알고 있었다. 언제나처럼 도발적인 취미에서 프랑코 장군에 대한 지지를 분명하게 천명하는 달리의 과격한 발언에 대해 폴은 불안감을 드러냈을 뿐이었다. 엘뤼아르의 말에 따르면, 1945년이 되자마자 프랑스로 돌아온 앙드레 브르통은 달리를 '중상'했다. 엘뤼아르는 갈라에게 쓰고 있다.

"나는 최선을 다해서 그의 중상을 부인하고 있어. 살바도르 달리가 프랑코 대사의 초상화를 그렸다는 소문만큼은 정말이지 공식적으로 부인할 수 있었으면 좋겠어. 빌어먹을 자식들의 입을 보기 좋게 닥치게 하고 싶어."

하지만 소용없는 일이었다. 마침내 엘뤼아르는 달리와 갈라가 자신이 무조건적으로 열렬히 옹호하고 있는 마르크스주의 좌파 세력에 맞서는 반동 군주제 진영에 속해 있다는 사실을 깨닫게 되고, 갈라는 자신의 전 남편이 공산주의에 목숨을 건 사람이라는 것을 차츰 알게 된다. 갈라에게 투사로서의 자신의 선택을 알려 주지 않을 수 없었던 폴은 갈라에게 편지를 보냈다.

"나는 당에 절대적인 충성을 바칠 각오가 되어 있어. 당은 내가 싫어하는 것을 내게 강요하지 않아. 그 반대야. 나는 당의 정책을 전적으로 지지해."

1946년 8월 6일의 편지다.

전쟁이 끝난 후 골수 반동 분자인 달리 부부와 역시 골수 혁명주의자들인 엘뤼아르 부부 사이의 골은 이전보다 더욱 깊어졌다. 달리는 프랑코를 구세주인 양 지지했지만, 엘뤼아르에게 프랑코는 스탈린 같은 인물이었다. 갈라와 뉘슈 역시 진영이 달랐다. 그들은 각각 자기 인생의 남자가 택한 당을 선택했다. 그들은 그것을 한마디 논평도 없이 조심스럽게, 하지만 결정적으로 받아들였다.

1946년 또다시 갑작스러운 죽음이 찾아왔다. 전혀 뜻하지 않게, 너무나도 비극적인 방식으로. 몇 주 전부터 폴 엘뤼아르는 스위스 몬타나에 있는 한 요양소에서 쉬고 있었다. 병약한 그가 줄곧 입원하곤 했던 익숙한 그곳에서 그는 아내의 갑작스러운 사망 소식을 들었다. 오르드네르 가의 자기 집에서 앓고 있던 그랭델 부인을 간호하던 뉘슈가 뇌출혈로 갑자기 쓰러졌던 것이다. 11월 28일이었다. 폴은 「사랑을 위하여」에서 이렇게 쓰고 있다.

여기 빛이 있다
남아돈다 시간이 넘쳐흐른다
그렇게 가볍던 내 사랑이 형벌처럼 무거워진다

그들은 노년을 함께 하지 못했다. 폴 엘뤼아르는 완전히 기운을 잃어버렸다. 사흘 전, 그는 갈라에게 마침내 행복의 윤곽이 드러나고 있다고 써 보냈다. 그의 꿈과 안정을 보장해 주는 그런 상황 속에서 찾아온 뉘슈의 죽음은 그를 사정없이 후려쳤다. 갈라에게 쓰고 있는 바에 따르면, 그는 "우리 두 사람에게 너무나도 익숙한 그 산 속"에서 시를 쓰고 있었다. 그는 거의 행복한 상태였다. 그러다가 갑자기 절망 속으로 굴러떨어졌던 것이다. 그 절망은 여러 달 동안 계속되어 가까운 친구들과 딸을 걱정시켰다. 친구들은 엘뤼아르가 자살하지 않을까 걱정했다. 1947년 3월 세실은 갈라에게 쓰고 있다.

"아버지가 뉘슈의 죽음에서 헤어나지 못하고 있어요. 아버지를 어떻게 도와야 할지 모르겠어요. 아버지를 기쁘게 하려면 어떻게 해야 할까요?"

뉘슈가 죽기 사흘 전인 11월 25일 엘뤼아르는 자신이 직접 편지를 태워 버렸다고 털어놓고 있다. 그들이 처음 만났을 때부터 갈라가 자

신에게 보낸 수많은 편지들을 없애 버렸던 것이다.

"당신도 내 생각에 동의해 주길 바래(그럴 거라고 확신해). 우리가 죽은 다음 우리의 은밀한 삶의 흔적이 남아 있지 않을 수 있도록 말야. 그래서 난 당신의 편지들을 없앴어."

그는 단숨에 과거를 없애 버렸다. 말로는 갈라에게 충실하고 영원한 애정을 바친다고 하면서도 사실은 갈라를 잊기 위해서였을까? 그 자신의 말처럼 지나치게 은밀하고 비밀스런 모습을 다른 이들에게 보이는 것이 수치스러웠기 때문이었을까? 아니면 이후 그 편지들이 뿔뿔이 흩어지는 것을 막기 위해서였을까? 두 사람 중에서 지난날을 돌아보는 것을 좋아하지 않았던 갈라는 폴의 모범을 따르지 않는다. 그녀는 죽는 날까지 폴이 보낸 편지들을 지니고 있었다. 그리고 그것은 그녀의 딸에 의해 책으로 엮인다.

뉘슈의 죽음 이후 폴이 갈라에게 보낸 편지는 다섯 통뿐이다. 갈라가 보관하고 있던 것은 그것뿐이었다. 그 편지들은 여전히 온화하고 애정에 차 있지만 숨이라도 찬 것처럼 짤막짤막하다.

"죽음, 죽음이라는 감정이 내 안에서 너무 큰 자리를 차지하고 있어."

폴 엘뤼아르는 그녀에게 털어놓고 있다. 그는 아내의 죽음으로 인한 공허감으로 괴로워하고 있다.

"나의 갈라, 이런 어조를 용서해 줘. 너무 큰 충격이야. 내 삶은 공허해."

어떤 편지의 끝에는 종말을 암시하는 이런 구절도 보인다.

"뉘슈가 내게 남긴 건 무덤뿐이야."

엘뤼아르의 어조는 극도로 지쳐 있었고 그의 말은 생기가 없었다. 깊게 타격 입고 심각하게 의기소침해진 시인은 살고 있다기보다 근근히 목숨을 이어 가고 있었다. 그의 젊은 친구들인 자클린 트뤼타와 알

랭 트뤼타 부부가 애정을 갖고 그를 돌봐주었다. 그들의 도움이 없었다면 "난 이미 죽었을 게 분명해"라고 폴은 갈라에게 쓰고 있다.

엘뤼아르에게는 이제 용기도 힘도 없었다. 하지만 그는 자신의 편지를 사랑의 말로 끝맺고 있다. 엘뤼아르가 갈라를 만난 것은 삼십육 년 전이었다. 그는 그 어떤 순간에도, 뉘슈의 죽음으로 인한 극도의 슬픔 속에서도 멀리 떨어져 있는 그녀에게 일말의 원한이나 분노를 품지 않았다. 자신의 상황에도 불구하고 그는 줄곧 그녀를 사랑하고 있었다. '갈로츠카 도로가이야'라고 그는 1947년 6월 그녀에게 쓰고 있고, 이어 10월과 11월에는 '내 사랑하는 귀여운 갈로츠카'라고 쓰고 있다. 1948년 2월 21일자 편지가 그의 마지막 편지다. 자신의 '귀여운 갈로츠카'에게 딸과 손녀의 소식을 전하면서 그는 그녀를 걱정시키지 않으려고 자신의 생생한 절망감을 얼버무리고 있다. 좋아하던 대로 'A.t.p.t.'(영원히 당신의 것)라고 서명하기에 앞서 그는 마지막 소원, 마지막 사랑의 말을 쓰고 있다.

"귀여운 갈로츠카, 얼마나 당신이 보고 싶은지!"

한편 갈로츠카는 짐을 꾸리고 있었다. 달리와 함께 그녀는 마침내 미국을 떠날 준비를 하고 있었다. 1948년 7월 21일, 그녀는 프랑스 르아브르 항에 내렸다. 달리의 표현대로 그녀는 '이상한 나라의 앨리스'였다. 마흔네 살의 그녀는 머리에 커다란 검은색 벨벳 리본을 꽂고 있었고, 그것 때문에 어린 소녀처럼 보였다. 그녀는 캐딜락 운전석에 앉았다. 그 자동차는 너무 크고 깊어서 그녀의 눈높이가 앞유리창 밑에 겨우 미칠 정도였다. 겁에 질리고 신경이 날카로워진 달리는 콧수염을 비틀면서, 손잡이가 금으로 된 지팡이로 망령들을 쫓고 있었다. 달리를 옆에 태운 그녀는 파리로 가지 않았다. 팔 년 만에 프랑스에 돌아온 그녀는 폴 엘뤼아르도, 자신의 딸도, 손녀도 보러 갈 시간을 내지 않았다. 그녀는 곧장 남쪽으로 내려갔다. 포르트 리가트를 향해 곧장 달렸

다. 달리는 고향으로 돌아갔다. 그리고 과거 따위에 연연해 하지 않고 위대한 자기 남자의 욕구만을 챙기는 '갈로츠카' 는 그의 뒤를 따랐다.

7

최후의 불꽃

꽃불의 향연

지붕 위에 알이 있는 집

그곳의 풍경은 변하지 않았고, 사람들도 여전히 그대로였다. 포르트 리가트의 하늘과 바다, 올리브나무와 작은 해변의 회색 조약돌에는 그곳의 모든 집들을 강타한 세계대전이나 내전의 흔적이 남아 있지 않았다. 고통을 겪었음에도 불구하고 농부들과 어부들은 지난날과 똑같은 의식(儀式)과 몸짓, 단순하고 엄격한 생활 방식을 이어 가고 있었다. 마을 길을 뜨겁게 달구는 한여름 더위 속에서 남자들은 셔츠에 에스파 드릴을 신고 항구의 거룻배 옆에서 일을 하거나 호텔 미라마르에서 진한 블랙 커피를 홀짝거리고 있었고, 여자들은 대부분 상중(喪中)인만큼 딱딱한 차림에 치마를 입고 있었다.

이런 가운데 달리 부부가 번쩍거리는 금속 장식을 단 검은 캐딜락을 타고 출현한 것은 하나의 사건이었다. 그때까지 그곳에서 자동차를 가지고 있는 사람은 의사 한 사람뿐이었다. 의사의 자동차는 수수한 에스파냐제였다. 낡은 오두막이 그들을 기다리고 있는 폐쇄된 만을 향해 언덕을 넘어 북쪽으로 나 있는 먼지투성이 염소 길 위를 달려가는 호화스러운 미제 대형 자동차와 거친 배경과의 대조는 정말이지 인상적이었다. 하지만 그 고장 출신이 자기 집으로 돌아오는 것에 아무도 놀라움을 표시하지 않았다. 카탈루냐 사람들은 성공한 카탈루냐인을 존경했다.

올리브나무가 심어진 포르트 리가트로 향하는 꼬불꼬불한 길로 접어들기 전에 그 캐딜락은 마을 광장에서 잠시 멈춰 섰다. 달리가 차에서 내려 아버지의 집을 향해 걸어갔다. 달리가 십 년 만에 가족과 재회하는 동안 갈라는 운전석에 머물러 있었다. 아버지에 이어 여동생이

달리를 얼싸안았다. 원한 같은 것은 잊혀진 듯했다. 집 안은 어린 시절과 달라진 것이 없었다. 살바도르는 나프탈렌과 라벤더 냄새 속에서 옛 모습을 지키며 자신을 기다려 온 자신의 방으로 들어갔다. 이모와 누이가 그의 방을 경쟁적으로 보존해 왔던 것이다.

갈라가 들어서자 평화가 깨어지고 말았다. 늙은 달리는 아들이 외국 여자의 손을 잡고 떠났던 일을 용서했지만, 아나 마리아는 갈라를 그 모든 불행의 원천이자 자신에게서 오빠를 빼앗아 간 장본인으로 여기고 있었다. 내전 중 체포되어 고문을 받았던 그녀는 자신을 고발한 사람이 갈라라고 생각하고 있었다. 갈라가 자신이 죽기를 바랐다는 것이었다.

첫날부터 여자들 사이에는 싸움이 벌어졌다. 이해받지 못한 그 두 사람에게 아버지 집의 문은 영원히 닫히게 된다. 달리가 고향에 돌아온 지 일 년 후 아나 마리아가 그들의 어린 시절에 대한 이야기이자 달리의 또 다른 초상인 『누이가 본 살바도르 달리』를 출간하자, 그들의 불화는 결정적인 것이 되고 만다. 이번에는 달리가 누이를 용서하지 않았다. 자신이 인정할 수 없는 지나치게 평온하고 지나치게 천사 같은 이미지를 자신에게 부여하고, 자신의 삶에 대해 자신의 비전과는 다른 해석을 내린 데 대해 달리는 누이를 죽을 때까지 원망하게 된다. 그 책이 출간된 후 달리는 카다케스에 살면서도 더 이상 가족들을 만나려고 하지 않는다. 1950년 9월 21일 죽을 때까지 늙은 달리는 지나가는 아들을 잠시라도 볼 수 있을까 해서 광장의 벤치에 앉아 있곤 한다. 달리는 그 노인의 임종시에야 아버지의 집을 방문하게 된다.

캐딜락이 멈춘 포르트 리가트의 하얀 오두막집은 달리 부부가 미국에서 살았던 안락하고 호화로운 호텔과는 거리가 멀었다. 이제 부자가 된 그들은 그곳을 넓히고 수리하지만 그 집은 결코 궁전이 되지는 않는다. 그 지역 사람들이 '카사 달리'(달리의 집)라고 부른 그 집은 줄

곧 어부의 집으로 남아 있게 된다. '리디아의 집'에 여러 채의 오두막들이 기회가 되는 대로 조각 그림처럼 하나하나 이어 붙여진 해변의 그 집 전체가 완성되는 데에는 여러 해가 걸리게 된다. 전체적인 계획 없이 서두르지 않고 되는 대로 지어진 집이었다. 달리는 루이 포웰에게 말하고 있다.

"우리 집은 말 그대로 생물체처럼 세포가 발아하듯이 자라났다."

밖에서 보면 그 집은 요새를 연상시켰다. 장식 없는 하얀 벽 위에 기와 지붕이 덮인 딱딱한 모습의 그 집에는 문도 창문도 거의 없었다. 분홍색이 더 진하고 태양에 더 노출되어 있는 카탈루냐식 주택이라기보다는 무어인의 거주지를 연상시켰다. 그 집은 그 안에 사는 이의 비밀을 보호하기 위해 지어진 집이었다.

그 내부는 미궁이었다. 높이가 서로 다른 여러 개의 방들이 복잡하고 좁은 층계와 복도로 연결되어 있었다. 벽에는 석회칠이 되어 있었고, 바닥은 포장용 육각 타일이나 용설란의 일종인 사이잘로 덮여 있었다. 현관에는 나무 의자 몇 개와 낡은 궤가 놓여 있었고 에드워드 제임스가 선물한 짚으로 된 실물 크기의 캐나다 곰 모형이 여행 중에 약간 누레진 채 지팡이나 우산꽂이로 쓰이고 있었다. 이어 거의 아무것도 놓여 있지 않은 하얀 방 두 개가 나왔다. 식당에는 수도원처럼 단순한 장방형의 참나무 식탁에 나뭇가지 모양의 철제 촛대 두 개뿐이었다. 밖이 너무 춥거나 바람이 심할 때면 달리와 갈라는 그곳의 나무로 된 긴 의자에 나란히 앉아 식사를 하곤 했다. 이따금 나타나는 나선형 계단들과 모퉁이들이 동굴이나 비밀 아지트 속으로 들어가고 있는 듯한 인상을 주었다.

이윽고 달리가 '갈라의 알'이라고 이름 붙인, 눈을 의심하게 만드는 거실이 나왔다. 가장자리에 돌로 된 긴 의자들이 놓여 있는 그 커다란 타원형 방의 유일한 장식은 띠 모양의 벽돌 장식이 둘러 쳐진 하얗고

둥근 거대한 굴뚝으로, 그 박공에는 이른바 '요술 거울'이 부착된 둥근 거울이 달려 상(像)을 변형시켜 보여 주고 있었다. 그곳의 장식은 간소한 동시에 독특했고, 생명의 탄생을 연상시키는 동시에 경박했다. 그 썰렁한 방에 약간의 안락감을 부여하기 위해 갈라는 긴 의자 위에 인도산 실크 쿠션을 늘어놓고 벽난로 옆 걸상 위에 러시아식 주전자 사모바르를 올려놓았을 뿐이었다.

알 모양의 그 방은 갈라가 혼자 있을 때 가장 자주 머물곤 하는 방이었다. 그녀는 그곳에서 책을 읽고 몽상하고 바느질을 하고 편지를 썼다. 이어 몇 개의 계단이 나왔다. 그 미궁의 맨 꼭대기에는 달리의 방이 중이층(重二層)처럼 매달려 거울을 통해 바다를 굽어보고 있었다. 거기에서는 커다란 밀 이삭 두 개와 달팽이 껍질로 장식된, 사프란 색긴 의자가 놓인 방이 내려다보였다. 가장자리가 분홍빛인 푸른 실크로 된 대형 지붕이 달린 황금 부각 장식의 철제 트윈 베드가 그 방에 엄숙하고 화려한 분위기를 더해 주고 있었다. 그 방은 집 안의 어느 방보다도 비어 있었지만(가구라고는 평범한 낡은 서랍장과 커버를 씌운 소파 하나뿐이었다) 가장 화려했다.

자신의 집을 직접 설계한 달리는 신화 속 쌍둥이들을 위한 방을 만들려 했던 것 같다. 그 방에는 레다의 두 알에서 나온 남녀 쌍둥이인 폴리데우케스와 헬레네, 곧 카스토르와 클리타임네스트라를 연상시키는 살바도르와 갈라의 침대가 놓여 있었다. 달리 자신이 죽은 형보다 오래 살아남은 것처럼 폴리데우케스는 카스토르보다 오래 살아남았고 (레다와 제우스, 틴타레오스 사이에서 태어난 이들은 한쪽은 불멸의 존재, 또 한쪽은 죽어야 할 존재였다. 카스토르가 죽자 대신 무덤에 들어가게 해달라는 폴리데우케스의 청에 제우스는 둘을 모두 반불사의 존재로 만들어 준다—옮긴이), 헬레네는 이 세상에서 가장 아름다운 여인인 동시에 갈라의 원래 이름이기도 했던 것이다.

헬레네와 폴리데우케스, 그것은 오누이간의 절대적인 결합에 대한 꿈이자 알로 돌아가고 싶어하는 알의 꿈이었다. 그것은 또한 서로 사랑하기 위해 태어났지만 결합될 권리를 갖지 못한 두 존재 간의 불가능한 근친상간의 꿈이기도 했다. 두 침대 사이에 놓인 나이트 테이블은 상징적 의미를 띠고 있었다. 달리가 만들어 낸 '클레다주의'가 그 침실의 비밀을 주재하고 있었던 것이 아닐까?

거실들과 식당과 침실 외에 가장 활기차고 유쾌하고 따뜻하게 느껴지는 달리의 작업실은 미궁의 한구석에 자리잡고 있었다. 작업실은 따로 떨어져 있지 않고 '카사'의 생활에 통합되어 있었다. 하나의 공간이 아니라 면적이 다른 여러 개의 공간이 병치되어 있는 그 방에는 수많은 귀중한 물건들이 들어 있었다. 이젤, 그림, 붓, 그림 물감뿐 아니라 사진, 책, 조각, 코뿔소의 뿔, 조개껍질, 나무 뿌리, 마른 나뭇가지, 연극용 의상에 이르기까지 온갖 잡동사니가 쌓여 있었다. 현미경, 시공(時空)을 재는 데 쓰이는 괴상한 기구, 연금술사의 뷰렛도 있었다. 그 모든 것이 깨끗하게 정리되어 있었다.

갈라는 작업실을 포함해 온 집 안을 정돈했다. 질서와 절도에 광적으로 집착하는 자신의 취향과 달랐음에도 불구하고 갈라는 즉흥성과 무질서에 대한 달리의 몫을, 가장 괴상하고 가장 어울리지 않고 가장 생경한 것들에 대한 그의 호기심을 존중해 주었다. 집 안의 나머지 부분이 갈라 자신처럼 완벽하게 정돈되어 극도로 절제되고 딱딱하며 극히 상징적인 달리 건축의 매력을 지니고 있었다면, 소굴 속의 소굴, 미궁의 중심, 미노타우로스의 영역인 그 특별한 방은 빛과 귀중한 물건들과 더불어 그런 매력을 보여 주고 있었다.

해초가 엉겨 있는 벽돌 테라스 위에서 포르트 리가트의 바다를 굽어보고 있는 그 하얀 집은 제2차 세계대전 후 처음 몇 년간 오직 갈라와 달리에게만 속해 있었다. 그들은 하인 둘과 함께 세상 끝에서 살고 있

었다. 아이 티를 채 벗지 못한 어부 아르투로는 1948년 여름 그들에게 고용되어 약 사 년간 그 집의 집사이자 정원사이자 운전수로 온갖 일을 했다. 요리사인 파키타는 초콜릿을 입힌 대하 요리 전문가였다. 살바도르 달리는 자신이 가장 좋아하는 이 요리를 포르트 리가트에 처음 온 방문객들에게 강권하곤 했다.

50년대 말까지 달리 부부는 화실에서 작업하는 대가의 모습을 보기 위해 찾아온, 미래의 고객이기도 한 저명한 손님들을 이따금씩 맞았을 뿐이었다. 두 사람은 그들을 점심 식사, 혹은 저녁 식사로 이어지는 식전주 시간에 초대했다. 하지만 그 이상의 친밀감을 나누는 일은 없었다. 달리의 '카사'에는 손님방이 없었다. 그의 친구들은 카다케스에 있는 호텔에 묵거나, 바다를 통해 왔을 경우에는 자신들의 요트에서 지냈다. 카다케스인들의 생활 방식을 잘 알고 있는 앙리-프랑수아 레이는 '카사'에는 순례지 산티아고-데-콤포스텔라의 여관 규칙이 적용되었노라고 쓰고 있다.

"먹고 마시는 것은 가능하지만, 자는 것은 불가능했다."

의무적인 사교 생활 몇 시간을 제외한 그 부부의 사생활은 신성한 것이었다. 그 집의 건축 양식이 그것을 증명하고 있었다. 외부에서는 집 안을 전혀 볼 수 없었다. 벽들은 요새처럼 대개 창이 없거나 드물게만 출구가 나 있었다. 집 안은 극히 사적인 공간으로, 곰 모형이 있는 현관과 철제 촛대가 놓여 있는 식당 안으로 들어갈 수 있는 사람은 주인과 하인 외에는 거의 없었다. 기자와 사진가와 예술품 수집가들이 달리가 가장 방해받지 않는 시간인 저녁 무렵에 몇 시간 그의 화실에 들어오는 경우는 있었지만, 거실까지는 들어오지 못했다. '갈라의 알'을 발견할 기회를 잡기 위해서는 특별한 행운이나 드문 장점이 필요했다. 그 집의 내부는 실제로 비밀에 싸여 있었다. 그녀는 그곳에 아무도 들이려 하지 않았다.

손님들을 맞이하고 공적인 생활과 사적인 생활을 좀더 분명히 분리하기 위해 달리는 '파티오'를 고안해 냈다. 몇 그루의 올리브나무가 심어진 둥근 회랑으로 둘러싸인 그 파티오는 집 밖에 있긴 했지만, 마른 돌로 쌓인 벽 덕택에 호기심 어린 시선이나 바람을 피할 수 있었다. 외부 세계와 내부 세계, 밖과 안, 타인들의 삶과 알의 삶 사이에는 층계가 있었다. 달리가 '젖빛 길'이라고 이름 붙인 석회로 된 하얀 포석이 깔린 긴 오솔길을 통해 그곳에 이르게 되어 있었다. 돌출된 테라스 위에 갈라는 라벤더, 카네이션, 백합을 심었다. 하지만 젖빛 길을 온통 뒤덮고 있는 것은 석류나무였다. 그것은 달리를 깜짝 놀라게 해줄 갈라의 아이디어였다. 실제로 그 나무들에는 달리가 가장 좋아하는 열매인 석류가 열렸다. 깨물면 부서지는 새콤한 씨앗에 불꽃빛과 황금빛을 지닌 석류는 동양의 과일인 동시에 황금 사과 전설에 나오는 헬레네의 과일이기도 했다.

그림처럼 수정된 어떤 사진에서 달리는 하렘의 여자들이 쓰는 투명한 베일인 '멜라야'로 얼굴 아래를 가리고 갈라로 분장하고 있다. 그는 별처럼 반짝이는 눈빛을 강조하고 있다. 그 얼굴은 피라미드를 이루는 쪼개진 석류 네 조각으로 둘러싸여 있었다. 헬레네의 전설이 레다의 신화를 완성한 참이었다.

헬레네는 남자들이 연모하는 여성인 동시에 고통의 원천이자 대상이라는 이미지를 갖고 있다. 트로이의 왕자 파리스에 의해 남편 메넬라오스에게서 탈취당한 그녀는 트로이 전쟁의 도화선이 되었다. 그녀의 개성이 폭풍우를 몰고 왔다. 그녀는 남자들을 그들 이상으로 끌어올렸고 광기 어린 행동을 저지르게 했다. 달리의 눈에는 갈라가 정말 그렇게 보였다. 모성적이면서 불안정하고, 상냥하면서도 위험하고, 선하면서도 강한 존재였다.

60년대가 되면서부터 대가를 만나 보고 싶어하는 달리의 팬들이 점

점 늘어났다. 매년 여름, 그를 만나 볼 수 있을까 하는 희망을 안고 관광객들이 포르트 리가트로 모여들었다. 그들이 젖빛 길 끝에 있는 요새의 문에 도착하면 아르투로나 파키타가 그들을 맞았다. 그들에게는 밀짚 의자나 긴 의자가 권해졌다. 기다리는 지루함을 덜어 주기 위해 원하는 이들에게 샴페인이나 위스키가 제공되었다. 오랜 시간을 기다려야 집 주인이 나타나는 것을 볼 수 있었다. 집 주인은 파티오 안쪽 하얀 천으로 된 지붕 아래 옥좌를 만들어 놓지 않았던가! 그런 무대 장치에는 고약한 취미가 명백히 드러나 있었다. 방문객들을 '태양왕'을 알현하기 위해 온 조신들로 취급했던 것이다. 달리를 몹시 좋아했고 그의 모든 익살을 즐겼던 앙리-프랑수아 레이는 쓰고 있다.

"주인을 기다릴 때에는 어조를 낮추고 자세를 가다듬어야 했다. 그곳 분위기는 치과 분위기와 흡사했다."

달리는 조용히 나타나는 대신 휘파람을 불고 지팡이로 포석을 두드리면서 멀리서부터 이 두 가지 소리로 자신의 존재를 알린다. 사람들은 그가 다가오는 소리를 들을 수 있었다. 레이에 따르면 그가 잘 아는 '태양왕'은 무척 수줍었다. 달리의 그런 연극은 모두 자신을 보호하기 위한 딱딱한 껍질이었다. 그의 지팡이는 그가 '불법 침입자들에게 맞서' 자신의 몽환 세계를 방어하는 '방어용이자 공격용 무기'로서, 그것으로 그는 쩌렁쩌렁 울리는 목소리로 모여 있는 이들에게 '봉주르 르르!' 하고 외친 다음 방문객들과 이야기를 나누기도 했고, 경악을 불러일으키는 장광설을 일방적으로 늘어놓기도 했다.

갈라는 대개 모습을 나타내지 않았다. 그녀가 소리 없이 나타날 때는 어둠이 내리고 모임이 파할 때였다. 그렇게 불쑥 나타난 그녀는 들릴 듯 말 듯한 인사말과 함께 의례적인 미소를 살짝 지어 보인 다음, 대개는 작별 인사도 없이 등장했을 때처럼 갑작스럽게 사라지곤 했다. 달리가 낯선 이들에게 친절하고 공손했다면 갈라는 오만하고 건조했

다. 때로는 극도로 무례했고, 경멸에 찬 태도로 사람들을 위아래로 훑어보았으며, 무관심과 짜증을 숨기려 하지 않았다.

그녀는 손님을 맞아들이는 것이 아니라 참아 주고 있었다. 그들이 달리에게 기분전환 거리가 되어 주기 때문에, 달리의 자아 숭배에 필요하기 때문에, 화실에서 여러 시간을 집중해서 그림을 그린 달리가 그들 덕택으로 긴장을 풀 수 있기 때문에 그가 그런 의식을 갖는 것을 내버려 두었다. 매일 저녁 여섯 시부터 여덟 시까지 달리는 마음이 내키면 사람을 가리지 않고 만났다. 그것은 그의 기분전환 거리였다. 갈라는 거기에 참여하지 않았다. 달리가 사람들을 만나고 싶어하지 않을 때는 파키타가 내려와 주인이 나타나지 않을 것임을 알렸다. 다른 설명은 없었다. 사람들은 다음날 다시 와야 했다. 기분이 좋아지면 다음날은 그들에게 모습을 나타낼 터였다.

해가 갈수록 매년 여름 '카사 달리'의 파티오를 기웃거리는 방문객들의 수는 점점 더 많아졌다. 점점 더 많은 사람들, 점점 더 괴상한 사람들이 모여들었다. 달리는 기뻐했다. 괴상한 것은 그를 즐겁게 했다. 한편 갈라는 이를 갈면서 사태를 지켜보고 있었다. 그녀에게 중요한 것은 살바도르가 줄곧 그림을 그리는 것이었다. 그에게 필요한 작업과 휴식 간의 균형에 그녀는 신경을 썼다. 그녀가 기분을 상한 데에는 이유가 있었다. 60년대는 대중적이고 통속적인 흐름을 예고하고 있었다. 앙리-프랑수아 레이는 다음과 같이 쓰고 있다.

"그곳에 온 이들은 모두 그런 집단의 일원이었다. 호기심에 찬 사람, 외국인, 히피, 예쁜 여자, 기자 들이 끝없는 대화에 빠져들 준비가 되어 있었다. 나는 그곳에서 때때로 정말 괴상하고 우스꽝스러운 사람들을 만날 수 있었다. 파티오에 모인 사람들 중 정상적인 사람은 아무도 없었다. 모두들 다소 달리주의적이었다."

갈라는 진지한 손님들, 특별한 손님들이 올 때에만 모습을 나타냈

다. 『룩』지의 편집장 플러 카울즈나 앞서 말한 모스 같은 미국인 친구들이 카다케스에 오거나, 칠레 갑부 아르투로 로페스나 폴 리카르가 들를 때면, 그녀는 호화로운 점심 식사를 준비시켰다. 식전주를 마실 때나 산책에도 동행했으며 비교적 상냥하고 세련된 태도로 여주인으로서의 역할을 해냈다.

친구들에게조차 그녀는 점차 건조하고 무정한 태도를 드러냈다. 그녀는 상대를 친절하게 대하려는 노력을 기울이지 않았고, 자발적인 상냥함을 점점 잃어 갔다. 제2차 세계대전이 끝날 때까지만 해도 열정적으로 뛰어들었던, 달리를 광고하고 그의 작품을 선전하는 일이 그녀에게 부담이 되기 시작했다. 그 역할을 계속하기 위해, 장기적으로 달리의 작품을 사 모을 수집가들이나 잠재 고객들을 상냥하게 맞아들이기 위해 그녀는 모든 의지를 동원해야 했다.

50년대 말부터 갈라는 지치기 시작했다. 그녀의 피를 빨아먹고 그녀의 힘을 빼앗아 가는 달리, 자신의 기억과 영감을 심화시키고 충족시키기 위해 계속해서 그녀의 이미지를 탐색해 대는 달리에게 갈라는 자신의 모든 것을 내주는 데 지쳐 버렸다. 그녀는 줄곧 그를 도와 주면서 언제나 참을성 있고 주의 깊고 강인한 모습으로 그의 옆을 지켰지만 너무 지쳐 있었다.

그녀는 휴식을 꿈꾸었다. 그녀는 이제 카탈루냐가 싫다고 말했다. 지나치게 바람이 심하고 모기가 많고 태양이 강렬하다는 것이었다. 또한 그녀는 카탈루냐인들도 싫어했다. 그들은 지나치게 무뚝뚝하고 편협하고 거칠다는 것이었다. 하지만 그녀는 달리를 사랑했고 포르트 리가트를 좋아했다. 자신의 집, 바다, 바위로 뒤덮인 크레우스 곶 산책, 그리고 자신의 이름을 딴 노란 나룻배들('갈라 Ⅰ', '갈라 Ⅱ', '갈라 Ⅲ')을 좋아했다. 혼자서나 어부 친구들——달리 외에 그녀가 품위 있다고 여기는 유일한 카탈루냐인들——과 함께 나룻배를 타고 먼 바다

까지 나가곤 했다.

자신이 좋아하는 나라는 이탈리아뿐이라고 그녀는 입버릇처럼 말했다. 베네치아도 로마 평야도 토스카나 지방도 그녀의 마음에 들었다. 그녀는 이탈리아 전체를 좋아했다. 에스파냐에 성을 갖고 싶어하는 이들에게 그녀는 단호히 반대했다. 실제로 성을 갖는다면 단테의 나라에서 가져야 한다는 것이었다. 신화에 심취해 있었던 달리는 갈라를 기쁘게 하기 위해 그녀를 단테의 우상이었던 베아트리체라고 불렀다.

미켈란젤로와 르네상스의 천재성을 찬양하기는 했지만 달리는 그녀에게 결코 이탈리아를 바치지 않는다. 그는 카탈루냐인이었고, 영원히 카탈루냐인으로 남을 터였다. 이탈리아에 대해 그는 예술적인 호기심만을 느낄 뿐이었다. 달리에게는 자신의 알 속에, 고치 속에 머물러 있는 것이야말로 중요한 일이었다. 그는 자신의 영역으로 삼은 폐쇄된 만 한구석에 있는 자신의 고향에서, 높은 담장과 석류나무 울타리로 둘러싸인 미노타우로스의 미궁에서, 평화로운 자신의 화실에서 나가려 하지 않았다. 루이 포웰에 따르면 달리는 "자신의 고향땅과 탯줄로 연결되어 있었다".

"어떤 예술가는 자신의 위대한 변형에 이르기 위해, 이름을 떨치기 위해 장소와 풍경을 차례로 바꾸고 움직이고 이동하고 고갈시켜야 한다. 하지만 근원으로의 복귀 없이는 아무 의미도 없다는 것을 인식하고 있는 달리 같은 예술가는 …… 지치지 않고 자신의 영역으로 되돌아온다. 자양이 풍부하고 무한한 그 땅 속에서만이 꿈꾸고 변형하고 확대 적용할 수 있다는 것을 알고 있기 때문이다. 그에게 카다케스는 동굴이자 아지트이자 본거지이자 동물의 둥지 같은 곳이었다."

달리는 탯줄을 자르고 싶어하지 않았다. 그는 자기 자신으로부터 벗어나게 될까 봐 카다케스를 떠나려 하지 않았다. 갈라는 그런 그를 이해하고 받아들였다. 그녀는 그 땅굴을 돌보고 그 영역을 보호해 주었

다. 그녀는 그곳을 닦고 꽃을 심고 쿠션과 사모바르로 장식했다. 그곳에 적응했고, 산책과 일광욕과 성게잡이에 빠져들었다. 하지만 가끔 그곳에서 벗어날 필요가 있었다. 60대로 빠르게 접어들면서부터는 더욱 자주 달리로부터 빠져 나와 휴식을 취하기 위해 여행을 떠나곤 했다. 그녀는 이탈리아로 떠났다.

혼자 혹은 아르투로가 운전하는 캐딜락을 타고 그녀는 코트 다쥐르 쪽으로 거슬러 올라가 프랑스와 이탈리아 사이의 국경을 지나 밀라노, 피렌체, 오스티아 쯤에 가 있었다. 그녀는 자신의 여정을 비밀에 부쳤다. 그녀의 시간표는 비밀이었다. 묵고 있는 호텔에서 그녀는 매일 달리에게 전화를 걸었다. 달리는 신중하게 처신했다. 질투를 드러내지도, 밤낮으로 무엇을 하며 지내는지에 대해 지나치게 캐묻지도 않았다. 갈라는 그에게 관심을 기울였고 그를 안심시켜 주었다. 그렇게 전화를 끊고 나서 자신의 삶을 즐겼다.

그녀는 정말 혼자였을까? 자신처럼 연애 대상을 찾고 있는 잘생긴 이탈리아 남자나 관광객과 동행했던 것은 아닐까? 아무도 알 수 없었다. 열흘이나 보름 만에 돌아와서도 그녀는 입을 열지 않았다. 하지만 그녀는 긴장을 풀고 한결 상냥하고 관용적인 얼굴로 자신의 귀여운 달리 옆에서 자신을 기다리고 있는 의무를 감당할 준비를 갖춘 채 여행에서 돌아왔다.

그런 특별한 시간이면 살바도르 달리는 가정교사에게서 해방된 아이처럼 즐거워하는 동시에 당혹스러워하며 뜻밖의 휴가를 자기 방식대로 이용했다. 갈라의 불만스러운 태도나 비난에 주눅들지 않은 채 가장 괴상하고 가장 눈에 띄는 이들을 포르트 리가트에 초대해 즐거운 시간을 가졌다. 그는 일하는 시간을 줄였고, 며칠간 바르셀로나의 리츠 호텔로 떠나기도 했다.

하지만 그는 언제나 안도의 한숨을 내쉬며 돌아오는 갈라를 맞았다.

그녀는 질서였다. 그 질서 없이는 자신의 삶이 뿌리를 내릴 수 없으리라는 것을 그는 알고 있었다. 그녀는 규율이었다. 그것이 없다면 자신의 유령들이 그를 엿볼 터였다. 그는 그녀에게 뿌리 깊이 집착하고 있었다. 그 즈음 달리는 말하고 있다.

"나는 갈라를 닦아 빛을 낸다. 그녀를 최고로 행복하게 만들어 주고, 나 자신보다도 더 그녀를 돌본다. 왜냐하면 그녀가 없으면 모든 것이 끝장이니까."

갈라가 돌봐주지 않는 포르트 리가트의 고치는 고치가 아닌 빈 껍데기였다. 그래서 달리는 자기 집 지붕의 마지막 장식을 고안해 냈다. 흠 없는 하얀 석고로 만들어진 두 개의 커다란 알이 둥지를 표상하며 그의 건축을 완성시키고 있었다. 가장 높은 두 개의 지붕들 위에 놓인 그 알들은 하늘 높은 곳에서 언덕을 내려다보고 있었다. 그것이 레다의 알이라는 것을 굳이 말할 필요가 있을까? 저 아래 바다 위, 달리가 종종 잠수를 하고 몸을 띄우곤 하는 해초 한가운데서는 바로 그 신화를 표상하듯 서로 닮은 두 마리의 백조들이 조용히 물 위를 헤엄치고 있었다. 갈라진 석류 속 같은 그 기묘한 집에서 살고 있는 두 사람은 전설과 신화를 믿고 있었다. 달리는 근친 관계처럼 강한 사랑을, 신성한 비밀에 의해 서로에게 운명지어진 두 존재의 결합을, 최상의 조화를 믿고 있었다. 그래서 하나가 아닌 두 개의 알을 만들었던 것이다. 그는 갈라를 사랑하는 동시에 자신의 어머니이자 분신인 레다이자 헬레네를 사랑했다. 포르트 리가트의 두 개의 알은 둥지를 깨뜨리지 않고서는 서로 떨어질 수 없었다.

밤마다 '카사 달리'에 불이 켜지면, 유리로 된 천장의 특수 설계에 의해 레다의 두 알들은 찬란한 빛을 발했다.

무도회의 거인들

이제 돈이 너무 많은 나머지 주체하기가 어려울 정도로 부자가 되었지만, 갈라는 어디서 멈춰야 할지 그 한계를 알지 못했다. 달리 그림의 가격이나 계약서의 세부 사항을 그녀와 의논해 본 사람들은 하나같이 갈라가 탐욕스러웠다고 증언하고 있다. 그녀는 터무니없는 액수를 요구했고 경합을 붙여 그림값을 올리려 했다. 부자가 된 것으로 충분치 않다는 듯이, 자신이 갖고 있는 현금과 유가 증권과 금의 가치가 매일같이 늘어나야 한다는 듯이. 집안의 경제권과 '달리 엔터프라이즈'의 재정적 권한을 갖고 있던 갈라의 결핍에 대한 공포는 해가 갈수록 심해졌다.

이동할 때면 갈라는 엄청난 양의 여행자 수표와 현금이 들어 있는 가방을 갖고 다녔다. 혁명이나 전쟁이나 망명 생활 같은 새로운 재앙이 닥쳐도 살아남을 수 있어야 한다고 그녀는 주장했다. 앞날에 대한 불안은 강박 관념이 되었다. 그녀는 언제나 막대한 현금을 갖고 다녔고 호텔의 금고를 수표로 가득 채웠다. 그 액수가 얼마인지는 아무도 몰랐다. 돈은 그녀에게 휴식과 안전을 보장해 주는 조건이었다. 그녀는 엄밀한 의미에서 수전노는 아니었다. 깊이 생각해 보지 않은 채 그저 기분에 취해 어마어마한 금액을 써 버리기도 했다. 돈을 탕진할 줄 아는 한편 자신의 안전한 금고 안에 프랑스 프랑과 스위스 프랑과 미국 달러와 막대한 양의 금이 보관되어 있다는 사실을 떠올리기를 즐겼다. 그녀는 돈에 대해서라면 거의 동물적인 욕구를 보였다. 돈만이 그녀를 안심시킬 수 있었다. 멋진 생활 방식을 계속하게 해줄 뿐 아니라 미래를 보장해 주는 만큼 돈은 그녀에게 소중한 것이었다.

달리의 말에 따르면 갈라를 그렇게 만든 것은 안전에 대한 불안 때문이었다. 한쪽에는 수표와 현금으로 가득 찬 가방을, 다른 한쪽에는 약이 들어 있는 가방을 놓고 갈라는 빈곤과 질병에 대한 불안이라는

강박 관념 속에서 살았다. 그녀에게 그 두 가지는 서로 떼어서 생각할 수 없는 것이었다. 그녀의 그런 이중적 공포 증세의 표상인 양, 가벼운 휴대용 가방이었던 그 두 개의 가방은 해가 갈수록 풍선처럼 커져 갔고 실밥이 터질 정도로 가득 채워졌다. 삶이 언제라도 엉망이 될 수 있다는 생각 때문에 갈라는 매일매일 편안하게 생각 없이 돈을 쓸 수가 없었다. 재산이 손에 들어온 것만큼 순식간에 사라져 버릴 수 있다는 생각, 전쟁 전에 경험했던 상대적인 빈곤 속으로 다시 떨어질 수도 있다는 생각이 그녀의 즐거움을 망쳐 버렸다. 그녀는 자신이 병원에 갈 돈조차 없는 병자가 될지도 모른다는 악몽에 시달렸다.

구대륙 유럽으로 돌아오긴 했지만, 자유와 거부들의 나라인 미국과 긴밀한 관계를 계속해 온 달리 엔터프라이즈는 화실과 화랑과 미술관의 닫힌 체제 안에 머물지 않고 회화의 영역을 훌쩍 뛰어넘었다. 『라이프』지에 따르면 달리 엔터프라이즈는 '수백 명의 작업'을 필요로 하는 명실상부한 기업이 되어 있었다.

달리는 옷감, 넥타이, 셔츠, 접시, 식기, 버터 나이프, 굴 포크, 코냑병, 재떨이, 냅킨, 엽서, 보석 들을 디자인함으로써 재단사, 재봉사, 유리병 제조자, 도자기 제조자들에게 일거리를 주었다. 오뷔송 타피스리 공장에서부터 파리 조폐국에 이르기까지 온갖 종류의 장인들이 엉뚱하기 짝이 없는 달리의 몽상 덕택에 밥벌이를 하고 있었다. 달리는 때로는 썩 훌륭한 창작품으로, 때로는 상당히 엉뚱한 창작품으로 막대한 돈을 벌었다. 때로는 단 몇 초 만에 디자인을 그려 내기도 했다. 그림을 막대한 가격──폴 리카르는 「참치잡이」라는 그림에 70년대에 28만 달러를 지불하게 된다──에 판매하는 것 이외에 언론과 광고에서 얻는 부수입도 상당했다. 화면이나 잡지에 잠깐 모습을 나타내는 것만으로도 그는 막대한 돈을 벌어들였다. 1970년 랑뱅 초콜릿은 15초짜리 텔레비전 광고에서 "난 미쳤어요…… 미쳤다구요…… 랑뱅 초콜

릿에"라고 말하는 대가로 그에게 1만 달러를 지불했다.

달리는 노다지를 캐고 있었다. 그는 거침없이 그리고 또 그렸다. 「신곡」, 「돈 키호테」, 「이상한 나라의 앨리스」나 성서 같은 책의 삽화를 그리기도 했는데, 그 책들은 조판되고 화려하게 제본되어 그 자신이 매긴 역시 막대한 가격으로 판매되었다.

그는 보석 디자인도 했는데 그것 역시 줄곧 성공적으로, 사람들의 취향을 비웃음으로써 돈을 벌고 어떤 대가를 치르더라도 환심을 사고자 하는 그의 욕망을 크게 만족시켜 주었다. 그가 그린 보석 디자인 중에는 브로치나 반지를 위한 매혹적인 밑그림도 있었다. 미국의 보석상 캘로스 앨러매니에 의해 루비나 사파이어나 다이아몬드로 제작되는 그런 장신구들은 달리풍의 마스코트들, 다시 말해서 파리, 거미, 홀(笏), 뱀, 심장 같은 것들을 우아하고 환상적이고 때로는 유머러스하게 보여 주게 된다. 황금에 60개의 루비를 박고 그 위에 다이아몬드 관을 씌워 만든 「갈라의 심장」은 초소형 기계 장치의 도움으로 분당 70회의 맥박을 유지할 수 있었다.

달리는 갈라를 위한 새로운 별명을 발견했다. 그는 그녀를 러시아어로 '내 황금'이라는 뜻인 '모에 졸로토'라고 불렀다. 그녀는 그가 가진 가장 귀한 것이었다. 그녀가 없다면 그는 더 이상 살바도르 달리가 아닐 터였다. 아니 지금의 그가 있을 수 있었겠는가?

꼬리에 꼬리를 물고 서명된 수많은 계약들을 지키기 위해 갈라가 지켜보고 있는 가운데 달리는 종종 끝없이 작품을 만들어 내야 했다. 그런 계약들 때문에 점점 더 쉴 시간이 줄어들었다. '그의 황금'이 달리 엔터프라이즈의 생산성을 감시하고 있었다. 갈라에게 달리의 휴식은 돈을 못 번다는 것을 의미했다. 그리하여 달리의 창조성에는 전체적으로 약간의 피로와 반복이 나타나기 시작했다. 보석 컬렉션에서처럼 모든 작품이 최고의 품질을 유지하고 있는 것은 아니었다.

갈라의 탐욕은 달리의 위대한 재능을 용서받을 수 없을 정도로 남용하게 만드는 주된 원인이었다. 그녀는 어떻게 해서든 그의 재능을 계속해서 퍼내려 애썼다. 이탈리아 여행에 동행했던 여동생 리디아에게 갈라는, 사람들이 유명한 균일가 상점인 울워드 매장에서 '달리'를 구입할 수 있게 될 날을 기대하고 있다고 털어놓았다. 갈라는 자신의 목표를 분명히 밝힌 셈이었다. 살바도르 달리의 재능 자체, 달리라는 인간 자체, 그의 삶 자체에만 의존한 기업이 얼마나 불안정한 것인지 그녀는 알고 있었다. 그가 죽으면 모든 것이 무너지고 말 터였다.

50년대에 갈라는 자기 자신은 아무것도 갖고 있지 못하다는 생각, 자신이 군림하고 있는 세계가 한순간 스러질 수도 있다는 생각에 고통스러워했다. 그녀는 미셸 데옹에게 이렇게까지 말했다.

"달리가 죽으면 나는 팔아먹을 그림 한 점 없이 거리에 나앉게 될 거예요."

결핍에 대한 두려움은 그녀를 냉혹하게 만들었다. 시간이 갈수록 그녀는 더욱 까다롭고 탐욕적이고 의심 많은 여자로 바뀌어 갔다.

갈라의 근본적인 불안은 도박에 대한 변태적인 취향 때문에 더욱 심화되었다. 운명의 충격으로부터 스스로를 지키고 싶어하면서도 그녀는 여기저기의 카지노에서 많은 돈을 걸고 도박을 했고 룰렛이나 블랙잭으로 큰돈을 잃었다. 한푼 두푼 저축하고 아끼는 주부라는 소박한 이미지에 만족할 수가 없었다. 어려운 협상 끝에야 손에 쥘 수 있는 막대한 금액을 그녀는 초록색 매트 위에서 하루 저녁에 잃기도 했다. 개미는 베짱이로 변신했다. 그녀는 자신의 운명을 말해 주는 카드 점의 예언이나 룰렛의 소리 이외에는 그 무엇에도 귀를 기울이려 하지 않았다. 운명에 대한 불안이라는 강박 관념에도 불구하고 그녀는 우연이란 위대한 것, 인간을 보잘것없게 만드는 미지의 존재라고 믿었다.

갈라가 대리인들과 편집자들과 출판업자들을 다루는 데 아무리 능

란한 솜씨를 갖고 있었다 해도 달리 엔터프라이즈의 업무는 그녀의 역량을 넘어서고 말았다. 재정적인 문제들이 그녀에게 지나치게 복잡하게 여겨지기에 이르렀다. 매일같이 가중되는 업무 때문에 그녀는 여러 시간 동안 일을 해야 했다. 여러 시간에 걸친 경영과 계획과 협상은 그녀를 짓눌렀다. 1970년 당시 규모가 1천만 달러에 이르는 그 사업체의 눈부신 발전을 그녀는 더 이상 혼자서 감당할 수 없었다. 50년대 중반부터 그녀는 비서들을 두고 그들을 통제하게 된다. 그녀는 모든 회의와 협상에 계속해서 입회했고, 모든 투자와 활동 상황을 보고할 것을 요구했다. 평생 처음으로 그녀는 도움을 필요로 했다.

살바도르 달리의 첫번째 비서이자 집사이자 고문은 품위 있는 태도와 맑은 눈빛에 기민하고 머리 좋은 영국인 존 피터 무어였다. 달리 부부는 이탈리아에서 그를 만났다. 그는 낭만적인 과거를 갖고 있었다. 군대에서 제대한 후, 헝가리 출신의 영국인 감독 알렉산더 코다와 영화계에서 일한 경험이 있었던 것이다. 달리는 그를 '캡틴'이라고 불렀고, 사람들에게는 그의 군대 경력을 고려해 유머러스하게 자신의 '부관'이라고 소개했다. 피터 무어는 1962년부터 1972년에 이르기까지 달리 부부에게 가장 중요한 인물이 된다.

두번째 비서이자 중요한 영향력을 행사한 사람은 로베르 데샤른이었다. 재능 있는 사진가였던 그는 1952년 화가 조르주 마티외와 함께 미국으로 가던 여객선상에서 달리 부부를 만났다. 달리에게 매혹당한 그는 그후 줄곧 그의 곁을 떠나지 않았다. 뉴욕에서, 파리에서, 카다케스에서 그는 두 사람과 생활을 함께 했고, 다양한 상황에서 혼자 혹은 함께 있는 갈라와 달리의 사진을 찍었다. 1954년 그는 과거 브뉘엘이 그랬던 것처럼 달리와 함께 「레이스 짜는 여자와 코뿔소」라는 영화를 만들게 된다. 데샤른의 업무는 예술 분야에 한정되어 있었다. 그는 기사나 책을 쓰는 일을 맡고 있었다. 로베르 데샤른과 달리는 진정한 우

정에 가까운 공감을 나눈 사이였다. 갈라는 언제나 방어적으로 그와 거리를 두었다. 그러나 그녀는 겉으로 보기에는 광범위하고 잡다해 보이지만 실제로는 비밀스럽고 폐쇄적인 달리 친구들의 모임 속에서 그가 하는 역할을 인정했다.

60년대 이후 갈라와 달리 주위에는 비서 한 사람과 공식 사진가 외에 한 무리의 팬들이 따라다녔다. 달리 부부는 더 이상 단둘이 있을 수가 없었다. 카다케스에서 파리를 거쳐 뉴욕에 이르기까지 그들이 가는 곳이면 어디든 따라다니는 충실한 수행원들이 있었다. 그 '태양왕'의 조신들 중에는 사자 같은 얼굴에 불타는 듯한 머리카락을 가진 나니타 칼라치 니코프라는 러시아식 이름을 가진 에스파냐 여자가 있었는데, 사람들에게 애칭을 지어 주기를 좋아하는 달리는 그녀에게 '루이 14세'라는 별명을 붙여 주었다. 그의 말로는 그녀가 프랑스 왕 루이*14세를 닮았다는 것이었다.

그녀는 마르벨라에 살고 있었고 뉴욕 파크 애비뉴에 아파트를 갖고 있었지만, 달리가 부르면 즉각 달려왔다. 그녀는 언제나 달리의 뒤를 쫓아다니는 이들 중의 하나였다. 갈라는 처음에 경계심을 품고 약간 토라졌다. 이윽고 '루이 14세'가 결코 자신의 라이벌이 못 된다는 것을 알게 되자 그녀가 달리 곁에 자리를 잡도록 내버려 두었다. 사람들과의 접촉을 두려워한 달리(그는 그런 사실을 지나칠 정도로 되풀이해서 강조했다)는 그녀에게 자신의 머리를 손질하는 영광을 허락했다. 그녀는 그의 머리를 감겼고, 사진 촬영이 있거나 모임에 나가야 할 때면 웨이브를 만들었다. 실제로 달리는 콧수염에 밀랍을 메기고 머리카락에 웨이브를 넣고 지팡이 끝에까지 멋을 부린 화려한 모습으로 사람들 앞에 나타나곤 했다. 나니타 칼라치 니코프가 달리 부부의 '유일한' 여자 친구는 아니었다. 그들과의 친교를 허락받은 또 다른 여자의 이름은 마팔다 데이비스였다.

파루크 왕의 아내 파지아 왕비의 수행 비서였던 그 이집트 여자는 달리 제품을 독점적으로 취급하는 중개인이 되었다. 그녀는 달리의 유명한 약자가 새겨진 은제품, 향수, 보석들을 팔았다. 머리를 피라미드처럼 틀어올린 눈에 띄는 모습으로 그녀 역시 달리 부부가 가는 곳이면 어디든지 따라다녔고 같은 호텔, 같은 층에 묵었다. '루이 14세'처럼 그녀 역시 갈라보다는 달리에게 필요한 존재였다. 갈라는 사람들에게서 이용 가치만을 보았지만, 달리는 그들의 독창성과 치장을 즐겼다.

달리의 화려한 나날과 떼어놓을 수 없으면서도 교환 가능한 또 다른 친숙한 얼굴들이 있었다. 이제 수행원들 없이는 지낼 수 없게 된 그 부부 주위를 날아다니는 반딧벌레들 같은 남녀 모델들이었다. 직업이 직업이니만큼 그들은 젊고 아름답고 세련되고 늘씬했다. 그들은 거의 입을 다문 채 대가의 말에 귀를 기울였다. 달리는 그들을 식당이나 술집에 데리고 다니기도 했고, 때로는 포르트 리가트의 파티오에, 때로는 호텔 방의 거실에 앉히기도 했다.

달리는 특히 금발의 아름다운 젊은이들을 좋아했다. 그는 우연히 만난 젊은이들을 모델로 채용하기도 했고, 그들의 아름다운 모습을 즐기고 공허감을 채우기 위해 전문 에이전시를 통해 구하기도 했다. 그들은 말 그대로 '태양왕'의 추종자들이었다. 그들 가운데 달리는 찬란한 태양이었다. 어느 날 막심 레스토랑에서 열린 파티에서 갈라와 달리가 앉은 테이블에는 스무살에서 스물다섯 살에 이르는 남녀 모델 여덟 명이 그들을 둘러싸고 있었다. 처음 보는 얼굴들이었다. 그 파티를 위해 에이전시에 주문했던 것이다.

저녁 식사가 끝나자, 그들은 올 때처럼 흔적 없이 떠나갔다. 그들의 젊음과 동행 덕택으로 마술사의 환상에 빠질 수 있었고 찬란한 빛을 발할 수 있었던 것에 대해 달리는 돈을 지불했다. 갈라는 모델들에게

적대적인 태도를 보이지 않았다. 특히 남자 모델의 경우 그녀는 그들의 아름다움을 감상했다. 그녀는 여자 모델들을 따라온 긴 머리에 탄탄한 몸매, 멍한 눈빛의 미남 청년들을 좋아했다. 갈라 역시 나이를 먹으면서 자신이 잃어버린, 스무 살의 비길 데 없는 젊음에 대한 향수를 느끼기 시작했다.

달리가 젊고 아름다운 그런 남녀들을 좋아했던만큼 그 중의 몇몇은 이윽고 전속 모델이 되기에 이른다. 앤디 워홀——그는 충실한 달리주의자였다——의 여자 친구로, 외모가 화려하고 키가 크고 날씬하고 눈에 띄는 '글래머'였던 울트라 비올레트(그녀는 프랑스인으로 진짜 이름은 이자벨 뒤프렌이었다)와 캔디 다링이 그런 경우였다. 그들은 화랑에 모인 이들을 놀라게 하고, 그들 일행이 지나갈 때 사람들로 하여금 돌아보게 만드는 역할을 맡고 있었다. 그들을 보면 사람들은 헉 하고 숨을 멈추곤 했다. 또 아름다운 금발에 놀랍도록 똑같은 쌍둥이 형제 존 마일즈와 데니스 마일즈도 있었다. 달리는 그들을 '디오스코로이'——곧 그리스 신화에 나오는 제우스의 두 아들인 카스토르와 폴리데우케스——라고 불렀다.

달리는 과시적인 요란스러움과 광휘, 화려함에 그치지 않고 기형 또한 좋아했다. 난쟁이, 곱사등이, 알비노(선천적으로 피부·모발·눈 등에 멜라닌 색소가 결여된 비정상적 개체. 지능 장애, 발육 장애가 따르는 수가 많다—옮긴이) 거인들은 그에게 열광을 불러일으켰다. 그는 그들을 길들일 준비가 되어 있었다. 끊임없이 보다 특이하고 아름다운 것들을 찾고 있던 달리는 기형인들 중 몇몇을 자신의 파티오나 식탁으로 초대하기도 했다. 그들은 모델들의 창백하고 완벽한 아름다움을 두드러지게 했고, 산책을 할 때나 식당에서 식사를 할 때 달리 무리 전체를 이국적으로 보이게 해주었다.

달리는 군주처럼 행동했다. 일을 하고 있지 않을 때면 그는 자신을

즐겁게 하고, 자신의 모습에 사람들의 시선을 집중하게 해주는 볼거리를 필요로 했다. 시대 착오적인 '기적의 궁정'(과거 파리의 거지와 불구자들이 모여들던 곳을 말한다—옮긴이)을 형성하기 위해 차례로 그의 뒤를 따르는 그런 비정상적인 사람들을 동원하는 것은 부자들만이 할 수 있는 일이었다. 달리는 그들에게 식사와 음악, 때로는 호텔이나 여행까지 제공했다. 그들 없이 지낸다는 것은 그로서는 더 이상 상상할 수 없는 일이 되었다. 기분에 좌우되긴 했지만 그는 그들에게 비교적 후했다.

아름다운 모델들의 존재를 기분좋게 참아 주었던 갈라는 '표본들' 앞에서는 이를 갈았다. 달리가 괴상하고 충격적인 것을 광적으로 좋아했다면 같은 정도로 그녀는 그것들을 혐오했다. 특히 기형적인 사람들에게서 병균이 옮을까 두려워했다. 최하층 사람들은 병균을 갖고 있다고 여기고 있었던 것이다! 그녀는 그들을 자기 방에 들어오지 못하게 했고, 집 안에 바리케이드를 쳤다. 달리가 귀신같이 찾아낸 사람들, 그들을 어디서 만났는지 즉각 잊어버리고 경솔하게 집으로 초대하는 그런 성가신 사람들의 수가 그녀에게는 너무 많게 여겨졌다.

그들이 파티오에 있을 때면 그녀는 노골적으로 그들을 피했고 그들이 마치 그 자리에 없는 듯이 무시했다. 뉴욕에서나 파리에서 자신의 외출의 관록과 스타다운 대중성을 거스르지 않으려 그녀는 그들과 같은 테이블에 앉기는 했지만 언제나 달리의 오른쪽에 앉았고, 다른 한쪽에는 가장 잘생긴 남자나 일류 모델, 록이나 팝 음악 가수, 요란스러운 관중을 늘리기 위해 공연장 안이나 인도에서 관중을 모을 수도 있는 '무대 연극'의 대가가 앉도록 각별히 신경을 썼다.

억만장자가 된 달리 부부는 일정한 생활 의식과 리듬을 채택했고 그것을 바꾸지 않았다. 봄부터 여름까지 다시 말해서 5월 무렵부터 10월 무렵까지 그들은 포르트 리가트에서 지냈다. 여름은 두 사람에게 가장

사적인 시간이었고 그것을 위해 사교계를 떠나 있었다. 또한 그때는 갈라가 엄격하게 통제하는 위대한 달리식 창조의 시기이기도 했다. 가을이면 그들은 캐딜락을 타고 파리로 출발했다. 페르피냥 역에서 차를 세우고 짐과 그림 재료와 그림들을 부친 다음, 최고급 식당의 식사를 즐기고 성에 묵기도 하면서 천천히 파리로 올라왔다. 파리에서 그들은 튈르리 공원이 내려다보이는 리볼리 가 맞은편의 뫼리스 호텔 106-108호에서 묵었다. 그 방은 '특별실'로 에스파냐 왕 알폰소 13세가 긴 망명의 세월을 보내기 전 1907년 스무 살의 나이로 처음 묵은 곳이었다. 그들은 성탄절을 기해 뉴욕으로 가서 다음해 3월까지 머물렀다가 파리를 거쳐 카탈루냐로 돌아왔다.

달리 부부는 뉴욕의 샌 레지스 호텔 1016호에서 그랬던 것처럼 파리의 뫼리스 호텔에서 편안하게 지냈다. 그들은 그 호텔의 종업원들과 잘 알고 지냈다. 그들은 그곳에 자신들의 습관을 그대로 옮겨 왔다. 호텔의 실내는 개성이 없었다. 루이 14세 시대의 가구들, 하늘색 대리석, 묵직한 커튼, 두꺼운 양탄자의 호화로움은 누구에게라도 어울릴 터였다. 달리 부부는 그런 것에 무관심했다. 그들이 더 중요하게 여긴 것은 훌륭한 시중을 받을 수 있다는 것과 파리에 체류하는 동안 귀찮은 관리상의 문제들을 피할 수 있다는 점이었다. 샌 레지스에서 그랬던 것처럼 뫼리스에서도 달리는 의자의 등받이에 기대거나 푹신한 소파에 앉아 무릎 위에 캔버스나 화첩을 올려 놓고 데생을 했고 드물기는 했지만 유화를 그리기도 했다.

그는 겨울 동안 자기 안에서 작품이 무르익도록 내버려 두었다가 다음해 여름이 오면 작업실에서 그림으로 그려 냈다. 파리에서든 뉴욕에서든 갈라와 달리는 달리 엔터프라이즈의 광고에 필요한 사교 생활에 주로 시간을 할애했다. 사람들을 만났고 텔레비전과 언론, 광고는 물론 출판에서 넥타이 제작, 판화에 이르기까지 돈이 되는 모든 것들에

신경을 썼다.

포르트 리가트에서처럼 아침 나절은 조용했다. 달리 부부는 자기네 방에서 나오지 않았다. 점심 식사는 파리에서는 라세르 식당에서, 뉴욕에서는 캐러벨 식당에서 한 다음 호텔로 돌아와 낮잠을 잤다. 이 두 식당은 그들의 단골이었다. 오후가 되면 달리는 모델들의 수군거림과 울트라와 캔디의 향수 냄새 속에서 사진가, 편집자, 기자, 화랑 주인 때로는 철학자나 유명한 과학자들을 만났고, 갈라는 외출해 볼일을 보거나 병원에 갔다. 저녁이면 그들은 대개 방에서 저녁 식사를 했다. 하지만 달리가 혼자 외출하는 일이 점점 잦아졌다. 갈라가 일찍 잠자리에 든 반면, 파리에서도 뉴욕에서도 달리가 잠자리에 드는 시각은 점점 더 늦어졌다. 저녁 식사를 한 다음 그는 자기 패거리들과 함께 술집이나 카바레에 늦게까지 머물러 있곤 했다.

어느 날 뫼리스 호텔에서 작가 장 샬롱은 기묘한 장면을 목격했다. 그 호텔의 단골(3층의 252-254호실)로 유명한 그의 여자 친구 플로랑스 굴드가 생일 파티를 열었다. 달리는 자신의 서명이 든 욕실용 깔개를 들고 나타났다. 그것이 그의 선물이었다. 그러자 갈라는 노골적으로 짜증을 내며 그렇게 귀하고 비싼 작품을 아무한테나 준다고 잔소리를 퍼부어 댔던 것이다!

똑같은 생활이 이어졌다. 달리도 갈라도 그 리듬을 바꾸고 싶어하지 않았다. 그들은 겨울을 파리와 뉴욕에서 보냈고, 대서양을 건널 때는 언제나 움직이는 궁전이라고 할 수 있는 프랑스 호나 퀸 엘리자베스 호를 탔다. 1975년까지 달리는 비행기 타기를 거부했다.

11월부터 4월까지 일 년 중 여섯 달을 그들은 호텔에서 생활했다. 나머지 여섯 달은 그들의 안정감의 원천이자 달리의 둥지인 자연에서 생활했다. 그들은 파리, 뉴욕, 카탈루냐, 세 장소를 변함없이 왕래했다. 요컨대 여행을 하는 것이 아니라 사는 장소를 옮기는 것이었다. 달

리는 그 장소를 세심하게 선택했고, 그가 자신의 중심으로부터 지나치게 멀어지는 것이 위험하다는 것을 알고 있었던 갈라는 그의 결정을 존중해 주었다. 앙리-프랑수아 레이는 달리가 "일상 생활에서 우연을 배제"하고 싶어했노라고, 자신의 꿈을 꽃피우기 위해 공간을 축소하고 자신의 예술을 표현하기 위해 시간을 통제하기를 원했노라고 설명하면서 다음과 같이 요약하고 있다.

"달리는 시계처럼 살았다."

갈라 역시 그러했다.

예외적으로 두 사람은 자신들에게 일탈을 허용했다. 1951년 9월 갈라와 달리는 멕시코 광산 채굴로 큰돈을 번 부유한 에스파냐인 카를로데 베이스테기의 초대를 받아 베네치아에 갔다. '상류 사회'와 자주 어울리고 파티를 좋아했던 그 부호는 그곳에 있는 자신의 새 거처 라비아 궁에서 가면 무도회를 열었다.

9월 3일 화려하게 변장한 1천 2백 명의 초대객이 그곳에 도착했다. 모두들 상상력을 동원해 술탄으로, 마리-앙투아네트로, 파라오로, 양치기로 변장함으로써 동화의 한 장면을 연출하고 있었다. 햇불로 밝혀진 입구에는 이탈리아 화가 티에폴로의 프레스코화 「클레오파트라의 연회」가 그 놀라운 장면의 배경이 되어 주고 있었다. 로페스-윌쇼 부부는 중국 대사로 분장하고 정크(중국배)를 타고 도착했고, 레지날드 부인은 18세기 미국을 상징적으로 나타냈다. 다이아나 쿠퍼는 스키아파렐리가 디자인한 클레오파트라 의상을 입었고, 바바라 허튼은 발렌시아가가 디자인한 의상에 계몽주의 시대의 창녀로 분장했으며, 디자이너 자크 파트는 '태양왕'으로 분장하고 황금 의상을 입고 있었다.

달리 부부는 거인으로 분장하고 난쟁이 하나를 데리고 도착했다. 달리의 주문에 따라 그들의 옷을 디자인한 사람은 크리스티앙 디오르였다. 높은 장화를 신은 그들은 금분이 입혀진 그 저택의 높다란 천장에

닿을 듯한, 뾰족하고 괴상하고 음산한 헤어 스타일 때문에 더욱 커 보였다. 그들은 카탈루냐의 빛깔인 붉은색과 황금색 수단으로 몸을 감싼 채 가면을 쓰고 있었다. 그들의 뒤를 따라 화려하게 치장한 댄서들이 죽마(竹馬)를 타고 들어왔다. 그들의 움직임은 센세이션을 일으켰다.

그날 갈라와 살바도르는 자신들의 신화에 어울리는 차림을 한 셈이었다. 실제로 그들의 사랑은 엄청났고, 그들의 은행 계좌는 엄청났으며 그들의 유익한 결합의 재능은 엄청난 것이었다. 또한 지난날 그토록 사랑스러웠던 그 커플을 그런 신화에 어울리는 괴물 같은 부부로 만들어 버린 영광의 대가 또한 엄청난 것이었다.

"나는 나아갈 뿐이다"

1952년 11월 18일 아침 아홉 시, 폴 엘뤼아르는 협심증 발작으로 아내의 이름을 부르며 숨을 거두었다. 그의 마지막 말은 "도미니크!"였다.

그는 쉰일곱 살이 되어 가고 있었다. 1951년 6월 그는 자신보다 20년 어린 페리고르 출신의 젊은 파리 여자 도미니크 르모르와 결혼했다. 그가 그녀를 만난 것은 1949년 멕시코 순회 강연에서였다. 그 결혼에 증인이 되어 주었던 피카소의 말에 따르면 '지브롤터의 바위처럼' 강인하고 가무잡잡한 미인이었던 그녀는 엘뤼아르와 함께 벵센 동물원 옆 그라벨 가 샤랑통에 있는 소박한 아파트에서 살고 있었다. 바로 그곳에서 엘뤼아르는 임종을 맞았다.

휴가 때면 그녀는 그와 함께 샤를라에 있는 자신의 어머니 집에 들렀다가 생-트로페에 가곤 했다. 자신의 표현대로 그녀는 머리와 가슴 양쪽으로 공산주의자였지만 엘뤼아르보다는 덜 열렬한 당원이었다. 함께 프라하와 소련으로 문학적·정치적 여행을 다녀오던 길에 엘뤼아르는 하마터면 그녀와의 관계를 청산할 뻔했다. 자신들이 목격한 것

으로는 "현재 공산주의자가 아닌 사람을 공산주의자로 만들 수 없을 뿐 아니라, 현재 공산주의자인 사람도 공산주의자로 남아 있게 할 수 없다"고 그녀가 클로드 로이에게 말했기 때문이었다. 죽을 때까지 엘뤼아르는 공산주의자로서의 자신의 신념에 충실했고, "우리를 비추어 주는 위대한 국가, 위대한 거울" 이외의 소련의 모습은 보려 하지 않았다.

엘뤼아르는 공산주의자로서 죽었다. 그는 사랑에 빠진 채 죽었다. 그렇게 갑작스럽게 죽기 일 년 전 그는 도미니크를 위해 쓴 시들을 모은 '온통 행복으로 이루어진 첫번째 책'인 『불사조』를 간행했다.

이것은 세상의 시작
물결이 하늘을 얼러 주리라
〔······〕
눈을 떠라 나 그대의 흔적을 좇아가리니.

엘뤼아르는 갈라를 만나지 못하고 죽었다. 그녀는 그의 장례식에도 참석하지 않았다. 그의 관은 장례식 전날과 전전날 프랑스 사상회관의 시체 안치소에 놓였다가 공산당 일간지 『스 수아르』 신문사의 홀을 거쳐 페르 라셰즈 묘지에 성대하게 매장되었다. 생전에 그를 알았던 사람이든 아니든 간에 수많은 친구들이 와서 그에게 마지막 경의를 표했고, 아라공과 베르코르가 묘지의 철책 앞에서 장엄한 조사를 낭독했다. 르네 샤르는 『콩바』지에 지난날 자신의 친구였던 '드물고 훌륭한 시인'의 '영광스러운 여정'에 대한 글을 썼다.

갈라는 엘뤼아르를 다시 만나지 않았을 뿐 아니라, 그들의 딸 세실 역시 자주 만나지 않았다. 세실 엘뤼아르는 어머니와의 관계를 회복해 보려고 여러 차례 애썼지만, 갈라는 고집스럽게 어머니 역할을 거부했

다. 관계 회복을 위해 세실이 어렵게 카다케스까지 찾아왔을 때에도 갈라는 이유도 말해 주지 않은 채 면전에서 문을 닫아 버렸다.

갈라는 자신의 모든 과거와 결별했다. 그녀가 지니고 있는 어린 시절의 흔적은 그리스 정교회의 성모상과 몇 권의 소설뿐이었고, 오스트리아인과 결혼해 빈에서 살고 있는 여동생을 단 한 차례 방문했고 이따금 만날 뿐이었다. 이렇게 러시아에 등을 돌린 것처럼 그녀는 달리를 만나기 이전의 삶, 곧 엘뤼아르와의 삶을 떠올리기를 거부했다. 앞에서도 말했듯이 갈라는 뒤를 돌아보지 않는 여자였다.

그런 사실을 증명해 주는 또 다른 일화가 있다. 1968년, 아버지 시집의 재출간을 준비하던 세실 엘뤼아르는 엘뤼아르와 에른스트와 갈라, 세 사람의 사랑이 무르익었던 오본의 집에서 우연히 그림을 발견하게 된다. 이후 그곳에 살았던 사람들이 그 그림들이 끔찍하다고 생각하고 벽지로 발라 버렸던 것이다. 세실은 벽지를 제거하고 그 그림들을 벽에서 떼어 내는 데 성공했다. 그 그림들은 생 제르맹 가에 있는 소(小) 앙드레-프랑수아 화랑에서 전시되었다. 하지만 갈라는 그것을 보러 오지 않았다. 그녀는 추억을 증오했다. 그녀는 향수의 무게에 눌리지 않은 채 불변의 현재를 살고 싶어했다. 그래서 그녀는 이따금 그녀로서는 드물게 속마음을 내보이며, "나는 거닐지 않는다. 나아갈 뿐"이라고 말하곤 했다. 갈라는 힘이자 활력이었다.

폴 엘뤼아르가 죽음으로써 미망인이 된 갈라는 '교회' 앞에서 재혼할 수 있게 된다. 1958년 제로나 몽트레비에 있는 '천사들의 성모' 성당에서 가까운 사람들만 모인 가운데 살바도르 달리는 갈라와 결혼했다. 그녀의 나이 예순네 살이었다. 피게라스의 훌륭한 사진가 멜리는 전쟁 전 흔히 볼 수 있었던 경직된 포즈를 취하고 있는 두 사람을 사진에 담았다. 신랑은 어두운 줄무늬 양복에 실크 조끼를 입고 하얀 포케치프를 꽂고 손잡이가 금으로 된 지팡이를 들고 있고, 신부는 알록달

록한 실크 드레스를 입고 어린 소녀처럼 결혼 부케를 모아 쥐고 있다. 검은 머리카락과 화려한 모습의 갈라는 마치 집시 여인처럼 보인다. "조심하세요……"라며 카르멘처럼 노래라도 시작할 것 같다.

살바도르 달리는 줄곧 자신은 미치도록 갈라를 사랑한다고 말해 왔다. 그의 발언은 격찬으로 일관하고 있다. 그는 막스 제라르에게 단언하고 있다.

"나는 아버지나 어머니보다, 명예보다, 돈보다 갈라를 더 사랑한다."

1952년 9월 3일 저녁 포르트 리가트에서 낮 동안 자신이 그린 그림을 보고 갈라가 찬탄을 보낸 후, 달리는 자신의 일기에 이렇게 적고 있다.

"나는 행복하게 잠자리에 든다. 고마운 갈라! 내가 화가가 될 수 있었던 건 당신 덕분이야. 당신이 없었다면 난 내 재능을 믿을 수 없었을 거야. 손을 이리 줘! 정말이지 당신을 사랑하는 마음이 점점 더 깊어지는 것 같아."

거의 비슷한 시기에 갈라는 자신이 더할 나위 없이 행복하다고 털어놓고 있다. 1952년 1월 13일 그녀는 그들의 친구들인 모스 부부에게 파리에서 보내는 편지(인용된 편지들은 미국 플로리다에 있는 성 피터스버그 미술관의 문서 보관소에 보관되어 있다) 속에서 수줍어하면서 자신의 삶이 조화롭고 평온하다고 적고 있다.

"여러 달 동안 우리는 에스파냐의 '우리 집'에 있었답니다. 달리는 그리스도에 대한 멋진 그림을 그렸고, 나는 고기를 잡고 우리의 작은 집을 정돈하고 정원을 돌보느라 몹시 바빴답니다."

갈라는 그 편지 마지막에 "두 분의 달리"라고 씀으로써 달리와 자신이 완벽한 일체임을 강조하고 있다. 또 다른 편지에서는 "갈라와 달리"라고 씀으로써 떨어질 수 없는 그들의 관계를 환기하고 있다.

1957년 12월 달리가 뉴욕에서 맹장염 수술을 받았을 때, 모스 부부에게 직접 털어놓은 바에 따르면 그녀는 "너무나도 겁이 나서" "아침부터 밤(늦게)까지 병상을 지켰다." 그녀의 사랑에서처럼 헌신에서도 흘러간 세월의 흔적은 찾을 수 없었다. 하지만 그녀의 편지들에는 피로 때문에 오랫동안 편지를 쓰지 못했다거나 답장이 늦었다는 구실이 담겨져 있다. 갈라는 일이 힘에 부쳤던 것 같다. 그녀는 지난날처럼 용감하게 관리와 경영에 따른 수많은 잡무들을 처리해 내지 못했다. 자신도 모르게 자신의 의지와는 상관없이 달리는 갈라를 지치게 만들었다. 갈라는 1959년 5월 22일 포르트 리가트에서 모스 부부에게 쓰고 있다.

"나는 왔다 갔다 하면서 모든 것을 정돈하고 정리하는 한 마리 개미가 된 것 같아요."

그해 3월 그녀는 뉴욕에서 거의 맥락이 닿지 않는 내용에 악상과 쉼표를 빠뜨릴 정도로 휘갈겨 가며 편지를 쓰고 있다.

"정말이지 불안했어요. 이 빠르게 움직이는 도시에서, 수많은 사람들, 수많은 일들, 수많은 말들이 지나가 버려요."

갈라는 평온을 갈망하고 있었다.

달리에 대한 그녀의 애정은 줄어들지 않았다. "두 분의 귀여운 신사를 잊지 마세요"라고 그녀는 편지 끝에서 그들에게 요청하고 있다. 그녀는 자신이 원하는 삶은 '왕성하게' 일하는 사랑하는 남자 곁에서, "산책을 하고 책을 읽고 두 분께 편지를 쓰며 보내는 생활, 한마디로 말해서 아무 일도 하지 않고 쉬다가 몇 가지 가벼운 일에 몰두하는 생활"이라고 쓰고 있다. 달리 엔터프라이즈를 운영하는 그 탁월한 감독관은 기질적으로 몽상적이고 게으른 여자였다. 그런데 운명은 그녀에게 여러 가지 달리식 활동과 현실 감각, 곧 예산 담당관으로서의 가혹함을 강요했던 것이다.

갈라는 언론이 퍼뜨린 것처럼 얼음 덩어리 같은 여자가 아니었다. 그녀의 사업가로서의 모습과 매니저의 이미지 아래에는 잡히지 않는 평화와 보장되지 않는 행복을 추구하는 여전히 몽상적이고 고독한 소녀가 자리잡고 있었다. 조직화에 대한 그녀의 의지와 힘은 연약함과 수줍음과 삶에 대한 공포와 상반되는 것이었다. 그녀는 연약한 모습을 거의 내보이지 않았고, 수줍음을 애써 감추었으며 자신과 달리 두 사람을 위해 삶에 대한 공포와 맞서 싸웠다. 편지 속에서 그녀는 한 번도 자신과 남편을 따로 떼어서 말하지 않았다.

달리는 계속해서 갈라를 그렸다. 늙어 가고 있었음에도 불구하고 그녀는 줄곧 그에게 영감을 불러일으켰다. 1952년 그녀는 「포르트 리가트의 천사」라는 작품 속에서 모습을 나타낸다. 노란 배 옆에 앉아 바다를 응시하는 그녀의 등에는 날개가 달려 있다. 평화와 안정과 보호를 표상하는 그녀의 존재는 달리에게 세계의 중심과 다름없는 그곳의 만(灣)을 압도하고 있다. 같은 해 그려진 「유리 미립자 승천」은 대천사 갈라의 승천을 보여 주는 그림이다. 길게 잡아늘여져 투명해 보이는 그녀의 한쪽 가슴에는 십자가상의 그리스도가 그려져 있다.

1954년 갈라는 진주빛 실크로 된 토가에 오른쪽 어깨 위에 황금빛 긴 숄을 두른 무녀(巫女) 같은 모습으로 먹구름이 잔뜩 낀 하늘을 배경으로 십자가에 못박힌 자신의 아들을 응시하고 있다. 바로 달리의 걸작 중의 하나인 「십자가에 매달린 그리스도」이다. 그 무렵 달리는 『신비로운 선언』을 출간했다. 그 책에서 그는 자신이 초현실주의자일 뿐 아니라 종교를 가진 신자로서 가톨릭과 성체의 의미에 깊은 영향을 받았음을 회상하고 있다. 새로운 달리식 신비 한가운데에는 그때도 그 이후에도 갈라가 자리잡고 있었다.

1956년 달리는 「포르트 리가트의 성녀 헬레나」를 그렸는데, 그 그림 속에서 갈라는 '성 십자가'의 상징을 만들어 냈다고 알려져 있는 성녀

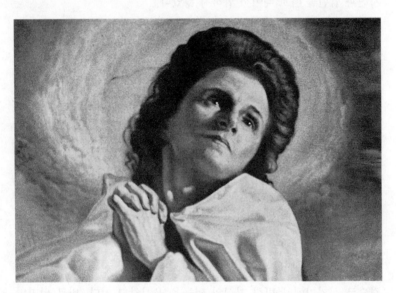
달리가 그린 축복받은 갈라.
「크리스토프 콜럼버스의 아메리카 발견」(1958~59)의 일부.

헬레나처럼 십자가와 책을 들고, 아들 콘스탄티누스 대제를 위해 기도하고 있다. 비잔틴 미술의 성모상과 흡사한 성녀 헬레나는 어쩌면 달리를 위해 기도하고 있는 것인지도 모른다. 헬레나를 성녀 곧 '아우구스타'로 선언한 사람은 바로 그녀의 친아들이라는 것을 역사를 통해 알 수 있다. 성인력(聖人曆)에서 성녀 헬레나의 축일인 8월 18일은 성녀 갈라의 날이다.

1958년 「아메리카의 발견」이라는 대작에서는 거의 아이 같은 모습의 크리스토프 콜럼버스가 신대륙에 도착해서 무거운 범선을 기슭으로 끌고 가면서 휘두르는 생생한 깃발 속에서 갈라의 모습을 찾아볼 수 있다. 여전히 성화되고 후광을 발하고 기도하는 모습의 그녀는 성녀 갈라로서 한 청년을 보호해 주고 있다. 전면에는 수도사 복장을 한 달리가 겸손한 자세로 십자가를 든 채 고개를 숙이고 있다.

1960년 역시 대작인 「세계 교회 통일회」에서 갈라, 곧 헬레나는 여전히 책과 십자가를 들고 있다. 변화하는 광선 속에서 포르트 리가트의 물 위——그것은 달리 꿈의 배경으로 언제나 똑같은 근원적인 풍경이다——를 날고 있는 그녀 주위에는 비둘기들과 우의적인 형체들이 그려져 있다. 붓을 들고 텅빈 화폭 위에 그림을 그리고 있는 자신을 달리는 지상에 그려 넣고 있다.

같은 해 특이한 작품 「갈라 달리 디옥시리보 핵산」(유전자의 생성 물질인 디옥시리보 핵산은 여기에서 새로운 세계의 창조를 표상한다—옮긴이)이라는 괴상한 제목의 작품에는 핵으로 황폐해진 유황빛 세계 속에 선 갈라의 뒷모습이 그려져 있다. 그녀는 핵 폭발을 응시하고 있는 것처럼 보인다. 신이자 성녀이자 보호자이자 구원자이자 전능한 자이자 영적이고 우주적인 힘과 연관되어 있는 외계의 존재인 갈라는 줄곧 달리의 머릿속에 머물며 점점 더 '슈퍼우먼'의 모습을 띠게 된다.

1969년 「환각을 일으키는 투우사」에서 그녀는 투우사를 비추고 있다. 그녀의 얼굴은 후광에 둘러싸인 채 그림 위로 떠오르고 있다.

그녀를 성모나 헬레나나 천사로 표상하는 이 모든 그림들은, 자기 누이의 책이 출간된 직후 살바도르 자신이 언론에 힘주어 말하고 있는 다음과 같은 신앙 고백을 형상화한 것 같다.

"나는 1930년 돈 한푼 없이 가족들로부터 쫓겨났다. 내가 세계적으로 명예를 얻을 수 있었던 것은 오직 신과 암푸르단의 빛, 그리고 한 숭고한 여인, 곧 내 아내 갈라의 매일매일의 영웅적인 자기 희생으로 얻어진 것이다."

달리는 갈라에게 감사를 표했고, 그후로도 결코 그 사실을 부정하지 않는다.

이러한 숭배의 표현은 1961년 8월 22일 이탈리아 베네치아에 있는 라 페니체 극장에서, 스카를라티의 음악에 달리의 무대 장식 및 의상으로 모리스 베자르의 「갈라의 발레」가 초연되었을 때 절정에 이르렀다.

무대 위에서 한 사람이 휠체어를 밀고 있다. 휠체어에는 불구자가 손전등을 들고 앉아 있다. 목발을 든 또 다른 절름발이들이 등장해 커다란 통 속에 목발을 집어던지자 그 속에서 게를랭 향수의 거품이 부글부글 넘쳐 흐른다. 모두가 춤을 춘다. 이윽고 땅과 하늘의 여신으로 분장한 루드밀라 체리나가 등장한다. 그녀는 검은 타이츠를 입고 있는데, 젖가슴은 살색이다. 그녀의 움직임을 따라 천장에서 우유가 쏟아진다. 그녀는 여신이자 어머니, 대지의 자양이자 삶이다. 눈부시게 아름다운 무대가 그녀를 관능적인 동시에 세련되게 보이게 한다.

달리는 전체 배경으로 눈[目]을 그려 놓았다. 살색 타이츠를 입어서 알몸처럼 보이는 남자 무용수들이 어지럽게 춤을 춘 다음 눈[目]의 여신——순진하기보다는 악마적이고 주술적인 힘을 가진 여폭군 역을 탁월하게 해내고 있는 루드밀라 체리나——앞에 꿇어 엎드린다. 관중석

에서 갈라는 자신을 주인공으로 한 그 장면에 박수를 보냈다.

갈라는 자신을 둘러싸고 생겨난 그런 신화에 대해 자부심을 느꼈을까, 아니면 그것을 두려워했을까? 그녀는 말없이 굳은 미소로 자신에게 헌정된 그 특별한 찬사를 받아들였다.

에로틱한 천사들

조앤 바에즈와 밥 딜런의 기타 소리와 더불어 히피 운동이 유럽을 휩쓸었다. 60년대의 젊은이들은 손에는 꽃 한 송이를, 잇새에는 해시시를 물고서 "전쟁이 아니라 사랑을 하라"고 외쳤다. 부르주아지의 가치는 죽었다고 선언한 그들은 세상을 변화시켜 아무런 제약도 없이 각자 원하는 대로 자신만의 삶을 영위해 나갈 수 있는 쾌락의 동산으로 만들고 싶어했다.

오래 전부터 부르주아지라는 '자신의 계급을 배신' 하고 귀족을 본따 온 살바도르 달리는 그 메시지가 마음에 들었다. 달리는 술을 마시지 않았던 것처럼 마약도 거부했다. 그는 깨어 있는 정신과 통찰력을 첨예하게 유지시키고 있었다. 그는 평화와 사랑과 젊음과 자유와 꿈을 사랑했다. 그래서 히피들은 달리를 친구이자 보호자로 여기게 된다. 태양 아래서 지내는 것은 행복한 동시에 경제적이었으므로 매년 여름 긴 머리에 꽃을 수놓은 청바지를 입고 어깨에서 허리로 비스듬히 기타를 멘 남녀 젊은이들이 카다케스로 몰려왔다. 그들은 해변에 텐트를 치고, 젊은 날 갈라가 그랬던 것처럼 바다에서 알몸으로 헤엄을 쳤다. 달리는 그들에게 문을 열어 주었다. 파티오 안에 만들어 놓은 수영장 주변에서 그들이 벗은 몸을 햇볕에 태우는 동안 달리는 그들과 끝없이 이야기를 나누곤 했다. 그 수영장은 남근 모양이었고, 한쪽 끝에 있는 두 개의 동그란 연못은 달리 자신의 말에 따르면 고환을 나타내고 있었다.

십자가와 비둘기 한가운데의 대천사처럼 갈라를 그린 신비적 성향의 시기라고 해서 달리의 성애적 성향이 약해진 것은 아니었다. 에로스와 그리스도는 달리 신화의 두 축이었다. 갈라가 예수 그리스도의 몸을 응시하고 있는 「십자가에 매달린 그리스도」를 그린 같은 해, 달리는 자신의 그림들 중 가장 변태적인 성애 작품인 「자신의 순결로 스스로를 비역하는 젊은 성모」를 그렸다. 잔잔하고 푸른 바다에 바로 면한 창문에 턱을 괸 채 등을 보이고 있는 황금빛 머리카락을 가진 알몸의 처녀는 '코뿔소식' ――다시 말해서 코뿔소(달리식 환상)의 뿔 모양으로 된――남근에 둥글고 단단하고 매끄럽고 멋진 엉덩이를 내어주고 있다. 검은 신발이 벗겨질 정도로 까치발을 하고 있는 처녀는 자신을 내맡긴 채 기다리고 있다. '코뿔소'는 자세만 취하고 있을 뿐 뿔을 넣지는 않는다. 자신의 책 『신비로운 선언』에서 달리는 관능이란 "영적 생활의 기본적인 조건"이라고 단언하고 있다. 순결은 시각을 통해 더렵혀지지 않는다는 것이다.

60년대에 달리가 윤기 없는 머리카락에 바지와 셔츠를 걸친 약간 흐트러진 모습으로 지팡이를 들고 수영장 가에 모습을 나타내면 손님들은 이미 그곳에 와서 옷을 벗고 천진난만한 분위기를 즐기고 있었다. 웃음소리, 물장난, 태양의 유희가 포르트 리가트의 고요함을 뒤흔들었다. 아침에 수도원처럼 고요하던 그곳은 오후가 되면 휴양지의 클럽으로 바뀌었다. 그곳의 젊은이들은 여자든 남자든 모두 젊고 아름답고 금발이었다. 예외는 없었다.

달리는 시각적인 즐거움을 줄 수 있고 양성적인 모습을 하고 있어야 한다는 엄격한 미적 기준에 입각해 그들을 선발했다. 평범하고 보기 싫고 불균형하고 거칠고 거무칙칙하고 다리 짧고 지나치게 남성적이거나 지나치게 여성적인 젊은이들은 그 그룹에 들어올 수 없었다. 그 그룹에 선발되기 위해서는 요정이거나 미남이어야 했다. 긴 다리와 아

름다운 엉덩이를 갖고 있어야 했고, 여자의 경우에는 가슴이 작아야 했으며, 특히 우아함과 균형 잡힌 몸매를 가지고 있어야 했다.

화가는 자신의 손님들을 바라보았고 화폭에 담았으며 우주의 조화를 지배하는 황금률을 꿈꾸었다. 그는 젊음을 응시하면서 행복을 맛보았다. 달리는 자신의 새 친구들을 천사들이라고 불렀다. 때로는 봄에 지중해 연안에 피는 황금빛 꽃이름을 따서 금작화라고 부르기도 했다. 그는 그들 중에서 모델을 선발했고, 그들은 그를 위해 포즈를 취했다.

1968년이 다가오고 있었다. 갈라는 일흔네 살, 달리는 예순네 살이 되어 가고 있었다. 이제 그들은 노인이었다. 달리는 배가 나오고 대머리가 되었으며, 얼굴의 살이 늘어지고 갈색 반점이 생겨났다. 인상적인 콧수염과 엉뚱한 태도는 여전했지만 젊은 시절의 아름다움은 사라져 버렸다. 분을 바르고 머리에 웨이브를 만들고 한껏 차리고 나설 때면 그의 얼굴은 딱하게도 미라를 연상시켰다. 남의 시선을 끌기 위해 돌출 행동을 하지 않고 포르트 리가트에서 자연스럽게 지낼 때면 달리는 자신의 매력을 잃지 않고 있었다. 그의 친절과 환상과 총명은 손상되지 않은 채 그를 사랑받는 존재로 만들어 주었다.

두 사람 가운데 노쇠에 대해 가혹하고 절망적인 투쟁을 계속한 쪽은 갈라였다. 그녀는 오래 전부터 스스로에게 엄격한 위생법을 적용하고 있었다. 앙리 2세의 정부 디안 드 푸아티에처럼 그녀는 냉수 목욕으로 하루를 시작했다. 음식을 조절했으며, 미국식으로 다량의 비타민과 천연염을 복용했다. 매일 아침 15분씩 운동을 했고 온몸에 영양 크림을 바르고 여러 시간을 욕실에서 보냈다.

하지만 소용없었다. 세월은 마침내 그녀를 따라잡았다. 50년대 말까지도 그녀는 세월의 추격을 저만큼 따돌리고 햇볕 아래 여전히 반라의 몸을 드러낼 수 있었다. 예순다섯 살이 지나자 그녀는 자신의 몸이 예전만큼 단단하지도 매끄럽지도 않다는 것, 미용 크림만으로는 부족하

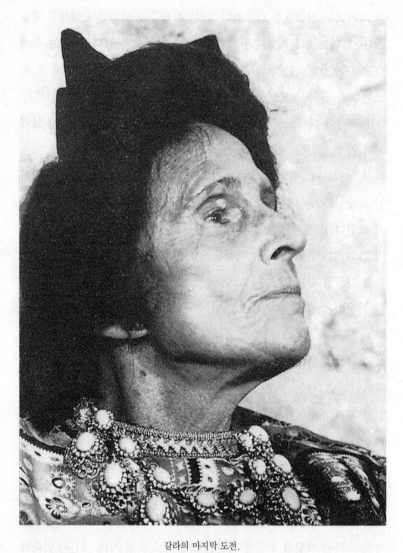

갈라의 마지막 도전.

다는 것을 깨달았다. 그녀는 성형 외과의에게 도움을 청해 여러 차례에 걸쳐 주름살 제거 수술을 받았으며, 젊어지는 치료를 전문으로 하는 브베 근처 클라랑스에 있는 유명한 스위스 클리닉 라 프레리의 충실한 고객이 되었다.

그러나 나이 앞에서 패배를 인정하고 반바지와 수영복을 포기하지 않을 수 없었다. 이제 그녀는 자신의 예쁜 다리를 돋보이게 해주는 짧은 치마 대신 바지를 즐겨 입었다. 아직 날씬한 허리를 강조하기 위해 그녀는 몸에 꼭 맞는 바지에 벨트를 하고 짧은 윗옷이나 볼레로를 걸쳤다. 지나치게 짧은 윗옷 때문에 그녀의 뒷모습은 투우사처럼 보였다. 뒤에서 보면 그녀는 여전히 젊고 매력적이었다. 하지만 그녀의 얼굴은 수술로 잡아당겨진 까닭에 가면을 쓰고 있는 것 같았다. 피부는 누렇게 변했으며 뼈가 두드러졌고, 특히 광대뼈 아래의 두 뺨은 끔찍할 정도로 패여 있었다. 가장 큰 타격을 받은 것은 눈빛이었다. 그녀의 눈빛은 광채를 잃어버렸던 것이다. 그 사실을 알고 있었던만큼 갈라는 검은 안경을 벗지 않았다. 안경 도수는 점점 더 높아졌다. 그때까지 완벽했던 시력이 갑자기 나빠졌던 것이다.

그 어떤 인위적 수단에도 호소할 수 없게 되자 그녀는 최후의 수단으로 사진 찍히기를 거부했다. 사진가들 앞에는 대개 달리 혼자 내보냈고, 모습을 나타낸다 해도 뒤쪽의 희미한 불빛 속에 머물러 있으려 했다. 주위의 '천사들'은 그녀의 나이를 더욱 두드러져 보이게 했고, 그녀의 투쟁을 더욱 잔인한 것으로 여겨지게 만들었다.

"내 에로티시즘은 나를 점점 더 그지없이 아름답고 중성적인 존재들에게로 이끌어간다네."

달리는 루이 포웰에게 고백하고 있다. 달리의 에로티시즘은 시각적인 것이었다. 그 자신이 줄곧 찬양하고 있는 성스러운 듀오인 갈라와 그 사이에서 사랑은 손상될 수 없는 관계를 만들어 냈다. 세월은 두 사

람의 공감도 조화도 무뎌지게 하지 못했다. 그들의 행복은 오누이 관계 속에 자리잡고 있었다. 갈라는 달리를 '내 아기'라고 불렀고, 달리는 갈라를 '내 귀여운 이'나 '내 아기'라고 불렀다. 젊은 친구들이 붙여 준 별명인 '성(聖) 달리'와 마돈나 사이의 사랑은 정신적인 것이었다. 달리는 그것을 다음과 같이 요약하고 있다.

"내 사랑은 영혼을 통해 오고, 내 에로티시즘은 눈을 통해 온다."

달리는 아내 모르게 에로틱한 공연을 생각해 냈고, 그 시나리오들을 세심하게 수정했다. 남녀 친구들과 모델들과 스타 지망생들은 그 공연의 꼭두각시였다. 그는 그들에게 역할을 정해 주고 움직이게 만들면서 언제나처럼 보는 즐거움을 만끽했다. 접촉에 대한 두려움 때문에 자신이 직접 실행하지 못하는 성적 환상을 그 젊은이들은 대신 실현해 주었다. 그 자신과 그의 욕망 사이에는 그런 배우들, 그런 매개자들이 필요했다. 달리는 즐거워했다. 공연을 준비하는 데에는 많은 시간이 필요했다. 여러 달에 걸쳐 낮잠 시간에 세부 계획을 세웠노라고 그는 털어놓았다.

달리는 한 여자와 단둘이 있을 수가 없었다. 그에게는 최소한 두 사람, 여자 둘이나 남자 둘이나 한 쌍의 남녀가 필요했다. 물론 시나리오에 따라 그 인원은 더 늘어날 수도 있었다. 난교 파티 같은 일은 결코 일어나지 않았다. 달리는 집단적인 파티를 구경하고자 한 것이 아니라 자신의 쾌락에 맞춰 형태와 동작과 빛깔이 통제된 비교적 규모가 큰 에로틱 공연을 창안해 냈다. 출연자들은 그의 말에 복종해야 했다. 그가 자신의 성적 환상을 실행에 옮긴 곳은 주로 바르셀로나의 리츠 호텔(세계에서 가장 점잖고 비싼 호텔 중의 하나)이었다. 그는 그곳에 자신과 손님들을 위해 방을 예약하곤 했다. 갈라가 이탈리아로 떠나고 없을 때면 드물게 포르트 리가트의 집에서 '천사들'의 공연이 열리기도 했다.

달리는 자신의 에로틱한 공연에 대해 갈라에게 말하지 않았다. 그는 한 번도 자신의 파티에 그녀를 참여시키지 않았다. 그후에도 그녀는 그런 파티에 참석하지 못한다. 달리는 루이 포웰에게 갈라가 '청교도적'이라고 말하고 있다. "그녀가 초현실주의자들로부터 청교도적 성향을 물려받았다"는 것이었다. 만약 달리의 그런 취미를 알았다면 갈라는 그의 관음적 기벽과 좋아하는 오락을 눈감아주었으리라. 달리는 『보이는 여자』 속에서 주장하고 있다.

"사랑의 행위에 있어서는 보통 변태나 기벽이라고 여겨지는 온갖 것들이 특히 가치 있게 여겨진다. 변태와 기벽은 가장 혁명적인 행위이자 사고 형태고, 사랑은 인간의 삶에 걸맞은 유일한 태도가 아니겠는가."

달리의 측근에 새 인물이 등장했다. 역대 프랑스 왕들의 궁정에 쾌락 담당관이 있었던 것처럼. 기묘하게도 그 인물은 루이 15세의 정부였던 관능적인 바리 백작 부인과 이름이 똑같았다. 모델이었던 장-클로드 뒤 바리는 바르셀로나에서 '천사들'을 전문적으로 조달하는 에이전시를 만들었다. 그는 얼마 지나지 않아 달리의 미적 기준을 알아챘고, 대가의 온갖 성적 환상에 적응할 준비가 되어 있는 모델들의 명단을 작성했다. 뒤 바리는 이렇게 말하고 있다.

"달리는 내 모델들 중 누구도 건드리지 않았다. 그는 그들이 뛰노는 모습을 바라보며 즐겼을 뿐이다. 결코 그 이상의 일은 없었다."

달리 자신이 루이 포웰에게 이렇게 털어놓음으로써 자신의 입장을 더욱 명확하게 밝히고 있다.

"개인적으로 나는 약간의 자위 행위에 시각적인 쾌락을 곁들일 뿐, 직접적인 접촉은 하지 않는다네."

알랭 들롱을 닮은 장-클로드 뒤 바리는 미남이었을 뿐 아니라 유쾌하고 노련하고 다감했다. 가스코뉴 사람이었던 그는 거짓말을 하지 않

았다. 그의 신실함이 마음에 든 달리는 그에게 '진실'이라는 별명을 붙여 주었다. 그는 온갖 여흥을 준비했고 식당의 좌석을 예약했으며 초대 손님을 선별했고 괴상망측한 시나리오들을 실행에 옮겼다. 달리는 알몸에 니베아 크림을 잔뜩 바른 여자를 커다란 종이 위에 눕게 해 일종의 데칼코마니를 만들 것을 요구하기도 했다. 화가는 그 실물 크기 데생에 손질을 가해 작품으로 만들었다.

처음에는 내켜하지 않았지만 갈라는 결국 뒤 바리를 인정했다. 그녀는 그만이 할 수 있는 일이 있다는 것, 그 역할이 자신의 권력을 침범하지 않는다는 것을 깨달았다. "내 다정한 친구 장-클로드에게"라는 우정에 찬 서명을 곁들여 갈라는 그에게 엘뤼아르의 시집 한 권을 주기도 했다. 실제로 그 쾌락 담당관은 그녀에게도 신경을 썼다. 포르트 리가트의 달리 집이나 뫼리스 호텔로 조달되는 '천사들' 중에 중성적인 매력보다는 사내다움이 두드러지는 청년이 언제나 포함되도록 신경을 썼다. 갈라를 기쁘게 하기 위해서였다.

그녀는 그런 '금작화'들 중에서도 그 무렵의 달리를 연상시키는 청년들에게 특히 약했다. 그들의 연약함, 가난, 여성적인 면이 그녀를 감동시켰다. 그녀는 그들의 눈빛에 자신에 대한 숭배가 어려 있다고 믿었다. 그녀는 그들에게서 예술적인 재능을 발견했다. 한 청년은 기타를 연주했고, 또 한 청년은 노래를 불렀다. 또 다른 청년은 연극 배우였다.

그들은 많아야 스물다섯 살이었으므로 갈라는 그들의 할머니뻘이었다. 그녀는 그들에게 젊은 처녀처럼 아양을 부렸다. 엉덩이를 흔들고 눈을 깜빡거리고 다리를 떨었고, 나긋한 몸짓으로 부드럽고 속삭였으며 그들의 마음에 들고 싶어했다. 하지만 사랑하는 대상에게 언제나 그래 온 것처럼 그들에게 충고를 해주고 그들을 이끌어 주려 애쓰기도 했다. 그녀는 그들이 성공적인 인생을 살기를 바랐고 그들의 어머니나

할머니처럼 처신했다. 그들이 아플 때 간호해 주었고, 돈이 떨어지면 돈을 주었으며, 그들에게 도움을 줄 수 있는 음악계나 연극계나 가요계 인사들에게 그들을 추천해 주었다.

그녀는 그들의 젊음을 사랑했고 그들과 함께 있음으로써 자신의 젊음을 되찾았다. 감각적이었던 갈라는 노년기에 싱싱한 육체에 대한 욕망을 드러냈다. 그들 부부에게 오래 전부터 결여되어 있었던 에로틱한 쾌락 이외에도 그녀는 남편의 명예 때문에 어쩔 수 없이 속하게 된 고상하면서도 계산적인 사교계 속에서 애정과 우정을 그리워하고 있었다. 나쁘게 말하면 '남창들'이지만 카다케스 사람들이 '약혼자들'이라고 불러 준 그 청년들은 갈라의 그런 욕구를 채워 주었다. 윌리엄이 그랬고 미셸이 그랬고 아날리지스, 제프가 그러했다. 그들은 천사들이었다.

투명한 아름다움 때문에 달리가 선택한 모델들 가운데에서 갈라는 그들을 골라냈다. 미셸은 프랑스인 철학도였고, 아날리지스는 그리스인 피아니스트였으며, 윌리엄은 미국인 마약 중독자였다. 달리 부부는 1963년 브루클린의 인도 위에서 죽어 가는 그를 발견하고 거둬 주었다. 그들은 그를 환각제의 영향에서 완전히 해방시키지는 못했지만, 몇 차례 병원에 입원시켰고 부모처럼 돌보아주었다. 갈라는 그에게 세심한 관심을 기울였다. 그에게서 젊은 시절의 달리 같은 면을 발견한 그녀는 그를 이탈리아 여행에 데리고 가기도 했다. 그 덕택에 갈라는 다시 젊어지고 매력을 되찾았다. 베로나에 있는 연인들의 무덤에서 그들은 영원한 사랑을 맹세했다. 하지만 삼 년간의 열정 후에 지쳐 버린 갈라는 윌리엄을 그의 악마들에게 내어주고 말았다. 그는 약물 과용으로 죽게 된다.

제프 페놀트 역시 미국인이었다. 그는 웨버와 라이스의 록 오페라 「지저스-크라이스트 수퍼스타」의 주역이었다. 긴 머리카락과 늘씬한

몸매, 거듭되는 마약 복용으로 눈빛이 형형히 빛나는 그는 실제로 신비한 면을 지니고 있었다. 신통찮은 배우라는 일반적인 평가에도 불구하고 그는 팔 년에 걸쳐 매일 밤마다 예수 역할을 해냈다. 어느 날 그는 한 기자에게 자신은 '마르지 않는 샘'이라고 털어놓게 된다(1975년 4월 7일자『우먼스 웨어 데일리』와의 인터뷰에서).

무대 위의 그의 모습에 감탄한 달리 부부는 뫼리스 호텔로 차를 마시러 오라고 그를 초대했다. 1973년부터 그는 그들의 측근이 되었다. 그에게는 특별한 지위가 있었다. 그는 갈라의 공식적인 정부였다. 노쇠로 괴로워하는 그녀에게 제프는 천사들의 왕이었다. 그녀가 그 잘생긴 청년을 대동하고 자신의 복잡한 '기적의 궁정' 한가운데로 들어올 때면, 달리는 자리에서 일어나 엄숙하고도 풍자적인 어조로 'r'음을 굴리며 이렇게 외치곤 했다.

"갈라 그리고 제수스으크리스투스으 수퍼르 스타르 등장이오!"

아만다의 약속

1965년 가을, 살바도르 달리는 카다케스의 여름 태양에 온몸이 그은 젊은이들과 함께 프랑세스 가에 있는 카스텔 식당에 앉아 있었다. 그때 디오스쿠로이(언제나 붙어다니는 존과 데니스를 그는 이렇게 불렀다)가 런던에서 온 아만다 리어라는 여자를 그의 테이블로 데리고 왔다. 금발에 1미터 76센티미터의 키, 런던의 벼룩 시장 포토벨로 가에서 산 미니 스커트를 입은 그녀는 달리의 표현에 따르면 아름다움의 전형, 다시 말해서 양성적인 아름다움의 소유자였다. 달리는 그녀에게 말했다.

"알겠지만 난 남녀의 성이 같이 있는 걸 좋아해. 아름다움이란 그리스의 이상 헤르마프로디토스처럼 남녀 양성의 신이 되는 거지. 당신은 남자라고 해도 되겠는걸."

아만다 리어는 달리의 마음에 들었다. 실제로 그녀는 무척 아름다웠다. 또한 그녀는 달리를 감동시키고 기쁘게 하고 꿈꾸게 만드는 황홀한 젊음을 지니고 있었다. 런던의 미술 학교에서 그림을 공부하고 있던 아만다 리어는 마리안 페이스풀과 데이비드 베일리, 트위기와 링고 스타, 믹 재거와 페넬로프 트리 같은 록 그룹의 뮤지션들, 리빙 테아트르의 배우들, 사진가들, 톱 모델들과 어울렸다. 그녀가 파리에 온 것은 일류 디자이너가 되기 위해서였다. 그날 밤 그녀는 아일랜드인 친구 타라, 롤링 스톤스의 기타리스트 브라이언 존스와 함께 그곳에 와 있었다.

달리는, 아만다 리어가 어울리는 반부르주아적이고 돈을 경멸하는 이들과 반대 입장에 서 있었다. 그의 억만장자다운 생활은 그녀의 보헤미안적인 생활과는 전혀 달랐다.

"달리는 반쯤 대머리가 되어 있었고 약간 살이 쪄 있었다. 나는 그가 거드름을 피운다고, 요컨대 우스꽝스럽다고 생각했다……."

그러한 첫인상은 독특한 60대 남자의 매력에 스러져 버리고 만다. 놀랍게도 그는 그녀의 친구들인 '플라워 피플' 보다 훨씬 더 매력적이었다. 아만다의 아름다운 가슴 위에는 "환각제가 녹는 곳은 손이 아니라 머릿속"이라는 선동적인 문구가 담긴 배지가 달려 있었다.

달리는 그 글귀를 읽자마자 이렇게 도전적으로 응수했다.

"난 환각제를 복용하지 않는 유일한 화가요. 환각제 없이도 내 그림은 마약 중독자들의 환상과 환각을 보여 주고 있지."

얼마 지나지 않아 그녀는 그가 매력적이고 재미있고 흥미진진한 친구라는 것을 깨닫게 된다. 그의 지성과 환상은 그녀를 사로잡았고, 그는 그녀의 육체에 매혹당했다. "당신은 멋진 데드 마스크를 갖고 있어"라고 달리는 칭찬의 뜻으로 그녀에게 말하곤 했다. 그는 그녀의 완벽하고 우아한 골격을 좋아했고, 그녀의 싱싱함과 솔직함과 감수성에

매료당했다.

　그들이 만난 다음날 그는 그녀를 라세르 식당의 점심 식사에 초대했고 이어 뫼리스 호텔에서 차를 마시자고 청했다. 이어 며칠 동안 그는 그녀를 데리고 자신이 좋아하는 파리의 이곳저곳을 산책했다. 그것은 그들의 습관으로 자리잡게 된다. 그가 그녀를 루브르 박물관으로 데리고 가자 사람들은 그 기묘한 커플을 보기 위해 고개를 돌렸다. 밀랍 인형관인 그레뱅 박물관을 거쳐 그들은 마지막으로 바크 가에 있는 돌과 해골과 깃털 전문점 데이롤에 들렀다. 아만다는 살바도르 달리가 그 정도로 자신을 즐겁게 해줄 것이라고 생각하지 못했다. 그의 친절함과 연약함과 어린아이 같은 변덕에 그녀는 저항할 수 없었다. 라세르 식당을 나오면서 달리는 그녀의 손을 잡고 오래 전 갈라가 자신에게 했던 말을 들려 주었다.

　"이제 우리는 더 이상 헤어지지 않을 거야."

　실제로 그러했다. 십여 년 동안 아만다 리어는 달리의 아이이자 누이이자 친구가 된다. 달리는 그녀가 그 날씬한 황금빛 곤충을 닮았다는 이유에서 '잠자리'라는 별명을 붙여 주었다. 잠자리는 행복을 가져온다는 전설이 있었다. 또한 뒤러의 걸작 이름을 따서 그녀를 '멜랑콜리'라고 부르기도 했다. 그녀의 태도가 슬프고 창백하고, 사랑의 슬픔 때문에 이른바 '조울증 발작'에 종종 빠져든다는 것이 그 이유였다. 마지막으로 그는 그녀를 카탈루냐어로 작은 은방울이라는 뜻인 '카스카발레 데 플라타'라고 부르기도 했다. 그것은 어느 해 여름 그녀가 걸어갈 때마다 짤랑거리는 목걸이를 목에 걸고 있었기 때문이었다.

　십여 년 동안 아만다는 살바도르 달리와 더불어 대부분의 시간을 보냈다. 그녀에게는 일정한 주거지가 없었다. 달리가 그렇게도 두려워하는 비행기 안에서 자기 시간의 절반을 보낼 정도로 그녀는 지루해지거나 불행해지면 즉각 비행기를 타고 이동했다. 그녀가 모델과 가수들과

함께 지내고 있는 작은 아파트로 걸려온 달리의 전화를 받으면 그녀는 그를 만나러 왔다. 파리에서는 미술 학교 뒤에 있는 루이지안 호텔에서 지내다가 뫼리스 호텔 바로 옆에 있는 콘티넨털 호텔로 옮겨 와 달리의 부담으로 그곳에서 지냈다. 뉴욕에서는 샌 레지스 호텔에서 멀지 않은 윈슬로 호텔에 묵었고, 포르트 리가트에서는 같은 이름을 가진 음산한 호텔에 묵었다. 그 호텔은 지중해 클럽이라는 유원지와 같은 시기에 달리 부부의 성스러운 만 위에 세워진 것으로 달리의 폭발적인 분노를 불러일으켜 그로 하여금 포르트 리가트를 에스파냐 문화 유산 보호지구로 지정하게 만들었다.

아만다 리어는 달리가 곁에 없는 런던에서는 보헤미안적인 생활을 했다. 의상 잡지의 모델로 일했고, 수채화를 그렸고, 달리가 추천해 준 책을 읽었고, 운 없는 연애를 했다. 달리는 그녀의 보호자이자 위로자이자 길잡이였다. 그는 그녀의 친구, 마음의 연인이었다.

물론 그녀는 그를 위해 모델이 되어 주었다. 「안젤리카와 용」이라는 그림에서 그녀는 알몸으로 두 팔을 올리고 왼쪽 다리를 앞으로 내민 안젤리카의 모습으로 그려져 있다. 「안젤리카를 구해 내는 로저」 혹은 「성 게오르기우스와 처녀」라는 제목으로 불리는 그 그림을 달리는 사년(1970~74)에 걸쳐 그렸다.

1956년 이후 포르트 리가트의 작업실에는 달리 이외에 또 한 사람이 일하고 있었다. 달리는 보조 화가를 고용했다. 차분하고 헌신적인 카탈루냐인 이시도레 베아를 달리는 때로는 이시도로 때로는 베아라고 불렀다. 베아는 밑그림을 준비하고, 달리의 지시에 따라 배경을 그리는 역할을 맡았다. 달리는 그 위에 결정적인 윤곽을 그렸다. 르네상스에 대한 이상을 통해 달리는 '콰트로센토'의 화가들 대부분과 미켈란젤로가 흔히 사용했던 그런 협동 작업을 생각해 낼 수 있었다.

칼을 든 성 게오르기우스가 안젤리카를 삼키려는 용을 무찌를 때 그

가 타고 있던 말을 그린 사람은 바로 베아였다. 약 3미터 높이에 폭이
1미터 50센티미터인 그 커다란 그림에서 용은 잿빛 바위 옆을 때리는
물 위에 비친 희미한 그림자로 그려져 있고 안젤리카는 바위 위에서
관능적인 자세로 활처럼 몸을 비틀고 있다. 성 게오르기우스의 창은
하나의 빛이다. 칼 자루는 투명하게 윤곽만 그려져 있다. 목격자들의
말에 따르면 갈라는 질투에 불타 그 그림을 찢어 버리려 했다.

아만다를 만난 지 며칠 후 달리는 제네바에서 돌아온 갈라에게 자신
의 새 여자 친구를 소개했다. 그리고 아내의 의견을 다시 아만다에게
들려 주고 있다.

"갈라 말에 따르면 당신은 몹시 자기도취적이래. 당신이 줄곧 거울
을 들여다본다고 하더군. 잘 모르겠지만 갈라의 판단은 정확해. 한 번
도 틀린 적이 없었지."

여성적인 아름다움을 대개 달가워하지 않았던 갈라는 처음에는 아
만다 리어를 무시하려 애썼다. 아만다는 사람들을 대할 때의 갈라의
무뚝뚝한 태도와 딱딱한 말투와 눈빛, 그녀의 성마름과 편협함을 지적
하고 있다.

"갈라는 상대가 누가 되었든 간에 상냥하게 대하려는 노력 같은 것
은 하지 않았다."

갈라는 언제나 활동적이었고 바빴으며 달리의 패거리를 점점 더 못
견뎌했고 혐오하기에 이르렀다. 갈라가 나타나자마자 달리는 달라지
곤 했다. 아만다 리어의 말에 따르면 달리는 좀더 엄숙하고 차분해지
곤 했다. 갈라를 위해 자질구레한 시중을 들어 주느라 그는 더 이상 아
무도 안중에 없었다. 하지만 갈라는 아주 드물게만 모습을 나타낼 뿐
이었다. 그녀는 여러 가지 구실로 점점 더 자주 달리 곁을 비웠다. 갈
라는 피상적이고 타산적인 사교계를 멀리했다. 또한 달리가 최고급 식
당이나 호화 술집으로 데리고 다니면서 막대한 돈을 들여 유지하고 있

는 식객들을 멀리했다. 갈라는 아만다 리어 또한 자신의 젊음으로 달리에게 그가 너무 늙었다는 사실을 환기시키면서 얹혀 살고 있는 그런 기생충 중의 하나로 간주했다. 살바도르는 아만다에게 이렇게 털어놓고 있다.

"갈라는 한 마리 벌 같아. 다가와서 침을 놓고 날아가 버리지."

노년의 갈라는 줄곧 초조해했다. 파리에서, 뉴욕에서 그녀는 더 이상 자리를 지키고 있지 않았다. 삶이 그녀를 짓누르고 있었다. 그녀는 휴식을 갈망했지만 남편은 긴장을 풀기 위해 떠들썩한 소동을 필요로 했으므로 쉴 수가 없었다. 대도시의 소란스러움과 분주함이 점점 더 싫어진 그녀는 도시에서 머무는 기간을 줄이기 위해 애썼다. 자신의 고요함, 다시 말해서 자신의 행복은 오랫동안 카다케스 '내 집'에서만 가능했다고 그녀는 말하곤 했다. 그녀는 이제 달리만큼이나 그곳을 자신의 둥지로 여기고 있었다. 그런 카다케스가 소란에 점령당하자 그녀는 혼자 평화를 찾아 이탈리아로, 그리스로 떠돌아야 했다.

사실 이제 그녀는 달리만큼이나 혼자 있는 것을 좋아하지 않았다. 하지만 그녀는 남자와 단둘이 있을 때에만 편안해했고 많은 사람들과 함께 있는 것을 몹시 싫어했다. 갈라 곁에 차례로 머무는 청년들을 달리는 '일각수' ——전통적으로 타피스리에 등장하는 아름다운 동물로, 중세 처녀들의 순결을 보장해 주었다——라고 불렀다. 그런 '일각수들' 중에는 '파스투레'라는 성(姓)을 가진 청년도 있었다. 옛 프랑스어로 목동을 뜻하는 그 단어는 카탈루냐어로도 작은 목동이라는 뜻이었다.

다른 곳에 신경을 쓰고 달리가 좋아하는 패거리들을 멀리하긴 했지만 갈라는 여전히 날카로운 눈길로 달리를 지켜보고 있었다. 그녀는 여전히 자신의 '귀여운' 달리를 돌봐주고 있었다. 그가 병이 나면 간호했고, 그가 경솔한 짓을 저지르면 고쳐 주려 애썼다. 그의 곁을 비울

때면 마치 어머니가 자기 아이를 맡기듯이 믿음직한 이들——아르투로, 파키타, 로사, 그들의 하녀, 혹은 충직한 '캡틴'——에게 달리의 식단표와 약을 맡기곤 했다. 처음에 아만다 리어를 경계했던 갈라는 얼마 지나지 않아 아만다가 달리에게 좋은 영향을 끼치고 있음을 알아차렸다. 아만다와 함께 있으면서 달리는 웃음을 되찾았고 서서히 감퇴되어 가던 그림을 그리고 작업을 하고 싶은 욕망을 되찾았다.

갈라에게 가장 중요한 것은 달리의 행복이었다. 아만다 리어가 달리를 편안하게 해주었고, 그의 힘을 흩어 버리는 대신 오히려 의욕을 부추겼던 만큼 갈라는 그녀를 경계하는 대신 안도의 한숨을 쉬며 받아들였다. 이제 자신에게 너무 무거워진 살바도르 달리를 돌보는 일에 도움을 받을 수 있기를 기대하면서. 그래서 그녀는 아만다에게 자기 집의 문을 열어 주었다. 포르트 리가트에 올 때면 아만다는 본채가 아닌 별채, 다시 말해서 벽난로와 욕실이 딸리고 따로 출입문이 달린 일종의 원룸 공간인 '오두막'에서 지낼 수 있는 귀한 호의를 입을 수 있었다. 갈라가 그곳을 내어주는 것은 드문 일이었다.

오래된 옷가지와 책들과 서류들로 가득 찬 그 '오두막'은 다락방과 흡사했다. 실제로 그곳은 갈라의 '트리아농' (프랑스 베르사유 궁에 있는 궁전. 그랑 트리아농은 루이 14세가, 프티 트리아농은 루이 15세가 지었다-옮긴이)과도 같은 곳이었다. 그녀는 그 방에 틀어박혀 책을 읽거나 생각에 잠겼고 사교 생활과 사업이라는 이중의 소란스러움으로부터 벗어나 휴식을 취했다. 여행을 떠나면서 자신의 트리아농을 라이벌이 될 수도 있는 그 아름다운 젊은 여자에게 빌려 주었다는 것은 갈라가 달리를 잃을까 봐 두려워하지 않았다는 것을 의미했다. 갈라는 아만다를 베이비 시터 정도로 여겼다. 자신이 집을 떠날 때면 아만다 리어가 배턴을 이어받아 자신의 '귀여운' 달리를 돌보아 주었던 것이다. 아만다가 분명하고 합리적이라고 판단한 갈라는 예외적인 호의로

약장 열쇠까지 맡기기도 했다.

달리는 두 여자의 대조적인 면을 재미있어했다. 한쪽이 진한 갈색 머리카락을 갖고 있었다면 한쪽은 금발이었고, 한쪽이 키가 작았다면 다른 쪽은 몹시 컸으며, 한쪽이 고전적이고 절제된 샤넬풍이었다면 다른 한쪽은 런던 벼룩 시장의 누더기를 걸친 괴상망측한 모습이었다. 아만다가 잠자리라면 갈라는 다람쥐였다. 하지만 둘 중에서 더 놀라운 쪽은 갈라였다. 살바도르 달리는 아내에 대해 세월이 가도 변하지 않는 특별한 존경심을 갖고 있었다. 아만다 리어의 말에 의하면 달리에게 갈라의 말은 황금이나 다름없었다. 달리는 갈라를 전적으로 신뢰했고, "그녀에게 최소한의 걱정도 끼치려 하지 않았다". 그는 그녀가 탁월한 존재라고 철석같이 믿고 있었다. 따라서 아만다는 갈라의 '놀라운' 힘에 그 어떤 그림자도 드리울 수 없었다.

아만다를 길들인 갈라는 달리가 공적으로 그녀를 동반하고 나서는 것을 묵인해 주었다. 갈라는 남편이 여자의 존재 없이는 살 수 없다는 것을 알고 있었다. 나이와 피로 때문에 그녀에게는 지난날의 파티들이 지긋지긋하게 여겨졌다. 갈라는 한 번도 사교 생활을 좋아한 적이 없었다. 다만 의무감에서 남편을 따라 사교계에 드나들었고, 파리에서, 특히 뉴욕에서는 경쟁하듯 개최되는 일련의 파티들에 참가해 자신들의 이미지를 만들어 갔을 뿐이었다.

아만다 리어가 갈라를 대신해 갈라에게는 정말이지 고역이었던 수많은 공식 행사에 참석했다. 1969년 12월, 파리 생-루이 섬에 있는 랑베르 호텔에서 레데 남작이 개최한 가면 무도회에 달리와 함께 참석한 사람도 갈라가 아니라 아만다였다. 파리의 모든 저명 인사들, 곧 덴마크의 마르그레테 여왕과 헨러그 공, 유고슬라비아의 마리아 피아와 알렉산다르, 터키의 '아가' 칸과 그의 왕비, 그리고 쇼 비지니스계의 스타 세르주 리파르에서부터 브리지트 바르도에 이르는 유럽의 상류

사회 인사들이 술탄이나 탁발승이나 하렘의 여자로 분장하고 그 파티에 참석했다. 알렉시스 드 레데는 그 파티에서 동양을 기리기로 했던 것이다. 그 자신은 카자흐인으로 분장했다. 아만다 리어는 양귀비 꽃으로 분장해 드러낸 한쪽 가슴 위에 황금 베일을 드리우고 붉은 타이츠를 입고 있었고, 달리는 한결 젊어진 모습으로 벨라스케스풍의 검은 가발에 월계관을 쓰고 손안경을 들고 '달리답게' 모습을 나타냈다.

두 사람은 다음해 로트실드가 페리에르 성에서 개최한 '초현실주의 무도회'에도 참석했다. 달리는 충격적인 헤어 스타일로 요약되는 아만다의 복장을 직접 디자인했다. 가짜 장미로 장식된 상어 턱 모양의 헤어 스타일이었다. 달리 자신은 휠체어에 거드름을 피우며 앉아 대형 우산을 받쳐 들고 중풍 환자 행세를 하고 있었다.

아만다는 달리와 함께 파리의 오페라 극장에도 모습을 나타냈고 달리가 준 폴레트 부인의 모자를 쓰고 롱샹 경마장에도 따라갔다. 되-잔 극장에서도, 물랭-루주에서도, 파리 카지노에서도, 브뉘엘—그와 달리는 여전히 화해를 하지 않고 있었다—이 카트린 드뇌브와 함께 만든 영화 「트리스타나」의 초연 때에도 함께 있는 두 사람을 볼 수 있었다. 또한 미술관이나, 고전주의 시대 네덜란드 화가인 제라르 두의 전시회가 열린 그랑 팔레에도 두 사람은 함께 모습을 나타냈다.

달리는 지칠 줄을 몰랐다. 그는 새롭고 참신한 것에 목말라했다. 그는 끊임없이 돌아다니고 보고 즐겼다. 아만다 리어는 갈라를 쉴 수 있게 해주었다. 파리에 있을 때면 이틀에 한 번꼴로 갈라는 호텔에 남았고, 달리와 아만다는 막심이나 라세르 식당에서 함께 점심을 먹었다. 그들은 늘 같은 자리를 예약했다. 갈라가 달리와 함께 앉았던 바로 그 자리였다. 크리스마스 때에만 그들은 함께 모여 앉곤 했다. 세 사람, 제프가 파리에 있을 때면 네 사람이 막심에 모여 크리스마스를 축하했다. 그들 넷은 새로운 가족이었다. 파리의 오페라 극장에서 달리는 갈

라와 아만다 사이에 앉아「예브게니 오네긴」공연을 감상했다. 지휘자이자 첼로 연주자인 미에치슬라브 로스트로포비치의 아내로 갈라와 이름이 비슷한 갈리나 비치네프스카야가 노래를 불렀다. 다음날 그들 다섯은 라세르에서 점심을 함께 했다.

아만다와 달리가 외출할 때마다 달리를 좋아하는 사진가들이 뒤를 따라다니며 이 새로운 커플의 모습을 사진에 담았다. 화가는 겨울이면 비버나 밍크나 표범 코트로 몸을 감싼 괴상망측한 모습이었고, 그에 못지않게 괴상한 모습의 아만다는 대개의 경우 허벅지만 겨우 가리는 덧바지를 입고 요정 같은 금발에 빗질도 제대로 하지 않은 채로 나타났다.

어느 해 새해 첫날에 갈라는 아만다에게 작은 샤넬 백을 선물했다. 로열 가의 파티를 포함해서 어디를 가든 아만다가 어깨에 걸고 다니는 버들가지 바구니—제인 버킨 바구니의 선구격이었다—를 대신할 가방이었다. 갈라는 그 바구니를 '흉칙하다'고 생각했다.

에스파냐에서 여름을 보내는 동안 달리와 아만다 커플은 자그마한 스캔들을 일으켰다. 달리는 이제 바르셀로나에 갈 때면 반드시 아만다와 동행했다. 갈라는 파티란 파티는 무조건 싫어했고, 개인적인 것이 아닌 모든 여행을 거부했다. 그녀는 더 이상 사회적인 의무를 참아 내지 못했다. 에스파냐인 몬세라트 카바예가 각색한「아드리엔 르쿠브뢰르」초연 때 오페라 극장 앞 '람블라'(대로)에 모인 바르셀로나 시민들은 새로운 파트너와 팔짱을 끼고 도착하는 달리를 보고 놀랐다. 술집과 식당과 골동품점과 미술관에 밤낮없이 함께 모습을 나타냄으로써 달리와 아만다는 카탈루냐인들의 호기심을 불러일으켰다.

물론 소문도 무성했다. 리츠 호텔에서 그 젊은 처녀의 방은 로마식 욕실을 통해 달리의 방과 통하게 되어 있었다. 카탈루냐인들에 이어 이번에는 모든 에스파냐 사람들이 놀랐다. 세비야에서 유명한 '페리

아' (축제)가 열렸을 때, 파파라치는 '토로스' (소들)도 잊은 채 그들을 뒤쫓기에 바빴다. 아만다와 달리는 달리의 억만장자 친구 리카르도 시크레의 요트를 타고 과달키비르 강을 따라 내려가기도 했고, 마드리드에서는 에스쿠리알 정원이나 프라도 미술관을 거닐게 된다.

프랑코에게 경의를 표하기 위해 마드리드에 온 달리(프랑코 총사령관은 그에게 이사벨라 훈장을 수여했다)는 리츠 호텔에서 아만다와 점심 식사를 하고 방은 팔라스 호텔에 잡았다. 바르셀로나의 리츠 호텔 이상으로 점잖은 체하는 마드리드의 리츠 호텔에서는 예술가들에게 방을 내주지 않았던 것이다. 팔라스 호텔에서도 그들의 방은 서로 통해 있었다. 두 사람이 함께 있는 것을 숨기는 대신 사진가들과 구경꾼 앞에서 포즈까지 잡아 주자 그들의 외출은 소문을 낳게 되었다. 에스파냐의 황색 저널리즘에서는 '카다케스의 러브 스토리' 라는 제목의 기사를 내보냈다. 달리가 '데스팜파네안테', 곧 '죽여 주는' 젊은 영국인 히피 정부 때문에 곧 갈라와 이혼할 것이라는 소문이 퍼져 나갔다.

여름 동안 카다케스의 '오두막' 에 자리를 잡은 아만다는 여주인 노릇을 했다. 신중한 카다케스인 마르셀 뒤샹(그는 미국에서 돌아온 후 카다케스에 정착했다—옮긴이), 유명한 마타도르 루이스 미겔 도밍긴, 마술사 유리 겔러, 카딕스 공작과 공작 부인(알폰소 드 부르봉의 아내인 젊은 카딕스 공작 부인 카르멘시타는 프랑코의 손녀였다)을 맞아들이고 '카사 달리' 의 체면을 지킨 사람도 갈라가 아니라 그녀였다. 만약 갈라가 아만다를 라이벌로 간주했다면, 그런 파티나 외출에 반드시 동행했으리라. 그런 일들은 늙어 가고 있긴 하지만 지칠 줄 모르는 그녀의 남편과 '잠자리' 를 너무나도 가까운 사이로 보이게 했다. 하지만 갈라는 점점 더 멀어져 갔다. 그녀는 달리가 어떻게 시간을 보내는지 무관심했고 더 이상 그 시간을 함께할 생각도 없었다. 이따금 부부 싸움을 일으키고 나오는 대로 신랄한 말을 던짐으로써 자신의 절

대적인 권위를 환기시키곤 했을 뿐이었다.

갈라는 카다케스에서는 의무를 벗어 버렸고, 파리에서나 뉴욕에서는 이틀에 하루꼴로 자신의 역할을 수행했다. 그녀는 여전히 없어서는 안 될 존재였다. 카다케스에서는 아만다를 신뢰할 수 있었고, 함께 늙어 가는 충직한 하인들은 더욱 믿을 수 있었다. 그녀가 참을 수 없는 것은 잡지 사진이나 거울에 비친 돈 많은 할망구로서의 자신의 이미지였다. 그녀는 텔레비전 출연을 거부했다. 방송이 진행되는 동안 그녀는 관심을 가지면서도 말없이 줄곧 무대 뒤쪽을 지켰다. 그녀는 자신의 여윈 옆얼굴과 쭈글쭈글해진 몸매, 갈색 반점으로 덮인 주름투성이의 두 손을 최선을 다해 사진가들로부터 보호했다.

1974년 갈라는 여든 살이 되어 가고 있었다. 육체는 더 이상 나이를 속일 수 없었다. 성형외과 의사들은 노쇠에 저항해 더 이상 할 수 있는 일이 없다고 선언했다. 보통 여자들보다 오랫 동안 나이와 거리를 둘 수 있었지만 결국 그녀도 포기하지 않을 수 없었다. 갈라는 체념했다. 이제 자그마한 노파가 된 그녀는 검은 안경으로 광채 잃은 두 눈을 감추었다. 세월의 참화에서 살아남은 것은 다리뿐이었다. 그러나 그 다리가 그녀를 따라다니는, 아니 좀더 정확히 말하자면 돈을 받고 그녀를 따라다니는 청년들을 아직도 꿈꾸게 할 수 있었을까?

갈라는 몹시 지쳐 있었다. 이제 그녀가 원하는 것은 평화뿐이었다. 하지만 한쪽에는 잡다하고 시끄러운 달리의 친구들이 있었고, 다른 한쪽에는 언제나 더 많은 계약을 요구하며 집으로 들이닥치는 사업가들이 있었던만큼 조용하게 살고 싶다는 갈라의 희망은 물거품이 되어 버렸다. 달리 곁에서 사는 생활은 갈라에게 지옥이 되었다. 그녀는 의무를 포기했다. 남아 있는 얼마 안 되는 기운을 그녀는 여행 준비에 쓰고자 했다.

아만다 리어의 말에 따르면 어느 해 여름 포르트 리가트에서 갈라는

아만다를 자기 방으로 불렀다. 런던에 있는 청년들 몇이 그녀를 너무나 행복하게 만들어 주었다가 불행의 나락으로 빠뜨린 연애 사건, 예술가로서의 장래(아만다는 노래부르기와 그림그리기를 좋아했다)에 대해 물은 다음 갈라는 달리에 대한 이야기를 꺼냈다. 이탈리아 카드인 타로 카드점을 통해 긍정적인 결과를 얻고 나서였다. 지금도 그렇고 앞으로도 마찬가지로 달리는 혼자서는 살 수 없는 사람이라고 그녀는 아만다에게 설명했다. 그에게는 곁에 있어 줄 여자, 똑똑하고 경솔하지 않은 여자가 필요했다. 나이로 미루어 갈라 자신은 달리보다 먼저 죽을 터였다. 따라서 그녀가 죽고 나서 그를 돌보아줄 누군가가 있어야 했다. 그를 이끌어 주고 충고해 주고 격려해 주고 위로해 줄 여자, 부드러운 동시에 단호하고 상냥한 동시에 엄격하며 꼼꼼하고 안정된 여자가 필요했다. 이제는 그럴 수 없지만 지난날 자신이 귀여운 달리에게 해주었던 것처럼.

갈라의 방에는 카잔의 흑인 성모 모습을 한 성모상이 있었다. 갈라가 어린 시절을 보낸 러시아에서 먼 길을 돌아온 것이었다. 클라바델에서, 파리에서 그리고 이제 그녀의 조국이 된 에스파냐의 이국적인 풍경 속에서 그 성모상은 그녀의 삶을 지켜보고 있었다. 갈라는 무슨 일에든 기도를 했다. 그 흑인 성모상 앞에서 자신이 죽으면 달리와 결혼하겠다고 맹세할 것을 갈라는 아만다에게 요구했다. 아만다는 자신의 책 『아만다의 달리』에서 이렇게 쓰고 있다.

"갈라는 내게 맹세를 강요했다. 그녀의 어조는 단호했다. 내가 그 성모상 앞에서 달리를 버리지 않겠다고 맹세하고 나서야 갈라는 나를 놓아 주었다."

목격자가 없으므로 이 사건이 사실인지는 단언할 수 없다. 이 사건이 아만다가 꾸며 낸 이야기에 지나지 않는다 하더라도 갈라가 마지막으로 걱정하던 것이 무엇이었는지는 충분히 짐작할 수 있다. 어떻게

하면 달리를 망가뜨리지 않은 채 떠날 수 있을까, 어떻게 하면 야수들에게 넘겨진 아이 같은 달리를 산송장으로 만들지 않고 죽을 수 있을까, 하는 것이 갈라의 고민이었다. 아만다 리어는 그녀의 걱정을 충분히 이해할 수 있었다.

"많은 친구들처럼 나도 두 사람 중 하나가 죽으면 어떤 일이 벌어질까 자문해 보곤 했다. 갈라는 달리 없이도 살아나갈 터였다. 그녀는 강한 여자였으니까. 하지만 갈라 없는 달리는 상상할 수가 없었다. 그녀가 먼저 죽으면 달리는 자살하거나 슬픔으로 지레 죽고 말 터였다."

약 사십오 년에 걸친 부부 생활 동안 지칠 줄 모르는 인내와 주의력과 정신력을 지니고 있었던 갈라는 이제 기진해 있었다. 70년대 초 그녀는 자신이 여전히 사랑하고 있는 달리를 위해 자신이 잃어버린 힘을 대신해 줄 또 다른 여자를 걱정스럽게 찾고 있었다. 하지만 로베르 데샤른의 표현대로 누가 갈라처럼 달리를 업어 줄 수 있단 말인가?

푸볼의 여왕 갈라

자신의 책 『어떤 천재의 일기』를 갈라에게 헌정한 달리("나의 수호신 …… 갈라, 그라디바, 트로이의 헬레네, 성녀 헬레나, 갈라 갈라테아 플라시다에게 이 책을 바친다")는 그녀에게 선물을 하고 싶었다. 그녀는 보석도 물건도 좋아하지 않았다. 생일 때마다 그녀는 그의 그림 중의 하나를 갖는 것을 제일 좋아했다. 갈라에게 살바도르 달리의 그림보다 더 아름다운 것은 이 세상에 없었다. 그렇게 해서 그녀는 몇 점의 걸작을 갖고 있었는데, 그 중에는 그녀가 가장 좋아하는 「빵」도 들어 있었다. 이번에 달리는 그녀를 깜짝 놀라게 할 선물을 준비하고 있었다.

달리는 새로 온 잡역부 엔리크 사바테르에게 비밀리에 그 일을 맡겼다. 달리처럼 카탈루냐인인 그 청년은 과거에 축구 선수, 부동산 중개

인, 제로나의 일간지 『로스 시티오스』의 기고가, 세일즈맨 등의 일을 했던 사람이었다. 어느 해 여름 그는 즉석에서 놀라운 사진을 찍기도 했다. 코에 파리가 붙은 달리의 모습을 포착했던 것이다! 달리는 새로 자신의 추종자 대열에 들어온 그를 밀사로 파견해 카탈루냐 지방 전체를 뒤져 성(城)을 찾아보게 했다. 그가 갈라에게 주고자 한 선물은 바로 성이었다. 그녀가 너무 먼 곳으로 떠나지 않을까, 특히 이탈리아 토스카나 지방에 별장을 사지 않을까 걱정하던 그는 그녀를 자기 고향에 잡아둘 수 있는 방법을 발견했다. 오직 자신만을 위한 집을 갖고 싶다는 그녀의 간절한 소망을 채워 주는 동시에 그녀를 곁에 머물게 함으로써 자신도 즐거울 수 있었던 것이다. 관광용 비행기로 그 지역을 공중에서 살펴본 사바테르는 가장 관심이 가는 장소들을 사진으로 찍어서 달리에게 보여 주었다. 오랫동안의 탐색 끝에 그들은 마침내 갈라에게 어울리는 선물, 최고 중의 최고를 찾아 내기에 이르렀다.

카다케스로부터 80킬로미터 떨어진 라 비스발 위의 언덕에 자리잡은 오래된 마을 푸볼(카탈루냐어로 '포플라' 라는 뜻)에 있는 폐허가 된 대저택이 바로 그것이었다. 지붕에는 구멍이 나 있었고, 벽은 갈라져 빛이 새어 들어왔으며, 주위의 뜰은 버려진 채 잡초가 무성하게 자라고 있었다.

1968년 여름, 달리는 갈라를 위해 그 저택을 사들였다. 그 저택은 그를 사로잡았다. 로마 시대의 석재들, 기적적으로 흠 없이 남아 있는 까마귀 문장이 새겨진 박공, 두꺼운 담장과 철책으로 둘러쳐진 저택의 폐쇄적인 성격이 그의 마음에 들었던 것이다. 포도밭과 올리브밭 한가운데, 돼지를 키우고 염소 젖으로 치즈를 만드는 사람들 한가운데, 흙 냄새와 두엄 냄새가 진동하는 거친 땅 한가운데 자리잡은 푸볼은 물가에 자리잡은 포르트 리가트와는 정반대로 바다에서 멀리 떨어진 내륙이었다. 달리와 더불어 어부들이 포르트 리가트라는 작은 항구의 왕이

었다면 푸볼에 사는 사람들은 농부들뿐이었다.

지중해에 완전히 등을 돌리고 있는 푸볼의 폐쇄적이고 방어적인 입지는 포르트 리가트의 그것과는 전혀 공통점이 없었다. 마을에서 가장 규모가 크고 가장 오래되었고, 무너져 가고 있는 딱한 상황에서도 여전히 장엄한 느낌을 주었기 때문에 마을 사람들이 성이라고 부르는 높은 돌담으로 둘러싸인 그 저택은 오직 갈라에게만 어울리는 공간이었다. 우선 담장 덕택에 사교 생활과 사진가들의 플래시를 피해 그녀가 원하는 은밀하고 자유로운 삶을 누릴 수 있다는 점에서 그러했다. 푸볼은 에스파냐에서 가장 후미진 지역인 그 지방에서도 더 들어가 있는 마을이었다. 또한 그녀의 천직과 부합한다는 점에서 그러했다. 갈라는 언제나 자신을 러시아 촌부라고 소개하곤 했다. "소박한 촌부, 그게 바로 나랍니다"라고 그녀는 자신을 스타 취급하려는 이들에게 말하곤 했다. 달리는 그 사실을 알고 있었다. 그래서 그는 그녀가 가장 좋아하는 꽃인 장미를 심고 가꿀 수 있는 농촌 속의 정원을 선택했던 것이다. 장미는 그녀에게 오래 전 흑해 연안에서 보낸 휴가를 떠올려 주었다. 늙어 가면서 갈라는 만개한 알타의 장미들을 다시 보고 싶어했다.

달리를 만난 후 갈라는 지중해가 제공하는 행복을 한껏 만끽했지만 이제 더 이상 바다를 좋아하지 않았다. 나이 때문에 알몸으로 수영을 할 수도, 태양에 몸을 태울 수도 없었다. 그런 일은 그녀의 피부에 너무 해로웠다. 바위 위의 산책은 그녀를 지치게 했고 위험하기까지 했다. 갈라는 종종걸음으로 걸었고, 미끄러지지 않을까 넘어지지 않을까 걱정했다. 갈라는 특유의 침착성과 경쾌함을 잃어버렸다. 지난날 뛰어다니곤 했던 포르트 리가트에서 크레우스 곶에 이르는 염소 길은 이젠 너무 가파르게 느껴졌으므로 소풍이나 원정을 포기해야 했다. 오랜 세월 동안 적어도 달리의 눈에는 가장 아름다운 장미였던 갈라는 이제 시들고 퇴색하고 여위고 말았다. 그녀에게 남아 있는 욕망은 마지막

나날을 조용하게 지내고 싶다는 것뿐이었다. 그녀가 젊은 시절을 보낸 포르트 리가트의 집은 이제 너무 소란스러워지고 말았다. 그곳은 호기심 많은 사람들과 식객들로 들끓었다.

달리의 예상대로 갈라는 푸볼의 그 성을 마음에 들어했다. 거대한 규모, 요새를 연상시키는 담장, 반쯤 허물어지기는 했어도 드높은 천장, 오래된 마구간, 돌로 된 가문(家紋)이 남아 있는 그 집은 바로 갈라를 위한 집처럼 여겨졌다. 'Paleùglnn의 여왕'(엘뤼아르의 첫 시집에 붙인 애정에 찬 서문에서 갈라는 그렇게 서명했다)이 '푸볼의 여왕'이 된 셈이었다. 갈라는 아만다 리어에게 말하고 있다.

"나는 이곳에서 수도승처럼 살고 싶어. 수도원에 칩거할까 하는 생각을 종종 했었어. 혼자서 말야. 나는 고독과 단순함이 좋아."

푸볼은 그녀의 마지막 피난처가 되었다. 1970년 이후 봄이 오면 갈라는 달리를 포르트 리가트에 버려둔 채 그곳에 틀어박혀 긴 은둔의 시간을 가졌다.

현지 하청업자들의 도움을 받아 갈라는 이 년에 걸쳐 직접 그 성을 개조하고 설비하고 장식했다. 그녀는 달리의 개입을 원치 않았다. 푸볼은 그녀의 왕국이었다. 그녀는 그곳을 아무와도 나누려 하지 않았다. 달리를 자신의 집에 오게 하고 싶어질 때면 그녀는 특유의 서식에 따라 자신의 이름을 인쇄한 초대장에 "아무 일부터 아무 일까지 갈라가 당신을 푸볼 성에 초대합니다"라는 내용을 인쇄해 남편에게 보냈다. 그곳에서 달리에게 점심 식사나 차나 저녁 식사를 대접하는 일은 자주 있었지만 달리를 그곳에 재운 적은 없었다.

갈라는 담장을 다시 세우고 지붕을 수리했다. 그녀는 넓고 높은 방들을 하얀색으로 칠한 다음 허전한 채로 그냥 두었다. 골동품이나 장식이나 화려함 같은 것은 찾아볼 수 없었다. 갈라의 푸볼은 단순했다. 가구라고는 책장, 테이블, 의자, 몇 개의 안락 의자, 붉은 소파, 양탄자

하나, 카탈루냐식 찬장 하나가 있을 뿐이었다. 그 공간에는 일본식으로 장식이 배제되어 있었다. 갈라는 '카사 달리'의 실내와는 정반대의 실내 장식을 염두에 두고 있었다. 푸볼의 모든 것은 절제되어 있었고 고전적이었다. 달리가 특별한 것, 괴상한 것을 좋아했다면 그녀는 '무장식(無裝飾)'을 고집했다.

그러나 그녀의 무장식은 장엄하고 상당히 화려하게까지 느껴졌다. 그녀 침실에 놓여 있는 침대에는 덮개가 달려 있었고, 테이블 위에는 은이나 벼린 쇠로 된 대형 촛대들이 놓여 있었으며 등롱이 벽을 비추게 하였다. 갈라가 언제나 갖고 다니는 쿠션과 사모바르와 책들은 너무 엄격하고 너무 중세적으로 느껴지는 분위기를 다소 부드럽게 해주었다. 밀짚으로 만들어진 곰, 코뿔소의 뿔, 실에 매달린 유치(幼齒) 같은 달리의 온갖 잡동사니들은 찾아볼 수 없었다. 안락과는 거리가 먼 음산한 그 성은 겨울에 북풍이 몰아칠 때면 '폭풍의 언덕'을 연상시켰다.

그곳에 안정감을 주고 공감을 자아내는 요소는 갈라가 최종적으로 살바도르 달리에게 주문한 몇 가지 물건들뿐이었다. 라디에이터 가리개들(라디에이터를 가리기 위한 가리개에 가리고자 하는 라디에이터가 고스란히 그려져 있다니!)과 문들(역시 눈속임으로 문이 닫혀 있을 때조차도 열려 있는 것처럼 보이지 않는가!) 그리고 연못가에 놓인 달리가 조각한 바그너 흉상들, 정원에 있는 실물 크기의 코끼리상들, 갈라의 옥좌가 그것이었다. 황금빛 의자의 등받이에는 구멍이 나 있었고 그 구멍을 통해 포르트 리가트의 하늘과 바다를 볼 수 있었다. 반쯤 비어 있는 커다란 거실에는 초현실주의의 마지막 환상인 타조의 다리가 달린 낮은 유리 탁자가 놓여 있었는데, 그 아래 바닥이자 아래층 천장으로 창이 나 있어 오래된 헛간을 훤히 들여다볼 수 있었다.

푸볼은 꿈의 성이었다. 로마네스크 양식이랄지 틀에 박힌 양식이랄

지 중세적인 동시에 초현실적인 그곳은 유령과 정령과 귀신들이 좋아함직한 약간 으스스한 은신처였다. 섬약한 이들을 놀라게 하고 악몽을 꾸기에 적당한 그런 거처에서 기꺼이 혼자 살고 싶어하는 사람이 갈라 말고 누가 있겠는가? 유령과 정령과 귀신들은 그녀에게 두려움을 불러일으키지 않았다. 그녀는 오래 전부터 그들과 자주 어울렸고, 영매로서 그들과 대화해 왔다. 어쩌면 이 세상 사람들과 사귀는 것보다 그들과 어울리는 편을 더 좋아했는지도 모른다. 그녀만큼 강하지 않은 사람이라면 도망치고 말았을 푸볼은 그녀의 강인하고 오만한 성격에 어울렸다. 그곳은 그녀의 항구가 되었다. 그곳의 돌에 새겨진 까마귀는 갈라의 상징이 되었다. 사람들의 사랑을 받지 못하는 검은 깃털을 가진 오만한 까마귀는 마녀들의 마스코트였다.

여왕에게는 하인들이 있었다. 요리사와 정원사와 가정부가 마을에서 올라왔다. 아르투로는 일주일에 여러 차례 푸볼과 포르트 리가트 사이를 왕복했다. 그는 갈라의 지시를 전달했고 그를 통해 갈라는 카다케스에서 일어나는 일들을 알 수 있었다. 아르투로는 달리의 집에서 일어나는 온갖 일을 그녀에게 보고했다. 떨어져 있었음에도 불구하고 그녀는 줄곧 달리에게 신경을 썼다. 불변의 의식인 양 그녀는 매일 아침 달리에게 전화를 걸었고, 달리는 그녀의 전화를 빼놓지 않고 받았다. 그는 그녀에게 자신의 생활과 자신의 꿈에 대해 말했다. 아만다 리어의 말에 따르면, 귀여운 달리의 말과 행동 중에서 갈라가 모르는 것은 없었다.

여왕에게는 새로운 어린 왕이 있었다. 푸볼에 올 때면 그녀는 그와 함께 생활했다. 달리가 '제수스-크리스트 수퍼스타'라고 부르던 금발을 길게 기른 제프가 바로 그였다. 그는 이제 예수 역을 맡고 있지 않았다. 그는 뮤지컬 가수를 꿈꾸며 록 가수가 되려고 필사적으로 제작자를 찾고 있었다. 갈라는 성의 방 하나를 특별히 그를 위해 꾸며 주었

다. 그녀는 피아노, 기타, 음향 장치, 마이크, 디스크와 카세트를 사들였다. 그가 자신이 작곡 작사한 곡을 절규하듯이 부르며 연습을 할 때면 푸볼 전체가 울리곤 했다.

갈라는 지난날 달리를 귀여워했던 것처럼 제프를 귀여워했다. 그녀는 자신만의 독특한 방식으로 그를 격려했다. 그가 천재적이고 독창적이고 가장 훌륭한 존재라는 말을 그에게 거듭해서 들려 주었다. 그가 자신의 예술가적 재능을 확신하는 데 그녀는 도움이 되고 싶어했다. 요컨대 그녀는 그를 성공시키기 위해 애썼다. 파리나 뉴욕에서 그녀는 자신이 만나는 모든 '친구들'에게 그를 추천했다. 물론 그에게 '선물'도 했다. 그가 노래에 전념할 수 있도록 하기 위해서, 그가 끝이 보이지 않는 연습에 빠져 있는 동안 뉴저지에 두고 온 젊은 아내와 아이를 부양해 주었다. 겨울이면 갈라는 그를 뉴욕에서 만났고, 여름이면 그에게 카탈루냐행 비행기표를 보낸 다음 아르투로를 바르셀로나 공항으로 보내 캐딜락으로 그를 데려오게 했다.

갈라는 달리를 소홀히했다. 달리는 갈라와 자신이 한몸이 아니라는 것을 감지하고 그 때문에 괴로워했다. 이제 여름에 그녀가 포르트 리가트로 내려오는 일은 거의 없었고, 겨울에는 그 아닌 다른 사람의 인생에 마음을 쏟고 있는 듯했다. 그녀는 이제 달리에게 지난날과 같은 관심을 기울이지 않았고 제프와의 통화에 매달려 시간을 보냈다. 그녀는 육체적으로 정신적으로 달리로부터 멀어져 갔다. 그를 버린 것 같았다. 아만다 리어는 자신이 달리와 푸볼을 방문했던 일에 대해 쓰고 있다. 갈라는 그들을 성의 철책까지 배웅했고 그들은 작별 인사를 나누었다.

"낡은 캐딜락에 오르면서 우리는 그녀에게 잘 있으라고 손을 흔들었다. 달리는 그녀에게 말했다. '얼른 돌아와, 갈루츠카! 아다시피 난 당신을 기다리고 있어. 내게 돌아와! 베이비, 컴백!' 카다케스로 돌아오

는 동안 달리가 한 말은 갈라 얘기뿐이었다. 그의 어조가 어찌나 애정에 찬 것이었던지…… 달리는 그녀가 그리운 모양이었다."

제프처럼 아만다 역시 1976년 이후 음악계에 뛰어들었다. 그녀는 첫번째 앨범인 『블러드 앤 허니』(피와 꿀)를 녹음했다. 그 제목은 달리의 그림 「피는 꿀보다 달콤하다」에서 따온 것임이 분명했다. 그녀는 폭력과 낭만이 기묘하게 어우러진 스타일을 만들어 냈고, 가죽 슬립을 입고 붉게 물들인 머리카락을 잘랐다. 그녀는 「팔로우 미」에 이어 「스위트 리벤지」를 불렀는데, 그것은 1978년 골든 앨범이 되었고 놀라운 상업적 성공을 거두게 된다. 아만다가 더 이상 자신에게 시간을 쏟을 수 없게 되자 달리는 슬퍼했다. 그녀 역시 갈라처럼 멀어져 갔고, 여름에 포르트 리가트에서 보내는 기간이 짧아졌다. 세계 순회 공연을 떠나게 되어 성탄절도 함께 보낼 수 없었다.

아만다에게 의지해 거듭되는 자신의 부재와 피로를 벌충했던 갈라는 달리가 그 자신에게로 돌아와 갈피를 잡지 못하고 있는 것을 보았다. '기적의 궁정'은 더욱 타락해서 팬들은 점점 줄어들었고, 달리를 먹고 마시는 일에 끌어들이는 기형인들만 점점 늘어나고 있었다.

고독이 바이스처럼 자신을 조여 오자 균형의 천사를 빼앗긴 달리 역시 타락했다. 지난날 오직 갈라만이 그에게서 떼어 놓을 수 있었던 예의 그 두려움에 달리는 다시 사로잡혔다. 이제 그 두려움은 그를 습격해 그의 이성을 위협하는 데 그치지 않고 그의 예술마저도 위태롭게 만들고 있었다. 치료를 맡고 있는 정신과 의사들의 말에 따르면, 달리는 '퇴행 증세'를 보였고, 어쩔 수 없이 어린 시절의 두려움 속으로 돌아갔다. 그로부터 달리를 해방시켰던 갈라는 '보호자'라는 고단한 역할을 벗어던짐으로써 그를 다시 그의 악마들에게 돌려보냈다. 수호 천사 없는 연약한 달리는 어찌할 줄을 모르고 있었다.

1980년까지 갈라는 이따금 자신의 권위를 확인하곤 했다. 자신이

돌보지 않아 아무것도 제대로 돌아가지 않는다는 느낌이 들면, 그녀는 푸볼에서 포르트 리가트로 내려가서 난장판이 된 달리의 생활을 어느 정도 정돈해 놓곤 했다. 그녀는 그를 꾸짖었고 옷을 갈아입게 했고, 늘 갖고 다니는, 비는 일이 없는 약상자에서 자신이 처방한 약을 꺼내 그에게 먹였다. 갈라는 그를 다시 일하게 만들었다.

늘어 가면서 달리는 그림은 점점 덜 그리고 몽상은 점점 더 많이 하게 됨으로써, 기계적으로 서명하고 있는 계약을 지키지 못했다. 갈라는 화를 냈고, 달리가 자신의 말에 복종하지 않을 때는 그를 화실—파리나 뉴욕에서는 침실—에 몰아넣고 밖에서 문을 잠가 버렸다. 막대한 선금을 받은 데생이나 수채화를 끝내야만 그는 그곳에서 나올 수 있었다. 엘리노어 모스와 레이놀드 모스 그리고 모리스 베자르는 귀여운 달리에게 가하는 갈라의 그런 폭력을 목격했다.

달리는 주문 작업에 점점 저항했고 계약이라는 말만 들어도 화를 내며 발작을 일으켰다. 그는 계약이라는 말을 들으면 소리를 질렀고 지팡이로 사람들을 때리기 시작했다. 비명을 지르며 바닥에 나뒹굴기까지 했다.

갈라는 그에게 지나치게 엄격했다. 젊은 시절 눈 깜짝할 순간에 능숙하게 그려 냈던 것을 지금은 그려 내지 못하는 달리를 보고 갈라는 격노했다. 달리는 여전히 단숨에 백지에 그림을 그려 낼 수 있었지만 그의 멋진 솜씨조차도 변해 버렸다. 1973년인가 1974년부터 달리는 통제할 수 없을 정도로 손을 떨기 시작했다. 의사들은 그의 아버지를 죽음으로 몰고 간 파킨슨병을 달리가 앓고 있는 것이 아닌지 우려했다. 그런 손 떨림에 달리가 겁에 질렸고, 자신이 그의 두 손을 잡아 주어야 했다고 엘리노어 모스는 말하고 있다. 그런 신경 발작은 기묘하게도 달리가 붓을 잡고 그림을 그리기 시작하면 즉각 멎곤 했다. 뒤 바리와 이시도레 베아의 증언에 따르면.

달리가 '타예르'에서 보내는 시간은 지난날보다 줄어들었다. 자신의 말대로라면 밤이면 언제나 숙면을 취하고 낮이면 달콤한 낮잠을 즐겼던 달리는 이제 불면증에 사로잡혀 잠을 잘 수가 없었다. 의사들은 수면제를 처방해 그를 녹초로 만들었다. 수면제는 생활을 망가뜨렸고 그에게서 행복한 낮잠 시간을 앗아갔다. 수면제는 자연스러운 리듬을 거스름으로써 그를 녹초로 만들었던 것이다. 수면제 때문에 달리는 밤이면 꿈없는 잠 속으로 빠져들었고, 낮이면 더 이상 낮잠의 몽상 속을 탐사할 수가 없었다. 그는 자신의 마지막 즐거움과 안정감의 마지막 원천을 빼앗기고 말았다. 의연한 갈라의 존재가 사라지자, 달리는 인생의 사용법을 잃고 말았다.

1975년 피터 무어를 대신해 공식적으로 달리의 법정 대리인이 된 엔리크 사바테르는 그때부터 롤스로이스와 페라리를 타고 다녔고, 갈라가 의심을 품을 정도로 화려한 여러 채의 저택과 요트를 사들였다. 그 돈이 어디서 났느냐고 그녀는 소리쳤다. 달리 엔터프라이즈의 통제권을 잃어버린 그녀는 달리가 번 돈이 어느 은행 어느 계좌에 입금되는지 모르고 있었다. 그녀는 때로는 달리를, 때로는 사바테르를(때로는 두 사람 모두를) 무능력자나 도둑이라고 비난하면서 소동을 일으켰다.

어느 해 사바테르는 더 이상 호텔비를 지불할 돈이 없다고 털어놓았다! 달리 부부는 겁에 질렸다. 부족함이 없어야 한다는 유일한 강박 관념을 갖고 있던 갈라는 자신의 악몽이 현실로 나타났다고 생각했다. 자신과 달리가 파산했다고 생각했다. 여러 가지 사건들과 암암리에 전개된 사업에 말 그대로 압도당한 그녀는 자신이 어떤 상황에 놓여 있는지, 먹고 살 돈이 아직 남아 있는지, 그림을 그리는 시간이 점점 더 줄어드는 달리가 자신들의 여생을 보장해 줄 수 있을지 알 수 없었다. 그때까지 스스로를 잘 통제하고 언제나 냉정을 잃지 않았던 그녀는 겁

에 질리고 말았다. 그녀 역시 이성을 잃었던 모양이다. 너무나도 무거운 책임이 마침내 그녀를 녹초로 만들었던 것이다. 갈라가 두려움에 빠지는 것을 보고 새파랗게 질린 달리는 더욱 어찌할 바를 몰랐다. 너무나도 불안했던 성녀 헬레나에게는 더 이상 달리를 안심시킬 힘이 없었다.

멋진 달리 엔터프라이즈는 사방에서 물이 들어오고 있었다. 1974년 언론은 예술에 관한 것인 동시에 재정에 관한 것이기도 한 스캔들을 보도했다. 세관이 프랑스와 안도라 공화국 사이의 국경에서 달리의 서명이 들어 있는 백지 4만 장이 실려 있는 자동차를 적발했던 것이다. 그 차는 어디로 향하고 있었던 것일까? 세계 각지의 수집가들과 미술 전문가들은 불안해했다. 달리의 서명이 들어간 판화와 석판화들은 가짜였고 이제 아무도 그의 작품이 진짜라는 것을 보증하려 하지 않았던 것이다. 달리 자신이 달러를 좀더 벌기 위해 위조업자를 부추겼는지도 모른다는 의혹이 싹텄다. 결핍에 대한 두려움 때문에 갈라가 달리의 명성에 해를 끼치고, 그림 시장에서 그의 가치를 하락시키는 상황에 일조한 것은 아닐까? 돈을 만들어야 한다는, 더욱더 많은 돈을 벌어야 한다는 초조함에서 그녀는 믿을 수 없는 사업가들과 계약을 맺도록 달리를 밀어붙인 것은 아닐까? 여유를 갖고 그들의 의도를 확인해 보지도 않은 채, 양도받은 데생이나 판화를 어떻게 사용하는지도 통제하지 않은 채, 막대한 양의 석판화 인쇄를 쉽게 하기 위해, 속도를 빠르게 하기 위해 백지에 서명하는 일에 그녀가 동의한 것은 아닐까?

수상쩍은 자들이 갈라와 달리의 탐욕과 경솔을 이용하고, 콕토의 말대로 '너무 깊이까지' 두 사람을 끌여들인 것이 분명했다. 당시의 가짜 작품 문제에 대해 깊게 조사를 했던 메릴 시크레스트는 다음과 같이 증언하고 있다.

"달리가 몇 장이나 되는 백지에 서명했는지는 아무도 모른다. 달리

의 진짜 서명이 들어간 백지가 전세계에 나돌고 있다. 그 수는 4만에 서 35만 장으로 추정된다. 아무도 진상을 알 수 없으리라."

1976년 미국 정부는 늙은 달리 부부에 대한 세무 조사에 착수했다. 경제권을 쥐고 달리에게 매일 용돈만을 쥐어 준 갈라는 재무 관리의 정당성을 입증하기 위해, 그들이 요구하는 계약서 사본, 호텔이나 식당의 영수증, 은행의 대차대조표 같은 서류들을 준비하느라 동분서주 했다. 평생 현금으로 지불받고 지불한다는 고정 관념을 갖고 있었던만 큼 그녀의 방어는 쉽지 않았다. 달리 부부의 미국인 변호사 마이클 스타우트의 변호는 훌륭했지만 그해 말 그러니까 1976년 11월 그들은 미국 영주권을 포기해야 했다. 갈라와 달리는 이제 더 이상 이전처럼 자신 있게 미국에 올 수 없었다. 미국 세관과의 그런 공교로운 사건으로 그들은 다른 소동에 이어 또 다른 고통을 맛보았다. 그들의 성공과 번영의 상징인 자유와 안전의 나라가 그들을 모욕하고 고소한 것이었다. 그들은 두려웠다. 감옥에 가지 않을까 하는 두려움이 일었다. 빚 때문에 크리스토프 콜럼버스나 세르반테스처럼 감옥에서 생을 마치게 될지도 모른다는 것은 달리의 강박 관념 중의 하나가 아니었던가!

80년대 초 달리 부부는 잘못 늙어 가는 부부의 모습을 보여 주고 있다. 일흔여섯 살로 여위고 등이 굽고 쪼그라들고 거의 대머리가 된 달리는 지난날 자신의 캐리커처를 닮아 있었다. 그는 표범 가죽으로 된 외투를 입고 낙엽처럼 떨고 있었다. 그 외투 또한 빛을 잃은 채 누더기처럼 늘어져 있었다. 여든여섯 살의 갈라는 여전히 검은 머리카락에 오만한 자세를 취하고 있었지만 점점 더 사람들 앞에 모습을 나타내지 않았고, 아무한테나 자신의 고단한 삶에 대한 푸념을 늘어놓았다. 자신의 매력적인 왕자 중의 하나에게 그녀는 늙은 남편에 대한 속내 이야기를 이렇게 털어놓고 있다.

"난 더 이상 버틸 수가 없어. 난 그를 떠나고 싶어. 그가 맡은 역할

은 매력적인데, 내 역할은 사람들을 화나게 하는 거야."

미셸 데옹에 따르면 60년대 초 달리는 콧수염을 잘랐어야 했다. "그랬다면 달리는 모든 이들을 놀라게 할 수 있었을 것"이라고 그는 쓰고 있다. 하지만 마스코트를 훼손하는 것은 연약한 지반 위에 자리잡은 달리의 정신적 균형에 타격을 입히고, 그의 개성을 없애 버렸을 수도 있었다. 그 일은 삼손의 머리카락을 자르는 것만큼 심각한 일로 그의 존재에 깊은 타격을 가했을 수도 있었다. 삼손처럼 무장 해제당하고 무력해진 그는 이전의 자신으로 돌아갈 수 없었을지도 모른다.

1974년 1월 28일 『르 푸앵』지와의 인터뷰 중 달리의 허세에 짜증이 난 앙드레 파리노가 이제 가면을 벗어야 할 때가 오지 않았으냐, 콧수염을 포기할 때가 되지 않았느냐고 물었을 때, 달리는 대답을 얼버무렸다. 달리에게 가면을 벗는다는 것은 자신이 만들어 낸 개성, 남다른 의지로 유지해 온 개성을 포기하는 것을 의미했다. 가면을 벗는다는 것은 때이른 죽음, 죽기도 전에 죽는 것을 뜻했다.

그러나 갈라가 지켜보는 가운데 그가 이십 년 전부터 구축해 온 그 의지, 그 자신을 이루고 있는 의지는 아무런 충격 없이도 금이 가고 있었다. 그의 의지는 결정적으로 부족해진 데 이어 완전히 사라져 버렸다. 그리하여 달리는 미셸 데옹이나 앙드레 파리노가 그토록 보고 싶어했던 실체를 드러내기에 이르렀다. 평생 동안 '신성한 목발'이 되어 주었던 갈라가 곁에서 사라지자 연약한 달리는 혼자 자신의 길을 갈 수 없었다.

달리 기념관

달리는 아직 무기를 내려놓지 않았다. 갈라의 비난에도 불구하고 그의 상상력은 여전히 활화산처럼 타오르고 있었다. 1974년 그는 자신의 꿈이자 마지막 걸작인 기념관의 개관식을 성대하게 거행한다. 그는

여러 해 전부터 기념관 건립에 매달렸고, 쓸데없는 낭비일 뿐이라며 고향을 위해 그림을 내놓는 일에 반대하는 갈라의 의사에 맞서 그 일에 엄청난 에너지를 쏟아 넣었다.

60년대 초부터 살바도르 달리는 폐허가 된 오래된 시립 극장에 달리 미술관을 건립하기 위해, 자신이 태어난 도시 피게라스 당국과 어려운 협상을 벌이고 있었다. 내전 기간 동안 대부분 파괴되고 잡초와 쥐들에게 점령당했다가 이제 어시장으로 바뀐 그곳이 달리가 보기에는 자신의 작품을 전시할 만한 가장 이상적인 장소였다. 그의 노력과 그림의 상징이자 그의 세계의 새로운 중심이 될 '기념관 겸 극장'은 그의 삶 전체를 요약하는 것이었다.

70년대에 갈라가 푸볼에 틀어박혀 있는 동안, 달리는 포르트 리가트를 버려 두고 그곳 현장으로 와서 작업 상황을 지켜보았다. 자신의 과거와 살바도르 달리라는 이름의 미래를 꿈꾸며 그는 그곳에서 오랜 시간을 보냈다. 자기 아이는 없었지만 그는 후세에 관심이 있었고, 자신의 삶과 자신의 특이한 스타일을 죽은 다음까지도 세상에 남겨 놓고 싶어했다.

피게라스의 시장 라몬 과르디올라, 그리고 문화적 불모지인 제로나 지방에 달리 미술관이 뜻밖의 선전 효과를 가져오리라고 확신한 카탈루냐 당국의 지지를 얻긴 했지만 달리는 그 미술관을 위해 결국 에스파냐의 최고 권력자인 프랑코 장군에게 도움을 청해야 했다. 1968년 가을 달리는 장군을 방문했다. 프랑코는 "현존하는 가장 위대한 에스파냐 화가"——이 말의 행간에는 지독한 반프랑코주의자이기 때문에 이름을 드러내 말할 수조차 없는 파블로 피카소(피카소는 1973년 죽었다)에게 모욕을 주려는 '카우디요'(총통)의 의도가 담겨 있다——를 위해 달리 미술관을 세워야 한다고 공식적으로 선언하면서 최종 허가를 내리게 된다.

달리는 카탈루냐의 젊은 건축가 에밀리오 페레스 피녜로에게 그 극장의 개조와 '측지선 돔'(다각형 격자들을 짜맞추어 만든 둥근 지붕—옮긴이)의 건설을 맡겼다. 그 지붕은 벽돌 지붕을 대신하기 위해 달리가 고안해낸 것으로, 그 자신의 말에 따르면 '파리의 눈[目]처럼' 다면체로 연결된 그 돔은 미국 엔지니어 버크민스터 풀러의 유명한 둥근 지붕보다 훨씬 더 대담한 개념의 돔이 될 터였다.

얼마 지나지 않아 폐허 더미에서는 회교 사원의 돔을 머리에 인 거대한 건물이 솟아올랐다. '테아트로 무세오 달리'는 살바도르 달리가 태어난 아이운타미엔토 광장에 세워졌다. 달리가 성장한 집이 바로 앞에 있었고, 그가 세례를 받았던 산 페드로 성당도 그 근처였다.

달리는 건물 문 앞에 튼실한 올리브나무를 심고 두 개의 조각상을 세웠다. 첫번째 조각상은 보통 '계시를 받은 이'로 불리는 카탈루냐의 시인이자 철학자 라몬 율(1235~1315)과 에스파냐의 또 다른 철학자이자 선지자였던 프란시스코 푸홀스(1882~1962) 두 사람에 대한 경의를 표현한 것으로 그들의 두상과 함께 올리브 나뭇가지가 조각되어 있었다. 두번째 조각상은 살바도르 달리의 우상인 공식주의 화가 에르네스토 메소니에(1815~91)에게 헌정되었다. 그 외에도 달리는 그 광장의 공식명을 '플라사 갈라 이 살바도르 달리'(갈라와 살바도르 달리 광장)로 고쳤다.

외부적으로 그 건물은 1840년경 세워진 네오팔라디오 양식(좌우 대칭을 기본으로 하는 엄격한 고전주의 양식인 팔라디오 건축을 계승한 건축 양식—옮긴이)을 유지하고 있었다. 달리는 내부를 개조했다. 무지개 빛으로 빛나는 둥근 천장 아래로 한낮이면 자연광이 들어오게 되어 있는 복도는 그림자로 장관을 이루고 있었다. 그곳은 다양한 크기의 어둑한 방들로 이루어진 미궁이었다. 그곳에서 사람들은 길을 잃고 기분 좋게 맴돌 수 있었다. 지난날 무대가 있었던 곳에는 갈라의 초상

「백조 옆의 레다」가 제단을 이루고 있었다. 묵직하고 드넓은 붉은 벨벳 커튼이 극장으로 들어온 것 같은 인상을 주었다. 프라도 미술관이나 루브르 미술관보다는 디즈니랜드, 대상(隊商)들의 숙소, 알리 바바의 동굴, 바벨탑을 연상시키는 그 기묘한 공간 속에 달리는 자신의 귀중한 그림들을 전시해 놓았다.

그림 사이사이에는 의미심장하고 엉뚱하기 짝이 없는 물건들이 놓여 있었다. 달리가 어떤 골동품점에서 찾아냈다는, 영국의 왕 에드워드 7세가 드나들었다는 매음굴 '르 샤바네'의 국부 세척기, 스키아파렐리의 의상을 디자인하던 시절 달리 자신이 메이 웨스트의 입술을 본따 만든 분홍빛 메이 웨스트의 입술 소파(1930년대에 달리는 메이 웨스트의 얼굴을 모델로 한 초현실주의 아파트를 선보이고 있다. 거기에서 그녀의 눈은 두 개의 액자, 코는 시계가 놓인 벽난로, 입술은 소파, 머리는 커튼으로 재현되어 있다―옮긴이), 런던 초현실주의 전시회에 출품했던, 5페세타짜리 동전을 넣어야 비가 내리는 비오는 택시(달리의 낡은 캐딜락 중의 하나), 프린터 회로가 달린 석관, 네 마리의 돌고래가 떠받치고 있는 조개 모양으로 된 괴상망측한 나폴레옹 3세의 침대 같은 것들이었다.

이 모든 달리식 잡동사니 가운데 메소니에의 이젤, 엘 그레코의 두상, 가우디의 가구, 부게로의 유화, 피라네즈의 판화 같은 것들이 달리의 걸작들과 함께 놓여 있었다. 거기에는 앙드레 브르통의 신경을 긁어 놓았던 「위대한 마스터베이터」, 「섹스 어필의 망령」(1934), 「구운 베이컨 조각을 곁들인 말랑한 자화상」(1941), 가슴을 드러낸 갈라의 초상 「갈라리나」(1945)도 있었고, 「빵 바구니」(1945)와 아만다 리어를 모델로 한 미완성 작품 「안젤리카와 용」도 포함되어 있었다.

1974년 9월 23일 완공된 미술관은 불길한 징조와 더불어 개관되었다. 그 미술관을 개축했던 건축가 에밀리오 피녜로가 그 며칠 전 자동

차 사고로 죽었던 것이다. 그런 불길한 전조와 궂은 날씨에도 불구하고 9월 23일은 피게라스의 기쁜 날이었다. 일본과 미국에서 손님들이 왔고, 기자들과 사진가들이 쪽문으로 밀어닥쳤다. 파티의 주인공이 되는 것을 좋아하는 달리에게는 우호적인 분위기였고, 군중을 극도로 싫어하는 갈라에게는 썩 내키지 않는 분위기였다.

달리는 볕에 그을고 눈부시게 아름다운 아만다 리어를 대동하고 포르트 리가트에서 그곳으로 왔다. 그 어느 때보다도 아름다운 금발에 날씬한 몸매를 자랑하는 아만다는 달리가 사준, 바르셀로나의 유명한 디자이너 로에웨의 베이지색 모슬린 드레스를 우아하게 차려입고 있었다. 달리는 매년 여름 화요일마다 점심을 같이 하곤 하는 두란 식당에서 갈라와 만났다. 그곳은 집처럼 편안한 곳이었다. 그런 은밀한 만남의 목적은 물론 소문거리를 제공하지 않기 위해서였다. 달리가 아만다와 함께였다면, 갈라는 제프를 대동하고 있었다. 역시 구릿빛으로 그을린 몸에 환상적인 재킷을 입은 멋진 모습의 제프는 갈라에게서 떨어져 나가게 된다. 미술관에 도착하자마자 군중 한가운데서 길을 잃고 말았던 것이다.

구식 샤넬 옷을 입고 선글라스로 눈을 가린 채 낙심해서 "제프! 제프!"를 외쳐 대는 갈라의 팔을 달리가 끌어당겼다. 피게라스 시장의 연설에 이어 시에서 주는 금메달을 받은 달리의 연설이 끝나자마자 갈라는 서둘러 푸볼로 돌아가 버렸다. 자신의 천재가 마지막으로 보여준 경이롭고 충격적인 장관(壯觀)에는 전혀 관심을 보이지 않은 채.

측근에 따르면 달리는 그 점에 상처를 받았지만 자신이 거둔 성공을 보면서 스스로를 위로했다. 이런 미술관은 한 번도 본 적이 없노라는 감탄의 소리가 사방에서 들려왔던 것이다! 그곳은 언젠가 프라도 미술관만큼이나 사람들이 많이 찾는 명소가 될 터였다.

그 미술관으로 달리는 초현실주의 이론의 멋진 발현인 동시에 달리

자신의 삶과 환상을 충실하고도 폭발적으로 보여 주는 공연이자 기념물을 완성한 셈이었다. 그곳에 들어온 이들은 달리의 환상 한가운데를 돌아다니는 셈이었다. 달리는 그 극장 겸 미술관에 '움직이는 성교회'라는 별명을 붙였다. 갈라는 그 교회의 내진(內陣)을 차지하고 있었다. 달리는 유언을 발표한 셈이었다. 그 미술관은 눈부신 창조력을 지닌 달리라는 과대 망상가가 미래에 증여하는 유산이었다. 달리는 그 사당을 자신뿐 아니라 자기 재능의 열쇠인 갈라에게 바쳤다.

1974년부터 달리의 건강은 눈에 띄게 나빠졌다. 손 떨림은 더욱 심해졌고, 몸은 야위고 배만 불룩 튀어나왔으며, 등이 굽어 키가 줄어들었고, 얼굴의 갈색 반점들은 피부암을 의심하게 했다. 1978년 그는 바르셀로나에서 전립선 절제 수술을 받았다. 그 수술은 뜻밖에도 그의 원기를 회복시켜 주고 그를 어느 정도 낙관적으로 만들어 주었다. 그는 줄곧 유머 감각을 지니고 있었다. 자신의 수술을 담당한 닥터 푸이그베르트에게 그는 감사의 표시로 '나의 바보 천사에게'라는 메모를 적어 엽서를 남겼다.

나빠진 건강과 금전적인 걱정에 정치적인 소란까지 겹쳤다. 불안이 사방에서 달리를 괴롭히고 있었다. 1975년 9월 프랑코는 체포된 바스크인 테러리스트 다섯 명을 처형시켰다. 그러자 일편단심 프랑코주의자였던 달리는 프랑코에게 축전을 보냈다! 다음날 프랑스 라디오와의 인터뷰에서 달리는 체포된 다른 테러리스트 무리를 암시하면서, '더 많이 처형해야 했다'고 덧붙였다.

자신은 사형 제도에 대해 언제나 반대 의사를 표명해왔지만 '스무명이 처형되는 것이 내전보다는 당연히 경제적'이라는 것이었다. 그의 발언은 즉각 파장을 불러일으켰다. 그를 죽이겠다는 익명의 전화가 쇄도했고, 포르트 리가트의 그의 집 담장은 휘갈긴 욕설들로 뒤덮였다. 바르셀로나의 단골 식당 '비아 베네토'의 늘 앉는 의자 아래에는

누군가 폭탄을 장치해 놓았다.

즉각 겁에 질린 달리는 무시무시한 악몽에 시달리며 더 이상 집에서 나가려 하지 않았다. 그는 갈라를 불렀다. 더 이상 침착할 수 없었던 갈라는 평소보다 빨리 미국으로 떠나기로 결정했다. 그들은 자신들의 정치적 입장 때문에 괴롭힘을 당한 적이 없었던 유일한 나라인 미국에서 겨울을 나면서 자신들의 입장에 적대적인 유럽의 분위기가 가라앉기를 기다렸다. 그해 11월 20일 프랑코가 축자 달리의 상황은 더욱 심각해졌다. 슬픔과 불안 때문에 달리는 병이 나고 말았다. 로베르 데샤른의 말에 따르면 손 떨림 증세에 이어 몸 왼쪽이 마비되었다. 풍이라도 맞은 것처럼 달리는 절뚝거리기 시작했다.

갈라는 그를 간호하기 위해 두 배로 힘을 내야 했다. 줄곧 기침을 쿨럭였고, 지독한 피로감을 호소하고 있었으면서도 그녀는 기운을 차리고 달리의 용기를 북돋워 주기 위해 애썼다. 달리가 스스로를 돌보려 하지 않았으므로 갈라는 약을 챙기고 강제로 먹이고 씻기고 입혀야 했다. 달리는 호텔 밖으로 나가려 들지 않았다. 갈라는 인내심을 잃고 그를 윽박질렀다. 아만다 리어는 이렇게 말하고 있다.

"어느 날 갈라가 울면서 내게 전화를 걸어왔다. '정말이지 쉬고 싶어. 하지만 달리는 한순간도 자기 곁을 떠나지 못하게 해. 미장원조차 갈 수가 없어. 밖으로 나갈 수가 없어. 더 이상 이렇게는 못 살겠어'라고 내게 푸념을 늘어놓았다."

달리와 갈라는 이제 과거의 영광스러운 모습을 잃어버렸다. 언제나처럼 연극적으로 차려입은 남편과 함께 갈라가 공식적인 자리에 마지막으로 모습을 나타낸 것은 프랑스 학사원의 돔 아래에서였다. 그 전해 미술원의 외국인 회원에 선출된 달리는 1979년 5월 9일 그곳에 참석했다. 그는 초록색 양복에 입고 콧수염에는 밀랍을 메기고 몸을 꼿꼿이 펴고 있었다. 갈라는 자주색 드레스 차림이었다. 회장인 작곡가

토니 오뱅은 다음과 같은 따뜻한 말로 달리를 맞아주었다.

"당신은 천재입니다, 선생. 당신도 알고 우리도 알지요. 만약 그렇지 않았다면 당신은 지금 이 자리에 있지 못했을 겁니다. 무엇보다도 당신 자신이 될 수 없었을 겁니다."

미셸 데옹에 따르면, 지난날 그의 친구였다가 이제는 천재적 미치광이라는 역할 속에 정형화된 그 화가는, 공들인 치장에 대한 그 자신의 취향에도 불구하고 요란한 의상을 어색하게 걸친 채 "뱃속이 거북해질 정도로 공허한 말로 한심하고 지리멸렬하고 어색한 감사를 표했다". '갈라, 벨라스케스, 그리고 황금 양털(그리스 신화에서 영웅 이아손이 메데이아의 도움으로 구해 온다―옮긴이)'이라는 제목의 그의 연설은 그 내용이 요란스런 제목에 미치지 못했다. 그 연설에서 달리는 '갈라 레디비바'(되살아난 갈라)의 신화에 대해 마지막 윤색을 시도했다. 그토록 여러 번 써먹은 그 신화는 이제 그에게 지난날처럼 영감을 불러일으키지 못하는 듯했다. 미셸 데옹은 말하고 있다.

"그는 더듬거리며 말을 이어 갔지만, 사람들은 그의 말을 전혀 이해하지 못했다."

도가레스의 의상을 입고 청중석에 앉아 있던 갈라는 기침조차 하지 않았다. 엄숙하고 기품 있는 그녀의 얼굴에는 아무런 감정도 떠올라 있지 않았다. 연단에서 내려오기에 앞서 달리가 자신의 검(劍)을 휘둘러 보이려 애쓸 때에도 그녀는 대리석처럼 동요하지 않았다. 친구들이 새 회원에게 그의 무기를 전달하는 전통에 따라 그 전날 폴―루이 베이예는 뫼리스 호텔로 달리의 검을 가져다 주었다. 톨레도에서 주조된 그 검의 손잡이는 '레다의 백조' 모양으로 장식되어 있었다. 달리는 그것을 직접 디자인했고 커다란 거인의 검을 원했다. 하지만 거인에게는 이제 그 검을 들 힘이 없었다. 그는 애처로운 모습으로 여러 차례 검을 들어올리려 애썼지만, 결국 직원에게 그것을 들어 달라고 부탁하

지 않을 수 없었다.

지친 거인은 이미 죽음을 떠올렸던 것일까? 갈라의 죽음을 생각했던 것일까? 갈라는 연애를 즐기는 늙은 여자답게 기복이 있긴 했지만 창백한 모습으로 그레뱅 박물관의 밀랍 인형이나 드레스 차림의 방부 처리된 죽은 왕녀를 닮아 가고 있었다. 관능적이고 도발적인 「갈라리나」는 아득한 추억에 지나지 않았다. 미술관 겸 극장을 위한 하나의 유물일 뿐이었다.

달리는 죽고 싶지 않았다. 그는 솔직하게 그런 생각을 털어놓았다. 그는 죽음을 두려워하고 있었다. 그가 루이 포웰에게 털어놓은 바에 따르면 자신의 아버지처럼 그 역시 죽지만 않는다면 아무리 지독한 고통이라도 기꺼이 받아들일 자세가 되어 있었다. 하지만 갈라가 두려워한 것은 늙는 것뿐이었다. 달리에 따르면, 그리고 갈라와 그런 이야기를 나눈 적이 있는 아만다 리어에 따르면 죽는다는 생각은 갈라를 편안하고 안락하게 해주었다.

"내가 죽는 날은 내 인생에서 가장 멋진 날이 될 거야."

갈라는 스스럼없이 말하곤 했다. 그녀가 증오하는 것은 나이가 강요하는 새로운 얼굴과 새로운 몸, 주름과 반점과 무기력이었다. 그녀는 자신에게 남아 있는 시간을 한껏 누리고 싶어했지만 마음속 깊은 곳에서는 이미 이 세상을 포기하고 있었다. 그녀는 자신에게 '해방'을 가져다 줄 죽음에 반항하지 않았다.

달리가 '신앙 없는 가톨릭 신자'였다면 갈라는 독실한 신자였다. 그녀는 하느님과 성모님을 믿었고, 연옥과 성인들의 천국을 믿었으며 영생을 원했다. 하지만 달리는 사이비 신자였다. 1966년 알랭 보스케는 달리에게 묻는다.

"하느님에게 무슨 말을 하실 겁니까?"

달리는 즉각 이렇게 대답한다.

"하느님과는 이야기를 할 수 없다네."

두 사람의 커다란 차이점은 갈라가 영매로서의 능력 덕택으로 죽은 이들과 이야기할 수 있었던 것처럼 하나님과 성모님과 천사들과 종종 대화를 나누었던 반면, 달리는 모호하기 짝이 없는 자의식의 자아도취적 세력과 소통했을 뿐이었다.

죽음에 대한 공포를 쫓아 버리기 위해 달리는 가르시아 로르카를 흉내냈다. 죽음의 공포에서 벗어나기 위해 로르카는 미술 학교의 자기 방으로 친구들을 불러 그들 앞에서 고통을 당하고 마지막 숨을 몰아쉬고 매장되는 흉내를 내곤 했다. 달리는 자신에게 어울리는 또 다른 책략을 찾아냈다. 동면 이론이 그것이었다. 동면이란 살아 있는 생물을 냉동시켜 얼음 속에서 몇 년, 몇 세기를 보낸 후 다시 살아나게 하는 것이었다. "나는 앞으로 다시 태어날 것"이라고 달리는 말하고 있다. 달리는 다시 살아날 수 있다는 조건하에서만 죽음을 받아들였다. 과학이 살바도르 달리를 고스란히 냉동시킬 수 있다는 생각이 그를 기쁘게 했다. 자신과 죽음 사이에 차폐막이 되어 주는 그런 희망으로 그는 마음을 달랬다. 어릴 때부터 죽음은 그의 주변을 떠나지 않았고, 그의 그림 하나하나에는 고통스러운 죽음의 흔적이 서려 있다. 그것은 그의 작품의 일관된 성향이다. 에스파냐 사람답게 병적으로 죽음을 두려워하면서도 죽음을 '좋아했던' 달리는 갈라도 동면을 받아들여 언젠가 다시 살아나기를 원했다.

하지만 달리의 말처럼 '모든 러시아 여자가 그렇듯이' 죽음과 긴밀하게 연결되어 있었던 갈라는 그런 생각을 끔찍하게 여겼다. 그녀가 보기에 그런 생각은 악취미의 극치였다. 1967년 이후 달리는 종종 루이 포웰에게 이렇게 말하곤 했다.

"난 정말이지 그녀가 살아남기를 바라고 있다네. 나와 함께 헬륨을 채운 실린더 안에서 부활하기를 기다렸으면 좋겠단 말이야. 하지만 그

녀는 그걸 거부해. 정말 슬픈 일일세."

늙어 감에 따라 달리는 그때까지 유쾌하게 접근했던 그 문제에 대해 언급하는 일이 점점 더 줄어들었다. 그의 희망에 따르자면 천재들의 재탄생이 준비되고 있는 헬륨 실린더 속에서 태아처럼 웅크리고 있겠다는 꿈도 포기한 것 같았다. 해가 갈수록, 죽음에 다가갈수록 달리는 점점 더 파스칼적 방식을 실천하는 편을 선호했다. 죽음의 공포에 맞서 파스칼 철학의 중요한 주제 중의 하나인 '위희'(慰戲)를 추구했던 것이다. 달리는 최선을 다해 기분을 밝게 갖고 즐기려 애썼지만, 불안은 그를 삼켜버렸다. 최후의 승리자는 바로 불안이었다.

달리는 자신의 죽음도 두려워했지만 자신을 보호해 주는 천사의 죽음을 더욱 두려워했다. 그는 자신을 줄곧 갉아먹는 그런 강박 관념을 일찍부터 루이 포웰에게 이렇게 털어놓고 있다.

"갈라가 죽으면 아무도 그녀의 자리를 대신할 수 없을 거야. 그건 절대 불가능하네. 난 혼자가 될 거야."

달리와 갈라의 마지막 여행

1980년 겨울, 뉴욕에서 갈라와 살바도르 달리는 둘 다 감기에 걸렸다. 그들은 여러 주일 동안 호텔방을 나가지 않았고, 식사를 방으로 날라오게 했으며, 그들의 변호사인 마이클 스타우트 외에는 아무도 만나지 않았다. 변호사가 매일 찾아와 그들의 원기를 회복시켜 주려 했지만 소용없었다. 갈라는 남아 있던 약간의 힘마저 잃어버렸고, 모든 목격자들의 말에 따르면 처음으로 불안정한 치매 증세를 보였다. 그녀의 기억력은 저하되었고 그녀의 시선은 종종 공허해졌다. 그녀의 공격성은 병적일 정도였다. 뜻대로 되지 않으면 그녀는 불같이 화를 냈고 달리를 때리기 시작했다. 달리는 그녀의 속죄양이었다. 그녀는 자신의 분노를 가라앉히기 위해 그를 말 그대로 사정없이 두들겨팼고, 특이한

모양의 반지에 달린 굵은 보석알로 그의 얼굴을 긁어 놓았다. 부부 싸움에 폭력이 등장했다.

달리는 이제 그림자에 지나지 않았다. 죽음에 대한 두려움이 그의 모든 의욕을 앗아가고 말았다. 식욕 부진에 걸린 그는 갈라나 마이클 스타우트, 칼라치니코프 부인이 먹어 본 다음에야 음식을 입에 넣었다. 그는 독살당할까 봐 두려워하고 있었다. 갈라는 의사의 지시 없이 그에게 다량의 약을 먹였다. 그래서 그는 항생제와 우울증 치료제 과용으로 인한 중독 증세를 보이고 있었던 것이다. 바짝 마른 몸에 낙엽처럼 벌벌 떨면서 사뭇 멍한 눈빛을 하고 자기 자신과 주위 사람에 대한 신뢰를 송두리째 잃어버렸다. 밤이든 낮이든 깨어 있든 잠들어 있든 두려움 속에서 살았다. 이제 자신의 악마들을 쫓기 위해서는 폭력을 동원해야 했다. 그는 지팡이로 하인들과 방문객들을 때리는 데 그치지 않고 갈라까지 때리기 시작했다. 나이로 인해 약해진 그녀의 몸에는 그가 때린 자국이 남아 있었다.

유럽으로 돌아온 달리 부부는 1980년 12월 보부르 미술관이 기획한 달리 회고전의 오프닝 파티에도 참석하지 않았다. 그 미술관 직원들은 파업 중이었다. 반대 시위가 일어날 것을 우려했던 것이다. 실제로 달리의 친프랑코적인 발언에 항의하기 위한 시위가 곧 일어날 것이라는 소문이 돌고 있었다. 갈라와 살바도르는 황급히 파리에서 도망쳤다. 그들은 개인용 비행기를 세내어 페르피냥에 착륙한 다음 부랴부랴 포르트 리가트를 향해 달렸다.

달리는 바르셀로나에 있는 푸이그베르트 박사의 병원에 입원했다. 박사는 달리의 상태가 심각하다고 진단하고 정신과 치료를 권했다. 과량 투여된 약물을 씻어 내고 정신과 의사들에게 넘겨졌다가 집으로 돌아온 달리는 그의 지독한 강박 관념이 드러나 있는 「몰살하는 천사들」을 그렸다. 피해 망상은 그로 하여금 폭력을 동원하게 했다. 그는 자의

식이 만들어 낸 풍차에 맞서 싸웠다. 살바도르는 자기 자신을, 자신의 그림자를 두려워했고 이미 잃어버린 갈라의 지지를 보람도 없이 추구하고 있었다.

불행이 그에게 달라붙어 있었다. 달리의 '급성 망상증'을 치료해 주던 후안 오비올스 교수가 포르트 리가트에서 갈라가 보고 있는 가운데 심장 마비로 사망했다. 게다가 그로부터 며칠 후 후임인 정신과 의사 라몬 비달 이 테익시도르까지 그 집 층계를 내려오다가 다리가 부러지고 말았던 것이다!

갈라는 더 이상 달리 곁을 떠날 수가 없었다. 불길한 의기 소침 상태에서 달리는 그녀가 곁에 있어 주고 자신을 지지해 주기를 요구했다. 그녀는 제프를 포기하지 않을 수 없었다. 지쳐 버린 제프는 미국을 떠나려 하지 않았다. 그 늙은 여자는 자신이 치러야 할 마지막 희생 때문에 달리를 원망했다. 제프에게 필사적으로 호소하면서 전화 통화로 여러 시간을 보낸 끝에 그녀는 이윽고 그를 만나고자 하는 노력을 포기했다. 갈라는 자신의 마지막 연애가 끝났다는 것, 이제 또 다른 연애는 없으리라는 것을 알고 있었다. 금발의 천사 제프는 그녀를 지옥 같은 부부 생활 속에 버려 두었다.

깊은 곳에서 올라온 높은 파도 같은 쓰라림이 그녀를 덮쳤다. 이제 아무도 그녀에게 도움이 될 수 없었다. 그녀는 자신의 슬픔 속에 갇혔고, 그러지 않을 때는 분노에 찬 고함만을 질러댔으며, 지독히도 다루기 어려운 환자인 달리에게 공허한 시선을 보낼 뿐이었다. 갈라는 죽음을 준비하고 있었다. 제프를 포기한 그녀에게는 아무 희망도 없었다.

장-프랑수아 포젤의 지적에 의하면, 갈라의 일생은 자신의 욕망을 포기하고 남편의 욕망에 헌신하는 것으로 점철되어 있었다. 『푸앵』과 『리베라시옹』의 기자로서, 달리 부부를 잘 알고 있었고 달리의 개성과 예술과 재능의 심리적 매커니즘에 대해 탁월한 기사를 쓰기도 했던 포

젤은 다음과 같이 진술하고 있다.

"달리는 그녀에게 지나치게 엄격하고 지나치게 까다로웠다. 그들은 언제나 갈라가 원하는 것이 아니라 달리가 원하는 것을 했다."

달리는 줄곧 세상의 중심으로 남아 있고 싶어했고, 자신의 아내가 견고한 금속 목발처럼 언제나 말쑥하고 침착한 모습으로 자신 곁에 머물러 있기를 원했다.

달리의 첫번째 정신과 의사로서 달리에게서 그의 사고 방식의 근거가 되는 쌍둥이 컴플렉스—달리가 태어나기 전에 형이 죽은 사건에 의미를 부여함으로써—를 발견한 루메게르 박사는 달리의 행태에 대해 명확한 설명을 찾아냈다. 1981년 『엘』지와의 인터뷰에서 그는 이렇게 말하고 있다.

"요컨대 달리는 더 이상 살기를 원하지 않는다. 그것은 자살과 다름없다. 이유는 단지 갈라가 더 이상 그를 돌봐줄 수 없기 때문이다. 여든여섯 살인 그녀는 하루에 두세 시간 정도만 명료한 정신이 돌아오는데 그 시간을 제프를 생각하며 보내고 있다. 그녀는 제프 또한 살바도르라고 부른다. 그녀는 달리에게 최대한 거칠게 대하고 욕을 퍼붓는다. 말하자면 달리의 세계 전체가 무너져내린 것이다. 전쟁이나 중병 때문에 갑작스럽게 어머니와 떨어지게 되면 어린아이들이 절망해서 삶의 의욕을 잃어버린다는 이야기를 들었을 것이다. 달리의 경우가 바로 그렇다."

아만다 리어가 전화를 걸어 와도 자신의 고통 속에서 빠져 나오지도 못하고, 다른 사람에 대한 최소한의 배려도 할 수 없게 된 기진맥진한 달리는 그녀의 전화를 받으려 하지 않았다.

"이렇게까지 타락하다니! 우리의 말년이 이렇게 서글프다니."

갈라는 자신들의 인생을 한탄하고 있다. 대개는 아르투로가 아만다의 전화를 받고 그녀에게 다음과 같이 두 사람의 소식을 전해 주었다.

"지금은 몹시 나쁘고 몹시 슬픈 상태입니다."

1981년 2월 어느 날 밤 뫼리스 호텔에서 갈라는 침대에서 떨어졌다. 갈비뼈가 두 대 부러졌고 다리와 팔을 다쳤다. 달리는 경보를 눌렀다. 측근들이 은밀히 전하는 바에 의하면, 두 사람 사이에 싸움이 일어났고, 달리가 평소보다 심하게 갈라를 때리고 바닥에 패대기쳤던 모양이다. 상처를 치료하기 위해 갈라는 뇌이의 아메리카 병원에 며칠 동안 입원해야 했다.

1981년 여름은 두 사람이 포르트 리가트에서 보낸 마지막 여름이었다. 그해 8월 후앙 카를로스 국왕과 소피아 왕비가 그들을 방문했을 때, 달리는 파킨슨병과 알츠하이머병의 증세를 보이고 있었다. 그는 이를 딱딱 부딪치며 떨었고, 자신의 침대 아래까지 코뿔소들이 나타난다는 망상에 시달렸다. 또한 누군가 자신을 살해하려 한다고 믿고 있었다. 점점 더 폐쇄적이고 몽상적이 되어 가는 갈라는 조금이라도 정신이 들 때면 화를 내고 폭력을 휘둘렀다. 딱하기 이를데없는 늙은 부부가 거기 있었다. 점점 엷어져 가는 애정이 아주 드물게 그들의 원기를 돋워 줄 뿐이었다. 지난날 그토록 익숙했던 서로 손을 잡는 일은 이제 그들에게 하나의 사건이었다.

후앙 카를로스 국왕의 방문은 두 사람 사이에 마지막 부부 싸움을 야기했다. 왕실 요트 라 포르투나 호가 그곳 해변에 닻을 내리는 동안, 카탈루냐 지방에서 남자들이 쓰는 전통 모자인 '베레티나'를 쓰려는 달리를 갈라가 말렸다. 그 모자는 프랑스 혁명 당원이 쓰던 붉은 프리지아모와 비슷했다. 달리가 고집을 꺾지 않자, 두 사람은 서로에게 욕설을 퍼부었다. 갈라는 소리를 질렀고, 달리는 지팡이를 휘둘렀다. 싸움이 커지는 것을 막기 위해 사람들이 그들을 떼어 놓아야 했다.

갈라는 푸볼을 단념했다. 그녀는 그곳을 그다지 오랫동안 이용하지 못했다. 열 번의 여름도 채우지 못했던 것이다. 약하고 고독한 그 늙은

여자에게 그 성은 너무 춥고 불편했다. 그녀는 이제 자기 방으로 통하는 층계를 오를 힘도 없었다. 그곳까지 가는 일도 몹시 힘든 일이었다. 달리 때문에 짜증스럽고 줄곧 그에게 괴롭힘을 당한다 해도 포르트 리가트에서는 자신이 그에게 여전히 필요한 존재라는 생각을 가질 수 있었다. 젊음에 대한 마지막 환상을 안겨 주던 제프가 떠난 후 갈라는 자신의 자리로 돌아와 하루 종일 남편 곁을 떠나지 않았다.

그녀는 동맥경화증으로 갑작스럽게 균형 감각을 잃어버려 고통스러워하고 있었다. 그녀의 두 다리는 이제 몸을 지탱하지 못했다. 그녀의 뼈는 약해져 있었으며 칼슘이 모두 빠져 나가 버려 쉽사리 넘어졌다. 두 사람이 평소보다 빨리 서둘러 포르트 리가트로 돌아왔던 1982년 2월, 그곳 욕실에서 일어난 첫번째 낙상은 그녀에게 혹독한 고생을 치르게 했다. 그녀의 두 팔과 두 다리는 혈종(血腫)으로 뒤덮였다. 그달 말 두번째 낙상으로 그녀는 대퇴골 골절상을 입었다. 지독한 고통에 시달린 갈라는 앰뷸런스로 바르셀로나의 플라톤 병원으로 옮겨졌다. 3월 2일 수술을 받은 그녀는 병상에서 일어나지 못했다. 실제로 그녀의 피부 상태는 차마 눈 뜨고 볼 수 없을 정도였다. 너무 여러 번 잡아당기고 올리고 꿰맨 탓에 피부가 저절로 찢어지고 터지고 화농했다. 상처는 더 이상 아물지 않았다. 보기에도 끔찍한 깊은 상처들이 그때까지 괜찮았던 온몸을 공격하기 시작했다.

그녀는 아직 정신이 있었고 달리의 소식을 궁금해했다. 하지만 그녀의 의식은 천천히 다가오는 죽음의 고통 속에서 점차 약해져 갔다. 단한 차례 병원으로 그녀를 찾아왔던 달리는 집으로 돌아가 그녀를 기다렸다. 부패해 가는 갈라의 모습, 무시무시하게 뒤틀린 살점들은 그를 겁나게 했다.

4월에 갈라는 달리 곁으로 돌아왔다. 사람들이 그녀를 침실에 데려다 눕혔다. 그녀는 더 이상 자리에서 일어나지 못했다. 간호사들이 그

542

녀를 돌보았다. 그녀를 씻기고 머리 빗기고 고통을 덜어 주려 애썼다. 사람들은 그녀가 창문을 통해 바다를 바라볼 수 있도록 그녀의 침대를 돌려 놓았다. 그녀는 거의 말을 하지 않았다. 밤이면 달리는 그 방으로 와서 나란히 놓여 있는 자기 침대에서 잤다. 그는 죽어 가는 그녀 곁에서 잠을 잤다. 아니 잠을 이루기 위해 애썼다. 그녀의 헐떡임 소리가 귓가를 떠나지 않았던 것이다. 그는 두 침대 사이에 칸막이를 갖다 놓게 했다. 차마 더 이상 갈라의 모습을 볼 수 없었기 때문이다.

6월 초, 상태가 더욱 악화되자 갈라는 카다케스의 신부에게서 종부성사를 받았다. 달리는 슬픔에 찬 망령처럼 안절부절못하면서 불안에 떨며 사람들에게 갈라가 이제 죽는 거냐고 물어댔다. 그는 그녀가 회복되어 젊은 '갈루츠카', 영원히 아름다운 '그라디바'로 돌아오기를 바라고 있었다. 로베르 데샤른과 안토니오 피튝소트는 대답을 얼버무렸다. 아마 갈라는 죽고 싶어하지 않는다고, 삶에 집착하고 있다고 말했으리라.

갈라는 어머니의 건강이 나쁘다는 보도에 깜짝 놀라 일부러 카다케스까지 온 딸 세실을 만나 보기를 거부했다. 세실은 마지막 만남을 거절당하고 돌아갔다.

6월 10일 오후, 침실에서 휴식을 취하던 달리는 놀라서 비명을 내질렀다. 갈라가 크레우스 곶을 향해 눈을 뜬 채 죽어 있었던 것이다.

잠시 후 사람들은 그녀의 마지막 여행을 준비했다. 달리는 푸볼에 묻히고 싶다는 아내의 소원을 들어 주고 싶어했다. 페스트가 창궐하던 시대로 거슬러올라가는 아주 오래된 에스파냐의 법에 따르면, 행정관과 시당국 양쪽의 허가 없이는 시체를 옮기지 못하게 되어 있었다. 달리는 갈라를 위해 그 법을 어기고 그녀의 시신을 남 몰래 푸볼로 옮기기로 결심했다.

그녀의 시신은 알몸으로 모포에 싸여 캐딜락 뒷좌석에 놓여졌다. 아

르투로가 운전석에 앉았다. 간호사 하나가 그를 따랐다. 경찰의 검문이 있을 경우, 갈라가 병원으로 가는 도중 죽었다고 말할 계획이었다. 프랑스를 가로질러 이탈리아를 누볐던 수많은 행복한 여행의 동반자였던 그 캐딜락은 이제 영구차로 바뀌어 '카사 달리'에서 'Paleù-glnn'의 여왕의 성까지 80킬로미터에 이르는 길을 천천히 달려갔다.

푸볼에 도착한 아르투로는 갈라를 안고 그녀의 방으로 올라갔다. 그녀를 맞이할 모든 준비가 갖춰져 있었다. 시신의 화장(化粧)은 그 드넓고 텅 빈 방에 놓인 음산한 대형 침대의 푸른 지붕 아래서 이루어졌다. 시신은 방부 처리되고 붉은 벨벳 드레스가 입혀지고 분이 발라지고 향수가 뿌려지고 숱 많은 검은 머리는 샤넬 리본으로 묶였다. 아르투로는 즉각 달리를 데리러 다시 출발했다. 달리는 로베르 데샤른, 안토니오 픽소트, 카탈루냐인 변호사 미겔 도메네츠 그리고 사촌 곤살로 세라클라라와 함께 푸볼에 도착했다. 투명한 뚜껑이 달린 관에 안치된 갈라는 6월 11일 저녁 여섯 시 그 성의 지하 납골당에 안장되었다. 몇 안 되는 '친지들'과 하인들이 지켜보는 가운데.

포르트 리가트의 모든 문에는 덧문이 내려졌다. 아내가 죽은 후 달리는 포르트 리가트로 돌아가지 않는다. 그는 갈라의 온기가 남아 있는 푸볼에 머물고 싶어했다. 그는 아르투로와 요리사, 네 명의 간호사, 그의 마지막 추종자들—데샤른, 픽소트, 세라클라라, 도메네츠—과 더불어 푸볼에 칩거했다. 얼마 지나지 않아 그의 곁에는 데샤른과 픽소트 두 사람의 애정 어린 보호만이 남게 된다. 엔리크 사바테르는 이 년여 전 사업 경영에서 쫓겨나고 말았다. 달리는 덧문들을 내리게 했다. 그는 더 이상 햇빛을 보고 싶어하지 않았다.『파리 마치』와의 인터뷰에서 안토니오 픽소트는, 자신이 달리에게 갈라의 정원에 있는 꽃핀 오렌지나무를 보여 주려 했을 때, 달리는 눈물을 글썽이면서 이렇게 말하며 창문을 닫아 달라고 애원했다고 말하고 있다.

"내가 사랑했던 것들을 보지 않을 수 있도록 해주게. 그런 것들을 보면 나는 괴로워서……."

달리는 은둔을 원하고 있었다.

갈라가 죽은 지 한 달 후인 7월 20일, 후앙 카를로스 국왕은 달리에게 카를로스 3세 대십자 훈장을 수여하고 '푸볼의 후작'이라는 작위를 내렸다. 달리는 갈라와 자신을 연결시켜 주는 그 칭호를 자랑스럽게 받아들였다. 국가에 감사하는 뜻에서 그는 고인의 마지막 초상화 「갈라의 영광스러운 세 가지 수수께끼」를 국가에 헌납했다.

혁명과 전쟁과 파괴를 피해 갈라가 뉴욕에 맡겨 놓았던 귀중한 그림들이 맥도널 더글러스 디시 텐(DC-10)을 타고 에스파냐로 돌아왔다. 1천 2백11점의 유화와 데생, 판화들이 푸볼로 돌아왔다. 세실 엘뤼아르는 달리와 에스파냐에 재산을 기증한 갈라의 유언 집행에 이의를 제기했다. 그녀는 변호사의 중재로 몇 점의 그림과 모피, 부동산을 받아내게 된다.

1983년 달리는 다시 그림을 그리려고 노력했다. 푸볼 저택의 식당에서 그가 걸상에 앉아 전등 빛 아래서 작업을 하는 동안, 간호사 중하나인 파브레가스 부인이 그 옛날 갈라가 했던 대로 그에게 책을 읽어 주었다. 매주 토요일 이시도레 베아가 성으로 올라와 커다란 벽을 따라 쌓여 있는 하얀 화폭에 준비 작업을 하곤 했다. 「등심살과 성냥」, 「중국 게」, 「열장 장부촉」(비둘기 꽁지 모양으로 끝이 넓게 퍼진 장부촉으로 길이 이음에 쓰인다―옮긴이)은 그의 마지막 걸작들이다. 그는 그토록 힘들여 그린 그림들을 저녁이면 가공할 분노의 발작 속에서 부숴 버리곤 했다. 그럴 때면 제정신이 아니었다. 3월 달리는 연필과 붓을 집어던졌다. 그는 죽기를 바라고 있었다.

1984년 8월 30일 그의 침대에 불이 붙었다. 필요한 경우 간호사들을 부를 수 있도록 그의 소매에 핀으로 매달아 놓은 벨의 전선에서 누

전 사고가 일어났던 것이다. 구조 요청을 하고 두꺼운 연기를 뚫고 들어가 산 채로 타죽을 뻔한 달리를 구해 낸 사람은 당시 성에 머물고 있었던 로베르 데샤른이었다.

바르셀로나의 필라르 성모 병원에서 피부 이식 수술을 받은 달리는 푸볼로 돌아가지 않는다. 그곳의 덧문들은 영원히 내려졌고, 정원은 다시 야생으로 돌아갔다.

그는 마지막 거처로 자신의 미술관을 택했다. 1984년 그 도시가 세워졌을 때의 유물인 아주 오래된 탑이 미술관 한쪽 익벽에 덧붙여졌다. 사람들은 그 탑을 갈라테아 탑이라고 불렀다. 그곳은 '조심해야 할 탑'이자 달리의 요새로, 세상을 겁낸 그가 마지막 거처로 택한 알〔卵〕이었다. 갈라의 죽음은 달리를 태아 상태로 돌아가게 했다. 그는 더 이상 말하지도 먹지도 않았으며 이동하려 하지도 않았다. 목숨은 붙어 있었지만 오 년 동안 갈라테아 탑에 머물렀던 것은 유령일 뿐이었다. 간호사들과 곁에 남은 두 친구들이 돌봐주는 가운데 그 유령은 자신의 전설을 무너뜨리지 않았다. 그는 늙고 추해진 모습을 사람들 앞에 드러낼까 봐, 자신이 평생 쌓아 놓은 이미지를 망가뜨리게 될까 봐 두려워했다. 그 탑 속의 산송장은 더 이상 갈라의 이름을 입에 올리지 않았고 듣고 싶어하지도 않았다.

1988년 11월, 심부전증으로 바르셀로나의 시론 병원으로 옮겨진 달리는 1989년 1월 23일 그곳에서 죽었다. 아내가 죽은 후 채 칠 년을 못 산 셈이었다. 방부 처리되고 하얀 튜닉이 입혀진 그의 시신은 성대한 행렬을 이루며 피게라스로 돌아왔다. 장례 행렬이 지나가자 카탈루냐인들은 박수를 쳤다. 달리의 시신은 측지선 돔을 이고 있는 자신의 극장 겸 미술관 안에 놓인 작품들 가운데 안장되었다.

갈라 없는 달리는 존재할 수 없었다. 앙드레 파리노에 의하면 달리는 죽기 십 년 전 그에게 이런 고백을 하고 있다.

"갈라는 이미 어느 정도 성숙해 있었고, 절망해 본 경험이 있었다. 그래서 그녀는 내 비극적인 현실을 고스란히 감지할 수 있었고, 가장 은밀한 내 자아와 즉각 소통할 수 있었으며, 마치 영매처럼 자신이 지닌 놀라운 에너지를 내게 줄 수 있었다. 그녀를 통해 나는 삶의 외침과 대화할 수 있었다."

영묘 내에 초현실적인 빛을 던져 주는 돔의 빛살 아래서, 달리가 파라오처럼 방부 처리된 몸으로 쉬고 있는 무덤에서 멀지 않은 곳에 놓여 있는 갈라의 노란 나룻배는 카다케스의 여름, 그 태양과 바다, 사랑과 행복의 시간을 떠올려 주고 있다. 갈라가 아끼던 물건들 가운데에서 쉴 수 있도록 달리가 포르트 리가트에서 가져 오게 한 나룻배였다. 또한 그 배는 영혼들을 저 세상으로 데려가는 삼도천(三途川)의 늙은 뱃사공 카론의 배처럼 달리와 갈라의 마지막 여행을 상징적으로 떠올려 주고 있다. 이 세상에서 헤어진 갈라와 달리는 그 여행을 통해 저 세상의 영겁 속에서 다시 만나리라.